U0074495

宋如珊　主編
現當代華文文學研究叢書

「樣板戲」記憶：
「文革」親歷

李松　編

秀威資訊・台北

李松「樣板戲」研究系列・總序

雖然「文革」學研究在中國大陸至今仍然是一個眾所周知的政治禁區，「文革」文學與藝術的研究成果卻借助不直接涉及政治敏感問題而披有一層「保護色」，也就是不直接談政治問題而不顯得那麼「扎眼」，因而勉強獲得了一定的生存空間。「樣板戲」是「文革」文藝的主體組成部分，近四十年來，海內外關於這一文學文本、劇場演出的研究成果相當豐富。近十年來，我對「樣板戲」的研究歷史與現狀進行了較為深入的整理與消化，[1]同時就我個人感興趣的、而又認為值得開掘的問題進行了一系列思考。我的研究成果主要涉及如下四個方面的問題。[2]

一、「樣板戲」文獻的全面整理，尤其是檔案文獻的發掘。包括《「樣板戲」編年史》前篇、後篇、續篇，《「樣板戲」記憶：「文革」親歷》。前面三部逐日記錄與「樣板戲」有關的史實，後者敘述「文革」結束之後那個時代親歷者的「樣板戲」記憶。今夕史實參差對照，形成了歷史事實之間有意味的呼應與延續關係；史料的客觀性與史實闡釋的主觀性之間形成了一致與差異的思想張力。無論將史料置於何種思想框架，予以何種解釋觀照，盡可能深入展現人物與事件的本來面目，這永遠是歷史研究最基礎的課題。

二、「樣板戲」從戲曲現代戲改革到京劇革命的發展過程，包括《「樣板戲」與京劇革命》、《江青的「樣板戲」創作理論與實踐》兩部書稿。無論對「樣板戲」進行何種政治定性，不能否認的是，它凝聚了幾代戲曲藝人的心血，研究者應該從歷史的視角、以辯證的觀點實事求是評價其是非得失。

三、「樣板戲」的文本細讀，主要體現在《「樣板戲」的政治美學》與《「樣板戲」的版本與改編》。「樣

1 詳見李松，《「樣板戲」的政治美學》（秀威資訊科技股份有限公司，二〇一三年）一書的學術綜述。

2 筆者曾經在《「樣板戲」編年史・後篇・一九六七―一九七六》（秀威資訊科技股份有限公司，二〇一二年）一書的〈後記〉部分介紹過整體的研究計畫，後來對書名有些修正，以此總序所述為準。

板戲」一方面體現了戲曲現代戲、京劇高峰階段的藝術成就，另一方面又不能否認文化大革命的政治美學理念與實踐對於「樣板戲」美學形式的政治內涵的直接制約。肯定「樣板戲」精湛的藝術成就與承認「樣板戲」藝術內涵的政治意識形態，這兩者並不矛盾。藝術有自律性的美，也有康德所說的依存美的。藝術表達政治理念並不妨礙其水準的提高，進一步說，即便是政治藝術也並不必然是拙劣的、粗糙的。「樣板戲」的藝術創造主要是圍繞如何表達政治意識形態的內容而展開的，這種政治理念的美學表達到底有多高的成就？又在多大程度上實現了政治美學薰陶、勸服、淨化人心的目的？回答這一問題需要學理性的論述。「樣板戲」的版本變遷經歷了一個複雜的過程，比較其差異，可以評判其得失，以及背後的政治與美學的依據。

四、「樣板戲」的傳播與接受狀況，集中體現在《「樣板戲」的傳播與接受》一書。本書的研究內容是指，「文革」時期「樣板戲」各種媒介作品的傳播載體、傳播手段與傳播過程，以及觀眾的接受、評價狀況。「樣板戲」的傳播與接受過程是文藝作品政治社會化的過程。政治社會化以政治權力對社會的全方位控制為前提，以政治理念塑造全體民眾的生活方式和思想觀念。包括三個方面的內容：第一，社會生活的物質環境。通過各種大眾傳播機器，例如書籍、報刊、雜誌、廣播、電視、電影、標語、大字報等等媒介宣傳毛澤東的思想。第二，社會各個方面的制度。通過國家行政機器製造了管理嚴密、等級森嚴的專制體型的政治體制。第三，整體的思想控制。將國家權威人格化、道德化、神聖化，最後集中於萬眾頂禮膜拜的唯一的最高政治領袖。上述政治社會化的三個方面都從「樣板戲」生產與傳播中得到反映。以「樣板戲」的傳播和接受作為起點，透視特殊社會條件下的社會關係以及傳播者與受眾在共同的語境中，對於符號涵義的理解的同一性與差異性。畢竟資訊傳播並非絕對被動行為，始終貫穿著雙向互動。雖然「文革」時期的主流權力話語在傳播過程中通常處於主動地位，但受眾也並非完全被動的，他們通過資訊回饋來影響傳播者的態度和策略。傳播，即通過訊息而進行的社會互動。「樣板戲」的傳播與接受這一議題面對的是藝術文本動態發展的接受生態，考察效果史意義上的藝術影響。

總之，關於上述問題面對的思考體現在如下兩個思路：第一，夯實「樣板戲」的文獻基礎，重視研究對象歷史

過程的爬梳。第二，從文學活動的視角，將「樣板戲」視作整體性的話語活動，即包括「創作－文本－傳播－接受」四個方面的流程。

經過多年的開拓與積累，秀威已經成為一個文史類出版物的響亮品牌。這個叢書能夠順利面世，應該特別感謝秀威資訊科技股份有限公司的總經理、總編以及諸位編輯先生與女士。各位對於人文理想的執著、對於學術公義的持守，必將通過出版活動形成一種文化信念。有抱負、有關懷、有熱情、有思想的知識份子應該成為這一信念的踐行者。

目次

第二篇

<div style="text-align:right">406</div>
<div style="text-align:right">409</div>

導言

導　言

本書試圖展現「文革」的親歷者關於「樣板戲」的見聞與感受。

在編撰《「樣板戲」編年史》[1]的時候，我聚焦的是彼時、彼地、彼人、彼事，而整理文獻的同時又有不少關於「樣板戲」回憶的文字湧現在眼前。過去的歷史事實與言說者的敘述，兩者今夕對照，形成了別有意味的呼應關係。既有歷史事實之間的延續與印證，又有價值判斷之間的斷裂與悖逆。那麼，到底該如何看待這一段歷史的是非曲直呢？我想，如果讓「文革」親歷者來重述他們關於「樣板戲」的觀感，不失為重構歷史意義的方法。

這既是對「文革」歷史記憶的保存，又是一個歷史對話平臺的建構。畢竟中國「文革」研究走上嚴格的學術化體制，還十分依賴紮實深入的史料整理，尤其要重視口述史的發掘。歷史學者何兆武曾經憂心忡忡地說：「關於那一段歷史，很多年輕人已經很陌生了。我覺得現在就應該搶救。否則，再過幾十年，這一代人不在了，『文革』就在人們的記憶裏消失了。」[2]「文革」記憶的保存、口述歷史的整理迫在眉睫，的確亟待重視。本書以個案的文本為對象，以專題形式進行資料彙編，希望為當代中國藝術史、社會史等學科的研究提供一個文獻的來源。

無論歷史記憶的這個對話空間會成為一場眾聲喧嘩的嘉年華，還是群情激奮的話語戰場；無論各人對這一段歷史呈現的面貌如何，歷史記憶作為一種精神體驗的礦藏，我們需要以記憶的方式喚醒沉默的歷史。讓歷史說話，首先應該讓歷史的親歷者自己的記憶說話。我們不但需要關注親歷者「說什麼」，更要重視他們為什麼「這麼說」，以及之所以「這麼說」背後的語境與體制。敘述者所言說的歷史與言說者所在的語境之間形成一種跨時

1 參見李松，《「樣板戲」編年史・前篇・一九六三—一九六六》（秀威資訊科技股份有限公司，二〇一一年）、《「樣板戲」編年史・後篇・一九

2 何兆武，〈「文革」歷史記憶應該搶救〉，《南方週末》二〇〇八年十二月十七日。

六七—一九七六》（秀威資訊科技股份有限公司，二〇一二年）。

空的視域融合，這種視域融合的景觀將呈現出歷史意義的變遷與闡釋的裂隙。

無論對「樣板戲」文本，還是關於「樣板戲」的社會記憶，人們往往見仁見智，褒貶不一。比得出一個結論更為重要的是，我們應該建立一個讓各種史實更為全面、清晰展示的平臺，在此基礎上再去辨析歷史事實的解釋問題。

具體說來，關於「樣板戲」的記憶，我認為有如下三個關於歷史記憶的理論問題需要闡述。即，為什麼需要歷史記憶、記憶與主觀情感、記憶與主體敘述。

一、為什麼需要記憶

著名的「文革」史學者徐友漁曾經在〈記憶即生命〉一文中動情地呼喚人們珍視歷史記憶：

舊的世紀和千年即將過去，新的世紀和千年就要來臨。在這慾望急劇膨脹，不論現實的還是虛擬的財富都備受關注的世界，有多少人想過，我們每一個人乃至我們整個人類，其實有一筆與生俱來的誰也拿不走的財富，它是我們最大的希望，這財富就是我們的——記憶。珍視它和呵護它，就是維護我們的尊嚴和生命；忽視它或者躲避它，不僅是拋棄和糟蹋世間最寶貴的財富，而且是背叛我們自己。[3]

記憶是一種關於歷史存在的精神形式，它意味著對歷史的重新敘述。個體的記憶意味著一個人的生命史與社會史，集體的記憶意味著一個民族的精神家園。一個沒有記憶的個體和民族是沒有未來的，因為歷史包含著未來變遷的方向性因子，歷史的血脈與未來的繁衍，賡續不絕，源遠流長；無視歷史也不會有幸福的當下，因為沒有歷

3
徐友漁，〈記憶即生命〉，《中國民營科技與經濟》二〇一二年第六期。

史意識的當下生活是虛無的、盲目的、淺薄的。

歷史的基本涵義包括作為過去史實的歷史，以及作為對過去思考、理解和解釋的歷史。前者是作為思考對象的本原的歷史；後者是研究意義上的史學的涵義，對歷史的記憶的梳理過程，也是一個精神清理與反思的過程。記憶應該是什麼？應該如何記憶？人們需要的是何種記憶？也就是說，應該通過記憶得以喚醒歷史，還是通過遺忘淘汰歷史？這是一個選擇問題。而選擇的權力是一個需要追問合法性的存在。誰有權力去敘述記憶？何種記憶才是被許可的？徐友漁警示道：「記憶在本真的意義上是人的精神資源、精神財富，但它往往被某些政治和社會力量當成權力合法性資源，因此，記憶必然有可能被利用、歪曲或壟斷。」[4]但是，無論記憶最後呈現的是什麼面目，無論何種記憶，它都是社會所需要的。

具體就「文革」記憶來說，徐賁認為當下的當務之急是：「迫切需要形成一種有助於汲取『文革』教訓的集體記憶。」

無論是把「文革」看成是一個教訓，還是當作一個經驗，其中都包含著某種對「文革」的記憶。「文革」的隱患在哪裏？是哪些隱患？對這類問題的回答同樣取決於人們對「文革」的記憶。這種記憶應該不僅是經歷過「文革」的人們的個人記憶，而且更應該是整個民族，或至少是這個民族的大多數人所共有的集體記憶。「文革」結束已經過去了三十六年，今天的「文革」記憶遠比「文革」剛結束後不久要更多樣，也更充滿分歧和衝突。這不僅是由於當事人在「文革」中的不同經歷形成了不同的記憶，而且還由於「文革」後出生的年輕人與前一兩代人之間有代溝，因此產生了「後記憶」與「記憶」的差別。有鑑於此，現在更迫切需要形成一種有助於汲取「文革」教訓的集體記憶。在過去的一二十年裏，這樣一種集體記憶並未能充分形成。[5]

4 徐友漁，〈記憶即生命〉，《中國民營科技與經濟》二〇一二年第六期。

5 徐賁，〈「文革」的隱患究竟在哪裏〉，《南方週末》二〇一二年三月二十三日。

歷史記憶是一種經驗性的智慧庫存，也是人類的共同財富。它的內容分為集體的與個人的，宏大的與微觀的，積極的與消極的。在「形成一種有助於汲取『文革』教訓的集體記憶」之前，應該建立一個各種記憶對話、溝通的平臺，營造一種不同記憶碰撞的理性氛圍。

畢星星則進一步提出了「我們需要什麼樣的『文革』記憶」的問題，他說：

問題在於，即使對於「文革」這樣的全民大災難，每個人的感受也是不盡相同。即使在最混亂的十年，也有弄權得遲的，也有安富尊榮的，也有僥倖得益的。昔陽大寨這樣大力複製半個世紀前的舊景，也無非是留戀當年穩坐全國政治激流中心位置的懷舊情思。這裏就有一個要求，一個人的人生敘述，某一個團體的集合記憶，必須和國家民族的集體記憶的價值取向相一致。我們要大力重建的，是整個國家民族，至少是這個國家民族大多數人擁有的集體記憶。我們必須警惕一些在「文革」中受益的人群，將自己的幸福記憶強加在全體國民頭上，變成集體書寫集體記憶。6

畢星星警惕的是「文革」受益者對於記憶內容的壟斷，不無道理。我認為，需要進一步追問的是：為什麼「這個國家民族大多數人擁有的集體記憶」就一定是正當的？有沒有「大多數人擁有的集體記憶」會形成一種集體暴力的可能？如何界定「受益的人群」？這個群體正形成一種利益集團，還是已經被分化？這些問題需要論證，而不是情感上認為理所當然。

就「樣板戲」的歷史記憶而言，其史料分析有三個關鍵的問題：首先，應該記憶者是誰；其次，他與「樣板戲」是何種關係；再次，他的歷史記憶反映的關鍵問題是什麼。

6
畢星星，〈我們需要什麼樣的「文革」記憶〉，《中國評論月刊網路版》（http://www.chinareviewnews.com 2012-04-09 09:24:28）二〇一二年四月九日。

二、記憶與主觀情感

經歷不同的過來人，對「樣板戲」的記憶可能有迥然不同的感受與印象，即便同樣是「文革」的被迫害者，他們對「樣板戲」的態度也不盡相同，而影響不同的判斷的主要原因是言說者的主觀情感。下面試圖以微音與金敬邁、章明的分歧來說明這一問題。

二○○二年，廣東資深媒體人微音曾對「樣板戲」重登廣州的藝術舞臺，發表了一段頗具歷史感的辯證分析。首先，他認為，「樣板戲」作為一種政治藝術的霸權性文本，造成了中國文壇百花蕭殺的殘局。「這是『四人幫』的『曠世之作』，也屬『四人幫』罪惡滔天的醜行之一。」[7]他對「樣板戲」所履行的思想專制的職能進行了全盤否定。然而，政治上的否定並不意味著藝術上絕無可取之處。在懸隔一段歷史距離的今天看來，不可否認「樣板戲」在藝術創造方面的價值。「孤立地就這些戲來說，無論唱腔、表演、情節，均千錘百鍊，堪稱精品。尤其是《紅燈記》、《智取威虎山》、《沙家濱》等劇，看後至今仍歷久難忘。」同時，微音又指出，由於觀眾生活經歷與情感體驗的差異，因而關於「樣板戲」的價值判斷會不可避免地受到情感偏見的影響。「在打倒『四人幫』後，『樣板戲』停演，因其時『文革』的傷痛尤深，情有難堪，這是理所當然。」[8]儘管情感印記會影響立場觀點，微音還是堅持應該實事求是看待「樣板戲」的創作過程和思想主題。「這些作品大多產生於『文革』之前，是從文藝基層中產生，經眾多大藝術家加工錘鍊而成的。這些作品，有力地宣揚了我國人民的偉大革命精神，宣揚了為革命鬥爭的艱苦性，宣揚了為革命無私無畏所做的傑出貢獻，宣揚了老一輩革命家的崇高品質與革命理想。」[9]上面的看法，體現了微音作為一個中共老報人的黨性，也是尊重事實的中允之論。

7 微音，〈我對「樣板戲」的看法〉，《羊城晚報》（第一版）二○○二年七月二十九日。

8 微音，〈我對「樣板戲」的看法〉，《羊城晚報》（第一版）二○○二年七月二十九日。

9 微音，〈我對「樣板戲」的看法〉，《羊城晚報》（第一版）二○○二年七月二十九日。

其次，微音深入辨析了「樣板戲」產生的政治原因。即，「四人幫」既是個反革命集團，為何又要大肆吹捧「樣板戲」呢？他的理解是：「『四人幫』既要搞反革命，就必然要用革命的面孔來裝潢自己、粉飾自己。他們之所以大肆宣揚『樣板戲』，利用這些文藝作品，樹『八個』，打一大片，扼殺廣大文藝工作者的創造性，以文藝專制始，以思想專制終。」[10] 所謂「革命」與「反革命」，其內涵並非不言自明，也並非一定的標準所能決定。在專制社會，命名的權力往往把握在權力的最高統治者手裏。例如某位領袖常經常提到的「形左實右」就是一個隨意使用的政治標籤，何謂「左」、何謂「右」？完全視領袖自己的需要而決定。微音在上述文字中揭示了所謂「四人幫」（有人或曰「五人幫」）「革命」是假、「反革命」是真，並指出「樣板戲」是一種「反革命」工具。這種解釋雖然未能完全脫離僵化的二元對立思維，但是畢竟道明了基本事實。

最後，微音還對「樣板戲」創作功勞的歸屬進行了辯證解釋：

有人說：「樣板戲」是江青的傑作，演出「樣板戲」等於宣傳江青。錯了！就總體來說，「樣板戲」是當年傑出的藝術創作家與出色的表演藝術家共同創造的碩果，絕不能因江青個人插手而以偏概全，以個人一得之見而否定集體創作之功。如果是這樣，江青在九泉之下，也會拱手為之致謝的。總之，還這幾個戲以本來面目，是應該的。[11]

微音關於「樣板戲」的上述觀點，思路清晰，見解鮮明，思考周密，分析辯證，是難得的中允之論。

微音的文章一石激起千重浪，「文革」受難者金敬邁與章明則對他的上述看法進行了火藥味頗濃的商榷。

第一，他們認為「樣板戲」從來就是不僅僅只是戲而已，而是野蠻專政的法西斯工具。

10 微音，〈我對「樣板戲」的看法〉，《羊城晚報》（第一版）二○○二年七月二十九日。

11 微音，〈我對「樣板戲」的看法〉，《羊城晚報》（第一版）二○○二年七月二十九日。

「樣板戲」是御用的屠刀，是飛機大炮，是無堅不摧的原子彈，林彪、江青一夥用它來剷除異己、清洗政壇，以樹立他們在黨內的絕對權威，順便也把千千萬萬無辜的人們打得血肉橫飛，家破人亡。多少民族的精英：吳晗、鄧拓、老舍、傅雷、羅瑞卿、張志新、遇羅克……以及劉少奇、彭德懷等黨和國家的元勳們也是在「樣板戲」高亢的唱腔伴奏中或含冤死去，或上吊、服毒、投水、跳樓乃至於被槍決的！上下五千年只剩下八齣所謂的「戲」，國家命運、民族存亡全都不在話下了！「樣板戲」，把我國幾千年來的文化藝術成果（包括「五四」以來新文藝成果）掃成「一片白茫茫大地真乾淨」！「樣板戲」是棍子，是架在文藝工作者和人民群眾脖子上的鋥光閃亮的鋼刀。誰反對「樣板戲」誰就不得好死！「樣板戲」又是神，它幾乎和「紅寶書」享有同等的輝煌，不得議論，不得懷疑，不得唸錯，它比聖經還聖經，比憲法還憲法，神聖不可侵犯。世上有這樣魔法無邊的「戲」嗎？[12]

就這一點而言，其實論爭雙方都有交集，並無分歧，充分認識到藝術已經蛻化為一種政治鬥爭的武器，尤其揭示政治藝術造成了一種史無前例的民族災難。

第二，金敬邁與章明認為，「樣板戲」與江青有著無法割捨的關係。

歷史文獻鐵案如山：「『樣板戲』是江青同志嘔心瀝血的結品。」江青自己也說：「誰反對樣板戲就是反對老娘！」而她的一大幫孝子賢孫甚至說江青單憑這項「功勞」就完全可以當黨的主席，紛紛然大上其「勸進表」。怎麼能說「樣板戲」是什麼「集體創作的碩果」呢？難道不怕「老娘」的陰魂來要您的小命？一九六六年中央正式發下的〈林彪同志委託江青同志召開的部隊文藝座談會紀要〉中，已經把江青在所謂「京劇改革」的「偉大作用」說得清清楚楚，何曾提到什麼「藝術家的集體創作」？[13]

12 金敬邁、章明，〈我們對「樣板戲」的看法〉，《羊城晚報》二〇〇二年八月九日。

13 金敬邁、章明，〈我們對「樣板戲」的看法〉，《羊城晚報》二〇〇二年八月九日。

其實，微音並沒有否認「樣板戲」帶有鮮明的江青印記這一事實，他實事求是地指出，「樣板戲」同時也凝聚中共一代高層領導以及幾代戲曲藝人的心血。而金敬邁與章明對此似乎並未慮及。他將江青的〈座談會紀要〉這一反面文獻作為論證江青與「樣板戲」的緊密關係，而無視「樣板戲」誕生、形成的複雜過程，這一論證本身就是有問題的。畢竟江青在〈紀要〉中沒有提到「藝術家的集體創作」，並不意味著這是一種的客觀的事實。金敬邁說：「我已通告全家，凡我兒孫，若遇『樣板戲』，立即換臺，稍有怠慢，我就砸爛電視機。」[14] 這樣的情緒性反應，可見其態度之決絕，作為個人好惡固然可以理解，但是如果因此全盤否定「樣板戲」的藝術價值則無疑失於片面化、絕對化。

微音的文章之所以造成商榷者如此激烈的反彈，究其原因，與金敬邁、章明所遭受的痛入骨髓的靈肉創傷是有關係的，他們以對「文革」的極度憎恨取代了對「樣板戲」的具體分析[15]。

巴金等遭遇過「文革」迫害的人對「樣板戲」同樣留下的是恐懼、驚悸的創傷記憶。巴金回顧說：

聽了幾段，上床後我就做了一個「文革」的夢，我和熟人們都關在「牛棚」裏交代自己的罪行。一覺醒來，心還在咚咚地跳，我連忙背誦「最高指示」，但只背出一句，我就完全清醒了。我鬆了一口氣，知道大唱「樣板戲」的時代已經過去，「牛棚」也早給拆掉了，我才高高興興地下床穿衣服。

我接連做了幾天的靈夢，這種夢在某一個時期我非常熟習，它同「樣板戲」似乎有密切的關係。對我來說這兩者是連在一起的。我怕靈夢，因此我也怕「樣板戲」。現在我才知道「樣板戲」在我心上烙下的烙印是抹不掉的，從烙印上產生了一個一個的靈夢。

近來幾次夢見自己回到大唱「樣板戲」的日子，醒來我總覺得心情很不舒暢……所以聽見唱「樣板戲」有人連連鼓掌，有人卻渾身戰慄。[16]

14 巴金，〈樣板戲〉，香港《大公報‧大公園》一九八六年六月十五、十六日。

15 金敬邁、章明，〈我們對「樣板戲」的看法〉，《羊城晚報》二〇〇二年八月九日。——與金敬邁、章明先生商榷〉，《我看「樣板戲」——關於上述爭論更為深刻的分析，可以參見陸參，《羊城晚報》二〇〇二年八月十三日。

作家鄧友梅講過一些他在「文革」中的可怖經歷：與被迫害致死的人的靈牌一起挨鬥，一邊挨鬥一邊革命樣板戲，鬥後放入一個冷屋，屋子冷，引起了腸胃痙攣和嘔吐。所以他一直反對再唱「樣板戲」[17]。

與上述「樣板戲」痛苦記憶相比，有些並未經受牢獄之災的人，往往將它作為青春激情歲月的亮麗彩虹，與恐懼記憶相比，他們的懷舊記憶反映的是某種美感和喜悅。因而一聽到「樣板戲」，立刻會情不自禁地加入合唱。

對於那些因「文革」運動以及「樣板戲」而受到過衝擊的人來說，「樣板戲」意味著一種刻骨銘心的痛苦。一朝被蛇咬，十年怕草繩。疤痕猶在，談何懷舊？然而，不可否認，對於大多數處於中立地位的普通群眾，尤其是那些京劇的愛好者來說，美好的回憶也是完全正常的。「樣板戲」深入人心，憑藉的是幾代人精益求精的藝術創造。「樣板戲」在當年的轟動，也並非完全是官方強制灌輸的結果，觀眾的主動接受（烏托邦狂想）也是不可忽視的原因。

三、記憶與主體敘述

（一）敘述立場影響記憶的客觀性

在歷史敘事中，同一史實和史料並不只有一種理解和解釋。於是，對歷史敘事來說，不同的歷史觀通常呈現為不同的敘事策略和方法。記憶意味著對歷史的記錄與解釋。記憶的主體不同，解釋的立場、觀念、利益就會有差異。可以說本書所載的林林總總的個體記憶就體現了情感、權力與利益的角逐。有的人認為，江青欺世盜名，

竊取了「樣板戲」的成果。例如，撥亂反正之後，周揚釐清了江青與樣板戲的關係，他說：「所謂『樣板戲』，原本是廣大戲曲工作者的創作成果，並非江青的創造，只是被她竊取了去，作為沽名釣譽、篡黨奪權的資本罷了。」[18] 周揚是基於歷史事實，還是基於政治批判來全盤否定江青對「樣板戲」創作的影響。不少「樣板戲」的編劇、演員等文藝工作者就這樣認為，他們的看法恐怕更多基於一些歷史事實。

周揚深知否定「四人幫」是一條政治正確的鐵律。有的人則認為，不可忽視江青的「京劇革命」對於推動「樣板戲」的成果。可以肯定的是，他深知否定「四人幫」是一條政治正確的鐵律。有的人則認為，不可忽視江青的「京劇革命」對於推動「樣板戲」功勞？不得而知。可以肯定的是，他深知否定「四人幫」是一條政治正確的鐵律。

如何敘述「樣板戲」的記憶，還涉及到不同的意識形態與文化差異。尼克森回憶觀看《紅色娘子軍》的感受時說：「令人眼花繚亂的精湛表演藝術和技藝給了我深刻的印象……是一個兼有歌劇、小歌劇、音樂喜劇、古典芭蕾舞、現代舞劇和體操因素的大雜燴。」[19] 尼克森以冷靜、理智的心態，做出的是關於藝術的科學分析，由於政治立場與情感態度的原因，他自然無法受到無產階級的教育與薰陶。

我力圖論證做這樣一種文獻整理工作的必要性，但是在學術研究中如何解讀這些文獻又是另外一回事了。在資料的引證中，這些文獻在多大程度是可信的，可以作為依據的？歷史學者楊奎松對如何看待歷史記憶之類文獻談過自己的看法，他說：「一般的歷史學家都不會拿口述歷史或者回憶錄來做主要的事實依據，這是學界的常識。因為回憶的主觀性很強，很容易記憶錯誤，而且還會因為回憶者的個人傾向發生選擇性記憶的情況，包括口述歷史。所謂口述，其實是『我請你回答我的問題』，提問者的引導性非常強，顯然會導致偏向。同時，會做口述引導和不會口述引導，做出來的東西也會非常不一樣。」[20] 楊奎松提出了對待歷史記憶資料值得警惕的問題，即記憶者本人的主觀性、誤差性、選擇性，由記錄者不同導向形成口述者不同的偏向性，以及記錄者自身水準的高低導致的不同的結果。可見，比保存資料更為重要的問題是，對歷史記憶本身包括「樣板戲」歷史記憶的反思問題。

18 周揚，〈在戲曲劇碼工作座談會上的講話〉，《文藝研究》一九八一年第三期。

19 [美]理查‧尼克森，馬克生等譯，《尼克森回憶錄》（中冊）（世界知識出版社，二〇〇一年），頁六八五。

20 楊奎松、張小摩、秦筱，〈很右的人覺得我「左」，很左的人又覺得我「右」〉，《南都週刊》二〇一二年八月二十日。

記憶是否客觀真實，或者說如果承認記憶這種主觀行為有它的確定性可言的話，那麼，有哪些因素會影響記憶出錯呢？通常人們會過大誇張自己痛苦或歡樂的經歷，或者出於自我保全的需要縮小自己的罪錯。如此等等，都屬於人性幽暗的一面。除此之外，則由於個人記憶力的差異，會對事實本身產生準確性誤差。曾經有人勸錢鍾書寫一部回憶錄或者《自傳》，他幽默地回覆說：「對過去寫過的東西，我並不感到興趣。一個作家不是一隻狗，一隻狗拉了屎，撒了尿後，走回頭路時常常要找自己留下痕跡的地點聞一聞、嗅一嗅。至少我不想那樣做。有些作家對自己過去寫的文章，甚至一個字、一段話，都很重視和珍惜，當然，那因為他們所寫的稿字字珠璣，值得珍惜。」他明白記憶會在多大程度上改變事實，因為：「回憶，是最靠不住的。一個人在創作時的想像力往往貧薄可憐，到回憶時，他的想像力常常豐富離奇得驚人。」21 可見回憶錄往往包含著一定的主觀成分，同一作者對於同一對象會有不同的說法，同一對象之於不同的言說主體也會呈現差異，有時甚至截然對立。所謂孤證不立，作為嚴格的歷史依據採用的時候，研究者應該將不同的說法放在一起進行細緻、全面的比較和鑑別。

（二）敘事身份導致記憶的差異

即使個體試圖去重構自己的記憶，但是實際上的結果並非真正屬於個體。因為當個體以集體、社會、民族、國家等宏大敘事的方式去敘述的時候，個體應有的獨特的、鮮活的、日常化的印痕就消失了，個體記憶實際上被簡縮為國家等宏大敘事的載體。

何兆武說：「說到口述歷史，我想，普通的人有普通的價值（比如清朝有一個《揚州十日記》，還有個《嘉定屠城記》，記的都是滿族入侵時的事，作者都是普通人）；特殊的人有特殊的價值。而特殊的人，往往不能夠寫回憶錄，而不讓他出回憶錄。」22 普通民眾，尤其是社會的中下層人士，他們在歷史敘事中往往是無聲的大多數。好在現在網路發達，人們的言說渠道大大增加了。因此，除了通過紙質媒介找到了不少「樣板戲」親歷者

21 彥火，〈錢鍾書訪問記〉，《當代中國作家風貌續編》（香港昭明出版社，一九八二年）。

22 何兆武，〈「文革」歷史記憶應該搶救〉，《南方週末》二〇〇八年十二月十七日。

的回憶文章與口述訪談，我還有意通過網路整理了一批普通百姓自己信手寫的回憶文章。

四、如何保存「樣板戲」記憶

重返歷史現場需要借助三個方面的史料來源，即地下的出土文物、地上的歷史記載，以及口述史。就「樣板戲」研究來說，有如下兩個來源：第一，以當時大量的第一手史料作為依據。即報刊雜誌、書籍、檔案文獻、民間出版物等。第二，以過來人對往事的回憶作為對照。編撰本書的目的是通過大量的可靠史實重構歷史。本書將「文革」結束後「樣板戲」的編劇、演員、導演、作曲、電影、攝影，以及觀眾等局內人，關於「樣板戲」的回憶文章、訪談編輯成一本書。我的目的是，通過「樣板戲」親歷者的往事回眸，保存珍貴的戲曲史料。通過今昔歷史的對比，更為清晰地認識「樣板戲」的發展過程。由於特殊的政治因素，「文革」前後人們關於「樣板戲」的參與者的評價往往因為情感因素和政治立場的影響而產生一些反差。通過揭示「文革」後，這些「樣板戲」前後人們看法的歷史變遷，通過我對「樣板戲」問題歷史事實的客觀揭示，從多種角度展現出它的多重面目。

本書根據記憶主體的身份與職業，分為編劇、演員、導演、音樂、電影、錄音、攝影、演出、知情者見證、觀眾十大類別，每一類別即為一個完整的章節。全書將不同的章節聯珠成串。以關於「樣板戲」的歷史記憶為主軸，作者的歷史敘述貫穿始終。作者的敘述與「文革」歷史形成互相指涉的互文關係。

在本書的構思過程中，我將所有「文革」親歷者的回憶文章與口述材料按各自身份類別進行編排，而不摻入自己的解讀。這些材料如同萬花筒，有的本身歷史記憶千差萬別，歷史本身似乎成為了碎片拼接的馬賽克。相關資料作為參照，親歷者的歷史記憶與其他歷史事實之間形成一種或和諧、或對抗、或互補的張力場域。如果歷史敘述者本身就懷著發現歷史真相或真理的動機的話，那麼，他提供的歷史資料應該是多元的、狂歡的。

本書收錄的是回憶類文獻，同時也是一份歷史記憶，它們是對一份歷史記憶的展示。這種展示意味著記憶正

在起作用，並試圖影響人們對過去的認知。與這種記憶方式形成辯證關係的是，記憶的過程是一種篩選行為，因而有選擇記憶的同時，也意味著有選擇地遺忘。總之，我們在關注所記憶的內容的同時，也應該意識到哪些內容被通過何種方式遺忘了？為什麼會發生遺忘？遺忘的結果是什麼？這是我通過這本書想提出的問題。同時，也對我的編撰理念進行反思，這本書的記憶行為，造成了哪些應有、不應有的遮蔽？

真正的歷史理解，不但更深刻地理解了過去，同時還反思了自我及現存的文化。與歷史對話，本身就有一種自我提問的性質。每個親歷者的記憶是一種個體記憶，而當這些個體記憶的當事人終究有一天消失之後，將會出現什麼樣的集體記憶呢？更進一步，問題的關鍵在於，我們需要集體記憶嗎？這是一個能願的問題。我們需要何種集體記憶？這是一個價值判斷的問題。事實上，每個社會的文化權力把握者都在努力建構符合自身利益需要的集體記憶，並且將它合法化、凝固化。

那麼，面對「文革」，面對「文革」語境中的「樣板戲」，我們需要何種集體記憶？──這是一個問題。

第一篇

編劇

千秋功過記「紅燈」

翁偶虹◎撰

翁偶虹（一九〇八—一九九四），著名戲曲作家、理論家、教育家、中央文史研究館館員。一九三五年被聘任為中華戲劇專科學校戲曲改良委員會主任委員，一九四九年以後在中國京劇院任編劇。一九六四年與阿甲合作改編《紅燈記》，一九六六年與張東川等人改編《平原游擊隊》。晚年編撰有《翁偶虹戲曲論文集》和《翁偶虹編劇生涯》兩部專著。此外還有《翁偶虹劇作選》。

《西門豹》之無形禁演，不只是江青對於中國京劇院的橫加干涉，更重要的是江青已然表明了她對於京劇的歷史戲極端仇視。在她的談話裏，不止一次地抨擊歷史戲的表演藝術，說什麼「那麼肥的服裝，那麼高的靴子，那麼長的髯口，都是對演員的殘酷束縛」！她還以調查研究為名，藉《伐子都》的鬼魂問題、《小放牛》的舞蹈問題，以點代面地攻擊京劇傳統節目是迷信、色情的傳染病灶。當然，她打著毛主席的旗幟，號召廣大京劇工作者大寫現代戲，在當時，我們是極其擁護的，但是她的矛頭所指，已然意味著在京劇園地裏，將要掃穴犁庭般地消滅一切新編和傳統的歷史戲。我似乎已嗅覺到這種氣味，當我看到《西門豹》的演出和遭遇到的後果以後，自己也意識到，可能《西門豹》已將是我一生中最後編寫的一齣歷史劇了。這個感受，萌於一霎而又消於一霎，代之而起的，是我將帶著一生中編寫京劇的寸功一得，完全投入現代戲的寫作上。以前，我雖然嘗試著編寫過現代戲，導演過現代戲，但總覺得「未曾涉川，遽云越海」。在我面前擺著的是一個個新的課題，等待我像小學生般地從頭學起，從頭習作。我根據寫歷史劇的經驗，對於如何運用洗練的表演程序——包括唱、唸、做、打，融洽貼切地化在現代戲所表現的現代生活裏，認為比寫歷史戲更要費一番功夫。但是我從習慣出發，仍要一如既往地

在劇本裏寫出應有的舞臺提示，便於演員參考。基於這個想法，我為自己編寫現代戲的前景，制定了程序：一、摸索，二、改裝，三、蛻化，四、創新。程序雖定，仍要有兩個戒條，警惕於心：一是眼高手低，等於空頭支票；二是過猶不及，等於野狐參禪。從這一時期起，我就把自己置於不會寫戲的行列中，認真做一名剛入伍的新兵。

準備一九六四年京劇現代戲匯演的節目，中國京劇院每團一齣，一團選定《迎春花》，二團選定《千萬不要忘記》，四團選定《紅色娘子軍》。《迎春花》是根據同名話劇改編，在我寫完《西門豹》後已然著手，由青年編劇鄒憶青同志與我合作。《千萬不要忘記》也是根據同名話劇改編，由王頡竹、何異旭合作。這些二都是京劇院選定的題材。我把《迎春花》改編完成之後，已決定由張東川、鄒功甫共同導演，張復擔任音樂設計。《紅色娘子軍》根據同名電影改編，由田漢執筆。正待展開工作，忽然江青來電，在中南海接見張東川、阿甲、李少春、袁世海等，分派了新的任務：一、改編滬劇《紅燈記》，二、新編《抗洪峰》。新的任務自然推翻了原有的方案。在創作會議上，議定《迎春花》排演擱淺，由我與齊致翔同志合作編寫《抗洪峰》，即日輕裝赴津，體驗抗洪生活。寫現代戲，體驗生活是唯一的創作源泉，當時天津大水，軍民的英勇抗洪行動，一定會有許多震撼人心的事蹟，不去親自體驗是不會寫出完整生動的劇本的。我正在整裝待發之際，又接到院方通知，行期暫緩，再開會議。會議上，大家認為《紅燈記》是江青心目中的重點劇碼，不可潦草從事，群議改由我來執筆；《抗洪峰》的創作，則由呂瑞明、陳延齡、齊致翔三位合寫。

我當時接過了滬劇《紅燈記》劇本，一口氣讀完，戲是好戲，了然於胸，但覺得滬劇原作還有些豐富與剪裁的餘地。這是因為我數遊上海，看過不少次滬劇的演出，滬劇的特點，了然於胸。由滬劇改編為京劇，並不是脫胎而娩的。這時，院方已成立了觀摩滬劇小組，搞音樂設計的劉吉典、搞舞臺美術的李暢、趙金聲以及導演、演員，都要參加，編劇自不例外。我因任務緊急，向院方藝術室負責同志說明我熟於滬劇的演出，滬劇的表演不需要像京劇那樣繁縟，看到劇本，就能夠大致聯想到它的舞臺演出了。在其他幾位同志去滬期間，我可以先期醞釀如何改編劇本；這樣可以經濟時間，提高效率。藝術室同意我的意見。於是，我埋頭探索如何運用京劇形式，盡量保留滬劇精華，又像是一個老饕，面對這唯一的佳餚，也感到單調；想像中會有更多的珍惜品種，先

聯想很多，覺得單靠滬劇一個本子，營養還不充足；彷彿一個食量很大的人，吃不飽肚子，又像是一個老饕，面對這唯一的佳餚，也感到單調；想像中會有更多的珍惜品種，飫我饞涎。於是，我大量蒐集同名題材的作品，先

後找到電影劇本《革命自有後來人》、歌劇劇本《鐵骨紅梅》、話劇劇本《紅燈記》，這些劇作裏的人物刻畫、藝術安排，各有特色，可以吸取融化的營養非常豐富。當我聽到赴滬觀摩小組帶回滬劇《紅燈記》的錄音後，更證明我的看法還是合乎實際的。假若不廣採博覽，只憑一樹開花，那花也不會燦然有致的。

參考大量的同名劇作，不僅可以吸收許多寶貴的營養，還能啟發改編者的形象思維與邏輯思維。我就是從幾個同一題材的作品中，展開了想像的翅膀，促使我能馳騁於有制約性的劇情之間，翔遊於有典型性的作品之間，用我的寫作風格，初步寫成一個嘗試性的「不是劇本」的劇本。所謂「不是劇本」的劇本，仍然是一個唱、唸臺詞，舞臺提示備而且詳的劇本；不過在我的心目中，認為還有許多可以那樣寫的地方。例如第一場〈救護交通員〉，李玉和的上場，可以唱「倒、碰、原」，也可以唱【水底魚】打上；第八場〈刑場鬥爭〉，李玉和的上場，可以唱「倒、碰、原」，李玉和的上場，可以唱【新水令】；第五場〈痛說革命家史〉，李奶奶現身（中年形象）說法的手法，也可以用京劇傳統形式，突出唸白的表現手法。總之，在整個劇本裏，我都有幾套手法可以互相代替的，這是我在摸索的第一步程式上，摸索得來而尚未肯定的。所以，劇本儘管寫得完整，但自己並不認為這就是一個劇本，因為處處都可以畫問號的。

隨著各個劇本的陸續完成，藝術室已議定了每個戲的導演人選，《紅燈記》的導演是樊放，《紅色娘子軍》的導演是鄭亦秋。我把這個「不是劇本」的劇本，首先交與了阿甲同志審閱，時已一九六四年一月，距離六月的匯演，只有五個月的時間了。阿甲認真負責地希望早些投入導演，他只用了一個晚上看完了劇本，肯定了我改編的方向，又具體地提出許多問題，同時也把我認為可此可彼的地方做了鑑定。例如第一場的李玉和，他不主張唱上，但也不同意我那樣的【水底魚】式的唸上；第八場〈刑場鬥爭〉，他肯定了我設計的【新水令】；第五場〈痛說革命家史〉，他也不同意襲用那個「電影化」的手法，而肯定了我那突出唱唸做表的表現形式。我愉快地接受了他的意見，又把劇本重新調整了。他似乎滿意而又不滿意地說：「劇本可以了，但是有些地方在導演時還須加工。劇本處於平面的階段，不容易談出要領、立起來，才能看出路數。」他很興奮地命人列印了劇本，分發給音樂設計、唱腔設計、舞美設計各組，要求全面開花，並指定了一團的駱洪年擔任副導演，先把戲搭起來，他再以總導演的身份全面加工。

《抗洪峰》的導演是阿甲，《紅燈記》的導演是樊放。

音樂設計者劉吉典同志很熱情，在春節放假前一天（舊曆除夕）的中午到我家裏來，談到第二場李鐵梅向李奶奶詢問「表叔」時，他認為應當有一段唱，表現鐵梅此時的思想小結，他一邊說，一邊哼哼出有腔無字的【快二六】來，我覺得腔調新穎，跳躍性強，很適合鐵梅的性格，我倆當時就按腔遣詞。後六句「……雖說是親爺又不相認，可他比親爺還要親。爹爹叫同志、奶奶叫親人，這裏邊的奧妙我也能猜透幾分。他們和爹爹都一樣，都有一顆紅亮的心」，很容易地就串下來了；而頭一句「我家的表叔……」後三個字和第二句怎樣串映下來，卻想了許多方案都不合適。

冬天晝短，五時即已黃昏，迎接春節的鞭炮也漸漸地響了起來。我留吉典同進晚餐，略表屠蘇辭歲之誼，吉典堅辭而去。北京人的生活習慣，一向重視除夕守歲之夜，約定俗成，未能免此。兒女輩都陸續回家，大家談笑風生地吃了年夜飯。他們的興趣愛好。豐富多彩，大家興之所至地組成一個家庭晚會，唱一段京劇，唱一首歌曲，談幾句鴿鳥，猜幾個謎語。我這個做父親的，自然是個中心人物，湊趣之餘，還要加些評論。不過，這一年的除夕夜晚，我總覺有件事情占據在我的腦子裏，驅之不去。午夜，兒女們還拉我玩牌，我辭以疲倦，自己睡了。說也奇怪，身子躺在床上想睡，而腦子裏那件事情又緊緊地圍攏來，任憑我如何想睡，耳旁總是響起那句「我家的表叔……」，彷彿有人在問：「我家的表叔到底怎麼樣啊？」我索性不睡了，想了幾句有文采的短句，都覺得不合乎鐵梅的口吻，我自怨自艾地想：難道這三個字的普通短詞就難住了我？我想的詞兒已經數不清了！忽然從「數不清」三個字，觸動了靈感，想到鐵梅對於「表叔」的詢問，應當是從「數不清」的來人而引起的，於是串了一下，組織成「我家的表叔數不清」一個整句。我欣然地默笑了：「尋春春不在，天涯咫尺間。」就這樣，接著就串第二句，想到京劇的「庚青轍」可通「人辰轍」，用「不登門」做第二句的韻腳正好：可是，怎樣怎樣地，接著第二句「？又費了幾個回合的思想交鋒，才由這段的最末一句「都有一顆紅亮的心」啟發到鐵梅既懂得「紅亮的心」，當然會聯想到「表叔登門，必有大事」了；於是，我就把生活中的口頭語言「沒有大事不登門」串為第二句。又把第一句和第二句串起來默唸幾遍，再把整個唱段八句串起來默唸幾遍，才滿有把握地放心入睡。可是，仍然睡不著，那兩句「數不清」、「不登門」還是響在耳邊。我知道又犯了老毛病，索性穿衣下床，用筆記錄下來。

「好，玩個通宵，加入戰場！」哪知玩了兩副，哈欠連天真覺得疲乏了。兒女們笑著問：「是不是您白天研究兒女們笑問：「您往年都要玩牌的，見獵心喜，怎能睡得著哪！」我興奮地說：

劇本，思索過度，精神疲勞？」我似承認而又不承認地推開了牌，說了句：「你們玩吧。我是從疲倦中的不疲倦而感到疲倦，現在正好睡了。」於是，脫衣入被，沾枕即眠。直到清晨，聽到親友登門賀春喜的歡聲笑語，才驚醒我這半宿的酣睡。

僅僅這一句半的唱詞，還是在枕上完成的，完成的又是那麼平平無奇。這就使我在寫作現代戲唱詞的摸索中，獲得初步的啟發，認識到廣大觀眾喜聞樂見的戲曲，尤其是現代戲，必須用藝術的而又是普通的語言，來刻畫人物的音樂形象。一般所謂的「文采」，摛藻擷華之句，妃黃儷白之詞，並不能完全體現劇本的文學性和藝術性；相反，本色白描的詞句，經過藝術加工，組織成藝術的語言、藝術的臺詞，就能從藝術的因素裏充分體現文學性。然而，日常生活中的語言，近在耳旁，掛在口角，寫在劇本上有無姿態，又不是信手拈來皆成妙諦的。這如同庖廚中羅列著珍錯，準備下佐料，是否能做出異味佳餚，那就要看廚師的手段，也可以說是藝術手段。編劇者對於日常生活裏的豐富語言，也等於廚師面對豐富的珍錯、佐料一樣，怎樣組織它刻畫人物，生動劇本，表現主題，就要看編劇者的藝術手段如何了。從這一點，又為我寫現代戲定下一個無形的制約；力避詞藻，不棄平凡，用倍於寫歷史劇的工力，儘量把口頭上的語言組織成比較有藝術性的臺詞，開闢通往文學性的管道。在這方面，阿甲同志比我更先走了一步。在《紅燈記》之前，我與他合作《赤壁之戰》、《鳳凰二喬》等歷史劇時，他寫的唱詞，都是本色的多，藻飾的少。例如《赤壁之戰》裏周瑜有一句唱詞「生當亂世不發愁」，我乍看到「發愁」二才遇著兵」，就有強烈的舞臺效果；《鳳凰二喬》裏張昭與黃蓋爭論降戰的對唱，張昭有一句「常言秀字，認為過於口語化了，但是在舞臺上唱出來，默察觀眾的感受，卻是易於接受的。寫現代戲，就是寫現代生活，現代生活當然要用現代的語言來表現，所以我以原本《紅燈記》開唱的頭兩句「我家的表叔數不清，沒有大事不登門」唱詞，就聯想到現代戲臺詞口語化的重要性，也聯想到阿甲同志在這方面的獨到之處。

春節過後，《紅燈記》即投入排練，先由副導演駱洪年一場一場地搭起架子，每搭一場，請阿甲審查加工，非常嚴格而縝密地要求個個人物之間的交流。他在肯定我所寫的劇本的基礎上，根據他的導演構思，又有所改動，每改一點，必請場記任以雙同志向我說明。我們是老再投入導演。阿甲非常認真而精細地雕琢每一個人物，搭檔了，何況我對於他的導演成就早已心折，現在他對我這樣的客氣，反使我侷促不安。有時候，我索性到排

演場觀摩，遇到改動劇本的地方，就地研究，及時解決。後來，我又有其他任務，不能每天都到排演場，他卻仍如一往地請場記互通消息。最後，楊知同志徵求我的意見：為了導演直接修改劇本的靈活性，是不是請阿甲同志也參加編劇？我當然同意。參加改編，即是負責改編，阿甲在導演中再改劇本，自然是責無旁貸的了。但是，阿甲雖然接受了參加改編的名義，而在大幅度地改動劇本時，仍然是暫停導演，和我商量，就是增加一段唱詞，也要相互的字斟句酌，切磋再三。例如第一場李玉和目送李鐵梅下場後，根據演員的要求，為李玉和寫一段讚許鐵梅的唱段，六句【西皮原板】，前四句都是渾成的生活口語：「提籃小賣拾煤渣，擔水劈柴也靠她。裏裏外外一把手，窮人的孩子早當家。」第五、六句，用形象思維，組織成象徵性的句法：「栽什麼樹苗結什麼果，撒什麼種子開什麼花。」我覺得「雲」和「雨」的自然現象，不見得相對準確，在一般流行的農諺中，也不是唯一的有科學根據的實例，我建議改為「栽什麼樹苗結什麼果」，樹苗與果實的對應性，畢竟還是接近準確的。阿甲沉吟著我的新句，最初他認為我是從「排偶」出發，要求上句的「果」對下句的「花」，上句的「樹苗」對下句的「種子」，反覆推敲，舉棋不定；我做了分析，直接指出「雲」和「雨」的可變性，「樹苗」與「果實」的不可變性，他才接受了我的改句，完成了《紅燈記》開宗明義第一章的頭一個唱段。我們如此融洽地互相推敲，就是在一個共同的目標下，竭盡全力地把《紅燈記》搞得比較完整——是京劇而又是現代生活的京劇。

《紅燈記》彩排之後，得到了文藝界的權威人士和熱愛京劇的觀眾一致肯定和擁護。李少春扮演的李玉和，劉長瑜扮演的李鐵梅，高玉倩扮演的李奶奶，袁世海扮演的鳩山，谷春章扮演的磨刀人，夏美珍扮演的桂蘭，曹韻清扮演的侯憲補，孫洪勳扮演的王連舉，孫盛武扮演的假皮匠，劉鳴嘯扮演的小伍長，張盛利扮演的特務，都得到好評。記得白雲生同志看完彩排之後，在路上和我說：「這才是真正的完整的京劇現代戲！」董維賢同志也和我說：「這是第一流編劇、第一流導演、第一流演員的結晶，怎能不好？」許多戲劇評論家和理論家都出於衷心地為文評介。中宣部、文化部的領導同志也在提出些修改意見的基礎上予以肯定。但是，獨攬大權的江青，卻在演後的座談會上百般挑剔，有許多大家都認為是很好的人物的生活細節，她卻指為缺點，頤指氣使，

盛氣凌人，誰敢駁她一句。例如，第八場〈刑場鬥爭〉，祖孫三代人同登刑場的時候，我們選用了京劇傳統的【吹腔】，由劉吉典設計了很有氣魄的節奏性鑼鼓，三代人手挽手地邊唱【吹腔】邊走圓場，當時有人還非常偏愛這一場戲，形象地讚之為「歲寒三友」；而江青卻說傳統戲中關羽常用【吹腔】，用在這裏，有損革命英雄的形象。按照她的邏輯，京劇傳統的一切表演手段，都必須「對號入座」，不容許編、導、演充分地使用了〈國際歌〉。這真是一個奇聞怪談！而這奇聞怪談恰恰出自當時炙手可熱的「主管」之口，真令人啼笑皆非。她指定要用〈國際歌〉。用〈國際歌〉當然是非常恰當的。但是，當時的現代戲，尚未形成龐大的樂隊，〈國際歌〉用一般的嗩吶、海笛吹奏，效果如何，可想而知；這樣地使用，與其說是歌頌革命的三代人，毋寧說是歪曲革命的〈國際歌〉。我們雖然有此想法，卻又噤若寒蟬。果然，我們刪去了【吹腔】之後，又由劉吉典嘔心瀝血地設計了〈國際歌〉的聲響效果，卻又受到江青嚴厲的斥責：「這哪兒是〈國際歌〉！簡直是耍耗子的！」以致吉典同志在後來的文化大革命中，以此受誣而批鬥者數。這僅僅是一個例子，劇本中若干觀眾認為好的地方，江青都獨斷獨行地責令刪改，以致有許多評論家的評論文字，或因劇本變動而原稿索回，或因劇本面目全非而擱筆不寫。無怪有一位口頭刻薄的編劇者說：「怎麼都改了？棱角都磨去了！嘿嘿，沒有德行，承受不起這齣好戲啊！」

《紅燈記》就是在江青這樣的干涉下，從彩排改到公演，從公演改到匯演，從匯演改到赴滬觀摩，從赴滬觀摩改到兩團會改，從兩團會改到中南海為毛主席演出，從中南海演出改到《紅旗》雜誌、《劇本》月刊發表了劇本、各出版社發行了單行本，又從發表劇本改到文化大革命，直到把全劇三個小時的演出時間壓縮為兩小時，從兩小時的演出又改到八一電影製片廠拍攝成影片，才算告一段落。據我不準確的記憶，前後改動有二百次之多，稱得起是「精雕細刻」，「十年磨一劍」了。然而，任憑江青獨斷獨行地命令我們改，改，改，而支撐《紅燈記》全劇的三個主要骨幹場子——〈痛說革命家〉史、〈赴宴鬥鳩山〉、〈刑場鬥爭〉，並沒有沾潤她的「雨露之賜」！對這三場，她也是有意見的，可笑我這個不懂好歹、不知世故的「編戲的」，曾囑囑地出言頂撞，才得在「藝術公理」中抵制了她的摧殘。劇本雖然免受摧殘，可是我的人身，卻在文化大革命中飽受摧殘了。

當江青看了彩排時的〈痛說革命家史〉那一場，她就以「內行」的面目、教訓的口吻，挖苦地說：「你們編劇的，不懂傳統，還談什麼編劇？這一場說家史，應當像《八大錘·斷臂說書》那樣，先說故事，後吐姓名，

才看出編劇的藝術。現在你們先把鐵梅的姓名從李奶奶口中說出來，再說故事，豈不味同嚼蠟？這是起碼的常識，為什麼不懂?!」我一時出於「文責自負」的責任感，向她解釋說：「這一場的初稿是我寫的，又經過阿甲同志的加工。我以為這個戲裏的環境與《斷臂說書》裏的環境是不一樣的……」江青很機警，聽我說到這裏，她揚臉厲聲說：「既然是環境不同，我允許你們試一試，且看後果如何！」後果，後果，演出時觀眾強烈反應的後果，堵住了她的嘴，直到拍攝影片時，也沒有動一個字。殊不知，一個敢於編寫京劇的人，他必然會而且必須看過許多優秀的傳統節目，那些突出的藝術手法，怎能不一「儲款以待」，以備不時之需？《紅燈記》裏的說家史，襲用傳統路數，從不信手拈來。

我感到《斷臂說書》裏的王佐為陸文龍講國仇家恨，《舉鼎觀畫》裏的徐策為薛蛟講血淚家史，《趙氏孤兒》裏程嬰為趙武講趙屠之仇，都是在比較平靜穩定的環境裏，緩緩道出，當然可以用急弓緩箭之法，收豹尾擊石之效。《紅燈記》則不然，李玉和被捕之後，李奶奶感覺到「奶奶我也難免被捕進牢房，眼見得革命的重擔落在了你肩上」；敵人是瘋狂的，時間是緊迫的，為了爭取時間，挨一刻是一刻，說一句是一句，為了完成革命任務，能說一個字就是一分力量，能講一句就有一分效果。在這樣的典型環境中，李奶奶必須用試探的口吻，先問鐵梅「你爹好不好」，再透露「可爹不是你的親爹」，再透露「咱們祖孫三代本不是一家人哪！你姓李！我姓李！你爹他姓張」，如此春雲三展，就順流而下地談到革命家史。假定此時敵人又來干擾，甚至把李奶奶逮捕入獄，家史來不及細講，起碼鐵梅也會瞭解了她的革命身世，何況有革命經驗的李奶奶已估計到敵人剛剛帶走了李玉和，是不會未經審訊又來逮捕自己的。我寫劇本時，先定下這個綱，比較有姿態地運用京劇表演的藝術手段，捉住了「痛說革命家史」的「痛」字，使唱與唸間隔地而又是貫串地完成這一段戲。至於李奶奶那樣從容地唱【二黃慢板】、【二黃三眼】，李鐵梅那樣誇張地唱【反二黃原板】、【二黃快板】，都是根據京劇藝術處理時空的特點，浮想聯翩而又站穩腳跟地寫出來的。我曾想過：《空城計》的藝術處理，到今天還為廣大觀眾所接受、所愛好，並沒有人提出司馬懿怎麼會在千鈞一髮之際，還那樣從容地去傾聽諸葛亮悠然自得地大唱【慢板】

和【二六】的疑問。《空城計》的環境氣氛是緊迫的，司馬懿兵臨城下，進與不進，只能是經過幾分鐘的考慮，絕不會像在舞臺上那樣顧影徘徊地吐出內心的活動。那麼，我們安排李奶奶連唱帶唸地痛說革命家史，李鐵梅又連唱帶舞地反映她聽到了革命家史後所產生的革命力量，就不是故意賣弄寫作技巧，而是在符合於京劇表演藝術的規律下，用我們那景仰革命先烈的葵傾之心，盡我們的綿薄之力去縱情歌頌了。這些道理，我當然不敢在江青面前逆鱗闡述，侃侃而談；但是她聽了我那句「環境不同」的辯訴之後，就自找臺階下臺，從允許我們試一試，一直試到最後定本，也不再挑剔了。

在〈赴宴鬥鳩山〉一場裏，她抓住了一句「放下屠刀，立地成佛」，十幾遍甚至幾十遍地改，最後還是我們不懂編劇。她認為我們原來使用的【新水令】，不適合表演現代生活。實則一個初學編劇的人，都會懂得寫靜場的「倒、碰、原」，是一個最起碼的手法。真正懂得編劇的人，他會運用各種藝術形式，適當而又新穎地樹立自己的風格，不屑於拾人牙慧地炒冷飯。但是，當時像階下囚般的作者，也只能唯命是從，諾諾連聲。面對這樣的壓抑，我曾說過一句「鑿圓方竹杖」的憤懣之語，僥倖她不懂這句話的意思，不然，在文化大革命中，這又是我的一條罪狀了。當時的橫加干涉，還不止江青一人。就以這段「倒、碰、原」說，我們與哈爾濱京劇團《革命自有後來人》劇組的作者，同領江青之命，同在翠明莊修改劇本的時候，我們寫好了這段唱詞，先請示了當時的另一位領導，那位領導一邊看一邊搖頭皺眉，指著最後那幾句「……我為黨做工作很少貢獻，諾諾連聲。面對這樣的壓抑，我母親，我女兒和我一樣肝膽，賊鳩山，要密件，任到北山。王連舉他和我單線聯繫，因此上不怕他亂咬亂攀。我母親，我女兒和我一樣肝膽，賊鳩山，要密件，任你搜，任你查，你就是上天入地搜查遍，也到不了你手邊。」說道：「這是李玉和內心的話，怎能唱出來？唱出

再如〈刑場鬥爭〉一場裏，李玉和靜場唱「倒、碰、原」，江青也是從「教訓」我們的角度出發，斥責我們不懂編劇。她認為我們原來使用的

在《左傳》裏找到一句「禍福無門，唯人自招」才算違心地填補了「罪債」。李玉和下場受刑，鳩山唸的那段【撲燈蛾】：「這一陣，氣得我眼發花來頭發脹，血壓增高手冰涼……」她認為庸俗而厲命刪割。本來這段【撲燈蛾】，是為揭露敵人的狼狽形象，兼為李玉和更換服裝稍事休息而加入的。她不懂編劇者與演員的默契，僅憑她的直感，就認為是「大逆不道」，她哪知道觀眾對於這樣的小插曲還是非常感興趣的，她哪懂得劇本的「劇場性」！

來豈不被敵人聽到，自己洩露自己的機密了嗎？不通！不通！」這個「不通」的批評，真使我們感到不通而哭笑不得了。最後，只得硬著頭皮，冒著風險，請江青「御覽」。幸而這時的江青，似乎比那位領導還清醒些，不做評罵地點了頭。假若我們在那不通的批評下再想通一通，恐怕到了江青的眼下，又不通了。《紅燈記》之多災多難，就是在這樣多方面的壓力下，改編者已瀕臨殘喘之境，而這口殘喘，也只是苟延而已。

苟延的殘喘，直到一九六四年十月，江青又派下第二個現代戲的任務《紅色的種子》，公議仍由我與阿甲合編，另外還加上了生力軍陳延齡。十一月，我與陳延齡、鄭亦秋、劉吉典、趙金聲、杜近芳等同志去南京訪問錫劇《紅色的種子》的作者，並觀摩了錫劇的演出。吉典、金聲、近芳先返，我與亦秋、延齡又到揚州調查訪問當年的革命鬥爭情況。乘隙遊覽了瘦西湖、史可法祠、觀音山、平山堂、磊園、何園、個園。江南風物，動我幽情，花石怡人，誘我故癖，順便大量採購了盆景、山石、花木、雨花石子等，滌蕩了我的抑鬱之氣。在揚州，又聽到毛澤東主席、劉少奇主席、鄧小平總書記在北京觀看了《紅燈記》的消息，興奮之情如續命之絲，延續了我苟延的殘喘。回京之後，《紅旗》雜誌和《劇本》月刊又相繼發表了《紅燈記》的劇本，中國戲劇出版社又出版了《紅燈記評論集》。有些同志認為《紅燈記》能在《紅旗》雜誌上發表，稱得起是「國劇」了。在眾口揄揚之下，又激發起我再寫新劇本的勇氣。正當我們商議如何改編《紅色的種子》的時候，江青又收回成命，另「賜」《渡江偵察記》的題材，根據電影劇本改編，任務又臨到我的頭上。我接受了這個突然的任務，只用了十天時間，才把劇本交上去，江青又發現了《渡江偵察記》的原作者曾是右派而再度把它推翻。於是我寫的劇本，立成廢品。一九六五年春，江青三「賜」題材《平原游擊隊》，仍由我與阿甲、陳延齡合作，又加入了生力軍張東川。五月，我們同赴保定一帶做調查訪問，聆聽抗日英雄著名的「三山」──甄鳳山、郝慶山、楊蔭山的英勇事蹟。七月回京，同寫劇本，一九六六初即付排練。我寫的〈老勤爺賺敵犧牲〉那場戲，由袁世海飾演老勤爺，恰在全劇的中部，效果很好，當時中宣部副部長林默涵同志看過之後，稱道這場戲的水準可與《紅燈記》中〈痛說革命家史〉相等。因為此劇後半部尚未排出，曾被評為繼《紅燈記》之後的「未完成的傑作」。

「傑作」尚未完成，文化大革命已鋪天蓋地而來。《紅燈記》的改編者──我與阿甲由同入「集訓班」起，一直檢查或批鬥到院部。人身的迫害，精神的折磨，痛定思痛，言之痛心。我不願在這裏更多地回憶那些災難，

因為大家已公認「文化大革命」一進而為「十年動亂」，再進而為「十年浩劫」。這「十年浩劫」之中，與我同等遭遇的同志，至今或死或生，他們曾經身受的種種迫害，全國之中，何止千萬。區區一身，幸而健在，言之徒增悲憤，何必噩夢重溫。但是，使我如鯁在喉不吐不快的卻有兩點。第一點，阿甲同志那樣忠心耿耿、苦心砣砣地大有功於現代戲的人，竟被江青誣陷為「破壞現代戲的反革命份子」，真是彌天冤枉。當然，現在已為阿甲同志平反，重新恢復了他的名譽地位，而作為始終與他合作的我，必須從我的親身經歷中，由衷地為他說明這一點。第二，我雖然被江青劃為「封建文人」，靠邊站了好幾年，但是《紅燈記》由三小時的演出壓縮為兩小時的演出，其中卻又增加了〈接受任務〉、〈赴宴鬥鳩山〉、〈靠群眾幫助〉三場裏李玉和、李奶奶的唱段，都是把我當作傀儡似地牽線提出而與另一位同志共同剪裁、共同編寫的。當剪裁適度，江青首肯之後，又把我提線掛起。如此牽來掛去，直到八一電影製片廠拍攝成影片。試想，以活人充當傀儡，不癡不呆的我，怎不感到尷尬局踏。而這尷尬局踏的戲劇性的生活，直到《紅燈記》拍成影片後，仍不放我下場，又延續到寫完了《平原作戰》。一九七四年十月一日，中國京劇院的一位造反派同志突然到我家中，嚴肅地對我說：「你的退休請求批准了，明天給你拿退休證來！」

這個晴天霹靂，更增加了我的尷尬和局踏，我何嘗願意離開二十三年朝夕與共的同志們！但是，「四人幫」的獨斷獨行，在我這嘗遍知味的過來人，明知辯也無益，訴也無從，只得忍氣吞聲地接受了強迫退休的退休證。就在接到這個退休證的當晚，我做了一個有趣的夢：始而看到我在四十多年前編寫的《紅蓮寺》，繼而看到近在目前編寫的《紅燈記》，我正看得津津有味，忽聽有人向我喊道：「偶虹偶虹！紅起紅收！」翌晨醒來，言猶在耳。我悚然自念，難道我這五十年的編劇生活，真的結束在「紅起紅收」[1]？

[1] 本文摘自翁偶虹，《翁偶虹編劇生涯》（同心出版社，二○一一年）。

阿甲出庭指出江青人格卑鄙手段殘忍

阿甲○撰

阿甲（一九○七─一九九四），原名符律衡，曾用名符正。生於江蘇武進，祖籍武進。一九三八年春赴延安，考入魯迅藝術文學院美術系，始用藝名「阿甲」。畢業後，任該院新成立的平劇（京劇）研究團團長，專門從事戲曲的演出、編導和研究工作，開始了京劇改革的實踐之路。一九四二年，成立延安平劇研究院，阿甲任院務委員、研究室主任，後任副院長。新中國成立後，阿甲任文化部戲曲改進局藝術處副處長，一九五一年任中國戲曲研究院研究室主任，一九六一年任京劇院副院長兼藝術室主任。二十世紀八○年代起，他歷任中國京劇院名譽院長、中國戲劇家協會副主席、中國藝術研究院顧問、戲曲理論博士生導師等職。晚年定居無錫，任江南書畫院名譽院長。有《戲曲表演論集》等著作。

編者按：新華社北京一九八○年十二月二十三日電，在第一審判庭上午進行法庭調查時，劇作家阿甲出庭，揭發了江青誣陷迫害他的過程。

阿甲說，一九六六年十一月二十八日，江青在首都文藝界大會講話的時候，就指使浩亮點他的名，誣陷他「破壞京劇革命」，是「反革命修正主義份子」等等。一九六八年六月，江青在鋼琴伴唱《紅燈記》的座談會上又一再陷害他。江青說：「阿甲這個人很壞，是歷史反革命，又是現行反革命，你們把他鬥夠了沒有？」阿甲說，「從此之後，我每天挨批挨鬥，在各個部門進行輪流遊鬥。我那時已是六十開外的老人了，有高血壓症和冠心病，身體、精神遭到嚴重的摧殘。」

阿甲說：「在『十年動亂』期間，江青一有機會就在會上點我的名，說：『阿甲這個人不好鬥，厲害得很，你們要狠狠地鬥，每天鬥。』她非要置我於死地不可。」阿甲還談到，他的愛人方華也是因為江青點名遭受毒打、迫害致死的。

阿甲說：「江青為什麼要把我打成『反革命』呢？這裏有一個《紅燈記》的問題。在一九六四年，全國京劇現代戲匯演的時候，江青欺世盜名，剝奪了廣大文藝工作者的勞動成果，據為己有，作為她篡黨奪權的政治資本。我和京劇院全體同志改編和演出的《紅燈記》，是八個所謂樣板戲中突出的一個。她當然不肯放過。本來嘛，一個改編的《紅燈記》有什麼了不起的啊！你拿去就算了嘛！為什麼還要把我打成反革命呢！因為，江青既要當『披荊斬棘』的英勇『旗手』，她就必須要捏造一個破壞京劇革命的對象。一九七〇年五月，《紅旗》雜誌和全國各大報紙登載了一篇題為〈為塑造無產階級的英雄典型而鬥爭〉的文章。文章一開頭就肆意誣陷國家主席劉少奇以及陶鑄、陸定一等同志，胡說什麼他們鎮壓京劇革命多次失敗之後，又通過反革命份子阿甲赤膊上陣，要把《紅燈記》炮製成一棵反黨、反社會主義的毒草。這篇文章是江青授意撰寫的，是經過張春橋和姚文元指點和批閱的。」

阿甲說：「他們把我在一九六四年改編的《紅燈記》稍加壓縮之後，登在一九七〇年五月的《紅旗》雜誌上，稱之為《紅燈記》的五月新本，是脫胎換骨的新本。但是，新本、舊本兩者一對照就看出了，他們把一九七〇年五月前的我的舊本，所謂新本中百分之九十的唱詞，以及藝術構思都是從舊本中抄襲來的。尤其卑鄙的是，他們在寫這篇文章之前的頭三個月，派人抄我的家，把我改編的《紅燈記》副本統統抄走，使我手頭沒有底稿可以作證。這種做法，太可恥了。」

阿甲說，江青一夥怕他們的剽竊行為被揭露，就派人威脅他說：「阿甲，你已定為反革命份子。我們對反革命份子可以殺頭，可以坐牢，也可以勞動改造。你家裏還有妻兒老小，你要好好考慮這個後果。」這個人還說：

阿甲說：「我告訴他，我今後可以不提（《紅燈記》），但是今後《紅燈記》本身會講話的。」

阿甲最後說：「江青，我瞭解你，不要看你過去地位很高。但是，你人格很卑鄙，靈魂很骯髒，心很毒，手

《紅燈記》已經過脫胎換骨，跟你毫無聯繫。」

很殘忍，格調很下流。我要求我們的人民法庭，對這樣的反革命份子，必須依法嚴厲地制裁，一絲一毫也不能寬恕。」[1]

[1] 〈剽竊《紅燈記》成果 誣陷作者是反革命 阿甲出庭指出江青人格卑鄙、手段殘忍〉，《人民日報》（第四版）一九八〇年十二月二十四日。

阿甲談 《紅燈記》

阿甲◎撰

在紀念徽班進京兩百年紀念演出中，京劇現代戲《紅燈記》的演出受到非常熱烈的歡迎。特別是青年觀眾，爭相觀看，不惜為購一票而出重金。這種現象，為一個時期以來所少見。為此，本刊記者採訪了著名戲劇家《紅燈記》主要改編者和導演阿甲同志，請他就下列三個問題談談意見。這三個問題是：一、創作、導演《紅燈記》的時代背景及江青強搶豪奪《紅燈記》的經過；二、《紅燈記》何以具有這樣感人的力量；三、為什麼今天《紅燈記》還那樣深受觀眾歡迎，特別是得到許多青年觀眾的喜愛。下面是已屆八十四歲高齡的阿甲同志的談話。

我很歡迎《中國戲劇》派你來採訪我，很樂於回答你提出的問題。

一、創作《紅燈記》的歷史背景及江青強搶豪奪的經過情況

建國以來，在黨的革命文藝路線的指引下，戲曲改革做了艱苦的工作，當時提出「三並舉」方針，即整理傳統劇碼、新編歷史戲、戲曲反映現代生活同時做出努力。經過五〇年代到六〇年代初，這三方面都取得很大成績。進入六〇年代，中央提出艱苦奮鬥，自力更生，重新部署、調整在全國範圍的經濟建設，在政治上進一步加強黨的領導，加強對馬列主義、毛澤東思想的學習。就是在這個時候，在文化建設方面中央提出了京劇改革。這是在周恩來總理及其他中央領導同志親自關懷和領導下進行的。當時提出京劇改革，主要就是如何進一步搞好京

劇反映革命歷史題材和現實生活。這就是《紅燈記》產生的歷史、社會和大文化背景。

一九六三年底，當時我所任職的中國京劇院響應中央號召，在中宣部、文化部領導下，正積極醞釀搞京劇現代戲。首先是四處物色適當的題材，創作或改編劇本。正在這個時候，當時的中宣部副部長林默涵同志發現滬劇《紅燈記》這個題材不錯，交給江青去看。我當時是中國京劇院的副院長兼總導演，江青要我把滬劇《紅燈記》改為京劇。我接了這個任務。我問江青有什麼意見，她說：「滬劇本不錯，不過你改成京劇要改得更好一些。」我問怎麼改法，她說：「你去出點子。」我說：「我也不看，我就等著看戲。」接著，她就到上海去了，再也沒見到她。

既然她這麼說，我就幹起來了。我打了個提綱，請翁偶虹同志先寫初稿。他寫好後，我對初稿不滿意。我按照自己對全劇的構思及分場分段的構思，包括對情節設計、人物塑造的想法，改寫了初稿。在改劇本的同時，我把導演構思也融貫在其中了。我的這一稿實際上把初稿的百分之八十都改掉了。對我所改之處翁偶虹同志也都同意。

劇本完成後，我記得有八場戲。一九六四年三、四月間，我排了前五場戲。這五場戲彩排時，請各方面領導和有關人士觀看，效果很好，大家的反應很強烈。接著在當時文化部徐平羽副部長主持下召開了座談會，大家都說好，只擔心下面的後半本戲能否與前五場一樣好，一致希望把《紅燈記》搞成一齣高品質的、思想內容與藝術形式結合得比較好的一齣現代京劇。

會後，我就繼續寫後三場戲，寫好後，立即開排。全劇立起來之後，效果也很好，於是決定公演。

後來，《紅燈記》參加了一九六四年的全國現代京劇觀摩匯演，這次匯演及《紅燈記》的演出得到了毛主席、劉少奇、周總理等黨和國家領導人的親切關懷和熱情支持。

從《紅燈記》創作、排演到公演的整個過程中，根本沒有江青什麼事，因為她一直在上海。一九六四年七月，她回到北京，看到《紅燈記》成功了，受到歡迎和讚揚，她開始時是高興的，想不到過了兩天，她忽然和我

第一次公演，許多領導同志都來觀看。當時公安部長羅瑞卿同志、總政治部領導傅鍾同志欣喜地來到後臺，說：「你們在舞臺上真正地反映了革命鬥爭的生活，成功地塑造了革命烈士的崇高形象。」當時文藝界也是一片讚美之聲。

說，《紅燈記》改壞了。她說，要把〈監獄鬥爭〉一場，改為〈刑場鬥爭〉，使李玉和好唱【二黃導板】、【回龍】、【原板】的唱腔。我覺得這樣改並不困難。這種板式是京劇常用的唱法。但是，我費力構思所寫的〈監獄鬥爭〉演出劇場效果很好，反應非常強烈，而她又沒有說出要改的理由，我請示周揚。周揚也感到困難。結果，我只好割愛，把〈監獄鬥爭〉改成〈刑場〉，這裏並沒有李玉和鬥爭的具體行動，只是一個人的獨唱，唱什麼內容，她說不出意見，當然要我回去寫。改後，這場戲演出的時候，劇場效果就差多了。在李玉和、李奶奶被敵人殺害後，我又加了一場〈鐵梅回家〉，戲雖短，很感動人，又在李玉和的唱段上和表演上仔細加工，才使劇場效果逐漸恢復。之後，江青雖然還嚷著橫改、豎改。究竟要改些什麼，只是些雞毛蒜皮的東西。此時，我就看出江青要奪取這個劇作歸為己有。江青對這個戲，沒有出過一個有價值的意見，可是她偏偏要直到後來文化大革命時期，我才瞭解她的用心之毒。我當時認為：「這個改編劇作就算是你寫的又有什麼了不起的？」做出嘔心瀝血的姿態，我舉一些例子：

比如〈刑場鬥爭〉這場戲裏，我寫李玉和在就義前有大段視死如歸、壯懷激烈的唱段，在第一段【原板】中他表現了崇高的革命氣節，自己雖然犧牲了，堅信革命一定會勝利。他充滿革命浪漫主義的豪情，彷彿看到革命的紅旗在全國城鄉高高舉起，抗日的烽火燃遍祖國大地，所以氣吞山河地唱道：

但等那風雨過，百花吐豔，
新中國如朝陽陽光照人間。
那時候全中國紅旗插遍，
想到此笑顏開熱淚漣漣！

最後的「熱淚漣漣」原是表示李玉和激動的心情和革命樂觀主義的情懷。江青說「熱淚漣漣」是給李玉和「抹灰」，改成「意志更堅」。還將她改的這幾個字特別登在《紅旗》雜誌上，宣揚她對詞意推敲的高明。其實，整個劇本她沒有寫一個字。以上這幾個字的改動，在「文革」時期，就作為「革命」和「反動」的區別。其實，

我用「熱淚漣漣」是根據毛主席的名作《蝶戀花》詩意而生發的。毛主席在那首詞中說：「忽報人間曾伏虎，淚飛頓作傾盆雨。」那是指革命英烈看到了勝利之日的到來，打倒了反動派，人民得解放，感動得熱淚紛飛。他老人家用「傾盆雨」來形容，我取其詩意，僅僅用「熱淚漣漣」，遠不及毛主席的豪放。可是到我這裏卻成了給英雄人物抹灰。

再舉一個例子；也是在《刑場鬥爭》這場戲裏，李鐵梅與李玉和訣別，鐵梅已經知道李玉和不是自己的親爹，但是比親爹還要親。面對烈士的遺孤，比親閨女還要親的鐵梅，李玉和在唱詞中告訴鐵梅，自己的一生為人民的解放而奮戰，四海為家，生活窮困，在即將犧牲之際沒有什麼值錢的東西可以留給鐵梅，只有把象徵革命的紅燈留給她，要她繼承他的遺志，把革命進行到底。唱詞中有一句：「你爹本是一窮漢，家中不留一分錢。」「不留一分錢」是一種形容，表示很窮，並不是說真的連一分錢都沒有。這是常識，誰都不會誤解。「形而上」到極點的江青說一分錢總是有的，於是改成「家中沒有什麼錢」。我說「沒有一分錢」，就是把戲改壞了；她說「沒有什麼錢」便是革命的。「沒有什麼錢」在京劇的唱法上也較難行腔。一切她說了算，沒有道理可講。

還有些例子真讓人哭笑不得。比如《前赴後繼》這場戲裏，李玉和被日寇槍殺後，鐵梅從刑場回到家裏，悲憤滿胸腔，原來的唱詞中有提起敵寇心肺都氣炸，恨不得扒賊鳩山的皮以洩其憤的意思。我要演員在表演的時候，唱到這句時，有個兩手下意識地絞自己一角衣襟的動作。這無非是表示強烈的仇恨的一個動作，用現在的話說，就是感情的「外化」手段。江青說：「不是說要扒鳩山的皮嗎，她這麼絞皮，不是扒自己的皮了嗎！」這樣地胡攪蠻纏，現在你們聽起來好笑，可當時都是我把戲改壞了的證據，後來上綱為「反革命行為」了。

一個改編的《紅燈記》何以會使江青窮兇極惡到這等地步呢？因為在江青眼裏，《紅燈記》等八個搞得比較好的京劇現代戲與她安身立命、實現政治野心相關至切。由於《紅燈記》的演出受到領袖、廣大觀眾、外國使節、文藝界同行的一致好評，影響越來越大，靠巧取豪奪樹起來的「文藝旗手」江青也越加沾沾自喜。然而，假的總是假的，她的不可一世並不能掩住她的做賊心虛，因而她對我的忌諱也越來越深。

文化大革命一開始我就被打倒了，可是她還不放心，因為《紅燈記》從一九六四年改編起到演出獲得成功，是誰在辛勤勞動，大家都知道，她也明白。所以，她最怕我的存在，更怕我拿出證據，提出申訴。因為這樣一

來，她的醜惡靈魂就會暴露在光天化日之下。所以，她對我、對《紅燈記》採取進一步的措施勢在必行。

終於在一九七○年五月，當時的《紅旗》及各大報紙上拋出一篇題為〈為塑造無產階級英雄典型而鬥爭〉的大文章。此文由江青授意找人炮製，經張春橋、姚文元批閱，藉《紅燈記》劇組之名而發表。這篇文章的內容，一是把《紅燈記》中深為觀眾欣賞的唱段、道白，以及導演所處理的舞臺形象等等，統統歸功為江青的「嘔心瀝血」之作；二是為了要剝奪我說話的權利，在這篇文章中公開點名宣布我是反革命份子。說這個樣板戲《紅燈記》是江青如何對「黑線陣營」「披荊斬棘」做鬥爭搞出來的。從國家主席劉少奇起，列舉了陶鑄、陸定一、周揚、夏衍、林默涵、徐平羽等人沒有破壞成功，最後由「反革命份子」阿甲「赤膊上陣」企圖把《紅燈記》搞成毒草。在《紅燈記》上除發表這篇文章外還附載了《紅燈記》劇本，稱之為「一九七○年五月演出本」，以示與一九六四年的《紅燈記》劃清界線。文章說，原來的《紅燈記》是我「炮製的反黨反社會主義的毒草」，而一九七○年五月的所謂「新本」，是江青「對原改編本進行了脫胎換骨的改造」的香花。其實，這「香花」本中的百分之九十以上的東西都是一九六四年我搞的「毒草」本所有的。連皮毛都未曾毀傷，何來「脫胎換骨」？逗眼的是這個被江青誣衊為大毒草的一九六四年本，不僅是毛主席、周總理肯定了的，也正是江青在一九六六年利用文化大革命之機，為了把自己打扮成文藝旗手而搶去了的東西，可是到了一九七○年她為了進一步欺世盜名和在政治上置我於死地而不惜把它打成毒草。殊不知這一來，她打擊的不僅僅是我，她還侮辱了毛主席、周總理，而且也打了她自己的耳光。江青這種既要樹牌坊，又做賊心虛、兇狠殘暴的醜惡行徑，應該徹底揭露，還歷史本來面目，也替《紅燈記》洗清污濁。這件事情，在「四人幫」垮臺後，法院裏審問江青，邀我作證的時候，我已經把經過的事實都說清楚了，江青已無話可說。

二、《紅燈記》何以具有這樣感人的力量

我上面已經提到，《紅燈記》實際上是解放後黨的戲改政策和京劇改革所取得的成果之一。一九六四年的

京劇現代戲匯演，本來就是為了總結、展示這方面的成就，進一步推動京劇改革。那次匯演如果沒有江青的興妖作怪，本是有許多可貴的經驗可以總結的。我改編、導演《紅燈記》也有些經驗、體會可以寫寫。可是，《紅燈記》一旦蓋上「江記」印戳，以後在「四人幫」橫行的年月裏能允許我這樣做嗎？不可能。它只能被歸納到「江記」的文藝法規和他們的「幫派文藝」的教義中去。

對於《紅燈記》的藝術總結，說來話長，我這裏只能籠統對你談一些看法和體會。要講《紅燈記》的成功經驗，總起來說無非是對運用京劇特色和表現現代生活的矛盾解決得比較恰當。

戲曲反映現代生活，各劇種情況不同，但都要有批判地繼承傳統，而又必須從生活出發，京劇概莫能外。不繼承傳統，不研究自己的特點，就沒有京劇；不從生活出發，不具體地觀察、模擬、體驗、體驗角色，就失去了京劇內容的基本真實，也難以突破和再創造揭示人物豐富、複雜心理和情感的新的表演技巧。中國戲曲（包括京劇）從古代以歌舞演故事，有它的歷史形成過程。戲曲（京劇）擅長於表現歷史生活，我們今天仍然要發揮它的這個長處，編演更好的歷史劇和歷史故事劇，但是戲曲要適應時代的發展，還必須解決好如何反映革命歷史題材和現實生活的問題。從美學上說也是一個內容與形式的問題。我們搞京劇現代戲，在藝術上著重要解決的就是這個問題。

我一向認為：戲曲，特別是京劇的舞臺藝術，有它自己獨特的歷史地位。如果把中外戲劇表演藝術大體分為「體驗」和「表現」兩派的話，我認為中國的戲曲表演應屬於「表現」派。但戲曲演員既要領會角色就不能排斥體驗，這是舞臺藝術創造角色共同的規律。但這種體驗一分鐘也不能離開程式的規範，這又是它自己的特殊性所規定的。基於這樣的認識，在改編、導演《紅燈記》時，我們對傳統的京劇表演的特點加以選擇、改造、革新和創建；而這種選擇、改造、革新和創建不是使它失去京劇的特點，恰恰相反，是要努力發揚富有「表現」派性質的京劇藝術的審美特點，讓京劇所特有的審美形式更突出地反作用於《紅燈記》所具有的革命情境，使之更強烈、更感人；使戲中的革命人物形象更加鮮明深刻，反面人物更加殘暴醜惡；；使整個戲的革命情境更加動人；使這齣戲既是京劇，但是，是反映革命人物形象和創造革命志士血肉豐滿藝術形象的京戲，是一齣形式與內容和諧的新穎的京劇現代戲。

同時，我排《紅燈記》時，要求演員用斯坦尼斯拉夫斯基的體驗感情的方法與戲曲表演的強烈的表現方法相結合來創造、刻畫人物。也就是把高度的情感體驗與高度的理性表現（即戲曲化的表現）融合在一起，賦予李奶奶、李玉和、鐵梅等的民族氣節、倫理道德以階級感情，並和共產主義信念結合起來，造成一種悲壯美和崇高美。

我們對《紅燈記》的探索是多方面的，但是我以為《紅燈記》在藝術上能經受住歷史的考驗，能獲得不同層面、不同檔次、不同年齡的觀眾歡迎的根本原因是上面這兩點。

我想《紅燈記》及一九六九年京劇現代戲匯演中被江青掠奪作為「樣板戲」的其他現代京劇，的確應當好好總結，因為它是廣大戲劇工作者和文藝領導工作者共同辛勤勞動的成果，比如《紅燈記》我就靠林默涵同志的支持。這件事，在「文革」時期也是他遭受迫害的原因之一。我們不能讓《紅燈記》和江青臭在一塊。要把當時戲劇工作者的實踐經驗和成果與江青等「幫派文藝」所造成的流毒加以區別，去蕪取精、去偽存真。這項生作對推動京劇（戲曲）改革很有意義，但是也不是一樁輕而易舉的事情。這件事要靠大家來做。我也想有機會進一步做《紅燈記》的藝術總結。

三、為什麼今天的觀眾還那樣喜歡《紅燈記》

《紅燈記》的演出受到那麼熱烈的歡迎，有人說產生了「轟動效應」，也出乎我的意料。這齣戲的復演，事先並沒有做宣傳工作，只在去年十二月五日公演過一場，報上也未見文章，完全是觀眾看戲之後，靠「口碑」互相輾轉相告，漸漸「轟動」起來的。值得思索的是這個戲雅俗共賞，老少皆宜，這在近一時期來京劇劇場中是少見的。我們搞京戲、搞戲曲的常為觀眾的「斷層」擔憂，對面臨所謂「京劇危機」、「戲曲危機」似乎無可奈何。我以為不能籠統地、不加分析地、人云亦云地這麼看、這麼說。《紅燈記》就是一個例子。它說明觀眾不是不愛看戲曲、看京劇，更不是不愛看塑造無產階級英雄形象和具有革命激情的劇場藝術，而是要看高品質、高水準、符合他們審美要求的戲曲和京劇。我們搞戲曲的人千萬不要對觀眾的欣賞水準掉以輕心，否則，觀眾就不買

你的賬了。

我注意到我著力在演出中要強化人物的革命氣節、犧牲精神、革命理想和情懷的地方，以及表現悲壯美、崇高美的戲劇情境之處，都取得了觀眾極為強烈的回饋，這說明當今的觀眾的欣賞趣味、欣賞水準是相當高的。永恆的藝術魅力，離不開內容與形式的完美結合。

觀眾對《紅燈記》所發出的陣陣掌聲和叫好，你能說哪處是為內容叫好，哪處是為形式叫好嗎？分不開的。《紅燈記》的思想、內容及李玉和一家毫無疑問都是革命的，對於他們的思想、情感和行為，經過藝術加工而產生的悲壯美和崇高美，觀眾能讚賞並激起情感回饋。人們的心理是複雜的，在某些社會風氣下，好些人謀私利，向錢看。但是，不能說這就是人們全部的意識，多數人內心也潛藏著一種敬慕英雄人物和甘心為人民的利益勇於犧牲自己的人物。《紅燈記》雖然是假定性的，但是在感染強烈的劇場意識下，一剎那間，也會把人們高尚的情操高尚的意志和潛在意識激發出來了。如果人們都以邪道歪道為能事，那就不可能有社會的進步、人類的進步。藝術的目的、藝術的功能就是要把抑惡揚善的藝術教育作用，寓於審美觀點之中。你能說由於商品經濟的發展人們都變得急功近利，一味地重物質而輕精神了嗎？不是的。我們不能低估觀眾的覺悟，因而放棄創造思想美、情感美的藝術的努力，而一味地去「媚俗」。如果這樣，等於飲鴆止渴，敗壞了觀眾的胃口，也就是敗壞了藝術自身。

凡是心理健康的人，總能分清善惡美醜。善惡不辨、美醜不分、麻木不仁的人也有，但那是少數。極大多數人面對捨身取義、為公犧牲、具有崇高革命氣節的人都懷著敬愛和崇仰的心情。《紅燈記》就是要通過李玉和一家的經歷，他們的相互關係、崇高的情操，把民族利益、革命利益看得高於一切，不惜為此拋頭顱灑熱血的犧牲精神，以及在任何時候都堅信革命一定會成功的信念，來激發觀眾內在的高尚情操和堅定他們嚮往祖國昌盛、革命成功的信念。他們在看戲時所形成的群體意識就是以這些革命內涵為核心的。所以，我以為這樣的戲能給觀眾以革命傳統、革命理想、革命情操的教育，激發他們內具的革命激情，應該多演。反過來說，我們的觀眾是可愛的，他們欣賞、接受、喜愛、需要反映革命內容、具有革命激情和刻畫鮮明、生動、豐滿的無產階級英雄人物形象的戲劇。所以，我對這個問題回答的第一點是：這個戲是符合崇尚精神美、氣節美的中國觀眾的需要的。

另一點，我要說《紅燈記》的魅力，正在於它是京劇，它發揚了我國民族戲曲的獨特的藝術美。我前面已經提到，我在改編和進行舞臺處理時，不是削弱京劇獨特的藝術傳統，而是通過選擇、強化、改革、創造，以發揚京劇的藝術特色和魅力。如果採用封閉型的體驗派來處理這臺戲，絕不會有這樣強烈的劇場效果。中國的戲曲是與觀眾直接交流的，京劇藝術具有鮮明的表現派藝術的特色，它運用一切手段的目的就是要求強烈與鮮明地激起觀眾的審美意識而達到表現內容的目的。試想《紅燈記》中李奶奶痛說家史的那場戲，每次演出在劇場裏都是最震撼人心和催人淚下的。京劇中的「千斤道白四兩唱」的道白的分量在高玉倩同志的演出中得到充分體現。李奶奶根據當時人物的心情及戲劇情境，要把一直為鐵梅所不知的家庭關係，在最後時刻告訴她，同時自己也漸漸沉浸在當年悲壯的歷史情境裏，她由緩而快、由低而高、徐疾有致、節奏強烈地說出了：「……他，他說：『我師傅跟我師兄都……都犧牲了！這孩子是陳師兄的一條根，是革命的後代。我要把她撫養成人，繼承革命！』他連叫著：『師娘啊！師娘！從此以後，我就是您的親兒子，這孩子就是您的親孫女。』那時候，我，我就把你緊緊地抱在懷裏！」這時鐵梅哭叫著「奶奶！」撲向李奶奶的懷裏，絕不會有這樣的劇場效果。演到這裏觀眾無不熱淚盈眶，報以長時間的熱烈的掌聲。這段道白，如果用話劇表演方法來處理，絕不會有這樣的劇場效果。這段道白的敘事性很強，同時充滿革命激情，用京劇的「表現派」的鮮明的藝術手法來處理，這就是詩，是音樂，是進軍的戰鼓，是暴風雨般的呼號，每個字、每一句都叩擊著觀眾的心聲，彈撥著他們崇高的情弦，激發他們內在的「善質」。所以，我認為《紅燈記》能吸引觀眾，得到今天老中青觀眾的喜愛的一個原因，就是它發揚了京劇藝術之美。

今天就談到這裏，至於有關表、導演上的具體問題以及江青巧竊豪奪、殘酷迫害的詳細經過以後有機會再談。謝謝你來採訪，並請你整理一下。[1]

[1] 黃維鈞，〈阿甲談《紅燈記》〉，《中國戲劇》一九九一年第三期。

給×××記者的信

阿甲◎撰

看到你的訪問文章，謝謝。有兩處和事實不符。訪問者在整理和刪改稿件的時候，有意無意之中可能有疏忽；也有些詞句，由於我沒有強調，使你沒有注意。如一、報刊文章上說：「由他（翁老）寫出初稿，我在原稿進行加工。」我的原話是，我將原稿改了百分之八十左右，等於重寫一遍。二、報刊文章上說，本子出來後，「我們又邊排邊改」。我的原話是，劇進排演場後，都是我在改寫，翁老再沒有動筆，不是「我們又邊排邊改」。

為什麼我要和一個改編的合作者這樣計較字眼？因為，這件事情在「文革」期間發生過一些複雜的情況，寫起來要費筆墨。所以，你訪問我時，我把當時的情況簡單地講了一下。在你整理稿件的時候，或未加注意，或稍有改動，那時常有的事。沒有注意有些地方就是要求準確。至於我說江青在七一年將我六四年的原本稍加壓縮，就說是《紅燈記》的新本，實際上這是七〇年的事，是我記錯了。有關這些，如有辦法請你改正。

江青以泰山壓頂的勢力對待我，我如何和她抗爭？我只能和她做曲折的心理鬥爭。她再三和我說，在劇作問題上，她一不看提綱，二不看劇本，只看演出的戲。後來我瞭解她的念頭：一是她提不出具體意見，如有什麼錯差，什麼帽子都可向我頭上亂套。

我將滬劇改編為京劇的《紅燈記》，基本內容變動很少，但在情節結構上、性格刻畫上、臺詞語言上、戲曲風格上，全是新的創作。這個戲是一九六四年上半年排好的，公演時受到各界的熱烈歡迎，院內、院外都很高興。五月裏，江青從上海回來看這個戲的演出，看到了觀眾的興奮情緒，自己也心酸落淚。看完戲上臺向演員祝賀，也向我道喜。兩天後忽然變卦了，說我把《紅燈記》改壞了。一個是要我恢復〈粥棚〉一場戲（我因戲太

長，將〈粥棚〉的情節有所刪改，放在別的場子合併處理）。二是說滬劇沒有〈監獄鬥爭〉，只有〈刑場〉，要恢復〈刑場〉。後來就恢復了，是有創造性的恢復，並不困難。我認為，〈監獄鬥爭〉既有戲，也感動人。因敵人經常利用中國倫理的關係，來摧殘、誘惑革命志士。我被江青逼得無法，又重新構思，對滬劇做了新的處理。

江青懂一點京劇板腔的一般常識，說是要唱【二黃導板】、【回龍】、【原板】等，內容上沒有提出任何意見。改出後，觀眾反應冷淡，院內也有意見。我再三加工，觀眾慢慢認可了。之後，江青聲色俱厲，這裏要改，那裏要改，大都是在表演上、服飾和化妝上一些雞毛蒜皮的事情。我就逐漸瞭解她，她之所以成功，不是為了要改、豎改，無非是一個目的，則是為了要完成黨交給我的任務，要為京戲現代戲的創造做一點兒成績出來，不是為了要橫改。而我的目的，就是要大家知道，特別是讓高級幹部知道，江青搞這個戲，是付出了嘔心瀝血的代價的。至於江青到處嚷嚷橫也要改，豎也要改，那是一種假象，她心裏有數。觀眾越是看得滿意，她越是討好江青個人。——現在不說，以後你會知道）但是，在《紅燈記》問題上，又和我結了不解之緣。不然，她為什麼不從早嚷嚷要改，實際上捨不得改。她做這種姿態，是要眾所周知：這個戲的成功，完全是依賴江青費盡心機改出來撤換我，另請高明搞呢？有一次她鬧到總理那去了，總理瞭解她的為人，勸她去北戴河養病，《紅燈記》不要管了。可是，不久，她又迫不及待地趕回來插手：「《紅燈記》還是我搞。」

在《紅燈記》問題上，我從以下幾點來說明江青這個人的行為是：（一）許多同志都知道，所謂革命現代戲是文藝工作者創作的，江青只是剽竊。其實，「剽竊」二字並不確當，江青是憑權勢，心毒手辣、殘酷地霸占和掠奪，同時也用一些惡劣的手段，不是什麼偷偷地剽竊。（二）對《紅燈記》這個戲，江青嚷嚷，這也要改，那也要改，不是真心話，她的用意是要眾所周知（特別是在大幹部中），說明這個戲的所以成功，是江青嚴格、認真指導之下的嘔心瀝血之作，表現她披荊斬棘的氣概。（三）「文革」時期，「頂牛」兩字改成為「破壞」。江青把我放在哪條路線上呢？她早有打算，只能把我劃到黑線一邊（這是我的倒楣，把文藝界劃為兩條路線的鬥爭。把我披荊斬棘的對象。黑線人物怎麼能創作出「革命的樣板戲」來呢？這是不合江青的也是我的幸運），不然就沒有披荊斬棘的對象。黑線人物怎麼能創作出「革命的樣板戲」來呢？這是不合江青的

不肯聽話的倔犟之牛。（六四年毛主席看戲後，江和我說：「這個戲之所以成功，是我們頂牛頂出來的。」還有些話，現在不說，以後你會知道）但是，在《紅燈記》問題上，又和我結了不解之緣。不然，她為什麼不從早嚷嚷要改，實際上捨不得改。她做這種姿態，是要眾所周知：這個戲的成功，完全是依賴江青費盡心機改出來的。如果真要亂改一氣，《紅燈記》就不存在了，江青要當文藝旗手的戲也就唱不成了。所以，江青既認為我是

邏輯的。所以，我挨殘酷的鬥爭是不可避免的。（四）《紅燈記》經過幾次折騰之後，江青掩耳盜鈴，她認為大家已知道這個戲是江青精心的創作了，她也滿意了。我是堅定不移的，我把自己的創作思維貫徹到作品裏去，使《紅燈記》基本沒有受損。這是我和江青曲折鬥爭的結果。一九六四年十一月，江青邀毛主席、劉主席、鄧書記看戲。看完後，毛主席等和《紅燈記》的全體演員合影，之後，江青和演員等擁抱，唯獨對我說：「這個戲的所以成功，是我們之間鬥出來的。」此時，江青奪取《紅燈記》的行為我完全認清了，只是還不曉得她在「文革」時期要把我打成破壞《紅燈記》的反革命份子。隨後、《紅燈記》就到上海、廣州、深圳一帶演出，大家都知道是阿甲搞出來的，因為江青未插手之前已經就是一個轟動的好戲。現在，要把江青的影響散布到全國去。於是，在一九七〇年五月，把六四年的《紅燈記》原本略微壓縮了一下，又加了兩段唱詞，就說是江青重新創造了一個新《紅燈記》，說這是她對六四年舊本的脫胎換骨之作，還授意一批人寫了一篇文章，以中國京劇院《紅燈記》劇組的名義寫的（這篇文章據說經張春橋、姚文元審閱過），登載在一九七〇年《紅旗》雜誌的第五期。此文並在各大報紙將全文登出。我這裏不擬將它抄錄，只摘其一段，就看出，這篇文章既讓人驚訝又荒唐可笑。今摘其兩段如下：

資産階級司令部的大小頭目、叛徒、內奸、工賊劉少奇及其黨羽陶鑄、陸定一、周揚、林默涵、徐平羽、齊燕銘、夏衍等對這場京劇革命又恨又怕。他們互相勾結，狼狽為奸，製造種種「理由」，妄圖把這次革命鎮壓下去。他們的破壞多次失敗以後，又通過當時竊據劇院領導職務的反革命份子阿甲，赤膊上陣，往《紅燈記》裏塞進大量封、資、修的黑貨，把李玉和的光輝形象，歪曲得不成樣子，妄圖炮製一株反黨、反社會主義的毒草。

（我們）徹底批判了反革命份子炮製的原改編本，徹底批判了劉少奇、周揚反革命修正主義文藝黑線的形形色色的謬論，對原改編本（作者注：即是六四年的改編本，亦即江青插手後所謂經過她嘔心瀝血灌注在創作中的本子，也就是經過毛主席讚賞過並上臺和全體演員合影的，隨後又到上海、深圳等地演出時受到群眾和幹部熱烈歡迎的本子）進行了脫胎換骨的改造……

這是對《紅旗》原文的摘錄。文章後面又混淆黑白，顛倒是非，寫了許多荒唐可笑的理由，把原來我在編導上所設計的身段動作和精彩的唱段，都說成是江青的設計。你如不信，可把六四年的《紅燈記》和七〇年的《紅燈記》對照一下。我似乎沒有必要回你這封長信。但你既然向我訪問到這件事，我就不得不講得清楚一些。現在，有些同志對革命現代戲也有不同看法，有些同志一提到革命現代戲，就有一種心理上的厭惡，就和「文革」與江青聯繫起來，不去考慮這些創作者都是文藝工作者的血汗所凝成的，只是其成果被江青所霸奪、強占與利用，而真正的創作者卻受其殘酷的打擊和迫害。

今年是徽班進京兩百周年紀念，《紅燈記》也將演出，這也說明，革命現代戲的創建，是京劇兩百年歷史過程中對京劇改革有意義的一個階段。當然，還要向前發展。你要寫文，這篇東西供你參考。

一九九〇年十月十二日

阿甲，〈遺作四篇〉，《藝術百家》二〇〇四年第六期。

關於「樣板戲」

汪曾祺◎撰

汪曾祺（一九二〇—一九九七），江蘇高郵人，著名作家、散文家、戲劇家，京派作家的代表人物。早年畢業於西南聯大，歷任中學教師、北京市文聯幹部、《北京文藝》編輯、北京京劇院編劇。「文革」中參與《沙家濱》、《杜鵑山》等作品的創作。在短篇小說創作上頗有成就。大部分作品收錄在《汪曾祺全集》中。

有這麼一種說法，「樣板戲」跟江青沒有什麼關係，江青沒有做什麼，「樣板戲」都是別人搞出來的，江青只是「剽竊」了大家（「樣板團」的全體成員）的勞動成果。我認為這種說法是不科學的，這不符合事實。江青誠然沒有親自動手做過什麼，但是「樣板戲」確實是她「抓」出來的。她抓得很全面，很具體，很徹底。從劇本選題、分場、推敲唱詞、表導演、舞臺美術、服裝，直至鐵梅衣服上的補丁、沙奶奶家門前的柳樹，事無巨細，一抓到底，限期完成，不許搪塞違拗。北京京劇團曾將她歷次對《沙家濱》的「指示」列印成冊，相當厚的一本。我曾經把她的「指示」摘錄為卡片，相當厚的一疊（這套卡片後來散失了，其實應當保存下來，這是很好的資料）。江青對「樣板戲」確實花了很多「心血」的（不管花的是什麼樣的「心血」）。說江青對「樣板戲」沒有做過什麼事，這是閉著眼睛說瞎話。有人企圖把「樣板戲」和江青劃清界線，以此作為「樣板戲」可以「復出」的理由，我以為是不能成立的。你可以說：「樣板戲」還是好的，雖然它是江青抓出來的（假如這種邏輯能夠成立），但是不能說「樣板戲」與江青無關。

前幾年有人著文又談「樣板戲」的功過，似乎「樣板戲」還可以一分為二。我認為從總體上看，「樣板戲」無功可錄，罪莫大焉。不說這是「四人幫」反黨奪權的工具（沒有那麼直接），也不說「八億人民八齣戲」，

把中國搞成了文化沙漠（這個責任不能由「樣板戲」承擔），只就「樣板戲」的創作方法來看，可以說，其來有因，遺禍無窮。「樣板戲」創作的理論根據是：革命的現實主義和革命的浪漫主義相結合（即所謂的「兩結合」），具體化，即是主題先行和「三突出」。「三突出」是于會泳的發明，即在所有的人物裏突出正面人物，在正面人物中突出英雄人物，在英雄人物中突出主要英雄人物。這個階梯模式的荒謬性過於明顯了，以致江青都說：「我沒有說過『三突出』，我只說過『一突出』。」她所謂的「一突出」，即突出英雄人物。在這裏，不想討論英雄崇拜的是非，只是我知道江青的「英雄」是水火風雷全然無懼、七情六欲一概沒有的絕對理想，也絕對虛假的人物。「主題先行」也是于會泳概括出來，上升為理論的，但是這種思想江青原來就有。她十分強調主題，抓一個戲總是從主題入手，主題不能不明確，這個戲的主題要通過人物來表現——也就是說人物是為了表現主題而設置的。她經常從一個抽象的主題出發，想出一個空洞的故事輪廓，叫我們根據這個輪廓去寫戲。她曾經叫我們寫一個這樣的戲：抗日戰爭時期，從八路軍派一個幹部，打入草原，發動奴隸，反抗日本侵略者和附逆的王爺。我們為此四下內蒙，做了很多調查，結果是沒有這樣的事。我們還訪問了烏蘭夫同志、李井泉同志（當時是大青山李支隊的領導人）說：「沒有這樣的生活。」于會泳說了一句名言：「沒有這樣的生活更好，你們可以海闊天空。」「樣板戲」多數——尤其是後來的幾齣戲，就是這樣無中生有，「海闊天空」地瞎編出來的。「三突出」、「主題先行」是根本違反藝術創作規律、違反現實主義的規律的。這樣的創作方法把「樣板戲」帶進了一條絕徑，也把中國所有的文藝創作帶進了一條絕徑。

從局部看，「樣板戲」有沒有可以借鑑的經驗？我以為是有的。「樣板戲」試圖解決現代生活和戲曲傳統表演程式之間的矛盾，做了一些試驗，並且取得了成績，使京劇表現現代生活成為可能。最初的「樣板戲」（《沙家濱》、《紅燈記》）的創作者還是想沿著現實主義的路走下去的。他們寫了比較口語化的唱詞，希望唱詞裏有點生活氣息、人物性格。有些唱詞還有點樸素的生活哲理，如《沙家濱》的「人一走，茶就涼」，《紅燈記》的「窮人的孩子早當家」。到後來就全為空空洞洞的「豪言壯語」所代替了。「樣板戲」的唱腔有一些是不好的。有一位老演員聽了一齣「樣板戲」的唱腔，說：「這齣戲的唱腔是順姐的妹妹——別妞（弊扭）。」行腔高低，

不合規律。多數「樣板戲」拚命使高腔，幾乎所有大段唱的結尾都是高八度。但是，應該承認有些唱腔是很好聽的。于會泳在音樂上是有才能的。他吸收地方戲、曲藝的旋律入京戲，是成功的。他所總結的慢板大腔的「三送」（同一旋律，三度移位重複），是很有道理的。他所設計的〈家住安源〉（《杜鵑山》）確實很哀婉動人。《海港》「喜讀了全會的公報」的【二黃寬板】，是對京劇唱腔極大的突破。京劇加上西洋音樂，加了配器，有人很反對。但是很多搞京劇音樂的同志，都深感老是「四大件」（京胡、二胡、月琴、三弦）實在太單調了。加配器勢在必行。于會泳在這方面是有貢獻的。他所設計的幕間音樂與下場的唱腔相協調，這樣的音樂自然地引出下面一場戲，不顯得「硌生」，《智取威虎山‧打虎上山》的幕間曲可為代表。

「樣板戲」與文化大革命相始終，在中國舞臺上馳騁了十年。這是一個畸形現象，一個怪胎。但是我們還是應該深入、客觀地對它進行一番研究。「大百科全書」、《辭海》都應該收入這個詞條。像現在這樣，不提它，是不行的。中國現代戲曲史這十年不能是一頁白紙[1]。

[1] 汪曾祺，〈關於「樣板戲」〉，《文藝研究》一九八九年第三期。

關於《沙家濱》

汪曾祺◎撰

一九六三年冬天，江青到上海看戲，回北京後帶回兩個滬劇劇本，一個《蘆蕩火種》，一個《革命自有後來人》，找了中國京劇院和北京京劇團的負責人去，叫改編成京劇。北京京劇團「認購」了《蘆蕩火種》。所以選中《蘆蕩火種》，大概因為主角是旦角，可以讓趙燕俠演。《革命自有後來人》，歸了中國京劇院，後改編為《紅燈記》。

我和蕭甲、楊毓泯去改編，住頤和園龍王廟。天已經冷了，頤和園遊人稀少，風景蕭瑟。連來帶去，一個星期，就把劇本改好了。實際寫作，只有五天。初稿定名為《地下聯絡員》，因為這個劇名有點傳奇性，可以「叫座」。經過短時期突擊性的排練，要趕在次年元旦上演，已經登了廣告。江青知道了，趕到劇場，說：「這樣匆匆忙忙地搞出來，不行！叫把廣告撤了。」

江青總結了五〇年代出現過的一批京劇現代戲失敗的教訓，認為這些戲沒有能站住，主要是因為品質不夠，不能和傳統戲抗衡。江青這個「總結」是對的。後來，她把這種思想發展成「十年磨一戲」。一個戲磨到十年，是要把人磨死的。但是，戲是要「磨」的。蘿蔔快了不洗泥，是搞不出好戲的。公平地說，「磨戲」思想有其正確的一面。

決定重排，重寫劇本，這次參加執筆的是我和薛恩厚。大概是一九六四年初春，住廣渠門外一個招待所。我記得那幾天還下了大雪，我和老薛踏雪到廣渠門的一個飯館裏吃過了羊肉。前後也就是十來天吧，劇本改出來了。二稿恢復了滬劇原名《蘆蕩火種》。

經過比較細緻的排練，江青看了，認為可以請毛主席看了。

毛主席對京劇演現代戲一直是關心的，並出過一些很中肯的意見，比如：京劇要有大段唱，老是【散板】、【搖板】，會把人的胃口唱倒的。這是針對五〇年代的京劇現代戲而說的。五〇年代的京劇現代戲確實很少有【上板】地唱，只有一點兒【散板】、【搖板】，頂多來一段【流水】、【二六】。我們在《蘆蕩火種》裏安排了阿慶嫂的大段【二黃慢板】「風聲緊，雨意濃，天低雲暗」，就是受毛主席的啟發，才敢這樣幹的。「風聲緊，雨意濃」大概是京劇現代戲裏第一次出現的【慢板】。彩排的時候，吳祖光同志坐在我的旁邊，說：「這個趙燕俠真能沉得住氣！」「沉不住氣」，是五〇年代搞京劇現代戲的同志普遍的創作心理。後來的現代戲，又走了另一個極端，不用【散板】、【搖板】，都是上板地唱。不用【散板】、【搖板】，就成了一朵一朵光禿禿的牡丹。毛主席只是說不要「老是【散板】、【搖板】」，不是說不要【散板】、【搖板】。

毛主席看了《蘆蕩火種》，提了幾點意見（是江青向薛恩厚、蕭甲等人傳達的，我是間接知道的）：

劇名可叫《沙家濱》，故事都發生在這裏。

改起來不困難，不改，就這樣演也可以，戲是好的；

後面要正面打進去，現在後面是鬧劇，戲是兩截；

兵的音樂形象不飽滿、後面是鬧劇，戲是兩截；

兵的音樂形象不飽滿；

有些事實需要澄清。

我認為毛主席的意見都是有道理的，「態度」也很好，並不強加於人。

之機，新四軍戰士化裝成廚師、吹鼓手，混進刁德一的家，開打。廚師唸數板，有這樣的詞句：「烤全羊，燒小豬，樣樣咱都不含糊。要問什麼最拿手，就數小蔥拌豆腐！」而且是「怯口」，說山東話。吹鼓手只有讓樂隊的同志上場，吹了一通嗩吶。這簡直是起鬨。改成正面打進去。就可以「走邊」（〈奔襲〉），「跟頭過城」，翻進刁宅後院，可以發揮京劇特長。毛主席的意見只是從藝術上、從戲的完整性上考慮的，不牽涉到政治。「要突進刁宅後院，可以發揮京劇特長。毛主席的意見只是從藝術上、從戲的完整性上考慮的，不牽涉到政治。「要突

出武裝鬥爭」，是江青的任意發揮。把郭建光提到一號人物，阿慶嫂壓成二號人物，並提高到「究竟是武裝鬥爭領導地下鬥爭，還是地下鬥爭領導武裝鬥爭」這樣的原則高度，更是無限上綱，胡攪蠻纏。後來又說彭真要通過這出戲來反對武裝鬥爭，更是莫須有的誣陷。

《沙家濱》這個劇名是毛主席定的，不是江青定的。最初提出《蘆蕩火種》劇名不妥的，是譚震林。他說那個時候，革命力量已經不是星星之火，已經是燎原之勢了，譚震林是江南新四軍的領導人，他的話是對的。「蘆蕩」和「火種」，在字面上也矛盾。蘆蕩裏都是水，怎麼能保存火種呢？有人以為《沙家濱》是江青取的劇名，並以為《沙家濱》是江青抓出來的。《蘆蕩火種》和江青的關係不大。一些戲曲史家、戲曲評論家都願意提《蘆蕩火種》，不願意提《沙家濱》，這實在是一種誤解。

我們按照江青傳達的毛主席的意見，改了第三稿。一九六五年五月，江青在上海審查通過，並定為「樣板」。「樣板戲」這個叫法，是這個時候提出來的。

一九七〇年五月，《沙家濱》定本，在《紅旗》雜誌發表。

很多同志對「樣板戲」的「定本」有興趣，問我是怎樣一個情形。是這樣的⋯人民大會堂的一個廳（我記得是安徽廳）。上面擺了一排桌子，坐的是江青、姚文元、葉群（可能還有別的人，我記不清了）。對面一溜長桌，坐著劇團的演員和我，每人面前一個大字的劇本，後面是她的樣板團的一群「文藝戰士」。由劇團演員一句一句輪流讀劇本，讀到一定段落，江青說：「這裏要改一下。」當時就得改出來。這簡直是「庭對」。她聽了，說：「可以。」這就算「應對稱旨」。這號活兒，沒有一點捷才，還真付不了。

江青在《沙家濱》創作過程中做了一些什麼？

我歷來反對一種說法：「樣板戲」是群眾創作的，江青只是剽竊了群眾創作成果。這樣說不是實事求是的。

不管對「樣板戲」如何評價，我對「樣板戲」從總體上是否定的，特別是其創作思想——「三突出」和「主題先行」，但認為部分經驗應該吸收（借鑑），不能說這和江青無關。江青在「樣板戲」上還是花了心血、下了功夫的，至於她利用「樣板戲」反黨害人，那是另一回事。當然，她並未親自動手寫過一句唱詞、導過一場戲、畫過一張景片，她只是找有關人員談話，下「指示」。

從劇本方面來說，她的「指示」有些是有道理的。比如〈智鬥〉一場，原來只是阿慶嫂和刁德一兩個人的「背供」唱，江青提出要把胡傳奎拉進矛盾裏來，這樣不但可以展開三個人之間的心理活動，舞臺調度也可以出點新東西——〈智鬥〉的舞臺調度是創造性的。照原劇本那樣，阿慶嫂和刁德一鬥心眼，胡傳奎就只能踱到舞臺後面對著湖水抽煙，等於是「掛」起來了。

有些是沒有什麼道理的。郭建光出場唱「朝霞映在陽澄湖上」的第二句原來是：「蘆花白，早稻黃，綠柳成行。」她說這三種植物不是一個季節，說她到蘇州一帶調查過（天知道她調查了沒有）。於是，只能改成：「蘆花放，稻穀香，岸柳成行。」其實，還不是一樣？沙奶奶的兒子原來叫七龍，她說生七個孩子，太多了。這好辦，讓沙奶奶少生三個，七龍變成四龍！

有些是沒有道理的，「風聲緊」倒可以算是她的創作。〈智鬥〉一場阿慶嫂大段【流水】「壘起七星灶」差一點被她砍掉，她說這是「江湖口」：「江湖口太多了！」我覺得很難改，就瞞天過海地保存了下來。

江青更多的精力用在抓唱腔，抓舞美。唱腔設計出來，試唱之後，要立即將錄音送給她，她定要逐段審定的。「朝霞映在陽澄湖上」設計出兩種方案，她坐在劇場裏聽，最後決定用李金泉同志設計的【西皮】。沙奶奶家門前的那棵柳樹，她怎麼也不滿意，說要江南的垂柳，不要北方的。舞美設計到杭州去寫生，回來做了一棵，江青認為這是「太文的詞兒」，於是改成：「刁德一出出進進的，胡傳奎在裏面打牌⋯⋯」這是大白話，真是一點都不「文」了。這段念白是江青口授的，還是北京北海的，只是一棵用燈光照得碧綠透亮的不大的柳樹而已。

我在執筆寫《沙家濱》時的一些想法，江青早期抓現代戲時，對劇本不是抓得很緊，我們還有一點創作自由。我的想法很簡單，一是想把京劇寫得像個京劇：寫唱詞，要像京劇唱詞。京劇唱詞基本上是敘述性的，不宜有過多的寫景、抒情，而且要通俗。王崑崙同志曾對我說，《文昭關》「一事無成兩鬢斑」，四句之後，就得是

把一個水國江南壓得透不過氣來。不久只怕還有更大的風雨呀。親人們在蘆蕩裏，已經是第五天啦。有什麼辦法能救親人出險哪！」這段念白，韻律感較強，是為了便於叫板起唱。江青認為這是「太文的詞兒」，於是改成：「一場大雨，湖水陡漲。滿天陰雲，鬱結不散，

「恨平王無道綱常亂」。我認為很有道理。因此，我寫《沙家濱》，在「風聲緊，雨意濃，天低雲暗」之後，下一句就是「不由人一陣陣坐立不安」。「不由人一陣陣坐立不安」，何等平庸。但是，同志，這是京劇唱詞。後來的「樣板戲」抒情過多，江青甚至提出「抒情專場」，於是滿篇豪言壯語。我認為，這是對京劇「體制」不瞭解所造成。再是，我想對京劇語言，進行一點改革，希望唱詞能生活化、性格化，並且能突破原來的唱詞格律（二三三，三三四）「壘起七星灶」是個嘗試。寫這一稿時，這一段寫了兩個方案，一個是五言的，一個是七言的。我向設計唱腔的李慕良同志說：「如果五言的不好安腔，就用七言的。」結果李慕良同志選擇了五言的，創造了一段五言【流水】，效果很好。這一段唱詞是數學遊戲：前面說得天花亂墜，結果是「人一走，茶就涼」，是個「零」。前些時見到報上說「人一走，茶就涼」是民間諺語，不是的。

《沙家濱》從寫初稿，至今已有二十七年。從「定稿」到現在，也有二十一年了。俯仰之間，已為陳跡。但是，「樣板戲」不能就這樣揭過去，這些年的戲曲史不能是幾張白頁。於是，信筆寫了一點回憶，供作資料。憶昔執筆編劇，尚在壯年。今年七十一，垂垂老矣，感慨繫之。

一九九一年十一月二十二日

汪曾祺，〈關於《沙家濱》〉，《八小時以外》一九九二年第六期。

「樣板戲」談往

汪曾祺◎撰

一、樣板戲

「樣板戲」這個說法是不通的。什麼是「樣板」？據說這是服裝廠成批生產據以畫線的紙板。文藝創作怎麼能像裁衣服似的統一標準、整齊劃一呢？一九六三年冬天，江青在上海看戲，帶回兩個滬劇劇本，一個《蘆蕩火種》，一個《革命自有後來人》，讓北京京劇團和中國京劇院改編成京劇。那時總說是搞「革命現代京劇」。後來她有個說法，叫「種試驗田」。《蘆蕩火種》後改名為《沙家濱》，《革命自有後來人》定名為《紅燈記》。

一九六五年「五一」節，《沙家濱》在上海演出，經江青審查批准，作為「樣板」。「樣板戲」的名稱大概就是這時叫開了的。我曾聽她說過：「今年的兩塊樣板是⋯⋯」

「樣板戲」是文化大革命的先導，到一九七六年「四人幫」垮臺結束，可以說與文化大革命相始終，舉其成數，時間約為十年。

文化大革命是中國政治史上一場噩夢。「樣板戲」也是中國文藝史上一場噩夢，「樣板戲」一去不復返矣。有人企圖恢復「樣板戲」，恐怕是不可能的。但是「樣板戲」的教訓還值得吸取，「樣板」現象值得反思，「樣板戲」的亡魂不時還在中國大地上遊蕩。

二、三結合

江青創造了一個「三結合」創作法。「三結合」是領導、群眾、作者相結合。領導出思想，群眾出生活，作者出技巧。創作是一個渾然的整體，怎麼可以機械地分割開呢？「領導」實際上就是江青，她出思想，這就是說作者不需要思想。「群眾出生活」，就是到群眾中去採訪座談，記錄一點「生活素材」，回來編纂纂。當時創作都是集體創作，每一句都得舉手通過。這樣，劇作者還能有什麼「主體意識」，還有什麼創作的個性呢？現在看起來，這簡直是荒唐。可是，當時就是這樣幹的，一幹幹了十年。我們劇院有一個編劇，說：「我們只是創作祕書。」他說這樣的話，並沒有不滿情緒。不料，這句話傳到了于會泳耳朵裏（當時愛打小報告的人很多），于會泳大為生氣，下令批判。批了幾次，也無結果，不了了之。因為，這是事實。

三、「三突出」和「主題先行」

「樣板戲」創作的理論基礎是「三突出」和「主題先行」。

「三突出」，是在所有的人物中突出正面人物，在正面人物中突出英雄人物，在英雄人物中突出主要英雄人物。「三突出」是于會泳的創造，見於《智取威虎山》的總結。把人物劃分三個階梯，為全世界文藝理論中所未見，實在是一大發明。連江青都覺得這個模式實在有些勉強，她說過：「我沒有說過『三突出』，我只說過『一突出』。」江青所說的「一突出」即突出主要英雄，即她不斷強調的「一號人物」。把人物排隊編號，也是一大發明。《沙家濱》的主角本來是阿慶嫂，江青一定要把郭建光樹成一號人物。芭蕾是「絕對女主角」，《紅色娘子軍》主角原是吳清華，她非把洪常青樹成一號不可。為什麼要這樣搞？江青有江青的「原則」。為什麼郭建光

是一號人物？因為是武裝鬥爭領導祕密工作，還是祕密工作領導武裝鬥爭？為什麼洪常青是一號？因為洪常青是代表黨的，而吳清華只是在洪常青教育下覺醒的奴隸。這種劃分，和她的題材決定論思想是有關係的。結果是，一號人物怎麼樹樹還是樹不起來，給人印象較深的還是二號人物。因為，二號人物多少還有點性格，有戲。「樣板戲」的人物，嚴格說不是人物，不是活人，只是概念的化身，共產主義倫理道德規範的化身。王蒙曾在一篇文章裏調侃地說：「樣板戲的人物好像都跟天幹上了，『沖雲天』，『沖霄漢』。」

「主題先行」，也是于會泳概括出來的。這種思想，不過不像于會泳概括得這樣簡明扼要。江青抓戲，大都是從主題入手。改編《杜鵑山》的時候，她指示：「主題是改造自發部隊，這一點不能不明確。」她說過：「主題是要通過人物來體現的。」反過來說，人物是為了表現主題而設置的。這些話乍聽起來沒有大錯，但實際上這是從概念出發，是違反創作規律的。「領導出思想」，江青除了定主題、定題材，還要規定一個粗略的故事輪廓。這種故事輪廓都是主觀主義，憑空設想，毫無生活根據的。她原來抓了很長時期的《紅岩》，後來又認為解放前夕四川黨就爛了。「我萬萬沒想到四川黨那時還有王明路線！」她隨便一句話，四川黨就被整慘囉！她決定放棄《紅岩》，另寫一個戲，寫：從軍隊上派一個女的政工幹部到重慶，通過一個社會關係開展工作，黨的祕密工作有這麼幹的嗎？我和另一個編劇閻肅都沒有這樣的生活。那次，率領我們到上海的（也不可能有這樣的生活）是北京市委宣傳部長李琪，我們把提綱唸給李琪聽了，她竟然很滿意。李琪冷笑著說：「看來沒有生活也是可以搞創作的噢？」這個戲後來定名為《山城旭日》，彩排過，沒有演出。她原來想改編烏蘭巴幹的《草原烽火》，後來不搞了，叫我們另外寫個戲，寫從八路軍派一個政工幹部（她老愛從軍隊上派幹部），打進草原，發動奴隸，反抗日本侵略者和附逆的王爺。

我們幾個編劇四下內蒙蒐集生活素材，蒐集不到。我們訪問過烏蘭夫和李井泉，他們都不贊成寫這樣的戲。烏蘭夫說寫一個壞王爺，牧民是不會同意的。李井泉說：「你們寫這個戲的用意，我是理解的，但是我們沒有幹過那種事，我不幹那種事。」他還給我

一個提綱，向她彙報。我和另一個編劇閻肅都沒有這樣的生活（江青那時在上海）是北京市委宣傳部長李琪，我們把提綱唸給李琪聽了，她竟然很滿意。李琪冷笑著說：「看來沒有生活也是可以搞創作的噢？」

當時，黨對內蒙的政策是：蒙古的王公貴族和牧民團結起來，共同抗日。

們講了個故事：紅軍長征，路過彝族地區，毛主席叫他們留下來，在這裏開闢一個小塊根據地。第二天毛主席打來一個電報，叫他們趕快回來，這個地區不具備開闢工作的條件。李井泉等人趕快走，身上衣服都被彝族人剝光了。

寫這樣的戲不但違反生活真實，也違反黨的民族政策。我們回來向于會泳彙報，說：「沒有這樣的生活。」

于會泳說了一句非常精彩的話：「沒有生活更好，你們可以海闊天空。」「四人幫」垮臺後，文化部召集了一

個關於文藝創作的座談會，會議主持人是馮牧。我在會上介紹了于會泳的這句名言。馮牧說：「什麼叫『海闊天空』，就是瞎編！」一點不錯，除了瞎編，還能有什麼辦法？這個戲有這樣一場：日本人把幾個鹽池湖都控制了

起來，牧民沒有鹽吃。有一天有一個蒙奸到了一個浩特，帶來一袋鹽，要分給牧民，這鹽是下了毒的。正在危急關頭，那位八路軍政工幹部飛馬趕到，大叫：「這鹽不能吃！」他抓了一把鹽，倒了一點水在碗裏，把鹽化開，

讓一隻狗喝。狗喝了，四腳朝天，死了。在給演員唸這一場時，一個演員說：「你們真能瞎造。」再說，哪兒找

這麼個狗演員去？舉此一例，足可說明「主題先行」會把編劇憋得多麼胡說八道。

四、樣板團

在江青直接領導之下創演「樣板戲」的劇團變成了「樣板團」。「樣板團」的「戰士」待遇很特殊，吃「樣板飯」：香酥雞、番茄燒牛肉、炸黃花魚、炸油餅……每天換樣。穿「樣板服」，夏天、春天各一套，銀灰色的

確良，冬天還發一身軍大衣。樣板服的式樣、料子、顏色都是江青親自定的，她真有那閒工夫！樣板團稱樣板飯為「板兒餐」、樣板服為「板兒服」，一些被精簡到「五七幹校」勞動的演員、幹部則自稱「板兒刷」。

每排一個樣板戲，都要形式主義地下去體驗一下生活，那真是「御使出朝，地動山搖」。到了蘇州、常熟。其實，這時《沙家浜》已經在上海演出過，下去只是補一補課。到陽澄

湖內蘆葦蕩裏看了看，也就那樣。劇團排練、輔導，我沒什麼事，就每天偷偷跑去吃糟鵝，喝百花酒。為排《紅

岩》，到過重慶。在渣滓洞坐過牢（這是江青的指示：要坐一坐牢），開過龍光華烈士的追悼會。假戲真做，氣

五、經驗

「樣板戲」是不是也還有一些可以借鑑的經驗？我以為也有。一個是重視品質。江青總結了五〇年代演出失敗的教訓，以為是品質不夠，不能跟老戲抗衡。這是對的。她提出「十年磨一戲」。一個戲磨上十年，是要把人磨死的。但戲總是要「磨」的，「蘿蔔快了不洗泥」，搞不出好戲。一個是唱腔、音樂，有創新、突破，把京劇音樂發展了。于會泳把曲藝、地方戲的音樂語言揉進京劇裏，是成功的，《海港》裏的【二黃寬板】，《杜鵑山·家住安源》的【西皮慢二六】，都是老戲所沒有的板式，很好聽。

一九九二年六月十四日

氛慘烈。至華鎣山演習過「扯紅」，即起義。那天下大雨，黑夜之間，山路很不好走，隨時有跌到山澗裏的危險。「政委」是趙燕俠，已經用小汽車把她送上山，在一個農民家等著。這家有貓，趙燕俠怕貓，用一根竹竿不停地在地上戳。到該她下動員令宣布起義時，她說話都不成句了。這是「體驗生活」嗎？充其量，可以說是做戲劇小品，不過這個「小品」可真是興師動眾，勞民傷財。

為了排《杜鵑山》，到過安源，安源傾礦出動，敲鑼打鼓，夾道歡迎這些「毛主席派來的文藝戰士」。那天紅旗不展，萬頭皆濕——因為下大雨。

「樣板團」的編導下去瞭解情況，蒐集材料，儼然是「特使」，各地領導都熱情接待，親自安排。唯恐稍有不周，就是對「樣板戲」的態度問題。

1 汪曾祺，〈「樣板戲」談往〉，《長城》一九九三年第一期。

江青與我的「解放」

汪曾祺◎撰

我的「解放」很富於戲劇性。是江青下的命令。江青知道我，是因為《蘆蕩火種》。這戲彩排的時候，她問陪她看戲的導演（也是劇團團長）蕭甲：「詞寫得不錯，誰寫的？」她看戲，導演都得陪著，好隨時記住她的「指示」。其時，大概是一九六四年夏天。

《蘆蕩火種》幾經改寫，定名為《沙家濱》，重排後在北京演了幾場。我又被指定參加《紅岩》的改編。一九六四年冬，某日，黨委書記薛恩厚帶我和閻肅到中南海去參加關於《紅岩》改編的座談會，地點在頤年堂。這是我第一次見江青。在座的有《紅岩》小說作者羅廣斌和楊益言、林默涵，好像還有袁水柏。他們對《紅岩》改編方案已經研究過，我是半路插進來的，對他們的談話摸不著頭腦，一句也插不上嘴，只是坐在沙發裏聽著，心裏有些惶恐。江青說了些什麼，我也全無印象，只因為覺得奇怪才記住了她最後跟羅廣斌說：「將來劇本寫成了，小說也可以按照戲來改。」

一、江青親手抓樣板戲

自六四年冬至六五年春我們就集中起來改《紅岩》劇本。先是在六國飯店，後來改到頤和園的藻堂。到藻堂時昆明湖結著冰，到離開時已解凍了。

其後，我們隨劇團大隊，浩浩蕩蕩到四川「體驗生活」。在渣滓洞坐了牢（當然是假的），大雨之夜上華鎣

山演習了「扯紅」（暴動）。這種「體驗生活」實在如同兒戲，只有在江青直接控制下的劇團才幹得出來。「體驗」結束，劇團排戲（排《沙家濱》），我們幾個編劇住在北溫泉的「數帆樓」改《紅岩》劇本。

一九六五年四月中旬劇團由重慶到上海，排了一些時候戲，江青到劇場審查通過，定為「樣板」，決定「五一」公演。樣板戲的名稱自此時始。劇團那時還不叫「樣板團」，叫「試驗田」，全稱是「江青同志的試驗田」。

江青對於樣板戲確實是「抓」了的，而且抓得很具體，從劇本、導演、唱腔、布景、服裝，包括《紅燈記》鐵梅的衣服上的補丁、《沙家濱》沙奶奶家門前的柳樹，事無巨細，一抓到底，限期完成，不許搪塞。對於「樣板戲」可以有不同看法，但是企圖在「樣板戲」和江青之間「劃清界線」，以此作為「樣板戲」可以「重出」的理由，我以為是不能成立的。這一點，我同意王元化同志的看法。作為「樣板戲」的過來人，我是瞭解情況的。

「樣板戲」都是別人搞的，江青沒有做什麼，江青只是「剽竊」。這種說法是不科學的。有人說：「樣板戲」的創作，就是沒完沒了的折騰。一直折騰到年底，似乎這回可以了。我們想把戲寫完了好過年。春節前兩天江青從上海打來電話，給市委宣傳部長李琪，叫我們到上海去。

我和閻肅說：「戲只差一場，寫完了再去行不行？」李琪回了電話，覆電說：「不要寫了，馬上來！」李琪於是帶著薛恩厚、閻肅、我，乘飛機到上海。住東湖飯店。

二、「四川黨還有王明路線！」

李琪是不把江青放在眼裏的。到了之後，他給江青寫了一個便條：「我們已到上海，何時接見，請示。」下面的禮節性的詞句卻頗奇怪，不是通常用的「此致敬禮」，而是「此問近祺」。我和閻肅都不禁互相看了一眼，稍微知道一點中國的文牘習慣的，都知道這至少不夠尊敬。

江青對李琪說：「對於他們的戲，我希望你瞭解情況，但是不要過問。」（這是什麼話呢？我們劇團是市委領導的劇團，市委宣傳部長卻對我們的戲不能過問！）她對我們說：「上次你們到四

江青在錦江飯店接見了我們。

川去，我本來也想去。因為飛機經過一個山，我不能適應。有一次飛過的時候，幾乎出了問題，幸虧總理叫來了氧氣，我才緩過來。你們去，有許多情況，他們不會告訴你們。我萬萬沒有想到那個時候，四川黨還有王明路線！

我們當時聽了雖然感到有點詫異，但是沒有感到這句話的嚴重性，以為她掌握了什麼內部材料。文化大革命以後，回想起來，才覺出這是一句了不得的話，她要整垮四川黨的決心早就有了。

她決定，《紅岩》不搞了，另外搞一個戲：由軍隊黨派一個幹部（女的），不通過地方黨，找到一個社會關係，打進兵工廠，發動工人護廠，迎接解放。（那有這樣的事呢？一個地下工作者，不通過黨的組織，去開闢工作；根本不符合黨的工作原則；一個人，單槍匹馬，通過社會關係，發動群眾，這可能嗎？）

我和閻肅，按照她的意思，兩天兩夜，趕製了一個提綱。閻肅解放前夕在重慶，有一點生活，但是也絕沒有她說的那樣的生活——那樣的生活根本沒有；我是一點生活也沒有，但是我們居然編出一個提綱來了！「樣板戲」的編劇都有這個本事：能夠按照江青的意圖，無中生有地編出一個戲來。不這樣，又有什麼辦法呢？提綱出來了，定了劇名：《山城旭日》。

我們在「編」提綱時，李琪同志很「清楚」，他買了一包上海老城隍廟的奶油五香豆，一邊「蕩馬路」，一邊嗑倒嗑嗑。

江青雖然不讓李琪過問我們的戲，我們還有點「組織性」，我們把提綱向李琪彙報了。李琪聽了，說了一句不涼不酸的話：「看來，沒有生活也是可以搞創作的噢？」

我們向江青彙報了提綱，她挺滿意！說：「回去寫吧！」

三、向北京市攤牌

回到北京，著手「編」劇。

三月中，她又從上海打電話來：「叫他們來一下，關於戲，還有一些問題。」

這次到上海，氣氛已經很緊張了。批《海瑞罷官》已經達到高潮。李琪帶了一篇他寫的批判文章（作為北京市委宣傳部長，他不得不寫一篇文章）。他把文章交給江青看看。第二天，江青還給了他，只說了一句：「太長了吧。」江青這時正在炮製〈軍隊文藝座談會紀要〉。我和薛恩厚對這個座談會一無所知，閻肅是知道這個會的，李琪當然也會知道。李琪的神色不像上一次到上海時顯得那麼自在了。據薛恩厚說（他們的房間相對著，當中隔一個小客廳），他半夜大叫（想是做了噩夢）。

一天，江青叫祕書打電話來，叫我們到「康辦」（張春橋在康平路的辦公室）去見她。李琪說：「我不去了！——」她找你們談劇本。」我說：「不去不好吧，還是去一下。」李琪在屋裏來來回回地走。汽車已經開出來在門口等著了，他還是來回走。最後，才下了決心：「好！去！」

關於劇本，其實沒有談多少意見，她這次實際上是和李琪、薛恩厚談「試驗田」的事。他們談了些什麼，我和閻肅都沒有注意。大概是她提了一些要求，李琪沒有爽快地同意，只見她站了起來，一邊來回踱步，一邊說：「叫老子在這裏試驗，老子就在這裏試驗！不叫老子在這裏試驗，老子到別處去試驗！」聲音不很大，但是語氣分量很重。回到東湖飯店，李琪在客廳裏坐著，沉著臉，半天沒有說話。薛恩厚坐在一邊，汗流不止。我和閻肅看著他們，我們知道她這是向北京市攤牌。我和閻肅回到房間，閻肅說：「一個女同志，『老子』、『老子』的！唉。」我則覺得江青說話時的神情，完全是一副「白相人」面孔。

《山城旭日》寫出來了，排練了，彩排了幾場，文化大革命起來了，戲就擱下了。江青忙著鬧革命，也顧不上再過問這個戲。

劇團的領導都被揪了出來，他們是「走資派」。我也被揪了出來，因為是「老右派」，而且我和薛恩厚曾合作寫過一個劇本《小翠》，被認為是反黨、反社會主義的大毒草。劇中有一個傻小子，救了一隻狐狸，他說是貓，別人告訴他這不是貓，你看，這是個大尾巴，傻公子楞說：「大尾巴貓！」這就不得了了，這影射什麼！文化大革命中許多「革命群眾」的想像力真是特別豐富，他們能從一句話裏挖出你想像不到的意思。

四、被革命的日子

批鬥、罰跪、在頭髮當中推一剪子開出一條馬路、在院內遊街、挨幾下打，這些都是題中應有之義，全國皆然，不必細說。

後來，把我們都關到一間小樓上。這時，兩派鬥了起來，「革命群眾」對我們也就比較放鬆，不大管了。

小樓上關的，有被江青在「一一•二八」大會上點名的劇團領導，幾個有歷史問題的「反革命」，還有得罪了江青的趙燕俠的。雖然只十來個人，但小樓很小，大家圍著一張長桌坐著，凳子挨著凳子，也夠擠的。坐在裏邊的人要下樓解手，外邊的人就得站起來讓他過去。我有一次下樓，要從趙燕俠身前過，她沒有站起來，卻「刷」的一下把一隻左腿高舉過了頭頂。趙老闆有《大英節烈》的底子，腿功真不錯！

我們按時上下班，比起「革命群眾」打派仗，熱火朝天，卜晝卜夜，似乎還更清靜一些。每天的日程是：學《毛選》、交代問題、勞動。「問題」只是那麼些，交代起來沒個完，於是大家都學會了車軲轆話來回轉，這次是「一、二、三、四、五」，下次是「五、四、三、二、一」。勞動主要是兩項，一是劈劈柴。劇團隔一個胡同有一個小院子，裏面有許多破桌子、爛椅子，我們就把這些桌椅破成碎升升爐子取暖用。這活勞動量不大，有人關起院門，與世隔絕，可以自由休息，隨便說話。另外一項是抬煤。兩個人抬一筐，不算太沉。吃飯自己帶，有人竟然帶了乾燒黃魚中段、煨牛肉、三鮮餡的餃子來，可以彼此交換品嘗。應該說，我們的小樓一統的日子，沒有受太大的罪。但是，一天一天下去，到哪兒算一站呢？

一天，薛恩厚正在抬煤，李英儒（當時是中央「文革」小組的聯絡員，隔十天半月到劇團來看看）對他說：「老薛，像咱們這麼大的年紀，這樣重的活就別幹了。」我一聽，奇怪，何態度親切乃爾？過了幾天，我在抬煤，李英儒看見，問我：「汪曾祺，你最近在幹什麼哪？」我說：「檢查、交代。」他說：「檢查什麼！看看《毛選》吧。」我心裏明白，我們的問題大概快要解決了。

五、「解放」的來臨

四月二十七日上午，革委會的一位委員上小樓叫我，說：「李英儒同志找你。」我到了辦公室，李英儒說：「準備解放你，你準備一下，向群眾做一次檢查。」我回到小樓，正考慮怎樣檢查，李英儒又派人來叫我，說：「不用檢查了，你表一個態——不要長，五分鐘就行了。」我剛出辦公室，走了幾步，又把我叫回去，說：「不用五分鐘，三分鐘就行了！」

過不一會，群眾已經集合起來。三分鐘，說什麼？除了承認錯誤，我說：「江青同志如果還允許我在『樣板戲』上盡一點力，我願意鞠躬盡瘁，死而後已。」這幾句話在「四人幫」垮臺後，我不知道檢查了多少次。但是，我當時說的是真心話，而且是非常激動的。

表了態，我就「回到革命隊伍當中」了，先是在「幹部組」待著。和八九個月以前朝夕相處的老同志坐在一起，恍若隔世。

剛剛坐定，一位革委會委員拿了一張戲票交給我：「江青同志今天來看《山城旭日》，你晚上看戲。」

過了一會，委員又要我走。

過了一會，給我送來一張請帖。

過了一會，又把請帖要走。

我不知道這是怎麼回事。李英儒派人來叫我到辦公室，告訴我：「江青同志今天來看戲，你和閻肅坐在她旁邊。」我當時囚首垢面，一身都是煤末子，衣服也破爛不堪。回家換衣服，來不及了，只好臨時買了一套。

開戲前，李英儒早早在貴賓休息室坐著。我記得聞捷和李麗芳來，李英儒和他們談了幾句（這是我唯一一次見到聞捷）。快開演前，李英儒囑咐我：「不該說的話不要說。」我不知道這句話是什麼意思。我沒有什麼話要跟江青說，也不知道有什麼話不該說。恍恍惚惚，如在夢裏。

快開戲了，江青來，坐下後只問我一個她所喜歡的青年演員在運動中表現怎麼樣，我不瞭解情況，只好說：

「挺好的。」

看戲過程中，她說了些什麼，我全不記得了，只記得她說：「你們用毛主席詩詞作為每場的標題，倒省事啊！不要用！」

六、「向大西南進軍！」

散了戲，座談。參加的人，限制得很嚴格。除了劇作者，只有楊成武、謝富治、陳亞丁。她坐下後，第一句話是：「你們開幕的天幕上寫的是『向大西南進軍』（這個戲開幕後是大紅的天幕，上寫六個白色大字『向大西南進軍』），我們這兩天正在研究向大西南進軍。」

當時，我們就理解，她所謂「向大西南進軍」就是搞垮大西南的黨政領導，把「革命」的烈火在大西南燒得更猛。後來西南幾省，尤其是四川，果然亂得一塌糊塗。

除了陳亞丁長篇大論地談了一些對戲的意見外，他們所談的都是關於文化大革命的事。我和閻蕭只好裝著沒聽見。

忽然，江青發現一個穿軍裝的年輕女同志在一邊不停地記，她臉色一變，問：

「你是哪裏來的？」

「我是軍報的。」

「誰讓你進來的？」

「……」

「我們在這裏漫談，你來幹什麼？出去！」

這位女記者滿面通紅，站起來往外走。

「把你的筆記本留下。你這樣做，我很不放心！」

江青有個脾氣,她講話,不許記錄。何況今天的講話,非同小可,這位女同志冒冒失失闖了進來,可謂不知「天高地厚」。

七、「一朝國母」的風範

楊成武說了幾句,門外喊「報告」,楊成武聽出是祕書的聲音。「進來!」祕書在楊成武耳邊說了幾句話。

楊成武起立,說:「打下了一架無人駕駛飛機,我去處理一下。」江青輕輕一揚手:

「去吧!」

江青這種說話語氣,我們見過不止一次。她對任何幹部,都是「見官大一級」,用「一朝國母」的語氣說話。

謝富治發言,略謂:「打開了重慶,我是頭一個到渣滓洞去看了的。根據我對地形的觀察,根本不可能跑出一個人來!」

我當時就想:「壞了!按照他的邏輯,渣滓洞的存者,全是叛徒。」我馬上想到羅廣斌。羅廣斌後來不明不白地死掉了,我一直想,這和謝富治這句斬釘截鐵的斷言是有(儘管不是直接的)關係的。

座談結束,已經是凌晨兩點多鐘,公共汽車、電車已停駛。劇團不會給我留車,我也絕沒想到讓劇團給我派一輛車。我只好由虎坊橋步行回甘家口,走到家,天都快亮了。

我在文化大革命中的遭遇、我的「解放」,塵芥浮漚而已。我要揭出的是我親耳聽到的江青的兩句話:「我萬萬沒有想到,那個時候,四川黨還有王明路線」和「我們這兩天正在研究向大西南進軍」。我是一個側面的歷史見證人。因為,要襯出這個歷史片段的來龍去脈,遂不厭其煩地述說了我的「解放」,否則說不清楚。我的縷述、細節、日期或不準確,但是,江青的這兩句話,我可以保證無訛。[1]

1 汪曾祺,〈江青與我的「解放」〉,《明報月刊》一九八九年一月號。

說裘盛戎

汪曾祺◎撰

京劇真也好像有一種「氣運」，和裘盛戎同時，中國出現了好些好演員，如：李少春、葉盛蘭……他們歲數差不多，天賦、功夫、修養都是上乘。他們都很有創造性。他們是戲曲界的一些才子，京劇界的一代才人。但都因為身心受到長期地摧殘，過早地凋謝了。郭沫若同志曾借別人輓夏完淳的一句詩來挽聞一多先生：「千古文章未盡才。」我在《裘盛戎》劇本中曾通過盛戎的幾個摯友之口，對京劇界的一代才人表示了悼念：「昨日的故人已不在，昨日的花還在開。……問磊地怎把沉冤載，有多少，有多少才人未盡才！」有才未盡，寧非恨事！

我和盛戎相知不久，我們一共只合作過兩個戲，一個《杜鵑山》、一個小戲《雪花飄》，都是現代戲。

盛戎是聽黨的話的，黨號召演現代戲，他首先欣然響應。我和盛戎最初認識就是和他（還有幾個別的人）到天津去看戲──好像就是《杜鵑山》。演員知道裘盛戎來看戲，都「卯上」了。散了戲，我們到後臺給演員道辛苦，盛戎拙於言詞，但是他的態度是誠懇的、樸素的，他的謙虛是由衷的，他是真心實意地來向人家學習來了。回到旅館的路上，他買了幾套煎餅子攤雞蛋，有滋有味地吃起來。他咬著煎餅子的樣子表現了很喜悅的懷舊之情和一種天真的童心。我一下子對這個京劇大演員產生了好感。一個搞藝術的人，沒有一點童心是不行的。盛戎睡得很晚。晚上，他一個人盤腿坐在床上抽煙，一邊好像想著什麼事，有點出神，有點迷迷糊糊的。不知是為什麼，我以後總覺得盛戎的許多唱腔、唱法、身段，就是在這麼盤腿坐著的時候想出來的。

盛戎的身體早就不大好，他曾經跟我說過：「老汪唉，你別看我外面還好，這裏面──都婁啦！」搞《雪花飄》的時候，他那幾天不舒服，但還是跟著我們一同去體驗生活。《雪花飄》是根據浩然同志的小說改編的，寫的是一個送公用電話的老人的事。我們去訪問了政協禮堂附近的一位送電話的老人。這家只有老兩口。老頭子六十大

幾了，一臉的白鬍茬，還騎著自行車到處送電話。他的老伴很得意地說：「頭兩個月他還騎著二八的車哪，這最近才弄了一輛二六的！」這一家房子很仄逼，但是裱糊得四白落地，牆上貼了好些字條，都是打電話來的人留下的話和各種各樣備忘性質的資料，如火車的時刻表、醫院地址、二十四節氣……兩位老人有一個共同的嗜好：養花。那是「十一」前後，滿地下擺的都是九花（即菊花）。盛戎在這間屋裏坐了好大一會，還隨著老頭子送了一個電話。《雪花飄》排得很快，一個星期左右，戲就出來了。幕一打開，盛戎唱了四句帶點馬派味兒的【散板】：

舒筋活血，強似下棋！

傳呼一千八百日，

看了五年電話機。

打罷了新春六十七喲，

我和導演劉雪濤一聽，都覺得「真是這裏的事兒」！

《杜鵑山》搞過兩次：一次是一九六四年，一次是一九六九年。一九六九年那次我們到湘、鄂、贛體驗了較長時期生活。我和盛戎那時都是「控制使用」，他的心情自然不太好。那時強調軍事化，大家穿了「價撥」的舊軍大衣，揹著行李，排著隊。盛戎他一樣，沒有一點特殊。他總是默默地跟著隊伍走，不大說話，但倒也不是整天愁眉苦臉的。我很能理解他的心情。雖然是「控制使用」，但還能戴罪立功，可以工作，可以演戲，他在心裏又是很感激的。我覺得從那時起，盛戎發生了一點變化，他變得深沉起來。盛戎平常也是個有說有笑的人，有時也愛逗個樂，但從那以後，我就很少見他有笑影了。他好像總是在想什麼心事，用一句老戲詞說：「滿懷心腹事，盡在不言中。」他的這種神氣，一直到他死，還深深地留在我的印象裏。那趟體驗生活，是夠苦的。南方的冬天比北方更難受，不生火，牆壁屋瓦都很單薄。那年的天氣也特別，我們在安源過的春節，舊曆大年三十，下大雪，同時卻又還打雷，下電子，下大雨，一塊兒來！這種天氣我還是頭一次見哩。盛戎晚上不再窮聊了，他早早就進了被窩。這老兄！他連毛窩都不脫，就這樣連著毛窩睡了。但他還是堅持下來了，沒有叫一句苦。

和盛戎合作，是非常愉快的。盛戎很少對劇本提意見。他不是不當一回事、沒有考慮過，或者提不出意見。

盛戎文化不高，他讀劇本是有點吃力的。但是，他反覆地讀，盤著腿讀。我記得他那讀劇本的神氣：他讀著，微微地接著腦袋；他的目光有時從老花鏡下面射出框外；他搖晃著腦袋，有時輕輕地發出一聲：「唔。」有時甚至拍著大腿，大聲喊叫：「唔！」戲曲界有一個很通俗、很形象的說法，把演員「入了戲」，「進入了角色」，叫做「附了體」。盛戎真是「附了體」。他對劇作者的尊重完全不是出於禮貌；他是真愛上了這個劇，也愛作者。我

我和盛戎從未深談，我們的素養、身世、經歷都很不相同，但是，我認為我和盛戎在藝術上是「莫逆」。我沒有為任何戲曲演員哭過，想起盛戎，淚不能止。

盛戎的領悟、理解能力非常之高，想起盛戎，淚不能止。

盛戎的領悟、理解能力非常之高，但是，這個戲準備讓他唱【一七】，他從來不挑「轍口」，你寫什麼他唱什麼。寫《雪花飄》時，我跟他商量，說：「老兄，這兩句你不能就這樣『數』了過去！唱到『舊傷痕上』，得有個『過程』，就像你當真看到、而且想到一樣！」盛戎一聽，說：「對！您聽聽，我再給你來來！」他唱到「舊傷痕上」時唱「散」了，下面加了一個彈撥樂器的單音重複的小「墊頭」，「登、登登……」，到「再加新傷痕」再歸到原來的「尺寸」，而且唱得很強烈。當時參加創腔的唐在炘、熊承旭同志都說：「好極了！」一九六九年本的《杜鵑山》原來有一大段〈烤番薯〉。寫雷剛被困在山上斷了糧，杜小山給他送來兩個番薯。他把番薯放在火堆裏烤著，番薯糊了，烤出了香氣，他拾起了番薯，唱道：「手握番薯渾身暖，勾起我多少往事到眼前。」他想起：「大革命，造了反，幾次遇險在深山，每到有急和有難，都是鄉親接濟咱。一塊番薯掰兩半，曾受深恩三十年！……到如今，山下來了毒蛇膽，殺人放火把父老摧殘，我穩坐高山不去管，隔岸觀火心怎安！」（這劇本已經寫了十三年了，我手頭列印的劇本，詞句全憑記憶追寫，可能不盡

「你那《秦香蓮》是什麼轍？」他笑了：「【一七】好，唱【一七】！」盛戎十三道轍都響。有一齣戲裏有一個「滅」字，這是「乜斜」，「乜斜」是很不好唱的，他照樣唱得很響，而且很好聽。一個演員十三道轍都響，是很難得的。《杜鵑山》有一場〈打長工〉。他看到被他當作地主奴才的長工身上的累累傷痕，唱道：「他遍體傷痕都是豪紳罪證，我怎能在他的舊傷痕上再加新傷痕？」這是一段【二六】轉【流水】，創腔的時候，我在旁邊，說：「哎呀，花臉唱閉口字……」我知道他這是「放傻」，就說：

準確。）創腔的同志對「一塊番薯掰兩半」不大理解，怕觀眾聽不懂，盛戎說：「這有什麼不好理解的？！」「一塊番薯掰兩半」，有他吃的就有我吃的！」他把這兩句唱得非常感動人，頭一句他「虛」著一句唱，在想像；「曾受深恩」，「深恩」用極其深沉渾厚的胸音出出；「三十年」一瀉無餘、跌宕不已。盛戎的這兩句唱到現在還是繞樑三日，使我一想就激動。這一段在後臺被稱為〈烤白薯〉，板式用的是【反二黃】。花臉唱【反二黃】雖非創舉，當時還是很少見。老北京京劇團的同志對這段〈烤白薯〉是很少有人忘記的。

後來因為種種原因，臺上不「用」裘盛戎了；但他也並不閒著，有人上他家學戲，他總是很認真地說，而且，是有教無類，即使那個青年演員條件差，他也還是把著手教。他不上臺了，還整天琢磨唱腔，不單花臉，老生、旦角都研究。他跟我說過：《智取威虎山》的唱腔最好的一句是「支委會上同志們語重心長」——「心——長！」就「攔」在那兒了，真好！李勇奇唱的「這些兵急人難治病救命」是一段沉思的唱，盛戎說這要用點「程」的唱法。有一長句，當中有幾處演員沒有唱出，「交」給胡琴了。他說：「要我唱，我全給它唱出來。」他給我一字一板地唱了一段「程派花臉」。他晚年特別精研氣口安排，說：「唱花臉，得用多少氣呀！我現在歲數大了，不能傻小於睡涼炕，得在氣口上下功夫。」《威虎山》李勇奇唱「掃平那威虎山我一馬當先」，一般氣口處都是：「一馬當先！」他說：「我不這樣唱。我把『當』字唱到『頭裏』：一馬當——先——！『當』頭唱在後面，『先』字就沒有多少氣了，『當』字先出，換一口大氣，再唱『先』這才有力！」我從盛戎的話裏悟出一個道理：演員的氣口不一定要和唱詞「句讀」一致——很多劇作者往往在這一點對演員提意見，其實是沒有道理的。

盛戎得了病，他並不怎麼悲觀。他大概已經懷疑或者已經知道是癌症了，跟我說：「甭管它是什麼，有病咱們瞧病！」他還想唱戲。有一度他的病好了一些，能出來走走了。有一天，他特別請我和唐在炘、熊承旭到他家裏吃了一頓飯。那天的菜很精緻而清淡，但他簡直沒有吃幾筷子，話也不多，精神倒還是好的。他還是想和我們把《杜鵑山》再搞出來（《杜鵑山》後來又寫了一稿）。他為了清靜，一個人搬到廂房裏住，好看劇本。這個劇本，他簡直不離手，他死後，我才聽他家裏的人說，他夜裏躺在床上看劇本，曾經兩次把床頭燈的罩子烤著了。他病得很沉重了，有一次還用手在床頭到處摸，他的夫人知道他要劇本。劇本不在手邊，他的夫人就用報紙捲了

一個筒子放在他手裏，他這才平靜下來，安心了。然而，有志未酬，他到了沒有能再演《杜鵑山》！他臨死前幾天，我和在炘、承旭到腫瘤醫院去看他，他的學生方榮翔把我們領到他的病床前。他的癌細胞已經擴散到腦子裏，烤電把半拉臉都烤糊了。他正在昏昏沉沉地半睡著，榮翔指指我，問：「您還認得嗎？」盛戎在枕上微微點了點頭，說了一個字「汪」，隨即從眼角流出了一大滴眼淚。這一滴眼淚，我永遠也忘不了啊。

什麼時候才能再出一個裘盛戎呢？[1]

[1] 汪曾祺，〈說裘盛戎〉，咚咚鏘：梨園軼事（http://www.dongdongqiang.com/lyys/034.html）。

名優之死——紀念裘盛戎

汪曾祺◎撰

裘盛戎真是京劇界的一代才人！

再有些天就是盛戎的十周年忌辰了。他要是活著，今年也才六十六歲。

我是很少去看演員的病的。盛戎病篤的時候，我和唐在炘、熊承旭到腫瘤醫院去看他，他的學生方榮翔引我們到他的床前。盛戎因為烤電，一邊的臉已經焦糊了，正在昏睡。榮翔輕輕地叫醒了他，他睜開了眼。榮翔指指我，問他：「您還認識嗎？」盛戎在枕上微點了點頭，說了一個字：「汪」，隨即從眼角流出了一大滴眼淚。

盛戎的病原來以為是肺氣腫，後來診斷為肺癌，最後轉到了腦子裏，終於不治。當中一度好轉，曾經出院回家，且能走動。他的病他是有些知道的，但不相信就治不好，曾對我說：「有病咱們治病，甭管它是什麼！」

他是很樂觀的。他還想演戲，想重排《杜鵑山》，曾為此請和他合作的在炘、承旭和我到他家吃了一次飯。那天他精神還好，也有說話的興致，只是看起來很疲倦。他是能喝一點酒的，那天倒了半杯啤酒，喝了兩口就放下了。菜也吃得很少，只挑了幾根掐菜，放在嘴裏慢慢地咀嚼。

然而，他念念不忘《杜鵑山》。請我們吃飯的前一陣，他搬到東屋一個人住，床頭隨時放著一個《杜鵑山》劇本。

這次，一見到我們，他想到和我們合作的計畫實現不了了——那一大滴眼淚裏有著多大的悲痛啊！

盛戎的身體一直不大好。他是喜歡體育運動的，年輕時也唱過武戲。年輕的演員練功，他也隨著翻了兩個「虎跳」。到他們練「窩撲虎」時，他也走了一個「趨步」，但是最後只走了一個「空範兒」，自己搖搖頭，笑了。我跟他說：「你的身體還不錯。」他說：「外表還好，這裏面——都薆了！」

然而他到了臺上，還是生龍活虎。我和他曾合作搞過一個小戲《雪花飄》（據浩然同名小說改編），他還是興致勃勃地和我們一同去擠公共汽車，去走路，去電話局搞調查，去訪問了一個七十歲的看公用電話的老人。他年紀不大，正是「好歲數」，他沒有想到過什麼時候會死。然而，這回他知道沒有希望了。

聽盛戎的親屬說，盛戎在有一點精力時，不停地琢磨《杜鵑山》的第三場。能說話的時候，劇團有人去看他，他總是問第三場改得怎麼樣了。後來，不能說話了，見人伸出三個指頭，還是問第三場。直到最後，他還是伸著三個指頭死的。

盛戎死於癌症，但致癌的原因是因為心情不舒暢，因為不讓他演戲。他自己說：「我是憋死的。」這個人，有戲演的時候，能琢磨戲裏的事，表演，唱腔……就高高興興；沒戲演的時候，就整天一句話不說，老是一個人悶著。一個藝術家離開了藝術，是會死的。「十年動亂」，折損了多少人才！有的是身體上受了摧殘，更多的是死於精神上的壓抑。

燈罩曾經烤著過兩次。他病得已經昏迷了，還用手在枕邊亂摸。他摸著這一筒報紙，以為是劇本，臉上平靜下來了。他一直惦著《杜鵑山》的第三場。能說話的時候，劇團有人去看他，他總是問第三場改得怎麼樣了。他的夫人知道他在找劇本，劇本一時不在手邊，就只好用報紙捲了一個筒子放在他手裏。

死於精神上的壓抑。

《裘盛戎》劇本的最後有一場〈告別〉。盛戎自己病將不起，錄了一段音，向觀眾告別。他唱道：

唱戲四十年，

知音滿天下。

夢裏高歌氣猶酣，

醒來僵臥在床榻。

樹已老，春又寒，

枯枝難再發。

不恨樹老難再發，

但願新樹長新芽。

揮手告別情何限，

漫山開遍杜鵑花。

但願盛戎的藝術和他的對於藝術的忠貞、執著和摯愛能夠傳下去[1]。

[1] 汪曾祺，《說戲》（山東畫報出版社，二〇〇六年），頁二七—二九。

關於于會泳

汪曾祺◎撰

于會泳死了大概有二十年了，現在沒有人提起他，年輕人大都不知道有過這個人。但是，提起「十年浩劫」，提起「革命樣板戲」，不提他是不行的。寫戲曲史，不能把他「跳」過去，不能說他根本沒有存在過——戲曲史不論怎麼寫，總不能對這十年隻字不提，只是幾張白紙。于會泳從一個文工團演奏員、音樂學院教研室主任，幾年工夫爬到文化部長，則其人必有「過人」之處。

于會泳對文藝與政治的關係有他的看法。他曾經領導組織了一臺晚會，有三個小戲，是抓特務的，閻肅半開玩笑地對他說：「一個晚上抓了三個特務，你這個文化部成了公安部了！」于會泳當時沒有說什麼。第二天在賓館裏做報告，于會泳非常嚴肅地說：「文化部就是要成為意識形態的公安部！」弄得大家都很尷尬。本來是一句玩笑話，他卻提到了原則高度。這個人翻臉不認人，和他開不得半句玩笑。這是個不講人情的人。把文化部說成是「意識形態的公安部」，持這種看法的人，現在還有。

于會泳善於把江青的片言隻句加以敷衍，使得它更加「周密」，更加深化，更帶有「理論」色彩。江青很重視主題，在她對《杜鵑山》做指示時說：「主題是改造自發部隊，這一點不能不明確。」于會泳後來就在一次報告中明確提出：「主題先行。」應該佩服這位文化部長，概括得非常準確——其荒謬性也就暴露得更加充分，尤其荒謬的是把人物分等論級。他提出一個公式：「在所有的人物中突出正面人物，在正面人物中突出英雄人物，在英雄人物中突出主要英雄人物。」這就是有名的「三突出」。世界文藝理論中還從來沒有人提出過這種階梯模式，在創作實踐中也絕對行不通。連江青都說：「我沒有提過『三突出』，我只提過『一突出』——突出英雄人物。」

「主題先行」、「三突出」，這兩大「理論」影響很大，遺禍無窮。

于會泳是搞音樂的，平心而論，他對戲曲音樂唱腔是有貢獻的。他的貢獻可以說是前無古人。很多人都想對京劇唱腔有所創新，有所突破，但找不到方法。有人拚命使用高八度。還有人違反唱腔的自然走勢，該往高處走的，往低處走；該往低處走的，往高處走。有個老演員批評某些唱腔設計是「順姐她妹妹——別妞（彆扭）」。于會泳走了另外一條路：把地方戲曲、曲藝的腔吸收進京劇。他對地方戲、曲藝的確下過一番功夫，據說他曾分析過幾十種地方戲、曲藝，積累了很多音樂素材，把它吸收進來，並與京劇的【西皮】、【二黃】融合在一起，使京劇的音樂語言大大豐富了。聽起來很新鮮，不彆扭。

于會泳把西方歌劇的人物主題旋律的方法引用到京劇唱腔中來，運用得比較成功的是《杜鵑山》。柯湘的唱腔，既有性格，也出新，也好聽。

「音樂布局」是于會泳關於京劇唱腔的一個較新的概念。他之受知於江青，就是在江青在上海定《沙家浜》為樣板時，他在報紙上發表了一篇〈論《沙家浜》的音樂布局〉的文章。「樣板」當時還未被人承認，于會泳這篇文章正是她所需要的。文章言之成理，她很欣賞。關於音樂唱腔，毛澤東提出：一定要有大段唱，老是【散板】、【搖板】，要把人的胃口唱倒的。江青提出一個「成套唱腔」的概念，到于會泳就發展成「核心唱段」。這些都是有道理的，但卻不能絕對。老戲也有成套的唱腔。《文昭關》、《捉放曹》的【歡五更】都是成套的，也可以說是唱段的核心。《四郎探母》楊延輝開場即唱，而且是大段，但從劇本看，卻很難說這是核心。唱腔布局不能機械劃分，首先必須受劇情的制約。但是，唱腔要有總體構思，是對的；否則，就會零碎散亂。

于會泳的功勞之一，是創造了一些新的板式，例如《海港》的【二黃寬板】。演員拿到曲譜，不知道怎麼拍板，因為這樣輕重拍的處理，在老戲裏是沒有的。又如《杜鵑山》柯湘唱的〈家住安源萍水頭〉就不知道是什麼板，似乎是【西皮二六】，但【二六】的節奏沒有那麼多的變化：起初是比較舒緩的回憶，當中是激越的控訴，節奏加快，最後「叫散」，但卻轉為高腔，結句重複，形成「搭句」。于會泳好像也沒有給這段新板式起個名字，即同時把唱法（他叫做「潤腔手段」）也設計出來。在演員唱不好時，他就自己示範（他能唱，而且小嗓很好）。

于會泳有罪，有錯誤，但是，是個有才能的人。他在唱腔、音樂上的一些經驗，還值得今天搞京劇音樂的同志借鑑、吸收。

一九九六年十一月十七日[1]

[1] 汪曾祺，《說戲》（山東畫報出版社，二〇〇六年），頁一六五—一六八。

汪曾祺：我的檢查

編者按：如下文字出自陳徒手的〈汪曾祺的「文革」十年〉（《讀書》一九九八年第十一期）。

汪曾祺以後反省時，也感到自己那時也陷入狂熱和迷信的地步：

我對江青操心京劇革命留下深刻印象，她說她身邊沒有人，只好跟護士說：「北京京劇團今年沒有一個戲，全團同志會很難過的。」我為她的裝腔作態所迷惑，心裏很感動（摘自一九七八年四月汪曾祺〈我的檢查〉）。他曾先後為《沙家濱》寫過三篇文章，其中一篇〈披荊斬棘，推陳出新〉刊登在一九七○年二月八日《人民日報》，動筆前領導指示要突出宣傳江青在樣板戲中的功績，一切功勞歸功於江青。一位領導還叮囑道：「千萬不要記錯了賬。」[1]

[1] 陳徒手，〈汪曾祺的「文革」十年〉，《讀書》一九九八年第十一期。

一直在考慮北京京劇團的劇碼，說她身體不好，出來散步，帶一個馬扎，走幾步，休息一下。她說

汪曾祺的「文革」十年

編者按：如下文字出自陳徒手的〈汪曾祺的「文革」十年〉（《讀書》一九九八年第十一期）。

趙燕俠發牢騷：「練了半天不用了，練了幹嘛？」談不上重用，就是被使用而已（一九九八年六月二十二日採訪）。而汪曾祺依舊那麼兢兢業業，在階級鬥爭高度壓力下，他過得很本份。據汪曾祺一九七八年寫的材料，他在上海修改劇本期間江青曾問汪什麼文化程度、多大歲數。《沙家濱》定稿時，江青坐下來就問：「汪曾祺同志，聽說你對我有意見？」汪說：「沒有。」江青「嗯」了一聲說：「哦，沒有。」江青對此事始終耿耿於懷，她曾與蕭甲說過：「汪曾祺懂得一些聲韻，但寫了一些陳詞濫調，我改了，他不高興。」直到一九六八年冬天，飾演刁德一的馬長禮傳達江青指示時，還有這麼一條：「汪曾祺可以控制使用，我改了他的唱詞，他對我有意見。」

楊毓瑉說：「江青曾調汪的檔案看，第二天就有了指示，此人控制使用。」

汪曾祺心裏明白，自己在政治上有「前科」，地主家庭出身，有一段歷史問題，一九五八年打成右派。蕭甲也表示：「江青說過『控制使用』這句話，在領導範圍內說過，積極份子都知道，『文革』中全抖了出來。」「江青對汪曾祺是防範的。」

當時與汪同在創作組的閻肅也談及這個問題：

「為了改編《紅岩》，江青告我：『從京劇團找一個人跟你合作……』我說：『一定跟這個同志好好合作。』江青糾正說：『他不是同志，是右派。』江青用他，賞識他，但又不放心。」（一九九八年七月七日採訪）有一回，汪曾祺傷感地對劇團書記薛恩厚說：「我現在的地位不能再多說了，我是控制使用。」想不到薛回答：「我也和你一樣，她不信任我。」汪後來曾形容，江青稍發脾氣，薛恩厚就汗出如漿，輾轉反側。一九六五

年五月，江青在上海反而這樣說薛：「老薛，怕什麼！回家種地也是革命。」

江青對汪曾祺的寫作才能印象頗深：

對《沙家濱》的定稿，江青滿意。在討論第二場時，姚文元提出：「江青××為了這場的朝霞，花了很多心血，要用幾句好一點的詞句形容一下。」江青叫我想兩句，我當場就想了兩句，她當時表示很讚賞（摘自一九七八年四月汪曾祺〈我的檢查〉）。歷經幾年「文革」風雨，一九七二年四月決定北京京劇團排練《草原烽火》時，還是江青一錘定音：「寫詞也有人，叫汪曾祺寫。」可見江青對汪曾祺手中那支筆的看重，正因為如此，汪曾祺在「文革」中很快就從「牛棚」解放出來，重新參加樣板戲創作組。

一九六八年四月十七日早晨，軍代表李英儒找我和薛恩厚到後院會議室去談話，對我說：「準備解放你，但是你那個《小翠》還是一個反黨、反社會主義的毒草。」我說：「那你解放我幹什麼？」李說：「我們知道，你是個很不馴服的人……你去準備一下，做一個檢查。」

快到中午的時候，李英儒又找我，說：「不要檢查了，你上去表一個態。」

等群眾到了禮堂，他又說：「只要三分鐘。」我當時很激動，不知道說什麼好，大概說了這樣幾句：「我是有錯誤的，如果江青××還允許我在革命現代戲上貢獻一點力量，我願意鞠躬盡瘁，死而後已。」

表態之後，就發給我一張票，讓我當晚看《山城旭日》，不一會兒又將原票收回，換了一張請柬。又過了一些時候，李英儒找我，說讓我和閻蕭坐在江青旁邊，陪她看戲。開演前半小時，李又說：「陪江青××看戲，這是個很大的榮譽，這個榮譽給了你。但是，你要注意，不該說的話不要說。」（摘自一九七八年五月十三日汪曾祺〈關於我的「解放」和上天安門〉）汪曾祺形容自己當時如在夢中，心情很激動。江青來看戲時並沒有問到「解放」之事，幕間休息，她對汪曾祺說了一句觀後感：「不好吧？」但是，總比帝王將相戲好！」

後來，汪曾祺真實地談到自己內心的想法：「她『解放』了我，我當時是很感恩的，我的這種感恩思想延續了很長時間。我對江青，最初只是覺得她說話有流氓氣，張嘴就是『老子』；另外，突出地感覺她思想破碎，

缺乏邏輯，有時簡直語無倫次；再就是，非常喜歡吹噓自己。這個人喜怒無常，隨時可以翻臉，這一點我深有感受的。因此，相當長一個時期，我對她既是感恩戴德，又是誠惶誠恐。」（摘自一九七七年五月六日汪曾祺〈我和江青、于會泳的關係〉）按當時慣例，《紅旗》雜誌要發表各樣板戲的定稿本。一九七〇年五月十五日，江青找汪曾祺他們討論《沙家濱》，以便定稿發表。江青說哪句要改，汪即根據她的意見即時修改，直到江青認可為止。全劇通讀修改完畢，江青深感滿意，汪曾祺也認為自己「應對得比較敏捷」。沒想到，五月十九日晚十時半，江青的祕書忽然打電話到京劇團，通知汪曾祺第二天上天安門，原訂團裏參加「五二〇」群眾大會的只有譚元壽、馬長禮、洪雪飛三位主要演員。那天，汪正在為《紅旗》趕寫《沙家濱》的文章，他跟軍代表田廣文說：「那文章怎麼辦？能不能叫楊毓珉去。」田廣文說：「什麼事先都放下，這件事別人怎麼能代替。」

第二天天亮，汪曾祺他們先在一個招待所集中，然後登上天安門城樓的西側。老作家林斤瀾當時正關在牛棚裏，看到報紙一陣驚喜。十幾年後他笑著告訴汪曾祺：「我看你上天安門，還等你來救我了。」

汪曾祺那時有了受寵若驚的知遇之感。他的兒子汪朗提到一件事情：「那時在長影拍《沙家濱》，劇團的人大都在長春。有一次江青要開會，特意說如果汪曾祺在長春，要派專機接回北京。其實當時他還在北京。」汪朗表示：父親是一個摘帽右派，「文革」中沒有打入十八層地獄，這與江青對他的看重很有關係。而且，父親覺得江青懂得一些京劇，對唱詞好壞有鑑別力。

江青對樣板戲劇團「關懷」備至，對辦公、劇碼、演出、生活待遇等諸多方面一一過問。有一次，馬長禮告訴江青，現在劇團在後臺辦公不方便，房間窄小。江青問：「你說哪有好的？」馬長禮說：「工人俱樂部旁邊有一座小樓。」事後，江青一句話，把那座小樓撥給北京京劇團。江青嫌原來飾演十八位新四軍傷病員的演員歲數過大，稱他們為「鬍子兵」，就調換來戲校年輕學生，表示這群傷病員的戲要整齊。在討論〈蘆葦蕩〉一場戲時，江青忽然想出一句臺詞：「敵人的汽艇過來了。」以此來烘托氣氛。這一切給汪曾祺留下很深印象，他認為「文革」前，江青曾向劇團主創人員贈送《毛選》，送給汪曾祺時，江青在扉頁上寫了「贈汪曾祺同志，江

江青在當時高層領導人中比較懂戲，對京戲比較內行，而且提供了當時算是優越的工作條件。送給汪曾祺時，江青在扉頁上寫了「贈汪曾祺同志，江

青」幾個字，江青寫字很有力。粉碎「四人幫」後，汪曾祺的夫人把江青題寫的扉頁撕碎了。據說，這一套《毛選》非常難得，只印了兩千冊，是毛澤東、江青自留或贈人的。汪曾祺得到一套，當時倍感珍惜，心存一份感動。

汪曾祺在文中注意用小細節去披露江青的一些想法，如：「我們最近根據江青同志的指示，在開打中，讓郭建光和黑田開打，最後把黑田踩在腳下。」等等。「江青同志曾經指出，應當是有主角的英雄群像。」「江青同志要求在關鍵的地方，小節骨眼上，不放過。」等等。

汪曾祺對於當時的一個場景一直難以忘懷：

在康平橋張春橋那個辦事處，江青來回溜達著，聲色俱厲地說：「叫老子在這裏試驗，老子就在這裏試驗。不叫老子在這裏試驗，老子到別處試驗!」當時我和閻肅面面相覷，薛恩厚滿頭大汗，李琪一言不發。回到招待所，薛還是滿面通紅，汗出不止，李琪說：「你就愛出汗。」（摘自一九七八年五月汪曾祺〈關於《紅岩》〉）江青有一次指示道，到四川體驗生活，要坐坐牢。於是，大家集體關進渣滓洞一星期。閻肅描述道：「十幾個人睡在稻草上，不准說話。我是被反銬的，馬上感覺到失去自由的滋味。由羅廣斌、楊益言指揮，像受刑、開追悼大會，都搞得很逼真。」楊毓瑉說：「我們戴上鐐銬，每天吃兩個窩窩頭，一碗白開水。把我和薛恩厚拖出去槍斃，真放槍，裏面的人喊『共產黨萬歲』，痛哭流涕，而我們已回招待所睡覺。後來，上華山夜行軍，伸手不見五指，一個人抓前一個人的衣服前襟，第二天天亮一看嚇壞了，旁邊均是萬丈深淵。」[2]

接著，江青又授意改編《草原烽火》，汪曾祺、楊毓瑉、閻肅他們又在草原上奔波兩個月，一輛吉普車的玻璃全震碎了。回來彙報說，日本人沒進過草原，只是大青山游擊隊進草原躲避掃蕩，發動牧民鬥爭王爺不符實際。于會泳卻說：

「那就更好了，海闊天空，你們去想啊!」

「很早就聽曾祺講述這個故事，幾次聽他在會上講。既把它當作笑話，也看作是悲劇。」是汪多年好友的林斤瀾談及此事，不由長歎一聲。

2
陳徒手，〈汪曾祺的文革十年〉，《讀書》一九九八年第十一期。

楊毓珉介紹說，《杜鵑山》第二、六、八場是汪曾祺執筆寫的，全劇寫完後又出了一段故事：江青一開始就說，可以撇開話劇，可以杜撰。江青看《杜鵑山》韻白很好，高興之下又要我們把《沙家濱》的臺詞也改成韻白。我們費勁費大了，真寫出來了，江青來電話說：「算了，別動了。」（一九九八年六月十九日採訪）在寫《杜鵑山》雷剛犯了錯誤還被信任的臺詞時，汪曾祺聯想到自己的際遇，一時動了感情。他對別人說：「你們沒有犯過錯誤，很難體會這樣的感情。」

他說，樣板戲十年磨一戲，很精緻。但主題先行，極左思潮影響下出了一批「高、大、全」人物，那不叫藝術。有些唱段可能會流行。王蒙、鄧友梅說不能聽樣板戲，老夫子很同情，覺得是這麼回事，對他們能理解（老同事梁清濂一九九八年七月六日口述）。京劇團創作室老同事袁韻宜記得那時見到汪曾祺進出辦公室，總是低頭進低頭出，見到熟人說：「我又挨整了。」《杜鵑山》導演張潑江說：「他有時一言不發，眼神悲淒，心裏有事。」最後，審查的結果是不了了之。汪曾祺被迫寫了將近十幾萬字的交代材料，成為他十年樣板戲創作的副產品。

後來，不少朋友勸汪離開京劇團這塊傷心之地，甚至有一次胡喬木當場找了一張煙捲紙，上面寫了「汪曾祺到作協」幾個字。汪還是沒有離開，他覺得京劇團自由、鬆散，反而不像外界有的單位那麼複雜。[3]

我在慶祝粉碎「四人幫」的遊行中覺得心情非常舒暢，我曾說：「哪次運動都可能搞上我，這次運動跟我沒有關係。」我當時很興奮，很活躍。

我寫標語，寫大字報，對運動發表自己看法，參加各種座談會，還寫了一些作品，在團內張貼，向報社投稿，送到劇團希望人家朗誦、演出。

我覺得和江青只是工作關係，我沒整過、害過人。我還說江青在《沙家濱》初期還沒有結成「四人幫」，還沒有反黨篡權的野心，並表示這段問題搞起來要慎重（摘自一九七八年九月汪曾祺〈綜合檢查〉）。一九七七年四月，團內給汪曾祺貼了第一批大字報。五月，汪曾祺在創作組做過一次檢查。八月，勒令再做一次深刻檢查。

3
陳徒手，〈汪曾祺的「文革」十年〉，《讀書》一九九八年第十一期。

當時，文化部長黃鎮認為，文藝界清查不徹底，高壓鍋做夾生飯，火候不夠，要採取非常手段。很快，汪曾祺被當眾宣布為重點審查對象，一掛就是兩年。

當時，上面認為江青還有第二套應變班子，老頭成了懷疑對象。老頭天真，別人覺得他日子過得風光，他覺得受苦、受累大了，別人對他的認識與他的自我認識有很大反差。把他掛起來，他接受不了，跳得挺厲害，在家裏發脾氣、喝酒、罵人，要把手指剁下來證明自己清白無辜。天天晚上亂塗亂抹，畫八大山人的老鷹、怪鳥、題上字：「八大山人無此霸悍。」

我感到，他的思想深處跟「文革」不合拍，不認同。在創作上痛苦不堪，他是從這個角度認識「四人幫」的。

在大環境中若即若離，沒有成為被政治塑造的變形人。

那時，他給老同學朱德熙寫信，從不寫樣板戲如何如何，最多只寫：「我等首長看戲，回不了家。」一直保持日常生活的情趣（兒子汪朗一九九八年六月二十六日口述）。那時，他寫了不少反駁材料，不同意人家寫的結論。人家讓他簽字，他逐條辯駁。他被單獨審查一陣，但不讓串連。從上面來了一批老幹部，整得厲害。他不懂政治，在「四人幫」倒之前，卻沒少傳小道消息，把我們嚇死了。「紅都女皇」之事就是他告訴我的，說：「出事了，毛主席批了⋯⋯」很高興，手舞足蹈。

後來，有一陣審查鬆懈，無人管理。剛好，曹禺《王昭君》發表，閒來消遣，汪曾祺把它改成崑劇，我改成京劇。那時他已開始蒐集《漢武帝》的資料，自己做卡片，想分析漢武帝的人格。後來體力不行，住房太小，沒有條件寫下去。

我們勸他搞小說，他說：「我沒有生活，寫不出來。」實際那時已在打小說腹稿，還找出四七年寫的小說給我們看，讓我們說歸什麼類。[4]

4
陳徒手，〈汪曾祺的「文革」十年〉，《讀書》一九九八年第十一期。

楊毓珺憶汪曾祺

楊毓珺：著名劇作家，曾經與汪曾祺、蕭甲、薛恩厚等人合作創作《沙家濱》。

編者按：如下文字出自陳徒手的〈汪曾祺的「文革」十年〉（《讀書》一九九八年第十一期）。

一九六〇年初秋，在張家口農科所勞動兩年的汪曾祺摘掉了右派帽子，單位做了如下鑑定意見：「（汪）有決心放棄反動立場，自覺向人民低頭認罪，思想上基本解決問題，表現心服口服。」北京的原單位民間文藝研究會沒有回收之意，汪曾祺在等待一年的無奈情況下，給西南聯大老同學、北京京劇團藝術室主任楊毓珺寫信。

現年八十歲、剛做完胃癌手術的楊毓珺至今還清晰記得當時的情景：

那時，他信中告我已摘帽，我就想把他弄回來。跟團裏一說，黨委書記薛恩厚、副團長蕭甲都同意。又去找人事局，局長孫房山是個戲迷，業餘喜歡寫京劇本。他知道汪曾祺，就一口答應下來，曾祺就這樣到團裏當了專職編劇（一九九八年六月十九日採訪）。老作家林斤瀾介紹說，老舍等北京文化界一些人士都關心過汪曾祺調動之事。

一九六三年，他開始參與改編滬劇《蘆蕩火種》，由此揭開了他與樣板戲、與江青十多年的恩怨與糾葛，構成他一生寫作中最奇異、最複雜、最微妙的特殊時期。[1]

[1] 陳徒手，〈汪曾祺的「文革」十年〉，《讀書》一九九八年第十一期。

梁清濂憶汪曾祺

編者按：如下文字出自陳徒手的〈汪曾祺的「文革」十年〉（《讀書》一九九八年第十一期）。

京劇團創作室老同事梁清濂回憶道：

江青批了「控制使用」，是我事後告訴汪的，他老兄在飯桌上汗如雨下，不說話，臉都白了。當時不是夏天，他出了這麼多汗，自己後來解釋說：「反右時挨整得了毛病，一緊張就出汗，生理上有反應。」他覺得江青這個女人不尋常，說不定何處就碰上事。那幾年他戰戰兢兢，不能犯錯誤，就像一個大動物似地苦熬著，累了、時間長了也就麻木了……（一九九八年七月六日採訪）楊毓珺認為：「汪當時確實不能再犯錯誤，因為誰也不知江青的控制分寸。」[1]

[1] 陳徒手，〈汪曾祺的「文革」十年〉，《讀書》一九九八年第十一期。

蕭甲憶「樣板戲」

蕭甲◎撰

蕭甲（一九二〇─二〇一二），導演，原延安平劇院舞美隊的隊長，曾登臺表演，表現出過人的藝術天賦。行伍出身，一九三八年參加革命工作。一九四九年至一九六二年任鐵路文工團副團長，一九六二年至一九七七年任北京京劇團副團長、文化部藝術局劇碼組副組長，一九七七年至一九八六年任中國劇協領導小組成員，一九八六年離休。《沙家濱》創作組成員。與中國京劇院《紅燈記》的導演阿甲並稱「二甲」。

編者按：如下文字出自陳徒手的〈汪曾祺的「文革」十年〉（《讀書》一九九八年第十一期）。

當時的北京京劇團副團長蕭甲講述道：

為了趕一九六四年現代戲匯演，團裏迅速充實創作力量。改《蘆蕩火種》第一稿時，汪曾祺、楊毓瑉和我住在頤和園裏，記得當時已結冰，遊人很少，我們伙食吃得不錯。許多環境描寫、生活描寫從滬劇來的，改動不小，但相當粗糙。

江青看了以後，讓她的警衛參謀打電話來不讓再演。彭真等領導認為不妨演幾場，在報上做了廣告，但最後還得聽江青的。這齣戲在藝術上無可非議，就是因為趕任務，以精品來要求還是有差距的。

我們又到了文化局廣渠門招待所改劇本，薛恩厚工資高，老請我們吃涮羊肉。這次劇本改出來效果不錯，大家出主意，分頭寫，最後由汪曾祺統稿。滬劇本有兩個茶館戲，我們添了一場，變成三個茶館戲，後來被江青否定了。

汪曾祺才氣逼人，涉獵面很廣。他看的東西多，屋裏凳子上全是書。當時他比較謹慎、謙虛，據說解放初時是比較傲的。江青比較欣賞他，到上海去，她問：「作者幹嘛的？」

有一次，在上海修改《沙家濱》的一場戲，汪寫了一段新唱詞，江青看後親自打電話來：「這段唱詞寫得挺好，但不太合適，就不要用了。」[1]

身為劇團負責人、《沙家濱》的導演，事隔三十多年，蕭甲認為對過去日子應持客觀態度：誰都得按當時的氣氛生活，江青是那個地位，我們都得尊重她。江青一邊看戲，我一邊記錄，不能說她全不懂。如果她事後單獨談，那就表明她經過了思考。有時，她說話就比較隨意，她說：「柳樹呆板，太大了。」我們改了，她又說：「我跟你們說了，怎麼弄成這樣？」如果弄得不太好，她還會覺得你跟她搗亂。

有一次，演員們不太同意江青的意見，我說：「別爭了，這是江青的生死簿。」還有一次，江青說：「看《紅燈記》就落淚。」我在背後說，這不好，這會損壽。江青說：「咒我早死。」市委很緊張，就讓我在黨內檢討。我說：「沒惡意，只是詼諧。」有人彙報上去，江青說：「這不好，這會損壽。」有人彙報上去，江青說：「這不好，這會損壽。」上天安門，是江青說了算。當時，江青確實是想拉汪曾祺一把，她每次看到汪都很客氣。汪曾祺覺得意外，但沒有拍馬屁，而是老老實實地寫東西。他在團裏挺有人緣，主要演員都看得起他，他在劇作上很有貢獻（一九八年六月二十二日採訪）。

汪曾祺是個嚴謹認真的性情中人，他把江青歷次對《沙家濱》的指示製成卡片，供導演和演員參考。在第一屆全國樣板戲交流會上，他奉命二次到大會上做過有關《沙家濱》的報告。有一次，在團裏傳達江青接見的情況，他在最後情不自禁地建議喊三聲「烏拉」，以示慶賀。汪曾祺後來告訴林斤瀾，在江青面前，他是唯一可以翹著二郎腿、抽煙的人，江青誰都可以訓斥，就是沒有訓過他。[2]

1 陳徒手，〈汪曾祺的「文革」十年〉，《讀書》一九九八年第十一期。

2 陳徒手，〈汪曾祺的「文革」十年〉，《讀書》一九九八年第十一期。

「文革」中焦菊隱

<div align="right">趙起楊◎撰</div>

趙起楊（一九一八—一九九六），河南開封人。十八歲赴延安，投身抗日救亡運動。一九四二年到一九四五年間，他先後擔任陝甘寧邊區文協祕書。並參加了《白毛女》、《前線》、《糧食》等劇的演出，成功地塑造了趙大叔、斯維至卡等舞臺形象。又先後擔任了晉冀魯豫邊區文聯祕書、冀南區黨委文委副書記等職，直到全國解放。一九五二年，他參加了北京人藝的組建工作，直到一九七七年，他一直擔任北京人藝的黨委書記兼副院長。曾任文化部副部長、人民藝術劇院副院長。

我與焦先生在北京人藝共事二十二年。但真正地、全面地、深刻地瞭解他，那還是在史無前例的文化大革命中。

這場「十年浩劫」一開始，我就被打成了「走資本主義道路的當權派」，他被打成「資產階級反動學術權威」。到了一九七四年「批林批孔」運動時，我又被打成「北京市文化藝術界復辟回潮的代表人物」，他就自然地被打成我「復辟資本主義」的社會基礎。

在「文革」中，凡是被造反派列為批鬥對象的人，無一例外地都要被關進「牛棚」，實行「三同」加「一同」，即：同吃，同住，同勞動，同挨批鬥。凡進牛棚的人，一切自由也就隨之消失了。大家長時間被關在一起，彼此也就有了進一步的瞭解。

焦菊隱在「文革」中沉默寡言，即使我們在休息中談一些生活中的問題時，他也言語不多。「文革」初期，焦菊隱為他的大女兒巨集巨集的生日寫了一封祝賀信（此信是在「文革」後發現的）其中只有四句話，大意是：我不是反黨、反社會主義份子，我將來還要做導演的，我現在沒有錢給你買生日禮物，希望你一定要努力學

習。這封信，頭兩句話好像是發表了兩點聲明，但重要的是他告訴下一代，讓女兒相信自己的父親不是壞人；第二層意思是讓女兒相信他在這場運動中能夠挺得住，不會悲觀絕望，而且還要繼續做導演。因為他一生中最大的願望就是做導演、排戲，就是在中國話劇藝術這塊土壤上搞出點真名堂，為中國話劇事業揚眉吐氣。

他在我們這群「黑幫」中是年齡最大的。「文革」那一年，我四十八歲，他已六十二歲了。他的身體並不太好，腳和小腿一直浮腫，而且還患有視網膜脫離，視力很差。儘管如此，不論是在批鬥會上做「噴氣式」，或被連續批鬥站五個小時，或勞動時抬兩百斤重的垃圾箱，或兩個人到郊區一上午裝滿一汽車沙子等等重勞動，他都毫不含糊地幹得很出色。除了我聽說他在青少年時受過苦以外，還有一個重要原因，就是他這個人做什麼事都不甘落後，每做任何一件事都要求自己做好。在勞動中即使有些困難，他也不會表現出來，就連他自洗的衣服，也從來都是晾乾、疊平放在身子下邊，使之平整不皺。再如各單位都進行「拉練」，北京人藝組織全體人員，打起背包，從北京出發到順義、平穀行程五百里，他沒有叫苦，也沒有要求別人照顧。這就是焦菊隱的性格。

根據他平時慎重的工作態度，原以為他的沉默寡言會持續下去，其實不然。大概是在一九七一年，人藝全體人員被下放到郊區團河進行勞動鍛鍊，從育秧、種稻開始到收割全過程都要參加。每兩週回城休息兩天，每次都留下四五個幹部留守看管稻田。這次輪到焦菊隱留守了，晚飯後大家一起看電視，正巧看的是《紅燈記》。看片中，他忽然感慨地說：「我在北平創辦中華戲曲專科學校不能全給否了，你們看樣板戲中不少都是德、和、金、玉班的，我為京劇界培養了不少人才……」的確，從中華戲曲專科學校畢業的學生，據我所知，像傅德盛、宋德珠、李和曾、王和霖、王金璐、李金泉、侯玉蘭、陳永玲、高玉倩等等，都是全國著名的演員。《紅燈記》中就有三位，一位是演李母的高玉倩，一位是為《紅燈記》作曲的李金泉，還有一位是鼓師耿金群。後來，我聽到他的這一番感慨和自我辯白簡直不可想像，他這不是自找苦吃嗎？不是自己送上門讓人家進行批判嗎？但不知此時此刻他為什麼非發表這樣的感慨不可呢？實在不能理解。可能是「文革」開始以來，特別是中華戲曲學校是他創辦的，為改革京劇舊科班的弊端，為改革舊課程，他曾受到戲曲界保守派的打擊而被迫出走國外，把過去他為國家做出的那些成績都扣上「資產階級反動學術權威」的帽子，對這一筆抹殺，他是不服氣、不平的。特別是中華戲曲至今仍記憶猶新。現在把事情顛倒了，他覺得受到極大的委屈，懷有很大的憤懣，他隱忍四五年都沒有向誰表述

過。也許這天晚上他觸景生情,當看到自己的學生在「樣板戲」中出現時,他就情動於衷地把他想要說的話一下子發洩出來了。當時雖然沒有對他進行批判,但還是送給他兩頂帽子:一是為三〇年代翻案;二是為「資產階級反動學術權威」翻案。

一九六四年,依江青指令,北京人藝和北京京劇院院按原樣重演《智取威虎山》。這一舉動的背景是:上海京劇院第一稿《智取威虎山》來北京參加現代戲匯演,受到評論界的批評,江青很生氣,就叫北京人藝和北京京劇院同時演出這一題材的兩齣戲,說是:「叫大家比較比較,看上海的戲好在哪裏……」此時,從院外傳來一條小道消息,說《智》劇要受批判。我們沒有管這些,對上演這個戲我們是認真對待的。焦菊隱是《智》劇的導演,我和焦菊隱一塊到劇組動員,要求按原樣演出,不改一句臺詞,不改一個動作,聽聽不同意見有好處,還說這是一次很好的學習機會,一定要保證把戲演好。戲演完了,事情也過去了,但在「文革」中,這卻成了北京人藝一大罪狀,說這次演出是有意反對江青、反對京劇現代戲;說什麼八大金鋼占據舞臺中心、群魔亂舞、歪曲解放軍形象等等。大帽子鋪天蓋地而來,在焦菊隱參加的一次小組會上進行了批判。軍、工宣隊參加了這次會議。焦菊隱解釋這不是陰謀,也不是反對誰,是奉命演出。這當然滿足不了當時那種無限上綱者的要求,指責他是包庇黑線,包庇舊黨委「反對毛主席的革命路線」,一個工宣隊員甚至口吐髒話侮辱他是「狗」。他受不了這種人格侮辱,以後他就再也不回答問題了。在這種黑白顛倒、是非不分、以勢壓人的氣氛下,焦菊隱沒有跟著上綱,沒有昧了良心拿藝術去做政治交易。他除去說明當時的真相以外,不多說一句話。1

1 趙起揚,〈「文革」中焦菊隱〉,《縱橫》二〇〇五年第十二期。

我參與修改樣板戲《海港》始末

張士敏◎撰

張士敏（一九三五—），上海人。一九五○年參軍，一九五三年畢業於海軍航保部測繪訓練班學員，交通部上海航道局助理工程師、宣傳幹事、創作員，中國作家協會上海分會專業作家。一九五八年開始發表作品。著有長篇小說《海，沉思的海》等，短篇小說集《虎皮斑紋貝》，散文集《號子》、《神燈》，中篇小說集《夜香港》等。

「文革」中，大陸中國人幾乎都看過樣板戲，當時流傳一句民謠：「八億人民八個戲。」這八個戲就是毛主席指定、文化大革命「旗手」江青親自樹立的革命樣板戲，它們是京劇《紅燈記》、《沙家濱》、《奇襲白虎團》、《智取威虎山》、《海港》、《龍江頌》以及芭蕾舞劇《白毛女》、《紅色娘子軍》。泱泱大國，巍巍中華，數千年燦爛文化竟然只剩下八個戲，聽來似乎是笑話，然而這卻是歷史事實。筆者當年根據最高指示參加《海港》劇本的修改，是所謂的樣板戲編劇。為改這部戲，從一九六七年二月至一九六八年十二月將近兩年的時間，我泡在上海京劇團裏，在「四人幫」軍師張春橋的直接指揮下進行修改，其酸甜苦辣難以言說。這是一段難忘和鮮為人知的歷史，朋友們勸我寫，但由於種種原因一直未能提筆。現寫出來奉獻給讀者，同時也供史學家參考。

樣板戲是中國文化史上的怪胎，是中國歷史也是世界歷史上奇特而又罕見的現象。

一、從牛鬼蛇神突變成樣板戲編劇

中國有些事兒近乎天方夜譚，你無論如何都想像不到。一九六七年二月「文革」最瘋狂、最喧囂的時候，到處是奪權、抄家、批鬥。當時，我在上海港務局宣傳部任創作員，因我有海外關係——父親在香港，加之我「文革」前舞文弄墨，發表過小說、散文並出版過一冊小說散文集，雖然在文藝界排不上號，但在港務局四萬職工中卻是鳳毛麟角引人注目。一九六六年六月「文革」一開始，我就首當其衝被打成「反黨反社會主義份子」、「黑線寵兒」，被強迫下放到碼頭上勞動。過了大約半年，王洪文一夥奪權，上海市革命委員會取代市人民政府。人們敲鑼打鼓，我作為「牛鬼」默然一旁只有看的份。一天我們一批「牛鬼」正在十六鋪碼頭勞動，拉老虎車，領隊通知我到局軍管會（為海港機場是要害單位，「文革」開始便實行軍管）。軍管會找我幹啥？難道要抓我？但又不像，若抓他們會派人帶著手銬來，不會讓我自己去。那又是為什麼？我實在想不出來，心裏十五個吊桶打水七上八下。懷著忐忑不安的心情，我走進海關大樓軍管會辦公室。對我們這號人，軍管會幹部以往總是板著臉以示立場堅定、界線分明。那天卻份外客氣，不僅讓座倒茶，而且由原任上海警備區參謀長的蔡群帆主任親自接待。

「你看過樣板戲《海港》嗎？」主任問。

「看過，」我說，「而且不止一遍。」

「聽說《海港》要修改，市革會指示調你去《海港》劇組修改劇本。」

「什麼？調我去《海港》劇組？」

我以為自己在做夢。誰人不知樣板戲由江青親自領導，樣板劇組屬中央軍委編制，被稱為無產階級文藝戰士，而我一個牛鬼蛇神……

「這是春橋同志的批示，」主任看出我的疑惑，加重語氣，「至於你的問題我們查過了，屬於講過一些錯

話，做過一些「錯事，根據『十六條』（中共中央關於文化大革命的十六條決定）神只要認識就好。希望你好好幹，不要辜負無產階級司令部的期望和信任。」

就這樣，我一步登天，從資產階級牛鬼蛇神一下變成無產階級文藝戰士，真是滑稽。這一切究竟如何發生的呢？事後瞭解，原來幾個月前毛主席看了《海港》這部唯一反映當代工業戰線生活的戲。該戲的主題思想是毛主席的一貫主導思想：千萬不要忘記階級鬥爭。劇情很簡單，講一個碼頭工人出身的青年韓小強由於受資產階級思想嚴重的倉庫管理員錢守維的影響，工作不負責任，以致發生差錯，後在黨支部書記方海珍和老工人馬洪亮憶苦思甜的幫助教育下轉變過來。原來的錢守維按政策畫分屬人民內部矛盾。毛主席看後說：「可將錢守維改成敵我矛盾。」其目的是進一步加強突出階級鬥爭。毛主席的話是最高指示，必須堅決執行。要執行就須修改劇本，江青將修改任務交給張春橋。改劇本得有編劇，張春橋不可能自己動手。該劇原來的編劇何慢、鄭拾風都進了牛棚，據說問題嚴重，另一編劇即著名詩人聞捷上面認為不能用（人後來自殺）。因此，只剩下原淮劇編劇李曉明。李表示他缺乏碼頭生活經驗，無力單獨承擔修改任務。根據這一情況，張春橋指示當時主持工作、人稱「徐老三」的市革會第三把手、副主任徐景賢，讓他遴選一名既熟悉海港生活又有創作能力的作家進劇組負責修改劇本。徐景賢原是市委宣傳部文藝處的幹部，熟悉上海的作家，看過我的作品而且寫過評論文章，他覺得我比較合適，於是上報張春橋。張同意，於是一夜之間，我從地獄升入天堂。

樣板劇組北京人稱之「板兒團」，八個板兒團分別以八部戲命名。《威虎山》團基本由上海京劇院人員組成，但不屬京劇院領導。《威》團由美工師胡冠時負責，《海港》的頭頭則是演主角方海珍的李麗芳，他們的上級則是原上海音樂學院民樂系教師、《海港》作曲、當時的上海市文化系統革委會籌備委員會負責人，後任中央文化部部長的于會泳。于會泳是山東人，和江青同鄉。此人雖說是音樂家，卻缺少音樂家的風度和氣質，一張大黑臉上長滿疙疙瘩瘩，像個拉板車的，人們背後喊他「于大麻子」。這個于大麻子眼裏不僅沒有徐老三，連張老大也未必放在心上，他直通江青。

毛主席一直強調革命的兩桿子（槍桿、筆桿），為了讓我意識到自己的身份，入團第一天，團部就發給我兩套簇新的三合一黃軍裝外加一件棉大衣，這叫「板兒服」。此外，就是聽取和學習旗手江青同資產階級文藝路

線進行鬥爭、樹立革命樣板戲的豐功偉績。為吹捧江青，團裏的人都稱江青為樣板戲「第一編劇」、「第一導演」。「樣板戲屬江青，江青就是樣板戲。」其實，這是彌天大謊。像她這樣公然、毫無顧忌地將別人的創作成果改改弄弄就據為己有的文藝扒手，全世界絕無僅有。八個所謂樣板戲全部如此。《智取威虎山》是根據小說《林海雪原》改編，「文革」前就有同名電影和京劇；《紅燈記》原名《革命自有後來人》，早已拍成電影；《沙家濱》改自滬劇《蘆蕩火種》；《龍江頌》改自閩劇《龍江之歌》；《海港》則源於淮劇《海港早晨》；《紅色娘子軍》也早有電影；《白毛女》更是家喻戶曉的老戲。這樣一些已被社會公認的文藝作品，一下成了江青的作品。為了給搶奪正名，江青首先拋出一頂大帽子，說這些作品都是文藝黑線的產物，有這樣、那樣的問題，有的甚至被說成是「毒草」。否定之後，江青又發明了所謂的「三突出」創作原則，即：作品中要突出正面人物，正面人物中突出英雄人物，英雄人物中突出主要英雄人物。像裁縫改衣服一樣，江青組織一些人，根據「三突出」原則將上述作品修改改、填填補補，再換個名字，如此原來的「邪戲壞戲」就都脫胎換骨，成為「樣板」，而且不許說是改編的，不許提原作及原作者的名字，一律冠以「集體編劇」。換句話說，編劇是江青。文藝界人士特別是原作者自然不服氣，其中《林海雪原》作者曲波說了一句：「《智取威虎山》完全是根據我的小說改編的嘛。」此話傳到江青耳裏，那還了得，「旗手」決定殺雞儆猴，在一次會上江青點名：「曲波這人有歷史問題，你們查一查。」於是，曲波就進了「牛棚」，從此再也沒人敢吱聲。有人說：「這是奪子殺母。」一點也不錯。

為了樹立維護樣板戲，江青和張春橋甚至動用子彈和刺刀。就在我進《海港》劇組時，上海郊區發生一起因演樣板戲而送命的事情。當時，因無其他戲可演，大小劇團均演樣板戲。奉賢縣一劇團演《智取威虎山》，演出時未按江青指定的劇本，為吸引觀眾，加了一些噱頭，被說成是破壞樣板戲，為首者被判處死刑立即執行。因演戲而犯法送命，恐怕罕見吧！

所謂「樣板戲」，就是這樣誕生和確立的。這一切都提醒教育我：必須兢兢業業，謹慎小心。其實，這是在搞政治不是在搞戲。

為了籠絡大家，讓我們死心塌地緊跟，江青親自指示有關部門，對樣板團生活要特別照顧。當時，中國經

濟十分困難，老百姓生活困苦，一般職工每月工資才三四十元人民幣，肉、魚、雞、蛋各種副食品全部都憑票供應。上海一個人一個月只配給一斤雞蛋、一斤半豬肉，外地更差。而我們每人每天伙食費就有兩元（演出另加），每天大魚大肉，人們稱之為「樣板兒灶」。

對我們這支文藝軍，各地軍政首腦都奉為上賓，不敢怠慢。我們常到外地演出，每到一地當地軍政一把手均親自赴機場或火車站迎候。最初我奇怪：這些大官怎麼如此看得起我們這些唱戲的？後來，我方明白他們迎接的不是我們，而是江青，對樣板團的態度也就是對「旗手」的態度。江青對此十分重視。有一次，我們到遼寧慰問演出，陳錫聯只派軍區文化部長接機，江青知道了很不高興，認為陳對樣板戲看不起。嚇得陳連連檢討，從此沒人敢怠慢。

每個人都有思想，為了便於掌握，板兒團內部採取特務式監控。一九六七年四月十二日，上海發生著名的「四‧一二」炮打張春橋事件，一夜之間，上海的大街小巷貼滿了炮打張春橋的大標語和大字報，將張的老底都端出來，言之鑿鑿，氣勢嚇人，上海灘議論紛紛。作為板兒團嫡系，我們當然不會捲入其中──而且連想也沒想過。只不過，早晨騎自行車上班路過靜安寺時，看到街上有很多大字報，我停下來稍微看了一會兒，本來這是很平常很自然的事，卻被人密告上去並由《解放日報》寫成「內參」，說我「停下劇本創作，上街看大字報」，「對無產階級司令部思想動搖」等等。這多卑鄙、多可怕啊！

二、夜見張春橋

修改劇本在長樂路一幢小花園洋房中進行，該房原是上海京劇院院長、著名藝人麒麟童周信芳的家。一九六六年「文革」開始，周信芳就被揪出來全家掃地出門，後周自殺，該房也被充公。修改由我執筆，李曉明、李麗芳、朱文虎等主要演員組成創作集體，討論修改方案。毛主席就是一句話：將錢守維改成敵我矛盾。怎麼改就看我們。經反覆討論確定一條原則：既體現落實主席指示，又不傷筋動骨。原則好定，具體體現就不那麼容易了，具體現就不那麼容易，特別是錢守維。我分析劇本情節、人物、矛盾衝突，特別是錢守維。這一任務責無旁貸落在我肩上，我深感壓力。我得有好點子。

原來的錢守維用黨的話說屬舊社會留用人員，未好好改造，因而思想落後，腐蝕青年，屬思想意識問題。改成敵我勢必要有「反動動機」、「蓄意破壞」、「嚴重後果」，但由於他歷次運動中受到衝擊，因而心懷不滿，不僅腐蝕拉攏青年，而且收到當天傍晚將有雷陣雨的氣象預報故意隱匿不報，從而造成露天堆放的出口糧食受到損失。如此，錢守維就從原來的思想意識問題變成敵我性質的蓄意破壞，既落實了毛主席指示又不致傷筋動骨。有人認為這主意好，但又想不出更好的辦法。經過近兩年的討論、修改，最後定稿拍攝成電影時還是採用了我這一方案。這是後話。

集體討論定出方案後還不能動筆，得向于會泳彙報，于點頭後我方才提筆。大約二十天，我按照提綱寫出修改稿，在創作組傳閱通過再列印送交康平路中共上海市委辦公廳呈徐景賢。徐老三是作家，對創作內行，但他深知劇本的分量，從不發表意見，哪怕片言隻語，而是轉呈領導小組張春橋，由張定奪。我們只有耐心等待。張春橋是「四人幫」的核心人物、狗頭軍師，當時任中央「文革」領導小組副組長，操縱領導全國文化大革命，他哪有心思過問劇本？但是我們估計錯了，張春橋對此十分認真。就在徐老三將劇本送給張一個月不到，一天晚上十點多鐘，我剛上床入夢——當時國內既無電視也沒有書看，又無其他文化活動，老百姓天一黑吃罷飯早早上床睡覺——忽聽得「乒乓」敲門聲。當時社會亂得很，紅衛兵、造反派甚至阿貓、阿狗隨便什麼人胳膊上套上個紅袖章就可光顧你家。我雖說進了板兒團，穿上黃軍裝，但老爸終究在香港，時時覺得自己是異己軟檔，這深夜敲門更使我膽戰心驚。我扭亮電燈，壯著膽子問：「誰？什麼事？」

「我——劇組的。」

打開門看，原來是劇組工宣隊負責人，他通知我：「立即到康平路去，春橋同志接見。」說完氣喘吁吁走了，再去通知別人。類似情況有過三四次。每次都是深更半夜，臨時通知，當時絕大部分人家都沒有電話，苦了跑腿的工宣隊。接見地點一般在康辦，有時也在錦江小禮堂。出席對象除我還有李麗芳等以及劇組工宣隊和軍宣隊負責人。陪同張春橋接見的有徐景賢和當時市革委會一辦（管文教衛生系統）頭繩樹珊。徐、繩二人哼、哈二將似的，位於張的左右。除張春橋詢問，他倆從不隨便說話，畢恭畢敬更顯出張春橋的威嚴。張春橋話不多，音調也不高，總是冷冷的一字一句，而且兩隻眼睛從鏡片後面盯著你，在深夜的燈光下閃爍著陰沉的光芒，讓你感

到背上有小蟲在爬一樣，心裏涼颼颼的。「四人幫」中江青、姚文元、王洪文我都見過，只有看到張春橋有這種感覺，難怪有人說張春橋陰險厲害，此話不假。

有一次談劇本，張春橋竟然向我發難。他冷冷地同時嘲諷地說：「張士敏，你很有創造性呀！」他指的是某一稿中我們將劇中人物裝卸隊長只是科級幹部，不夠格。但這並非我的發明，而是于會泳的主意，其目的是夠「走資派」，實際生活中我們將劇中人物裝卸隊長趙震山寫成「走資派」。按「十六條」標準，處級以上當權派才加強矛盾衝突，對此我是不同意的。于說：「生活是生活，藝術是藝術。如果樣樣都依照生活就沒戲了。」這說法不無道理；可這是樣板戲，不能胡來，胳膊擰不過大腿，我只能服從。與會者目光都瞅著我，氣氛凝重。我思想很矛盾：講？還是不講？講了于大麻子會不高興；不講自己揹黑鍋。權衡之後我決定實事求是，如實彙報。聽說是于的主意，張春橋不吱聲了；但他強調：樣板戲要處處是樣板，矛盾衝突、人物安排不僅要有生活真實性，還要符合黨的政策。

像這樣的接見，作為劇組領導，《海港》作曲，于大麻子按理應參加，但他從來不出席。當時我納悶，後來我方知道，「四人幫」也是幫中有派，于大麻子直通江青，根本不把張春橋、徐老三之流放在眼裏。

三、江青看戲

我學習寫作多年，雖無佳作，可書也出了好幾部，但從來沒有像寫作《海港》這樣費時和艱難。平均兩個月改一稿，每稿均列印，人家說著作等身，而我是《海港》劇本等身──從開始到結束將列印稿疊起來比我人高，真是消磨時間耗費精力而且沒有多大意義。須知並非《海港》這樣，其他幾個樣板《紅燈記》、《沙家濱》、《龍江頌》等均如此，創作人員長年累月，反反覆覆，沒完沒了，改了又改。每個戲都花好幾年，心裏不悅，嘴裏不敢說。江青知道創作人員的心情，對此她專門有個談話，她說：「好戲都是磨出來的，十年磨一戲，你們還不到十年，不要怕磨，不要怕花工夫。」好傢伙，十年，慢慢磨吧，反正當時也沒啥作品好寫──寫了反而容

易惹禍，遭批判；再說，一天二元多的「板兒飯」，不吃白不吃。如此創作速度可上吉尼斯世界紀錄大全。創作需要的靈感、詩意和激情，在此完全不存在，像木匠打傢俱，完全根據老闆和客戶的意見行事，你說長我鋸短一些，你說毛糙我刨刨光。就這樣磨呀、刨呀、刨呀，經過一年半的時間，一九六八年八月，張春橋終於認可修改稿批准彩排，九月底進京向江青做彙報演出，最後由江青定奪。

我終於鬆了一口氣。九月中旬我們來到北京，對板兒團來說北京是娘家，每年都要來一兩次演出。這次不同，特別於我，這回是按最高指示由我執筆修改的劇本向「旗手」彙報。劇組裏大多數人都見過江青，我卻是第一次，懷著一種新鮮好奇的心情。這女人到底什麼樣子？和電影照片上有無區別？聽說她很難侍候，愛挑剔找岔子，這樣修改她是否會認可？我浮想聯篇。

演出場子安排在人民大會堂，這是北京最好的劇場。因為是修改本彙報演出，所以不對外公演，只是內部招待部隊和工農勞模先進人物。九月二十二、二十三日連演兩場不見「旗手」蹤影，二十四日休息。再過幾天就是國慶日，江青和中央的頭頭們肯定很忙，人們紛紛猜測，有人認為「旗手」會來。其實，這些想法都沒有根據，向上面打聽也不得要領。九月二十五日晚繼續演出，這天是招待解放軍三總部（總政、總參、總後）。也許是我敏感，我覺得大會堂的警衛似乎比往日增多，全部荷槍實彈神態威嚴。觀看演出的解放軍也比往日到得早，提前半小時全部列隊進場，一個個身穿新軍裝，手拿紅寶書，胸前掛著毛主席像章，進場完畢不許走動，此起彼伏地唱著流行的《毛主席語錄歌》。同時我們劇組也接獲通知：進場後不許外出，往常每次演出，劇場總給我和導演在七排當中留兩個座位，叫「工作票」，這次卻將我們的位置挪到十排邊上，而且不說明理由。這一切跡象顯示：「旗手」今晚降臨。進劇組後我跟隨活動，因為看得太多感到膩味，雖說每場均有最好的座位，但我很少老老實實坐著看到底，開演後我就溜號到外面逛，差不多演出結束才回來。那天，我卻老老實實坐在分給我的靠邊的位置上。開演時間七時十五分，但過了五分鐘仍無動靜，我瞅著前面空著的四五排座位，心想：這女人不要放白鴿。當兵的一個勁兒唱著《語錄歌》。又過了約五分鐘，全場燈光突然大亮，我心裏咯噔一下，只見一夥人從前方左側門道裏緩緩走進，為首者正是江青，身後跟著張春橋、姚文元以及陳伯達和康生，再有就是部隊將領。江青向我這邊而來，越走越近，我目不轉睛地看著這個中國乃至世界矚目的「紅都女皇」。她

身穿一身合體的時髦的黃軍裝，頭戴軍帽，頭髮都藏在帽子裏，瘦高個兒和可以作為標記的略長下巴，給人留下深刻的印象。白皙的臉上戴一副細黑框眼鏡，腮幫微微塌拉下來，顯出老相。

「向江青同志學習！」「向江青同志致敬！」「文化大革命萬歲！」「毛主席萬歲！」……場上口號聲震耳欲聾。江青含笑揮手走進座位，其餘人也循序進入，張春橋、姚文元坐在她左首，右邊是康生、陳伯達等，于大麻子則屈居江青身後。演出中我不時側目注視右前方的江青。坦率地說，對這位「旗手」我既不崇拜也不尊敬，作為上海人和上海作家，我知道江青的底細。上世紀三〇年代她從上海拍電影起家，我聽不少人──有些還是當事人談過她的風流韻事。我奇怪的是，儘管她四〇年代就成為主席夫人，但幾十年來卻沒沒無聞，安於寂寞，怎麼「文革」伊始一夜之間，好似原子彈爆炸，她名揚四海燦爛輝煌？對一個女人和三流影星來說，這不能不說是奇蹟和本事。當然，我也不無自豪。不管過去三流也好，四流也罷，在上世紀六〇年代的中國她卻是至高無上的「文革旗手」，獨一無二的「紅都女皇」，多少人想一睹其風采而不能。我見到了，而且她看我修改的戲。演出結束，江青上臺接見主要編、導、演，我們排好隊，我以為她會發表對戲的意見──她是很喜歡講話的。也不知是沒時間還是什麼，那天她竟一句未說，只用她那尖細有著山東腔的聲音說：「同志們，謝謝你們。」然後伸出細白的手和大家握手。與其說是握手，不如說是將手賞賜給對方握。怕碰壞名瓷似的我輕輕小心握了一下，那種說不出的涼絲絲、滑膩膩的感覺至今仍留在記憶裏。

四、上國慶觀禮臺

見了旗手」，聽她說：「謝謝。」這就意味著她認可劇本的修改。我如釋重負，接下來是十月一日國慶日，登上觀禮臺不僅是我也是劇組全體人員共同盼望的。在中國，國慶日能上觀禮臺的除中共高級領導人，再有就是著名外賓和著名勞模、先進工作者，我們能否有此榮幸？我們猜測著、希望著。九月三十日晚終於接「旗手」通知：明日上觀禮臺參加觀禮，而且是全體成員，包括服裝道具和打字幕的。從這一點也證明板兒團的地位。

第二天，清晨天不亮就起床——有人幾乎徹夜未眠。當時還沒有現在的安全檢查，我們依照上面的通知將身上的小刀、指甲鉗、火柴、打火機都取出來留在宿舍。為減少上廁所，只啃乾饅頭，連水也不敢喝。慶典十點才開始，我們八時之前就上觀禮臺站立。

觀禮臺以天安門城樓為中心，左東右西，我們分在東四臺，距離城樓五六十米，相當近。憑欄遠望，眼前的天安門廣場萬頭攢動，人山人海。比較多的是大、中學校紅衛兵，此外就是工人、農民、解放軍。整個廣場排滿了。有人說有一百萬人，有人說不止。就算是前者，請想想一百萬人聚集在一起揮舞紅旗，歡呼喊叫，那將是什麼場景，何等壯觀啊！我在電影畫面上曾見到此鏡頭，但電影畢竟是電影。身臨其境，親眼目睹完全是另一回事。

太陽冉冉升起，廣場燦爛輝煌。十點鐘，毛主席在林彪、周恩來的陪同下登上天安門城樓，無數大喇叭響起〈東方紅〉。似颶風掠過海面，似狂飆掀動草原，廣場上的人海掀起巨瀾狂濤，「毛主席萬歲！」隨著地動山搖的呼喊，人們邊揮舞紅旗、《語錄》邊歡呼跳躍。那種瘋狂、激動、崇拜，難以用語言來形容。就在這種超乎神靈的頂禮膜拜中，毛主席舉起大手，輕輕、緩緩地搖動著，從城樓左邊走到右邊，再回到當中。隨著他的揮手和走動，歡呼聲一浪高過一浪，我看見許多人熱淚盈眶。其實，何止場上的紅衛兵，觀禮臺上我身旁的很多人也眼淚汪汪。也許由於出身關係，缺乏階級感情，我沒有哭，但心裏也有著說不出的自豪和激動——我見到了偉大領袖。

五、又變成牛鬼蛇神

北京彙報結束，回到上海便決定籌組拍攝電影——每個樣板戲最後定稿都這樣做。張春橋指定當時在五七幹校勞動的著名導演謝晉承擔導演任務。謝由此被啟用，後來又拍攝了《春苗》、《盛大節日》等「四人幫」時期走紅的電影。

作為編劇，我的任務應該說完成了。當時于會泳已獲令赴北京榮任要職（後宣布任國務院文化部部長），

一些對樣板戲的有功之臣也都封官晉爵，根據我的貢獻能力，按理也應弄個一官半職，有人勸我找于會泳走走門路，我搖頭。不是我不想當官，而是我覺得不可能。首先我出身不好，有海外關係，進板兒團已經是做夢拾著金元寶，再往上爬就有野心家之嫌了；此外，上次我向張春橋如實彙報了我和于會泳修改劇本中的分歧，于雖然沒對我說什麼，但我知道他心裏很不高興，他不可能提攜我。對我來說，不是進而是退。我向徐景賢和張春橋寫報告要求回原單位，張、徐批准並且由徐接見我，說什麼「作家離不開生活，你這個要求是對的，一年多來你辛辛苦苦對樣板戲做出了貢獻，黨和人民不會忘記你」等等。

我回到海港向軍管會報到。這次，主任沒有那麼熱情了，一臉嚴肅地說：「本來我們對你寄予很大希望，可你……」我說：「我怎麼啦？」「你被《海港》劇組開除了。」「什麼？」我幾乎跳起來。「你看看這個。」主任遞給我一份材料，那是劇組對我的鑑定，上面寫著我政治立場有問題，「四·一二」炮打中曾動搖。還有，對樣板戲缺乏感情，說「《海港》平淡無味不吸引人」，實際上是攻擊樣板戲，如此等等。看後我怒不可遏。我說：「首先我沒有參加炮打，第二我對《海港》劇本修改是盡了責的。別的不說，現在的定稿本就是採用了我的方案。對此，領導有公正的評價，徐景賢同志曾當面表揚。請看，這是徐景賢同志接見我的談話紀錄稿。」軍管會主任無言以對，但我還是被下放到碼頭勞動，而且活兒比以前更苦——鍬煤炭，一天幹下來滿頭滿身全是炭，連鼻孔、耳朵、眼睛全是黑的。

就這樣，我又變成牛鬼蛇神，從修改樣板戲的有功之臣變成破壞樣板戲的罪人。天下還有比這更荒唐更無情的嗎？

一九七六年十月「四人幫」被粉碎。「四人幫」下場不用說，其手下一夥也樹倒猢猻散，于會泳服毒自殺，那些鞍前馬後搶著替他開車門拎皮包的司、局長，一個個被揪回上海成了「說清楚對象」。

我還是我。文化部為我平反摘掉所謂破壞樣板戲的帽子。我覺得這並不重要，重要的是由此我更加理解生活，懂得人生，加深了對我們民族的認識。

塞翁失馬，焉知非福[1]？

[1] 張士敏，〈我參與修改樣板戲《海港》始末〉，《書屋》二〇〇六年第八期。

《平原游擊隊》修改記

<div style="text-align:right">邢野◎撰</div>

邢野（一九一八－一九二四），天津人，劇作家，詩人。一九三八年參加革命，曾在晉察冀邊區任衝鋒劇社社長，一九三九年開始發表作品。晉冀軍區文工團團長。新中國成立後歷任察哈爾省文聯主席兼黨組書記、中央文學研究所副所長、中國作家協會外事委員會副主任、河北省文聯副主席等職。由他擔任編劇的故事影片《平原游擊隊》和《狼牙山五壯士》曾產生廣泛的影響。

經歷過「文革」的人，大概都知道江青和「八個樣板戲」。其實，與她有關係的不止這八個樣板戲。那第九個，就是京劇《平原作戰》。

關於京劇《平原作戰》是怎麼產生的，它和電影《平原游擊隊》的作者之一，但事情的整個經過我也不完全清楚，只能就我知道的一些情況談一談。

雖然是電影《平原游擊隊》是個什麼關係，多年來，不斷有人問我。我沒有去中宣部，就直接到了華僑飯店。見了周巍峙，他說：「不是中宣部，是江青同志叫你們來修改《平原游擊隊》劇本的。」他說的這「你們」中的幾個人是：我、賀敬之（詩人）、崔嵬（電影導演、演員）、馮志（《鐵道游擊隊》作者）、李英儒（《野火春風鬥古城》作者）五個人。我們五個人算一個組，要共同討論修改這個電影劇本；周巍峙是我們的組長，主要負責生活問題；林默涵領導我們修改劇本的工作。

一九六五年底，山西省文聯通知我說：「中宣部叫你去北京參加修改劇本，儘快報到。」這是中宣部通過山西省委宣傳部傳達過來的。於是，我於一九六六年一月初到了北京。到北京之後給中宣部打電話，林默涵在電話中說：「周巍峙正在華僑飯店等著你，讓你來是修改劇本《平原游擊隊》，你到那兒去就明白了。」所以，我

當我聽到江青的名字時，腦子「嗡」了一下。我想，一九五五年我在電影局電影指導委員會成員，她沒有提出什麼意創作所時，曾將自己創作的多幕話劇《游擊隊長》改編為電影《平原游擊隊》，那時江青是電影局電影指導委員會成員，她沒有提出什麼意見啊。據陳荒煤同志回憶：五○年代初批判電影《武訓傳》之後，「為了保證電影政治思想的純潔性，電影界隨即成立了一個高規格的、由文化界著名人士組成的電影指導委員會，主要把電影劇本之關，連劇本提綱都要進行討論，審查通過。江青當時作為電影指導委員會常務委員，對電影劇本極盡挑剔之能事，抓住一點無限上綱，最後槍斃」（《新文藝大系‧電影卷》序言）。《平原游擊隊》於一九五五年我寫出的當年即順利通過、拍成電影並上映，在當時是不多見的。這次，她會讓我們修改什麼呢？

還有一點應該提到的是，在調我們來之前，江青曾讓我在延安參加創作《三打祝家莊》的劇作家阿甲修改《平原游擊隊》，準備重拍成彩色電影，同時還要求把電影劇本再改成一個京劇劇本。當時，阿甲找到了我，請我把「李向陽」的生活原型介紹給他，說是想積累些素材後再修改。於是，我就給他寫了介紹信，他即通過河北定縣縣委找到了「李向陽」的原型甄鳳山。甄鳳山把自己一生的經歷和當時的鬥爭生活都跟他談了。他抓住了一個情節，作為修改劇本的重要支柱，這就是甄鳳山跟日本鬼子中隊長「換媳婦」的故事。這件事的詳細情況是：敵人打不垮甄鳳山——既打不死他，又不能使他投降，於是就想了個邪招兒，趁甄不在家之機，抓走了甄的老婆，然後給甄鳳寫信，說：「你要是投降就放了你老婆，否則就殺了她。」甄鳳山決定以牙還牙，帶人進了城。平時，他常去日本人占領的保定和一些縣城，神出鬼沒。他瞭解到城裏有一處日本人開的「白麵」館，恰與日軍中隊長的家是一牆之隔。一天，他趁日軍中隊長不在家，到了「白麵」館，先把老闆和那裏的人都捆起來，然後從牆這邊鑿了個窟窿，進去把日軍中隊長的媳婦給掏了出來。回來之後，他就給日軍中隊長寫信說：「你要放我媳婦，我就放你媳婦；你要殺我媳婦，我就殺你媳婦；你要互換，咱就交換。」日本鬼子只好同意交換。於是，又提出交換的地點與條件，如「雙方不能打槍，要讓甄的媳婦先過來，然後才能放對方媳婦過去」等等，對方也只好答應。最後，事情就辦成了。這件事又冒險又有趣，也只有甄鳳山能做得出來，別人沒這個主意，也沒這個膽量。

但事情過去之後，甄鳳山挨了分區政委王平的批評，晉察冀軍區司令員聶榮臻也說他做得不對。不過，既已成為事實，也就算了。阿甲認為這個材料很有意思，就寫進了修改本中。不料，江青看到這個情節後大怒，說「這

是侮辱我們共產黨和八路軍」，也就不讓阿甲繼續修改了。劇本沒改成，還挨了一頓批，阿甲後來的遭際可以想像。這可能就是江青又讓我們幾個人來修改劇本的背景。

我們幾個人集中之後，在華僑飯店住了幾天，又到外交部招待所住了些日子，後又挪到王府井的和平飯店。

江青提出原《平原游擊隊》中的區委書記寫得比較弱，要修改；劇本從整體上看需要提高，要修改。她提得很籠統，沒有什麼具體意見。於是，我們每人拿到一份電影文學劇本，讓思考修改意見，隔幾天就開個小會討論。其中有一次是到中南海由林默涵主持，彙報修改的意見和進度。他們幾個人認為，這個劇本寫得比較完整，區委書記是寫得弱一點，給人的印象不深，如果改動一些細節，增加一些語言、動作之類，這倒好辦，但是要把整個劇本再「提高」，卻不那麼容易。除此之外，誰也提不出什麼意見來，每次開會東拉西扯。其實，在座的都是有生活、也有成就的作家、導演，我推測，他們提不出明確意見，是因為江青和張春橋剛剛提出「解放以後的十七年全國文藝界是被一條文藝黑線統治著」的看法，同時江青已經陸續在點名批判一批電影和文藝作品，弄得大家很茫然。

後來，問到我對修改的具體意見，我說：「要按我掌握的生活素材來說，還有很多豐富的故事，使劇本再豐滿一些不成問題，但很多事情要麼是不能寫，要麼是裝不進去。比如許多有關甄鳳山的傳奇故事，就不可能寫進去。」我向他們簡單介紹了甄鳳山的出身和經歷：二十多歲時，他給地主扛長活，不知什麼事惹惱了他，他就一把火燒了地主的房子，闖了關東。到了關東之後，淘過金，下過煤窯，最後參加了義勇軍。他在義勇軍中打了幾年仗，練出了一手好槍法。抗戰開始後，他回到家鄉。由於有了這樣的經歷，軍分區決定讓他組織游擊隊並擔任隊長，並提出游擊隊員由他自行召募，槍支由他自己解決。這個任務在當時是非常艱巨的，但甄鳳山並不感到為難。他首先與正規部隊交涉，看是否有人願意留在地方打游擊。他從正規部隊的幾個團裏選了一些人，到游擊隊來擔任班排長以上幹部。這些人非常能打仗，所以他的游擊隊素質較高。他從地方民兵和群眾中招募的，也都是能打仗的人，甚至土匪，只要你能為我打仗，我就要你。他就用這種方法，既解決了人，又解決了槍，組成了有五個大隊的游擊隊。另外，提到槍法，傳說得非常神奇：他雙手打槍，要打你左眼，就打不到右眼；黑夜之中，一槍能打掉點著的香火頭兒；還有一次，他跟老婆開玩笑，一槍打下老婆的一撮頭髮而沒傷到皮膚。這都是群眾中的傳說，但敵人對他確實是聞風喪膽。甄鳳山還曾吸收一個給日軍當過特務的人來游擊隊當小隊長。

後來，在一次和日軍作戰中，這個人又投降了敵人，又跟著敵人燒殺搶掠，做了很多壞事，群眾憤恨至極。有一天，在他又出來作惡時被游擊隊捉到了，本來應該槍斃他，可是甄鳳山對他說：「我念你有兩下子，在給我當小隊長時還打過幾個勝仗，可你現在也該死了，我再請你喝次酒吧。」他們倆喝了好幾瓶酒，喝完後，就把他交給了群眾。群眾對這個特務恨之入骨，有的拿刀子，有的拿剪子，生生把這個人一刀一剪地給凌遲了，最後剮得只剩下了骨頭。這些事，如果從歷史的複雜性和人物個性的豐滿與獨特性著眼，可以將這個人物寫得更有光彩。像蘇聯電影《夏伯陽》中的夏伯陽、《靜靜的頓河》中的葛里高利，都是性格多麼複雜、多麼有歷史深度和厚度的人啊！但那時，一方面我的藝術修養有限，一方面信奉了毛主席《講話》以後的革命文藝路線，我絕對不敢去那麼寫的。

另外還有許多情節，比如說「平溝運糧」：那時敵人不是挖了許多封鎖溝嗎，山裏需要平原的糧食，游擊隊就發動千萬群眾，一夜之中把溝平了，用大車把糧食運到了山裏。這種大動作的事件是非常生動的。再比如「扒鐵道」，也是利用黑夜發動幾個村的群眾把鐵道給扒了，阻止了保定的敵人往周圍各縣運兵，去進山掃蕩。但是，要把這些事情都寫進去，劇本是裝不下的。我最早寫話劇《游擊隊長》，為了突出反掃蕩鬥爭，只著重寫端敵人炮樓這一個大的情節。現在看來，原來沒寫的，今天也不宜寫進去。雖然，這些事情，無論從黨的領導角度還是從整體氣勢上，都能使劇本有所提高，但沒寫進去。這樣一來，會使矛盾、情節不集中。

第三點應該改我不能改的原因。為什麼？我在作協外委會工作時，曾陪同一位德國作家去中南海接受當時的外交部長陳毅接見。在此之前，我就德國作家將要提出的問題向陳毅作過彙報。陳毅說：「你就是《平原游擊隊》的作者呀，寫得還可以。但是我提點意見：你這個劇本最後把敵人都消滅了，還把松井打死了，這是把敵人估計得太妥了。敵人並不是那麼好消滅的，這是個弱點。」陳毅說得對。事實上，我們確實沒有消滅過日軍一個中隊，只消滅了一個小隊。我為什麼這樣寫？因為，我的思想中追求的還是所謂「革命浪漫主義與革命現實主義相結合」，認為打死松井，消滅日寇，一定是群眾喜聞樂見的。對這個問題，過去沒有人提出過意見，但是陳毅提出來了，可見他是很有藝術見解的。陳毅還舉例說：「比如說托爾斯泰寫《戰爭與和平》，因為托爾斯泰沒有參加過戰爭，他的戰爭那一部分就寫得不夠好。」但即使以前陳毅提出了這個問題，現在我也不能

修改——如果江青問到你這個意見從何而來，我怎麼回答呀？一九六三年在廣州召開的《話劇、歌劇、兒童劇座談會》上陳毅的講話，「文革」中是被否定的。所以說，有的應該改，也可以改，但是我不能改。

按照「文革」初的思想觀念，以上一些情況更是不能寫進去了。因此，大家覺得我說得有理。當時江青批判了百分之九十九的文藝作品，《平原游擊隊》屬於沒有被她批判的百分之一當中的一個。江青曾說電影《平原游擊隊》是寫得不錯的，但按照後來她的「三突出」創作原則，當然還需要修改一番；同時，她還要改成樣板戲，那更得有大的「提高」。可是，那時文藝的條條框框多得像緊箍咒，劇本能「提高」成什麼樣子呢？這時已到了一九六六年的五、六月間，幾個月來，我們除了開會，就是閒扯、逛大街。

後來，上邊通知我們：「江青現在到了上海，要在那裏接見你們，你們做好準備去上海，等候接見。」我心裏很不安，江青要問到我們修改得怎麼樣了，我們說什麼呢？恐怕別人也在這樣想。後來，越等越沒信兒，終於說不接見了，我們心裏才算一塊石頭落了地。各地的文化大革命開始了，而北京還沒有大動作，劉少奇派工作組進駐了大專院校，據說毛主席不同意。這時，通知我們說：「文化大革命已經開始，你們各回各單位參加文化大革命吧。」於是，我們就散夥了。

過了一段時間，山西對「走資派」的批鬥越演越烈，為了躲避批鬥，我又到了北京，找到李英儒。這時他已是「中央『文革』文藝組」領導下一個創作組的副組長，組長是金敬邁。那時文藝組在梅蘭芳的舊居裏，一個大四合院，裏面有好多人。文藝組還有閻肅、馮志、徐懷中等。我對李英儒說：「造反派要鬥爭我，我不好待。」李說：「我從北京電影廠找兩個創作人員幫助你，名義上就說是修改電影劇本。上次咱們一塊兒都改不出名堂，這次你就在這兒住著避避風就是了。」當時西房裏住著張永枚，給他的任務是把《平原游擊隊》改成京劇《平原作戰》，也給他配備了兩個從北京京劇團找來的青年創作人員幫助他。張永枚是詩人，是江青從廣州軍區文工團調來的。廣州軍區的司令員是黃永勝，張永枚是由黃推薦的。我過去不認識他，這次到北京才認識。我在那裏又住了好幾個月。錢浩梁所在的京劇團開始彩排《平原作戰》時，李英儒對我說：「你可以去看他們排練，我給你掛個導演，你可以幫他們導演一下。」在導戲當中，我發現錢浩梁態度很不好，很傲氣，對我的指導不怎麼理睬，我就一方面看戲，一方面也說幾句導演

的話，愛聽不聽吧。這段時間，我有時還回山西去看看，也沒人來鬥我。我想沒有鬥我的原因，大概是因為我在江青領導下的文藝組工作過的緣故。

在這個過程中，發生了造反派衝擊英國代辦處的事情，李英儒感到自身難保，對形勢的發展也很難預料，就對我說：「你搬個地方吧，去到文化部找一間房子，修改劇本。」他給我這麼一點便利條件，我就去了。張永枚也另外找了地方。

李英儒派人在文化部的大樓裏給我找了一間很大的房子。恰好隔壁房間住著在《平原游擊隊》裏演老侯的那個演員，這個人很熱情，我們在一起聊得很快活。後來，我女兒從山西趕來告我，造反派不知從哪兒查出我是「中統特務」，馬上要到北京揪鬥我。為了不吃眼前虧，我立刻動身再次到老區，躲到當年的老鄉家，又打起了「游擊」。

《平原游擊隊》的修改結果是這樣的：張永枚的京劇《平原作戰》並沒有寫好，而後來上演的彩色電影《平原游擊隊》是用張永枚修改的本子。這部彩色電影沒有得到廣大觀眾認同，粉碎「四人幫」後就不讓演了。而上演的京劇《平原作戰》劇本是崔嵬改編的，也不算成功之作，也沒有成為第九個樣板戲。在彩色電影《平原游擊隊》和京劇《平原作戰》完成以後，有人問張春橋：「作者怎麼署名？」張春橋說：「應該說作者是江青同志領導下的第三創作組。」所以，它們都與我沒關係了。

後來，聽李英儒說，上海一家圖書館在整理舊書刊時，發現了江青三〇年代的一些照片，便上報中央「文革」文藝組。文藝組的一個同志拆開後，沒敢給第二個人看，就上交周恩來。周恩來說：「我就不看了，直接交給江青同志。」江青最不願意別人知道她的歷史，就說是文藝組的人整理她的黑材料，立即將文藝組的全體成員，包括金敬邁、李英儒在內，全都關進了秦城監獄。他們被捕後，多年不審不問，八年以後放出來，也不知道犯了什麼罪。李英儒幫我躲過了一劫，沒想到他卻遇到了更大的劫難。[1]

1 邢野，〈《平原游擊隊》修改記〉，《百年潮》一九九九年第五期。

江青的「江姐夢」

楊益言◎撰

楊益言（一九二五─），四川武勝人，作家。楊益言與羅廣斌、劉德彬三人一九五八年在《紅旗飄飄》上發表了革命回憶錄《在烈火中永生》。在此基礎上，羅廣斌和楊益言創作了長篇小說《紅岩》。一九六三年加入中國作家協會，四川省重慶文聯專業作家。一九七九年出席中國文學藝術工作者第四次代表大會，當選為中國文學藝術界聯合會委員。一九八○年曾當選為中國作家協會四川分會副主席。

一、一見江青

一九六五年一月中旬的一個夜晚，我們被接到人民大會堂，參加京劇改編劇本《紅岩》討論會。此前，羅廣斌和我正在北京埋頭電影劇本的修改，後來，經于藍、水華請示周總理，電影以《烈火中永生》為名公開放映。進了會場，才知道這個改編劇本是江青叫人寫的，這次討論會也由她主持。她說是毛主席要她出來搞文藝調查，搞京劇革命的。她講了幾句話後，似乎很累，向沙發椅的靠背靠靠，歇息一會兒，才又繼續講下去。

會場上已有好幾位與會者在沙發上落座，江青要我和羅廣斌坐在她旁邊的沙發上。劉白羽同志戴著一個白紗布口罩，咳嗽著從門外走進來。江青抬眼看見了他，就像生怕會傳染給她什麼病菌似的，向他揮了揮手。劉白羽就回頭走了，再也沒進來。

江青宣布座談會開始。坐在江青對面沙發上的林默涵同志，翻了翻改編本，剛開始說：「這個劇本裏把江姐

寫活了。但是，廣大群眾知道，江姐的真實歷史人物江竹筠，是在重慶集中營裏犧牲了的。小說《紅岩》裏的江姐——江雪琴，在小說結尾時也是寫明犧牲了。現在把她寫好，群眾恐怕不會接受⋯⋯」

此時，江青「啪」地一巴掌，猛然拍打在茶几上，向林默涵厲聲喝道：「你要允許我試驗！允許我失敗！」

林默涵只好不再講話了。

稍歇片刻，江青似乎平靜下來，笑著要小說原作者講話。羅廣斌示意我先講。我只講了幾句話，說這改編本寫的是重慶中美合作所集中營裏的鬥爭，敵特的頭子是美帝國主義特務，這改編本要注意揭露這個最兇狠的敵人。沒想到，江青竟立刻說：「好。」並且吩咐：「請中宣部通知全國作家，注意寫反美鬥爭題材。」接著，就由羅廣斌講。他也只講了幾句，說改編本應該將江姐的性格寫得更好、更豐滿些。同樣沒想到，江青又是連聲說：「好，好！」

漸漸地，我們覺察到江青主持的這個座談會，根本沒準備認真討論這個京劇改編本，似乎另有意圖。

江青忽然吩咐在場的北京京劇團的薛恩厚等同志，將京劇《紅燈記》中的幾句唱腔唱來聽聽。京胡響起，薛恩厚等唱道：「打魚的人兒經得起狂風巨浪，打獵的人兒哪怕那虎豹豺狼。」唱過兩遍，薛恩厚等同志屏息聽意見。江青一面靠在沙發上沉思，一面要大家發表聽後感想。大家都沒說什麼，江青忽然對薛恩厚等說：「你們不要拖那個尾音——『兒』，再試著唱唱。」薛等又唱道：「打魚的人兒經得起狂風巨浪，打獵的人哪怕那虎豹豺狼。」江青立刻拍手叫好，說：「打魚的人，⋯⋯去掉那個『兒』字，就沒有小資產味了。」

這時夜已深了，江青請大家品嘗這裏的上等糕點。

隔一會兒，靠在沙發上養神的江青忽又精神來了，向我們關切地問道：「你們覺得你們這部小說《紅岩》寫得怎樣？」我們回答：「我們這是第一次寫小說，寫得不好。」江青立刻應聲說道：「不，你們這小說是寫得好的。許雲峰寫得好，成崗寫得好，你們應當把江姐改得更好，讓她流傳下去。」江青當時顯得分外興奮。她又問道：「你們知道⋯⋯托爾斯泰寫《戰爭與和平》，他改了多少遍嗎？」我們搖了搖頭。江青立刻告訴我們：「他改了九十遍。」接著，她又自問自答：「你們知道曹雪芹的《紅樓夢》寫了多長時間？他寫了一輩子。」

二、二見江青

幾天之後的一個夜晚，一輛轎車將我們從東四老君堂中國青年出版社住地接去人民大會堂。江青早已坐在那燈光明亮的廳裏，在座的只有幾個年輕同志，除江青外，羅廣斌和我年紀最大（羅四十歲，我三十九歲）。

江青笑著將一份文件遞給了我們，要我們認真看看。那是毛主席對徐寅生同志〈怎樣打乒乓球〉一文的批示。我們剛看過一遍，江青就說：「你們看，徐寅生同志這篇文章寫得多好！可惜，賀龍就沒把這篇東西看上眼，還是讓我發現了，送給主席，主席才批了的。」

江青說上幾句話，忽然顯得有些疲倦，將身子靠在沙發背上。她似乎浮想聯翩，一眨眼，又勾起了一件心事。「你們和趙丹常來往嗎？」趙丹扮演過許雲峰，江青自然知道我們和趙丹有來往。但她也估計我們和趙丹交往不深，便又心懷叵測地說道：「這個人壞，你們不要和他來往。」

接著江青話鋒一轉：「你們覺得江姐的性格怎麼樣？」小說《紅岩》中江姐的性格，作品中早寫了。江青這時凝視著我們，卻認真地說：「我國民主革命經驗很豐富，但文藝作品中反映少了。男共產黨員寫得好的還有

我們強烈意識到，江青要我們改江姐這個小說人物。但為什麼要改？要怎麼改？卻一點也不知道。江青又顯得十分疲憊，靠沙發靠上歇息片刻。等她精神又來了，又向我們講起了毛主席派她出來進行京劇革命的事，並且十分關切地問我們：「你們看過京劇《沙家濱》嗎？」我們說：「沒有。」她又問：「你們看過歌劇《紅色娘子軍》嗎？」我們說：「沒有。」她立刻說道：「好，我請你們看。」

隔了兩天，江青果真派人來請我們去看《紅色娘子軍》、《沙家濱》。

終於到了座談會該結束的時候，江青卻興沖沖地要走幾步，將我們送出來。

夜更深了，江青卻顯得興奮了。她宣布，她計畫用十年的時間來完成京劇《紅岩》的改編，還要將歌劇《江姐》改好，另拍一部彩色電影片《紅岩》。

些，女共產黨員的英雄形象寫得好的太少了。地位高點的更沒有。韓英是個游擊隊長，工作有局限；阿慶嫂是個聯絡員，社會接觸面也不夠。江姐不同，是政委。」江青提出：「應把江姐當作我國民主革命時期女共產黨員的典型來塑造。」

我們正不知怎樣將這麼高大的政治意圖和江姐的性格聯繫起來時，江青就又對她心目中的江姐的性格提出了明確的要求。她說：「她（江姐）的性格應當是能文能武，以文為主，文中帶有幾分英氣；她既善於做公開合法的鬥爭，也善於進行祕密的鬥爭。」

這更使我們迷惑不解。這明明是政治意念，哪裏是什麼人物性格呀？

「你們覺得，」江青忽又凝視著我們，向我們問道，「毛主席的性格怎麼樣？」

「我們覺得毛主席很和藹、慈祥。」

「不！」江青手一揮，斬釘截鐵地說，「主席的性格很複雜！」

我們完全被江青這樣肯定的結論驚呆了。江青似乎早已察覺到這點。她笑了笑，隨口向我們問道：「你們知道主席當年被捕過，又逃走了的事嗎？」接著她講了毛主席大革命年代在湖南鄉下被捕的經過。

講完，她笑道：「你們小說裏寫的那許多，成崗辦油印的《挺進報》，像刻鋼版、搞油印這類事，我在上海也幹過。你們小說裏寫了特務，你們和特務打過交道，我也和特務打過交道，我也曾被捕過。」

「那時，我在上海做地下工作。有一次，我去一處地方聯絡出來，就被捕了。幾個特務看押著我，我身上還藏有黨的祕密文件。我一邊走，一邊想方設法將文件毀掉。我看見街邊人行道的前面，有一個通下水道的小洞，路過那兒時，我故意絆了一下，撲通一聲摔倒在地，趁押解特務不注意的瞬間，將藏在我身上的文件塞進了下水道。從地上站起來，我想起了前不久從組織上聽說了一個故事。說江蘇地下省委有個跑交通的姑娘，十八歲，平常梳根長長的獨辮，特務抓住了她，她將辮子向身後一甩，就哭了，一邊哭，一邊傷心地說道：『我才十八歲，你們要把我弄到哪兒去嘛，不清不白的，叫我將來怎麼做人嘛？』她越哭越傷心，到了監獄，飯也不吃，整整哭了三天。敵特判斷，她哪裏像共產黨？就把她放了。我就學她的辦法，到了監獄，我用手在臉上一抹，也放聲哭了，說：『我是個教書的，你們把我弄到這兒來，把我弄得不清不白的，將來我怎麼見人呢？』關在牢房裏，整

整哭了一個月，敵特看我不像共產黨，把我放了。」

聽到這兒，我們的心不禁怦怦跳了，自己問自己⋯難道組織上對她的這段歷史竟沒有審查過？但我們當時來不及細想，也不敢問。

話鋒一轉，江青瞬間似乎有了靈感，興奮不已、滔滔不絕地為京劇《紅岩》的「江姐」說出了一場能文能武、以文為主、既善於做公開合法的鬥爭，也善於進行祕密鬥爭的戲。江青為戲設計了這樣一個場面：江姐和叛徒突然相遇，將懸念提起來。那是在鄉下一座院房裏，甫志高帶人去尋找江姐。江姐看清了這形勢，但身邊就只警衛一人，制服不了叛徒，就以智取勝。她在穩住甫志高的同時，就讓警衛去調游擊隊，她見甫志高未敢貿然下手的原因，是擔心自己帶的人手不夠；甫極可能也在調動援兵。

因此，江姐又傳話游擊隊：注意打援⋯⋯

江青凝視著天花板下的吊燈，忽然小聲向我們說道：「你們的小說，應當按照京劇改編的這路子改出來。」她，終於將她隱藏在自己心底的話講出來了！

三、江青捎話

隔不多久，就在江青和我們談話時在場的一個年輕同志來看我們。

「你們聽了江青同志對江姐性格修改的指示以後，有什麼感想？」那年輕同志突然向我們提出的問題，顯然是一個非常敏感的問題。說沒聽明白，不行；說全聽懂了，不行。

我示意羅廣斌應付。羅廣斌坦然笑道：「看來江青同志的意思，是不是寫她啊？」

隔了兩天，那年輕同志又來了。說他在中南海跳舞時，見到了江青⋯；他將羅的話告訴了江青，說江青聽了羅的這話以後，哈哈大笑。

又隔不多久，江青派人傳話來了⋯說要我們留下來，和她已組建的京劇《紅岩》改編劇本的創作班子住到一

起去,給他們做顧問。於是,硬讓我們搬去了六國飯店。接著,又傳話叫我們不要回重慶,就「留在北京過一個革命化的春節」。

春節剛過,江青又傳話將劇本改編班子和我們搬到頤和園中的一個島上去住。

江青來了電話,是羅廣斌接的。江青告訴羅廣斌:「我家裏還有兩套精裝本《毛選》。我找來送給你們二位。不過,請告訴楊益言同志:很對不起他,送給他那套書裏有一頁紙摺皺過。」

接著,由江青親筆簽名贈送的兩套《毛選》,就送到了招待所。隔幾天,江青又來了電話。說她要去上海,來不及了,想委託我們幫她辦一件事。說她為了搞好京劇《紅岩》改編,她已從全國挑選了四十名京劇演員,並已決定讓他們去重慶體驗生活。

一九六五年四月,北京京劇二團趙燕俠、馬長禮、譚元壽等四十多人到達重慶。他們立刻被囚禁入原渣滓洞集中營,之後又去了華鎣山。羅廣斌因血壓高,這些活動只好由我出面,按江青要求組織。我每次活動的講話錄音,劇團都奉命帶回北京,交給江青審查。江青要我們寫的彩色片《紅岩》劇本(羅執筆,仍照原著寫的江姐),也隨即帶去。一九六六年初,江青在北京忽地無中生有地羅織罪名,將四十部電影片宣判了「死刑」,其中,就有以小說《紅岩》改編拍攝的影片《烈火中永生》。江青說:這部影片「嚴重的問題是為叛徒翻案。但小說是根本不同的」。直到這時候,江青之所以還沒說小說《紅岩》什麼,只是因為她當時還在抓京劇《紅岩》的改編,還想從中撈到點什麼。

一九六七年二月,羅廣斌在重慶被迫害死去,我被迫去了北京。有人給江青寫信,說羅廣斌夫人和我在京告狀。就有兩位「中央『文革』」穿軍裝的人,持江青親筆批示的群眾來信來看望我們。來人最後的一句問話是:「小說還改不改?」——「小說還改不改?」江青心頭還想著這事![1]

1 楊益言,〈江青的江姐夢〉,《名家》二○○○年第三期。與前面文章主要史實相同的是楊益言的另一篇文章,〈江青插手《紅岩》製造陰謀始末〉(《文史春秋》一九九五年第六期)。

第二篇

演員

明星童祥苓：「楊子榮」的寵辱一生

童祥苓◎撰

童祥苓（一九三五─），江西南昌市人，著名京劇表演藝術家，工老生。自幼酷愛京劇，八歲學戲，先後向劉盛通、雷喜福、錢寶森等學藝，多演「余」（叔岩）派戲。後又拜馬連良、周信芳為師，余、馬、麒各派劇目均能演出。擅演劇碼有《龍鳳呈祥》、《桑園會》、《群英會》及現代京劇《智取威虎山》等。

一、當選楊子榮

老的戲劇演員都是班裏論排行，我們童家比較特殊，都是親姐妹兄弟。我們家不算梨園世家，父母都不幹這個，但是我們這一輩兒，許多都走了這條路，大概是受我姐姐童芷苓的影響吧。

能選我演楊子榮，那是碰上的。那時候，我們童家人正靠邊兒站呢，一九六四年那會兒，江青說我姐姐反對現代戲，我們一家都受到株連。其實，我姐姐最支持新戲的了，她原先演老戲的時候，就排了很多新戲，什麼《武則天》啦，《大鬧寧國府》啦，一九五八年的時候我們就演現代劇了，我們童家班創作了《趙一曼》。我姐姐那時候很紅，大江南北都知道童芷苓，她把我們姐弟聚集到上海，想發揚童家藝術，號稱「童家班」。但是「文革」一到，她被「揪出來」了，江青說她反對樣板戲，是文化特務。

前些天還有電話找我，要跟我核實一些細節。據說北京方面查到史料，江青擔心自己在上海文藝圈的舊事被人知道，所以要把知道她底細的人一網打盡。我姐姐恐怕就是吃了這個虧，不過這事兒我不知道，我姐姐也沒說過。

反正選楊子榮那會兒，我們也知道自己的處境，輪不上，不該有我。劇團領導最後一個把我找去。我到了後臺，一看，幾省幾市的老生都在這，這麼多唱老生的，我說：「你們幹嘛呀？在這？大夥兒在後臺開心嘛！」「考試。」「誰考試？」後來，我就上去唱了一段，傳統戲《定軍山》，唱了一段就下來。過了一會兒，孟波副局長進來，說：「你能唱〈法場換子〉嗎？」我說：「可以。」後來我才知道，那是江青過來祕密選演員呢。不過，她也沒有馬上就決定讓我演楊子榮。幾天後，她去看了我演出的《紅燈記》。

快開演了，團長告訴我，江青來看戲了。說實在的，那頭兩場我自己都覺得渾身著不自在，怎麼提這個燈也不是，左手也不是，右手也不是，反正哪兒也不是。我沒敢告訴我姐姐，如果告訴她，她可能比我還緊張。等演完了，江青上臺，沒理我姐姐，就跟我說：「你別老吃自己的飯。」「不吃自己的飯，我吃誰的飯呢我？」她說：「你應該自己創作。」「那咱就自己創作。我創作什麼？我也不知道。說完了她就走。」

沒多久，我就被調進了《海港》劇組，扮演正面角色大隊長。我在《海港》只排了一天的戲，第一天我還跟導演逗樂，第二天張春橋來了，說在休息室等著見我。我當時一想：壞了，怕是出婁子了。到那兒去見他，他臉一板，我更害怕了。完了他問：「你願意演楊子榮呀，還是願意演這個大隊長呀？」這我可懵了。「他為什麼提這個問題呀？」我想了半天。「你願意演楊子榮呀，領導調我上哪兒，我上哪兒，沒說是讓我上《威虎山》，我自己提出上《海港》，什麼我也不知道呀，就把我弄到《海港》。我全喜歡。您看我應該上哪兒我就上哪兒。」這時候他臉上的肌肉開始有點笑容。「那麼，你今天晚上就到《智取威虎山》劇組報到吧。」我就是這

「張書記，楊子榮也是革命英雄人物，大隊長也是革命人物，都是現代戲，我全喜歡。您看我應該上哪兒我就上哪兒。」

麼個機會才得到這個角色。

我這輩子，也是三起三落：「文革」前挺好，一九五七年那會兒就給我定每月三百五十塊錢工資呀，那時候吃一頓西餐，大概也就花一塊錢。我姐姐更不得了，她在京劇院掙一千塊錢工資，那多少錢哪！比現在的腕兒也不少哇！解放以後，全中國沒有一個人有私人汽車，童芷苓有！當時文藝界最有錢的就是童芷苓。你要見了陳強，就是陳佩斯他爸，你問他，他拍《魔術師奇遇》的時候，坐在敞篷汽車裏面釣魚，那車是誰的，他一準兒跟

你說：「跟童芷苓借的，進口兒福特！」我姐姐一入黨就把房子、車子什麼都上交給國家了。

「文革」一開始，我們童家算是一落：我姐姐被揪出來了，整天鑽牛棚、挨批鬥，我們也跟著靠邊兒站。當時，我姐姐說：「你們說我是文化特務，只有等解放臺灣了，你們查了國民黨的資料，才能證明我的清白，現在我怎麼說都說不清楚哪！」

一九六五年，我演上了楊子榮，算是第二起。我姐姐挺高興，囑咐我要爭氣，拚上一切也要成功。她這是指望我洗刷童家「反對現代戲」的罪名呢。

我記得調到《智取威虎山》劇組，江青就說：「第一，把你調過來目的很明確，就是加強楊子榮的音樂形象，特別是楊子榮的基調。」我說：「什麼基調？」她說：「『共產黨員』這四個字，你把他這個形象基調搞出來就行。」

比方說吧，那座山雕一槍打一個燈，楊子榮得把座山雕給壓下去，一槍打倆燈，那倆燈是穿在一個保險絲上。我跟管燈光的不容易呀，那時候設備不像現在這麼先進，那時候有一百多個鍘刀呀、變光呀，到時候就得用手一推，保險絲一碰，打倆燈。

也有弄錯的時候，演小土匪的有這麼一段詞：「三爺把燈給打滅了。」楊子榮打完，「一槍打倆，一槍打倆，好槍法！」有一次搞錯了，「叭！」座山雕一槍，倆燈滅了。我一瞅，座山雕滅倆燈，那我不得滅四個燈？這些小土匪就沒詞了：「嘿，好槍法！」就完了。我這楊子榮一打，「叭！」就一個燈。大夥兒編詞唄，不能沒詞。全滅了，沒轍了，楊子榮一槍所有燈都滅了。

就這麼害怕出錯兒，害怕出錯兒，還是出了幾回錯兒。有兩次在臺上還忘詞兒了，腦子裏一片空白，啥也沒詞，怎麼辦?!你說一個演員，又要演戲，又要挨批，又要寫檢查，神經高度緊張，那真是！

一九六六年，《智取威虎山》進京演出，得到毛澤東的肯定，興奮的童祥苓在給妻子的信中，順便也給他的姐姐童芷苓寫了幾句話，因為他知道，姐姐對懸繫著童家人命運的《智取威虎山》一劇十分掛心。他告訴姐姐，主席看了戲還修改了幾句臺詞，然後他寫道：「我們文藝工作者，應積極去表現工農兵，我希望姐姐若有什麼問題就交代，但我相信姐姐不是壞人。」

不料，這封信落入了「造反派」手中，幾句簡單的話，成了弟弟為姐姐翻案的白紙黑字的鐵證。童祥苓剛一返滬，姐弟倆就同臺被批鬥，連遠在北京的妹妹童葆苓也未能倖免，年邁的父母更是嚇得主動帶領紅衛兵查抄早已一貧如洗的家。童祥苓沒有意識到這場風暴的殘酷，他試圖與當時的上海市委書記張春橋爭辯，這場爭吵使他始終遭到張春橋的記恨。不久，那個神采奕奕的楊子榮從舞臺上消失了。

二、絞肉機裏討生存

其實，原先選我演楊子榮就是權宜之計，後來劇本主席也定了，戲也成熟了，就把我趕出來。一九六六、六七、六八這三年就淨是勞動和批鬥，反正哪天鬥童芷苓我就跟著上臺去。他們說：「今兒沒你。」我說：「沒我我也站這兒吧，反正我站這兒呢。我也得站這兒，那沒辦法，她姓童，我也姓童。」張春橋說我給童芷苓翻案，我哪兒有力量給我姐姐翻案呀，自身還難保呢！當時我也是挺倔，我說：「張書記，您說這個話好像沒什麼水準。」張春橋瞪眼一拍桌子：「你說什麼?!」我說：「童芷苓，我姐姐，你們現在說她是文化特務也好，什麼也好，你們現在審查之中，並沒有給她定案，你都沒有定案，我給她翻什麼案？這不成我給童芷苓扣上反革命的帽子，我給她定案了嗎。這個話您說得沒水準。」後來，他說：「你們童家有幾個好人？」這話我有點接受不了，我說：「童家有幾個好人，歷史可以作證。」好，第二天我老婆到京劇院了，說：「你快來吧。」她也不敢在電話裏說。我去了一看，京劇院那舞臺上，大概有一米見方吧，幾個大字：「童祥苓不投降是滅亡！」我一看：壞了，今晚上這主要演員是我了！這批鬥的主要人肯定是我了！

出了京劇院的門，我回家應該是往左手走，一下我就往右手，就往外灘那邊去。當時我想：他媽的，跳河算了。我為什麼非常感激我老婆？她把我拉住了。她當時說了幾句話，她說：「你自己應該什麼事都想開，你不為自己想，還得為孩子想。」我夫人是非常非常老實的一個人，孩子又那麼小，嫁到童家本來連累了。我為什麼非常感激我老婆？她非常理解我。她當時說了幾句話，她說：「你自己應該什麼事都想開，你不為自己想，還得為孩子想。」

了她了。我就跟她回了家，我心裏想：反正今後我這一輩子——那時候也沒想到「四人幫」會倒呀，反正這輩子按我的性格就是屈辱、屈辱地活著吧。

到了一九六八年，八部樣板戲要拍電影，第一批要拍的就是江青最喜歡的《紅燈記》和《智取威虎山》。于會泳為尋找新的楊子榮人選，找遍三省一市的京劇團，都沒找著合適的人。當時我正挨批呢，為一次壓腿挨批。

我們是演員嘛，下意識的習慣，待著沒事，就把腿給擱這兒了，耗腿。誰知道，下午馬上集合開會：「童祥苓還在那兒練功，夢想回到臺上演楊子榮，癡心妄想！」批鬥了一下。最可笑的是，第二天于會泳找我：「你最近練功了嗎？」我說：「沒練功。」他說：「要練功，要練功，你這個玩意寫個檢查，叫大夥通過。」我心裏說：「你這人莫名其妙，我壓了次腿你就給我來次批鬥，我還練功？」後來回去我明白了，這叫突擊解放、戴罪立功。我跟我老婆說：「你別著急，我死不了了，他們又要用我了。」

那幾年也不知道怎麼過來的，有人說：「你是天天在絞肉機裏打滾呢。」

我有預感，早晚有一天，不管我是否成功，會把我從舞臺上弄下來的，因為我是童家的人。

第一個要檢查，經常寫。工宣隊老敲我的警鐘：「你的問題還沒有完，你的性質已經定了，是敵我矛盾！」第二我要勞動改造，早上起來吃完早點，全劇團人的碗筷我要洗乾淨，完了上班；吃完中飯兩百人的碗筷我要洗完，等我洗完人家睡完午覺起來了，我又上班；晚飯後我再洗，洗完還要開會，或者批鬥或者說戲。這就是我兩年的生活。

一九七〇年，經過江青等人親自反覆指導修改，電影《智取威虎山》拍攝成功。回到上海後不久，童祥苓果然被擱置起來，從一九七〇年到一九七六年他幾乎沒再排過戲，但電影《智取威虎山》的成功，卻使他成為了家喻戶曉的明星。他的太太南雲是梅蘭芳的學生，也是著名的京劇演員，因為受到牽連，被下放到上海農村勞動，演慣嬌滴滴旦角的身段，整天泡在水稻田裏餵螞蟥，兩條小腿靜脈曲張。

一九七六年，「四人幫」倒臺，童祥苓很高興，他想：姐姐的問題、童家的問題，終於有個出頭之日了。他沒想到，他自己卻因演過楊子榮，成了說不清道不明的人物。「反正好事都沒我。」因為歷史問題，他在劇團老是評不上先進，這有點傷他的心。

三、滋味萬千的一九七六

「四人幫」倒了，但是還在審查我，說我是「四人幫」的嫡系隊伍啦，這個、那個啦。幸好，文化大革命當中張春橋有批示：此人不可入黨。我就沾了這點光，因為不入黨就不能篡黨奪權了，對不對？哪有一個群眾篡黨奪權的？

你問我對一九七六年那一年的印象？工作組！政審！審查！那一年我們劇組創作了一個《甲午海戰》，戲不錯，真不錯，三個月客滿，買不著票。但領導就跟你疙疙瘩瘩，抓也抓不著什麼。那時，有個香港記者找到我，很看好這個戲，想推到香港，結果領導沒同意。何必呢？為一個童祥苓？我不演好了，給別人演好了，戲還是好的，別因人廢戲呀。那年還排了《大風歌》什麼的，排了好些戲，白花力氣，一個演員有多少力氣去糟蹋呀。

我有時候就生氣，你說「文革」十年，總不能都罷工不幹活吧？要是農民都罷工，你們吃什麼？要是工人都罷工、鐵路都罷工呢？像我們這樣還在工作的，「四人幫」一倒臺，我們倒又成了為他們出力的「嫡系隊伍」了。乾脆徹底打倒倒好了，像我們這一撥的，你說我是好人還是壞人？說不清楚。我跟我們劇團領導開玩笑，等我追悼會上，也別給單位添麻煩，悼詞啊啥的都別要了，別給我定性了。

我只能等著時間，讓老百姓、觀眾來給我定性，看我童祥苓是好人還是壞人，肯定你否定你，最後會有一個結論。我這一生當中最幸福的，就是為京劇藝術做了點事情。一九六〇年代末到一九九〇年代初，是我們把京劇的幾代觀眾用手連起來了。現在三十年過去了，大家看我倒親切了：「楊子榮，我們是看你的戲長大的。」

你說「成也楊子榮，敗也楊子榮」？其實話不能這麼說。我跟楊子榮有個不解之緣。我記得上海剛解放那會兒，晚上放完炮，大家都不敢出去，我當時才十幾歲，小孩總歸好奇，偷偷溜出去，看見解放軍坐在路邊，抱著槍在休息，也沒有干擾交通，也沒有去人家家裏搶東西，跟國民黨的軍隊很不一樣，我印象很深，年輕人嘛，會

本能地辨別善惡，當時我就嚮往著，將來能夠演繹一個解放軍的形象。命運安排，正好演了一個楊子榮，算是如願以償，可以施展自己所學的東西。

我一輩子喜歡這個戲，喜歡這個人物，《林海雪原》的書我也看了，它太適合我們京劇的唱做念打了。

一九九三年，五十八歲的童祥苓決定提前退休，告別舞臺，他跟太太、孩子一起，開起了小飯館。童家飯館開了八年，這是童祥苓這幾十年來，最開心的一段時光，過去聚少離多的一家人，可以經常待在一起了。

今年是童祥苓和太太南雲的五十年金婚，早年父母撮合而就的「包辦婚姻」，成就了一對相濡以沫的患難夫妻。童祥苓很得意：「結婚前都沒見過，結婚那會兒一見，嘿，真挺漂亮！嫁我算是虧了。」南雲在旁邊微笑著補充：「我媽做的主，我那時候小姑娘，啥也不懂。」

他們的婚禮十分簡單，全劇團集中在小劇場裏，領導宣布二人成婚，喜糖一散，就算完事，也沒婚假，當天都沒來得及進洞房，二人就又跟著劇團到外地演出去了。

夫妻店的生意越來越難做，二○○一年，童祥苓把小飯館轉了出去，現在他還零星參加一些演出，不扮相，清唱，算是玩玩。南雲的眼睛出了問題以後，他們兩個到哪裏都不分開，因為他就是她的眼睛。一條白色長毛小狗，老姑娘「妮妮」，跟了他們十二年，一條腿瘸了，在家裏狂吠不止。每天下午，童祥苓得抱著牠下樓溜彎兒，溜得氣喘吁吁。「牠沒法兒走路，這哪兒是我溜牠呀，是牠溜我！」

童祥苓自述

<div style="text-align: right">童祥苓◎撰</div>

背景：一九六八年，江青決定將八部樣板戲拍成電影。第一批列入計畫的是她自己最喜歡的《紅燈記》和《智取威虎山》。于會泳為尋找新的楊子榮尋遍三省一市的京劇團，最終無功而返，萬般無奈之下，考慮重新起用童祥苓。

＊「楊子榮」洗碗勞改

童祥苓：「文化大革命以後，有人告訴我，于會泳找北京浩亮演過，譚元壽演過，起碼樣板戲幾個男主角演過，三省一市他們也去了，沒有找到合適的，所以我被『突擊解放』了。高層恐怕就是江青定的吧。」

童祥苓：「拍戲的過程當中，工宣隊它老敲我的警鐘，我的性質已經定了，是敵我的矛盾。我要勞動改造，所以早上起來吃完早點，兩百人的碗筷我要洗乾淨，完了上班；上班回來吃完中飯兩百人的碗筷我要洗完，等我洗完人家睡完覺起來了，我又上班；晚上晚飯完回來我再洗，晚上還要開會。這就是我兩年的生活。」

＊那麼惡劣的創作環境裏面，還會有那種創作的快樂嗎？

童祥苓：「有，我喜歡這個人物，楊子榮。因為《林海雪原》書我看了，這個題材我非常非常喜歡，因為它非常非常適合我們京劇的唱唸做打，太棒了。」[1]

[1] 鳳凰魯豫採訪童的部分話語。

「樣板戲」仍然是京劇歷史上的里程碑

<div style="text-align: right;">楊春霞◎撰</div>

楊春霞（一九四三―），祖籍浙江寧波，生於上海，京劇旦角演員。一九七三年，調入北京京劇團《杜鵑山》劇組主演柯湘，在唱唸表演上都有新的發揮。嗓音清醇，扮相俊秀，唱法宗梅派、張派，其演唱聲情並茂，表演細膩清新。常演劇碼：《白蛇傳》、《鳳還巢》、《狀元媒》、《霸王別姬》、《玉堂春》、《四郎探母》、《望江亭》、《宇宙鋒》、《販馬記》、《遊園驚夢》等傳統劇碼和《王昭君》、《錦車使節》、《颯爽英姿》、《南海長城》、《杜鵑山》等新戲。

採訪背景：為紀念世界反法西斯戰爭暨中國抗日戰爭勝利六十周年，迎接中國共產黨建黨八十四周年，中國京劇院復排了大型經典現代戲《杜鵑山》，將於六月二十三日、二十四日在北京展覽館劇場推出。當年柯湘的扮演者、著名京劇表演藝術家楊春霞出任此次復排的藝術指導。時隔三十多年，重登京劇舞臺的《杜鵑山》還能再現當年的魅力嗎？《杜鵑山》作為當年風靡一時的樣板戲之一，如今究竟應該怎樣評價？被譽為國粹的中國京劇藝術，怎樣才能發揚光大？日前，楊春霞在接受本報採訪時，對此進行了廣泛探討。

＊能與《杜鵑山》和「柯湘」結緣，我覺得挺幸運的

記者問：《杜鵑山》對許多觀眾來說是一部耳熟能詳的經典。這次復排的《杜鵑山》有哪些特點，如今讓

《杜鵑山》重返京劇舞臺，您覺得還能重現當年的魅力嗎？

楊春霞：這是中國京劇院第一次復排《杜鵑山》，最大的特點是起用了一批優秀的年輕演員擔綱主演。劇中柯湘的扮演者由著名京劇表演藝術大師張君秋的外孫女王潤菁擔任，她的扮相俊秀、嗓音甜美，頗具張派之風範。青年演員顧謙形象魁偉，在劇中飾演雷剛。呂昆山是當今京劇舞臺上難得的一位「小花臉」，在劇中他扮演「毒蛇膽」，表演、人物刻畫入木三分。此外，青年武生演員王璐在劇中扮演田大江。

實際上，這個戲我們已經復排了兩三個月，而且，剛剛到佛山公演了兩場回來。出乎意料的是，這個戲的演出效果非常好。如果說如今四十五歲以上的人看這個戲有一種懷舊的情結在裏邊，對這個戲有一種親切感，因此對這個戲反響強烈不足為怪，可是我注意到當時臺下有很多年輕觀眾，剛開始時還互相說說話，但看著看著就投入進去了。我覺得，這就是《杜鵑山》本身的藝術魅力，是真摯的人物情感、有血有肉的人物形象和曲折離奇的情節吸引了觀眾。

記者問：您在《杜鵑山》中的〈家住安源〉、〈黃蓮苦膽〉、〈亂雲飛〉等經典唱段膾炙人口，很多觀眾現在仍能吟唱，特別是您那英姿颯爽的「柯湘」造型更深深地留在觀眾的記憶之中。「柯湘」給您的生活帶來哪些影響？

楊春霞：我這一生可以說都與《杜鵑山》和「柯湘」結下了不解之緣。這麼多年了，人家一找我就是唱《杜鵑山》，我要是不唱這個戲，大家就會覺得不過癮。最初與《杜鵑山》結緣是一九七一年，那是五月的一個週六。我接到一個電話，讓我週一坐飛機上北京。那時，我是上海青年京劇團的演員，當我知道是到北京演柯湘的任務時，深感責任重大。我想，無論如何都必須要演好。

現代京劇《杜鵑山》是以湘贛邊界杜鵑山革命鬥爭的歷史為藍本，經過創作人員在井岡山深入體驗老區生活後創作出的優秀劇碼。當時，我面臨的最大挑戰是怎樣用京劇的程式、京劇的唱念做打去塑造一個部隊中女黨代表形象。因為我們過去學的是傳統戲，形體動作都是笑不露齒、行不露足的，可演勞動人民就不能這樣了。柯湘是黨代表，要指揮大家與敵人鬥爭，要有威武不能屈的氣

＊一花獨放不是春，但非要往正面形象身上添缺點也不足取

記者問：眾所周知，當年《紅燈記》、《沙家濱》、《杜鵑山》等戲的走紅，有其特定的歷史環境。對於「樣板戲」中人物的「高、大、全」一直存在爭議，對此您怎麼看？

楊春霞：我認為評價作品不應離開當時的背景，上世紀六七〇年代創作的革命現代京劇《杜鵑山》等，都是以塑造英雄形象為主的。既然是歌頌英雄人物、樹立正面形象，非要在主人公身上弄出點兒缺點，也不足取。當然，文藝作品應該是百花齊放的，作品優劣由觀眾自己去鑑別，畢竟一花獨放不是春。

即使現在來看，我覺得「樣板戲」仍然是京劇歷史上的一個里程碑，它是那段特殊時期、特定

質，剛開始很難體現這種氣吞山河的感覺。特別是我本身比較纖細瘦弱，排練時每唸到「鐵打的肩膀，粗壯的手」時，總覺得不自信。於是，我們就下農村去體驗生活。比如挑擔，看似簡單的一動作，做起來卻相當不容易。練習的時候，我在每一邊筐裏放十五公斤東西，練了一段時間才找到挑擔的感覺。又比如挑擔時換肩膀，總是換不好，常常一換肩擔子就掉下去了，換肩又練了一段時間，這才遊刃有餘起來。從劇組到井岡山體驗生活開始，整個戲的排練過程是極其緊張的，劇組裏的每個人幾乎把全副身心都投入到排練中，夜以繼日，沒有假日沒有休息，除了吃飯睡覺，剩下的時間都在北京工人俱樂部的排練廳和舞臺上度過。每一個動作、每一句唱腔、每一段念白、每一個音符都是反覆推敲。經過一年多時間的緊張排練，《杜鵑山》終於面世，一炮打響；一九七三年，又拍成電影在全國放映。這下，影響更大了。當時，我沒想到「柯湘」那麼受歡迎，很多人到理髮店剪頭髮，專門要理成「柯湘頭」。還有人告訴我，《杜鵑山》這部影片看過不下十遍。能與《杜鵑山》和柯湘結緣，我覺得挺幸運的。

＊創新不能脫離傳統，京劇改來改去必須姓「京」

記者問：作為著名的京劇表演藝術家，您曾出訪過很多國家，京劇藝術能打動外國觀眾的關鍵是什麼？在國外演出時您最大的感觸是什麼？

楊春霞：一九六四年，我曾隨中國藝術團訪問過義大利、法國、荷蘭、瑞士、比利時等六國，當時我們演的是京劇《拾玉鐲》。在兩個多月的時間中，平均每五天要演四場，外國人完全被中國京劇的新奇給迷住了。在記者招待會上，大家讓我再做一下劇中的「穿針引線」、「轟小雞」等動作，他們覺得沒有道具，但表演得如此逼真簡直太奇妙了。

一九八一年，我又和袁世海赴瑞士、德國演出過《霸王別姬》，同樣受到熱烈歡迎，演完虞姬為霸王舞劍的一段，常常掌聲不斷。有幾回竟有人在臺下喊：「再來一遍！」給我印象最深的是上世紀七〇年代《杜鵑山》劇組赴阿爾及利亞的演出，一個多月的時間我們走了三個城市，每場演出除了字幕還有當地兩個著名的男女話劇演員做同聲傳譯。每次演出，臺下觀眾都完全融進了劇情裏，戲裏我有一句臺詞是給地主老財幹過活的把手舉起來！隨著臺上演員舉起手說「我幹過」，臺下也傳來觀眾「我幹過」、「我幹過」的喊聲。

歷史背景下創作的、藝術性與思想性完美結合的作品。現代戲沒有水袖、不穿厚底鞋，缺少了傳統戲服飾上的飄逸，它對唱腔要求更嚴格，念白則同樣需要上韻和詩意化。《杜鵑山》從編劇、導演到演員都表現出特別深的功力，所以三十多年了它還能讓人傳唱、讓人懷念。

我演《杜鵑山》

楊春霞◎撰

我第一次主演現代戲是在一九六四年，這之前我剛隨中國藝術團完成了歷時半年的出訪西歐六國的任務，回到上海才知道北京正在舉行全國現代京劇匯演。我那時的工作單位上海青年京劇團緊跟形勢，馬上決定把海政話劇團的《海防線上》改編為京劇《颯爽英姿》，由我擔任劇中女主角──民兵連長巧姑。接著就是下海島體驗生活，又出海又打靶，以期在最短的時間裏把一個吃了半年黃油麵包演了半年傳統戲少女的我，脫胎換骨成為一個女民兵連長。一個月的下基層生活，二個月的排練，戲終於與觀眾見面了。

由於當時條件的局限，今天我除了能拿出幾張當時演出時的黑白劇照外，手邊未能留下這齣戲的任何音像資料。我的現代戲處女作就這樣在沒有留下任何痕跡的寂靜中消失。

一九七一年五月的一個週六，一個電話打亂了我們一家三口平靜而有規律的生活──我被中央一紙調令召到北京排練《杜鵑山》。通知來得如此突然，使我懷著一顆忐忑不安的心搭上飛往北京的航程。演員這個職業走南闖北本來是件很平常的事情，但就我而言，這次北上是我人生、藝術道路的一個轉折，這樣的一個轉折是後來在《杜鵑山》成功後才慢慢地領悟到的；當時上飛機時我沒有絲毫這樣的感覺──此行將改變我的一生。

今天呈現在觀眾面前的只是整個創作的結果，而很少有人瞭解它的過程。事實上，從我們劇組到井岡山體驗生活開始，整個戲的排練過程是極其緊張和嚴肅的，劇組裏的每個同志幾乎把全副身心都投入到排練，夜以繼日，沒有假日，沒有休息，除了吃飯睡覺，剩下的時間都在北京工人俱樂部的舞臺上度過。每一個動作、每一句唱腔、每一段念白、每一個音符都是反覆推敲精益求精，就這樣，我們封閉式地排練了一年多，嶄新的《杜鵑山》一炮打響！隨著電影在全國放映，我成了一個家喻戶曉的人物。在那個單調的生活年代，柯湘的髮型成了女

青年追逐的時髦，走在街上我成了人們圍觀的對象，隨處都可以看到我的劇照⋯⋯我得到了一個演員極為嚮往的東西——名[1]。

1 楊春霞，〈我演《杜鵑山》〉，百度貼吧：樣板戲吧（http://tieba.baidu.com/f?kz=722530256）二〇一〇年三月二日。

「李鐵梅」的六十年人生

劉長瑜◎撰

劉長瑜（一九四二—），原名周長瑜，江蘇無錫人，著名京劇表演藝術家，國家一級演員，中國京劇院旦角演員。一九五一年考入中國戲曲學校；一九五九年五月以優異成績畢業留在本校實驗劇團，任主演並從事教學工作，期間成功地主演了《賣水》、《辛安驛》等戲；一九六二年六月被調到中國京劇院四團任主要演員，主演《春草闖堂》等戲；一九六四年被調到中國京劇院一團參加《紅燈記》的排演工作，扮演「李鐵梅」；一九七一年《紅燈記》被拍成電影，同年參加現代戲《平原作戰》的創排工作，並在劇中扮演「小英子」，一九七四年參加現代戲《草原兄妹》的創排立戲工作，並在戲中扮演「斯琴」。「文革」後到九〇年代初，復排並出演了《賣水》、《春草闖堂》、《辛安驛》等戲，並主演《紅燈照》、《紅樓二尤》、《燕燕》、《桃花村》等戲，多次獲得文化部頒發的獎項，獲首屆《中國戲劇》梅花獎、梅蘭芳金獎等。

我覺得我一個唱戲的這一生的輝煌也太長了。其實我知道，我只是趕上了時候，我沾的是「李鐵梅」的光。

我原來活得比較簡單，沒什麼想法，小的時候特貪玩，後來也只知道唱戲。演「李鐵梅」使我風光，但也使我嘗盡了痛苦的滋味。

現在回想起來，我也表述不清那段日子我是怎麼挺過來的。觀眾們看我演李鐵梅演得挺紅火的，都以為我一定很受寵，誰也不會想到在臺下我是怎麼過來的。我就記得我那時天天發低燒，吃不下飯，人瘦得只剩下一把骨頭了。

我排《紅燈記》時，總理經常來看。六〇年代初，我幾乎每週都要進中南海，見毛主席和周總理等，給他們清唱，陪他們跳舞等。

大家對我印象最深的是我演的《紅燈記》，我自己也認為演李鐵梅是我藝術道路上一個新的里程碑。

我記得一九六四年三月，那時天氣已經開始暖和了。我剛從日本演出回來，途中在廣州時就聽說要搞全國現代京劇匯演，而且是周恩來、烏蘭夫、彭真三位領導提出來的。回來後知道我們院也開始排「三紅」（《紅燈記》、《紅色娘子軍》、《戰洪圖》）。

《紅燈記》這部戲最早是江青建議的。她一九六三年在上海觀看了上海滬劇《紅燈記》後，感覺不錯，覺得比哈爾濱京劇院演的現代京劇《革命自有後來人》要好，後來她就向當時中宣部副部長兼文化部副部長的林默涵建議改編成京劇，於是就落實到了我們京劇院。

但最早排時沒我什麼事，所以我回來後不久就去了農村，參加工作隊搞「四清」。一個多星期後，我們院長張東川一聲令下將我從工作隊抽了回來，讓我演《紅燈記》中的李鐵梅。這個角色原來是由曲素英和張曼玲排的，後來張曼玲去排《紅色娘子軍》去了。

我以前在學校時也演過現代戲，但那時是很粗糙的。這次排戲時，有很多老師如演李奶奶的高玉倩老師、演李玉和的李少春先生、還有一些名氣不大但水準很高的老師們都手把手一個動作一個動作地教我。我自己也相當努力，一有時間就看畫，聽音樂，還看《野火春風鬥古城》等一些文學作品，想從中捕捉李鐵梅的感覺。

這部戲有許多名人參與了創作，比如「不許淚水腮邊灑」一詞就被郭沫若改為了「不許淚水腮邊掛」。

排練時總理經常過來看一看，原來劇中反映的是「東清鐵路大罷工」，總理建議改為中國共產黨領導的工人運動——京漢鐵路大罷工。

對我演李鐵梅，總理也給了我很大的幫助。其實，我和總理早就認識了。我在六〇年代初幾乎每週都要進中南海，見毛主席和周總理等，給他們清唱京劇。那時中南海週末常常有舞會，陪領袖們跳舞的都是一些部隊文工團的女演員和辦公廳的機要祕書等人。所以，我也常被留下來參加舞會，週三在總理這邊跳，週六在主席那邊跳。

我記得第一次和毛主席跳舞時，我一點都不會，因為以前在我印象中，只有流氓才跳交際舞呢，沒想到中

南海也跳。主席拉著我的手，數著音樂的拍子一步一步地教我，使我永生難忘。還有一次，跳完了舞，毛主席拉著我找地方坐下，說：「你剛從我的家鄉來呀──」我當時沒悟到主席話裏的幽默，回答說：「我沒去過湖南呀。」主席笑著說：「你不是剛從洞庭湖來嗎？」我這才明白過來，他原來是說我唱的《龍女》一段。

時間一長，和主席熟了，他有時給我講些故事，我則經常向主席彙報我最近的演出情況，後來我排演《紅燈記》時，也把《紅燈記》的事講給他聽。毛主席好像不感興趣，卻給我講起了《紅燈記》的事，講洋人如何侵略中國，中國女孩又是如何拿起紅燈練武的……

總理對我也相當熟，連我哪年生的、家庭背景如何、有些什麼愛好都非常清楚。記得六十四年有次彩排《紅燈記》時康生問我多大了，我告訴他我二十二歲。康生不信：「你怎麼會那麼大？你在騙我？」總理在一旁說：「她沒騙你，六十二年她二十歲，今年是六十四年，她正好是二十二歲嘛。」

記得我排《紅燈記》時，總理沒少批評我。我是學花旦的，出場講究要喜興，一出場一撩臺簾都面帶笑容、眼睛發亮，我一開始演李鐵梅時也這樣，總理批評我了，說：「長瑜呀，你怎麼那麼高興呢？笑眯眯的，這可是日本侵略者的鐵蹄下呀，憲兵和狗腿子到處搜查，鬧得人心惶惶，誰還顧得上買東西？你好高興就跑出來了。」還有，我有時演著演著就情不自禁地搖頭晃腦，總理在旁邊又說：「你這個李鐵梅，搖什麼頭呀？」總理批評我，我覺得挺緊張的。但我認真對待，一遍一遍地琢磨，如何來改掉自己的毛病。特別記得他十四國訪問後，還沒顧得上休息，就立即趕來看我的戲，看後說：「好！毛病改了，進步了。」聽了這話，我真覺得特別安慰，很受鼓舞。

《紅燈記》這部戲在上面的重視下很快就排演出來。一九六四年七月，便參加了全國的京劇匯演，總理認為還不錯，但江青說不行。總理只好讓林默涵負責，找有關人員再修改一遍。於是，在那年的八月，我們劇組和哈爾濱的《革命自有後來人》劇組一起到上海學習、觀摩滬劇《紅燈記》，回來後又重新加工、排練，然後出去到廣州、上海等地演出，每到一處，都引起很大的轟動。

江青看來看去，還是覺得我比較順眼。但他們一邊讓我演一邊還收拾我。江青說：「你們要是能找到比她更好的，就把她換下去。」

很快，「文革」便來了。

「文革」一開始，我也開始倒楣。那時在我們院，貼我的大字報到處都是，說我是「修正主義的苗子」、「狗崽子」、「黑線人物」、「修正主義的寵兒」等，還說我「作風不正派」什麼的。那時，江青也認為我對抗她，接著我就被停演了一段時間。

我和江青認識很早。六十一年底時我到上海演出《香羅帕》時，她就天天來看我們的戲，還給我們拍了許多照片。我還記得她在接見我們演員時說：「我非常喜歡看見在黨的領導下，新中國培養出來的這些人才。」現在回過頭來看，說句公道話，江青還是挺有藝術品位的，畢竟她搞過藝術，所以我認為她有些建議還是可取的。比如她建議「劇中人物的衣服上的補丁要順色補，不要大方塊，太沒藝術性，弄個梅花圖案好些」，還有「李玉和一家人進出門要隨手關門，要給群眾一個安全感」等等，都說是有道理。

但江青這個人喜怒無常，很不好處，好好的就突然不高興了，莫名其妙，一會兒批評你，說你沒有無產階級革命感情，一會又擁抱你。那時我對她可謂是又敬又怕。記得我曾演出《武則天》一戲，我演上官婉兒一角，本來對這個角色我揣摩不透，但和江青的認識幫了我的大忙──我一看到江青就聯想到皇后娘娘，婉兒對武則天又敬又怕，和我對江青的心情一模一樣。我就從我現實的感覺中來體會這個角色。

江青最早說我對抗她是在一九六四年冬天的時候，那天她在看我們排練。

《紅燈記》中有這麼一段戲，李奶奶和李玉和犧牲後，李鐵梅一個人回到家時，有一段唱詞是：「提起敵寇心肺炸──」開始時的唱腔不是高八度，而是平的，這本是編導阿甲設計的。我唱到這段時，江青在一旁說：「這段唱腔不好，是路線鬥爭階級鬥爭的問題。」當時我解釋說：「江青同志，這句是我沒唱好，是我聲音的爆發力不夠，沒有體會出李鐵梅的悲憤心情，回去我一定向葉盛蘭老師學習。」沒想到江青聽後勃然大怒，拍著桌子吼道：「你這個小鬼，你敢和我頂著幹！」當時我嚇壞了，我不知道該說些什麼才好。這時演「鳩山」的袁世海出來打圓場，他說：「我們回去研究一下，再修改修改。」這樣江青的臉色總算才緩和下來。後來袁世海在一九六六年「文革」中被打成「黑幫」，關進牛棚時就因為這句話還被江青「寬大」了一回，江青說：「我記得袁世海一功，當時路線鬥爭那麼激烈，劉長瑜這個小鬼跟我頂牛，還是袁世海說了句公道話。」後來我才知道，其實當時江青生我的氣也是事出有因的，她本來只是想藉機找阿甲的碴，阿甲在延安時曾和江青同志演出過京劇《打漁殺家》。

她沒料到我這麼「不懂事」，一下子把過錯攬到了自己身上。從此以後，這件事就成了我對抗江青的一條罪行。

其實，江青對我也不是特恨，她只是脾氣不好而已。一九六八年前後，演「李玉和」的錢浩梁（江青為其改名叫「浩亮」）經常在江青面前說我壞話，說我出身不好、表現不好之類的，江青就說：「你們要是能找到比她更好的，就把她換下去。」於是，他們後來便讓杜近芳、李維康、楊秋霞試演過李鐵梅一角。最後，江青看來看去，還是覺得我比較順眼些，就沒把我給換掉。

沒把我換下來，但錢浩梁他們卻沒忘收拾我。記得我在一九六三年曾寫過一份入黨申請書，後來在「文革」中被他們說成是入的劉少奇的黨，拿他們的話說我是個「立場不鮮明、鬥爭不得力、不能依靠的人」，硬逼著我重寫一份，要寫入毛主席的黨。我感到委屈，但我也強，就是不肯重寫。後來，江青說我：「你這種態度說明你根本就不想做無產階級革命接班人，根本就沒有無產階級革命感情。」那些人也多次找我談話，後來我被迫才重寫一份，但我只是要求在思想上入黨，並沒再要求在組織上入黨。其實，當時我也知道我入不了，他們怎麼會讓我入黨？他們只是藉機來整我一下。至今我也沒有入黨，我認為我不入黨更有利於做工作。我是共產黨培養起來的演員，我不入黨也會以高標準來嚴格要求自己。

那時，在各種大小會議上，錢浩梁動不動就指責我「對抗江青」，是「破壞樣板戲的內部敵人」、「三名三高」、「修正主義苗子」。每當劇團進一個新人時，就把我當成反面教材，讓我當著新人的面，交代是怎樣破壞革命樣板戲的，是怎樣對抗江青同志的等等，天天講，月月講。

現在回想起來，我也表述不清那段日子我是怎麼挺過來的。別人看我演李鐵梅演得挺紅的，都以為我一定很受寵，誰也不會想到一走下舞臺我就成了天天挨批的「反面教材」。我就記得我那時天天發低燒，吃不下飯，人瘦得只剩下一把骨頭了。我找不到負責人，我也不想揹著這不清不白的名聲一直過下去。在「整團」時，終於有一天，我找到負責人，說：「我要求把事實都寫下來，並把這些都記入我的檔案。」那人一聽，拍著桌子，指著我說：「誰給你的狗膽？你居然不服氣，敢和江青同志對著幹！」

所以，那些日子我恨呀，我想報仇，真正可謂是「仇恨人心要發芽」。對江青我不敢有想法，我只能恨錢浩梁那些人，恨得咬牙切齒。觀眾們不知道，在臺上，我們倆是一對革命家庭的父女，感情深厚。但對唱時我們倆

從不對眼神，我只看他的鼻子，而他也只看我的腦門。

我恨透了他，我想我一定要報仇，我就記得我那時經常睡不著覺，想出各種各樣的報復辦法。記得後來都

七四年了，那年我兒子都一歲了，可我的處境依然還是那樣，錢浩梁還是不斷地整我，說我是「政治局都掛號的

人」，我仍是被批判的活教材。這種沒完沒了的批判使得我快要崩潰了，那時我就想把孩子託付給我一個最好的

女友，然後揣上刀和錢浩梁拚個死活。最終，我還是沒把錢浩梁怎麼樣。其實，後來等我真的有了報復的機會

時，我想想又算了。錢浩梁關了七年，已經受到了懲罰。我還報復他幹嘛？我想這也不是他的過錯，這都是政治

造成的。得饒人處且饒人，過去的事就讓它永遠過去吧。

現在想想也有我的許多不是，別人恨我也是應該的。那時，我年輕、愚昧，得意和驕傲之情難免或多或少

地表露出來。

「文革」之前，我一直是個寵兒，沒受過什麼挫折，無憂無慮，整天琢磨的就是京劇藝術。在演《紅燈記》

之前，我就被京劇院和文化部連提了三級。演完《紅燈記》，我更是紅了不得了。那時領導十分看重我，到哪都

帶著我。觀眾也非常喜歡我，我還未出場，那掌聲就鋪天蓋地。對此，我的一些同學、同事會怎麼看？能不招來

他們的嫉恨嗎？而「文革」這場觸及人的靈魂的運動正使這些嫉恨有了發洩口。

高玉倩老師也被關了起來，我還記得我們幾個輪流值班看著她，怕她自殺。

總理當著江青的面說：「長瑜和我一樣，都是舊官僚出身，但是和家庭劃清了界線，她現在演的就是革命戲

嘛。」當時我的淚一下子就流了下來。

說起來，那時我所受的衝擊比起別人來要小得多。那時，人人自危，動不動就關人，我們院被整得連自殺

的都有。六十六年底時，高玉倩老師也被關了起來，因為江青說她是「特務」、「黑線人物」。我還記得，我們

幾個人輪流值班看著她，怕她自殺。現在想想，她這輩子所受的苦難也挺深的。前不久她的老伴又故去了，她的

心情很糟糕，聽說她進了敬老院。最慘的就是李少春了，那時他也被打成了「中統特務」、「黑幫」、「三名三

高」等，被關了起來，後來心情鬱悶而病死。李少春是個很了不起的人，他文武全才，藝術高超，為人也很好，

在我們京劇院，人稱「李神仙」。《紅燈記》剛排時，他演「李玉和」的A角，錢浩梁只是演C角。

現在回想起來，那個年代的人們就好像被注射了什麼針劑似的，神經全部不正常了。當時，我就覺得什麼都亂了，是與非沒有了標準，原來黨的領導變成了反革命了，平時相處得好好的同事突然之間成了「特務」、「黑線」，世道一下子全變了。

我想凡是從那個年代過來的人都不好受，如果他當時好受，那他後來的日子也不好受。那些整人的人當時是好受，可後來呢？錢浩梁的日子好受嗎？江青的日子好受嗎？

記得那時最受安慰的是總理幫我說了話。那是六七年，文藝界在人民大會堂開會，總理當著江青的面說：「長瑜和我一樣，都是舊官僚出身，但是和家庭劃清了界線，她現在演的就是革命戲嘛。」當時，我的淚一下子就流了下來。多少年過去了，一想起總理對我的恩情我是一輩子都無法報答的。我還記得六七年六月，有一次在北京工人體育館演出，我唱〈做人要做這樣的人〉，正唱到一半，就聽到臺下「嘩」地鼓起掌來，當時我心裏一下子毛了，不知道是怎麼回事。我想：我沒唱錯呀，怎麼給我叫起倒好來了？我急出了一身汗。唱完回到後臺，後臺的同志告訴我：「嗨，什麼呀，是總理和你一塊兒唱。」

我從內心裏把總理當成親人。記得七四年，我到北京郊區深入生活，從廣播裏聽到總理在醫院裏接見外國客人，當時就覺得心裏難受的。我還記得回到宿舍，我和高玉倩、李維康就放聲大哭起來，不知道總理得了什麼病，非常心疼，特想去醫院看望他。最記得總理逝世時，我排隊去醫院向總理遺體告別。隊伍很長，大家走得很慢，都流著淚，我看見平均三四分鐘就有一人哭得休克過去。那天，我悲痛極了，哭得臉都腫了，回家後就發高燒，很長一段時間都沒緩過勁來。

樣板團的待遇挺高的，每個月可有十二元的伙食補助，我記得還發過一套灰色制服和一件十六元買的棉的軍大衣。出去時都有保衛跟著，像一個珍奇動物似的。

他們把我平時說的一些話整理成了厚厚的一本言論集。

一九六八年，有一陣，江青幾乎每個晚上都要接見《紅燈記》劇組的主要成員，有時是一起看電影，有時是挑《紅燈記》的毛病，要求改這、改那的，她的話每次都是傳達不過夜。

一九六九年，《紅燈記》被指定為樣板戲，我也成了樣板團中的一個。樣板團的待遇比一般演員要高，每個月有十二元的伙食補助，我記得還發過一套灰色制服和一件十六元買的棉的軍大衣。我們出去時都有保衛跟著，別人看我們就好像看珍奇動物似的。

一九七一年《紅燈記》被拍成電影，電影很快在全國放映。拍完電影後，我又參加了現代戲《平原作戰》的創排工作，在劇中扮演「小英子」；七四年又參加現代戲《草原兒妹》的創排立戲工作，我在戲裏演「斯琴」。

轉眼又到了一九七五年，那是「文革」後期了，在反「右傾翻案風」時，他們把我平時說的一些話整理成了厚厚的一本言論集。比如我在排《草原兒妹》時，我看見這部戲一直沒完沒了地改來改去，就隨口說了一句：「得！草原兄妹都成了草原媽媽了。」沒想到這句話也當成了反動言論記錄在案。另外，說我破壞「鋼琴伴唱《紅燈記》」。其實，鋼琴伴唱《紅燈記》最早還是我和殷承宗提出創作的。那次，一個單位排了一臺戲，叫《前進吧，毛主席的紅衛兵》，讓我去輔導鄧玉華一些京劇的旋律，後來發現節目時間不夠，硬讓我也上去唱個什麼。我唱什麼呢？殷承宗說：「要不我彈鋼琴，你唱《紅燈記》？」於是，我們便合作起來。沒想到後來居然說我破壞鋼琴伴唱，真是太好笑了。那次，在民族宮演出，我們的這個節目還最受歡迎。一下子我又成了中國京劇院重點批判的對象，停止了我的一切活動，不讓我演出，直到七六年八月，演鐵梅的演員生病了才又開始讓我演出。

「四人幫」倒臺後，許多那時的知名人物或被關押，或被處分，但我沒事。我從家裏找了幾個空瓶子，把瓶子一個一個地砸得粉碎，然後就在操場裏大聲哭著喊著，揪自己的頭髮。歸依佛門對我是一個再生的導示，喜怒哀樂對於我已很微弱，也很短暫。

「四人幫」倒臺後，我沒受任何牽連，在中國京劇院繼續排戲。讓我欣喜的是這時我可以自己做主了，怎麼去排戲、怎麼去理解那都是我自己的事。而以前老藝術家們帶我時的感覺我都領會了過來，所以我真正在藝術上的解放和成熟是從這時開始的。

這期間，我又復排並出演了《辛安驛》、《賣水》、《春草闖堂》等戲，這些完全是按我們自己的理解來排的，幾乎每部戲都得獎。七九年我到香港演出了這三部戲，香港很轟動。同年，文化部舉辦建國三十周年演出，

我演出的《紅燈照》獲得表演一等獎。

《紅燈記》這齣戲「文革」後一直也沒停演，只是十年「文革」下來，都演一個戲，我們演煩了，觀眾也看煩了。後來，看一場電影才五分錢，所以樣板戲便漸漸沒有了觀眾。「文革」後，開始還演一些，後來只演出一些片段，整齣戲不再演，直到一九九〇年文化部搞「紀念徽班進京二〇〇周年」活動，我們才復排了一期，參加演出的大都還是原班人馬，錢浩梁沒來，是孫岳演的李玉和。現在逢年過節的也只演一些片段。隨著市場經濟的到來，京劇也開始走入低谷，這對於一個京劇演員來說是件非常痛苦的事，再加上一些錯綜複雜的人際關係，常常感得心累。

我記得好像在八九年前後，許多劇團都解散了。在我演《春草闖堂》時，我們原來有一支很完美的民樂隊，抬轎子時就有二個嗩吶在吹。後來，我們這個樂隊也解散了，整個劇組也差不多全走光了。每走一個我都很動情地留人家，但留不住。這麼多年過去了，現在我也覺得留人家是沒有意義的。但那時候我感到特別痛苦，他們走了只剩下了我，我怎麼辦？記得那段日子我心中悲傷一片。

我覺得一個事業的追求者，最痛苦的莫過於在事業上走出來又退回去。

現在我的心已經很「皮」了，可以說已有了很硬的老繭，看待一些總是心態也已經淡了許多，當然我也不是沒有知覺。所以，我現在歸依佛門，這對我也是一個非常好的再生的導示。

現在回想起來，以前我做過很多愚昧的事，也說過很多錯話，傷了很多人，我認為這都是我心態不好。我不能面對現實。有時想想自己以前曾「無風三尺浪」，後來遇到一點挫折就把自己包起來，是不是承受力太弱了？

但演員是靈魂的勞動者，有些刺激是無法忍受的。靈魂必須要寄託，要明白，所以我覺得佛門在導示我如何在世間看待世間的一切。

記得有天晚上，有十一點多了，我從家裏找了幾個空瓶子，來到操場上，把瓶子一個一個地砸得粉碎，然後就在操場裏大聲哭著喊著，揪自己的頭髮。那時我真是快崩潰了。我愛人找到我，問：「長瑜，你怎麼了？」我說：「別管我，我太壓抑、太痛苦了，你讓我宣洩一下吧！」

自從九〇後我歸依佛門之後，我的心像一潭水漸漸平息下來，遇到一些風吹草動，我也能很快恢復平靜。

我歸依佛門有利我淨化心靈，努力人生。但該我做的事我一定會盡力，只要我有口氣就來工作。現在我的名已經有了，我也不再企盼有新的輝煌，而我也不想要很多錢，我只求盡心盡力，不求能收回什麼。原來還喜歡發個錢、得個獎、領導接見等，現在已經看得很淡。

我總認為我離我追求的目標差距太遠，但我現在老了，有時想：算了吧，你都快六十歲的老太太了，你的輝煌太長了。所以，我現在把希望差託在後人身上。現在我也不願去比賽，不願去得獎，因為我覺得我老了，沒有新的動力讓我再去得到什麼。這樣獎我就浪費了，不給別人，他們會為京劇事業做出更大貢獻。

其實，說句實在話，得獎我也很高興，說不高興那是假的。可我也不會把它看得很重，我知道我只是沾了李鐵梅的光，人們想的是李鐵梅。

我對白繼雲說：「我現在亂糟糟的，需要一個人和我互補。作為一個主要演員，我需要一個普通演員來不斷地提醒我、補充我。」

我總認為自己不是一個很優秀的演員，但有一點：我盡力了。

我時刻都沒忘記我是一個演員，我隨時都在觀察生活和別人，即使在六七年我前夫離開人世的時候，我都在用心體會人在真正遇到生離死別時是什麼樣的心態。

我前夫是我在戲校時的一個團幹部，是實驗劇團的老生演員。他人很聰明，對我也很好。和他戀愛時我並沒有想到過要結婚，因為我以前曾立下字據，二十五歲以前不結婚。

「文革」一開始，我就被批了，那時只有他仍然忠實地信任我，鼓勵我。為了天天能得到他的安慰，於是我們便在一九六七年初結婚了。那年他二十七歲。

結婚後，我才發現他夜裏咳嗽得很厲害。後來，去醫院一查，是肺癌，得立即手術。記得我前夫做手術時，從前一天晚上的緊張到第二天一早跑到醫院，乃至他最後嚥氣找大夫等種種過程中，那一個又一個感情邏輯的變化，我是全部體驗到了。當時我就在想，我都要記住這些，因為我是演員。

最記得他臨死前憋氣的時候，那是四月份的天氣，我把我的棉襖、毛衣、襯衫所有的釦子都解開了，最後只大概看他憋的時候我情不自禁，他憋氣我就解釦。還有，記得他最記得他臨死前憋氣的時候我都不知道我是什麼時候解的。大概看他憋的時候我情不自禁，他憋氣我就解釦。還有，記得他

快斷氣的時候，我衝到病房，第一個動作就是去摸他的嘴，看他還有沒有呼吸。

那些日子，我真是覺得天塌地陷，一下子沒有了知音，沒有了依靠，今後我怎麼辦？我都記不清我那時哭過多少回，流了多少淚。

沒過幾個月，給我介紹對象的又漸漸多了起來，數不勝數，條件聽起來都挺不錯的，有高幹，有才子──還有一堆堆的求愛信。但那時我不想陷在這些糾纏之中，更不想為此鬧得滿城風雨，因為演員的名聲很重要。我絕不想攀高枝。對於那些條件不錯的，我想我又不認識他們，而他們所看到的也只是我的舞臺形象而已，彼此都不瞭解。我經過再三考慮，決定找一個彼此瞭解的。於是，我想到了我們團的同事白繼雲。他比我大三歲，上海人，我們是戲校的同學，兼青年團的副團長。

我和白繼雲平時就比較要好。那天，正好有人給了我兩張話劇票，我便請了他。我記得我是這麼跟他說的：

「我現在亂糟糟的，事情太多了，想需要一個人和我互補。作為一個主要演員，我需要一個普通學員來不斷地提醒我、補充我。所以我選擇你做我的伴侶。我前進的每一步都離不開大家的幫助，你可以在這複雜的環境中幫我把人際關係處理好。」我還說：「別人平常就覺得咱們挺好的，我作為一個女演員不想在這方面有污點。我前前後後想一個星期，想到了你。當然我也想到你作為一個武打演員，翻打時會有危險。可是無論如何，我想你的人品、你的為人都好，唯一怕的就是你練功時，萬一不小心，身體會有閃失，希望你能謹慎。我想我就說這些，好了，壞了都是你。」

這樣，一九六八年我們就結婚了。在那段艱難的日子裏，也正是他處處關心安慰我，才使我有勇氣活到了今天。這麼多年下來，我覺得我挺對不住他的。作為一個男人，他為我犧牲了那麼多，老是在輔助我，我想這點他肯定會覺得自尊心受不了，很沒面子的。所以，我也非常尊重他，在家裏，大事、小事我全問他。他穿的衣服從裏到外也都是我買的。而且，他有時在家發脾氣，我也從不說什麼。我就怕我的孩子或我的愛人出去時衣服髒了或掉了一個釦子，我認為那是我的恥辱。

認為既然做了一個女人，做妻子和母親那是我們的義務。

我很愛我的兒子。還記得我孩子很小的時候就特別喜歡聽我講故事，我有時感到累，讓他找他爸講，他不肯，說爸爸講話沒有媽媽好聽。於是，我就給他講，講了一個又一個。我記得給他講《紅燈記》都能把他給講哭了。[1]

[1] 劉長瑜口述，朱子峽採寫，〈劉長瑜口述實寫：「李鐵梅」的六十年人生〉，採訪時間：一九九九年五月。中國戲文網（http://www.ixiwen.net/article-9353-1.html）二〇一二年九月三日。

劉長瑜等人的訪談

劉長瑜：江青就說：「為什麼不讓錢浩梁演李玉和？我要看錢浩梁演李玉和。」好像她還跑到周總理那裏去哭。

虞金群：李少春這個人太聰明了，太聰明了。人一瞧你這個江青有這個意圖，我不讓你扒拉我，我自己讓賢。

高玉倩：我們到南方去，就沒有李少春了，就是錢浩梁演。

許戈輝：一九六五年，《紅燈記》在南方巡演，錢浩梁一路擔任主演，獨挑大樑，轟動一時。江青曾經親自給在廣州的錢浩梁去信，鼓勵他走又紅又專的道路。此時的錢浩梁面對江青的青睞，面對鋪天蓋地的榮譽和掌聲，他覺得自己儼然已經是李玉和的藝術形象的正宗創造者了。

畫外音：李少春所創造的李玉和的形象逐漸為錢浩梁所代替。隨著錢浩梁主演的電影《紅燈記》在全國公映，他憑藉自身的良好形象和紮實的基本功，獲得了廣泛的認可。

劉長瑜：他演的比不了李少春先生，但是我覺得他演得也不錯。

戴嘉枋：從形象上來說，他有一定的優勢。按照當時來說，三突出，李少春個兒比較瘦小。這個作為英雄人物，好像是不是錢浩梁顯得更魁梧一點。恐怕他也占了這個便宜。

劉長瑜：我們原來在中國戲劇學校實驗劇團，他就是非常優秀的武生演員。我們就在一個團裏，他非常精彩。他和那個老先生尚和玉啊，什麼錢金福啊，很多的大的武生藝術家學戲，他也非常刻苦。所以，他那個時候就是一個非常優秀的武生演員。

賡金群：錢浩梁調到中國京劇院，因為他這個青年有嗓子，舞步好，有架子。再提老早，他能翻，能翻跟頭，是個培養人才。那麼到了京劇院，調到京劇院，我們就以大力地來支持他，培養他。所以說，從主要演員李少春、袁世海，都培養他。領導上，都培養他。

畫外音：現在，關於錢浩梁與李少春師徒的名份成為一個爭論的問題。因為當年在這塊牌子（中國京劇院）底下，他們都是劇院的頂樑柱。但是，隨著《紅燈記》李玉和的介入，隨著文化革命的不斷深入，問題似乎開始變得複雜和撲朔迷離。但是，李少春對《紅燈記》的貢獻以及他對錢浩梁曾經的悉心培養，這些也都是錢浩梁從來沒有否認的。

劉長瑜：他不是說什麼都不是，一無所能，江青一手提拔，不是這個情況。因為我比較瞭解。

戴嘉枋：李少春是不是因為好像有的材料說有的對江青提的意見他也並不是太（重視），因為他作為一個非常有主見的藝術家，他本身又唱得很好，表演又（好），他恐怕就是唯命是從的，如果當年他全聽李少春的，那麼現在他就全聽江青的。他比較俯首貼耳，恐怕有種種這個因素。

畫外音：那麼這個錢浩梁究竟是怎樣的一個人呢？由於沒有辦法採訪到他，我們對他的瞭解好像僅僅停留在大家的隻言片語中。對於他的思索似乎也暫時停止了。

許戈輝：一九六九年四月，已經是中國京劇院黨委副書記的錢浩梁又當選為中共九大的代表。儘管官運亨通，但他不願意荒廢自己的藝術，每天依然堅持練功，吊嗓子。不久以後，他被任命為文化部的副部長。喜憂交加的錢浩梁曾經不無感傷地對自己的朋友說：「離開舞臺是很難受的。」但是，仕途的升遷，畢竟大於告別舞臺的惆悵。很快，他從自己狹窄的劇院宿舍搬了出來，堂而皇之地住進了京劇大師梅蘭芳的寓所，成了梅宅的新主人。

畫外音：文化部副部長的身份，住進梅宅的特殊待遇，此時的錢浩梁身份與地位的變化，連他周圍的人都感受到了。

賡金群：文化大革命，長脾氣。我這打鼓的，你錢浩梁跟我說話，「叭！」把腳一抬，「老賡啊！」我就他

媽不樂意聽！我就不樂意聽。你什麼就跟「老賈，老賈」的。對待教他的人、對待跟他一塊兒工作的人毫不尊重啊。尊重，起碼差勁了[1]。

[1] 鳳凰衛視《鳳凰大視野‧風雨樣板戲》欄目組，《風雨人生樣板戲》（中國友誼出版公司，二〇〇七年）。

趙燕俠訪談

趙燕俠（一九二八－），出生於天津武清梨園世家。一九六一年任北京京劇團副團長，常和馬連良、譚富英、裘盛戎等合作。以《白蛇傳》、《紅梅閣》、《碧波仙子》、《盤夫索夫》等唱大軸。一九六四年主演現代京劇《沙家濱》，成功地塑造了阿慶嫂的藝術形象。「文革」中受到「四人幫」迫害，脫離舞臺達十年之久。一九七九年任北京京劇院一團團長。

＊「毛衣」事件

提到趙老師，人們就會想到「毛衣事件」。「文革」中有人說江青送她毛衣，她竟然不穿，甚至擇在一邊，嫌髒，真是罪大惡極，因此全國共討之。「文革」後，人們說她不穿江青送的毛衣，不愧反江青的先鋒。

趙老說：「我沒有反對過江青，我哪裏有那麼高的覺悟，敢反江青？不過，我就是有點看不慣她的作風，想躲著她。」原來在一九六三年江青就開始把她請到中南海豐澤園家中吃飯，稱她是多年來在全國物色到的最有創造力、能演現代戲的演員。從此，讓趙老經常陪她看戲、看電影，有時還會剝一塊糖，親手放到她嘴裏。而趙老沒有陪別人看戲的耐心，經常是以上廁所為由溜之大吉。不久，江青找來《沙家濱》的劇本，當時叫《地下聯絡站》，讓她演阿慶嫂。首演失敗後江青很失望，就到上海去了。

時任北京市長的彭真請來上海滬劇團幫助他們排練獲得成功，因事先沒有通知江青，使江青惱羞成怒。有一天，劉主席認為她演的老闆娘太正經，缺乏地下鬥爭經驗。事後，江青問趙老：「他（指少奇同志）跟你說什麼了？」趙老如實回答：「主席說我演的阿慶

嫂不像……」一句話沒有說完，江青瞪大眼睛說：「什麼主席，還是我們主席？」趙老當時瞪目結舌，無言以對。後來江青傳達毛主席指示，把這齣戲由歌頌武裝鬥爭改為以歌頌武裝鬥爭為主，趙老怎能知道這齣戲的後面是兩條路線，兩個主席在鬥爭。直到劉少奇被打倒，趙老才恍然大悟。儘管江青在人民大會堂公開點名稱趙燕俠是反革命黑幫，與「三舊」勾結起來迫害她的身心健康，必須要徹底打倒再踏上一隻腳，叫趙燕俠永世不得翻身。從此，對她武鬥、抄家，使一家四口流浪街頭，還把她的丈夫張釗關進監獄。當《沙家濱》要拍攝電影時，江青知道青年演員不行，立即把趙老解放，說她對樣板戲有功，讓她輔導青年演員。輔導後又立即給她戴上了「五一六反革命份子」的帽子，強迫勞改。直到毛主席要趙老拍攝電影《紅娘》才使她離開幹校。可是，趙老至今仍說：「江青當時送我毛衣並無惡意，但是我比江青胖，怕給她的毛衣撐壞了，所以沒有穿。」對江青排演的樣板戲，趙老是最大受害者，但是她說：「平心而論，江青還是懂藝術的。」

據當事人趙燕俠回憶：「當時晚上我們見觀眾，當時晚上她就到場了。不知道，忽然的，說江青來看戲來了。忽然的來了。來了以後呢，她也看完了，這是第二次看了。第二次看了以後，她覺得不錯了。不錯呢，但是她不說不錯，她又拍桌子了——「怎麼又唱了？我在飛機上（趙燕俠：才知道她沒在北京）——」她說：「我在飛機上就看見報紙了，怎麼就開始唱了呢？」而且，還登了社論。因為觀眾一看很高興，說不錯。這個社論就是文化局登的，《北京日報》登的一篇社論。因為，那個階段她沒在。你知道嗎，你明白吧，她不在。所以，她就說不好。後來又擱下了，擱下完了又這個，她就提這個、那個，提完了就照著她的那個多少呢稍微改動一點，也沒有什麼大改。」

下文的回憶錄是對《蘆蕩火種》拍攝情況的還原：

趙燕俠：江青很失望，我們大家也很失望。因為，我們都是成熟的演員了，一看自己呢，一看這戲呢也是不行，是不太好。

1 魔方網，《風雨樣板戲》（二）（http://v.mofile.com/show/Q15SRJID.shtml）二〇〇九年十二月五日。

蕭　甲：用了大概一個禮拜的時間，我們三個人住在頤和園，就把它改出來了。改出來以後也沒有這種觀念，因為江青推薦，誰想到她會抓下去呢？

趙燕俠：（江青）就走了，不在北京。後來文化局，江青走了以後，文化局就出面了，文化局出面就支援我們排。

彭真十分關心《蘆蕩火種》的演出，支援演員的排演，並同時鼓勵傳統戲的創作。

萬一英（沙奶奶扮演者）：彭真同志他就說，《沙家浜》可以演，但是傳統戲也得演，兩條腿走路。江青呢，就主張演現代戲。

彭真並沒有理會江青，他安排劉少奇、周恩來、鄧小平等國家領導人觀看了《蘆蕩火種》。他們對這齣戲大加讚賞[2]。

[2] 魔方網，《風雨樣板戲》（二）（http://v.mofile.com/show/Q15SRJID.shtml）二○○九年十二月一日。

我只是個演員、劇團抓業務的幹部

——「洪常青」回憶樣板戲

劉慶棠（一九四八—），出生在遼寧，著名表演藝術家。一九五六年，劉慶棠在二十四歲時開始正式學習芭蕾舞。曾主演並首演芭蕾舞劇《天鵝湖》、《淚泉》、《紅色娘子軍》、《沂蒙頌》，他親自領導的舞劇創作有《紅色娘子軍》、《沂蒙頌》、《草原兒女》、《紡織女工》、《杜鵑山》、《苗嶺風雷》、《閃閃的紅星》等。一九七一年，劉慶棠成為「國務院文化組副組長」。一九七四年，四屆人大召開，劉慶棠成為文化部副部長。一九七六年十月，「文革」結束，劉慶棠先是被隔離審查，後被判刑十七年。

見到劉慶棠的時候，很難相信眼前這個瘦削的老人，就是當年《紅色娘子軍》中的黨代表洪常青。劉慶棠這個名字，在「文革」時期的文藝界可謂如日中天。他主演的芭蕾舞劇《紅色娘子軍》，是「文革」中八個樣板戲之一，曾經長時間占據著文藝舞臺，劉慶棠一度是那個時代女青年的夢中情人。

從普通的舞蹈演員到劇團的幹部，再到文化部副部長，他只用了短短的幾年時間。在「文革」期間，他曾是當時文藝政策的具體執行者。在「文革」之後，因為被認為執行了江青錯誤的文藝路線，被判處有期徒刑十七年。時光過去了四十年，當年英俊帥氣的小伙子已成為年過古稀的老人。談起「文革」那段歷史，他淡淡地說，我只是個演員，劇團的幹部。

＊文藝界的榜樣

網易新聞：當時像《紅色娘子軍》等藝術作品，在藝術形態上塑造出的都是英雄主義形象，相對比較誇張。這與建國以來的意識形態一脈相承，在那時代離我們已漸遠的今天，您對這種誇張的藝術形態是否有所反思？您畢業於文學系，您認為這與藝術上的求真是一種怎樣的關係？

劉慶棠：因為每一種藝術形式對生活都有不同的表現方式。比如電影、話劇較為生活化，更接近生活，京劇比話劇和電影更為誇張，舞劇在某種意義上來說，與上述這些形式相比，可能更為誇張，主要是用形體語言，用舞蹈語言來表達感情、塑造人物，這是不同藝術形式的特點。

至於表現什麼內容、什麼人物，在那個年代確實就是要表現革命英雄主義，以這個來教育人民。世界上任何國家，包括法國大革命和俄國十月革命時期產生的藝術作品，都要塑造當年的英雄人物、典型人物，在生活中起教育的作用，這是任何階級任何國家共同的主張。

網易新聞：當時江青很重視抓《紅色娘子軍》這部戲，在排演期間多次親自考察。第一次面見江青的情景您還有印象嗎？

劉慶棠：大概是一九六四年的七月份，我之前從沒見過江青，因為她過去也不經常在公眾場合露面。七月的一天，我們在天橋劇場進行《紅色娘子軍》的審查。許多領導都去了，他們當時提了一些意見，江青當時沒有表態。

第二天，江青到劇團來提意見。這是我第一次近距離見到她。江青戴一頂黃軍帽，穿著女式西裝。她提前做了準備，寫了幾張紙的。她一條一條提該怎麼改。比如，第一場原來是瓊花和紅蓮兩個難友走到一塊，兩人在艱難中尋找紅色娘子軍。江青把這一場給改了，戲劇一開始都要介紹人物的，她懂這些。我學過文學知道，任何戲劇的第一場主要人物一定要出現。

她建議一開始讓洪常青到這一帶偵查,準備解放椰林寨,這時瓊花被南霸天追到椰林裏面毒打,南霸天以為瓊花必死無疑,便揚長而去,她在大雨瓢潑中甦醒過來,但全身無力,走投無路,又摔倒了,正好被洪常青看見,問清了身世。洪常青就指引苦大仇深的她參加紅色娘子軍。江青說,這麼改,寓意黨指引勞動人民走上革命道路。

網易新聞:「樣板戲」就是從這個時候叫開的?

劉慶棠:後來,《紅色娘子軍》彩排後正式搬上舞臺,她每一場都提了修改意見。《紅色娘子軍》從創作出來到一九七〇年被搬上銀幕,改過幾十次,江青、周總理都提了很多意見。每一次審查江青都會觀看,而且每一次看都請來周總理。因為,周也很關心文藝,也懂文藝,但當時主要是江青抓的這個。

周總理說:「戲改得很好,批准你們明天就接待外賓。祝賀江青同志抓的樣板取得成功,我看這應該成為文藝界學習的榜樣。」有了一九六四年九月二十七日周恩來總理在天橋劇場的這番講話,從此「樣板戲」就叫開了。

網易新聞:之前,江青在文藝領域還做過哪些事情?

劉慶棠:其實在這之前,一九六三年京劇匯演的時候,江青就開始抓包括《智取威虎山》、《沙家濱》、《紅燈記》在內的樣板戲。江青自己也跟我們說過,她調查了全國各地像上海大劇院這些很多演老京劇的劇場,觀眾太少。京劇如果不革命,解放軍、少先隊、大學生不愛看,就演那些老故事不行,還是要演新時期人民的生活。

江青和周總理其實想法是一致的。一九六三年周總理看完《巴黎聖母院》的時候,要求舞劇團搞一點「革命化、大眾化的東西,不能老是跳王子和仙女」,要表現工農兵。後來,周委託的是林默涵抓這個事情。

周總理覺得芭蕾舞一下子表現中國的內容,可能群眾接受起來有困難。他提出可不可以先排十月革命、加勒比海風暴,從國外的題材慢慢過渡過來。而江青堅持直接排《紅色娘子軍》。周總理後來在天橋劇場發表的講話中說:「現在看來,還是江青同志這個辦法好,一步到位。」

那時候我們劇團寫報告，一式四份，周、江、張（春橋）、姚（文元），行文都是這樣的順序。江青也是這樣要求的：「你們每次的報告不要只送給我，先送給周總理。」

＊我是當權派，不是造反派

網易新聞：外界有一些聲音，說劉慶棠當年是江青反革命集團的得力幹將，其中列舉了一些東西。比如說：一九七五年九月，江青組織一次祕密會議，會上對劉慶棠說：「鄧小平是謠言公司的總經理，現在就像五七年反右，叫他們大鳴大放，將來再收拾。」隨後，劉慶棠向芭蕾舞團大會上和有的場合說了這些話，為製造新的動亂製造輿論準備，這件事是否屬實？

劉慶棠：這話我確實說過。當時我們屬於雙重領導，行政上歸周總理，文藝業務上歸江青管。這個時候中央政治局正在批判鄧，當時江青並不是私下跟我們偷偷說的，而是在大庭廣眾下公開宣布的，那時候鄧小平正被點名批判。

剛才說過，當時我們向江青、周總理幾個月要交一次工作報告，這是江青布置的。其實一九五〇年我就認識周總理，從個人感情角度說，我對周總理更瞭解更親近，他對我也特別關心。

網易新聞：還有這樣的報導：一九七五年十月，劉慶棠到上海，參與江青親信王洪文、馬天水、徐景賢、王秀珍等人的密談，王洪文對他們說：「鄧小平這麼大膽子是有總理、葉副主席支持。」劉慶棠回京後，立刻和于會泳、浩亮在北海公園祕密聚會，傳達了從上海帶來的指示，並分析了當前的政治形勢，他說：「謠言有個特點，攻擊文化大革命的幾個人，同時吹捧周總理，鄧小平和葉帥。」隨後他們馬上去北大軍代表遲群那裏看大字報。

劉慶棠：那個時代就是大庭廣眾下批鄧啊，是公開地宣傳和布置的，根本不是密談。我去上海兩次，一次是毛主席一九六七年給《白毛女》提了意見，上海那邊不敢改，怕犯錯誤。一九七〇年《紅色娘

子軍》審查過後的春天，周總理和江青讓我去上海改這個《白毛女》，這是一次。當時，在機場迎接我的就是當時上海的那三頭頭。

一九七五年，上海舞劇團要去朝鮮訪問，創作新節目，我去審查節目，因為當時上海舞劇團歸我領導。當時，在文化部我分管對外文化交流、電影和藝術局的音樂舞蹈這三塊，領導中國芭蕾舞團，上海芭蕾舞團也歸我領導。

當時要創作鋼琴協奏曲《黃河》，這個節目是我抓的。當時北海正修地下車道，北海公園給封了，我就跟北海的園長商量在北海安排幾個房間，讓創作組安靜的工作，分到了瓊島上借一個院子。在創作期間我去檢查進度，去過很多次。于會泳當時是文化部長，他懂音樂，對鋼琴協奏曲《黃河》提了許多好的意見。

＊沒有陰謀，全是陽謀

網易新聞：當時是不是有一些正常的業務活動，在批判中也會被說成是反革命活動？

劉慶棠：當時跟著毛主席、黨中央，當時中國就是這樣，何談祕密。審查我的時候他們就問我：「你們怎麼搞祕密活動？」我說：「沒有搞祕密活動。」「你們搞什麼陰謀詭計？」我說：「沒有陰謀，我全是陽謀。」不管是毛主席還是中央的直接指示，包括直接領導我們的江青和周總理的任務，我們都認真做，然後光明正大寫報告，我沒有偷偷摸摸，那時候也沒覺得自己這樣做是什麼虧心事。

網易新聞：到後來的《反擊》、《盛大的節日》、《搏鬥》這些劇本，有報導說旨在煽動打倒鄧小平等黨政領導人，當時您主抓這些影片，這個是上面有什麼指示嗎？

劉慶棠：張春橋布置工作就說文藝創作要抓與走資派鬥爭的題材，我在電影創作會議上作了傳達。是，有些節目是我抓的，《反擊》不是。我抓了五個重點影片，《井岡山》、《長征》、《山花》、大

慶的一個片子，還有《四渡赤水》。那時候，毛主席做了動員，我參加了當時三百五十人的黨政軍一、二、三把手在大會堂開的大會，布置了怎麼批鄧。我說我從來沒搞過陰謀，全是陽謀，只要是布置的我都認真去做。

網易新聞：您是如何當上文化部副部長的？

劉慶棠：是周總理推薦我去文化部工作，當時毫無思想準備。周總理在一九七〇年三月找我去大會堂談話。屋裏一共就三人，周總理和我談話，祕書坐在遠處休息。周總理就說：「慶棠啊，你的工作要變動了，現在中央組建新的文化部，叫國務院文化組，你要參加這個工作，中央已經定了，你有什麼想法呀？」周總理以個人名義跟我談過很多次話，所以我在周總理面前怎麼想就敢怎麼說。

網易新聞：後來您給華國鋒寫過信，信上主要寫了什麼內容？

劉慶棠：我說我對劇團是瞭解的，江青他們在「文革」的運動中有什麼問題我不知道。我相信毛主席，相信黨中央，跟黨走。[1]

1　沈步搖撰稿，〈我只是個演員、劇團抓業務的幹部——「洪常青」回憶樣板戲〉，網易新聞（http://news.163.com/09/0817/12/5GTSNHFU00013KOD.html）。

我們這些人的那些事

採訪小記：上個世紀九〇年代初，因為原在中芭工作、鄰居張京海老師夫婦的介紹，有幸認識劉慶棠老師，開始長達二十多年的交往。他是我少年時代的偶像，他所塑造的芭蕾舞劇《紅色娘子軍》黨代表洪常青的形象對我們這一代人來說是萬分癡迷。

他是個愛聊天的人，閒談中說了很多舊事。我在一九九八年七月十五日、二〇〇一年一月三十一日時曾詳細筆錄他的口述，現根據此紀錄原稿稍加整理成文。劉慶棠老師已於二〇一〇年夏天病逝，帶走了一生的沉重歎息。他曾有寫作回憶錄的計畫，可惜天不假以時日，來不及對自己一生的成績和教訓做一個真切的總結。現在整理的口述稿只是從他自己的角度，講述了他所經歷所知道的一些事情，一定帶有以往歷史的苦澀痕跡和片面性。

＊江青與文藝界二三事

我見過江青與周總理爭執，爭得臉紅耳赤。江青對我們說過：「我從來沒有反對過周總理，當年在延安時周總理是支持江青與毛主席結婚的。但我們有時意見不同……」在我們眼裏，江青對總理是尊重的。我們當時就聽說，江對總理是尊重的。

到人民大會堂開國務院會議，吃工作午餐不要交糧票。而到釣魚臺開會，江青要讓我們交錢、交糧票，不許揩國家的油。老太太自己也交，非常認真。

京劇老演員裘盛戎老向幾十元工資的青年人借錢，錢數積起來變得很大。江青知道後替年輕人焦急，要裘自

己去還這些錢。

當時京劇名師李少春境遇不好，江青有意讓他去當教員，有改善、保護之意。有一次，李少春遇見我，就問：「讓我當教員，你知道嗎？」我說：「江青同志同意你去……」他怕此事是假的。但江青對此事認真，一直惦記著。有一回，李少春病了，精神方面壓力大，有點失憶。開會時，江青問：「李少春同志怎麼樣？」浩亮說：「現在好一些，記憶好一點。」我把李少春跟我說的話轉述一遍，說：「他有顧慮，怕是假的，怕去了又挨打……」江青一聽很激動，動情地說：「你跟他關係密切，多做工作，對他的病情有好處。」我們就去找他，多方鼓勵他。

後來，李少春病危，住進積水潭醫院。我把這個消息告訴江青，她說：「你什麼時候去？你今天就去吧，代表我去看看他，問一下在治病方面需要什麼幫助？」我們當天下午就去了醫院，李少春愛人侯玉蘭守在那裏。李少春已處於彌留之際，我握住他的手，他睜開眼睛看到我，我小聲地告訴他江青慰問的話語。他彌留了三天，在場的醫生告我，他還是有下意識的反應，還有一種直感。

裘盛戎等名師由於歷史原因有抽大煙的習慣，「文革」中被迫停了，受不了。裘有一天直接告訴江青，請求幫助。江青酌情同意，建議由醫生控制，少量飲用，讓他上臺演出，同時慢慢戒掉。她說：「這是舊社會給他帶來惡習，要勸他改正。他是國寶，應該好好保護。」

運動前江青曾對八一廠導演嚴寄洲的影片提了修改意見，嚴寄洲沒改動。江青就批評他固執己見，不把我們放在眼裏。結果運動中江青的話被用上，整得他很苦。一九七四年我管電影，江青找我：「慶裳，給你說一事，嚴寄洲給我來過一封信，很誠懇，說好幾年沒工作，想發揮點作用，悶得慌。『文革』中整他厲害，有人利用我隨便說的話，折騰他不輕，弄得我現在很困難。你去一趟八一廠，不要提我，怕八一廠又有人折騰。你替我保一下，你明天就去，然後給我回電話，不順利的話，我再給你出主意。」

我就去八一廠開座談會，演員王心剛、張勇手、李炎、總政陳亞丁等都來了。我問八一廠創作情況，順便抽空問到：「嚴寄洲同志情況怎麼樣？」陳亞丁說：「群眾衝擊厲害，壓力大，靠邊站，情緒消沉。」我又問，身

體如何？他們說不錯。我說：「事物是一分為二，他是有錯誤，但也是對電影工作有貢獻的人，長期不工作，對八一廠還是損失。身體挺好，應該早一點讓這個同志出來工作，你們看有否困難？」陳亞丁聽了覺得驚訝，他也明白這不單單是我的意見。王心剛事後告我，已向嚴寄洲轉達，他流了眼淚，表示要做貢獻。第二天嚴就出來工作了。

一九七七年嚴寄洲在報紙上刊登大文章，揭發江青怎麼迫害他。我看了就想：其實有一段江青對他的導演工作還是過問了，力所能及地關心過。

*毛主席衝江青發雷霆大火

江青愛發脾氣，脾氣確實很暴，但發錯了，就檢討。前一段我在甘家口路上偶然碰到原來釣魚臺十七樓江青處的服務員，我們倆閒聊。她說，江青愛發火，碰到難處理的事就焦急，發火厲害，但有時過幾天她又會說自己脾氣不好，請人原諒。

記得有一次開會，江青說：「聽別人說，某某有問題。」我就向她解釋，認為不是那麼回事，她聽了大怒，說：「你怎麼還保護他？」江青就是說他有「五一六」嫌疑，她氣呼呼地問我：「你打保票嗎？」我說：「我打百分之八十。」事後，我將調查來的材料告她，她才消氣，說：「批評錯了，你們不要生我的氣，我這個人脾氣急，我不是故意的，錯怪你們了。你們要經得起批評，毛主席批我，說：『我捅了漏子，主席在電話中罵我不對。』」從「毛主席批評」話題扯起，她就在那時給我們講了這麼一段故事。一九七〇年盧山會議後，林彪、葉群到處探風，到釣魚臺請江青照相，江青不想照，就藉口說拍攝機器收起來，不使用了。林彪、葉群從釣魚臺走了，一副不高興的樣子。江青向毛主席電話報告，說幾點幾分林彪離開，毛主席五分鐘內不言語，突然間大發雷霆地說：「你混賬，你糊塗，你壞了大事，你知不知道團結林彪、分化陳伯達，你為什麼不請示，一貫無組織無紀律……」江青嚇壞了，拿著電話筒連喘氣都不敢出，小聲問：「主席，怎麼改正？」毛主席說：「今

天下午你拿相機、燈，到林彪那裏承認錯誤，讓他感覺你可信，請求給他拍照……」江青迅速帶著器材趕到林彪住處，向林彪承認錯誤，林彪很高興，說：「這哪是錯誤……」這就是那張著名的林彪學毛選照片的由來。記得一九七三年開十大，分組會上談創作，江青閒時又談起這段經過，主席五分鐘內不說話突然大發脾氣給人印象最深，其中高層政治鬥爭的複雜性到了以後才明白過來。

江青是內行，懂戲。看了戲後她會有所準備，拿著提綱提意見，說：「昨晚一夜沒睡好，想戲的問題，主要的應肯定，但也必須做較大的修改，我提幾條請你們考慮……」或者說：「我不懂舞劇，懂一些共性，你們自己研究……」《紅色娘子軍》裏的〈常青指路〉一場戲，就是在江青指點下排練的，常青出場的動作，是我和演通信員的小彭一起編排的。

「曾擔任過《紅色娘子軍》女主演的白淑湘能否演戲？」在當時是個政治問題，她的父親是國民黨少將特務，參與過謀害聞一多的行動，解放後在瀋陽被鎮壓。白說過對父親懷念的話，也是人之常情。軍代表揭發她反對現代戲，曾說：「握握拳頭算什麼藝術？」運動一來就上綱，江青就讓她到幹校鍛鍊，餵豬，條件艱苦。我提出讓白淑湘回來演戲，江青一開始說：「演《紅色娘子軍》記她一功，但她表現不理想。」後來，過了一段又問：「她認識如何？」我說：「不錯，還堅持在幹校練功、專業上刻苦。」江青批評我說：「你護著這個，護著那個。」我說：「她本人有進步，劇團也需要。」江青說：「那就把她調回來吧。」

江青提出藝術上要出新，戲劇內容不改變，就沒有生命力。「文革」前她曾經做過祕密調查，看看舊京劇的演出情況，比如就調查過譚元壽上演的情況，查看觀眾到底有多少，她做過一番計算。當然，江青做樣板戲是有政治目的，為「文革」造輿論。

八○年代我在秦城裏面偶遇過江青。秦城有四個大院子，彼此放風時間不同，關在裏面的人平常是見不著的。有一次我在走廊裏碰到江青，她看著我，頗覺意外，但雙方都沒開口說話，各走各的路。她當時已顯老態，走路慢，反應也慢。我估計是監獄方面時間掌握錯了，再加上她走得慢，就造成這樣相見。我算一下，這樣碰巧撞上起碼有兩次。

＊業務出色的于會泳

過去有人寫于會泳，貶的地方不夠實事求是，不真實，沒有說服力。于會泳過去是部隊文工團的，到上海音樂學院進修學習，對民間東西熟悉，熟悉的種類繁雜，比如四川清音、北方大鼓等，拿起來就唱。而他學的是西洋作曲，曾擔任過作曲系總支書記。江青聽說上海有這麼一位人物，洋、中均會，表現力強，很合她的意思，就大膽使用他。「文革」開始後，上海京劇團亂套了，于會泳作為工宣隊進駐，犯了錯誤，又回到音樂學院。《智取威虎山》恢復排演，又把他請到劇團領導創作，唱腔設計很認真。

他寫的唱腔，有的人覺得清新，與新的人物合拍、協調。有的老藝人卻說四不像，非驢非馬，不姓「京」。于很尊重這些意見，允許人家說三道四。實際上江青、于會泳很重視這個京劇姓「京」的意見，于覺得一定要重視京劇唱腔、京劇特點，讓人一聽還是感到京劇味。他配用西洋手法，加進戲曲東西，他是《智取威虎山》、《海港》、《龍江頌》的主要創作者、組織者，幾部戲演出都很成功。群眾對于會泳很信任，他講話頂用。

于會泳和我不怕別人說三道四。當年我們排《紅色娘子軍》前，到海南全島轉了兩個月，採訪不少人，實地去看娘子軍活動的地區，寫出舞劇臺本，也有人說四不像。

後來于會泳主管北京京劇團，排演《杜鵑山》，反覆修改。于會泳認為楊春霞合適，就從上海借調北京，把她留下。汪曾祺是主要作者，起了重要作用。北京京劇團有一批有才幹的人，汪曾祺在其中是突出的。于會泳跟我說過，汪很有才，應該很好地發揮他的業務才幹。排練時，圍繞臺詞修改，于會泳經常會向在場的汪曾祺等人商量，問：「這樣行不行？」于一般會採納汪曾祺他們的意見。

運動中北京京劇團陷入動亂，形勢比較複雜。我曾經管過一段北京京劇團，知道一點情況。原來軍代表、《野火春風鬥古城》的作者李英儒被審查，倒了，只好重新挑選軍代表。江青向軍委要人，要一位軍級幹部，周總理批准了。來了田廣文，他是副軍長，全軍有名的戰鬥英雄。他當一把手，解決內部班子矛盾，很難，要解決

的問題很多，他說話有人也不聽。我當時在國務院文化組，團裏請求來管管，我就出面幫忙解決，在當時起了一點作用。在那樣困難的情況下，于會泳抓創作還是很出色的。

在文化部工作時，于會泳和我的關係比較好，我們倆經歷相似，參加過軍隊文工團，有實際工作經驗。他在決策時願意多聽聽我的看法，總是說：「你說真心意見。」這成了他的口頭語。

一九七五年左右要解放幹部，有不少阻力。我在會上說，「文革」這麼大運動，證明一個人沒錯難度大，拿掉了，就不符合黨的政策。經過考驗的幹部，應該恢復工作。于會泳堅決支持我的意見，排除了派別間設置的障礙。他

一九七四年後我分管劇團、製片廠，參與過這些單位的追查，辦追查學習班，當作大事情來做。文化部追查的特點是連環追，現在看是錯誤的。

張維民曾在東北當過省革委會副主任，由於同毛遠新還有吳德的關係，調任文化部常務副部長，管理整個文化部政治運動。他屬於很左的一類人，運動積極，能幹能說。

一九七六年十月六日以後的三四天，他靈機一動，馬上掉過頭，在部裏奪權。唸完「粉碎四人幫」的中央文件後自動主持會議，把矛頭對準于會泳、浩亮和我。他還說那些老話：「你們得趕緊揭發……」又對浩亮說：「你表個態。」我說：「你不明不白，向你表態算什麼……」說著說著就吵起來，他說我們很倡狂。于會泳在一旁不吱聲，沒有什麼表情。他心裏是很明白的。

他自殺的消息傳來後，我很不是滋味。當時審判時有一內部說法，就是一個部門只判一個人入獄，于會泳走了，就判我徒刑。于會泳這個人對創作執著、認真，是一個對藝術絕不含糊的人。

據說是在審查時偷喝了農藥，很慘。當時審判時有一內部說法，就是一個

*周總理找我談話做思想工作

我是一九五一年就認識周總理，他對我的成長經歷比較瞭解，看過我許多次演出，看過我主演的《天鵝湖》、《海盜》、《淚泉》等，懂得芭蕾戲，關心甚多。

七〇年代初，在一次接見外賓之前，周總理找我談話，說：「毛主席、黨中央要組建新的文化部，讓你到文化部工作。舞臺上這麼多年，我怕你想不通。過幾天政治局開會研究，我要先打通你的思想，不上臺演出行不行？」我說：「一切都是黨培養的，聽從黨的安排。對舞臺有感情，不演出會有留戀。現在只有害怕心情，過去我只做過一個劇團的工作，到文化部有種懼怕，水準低擔負不了，給黨的工作造成損失。」周總理說：「我告訴你，我幹革命時沒想到做總理，一開始我也害怕。根據我的經驗，你這種心情是可貴的，兢兢業業，就能前進。要做工作，隨時都會犯錯誤，隨時改。」很快，中央下發文件，宣布文化組十人名單。周總理以後高興地對我說：「跟你談話前原來還想需要半小時，想不到十幾分鐘就做通你的工作。」

「文革」前紫光閣每半個月都有舞會，二三十人範圍，參加的人有副總理、副委員長、軍委副主席等，由中央歌劇舞院負責藝術組織工作。周總理對幹部嚴厲，對一般群眾好，院長趙渢總理見面批評他，有顧慮，就說慶棠跟總理熟，讓我帶隊。

一個大轎車裝四十多人，有十多個人的樂隊，三四個獨唱演員，二十多個女演員。跳累了就休息，表演幾個小節目。我因為白天工作、排練累，體力勞動強，去紫光閣後我就坐在祕書中打撲克。周總理理解我的情況，跟我說：「你白天累，現在需要放鬆⋯⋯」

江青從來不去跳舞，蔡暢大姐偶爾去過。舞會一般晚上十一點結束，我們再吃點夜宵。

一九六六年六月初「文革」露出苗頭，劇團工作大亂。我當時是劇團支部組織委員、演員隊隊長，我作為雙料幹部，也受到衝擊，被貼了大字報，有人也不聽我說話。而六月四日還有紫光閣舞會，我到處找人，說：「中南海工作不能停，總理祕書給我打電話了，你們應該協助我，如果停了，中央會批評。」我就帶了上回原班人馬去中南海。周總理問我情況，我說：「劇團已經亂套了，好不容易做工作才爭取來的。」總理說：「那下次看情況吧。」碰到那麼巨大的政治動亂，舞會以後就停了。

八〇年代中期我因病出了秦城，就回老家休養。一九九三年還有補助，每個月給我們三百六十元，水電費就要一百五十多元，靠兒女、國外學生資助。一九九四年生重病花了一萬九千，我寫信給江澤民同志，他批了五萬元，專款專用。寫信還有一點希望，被逼著給中央寫信。

我現在就是人家找我到大學教課，為別人籌辦民營藝術學校。最想排舞劇《岳飛》，看了很多史料，也寫了舞臺臺本，找了原來《紅色娘子軍》作曲家來合作。排戲很難，我總想在晚年做一點事情[1]。

1

劉慶棠口述，陳徒手採訪，〈劉慶棠：我們這些人的那些事〉，《信睿》二〇一二年第十二期。

劉慶棠憶汪曾祺

七○年代初擔任文化部副部長的劉慶棠回憶說：

北京京劇團有一批有才幹的人，汪曾祺是突出的，他在《杜鵑山》的創作中起了重要作用。于會泳跟我說過，汪很有才華，應該很好發揮他的這種才幹（一九九八年七月一五日採訪）。

一九三七年後，江青與張永枚、浩然等作家有了更多的聯繫，于會泳又培植自己的嫡系隊伍，汪曾祺與他們的關係相對疏遠一些。一九七四年七月，于會泳通知汪參與《新三字經》修改，此書將作為小靳莊貧下中農編的「批林批孔」讀物，汪只寫了其中幾句話：「孔復禮，林復辟，兩千年，一齣戲。」

一九七六年二月，于會泳又要把電影《決裂》改成京劇，他提出敢不敢把走資派的級別寫得高一點，並表示如果樣板戲不注意品質，就有可能被人攻倒。後來於對《決裂》彩排不滿意，批評說像是一根繩上掛了許多茶碗。汪曾祺他們想不出辦法，只好每人讀有關「三自一包」的材料。十月十一日開會，原訂彙報各自的設想，可是誰也沒有說什麼，因為暗地裏已經知道「四人幫」垮臺了。[1]

1 陳徒手，〈汪曾祺的「文革」十年〉，《讀書》一九九八年第十一期。

高玉倩等人的訪談

編者按：以下內容摘自鳳凰衛視《鳳凰大視野・風雨樣板戲》欄目組編寫的《風雨人生樣板戲》。

戴嘉枋：中央音樂學院教授

葉永烈：《江青傳》作者

麖金群：《紅燈記》鼓師

高玉倩：《紅燈記》李奶奶扮演者

劉長瑜：《紅燈記》李鐵梅扮演者

李浩天：京劇演員。李少春之子

許戈輝：主持人

許戈輝：樣板戲曾經是中國人生活中的一部分，甚至是不可或缺的一部分。說起樣板戲，我們首先要提到的就是《紅燈記》。《紅燈記》在這幾齣樣板戲中可以說先聲奪人，紅得最早。一九六四年前後，在廣州、上海等地連演數百場，觀眾趨之若鶩，一票難求。《解放日報》的評論文章認為《紅燈記》是京劇革命化的一個出色樣板，這也是關於樣板戲一詞的最早起源。四十多年過去了，《紅燈記》裏那些經典化的唱段許多人至今還是耳熟能詳，記憶猶新。

畫外音：這是一九六六年中國京劇院樣板戲《紅燈記》劇組全體成員的一張合影，站在中間的就是李玉和的扮演者錢浩梁。

我們不停地撥打這個電話，卻始終沒有聯繫到錢浩梁。有人說他去了美國，有人說他去了

利亞，也有人說即使找到他，關於紅燈記他什麼也不會說。

李浩天：一九六三年的下半年吧，快到年底，開始籌拍《紅燈記》，這個《紅燈記》的導演是阿甲。中國京
劇院的導演，那麼，阿甲、鄭亦秋、樊放，阿甲要數頭一位，阿甲在中國京劇院導演裏頭是頭一位
的。阿甲來拍這個《紅燈記》，當時我父親（李少春）是演李玉和。（出示照片）這是《紅燈記》
鬥鳩山，這也是《紅燈記》。

畫外音：一九六三年，中國京劇院的總導演阿甲從文化部副部長林默涵的手中接過了由江青推薦的滬劇《紅
燈記》的劇本，開始把它改編成了現在我們見到的京劇《紅燈記》。

劉長瑜：大師級的導演阿甲先生，對這個戲的整體的把握、人物的安排、節奏處理，都是非常優秀和精彩的。

葉永烈：阿甲的真名叫符律衡，就是符號的符，嗯，嗯，那個律，符律衡。後來，因為在延安
的時候跟江青一起演戲了，演《打漁殺家》。所以彼此也都很熟悉，所以江青第一次抓這個樣板
戲，就是第一塊樣板，《紅燈記》就讓他來改編。

許戈輝：一九六四年五月，《紅燈記》完成前五場的成與彩排之後，江青從上海回到了北京。在阿甲的陪同
下，她觀看了演出。演出打動了江青，她自始至終兩眼凝視著舞臺。演出結束後，她笑容可掬地走
上舞臺，於演員一一握手，還和李奶奶的扮演者高玉倩親熱地擁抱了一下。可是沒過幾天，江青卻
突然把阿甲等人叫到了自己的辦公室，板著臉孔說：「你們怎麼把我的戲給改壞了？」這讓在場的
所有人好不詫異。

畫外音：有人說江青喜怒無常，但是這一次江青發脾氣並非空穴來風。

高玉倩：六五年，在屋子裏，頭一句想：「彭德懷不聽話」。喲，我心想：今天是大好的日子，請我們來頭
出來，跑毛主席家吃飯去了。毛主席去開會去了，江青說：「由我來接待你們。」這時江青就迎
一句話怎麼是彭德懷啊？嚇得我心就怦怦怦怦直跳。「他不聽主席的話！」我一瞧這氣氛就不大
對了。

畫外音：兩條路線的鬥爭是江青改革京劇的理由，她選擇阿甲作為她意圖的創造者。但是希望通過樣板戲擴大影響力的她，卻在《紅燈記》即將獲得成功的時候，發現自己並不是《紅燈記》的真正主人，由此她毫不猶豫地展開了與阿甲的爭鬥。

廣金群：她就認為這個戲是她導演，要把阿甲打下去，就這麼個矛盾。阿甲那會兒鬥不過他，毛夫人啊，好！毛澤東的媳婦誰鬥得了啊？

葉永烈：一個就是知道江青很多事情，所以說江青的一些歷史他都比較清楚。第二就是江青要他改，或者這樣改、那樣改，也有時候他並不太聽話。所以呢，江青後來就是對他先是用了他，後來呢又批他。江青這樣幾句話，很快就把他打下去。所以說，江青《紅燈記》實際上是這個樣子：阿甲起了很大的作用的，他在京劇方面非常有功底。當時用了他，後來又否定他。

畫外音：隨著對新編傳統京劇《海瑞罷官》批判的深入，文化大革命開始了，而革命現代戲的大導演阿甲的處境卻變得更加尷尬和危險。

高玉倩：阿甲那時候，那時候我靠邊站的時候，就問他：「高玉倩，誰讓她演的李奶奶的？」阿甲說，阿甲有點結吧：「我，我，我，我。」「你讓她演的呀，你寫出來，這是你的罪行。」「我，我，我……」等到江青那天晚上接見我的時候，在工人俱樂部：「玉倩，誰讓你演的李奶奶？」我說：「我不知道。」我哪兒敢說啊？「我讓你演的，阿甲貪污了我的指示。」喔，又是她的了。這個會剛完啊，那兒就又鬥阿甲，阿甲不知道我頭天晚上江青接見了。「誰讓高玉倩演的這個李奶奶啊？」「我，我，我……」還沒講完呢。「胡說！是，是江青，是首長！」阿甲也都糊塗了，昨天剛說的是他，這會兒又是江青。

劉長瑜：那就甭提了，好玩極了。你現在想起來，簡直就是一個天方夜談的一個神經病當家的歷史，反正挺有意思的。現在想有意思，可當時不行，當時害怕極了。

畫外音：在整理資料的時候，偶然發現了這些在我們看來十分珍貴的照片，照片裏我們又一次看到了錢浩梁的身影。但是此時，他的身份已經由一名普通的京劇演員變成了共和國文化部的副部長。

李浩天：我看那個戲它是A、B組，A組是我父親演，B組當時是叫錢浩梁演，錢浩梁演B組李玉和這個人物。那麼在這個《紅燈記》的創作當中呢，我父親他有些地方是在比較關鍵的時候表現李玉和這個人物，和這個關鍵的幾個地方，畫龍點睛的那些地方，都是他的點子。像我那個什麼呢，（學前奏，「倉當里當」）第二場我一出場（再學前奏），跟著節奏，跟著劃洋火，跟著生火。

高玉倩：他的藝術，很多地方李少春參加意見真不少。

劉長瑜：還有一個地方，他設計得非常巧，就是李玉和鬥鳩山的時候，他的功力，他的創作能力，可以說任何人都無法比擬的。有一句唱：「正好把筋骨鬆一鬆，鬆一鬆。」然後，他的帽子是在桌子上擱著的，鳩山的桌子上應該是乾淨的，它不可能是髒的。那麼，他的帽子在桌子上擱著，「匡才匡才」，走過去以後把這個帽子拿起來，啪，一撣土。這一動作，撣這一下，說明了很多問題。

李浩天：他的創作能力。

劉長瑜：我們在京劇界對李先生的尊稱是「李神仙」。為什麼稱他為「李神仙」呢？沒有事能難倒他。

賡金群：李少春腦門寬，大腦袋，頭大。

畫外音：李少春既是《紅燈記》中李玉和的首演者，也是該劇的編劇者之一。我們目前看到的《紅燈記》的過去的影像資料中，都滲透李少春參與創作的痕跡。但是，與同是該劇創作者的阿甲的命運一樣，很快他就從李玉和的角色中淡出，消失在人們的視線中了。

賡金群：因為我們拍這個影片拍《野豬林》這個影片，那會兒嗓子就不大好。那麼《紅燈記》呢，錢浩梁他有嗓子，一教他就換了他。

高玉倩：那時候，李少春演李玉和，讓他唱，唱不了那麼大段。

畫外音：李少春最終從李玉和的角色中淡出，與他當時的身體狀況不無關係，但是江青的介入也成為這件情最終能實現的一個重要的因素。

劉長瑜：江青就說：「為什麼不讓錢浩梁演李玉和？我要看錢浩梁演李玉和。」好像她還跑到周總理那裏去哭。

賡金群：李少春這個人太聰明了，太聰明了。人一瞧你這個江青有這個意圖，我不讓你扒拉我，我自己讓賢。

高玉倩：我們到南方去，就沒有李少春了，就是錢浩梁演。

許戈輝：一九六五年，《紅燈記》在南方巡演，錢浩梁一路擔任主演，獨挑大樑，轟動一時。江青曾經親自給在廣州的錢浩梁去信，鼓勵他走又紅又專的道路。此時的錢浩梁面對江青的青睞，面對鋪天蓋地的榮譽和掌聲，他覺得自己儼然已經是李玉和的藝術形象的正宗創造者了。

畫外音：李少春所創造的李玉和的形象逐漸為錢浩梁所代替。隨著錢浩梁主演的電影《紅燈記》在全國公映，他憑藉自身的良好形象和紮實的基本功，獲得了廣泛的認可。

劉長瑜：他演的比不了李少春先生，但是我覺得他演得也不錯。

戴嘉枋：從形象上來說，他有一定的優勢。按照當時來說，三突出，李少春個兒比較瘦小。這個作為英雄人物，好像是不是錢浩梁顯得更魁梧一點。恐怕他也占了這個便宜。

劉長瑜：我們原來在中國戲劇學校實驗劇團，他就是非常優秀的武生演員。我們就在一個團裏，他非常精彩。他和那個老先生尚和玉啊、什麼錢金福啊，很多的大的武生藝術家學戲，他也非常刻苦。所以，他那個時候就是一個非常優秀的武生演員。

厲金群：錢浩梁調到中國京劇院，因為他這個青年有嗓子，舞步好，有架子。再提老早，他能翻，能翻跟頭，是個培養人才。那麼到了京劇院，調到京劇院，我們就以大力地來支持他，培養他。所以說，從主要演員李少春、袁世海，都培養他。領導上，都培養他。

畫外音：現在，關於錢浩梁與李少春師徒的名份成為一個爭論的問題。因為，當年在這塊牌子（中國京劇院）底下，他們都是劇院的頂樑柱。但是，隨著《紅燈記》李玉和的介入，隨著文化革命的不斷深入，問題似乎開始變得複雜和撲朔迷離。但是，李少春對《紅燈記》的貢獻以及他對錢浩梁曾經的悉心培養，這些也都是錢浩梁從來沒有否認的。

劉長瑜：他不是說什麼都不是，一無所能，江青一手提拔，不是這個情況。因為我比較瞭解。

戴嘉枋：李少春是不是因為好像有的材料說有的對江青提的意見他也並不是太（重視），因為他作為一個非常有主見的藝術家，他本身又唱得很好，表演又（好），他恐怕就是江青的意見，他並不以為然。

那麼，江青就是這個東西記在心裏。像那個錢浩梁他是屬於是唯一命是從的，如果當年他全聽李少春的，那麼現在他就全聽江青的。他比較俯首貼耳，恐怕有種種這個因素。

畫外音：那麼，這個錢浩梁究竟是怎樣的一個人呢？由於沒有辦法採訪到他，我們對他的瞭解好像僅僅停留在大家的隻言片語中。對於他的思索似乎也暫時停止了。

許戈輝：一九六九年四月，已經是中國京劇院黨委副書記的錢浩梁又當選為中共九大的代表。儘管官運亨通，但他不願意荒廢自己的藝術，每天依然堅持練功，吊嗓子。不久以後，他被任命為文化部的副部長。喜憂交加的錢浩梁曾經不無感傷地對自己的朋友說：「離開舞臺是很難受的。」但是，仕途的升遷，畢竟大於告別舞臺的惆悵。很快，他從自己狹窄的劇院宿舍搬了出來，堂而皇之地住進了京劇大師梅蘭芳的寓所，成了梅宅的新主人。

畫外音：文化部副部長的身份，住進梅宅的特殊待遇，此時的錢浩梁身份與地位的變化，連他周圍的人都感受到了。

賡金群：文化大革命，長脾氣。我這打鼓的，你錢浩梁跟我說話，「叭！」把腳一抬，「老賡啊！」我就他媽不樂意聽！我就不樂意聽。你什麼就跟「老賡，老賡」的。對待教他的人、對待跟他一塊兒工作的人毫不尊重啊。尊重，起碼差勁了。

畫外音：「文革」期間，李少春遭到批鬥，甚至被叫去揹糞桶，而他身處革委會要職的學生錢浩梁並沒有出面阻止。

賡金群：揹屎桶子你不得攔著點啊？你應當攔不應當攔？這不能這樣做，他沒犯這個罪，你不應當說話嗎？那會你革命委員會負責人啊。哦，做群眾的尾巴，那群眾讓他死呢？你也讓他死。所以說，這老同志對他沒有好的印象。

畫外音：還有更多的事情，錢浩梁沒有去阻止，或許他也沒有辦法阻止。

賡金群：跪玻璃碴兒，這有多殘酷啊。就這些壞人啊，官報私仇。呵，可他媽掌握點事兒了，我就得拿出點規矩來，真沒勁。

許戈輝：一九七五年九月的一天，錢浩梁驅車悄悄來到了北京積水潭醫院，病床上躺著的是他的老師李少春。因為突發腦溢血，昏迷不醒，錢浩梁知道老師積勞成疾。望著形容枯瘦、彌留之際的李少春，錢浩梁沒有說一句話，在床頭站立了很久，後來就悄悄地離開了。

畫外音：我們偶然獲得了關於錢浩梁的影像資料，這位我們始終沒能找到的李玉和，終於被輕輕揭去了略帶神祕的面紗，也終於走到了我們的鏡頭前。

（錄影資料）

畫外音：這是二〇〇二年的一次演出，錢浩梁表演的是老師李少春親自傳授給他的代表作《野豬林》。已經三十多年了，觀眾卻依然希望聽到他的《紅燈記》，但是錢浩梁卻沒有滿足他們熱情的要求。

（錄影資料）

畫外音：這是一九九二年一次在山東的演出，錢浩梁突然摔倒在舞臺上，之後被診斷為腦溢血。隨後的日子是半身不遂，喪失了大部分的語言能力。醫生告訴錢浩梁，這幾乎不可能被治癒的。而這是一九七六年「文革」結束後錢浩梁重返舞臺不到四年的時間。在此之前，他因為政治原因離開了舞臺整整十三年。終於有一天，錢浩梁他還是重新登上了舞臺，但是腦溢血的後遺症卻常常會使他忘掉臺詞。

錢浩梁：同志們，今天因為我的腦子，大腦還是不行（觀眾鼓掌）。其實啊，我是很下功夫了。背了，一天得背六七遍（觀眾鼓掌），臨上場就不行了。說明我今後不能再唱了（觀眾鼓掌）。謝謝同志們對我的支持、鼓勵。

傅謹：我想浩梁肯定是一個很悲劇的一個人物。他有那麼一個機會來演《紅燈記》裏面的李玉和，我想這是很多人都求之不得的一個事情。也正是因為他這個戲演的很成功，所以他最後也成為文化副部長，粉碎「四人幫」以後遭受牢獄之災。我想對他的心理，從事樣板戲的創作這一段對他來說是很深很深的一個創傷。浩亮不願意回頭觸及那個創痛，我覺得是非常非常可以理解的。

賡金群：「過去我是不對的，那樣對待老師，那樣對待自己的培養人，我是被培養的，那甚至是錯誤的。所以，我一定要抱著一個贖罪的思想。」我覺得他的內心就是這個。

高玉倩：據我知道，他沒有害李少春。外頭都說這個、那個的，我知道沒有。那時候文化大革命是一團亂啊，誰鬥誰那很難說了。我覺得他是犧牲品。

（錄影資料）

錢浩梁：歲數不行了，你有這個精力沒那個歲數了，已經啊怎麼了？已經日落西山了，藝術的黃金時代已經過去了。你不論是這樣，一點不現實。你只能到後期了，藝術道路已經差不多了。也就是咱們說的那個火旺的勁頭沒有了，火熄了。

許戈輝：重返舞臺的錢浩梁，不斷地接到各地的演出邀請。出於慎重他總是向來人要求看到當地更高一級政府邀請他去演出的公函，而對一般團體的邀請他通常都會拒絕，他不參加走穴演出。每次到外地演出，他都會和藝校打招呼，還嚴格遵照合同每場交給藝校辦工一百元錢。每次的演出前，他都會拿著話筒說同樣的話：「感謝大家還記得我，現在我為大家做彙報演出。」

許戈輝：好了，風雨四十年，走過樣板戲。感謝你今天的收看，明天請繼續收看《沙家濱》[1]。

[1] 鳳凰衛視《鳳凰大視野‧風雨樣板戲》欄目組，《風雨人生樣板戲》（中國友誼出版社，二〇〇七年）。

我演「白毛女」的歲月

石鍾琴 ◎ 撰

石鍾琴（一九四五—），浙江鄞縣人，舞蹈女演員。一九六六年畢業於上海舞蹈學校，後任上海芭蕾舞團演員。第五屆全國人大常委。舞劇《白毛女》、《雷雨》、《阿里巴巴與四十大盜》女主角。

一九六四年，還是在上海舞蹈學校做學生時，我參與演出《白毛女》。不過，我並沒輪上演主角，我只是在劇中跳一些群眾場面，比如跳紅纓槍等。後來，發生了一些變化。原本A組《白毛女》的女主角因為身體不好，而B組《白毛女》演員余慶雲她一個人跳多場白毛女也跳不過來。因此，我記得一九六九年，我還在廣交匯演出，下午在房間裏休息，有造反派來找我，對我說：「現在交給你一個任務，因為種種原因，要叫你跳起來，去排《白毛女》。」於是，我想：你叫我頂上，我總歸要盡我能力吧。反正覺得叫我上我就上吧，我就努力。我便這樣跳起「白毛女」這個角色了。

沒想到，這一跳，就把我整個命運都改變了。從我家裏那時候的成分來看，是資產階級，並不是根正苗紅。而和我搭檔的男演員凌桂明，他演和白毛女相知相交的「大春」，他本來在《天鵝湖》裏一直扮演小王子角色，為了把宮廷裏俊美的王子形象改變成貧農王大春的氣質，他和我一起去奉賢的農場大隊，在「滾地龍」（一種蘆席棚搭的簡陋房屋）裏體驗生活；我記得當時對凌桂明要求，手上要有力量，最好脖子裏的青筋都能夠爆出來，那跟芭蕾王子的感覺完全不一樣。

作為當年「樣板戲」的紅演員，我們受到的「待遇」也比較特殊。我們有「板服」，像軍裝一樣，不過沒有領章和肩章。我們也有「板車」，我們演出的時候，有專門車子接送，當初那種車子在上海基本上專門用來接待外

賓。我們還有「板飯」，一個月有十二塊的營養補貼，當初我們的工資是三十四塊錢，那等於三分之一的工資。

在那些年裏，我們一共演了近二千場《白毛女》。我記得當時管票務的老師其實比我們更吃香，他穿中山裝一共有四個口袋，每個口袋裏都有不同級別的票，根據不同的人來給。我們有的時候也去找他，在開場之前，如果我們的朋友來找我們，他口袋裏還有票的話，那麼就可以應付社會上來看戲的觀眾。我甚至記得在農村演出，有的觀眾爬到了屋頂上看我們的演出。他們從踩蹋的房頂上掉下來，正好落在給我們煮紅棗稀飯當作演出後夜宵的地方，我們那天夜宵也沒有吃成功。還有的觀眾會熱情地寫信給我們，甚至表達他們的愛意。不過，我們當時都把這些信轉交給了組織。

一九七二年，我們還接受了特殊的「外交」使命，去日本大阪進行友好訪問演出，以促進中日建交。我記得當時我們演出時，有友好的日本芭蕾舞演員還在我們《白毛女》演出的時候，義務站在舞臺邊保駕護航，防止日本當時右翼份子對《白毛女》的演出進行干擾。我還記得當年，《白毛女》最後順利完成演出任務回上海的時候，我們降落在虹橋機場，居然有三千人在飛機場迎接我們，讓我們很意外。

回憶起這些往事，我覺得，是舞蹈改變了我一生。我這一生也就交給舞蹈事業，一直到現在[1]。

――摘自《新民晚報》。上海東方電視臺的紀實頻道，二○○七年二月二十六日。

芭蕾舞劇《白毛女》第一代「喜兒」

二〇〇九年八月四日，網易女人赴上海獨家專訪芭蕾舞電影《白毛女》中「白毛女」的扮演者石鍾琴，記者在上海遠東芭蕾舞藝術學校見到了在此擔任形體老師的石鍾琴，聽她講述拍攝電影的過程、她如何用腳尖走進人民的心中……

角色入選

「我是個體經濟成分，最初沒能入選。」

網易女人：七〇年代在您眼裏是個怎樣的年代？用一個詞概括。您是否是那個時代女性的一個典型代表？

石鍾琴：感覺好像是一個動盪、不是很穩定的社會。在某個程度上還是比較安定，因為有江青的保護、「罩著」。但還是覺得比較迷茫，到底以後的路是不是這樣下去，還是應該怎麼辦？

網易女人：您是否是那個時代女性的一個典型代表？

石鍾琴：也不能這麼講，因為當時好多東西都被抹殺了，從文藝上講，只能在他們的特定範圍裏搞藝術。那麼在他的範圍裏這藝術，像芭蕾就兩個，一個《紅色娘子軍》、一個《白毛女》，那麼當時來說，作為我當然是代表。但是你說時代的，還沒有這個高度吧（笑）。

網易女人：您是演白毛女被大家熟悉，你認為白毛女作為一個女人，她的魅力體現在什麼？

石鍾琴：音樂比較優美，家喻戶曉。從這劇的舞臺設計，特別是在這一個時間，看的都是槍啊、階級鬥爭啊，但是相對來說還是美一點。那個時候，確實我們自布景上下了一定功夫，覺得還是挺好看的。

網易女人：通過我自身的藝術怎麼把芭蕾舞民眾化，完美的體現，對於廣大接受舞蹈，芭蕾，從形象來說各方面都比較吻合。

網易女人：請您回憶下當年入選演白毛女的經過？您是怎麼被選上的？能講講當年的細節嗎？你知道自己要演的時候心情是怎麼樣的？

石鍾琴：首先，我在《白毛女》中最初就跳群眾，那時的階級成分很講究的，我家裏算是個體經濟，所以，不可能入選主角。後來《白毛女》發展一點，大型一點，裏面有第四幕，從春夏秋冬，變成白頭髮，年代的跨越，有個頭髮變灰的過程，這時就選上我了。這個時候在臺上出現也就一分鐘多一點。然後，就是獨舞。隨著情況的變化，以後白毛女的演出機會就多了。後來，飾演《白毛女》的顧夏美身體不太好，就提出不跳。在這情況下，我們任務多，就需要人頂上去。後來，也選了兩個出身比較好的演員，但是各方面的能力比較弱，領導一直覺得不太理想，最後決定讓我來飾演。因為所處的社會環境，在演《白毛女》之前，先是對我進行一番教育，傳達革命任務，然後就緊鑼密鼓地排練了。

網易女人：你說當時的階級成分很講究，那對您的出身有什麼要求？

石鍾琴：當時跳《白毛女》需要是工農兵，我家在當時算是個體經濟，所以最初的時候還不能入選。

網易女人：聽說你們在演《白毛女》之前還去農村體驗生活，都是怎樣體驗的？有哪些有趣的故事？

石鍾琴：去農村體驗生活時，我們的生活就跟當地農民一樣，無論是做農活，還是日常生活。和農民一起在地裏摘棉花、割麥子，聽他們講自己的生活，憶苦思甜。還要學習田華演的電影《白毛女》，多看書、多思考，在角色裏都把這個形象融匯進去。

網易女人：飾演《白毛女》的過程中，都遇到過哪些困難？

石鍾琴：咱們的生活不一樣了嘛，要體驗那個生活，聽農民講憶苦思甜，要看那個白毛女電影，田華演的，看看書，白毛女怎麼會這樣，在角色裏把她融匯進去。

＊ 婚姻

「團裏規定演員在三十二歲之前不可以結婚。」

網易女人：當時你們團裏還有個不成文的規定，演員在三十二歲之前不可以結婚。畢竟女大當嫁，您當時是怎樣想的？

石鍾琴：不能結婚，說實在的，舞蹈演員本身的藝術青春就是短暫的，所以那個時候也沒想太多，大家都一樣，都很單純，就是跳舞，把交給我的工作做好。上面怎麼講，下面怎麼做，就是這麼簡單。

網易女人：家裏人有沒有催您？他們都不著急嗎？

石鍾琴：家裏著急也沒辦法，在那個時代一切都要聽從指揮，偶爾也會說說，但當時的情形，家裏也不敢違背。

網易女人：那個年代的女性，都是如何表達自己的感情？

石鍾琴：都比較含蓄，要不就是些寫寫信，當然自由戀愛還是自由戀愛，但是沒有像現在這麼開放。

網易女人：《白毛女》的成功出演，使您擁有一大批粉絲，是不是有很多人給您寫求愛信？你都是怎麼處理的？

石鍾琴：是收到很多信件，單位裏有專門的人員負責收，還一一查看，我們自己都很少有時間去仔細看。大部分的內容都是對演出的一些讚賞，也不排除有求愛信，觀眾也表達自己的愛慕之心。不過，我們基本上都不回信，全部交給領導處理。

＊改變

使石鍾琴擁有大批忠實觀眾。

網易女人：在女性形象上，您覺得自己和「白毛女」有哪些相同之處？

石鍾琴：吃苦耐勞、很堅強。

網易女人：演電影《白毛女》和舞臺上的有什麼區別？

石鍾琴：在舞臺上演一場，頂多一千多觀眾。電影就不同了，電影一放，全國觀眾都可以看到。電影的面比較廣，看的人也很多。

電影跟舞臺是兩種表現形式，舞臺上比較誇張的，但是銀幕不一樣，銀幕一放大，你做得很誇張，別人嚇一跳，剛開始很不適應。後來，導演也和我溝通，我就慢慢琢磨，通過演技、眼神，慢慢地找感覺。

網易女人：飾演《白毛女》對你本人而言，有哪些改變？對您意味著什麼？

石鍾琴：也沒什麼大的改變，每天排練，就是認識的我的人多了，有大批忠實的觀眾。

網易女人：《白毛女》這部電影成功後，產生的社會影響主要表現在哪些方面？

石鍾琴：七〇年代的文化生活絕對的貧乏，只有樣板戲，人人會唱《威虎山》，每個舞團都會《白毛女》。所以，從某種程度上對舞蹈、芭蕾的普及起到好的作用，比較好的典範，所以不能抹殺。也不只是江青一個人的功勞，還有我們這些演職人員的努力。

網易女人：這部電影對當年女性的人生觀、價值觀有沒有起到什麼作用？

石鍾琴：還不至於影響這麼廣。當然了，那時我們的國家，文藝要為政治服務，但不是把所有的跟政治掛鈎，還是有娛樂的成分。

網易女人：當時舞臺劇已經很轟動了，您認為是為什麼又會拍電影？

石鍾琴：這些都是由上面的領導決定的，八個樣板戲都是要拍電影的，是江青領導的文藝小組決定的。

網易女人：這裏面有什麼政治目的嗎？

石鍾琴：標榜江青的功勞嘛。

網易女人：白毛女為何會那麼轟動？您覺得是不是她代表了一種女性意識的覺醒？

石鍾琴：音樂比較優美好，舞臺設計也很好看，舞蹈也比較優美，當時也沒有其他的任何文藝活動。那時候中國的女性已經比較獨立，已經覺醒。

網易女人：您怎麼看白毛女這個角色的歷史價值和藝術價值？她對時代產生了怎麼樣一種影響力？

石鍾琴：中國的藝術和外國的藝術怎麼結合，中國芭蕾舞怎麼走自己的路。因為你跳外國的舞蹈，外國肯定比你跳得好，我們要跳出一種自己的特色，就是《白毛女》。古為今用，洋為中用，毛主席提出：「芭蕾是洋的，洋為中用嘛。」[1]

「白毛女」和「大春」回憶明星歲月

前言：三十多年前紅極一時的「文革」樣板戲芭蕾舞劇《白毛女》，最初誕生在上海。當年白毛女的扮演者石鍾琴和大春的扮演者凌桂明，今日相會在「往事」中，回憶那個被無數人捧為當年明星的歲月裏內心的感受。當時，《白毛女》紅極的年代，他們甚至在鋪著稻草的油布上跳芭蕾，有些人為了看演出，從房頂上塌掉下來。而曾經是演古典芭蕾《天鵝湖》中英俊王子的凌桂明，為了轉型成一身革命正氣的「王大春」，他和石鍾琴一起去上海奉賢農村「滾地龍」的蘆席棚裏體驗生活。

由於《白毛女》公演後受到太多觀眾的歡迎，《白毛女》劇組引起了當時高層的注意。江青曾鬧過「兩個白毛女上山」的異版《白毛女》之爭；演唱《白毛女》的朱逢博曾經安排在劇場太平門邊「紗門」裏。而《白毛女》最後在那個非常年代裏成功承擔了促進日本首相田中角榮來華訪問的事宜，石鍾琴和凌桂明記得當年他們從虹橋飛機場下來受到的巨大歡迎。回憶這一切曾經被淡忘的記憶，石鍾琴和凌桂明感慨，正是這一系列不平常的經歷，使得他們一輩子和舞蹈有了終身不滅的關係。

嘉　賓：石鍾琴、凌桂明

主持人：劉凝

嘉賓：石鍾琴、凌桂明

主持人：怎麼被選上的？這個有沒有什麼內幕？我想凌老師這個大春，好像是很早就一直的，自始至終的大春。

嘉　賓：對。

主持人：你是怎麼一下子被選上的呢？

嘉　賓：我不知道，被老師選上了。當初我們是學生，一九六四年的時候我們都還是學生，還沒畢業，老師讓我們排練，我們就參加排練，老師讓我們演出我們就演出。

主持人：不知道是一個選拔嗎？這麼重要的角色！

嘉　賓：那時候沒有選拔。

主持人：那時候沒有選拔嗎？

嘉　賓：那時候沒有選拔的，說誰上就上嘍。

主持人：但是，你要是演白毛女還是有一些波折的。

嘉　賓：對，那我是稍微經過一些波折的。

主持人：怎麼回事呢，當時？

嘉　賓：以前，我剛開始演小型的《白毛女》，因為沒有群眾場面的，所以我也沒參加。後來，因為當時跳白頭髮，第一組的一個演員她身體不太好，經常胃出血，然後第二組Ｂ組那時候勝出第一組了，那麼余慶雲她身體也有其他的變化，就是人開始胖了，再說白毛女也就一個人，那麼這時候演出的場次也挺多，那麼她一個人也跳不過來。然後又經常要接待外賓，又要到國外演出，身體吃不消，那麼那時候可能他們上面考慮了，總歸再選一個演員上去。

主持人：技術肯定是首先要考慮的一個要素。

嘉　賓：當然，可能我技術上也能夠勝任，形象上……我記得那時候是一九六九年，大概我們到廣交匯演出，下午休息在房間裏，那時候造反派來找我去了，找我去跟我說：「現在交給你一個任務，」說怎麼樣，怎麼樣，「叫你演，你要跳起來，做白毛女，去排《白毛女》」。那麼，我想你叫我上嘛，我說：「我總歸盡我能力吧。」就是這樣。

主持人：這時候有光榮感嗎？

嘉　賓：也沒什麼光榮感，反正覺得叫我上我就上吧，我就努力吧。

主持人：對你們兩個人的出身，肯定是要求很嚴的。

嘉　賓：我家裏那個時候，從現在的評價來說就是一個個體戶。

主持人：但是，那時候說資產階級家庭出身得經過改造。

嘉　賓：對，所以開始是不能上重要角色的，就是不能考慮的。所以，後來因為要出國演出，那時候他們說，還是經過那時候市裏面的徐景賢，反正＊＊委員會特別批的，就是好，我能夠跳這個角色，能夠出國。

主持人：所以凌老師說條件比你好多了，根正苗紅是吧，家庭出身一點都沒有問題。

嘉　賓：我是貧農，當初是貧農，在農村當中。

主持人：但是，人家當時對你這個形象有疑問，說這不像是一個「王子」是吧。

嘉　賓：對，因為我當初進舞蹈學校以後，我二年級的時候就排《天鵝湖》二幕，所以演的是王子，那個痕跡還是比較多，演大春的時候有這方面的痕跡，所以人家感覺到這是小王子的形象，不是大春的形象。所以，後來我們就要去體驗生活，到農村去，要到部隊，這個很多。

主持人：怎麼體驗啊，你們當時？

嘉　賓：因為，芭蕾它本來就是外國的東西，而且芭蕾呢，外國以前也是寫宮廷裏面的東西比較多。

主持人：對，就是愛情啊，美麗啊！

嘉　賓：宮廷裏面的王子啊！那麼《天鵝湖》裏面我們第一個排的，學生排的就是《天鵝湖》，那麼他是演的王子嘛。

主持人：我真有點想笑，想想你大春形象再想想你的王子。

嘉　賓：所以那時候，一下要轉過來要排這個呢，確實開始大家進入不到這個角色裏面去。就讓你們先到農村去，實踐實踐感受感受。我開始知道當初農民怎麼苦，當初我們到奉賢埠海大隊，很破破爛爛的，很小的那種房子，這也不叫房子了，所以讓我們去體驗一下，瞭解貧苦家庭對地主的這種階級的仇恨，激發起來這種仇恨。然後，動作出來手上要有力量，所以拳頭就比較多。

主持人：對，對。

嘉　賓：所以我演的時候，劉慶棠還感覺到我這個力量不夠，他還要求我脖子裏面筋都能夠爆出來。

主持人：那時候好在大家物慾不強，不然的話，倒賣《白毛女》的票能發一筆。

嘉　賓：所以，當初我最吃香的倒不是我們演員，我認為最吃香的是我們搞票務的那個老師。他口袋裏面，不是當初我們穿的都是中山裝嘛，中山裝之類的，有四個口袋，上面兩個，下面兩個。他的票子對吧，每個口袋裏面都有票。

主持人：有講究嗎？

嘉　賓：當然有講究了，什麼位置好壞。

主持人：真的？

嘉　賓：找他的人很多，我們有的時候也去找他，他根據哪個級別的就從哪個口袋拿出他的票。

主持人：你們就在劇院演出嗎？其他地方還去嗎？

嘉　賓：那多了。除了劇院，然後廠裏面，工廠裏面、農村、部隊，還有到國外都去，都去的。

嘉　賓：什麼地方都去，什麼舞臺都演。

主持人：這是芭蕾怎麼能什麼舞臺都演呢？

嘉　賓：那沒辦法的，當初我們提的口號是為人民服務，只要人民需要，需要到哪裏就到哪裏。部隊去也是，在軍艦上面也可以演出。到農村去，那個水泥地，水泥地躺下去冰冰冷的也不管。

主持人：對舞臺沒講究嗎？

嘉　賓：有講究。但是想辦法克服吧，那時候好像也沒有考慮這麼多。

主持人：還有最艱苦的舞臺記憶嗎？

嘉　賓：最艱苦可能應該那一次在虹橋。虹橋演出的時候，我記得那個舞臺不太平，不太平以後下面就鋪一點稻草，稻草鋪上去根本就沒法跳了。

主持人：對。

嘉　賓：太軟了呀。這腳尖不能走了嘛，上面再蓋一層油布，大的油布，在這上面跳。但是，看的人很多，爬樹的也有，站在自行車上面的，永久牌自行車嘛，也有的在屋頂上面。我記得這一次屋頂好像破

了，人多得（踏）破了。破了以後，下面是給我們燒夜點的，燒夜點還是紅棗粥和紅棗稀飯。然

後，因為屋子塌了嘛，塌了以後那天我們夜點都沒吃成功。

主持人：因為太受歡迎了，然後可以想到的，就是現在我們這些人可以想到的，就是說你們當時追求者也是

特別多的。

嘉　賓：特別是電影放了，因為電影它覆蓋的面特別廣，全國各地，所以那時候全國各地來的信是好多。

主持人：他們都怎麼說呢？

嘉　賓：當然，有的是看了戲的感受，有的講了對我們戲的感受很好。當然，也難免有一些好像對你個人這

方面，什麼求愛啊都有。

主持人：他們會怎麼說呢，那時候？

嘉　賓：我是基本不看，基本上都是交給組織團，由老師來處理這些問題。

主持人：多嗎，有多少？那時候通信是唯一的一種聯繫方式。

嘉　賓：因為有的是我收到了我信直接進辦公室了，所以我也不一定知道很多，也看不到。

主持人：但是難免你們會出去，正常人嘛，大家都要上街什麼之類的，這怎麼逃呢，這些事？

嘉　賓：大春呢，如何面對這種局面呢？

主持人：因為那時候看了信嘛，我們都在那時候就交給組織了，讓他們去處理了，所以看過也就看過了。

嘉　賓：這時候好像沒有像現在有什麼粉絲團，什麼這種哄在你這兒，應該說好像還沒有這樣，但是呢，

有的比較喜愛的人，他有時候看到你，哎呀就說這個是石鍾琴，是石鍾琴就是這

樣的。

主持人：你們跟她的接觸有很多次嗎？

嘉　賓：兩次。

主持人：談談印象，分別是在什麼時候，她什麼樣子？

嘉　賓：反正那時候，說江青是文化大＊＊樣板戲的旗手，所以那時候我們到了北京以後，說江青要來看的，

然後大家演出完江青跟我們座談一下，那時候我記得她好像穿了軍裝，臉白白的，戴了一副眼鏡，講話細聲細氣的。

主持人：她是細聲細氣的那種？

嘉　賓：我覺得她好像是：「你們《白毛女》我看很好！」這種樣子的，聲音比較細的。但是她呢也提了一些她的意見，但是有一點意見我們後來改了，也改得大家很頭疼。她提出來的嘛，那麼以後我們就在北京就改，想辦法把小蘭怎麼安排好，又不能搶戲又不能沒有戲。

嘉　賓：是這樣，所以那麼她這麼一講，我們編導大家也沒辦法了。因為是她提出來的嘛，那麼以後我們就在北京就改，想辦法把小蘭怎麼安排好，又不能搶戲又不能沒有戲。

嘉　賓：那麼就是弄了一個，她說一起在黃家的丫鬟，地主家的丫鬟小蘭，陪她在山上一起生活。

主持人：什麼人陪？

嘉　賓：她覺得好像不太好，要有一個人陪她。

主持人：她是細聲細氣的那種？

嘉　賓：主要大概是在四場，先不是變白毛女嘛，變到白毛女出來，出來以後白毛女跳一會兒，然後把小蘭，也在邊上，稍微跳幾個動作，因為她不能夠搶戲的嘛，稍微有幾個動作，然後上山了最後。然後白毛女在山上最高，小蘭在後面擺一個舞姿，好像跟著一起上山了。

主持人：怎麼個加法、怎麼個弄法這個戲，你還記得嗎？

主持人：大春同志你當時怎麼來對付這兩個「白毛女」的事情，你們當時內部怎麼講？

嘉　賓：內部時間長了以後，大家也有一些反映，感覺到修改來修改去，越搞越搞不懂，都沒有辦法就是。然後，我們實際上從最早的修改到結束，時間的跨度差不多八年。後來，我們說抗戰八年都勝利了，改個《白毛女》，改了八年還沒有成功，足足待在北京待了八個月也沒用。所以，後來還是回到原來地方去了。

主持人：這八年都改《白毛女》嗎？

嘉　賓：對，一直在修改，八年的《白毛女》修改，就是從好多地方。當然，小蘭這一方面的修改呢是最吃力的，這是重點修改的。八個月在北京是重點修改的，最吃力的，而且最後也是不了了之。當然，

嘉　賓：好像還懂一點舞蹈，我覺得這樣。她就誇獎了一句，誇獎了一句說，我們的群舞演員就像筷子一樣齊。然後，我們當初因為沒建交嘛，我們去是作為民間去的（日本）。民間去，但是派了一個團

主持人：還懂業務的是嗎？

嘉　賓：我覺得這個，她倒也還提在路子上。

主持人：她對你們的舞蹈呢，對舞蹈呢？

嘉　賓：她就說了一些動作，你們應該要求怎麼樣。比如她說了一個多人轉圈，她說你們腳吧要擱得高一點。

主持人：她對你們的舞蹈呢，對舞蹈呢？

嘉　賓：因為她還要看指揮的嘛，她可以看到指揮，否則的話，指揮她看不到了。

主持人：她能看到外面，但是外面的人看不到她。

嘉　賓：那麼聲音相對來說也好一點，這個效果還是滿有成效的。這個效果後來觀眾（注意力）就相對比較集中了，她這個聲音出來了，就不會找人去看，去看什麼地方出來的（聲音）。這也是江青的一個改善意見。

主持人：裝了一個紗門啊？

嘉　賓：朱逢博唱的觀眾很喜歡的，她一唱〈北風吹〉，人家都轉過去都看她了，一轉轉過去就影響舞臺上面。因為她就在現場，就在旁邊，就在樂隊的邊上。然後，後來就把朱逢博放到樂師後面，那個門的後面去，太平門的後面，裝了一個紗門放在裏面。

主持人：她原來是在哪兒？

嘉　賓：所以一個是把樂隊的聲量要降輕，然後朱逢博她也不能太突出

主持人：當時不是朱逢博來唱「白毛女」？

嘉　賓：然後，這個樂隊，有時候它音量控制得不好，它音量比較響，就感覺到前面有個音響的那種感覺。

主持人：對，當時這是特別牛的地方。就是說下面有大樂隊的，樂池的，現場指揮的，陳燮陽先生。

嘉　賓：她也提了有些意見。我們都是有大樂隊伴奏。

她也提了有些意見。我們覺得還是可以接受的，比如說拆音響。有的時候，我們在舞臺上面演出，

長。團長是對外中日友好協會的副會長，他去實際上跟我們芭蕾是不搭界的，沒關係的。但是他的目的，他的任務是去搞外交，他去做他的工作。所以，前面半個月我們是很正常的演出，團長還跟我們在一起，後來下半個月見不到了，他基本上我們就見不到了，他去搞外交工作了。據我們後來知道，總理給他一個任務，「你一定要促進田中角榮訪華」，後來通過他這次，我們芭蕾舞團去了以後，後來很快田中角榮就訪華了，就宣布我們建交了。所以當初，我們剛才跟你說的，開始我們沒有通航，所以要從香港經過到日本；後來回來，因為這個關係好了以後，他們就派了兩架專門的包機直飛，就直接從虹橋機場回來。但是，從虹橋機場回來，我們當初還有韓國的問題，如果說我們要經過他們領地的話，也很危險的。當初那個時候我們回來的時候，當初上海市革命委員會副主任是王洪文，他就告訴我們總理密切關注這件事情，他就雷達掃描看看有沒有情況。所以，那時候回到機場，一下來好多人敲鑼打鼓歡迎我們。我們想：一個藝術團回來需要這樣嗎？三千人來歡迎，作為國賓的待遇來歡迎。

主持人：這一段經歷對你們兩個人有什麼影響呢？

嘉　賓：這一段經歷呢，我們這舞蹈就永遠搞下去了。我現在都活到這個年紀了還在搞舞蹈，就等於一生就交給舞蹈了。

主持人：應該說好多人就說，從某種藝術來說，因為是《白毛女》跳了這麼長時間，而且是文化大革命中，古典的芭蕾你們不能接受，就是沒有機會學，這方面來說還有點損失；但是，從某些方面他們說你們也是幸運的，就是說好像那時候人家都沒有機會上舞臺，你們還是能夠有機會上舞臺。

嘉　賓：對，這倒是。

主持人：另外，在藝術上面講的話，是不是人家就只記住這就是大春，你們還是能夠有機會上舞臺。

嘉　賓：對，這倒是。

主持人：這一輩子就這一個了就這感覺。

石鍾琴口述，張路亞整理，〈「白毛女」和「大春」回憶明星歲月〉，《往事》欄目：二〇〇八年七月一日。

那時候我們搞創作是「赤膽忠心」

高牧坤（一九四五—），祖籍北京，中國京劇院武生演員、院長助理、導演。一九五六年入中國戲曲學院，師從茹富蘭、傅德威、孫毓堃、錢富川等。一九六五年畢業分入中國京劇院，得張雲溪、張世麟、尚長春等指點。經常上演的代表曲目有：《挑滑車》、《霸王別姬》、《豔陽樓》、《長阪坡·雙津口》、《甘寧百騎劫魏營》、《銅網陣》、《鐵籠山》、《智激美猴王》《十八羅漢收大鵬》、《鬧天宮》等。在現代京劇《杜鵑山》中扮演田大江這一角色，同時也是該劇的主要編創者之一。

國家大劇院連日來的樣板戲演出，讓樣板戲再次回到視野。採訪中記者也發現更多的問題，比如為什麼當時能出現這麼激動人心的藝術作品，而思想意識和文化娛樂全面發展的當代，卻再也找不回當年看戲的感覺？為此，記者採訪了中國京劇院導演高牧坤。作為目前國內最著名的戲曲導演之一，高牧坤是樣板戲創作年代的經歷者和見證者。他不僅作為副導演參與了當年《杜鵑山》的創作，還曾為《智取威虎山》出謀畫策。

＊首先它是主旋律

新京報：在你看來，樣板戲的經典性在哪裏？

高牧坤：我認為首先它是主旋律，就是如今所謂的「紅色經典」，主流文化。這是一直傳唱到今天的一個因素。其次，是它的藝術性，它源於生活，高於生活，在繼承和發展上，它能把傳統的東西「改朝換

＊那時搞創作就如同搞革命

新京報：那時候講求十年磨一戲，這對於創作是否也起到了決定性作用？

高牧坤：沒那麼誇張，十年是說它一直在不斷地改進。《杜鵑山》第二稿一直到排練，花了將近三年半，這裏滲透了所有創作者的心血，大家都一條心要把戲搞好。

新京報：但那時是不是所有創作者都戰戰兢兢，因為如果創作不好就會「倒霉運」？

高牧坤：我覺得並非如此。那時候人們是單純的，像我們這些熱血青年，把青春都獻給了這個事業，才創造出這麼經典的作品。當然有你說的一面，比如有的人被下放幹校，但如今有些人卻把個人恩怨，跟整個藝術混淆了，抹殺我們那一代人的心血。其實，那時候我們搞創作就如同搞革命，被看作是「赤膽忠心」。記得當初創作《杜鵑山》時，我愛人生孩子，早上六點多鐘開始肚子疼，我把她送到婦產醫院然後去上班，等到十二點，我排完戲騎車回醫院，孩子已經生完了。

代」。比如《智取威虎山》裏〈滑雪〉的場面，就是從生活中提煉來，它有戲曲的馬鞭步伐，也有舞蹈動作的結合。記得當年創作的時候，曾有人問我：「為什麼傳統戲的林沖能載歌載舞，現代人物不能載歌載舞呢？」這句話很有啟發性。所以，你看現代戲裏，很多動作都來自傳統戲，卻又有新的舞蹈語彙的融合。可這麼做都在情理之中，包括唱詞，是現代的詞彙卻又是詩化的唸白，言簡意賅中概括了無盡的想像——這就是現代戲的藝術含金量，說明它有反覆欣賞的價值；而不是像如今一些大製作，很宏大，很壯觀，可看完就完了。這也是為什麼一齣《沙家濱》，到今天演還是爆滿，全場跟著一起唱。這就是京劇的魅力。

＊創作環境寬鬆了，人卻浮躁了

新京報：那為什麼現代的創作環境寬鬆了，卻超越不了原先的作品了？

高牧坤：因為浮躁。十幾天搭出一齣戲來，愣說傳世佳作，你說能不浮躁嗎？

新京報：為什麼如今演樣板戲都不會改動，是因為標籤嗎？

高牧坤：除了製作有點走樣，大樣沒變。記得當初剛恢復《杜鵑山》的時候，團裏問我有什麼修改沒有？我說沒有。我覺得它就跟《四郎探母》一樣，該回家還得回家，不能留下佘太君吧。所以，歷史作品需要尊重，那個年代創作者的歷史貢獻也是如此。

新京報：如今再度演出樣板戲是否也會存在問題？

高牧坤：當然會有。現在有一個怪現象，很多院團排戲為了圖省事，僅僅按照電影錄影來排練。可是，電影是從鏡頭出發，沒有上下場。但京劇講究的是真傳實學，現在樣板戲也一樣，不能看完電影就排演，結果把樣板戲真正的精華全都丟掉了，這對那二戲是不負責任[1]。

[1] 高牧坤，〈那時候我們搞創作是「赤膽忠心」〉，《新京報》二〇〇九年一月二十二日。

排演《奇襲白虎團》的風風雨雨

曾廣發（一九三九─），山東滕州人。一九四八年從藝，師從傅德威、張雨亭、孫盛文等前輩武生名家，工京劇武生。一九五三年，首次主演武戲《白水灘》。一九六○年，在中國戲曲學校進修班畢業，後調山東省京劇團演武生，在《奇襲白虎團》中擔任武戲《白水灘》。一九六○年，在中國戲曲學校進修班畢業，後調劇領導小組成員。一九六二年起擔任山東省京劇團副團長，七○年代《奇襲白虎團》拍攝電影時，他是該劇領導小組成員。一九六二年起擔任山東省京劇院院長。他擅長演出《挑滑車》、《兩將軍》、《花蝴蝶》、《界牌關》、《四傑村》、《三岔口》、《伐子都》、《豔陽樓》、《雁蕩山》、《長阪坡》、《惡虎村》、《四平山》等戲。

三月份，《濟南時報》記者採訪了原山東省京劇院院長曾廣發，作為《奇襲白虎團》劇組排演過程的見證人，曾廣發向本報記者獨家披露了當年排演《奇襲白虎團》臺前幕後鮮為人知的故事。

曾廣發一九六○年從中國戲曲學校畢業後調到山東省京劇團，從一九六六年起擔任山東省京劇團副團長，後任山東省京劇院院長，並在《奇襲白虎團》中扮演志願軍尖刀班成員。回憶起排演《奇襲白虎團》的歲月，學武生出身、今年七十歲的曾老說就好像昨天發生的事。

一、《奇》劇誕生於朝鮮戰場

曾廣發介紹，抗美援朝期間，方榮翔所在的志願軍京劇團在為志願軍戰士演出，在一份《戰地簡報》上，方榮翔看到一篇介紹戰鬥英雄楊育才帶領尖刀班，深入敵後智殲李偽軍白虎團的故事，深受感動，決定將這一事蹟

搬上京劇舞臺，不久，他與劇團的李師斌、李貴華、殷寶忠經過磋磨搞出一臺七十分鐘的京劇《奇襲白虎團》，在戰場上為志願軍戰士演出特別受歡迎。一九五九年，志願軍京劇團回國後，原班人馬轉業組建了山東省京劇團。一九六三年十月，為了參加全國現代戲觀摩大會，團裏專門組織了一個創作班子，對該戲進行重新加工。

二、毛主席評價《奇》劇：「聲情並茂」

一九六四年六月，《奇襲白虎團》赴京演出。曾廣發回憶，《奇襲白虎團》進京演出一炮打響。當時以武戲表現現代題材的不多，《奇襲白虎團》能把卡賓槍在舞臺上舞起來，引起了極大轟動。曾廣發記得，在人民劇場演出時，離結束還有大約二十分鐘時，周總理趕到了劇場，看完演出後邀請劇團去人大小劇場為中央領導演出。

後來，朱總等領導人都來觀看了演出，江青當時也來了，但當時她沒有說話。

當年八月，在江青的推薦下，毛主席在北戴河觀看了《奇襲白虎團》。曾廣發說，當時他從臺上看到，毛主席看戲非常專注，演出過程中吸了好幾支煙。演出結束後還走上臺親切接見了劇組人員，並以「聲情並茂」來評價這臺戲。

曾廣發說，當時《奇》劇在北京待了半年，演出場場爆滿。連馬連良、裘盛戎也只有站票，可見《奇襲白虎團》當年是多麼受歡迎了。

三、因《奇》劇省京差點被撤

曾廣發介紹，在北京演出後，八一電影製片廠想把《奇》劇拍成電影，江青知道消息後就插了進來，問：「是想搞樣板戲還是拍電影？」劇團當時已經在八一廠拍了半年的樣片，聽了江青的話不得不撤了下來。一九六

六年，江青調《奇襲白虎團》去上海彙報演出。江青看完演出後做出「指示」：要查查是誰指揮的打「白虎團」的戰鬥。後來，查到了一封毛主席指揮戰鬥的電報，江青喜出望外，對《奇襲白虎團》的熱情也高了起來。她看完演出後拍板說：「抗美援朝的事情，你們不知道，我可都知道。告訴你們那都是毛主席親自指揮的，《奇襲白虎團》不過是其中小小的一段插曲。戲很好，一定可以改好。」

曾廣發認為，其實江青還是懂戲的，她要求砍掉劇中團長、政委的唱段，增加主角嚴偉才的唱段，以突出主人公。《趁夜晚》在過去是團長的一個大唱段，最後只保留了六句。

「文革」期間，省京又排了個劇碼《海鷹》，據說故事的原型是根據張愛萍將軍的事蹟改編的，惹得江青很不高興。她覺得山東團很不聽話，怎麼排了這麼個戲。一九六九年，她讓山東省京劇團跟中國京劇團合併。這期間還暗中讓中國京劇團排演了《奇襲白虎團》，但看完中國京劇團由浩亮（《紅燈記》中李玉和的扮演者）主演的《奇》，她對浩亮說了一句：「你不如小宋，還是把小宋調來吧。」但一九七〇年一月，又是江青的一句話，將山東省京劇團歸還給了山東。

四、電影拍得不容易

一九七〇年，江青指示將《奇》劇搬上銀幕，並將這個任務交給長春電影製片廠。《奇》劇在長影拍了一年零十個月。

曾廣發告訴記者，《奇襲白虎團》是一齣文武並重的戲，對演員體力消耗很大。由於演出場次過多，到拍電影時，主演宋玉慶先是得了肝炎，後來嗓子又遭到損壞，成了劇組的一大難題。為了保證影片的拍攝，劇組特請餘派大師級演員到山東京劇團為宋玉慶調整發聲方法，以促其嗓音的恢復，但效果不佳。由於嗓音鬆弛，不能現場錄音，攝製組只好從中央人民廣播電臺借來了一九六五年宋玉慶的演唱錄音帶，一寸一寸地挑選、剪輯，然後一個字一個字地對口形，拼接成唱段。

更麻煩的是，當年的錄音沒有第三場〈偵查〉，劇組只能一個音一個音地給宋玉慶錄音，只唱詞「安平裏查情況」的「況」字，就錄了七八遍。直到一九七二年九月二十八日才完成。這部拍攝了近兩年的影片在全國上映後，轟動全國，受到廣大觀眾的熱烈歡迎。

作為這段歷史的見證者，曾廣發說，《奇襲白虎團》是一部反映中國人民志願軍抗美援朝題材的戲，與其他樣板戲相比，《奇襲白虎團》將京劇傳統的表演程式和身段用於現代戲戰爭生活，特別是其中的武打場面達到出神入化的地步。歷史就是歷史，就一定帶有時代的烙印，作為現代人不應該把歷史拋棄。《奇襲白虎團》在藝術創作上的成功之處，在現代還有借鑒之處。[1]

1 張彤，〈排演《奇襲白虎團》的風風雨雨〉，《濟南時報》二〇〇九年三月二十六日。

朝鮮戰場上誕生的樣板戲

殷寶忠（一九二四—），北京市人，京劇老生演員。山東省政治協商會議委員，中國戲劇家協會會員，中國劇協山東分會理事、特約顧問。

一、朝鮮戰場上誕生的樣板戲

樣板戲《奇襲白虎團》是一部關於中國人民志願軍抗美援朝題材的現代京劇。這部由原中國人民志願軍京劇團（後併入山東省京劇團，今山東省京劇院）創作的劇碼，經歷了時代的風風雨雨，成為一代人共同的記憶。時過境遷，記者尋訪到《奇襲白虎團》的主要創作人員殷寶忠、曾廣發。當年舞臺上意氣風發的戰士，今天已經白髮蒼蒼，翻出珍藏的毛澤東、周恩來接見照片，背後的往事歷歷在目。

二、周總理在朝鮮的新年囑託

《奇襲白虎團》根據真實戰鬥經歷改編。在抗美援朝戰場上，方榮翔、殷寶忠等人作為中國人民志願軍京劇團成員，和戰士們一起出生入死。二十世紀五〇年代後期，黨中央鑑於志願軍已完成抗美援朝任務，決定全部回國。周恩來總理為此特地赴朝鮮訪問。

殷寶忠至今仍記得，一九五八年新年前夕，在廣播喇叭上聽到周總理在平壤火車站發表的講話。當時，志願軍京劇團正在三八線上演出慰問朝鮮人民軍。隨後，他們很快接到通知，速回志願軍司令部組織新年晚會。晚會現場，周恩來等領導同志步入會場，全體起立鼓掌。演出結束後，周恩來上臺接見演出人員。他問京劇團相關同志：「你們馬上就要回國了，準備拿什麼向祖國獻禮？」

總理的囑託引起高度重視。周恩來走後，京劇團連夜開會，研究如何拿出一部好戲來為祖國獻禮，大家散會後分頭找材料。殷寶忠回憶，當時戰地刊發的新聞小冊子《志願軍一日》上，刊登了戰鬥英雄楊育才帶領尖刀班深入敵後智殲李偽軍白虎團的事蹟。京劇團研究認為，這個素材適合搬到京劇舞臺上。

三、從敵軍繳獲來的道具

《奇襲白虎團》最初名為《志願軍偵察兵》，由李師斌、方榮翔、李貴華和殷寶忠四人負責創作並主演。

「怎麼用京劇表現現代題材？我們都不知道，這在當時是一個新課題。」殷寶忠回憶，當時幾個人只能比照英雄的真實事蹟，把一段段往事變成一場場戲。

一九五八年，周恩來在一次文藝工作者座談會上提出，戲曲要「兩條腿走路」，既要演傳統戲，也要演現代戲。全國遂掀起現代戲創作的熱潮。殷寶忠帶隊回國赴京，觀摩了中國京劇院創作的幾部現代京劇的演出。「當時看了感到很新鮮，京劇舞臺上演現代的事。」《奇襲白虎團》出爐後，劇本相對粗糙，指戰員觀看後仍然感到「新鮮，有意思」。

這一年，志願軍京劇團回國，併入山東省京劇團。曾廣發作為省京劇團青年演員，一九六一年接觸到這齣戲，並經常下鄉演出。「當時沒做一套道具服裝，上舞臺穿的就是發的軍裝。敵偽軍穿的衣服，就是在朝鮮戰場上繳獲的戰利品。」曾廣發回憶。

一九六三年十月，為了參加次年舉行的全國現代戲觀摩大會，省京劇團專門組織了一個創作班子，由尚之四任導演，孫秋潮修改劇本，對該戲進行重新加工。

四、全國京劇匯演一炮走紅

一九六四年，全國現代戲觀摩大會上，《奇襲白虎團》一炮打響。與其他樣板戲相比，《奇襲白虎團》將京劇傳統的表演程式和身段用於現代戲戰爭生活，特別是其中的武打場面達到出神入化的地步，給觀眾留下了深刻印象。京劇名家李少春、馬連良等看了都說好。

為了實現這種令觀眾耳目一新的效果，創作者下了很大功夫。主角嚴偉才的扮演者，由李師斌換成了青年演員宋玉慶。在《敵後偵察》一場戲中，嚴偉才將「串翻身」、「蹦子」、「臥魚」等身段連貫起來，輕如矯燕。扮演尖刀班成員的曾廣發回憶，在京劇舞臺上「翻越鐵絲網」，這在當時是「全國獨一份的」。

五、三問地名提示牌

在京演出期間，《奇襲白虎團》演出團隊一直盼望著周恩來總理能來看演出，但周總理忙於公務，遲遲沒有露面。一次在人民劇場，演出行將結束，站在舞臺上扮演政委的殷寶忠注意到，臺下觀眾忽然站了起來。自己正在納悶，周恩來的身影出現在劇場的過道上。

「演出快結束了，總理也沒入座，就站在臺口上看著。演出一結束，演員和觀眾都衝著總理鼓掌，總理也衝著我們鼓掌。」殷寶忠回憶，總理看演出後很高興，稱讚戲排得很好。「請你們到人大小禮堂演出，好不好？」總理發出邀請，大家高興地蹦了起來。

三天後，在全國人大小禮堂，《奇襲白虎團》上演，此後，劉少奇、朱德、董必武、陳雲等國家領導人陸續前來觀看了演出。「《奇襲白虎團》最初是在總理的關懷下成長起來的。」多年以後，殷寶忠和曾廣發對周恩來的關懷記憶猶新。

殷寶忠印象很深刻的一個細節是，總理看戲非常細緻。在戲的第一場中，舞臺上有一塊小牌子，寫著「泉瑞里」。總理問：「這是什麼意思？」創作人員解釋，這是地名提示牌，「泉瑞里」是故事發生的真實地點。總理看後，略一考慮，表示：「戲裏用真地名不好，應當虛了去。」隨後，劇團將「泉瑞里」改為「平安里」。總理看後，略一考慮，問：「在朝鮮的地名為什麼寫中國字？」創作者解釋，在朝鮮，為了給志願軍指路，很多地方都用中文寫牌子。總理說：「在人家國土上寫中國字，不夠尊重，改成朝鮮文吧。」劇團遂將提示牌改為朝鮮文。總理觀後又問：「字寫得對不對？」創作人員心裏敲小鼓，這點確實沒有認真核對。於是，劇團又請來朝鮮翻譯核准。

六、要「聲情並茂」

一九六四年，在周恩來的推薦下，毛澤東在北戴河看了《奇襲白虎團》。曾廣發回憶，在抵達北戴河之前，劇團對給誰演出的問題毫不知情。登臺之後，才影影綽綽地注意到，觀眾席上第七排坐的是毛主席。演員們看到後，在後臺也沒有議論，只是感到氣氛和平時不一樣，表演必須加倍集中精力。這場演出，主演宋玉慶發著高燒帶病登臺，武戲中的高難度動作一點沒有簡化。演出結束後，演員們發自內心地歡騰，主席上臺和演員們握手。

第二天，主席對《奇襲白虎團》提出要求，要「聲情並茂」，「聲」還不夠。《奇襲白虎團》又做了進一步的完善和修改。

回京後，《奇襲白虎團》來到八一電影製片廠，準備拍攝電影版。為了拍電影，八一電影製片廠搭建了實景，經過半年多的拍攝，樣片得到創作人員的認可。江青得知後插手，問：「是想搞樣板戲還是拍電影？」劇團

不得不從八一電影製片廠撤出。此後，江青對《奇襲白虎團》的改編提出諸多意見。一九七○年，江青又指示將《奇襲白虎團》搬上銀幕，並把這個任務交給長春電影製片廠，拍攝週期長達一年零十個月[1]。

1 卞文超，〈朝鮮戰場上誕生的樣板戲〉，《大眾日報》二○○九年九月十八日。

當年我在樣板劇團

馬賽◎撰

三十年前，隨著鐵路成昆線的通車，我被前去四川慰問演出的雲南省革命樣板戲《紅燈記》劇組捎到了昆明。在同齡人都成為「上山下鄉」的知識青年時，我有幸成了一名光榮的「無產階級革命文藝戰士」。那時候，被歷代劃屬三教九流的「戲子」（也就是演員）們的社會地位達到了前所未有的高度，而進駐「上層建築」領導這支文藝隊伍的是軍隊代表和工人毛澤東思想宣傳隊，又稱「軍代表」和「工宣隊」。

剛一踏進工作單位，少不更事的我就被告誡文藝界是個大染缸、牛鬼蛇神多云云，弄得我不知所措。記得清清楚楚的是院裏有個鍋爐房，燒鍋爐的是一個精精瘦瘦、矮矮小小的老頭，聽我叫他「老師」就直擺手，做賊似的四下張望，確信無人聽見便說：「快莫叫『老師』，你不怕分不清界線，我還怕連累你呢。」因了我的尊稱，他對我好極了，見我打水，總會幫我接水。軍代表見了說：「態度還可以。」我把此話告訴他，他仰天而笑。

初到劇組，讓我百思不得其解的是那些演員剛剛還同我說說笑笑，怎麼一排練，任我「擠眉弄眼」總不能讓他們笑？若是換了我，早就笑翻在地。更令人不解的是，事後他們還想不通地問道：「你怎麼不停地做鬼臉？」我啞然，從此不再幹這勾當。

樣板戲學習班總共有《紅燈記》、《沙家濱》、《海港》和《智取威虎山》四個劇組。因此，大院裏集中了來自全省各地的京劇演員，加上後來招收的小學員和四個樂隊的管弦樂隊隊員，一時人氣之盛，頗為壯觀，這大約是京劇在歷史上最風光的時期？

各劇組活動一律用當年時髦的吹哨子為號，這是向解放軍學習行動軍事化的象徵。房前屋後的哨音響起來，

一時竟難以辨認哪個劇組在召喚自己的人員？哨聲、腳步聲和喳喳呼呼的詢問聲乍響，如同千軍萬馬一般。

一天，燒鍋爐老者悄悄指著一位剪著齊耳短髮、穿著解放鞋的中年婦女對我說：「她叫關蕭霜，是大名人，也就是『三名三高』，雲南省京劇在全國有名氣主要靠她。」

我仔細打量關蕭霜，她最吸引人的是那對大酒渦，其餘的穿著打扮看上去同農村女幹部沒啥區別。後來，我知道在她堅決要求下，才從首都正版的樣板劇團回到這裏，傳聞為此得罪了把她抽調上京的「旗手」江青。

沒有演出時星期六晚上一般都放假，排練廳不會有人在那裏練琴，兀地一個人影兒從我面前閃過，還沒有等我反應過來，那人利索地在地上蹦了一個漂亮的「一」字。定睛一看，是關蕭霜！只見她兩腿收縮原地躍起，接著把京劇的基本功一一練將起來。那時，我才明白什麼叫「三名三高」。後來，我跟她熟了才敢對她講自己的看法，認為把他們這些人打倒真是吃錯了藥。她捂住我的嘴問我：

「要不要命？」還說她這個時間來練是因為這些功都是被批判的古裝戲裏才有的動作，長期不練，腰腿兒會硬，如果平時來練，又擔心遭來是非（文化大革命結束後關蕭霜能立即以她深厚的功力圓滿完成演出和出訪任務，我以為同她堅持「私下」練功分不開）。

關蕭霜有個長相酷似她的兒子，那時大約兩三歲，十分可愛。一天，我在收發室旁的樹下拉琴，見她帶著兒子匆匆趕來。不一會兒，一輛大卡車開進院裏，上面站著幾個人，其中有一個五十開外的人。一看便知他們從農場來。文化系統的牛鬼蛇神集中在農場勞動。

關老師叫兒子到院裏的籃球場上玩，兒子黏住她不願去。急得她打了兒子一下，兒子賭氣去了，她躲在我身後往球場看。

大卡車停在球場邊。那個五十開外的人見著關老師兒子，眼睛發亮，他試著說：「喂，小孩，過來！」

關老師兒子不理，他又說：「喂，小孩，我讓你過來呢。」

關老師兒子問：「你是誰？我不認識你。」

「你媽媽叫關蕭霜，對吧？你問我是誰？我是你爸爸啊！」

關老師兒子搖著頭，指著他用每個人都聽得見的聲音大叫：「你們看，這老頭兒說他是我爸爸！哈，他想冒

充我爸爸！哈哈……」

五十開外的人眼裏閃著淚花，盯住兒子眨巴著眼睛，一直到大卡車駛出了眾人的視線。

關老師抹著眼淚，我唏噓不已，斷定那人就是她丈夫。我萬萬沒有想到，一位臺上演英雄、臺下受尊重的長者，卻不能牽著兒子的手面對丈夫！

這真是個一言難盡的年代。

我同幹部老張住在一間屋裏，她處處照顧和關心我，有什麼事，我愛同她講。憑心而論，我們《紅燈劇》劇組的軍代表和工宣隊都相當不錯。直到有一天另一個樂隊的小老鄉哭哭啼啼地講有個工宣隊員對她動手動腳，這事激發了我潛在的俠義之心，毫不考慮後果地拉著她去評理。那工宣隊員惱羞成怒，指著我大罵，說我在染缸裏學壞了，還叫我滾出去。我也不示弱，說：「你以為你就一輩子在這兒不走？你早晚還不是要滾。」這下糟了，最高指示說工人階級領導一切，我卻說他們早晚要滾，豈不是反對最高指示？這可是殺頭的大罪啊！於是，那工宣隊員借題發揮，說我反對最高統帥，並揚言要開我的批判會。這之前有個劇組因為演出時打錯了追光，將藍光打在正面人物身上、紅光打在反面人物身上，曾開過聲勢浩大的批判會；我叫工宣隊員滾，無疑比演出打錯追光的性質還嚴重，搞不好要坐牢。老張愛莫能助，只有歎氣。我知道，《紅燈記》劇組是上面樹立的標兵集體，一旦我倒楣，標兵集體肯定保不住，作為劇組的領導之一，她不輕鬆。

工宣隊員們對我不客氣起來，找我談話，叫我認識錯誤。他們說我反對最高指示，骨子裏仇恨工人階級，屬於思想反動。我說：「我不反動，最高指示說工人階級領導一切，但不是百分之一百都歸你們領導，至少有一樣你們是領導不了也不敢去領導的。工宣隊逮著了把柄，逼問我有哪一樣他們不能領導，我理直氣壯地說：「軍隊！你們能領導嗎？」他倆怔住了，半晌說不出話來。在一旁的軍代表弄出不知是咳嗽還是喉嚨有痰的呵呵聲。

我同那工宣隊員衝突的消息在大院裏不脛而走，不少演員見我就學《智取威虎山》裏的戲：豎起大拇指，偏著頭，斜脫著眼睛，高聲道：「老楊，英雄啊！」

我渾然不知厲害關係，在得知三天後要開我的批判會的當晚，我被燒鍋爐的老者叫去，關蕭霜和另外兩個「三名三高」早已在鍋爐房裏了。他們像地下工作者似的，著急而小聲地詢問了事情的詳細經過，然後用我聽不

見的聲音商量著起來，昏暗的鍋爐房裏陡增不少沉悶氣氛。

三天後，批判會莫名其妙取消了。工宣隊頭兒對我說：「算你走運，不挨批了，這事到此為止不准再提。」

我不依不饒，說：「那工宣隊員難道不認錯？」工宣隊頭兒說：「因有重任，他昨天正式調回廠了。」我說：「便宜他了。」老張扯扯我的袖口帶我離去。

事後我才知道，多虧了關蕭霜他們一批老藝人一層一層向上反映情況，並把大家的簽名單一層一層遞上去。據說簽名的人有三十八人，包括打倒過的全部牛鬼蛇神！他們的理由很充足：請求保護無產階級文藝戰士的人身安全。

我非常感動，關老師在泥菩薩過河自身難保甚至連牛柵裏的丈夫也沒有設法幫一下的時候卻竭盡全力為我奔走疾呼，幫我擺脫困難，誠如她所說：「憑良心做事。」

遙想當年，我也做過很多不該做的事⋯⋯

我藏過一個鐵哨子，在休息時候故意吹響它，然後若無其事地躲在不顯眼的地方看著大家跑出房間，竊笑不已；

在部隊演出期間，每逢飯前必見士兵們列隊高唱「東風吹、戰鼓擂，現在世界上究竟誰怕誰⋯⋯」我就和著節奏敲琴背，還以為這歌是專門為吃飯而作，特意到飯桌旁一本正經諮詢戰士，弄得他們噴飯。我親眼見著兩個「大人」把測測辣輕輕抹在一個頭兒的牙刷上沒有吭聲，隨後便看見那頭兒一個箭步奔到水管前歪著頭沖了足足二十分鐘自來水！待他直起腰時，他的嘴唇少說也有二兩重；

滇南地區有一種「捌測辣」，只要把一個捌測辣在夠幾十人喝的湯裏攪幾下就會讓幾十人覺得湯很辣。我親眼見著兩個「大人」把測測辣輕輕抹在一個頭兒的牙刷上沒有吭聲，隨後便看見那頭兒一個箭步奔到水管前歪著頭沖了足足二十分鐘自來水！待他直起腰時，他的嘴唇少說也有二兩重；

越南總理范文同觀看我們演出，在他進場還沒有坐下時，我恰好把舞臺邊的大幕開往下一拉，全場頓時陷於黑暗中，我馬上本能地又把它往上一推，燈光下，端槍的警衛人員已經衝上了舞臺。我撩開幕布一角，見到身著毛呢大衣的范文同被保劍團團圍住，他們的槍口一致朝外；

後來，又得知我占了一老師的名額，很長時間內，每每見到那老師，我低頭盡量繞道而行，有愧得緊；

得知慰問援老部隊沒有我，我便問領導：「我究竟犯了啥錯誤？」最後，他們通知可以參加時我破涕為笑。

後來，又得知我占了一老師的名額，很長時間內，每每見到那老師，我低頭盡量繞道而行，有愧得緊；

為了節約進翠湖的兩分門票錢，我邀約一群小學員在八點以前（那陣翠湖公園不與關門）大搖大擺進去，然後在裏面瘋玩很久；

走在順成街硌腳的鵝卵石路上，望著房頂上一尺高的青草，我取笑它們的蒼老——而今無限懷念的春城的古樸風格；

收到第一封求愛信我嚇得不得了，認定寫信人是壞人，哭著告訴老張。老張把寫信人訓了一頓，寫信人從此不理我且把我恨得咬牙切齒。二十五年後在昆明街頭遇著，我喊住怒目而視的寫信人，道歉著：「對不起，當年我年輕，真的以為你是流氓，傷害了你，現在向你賠不是，不知晚不晚？」可能是我誠懇的態度打動了他，他的臉色陰轉晴，最後用力握住我的手說：「嘿，你真可愛！我離婚了，怎麼樣，你也離婚吧？」

我愕然。

斗轉星移，世道蒼桑，一切在變化，唯有過去是永遠不會再變化了。遙想當年，真有說不完道不盡的話。[1]

第三篇

導演

謝晉談樣板戲

謝晉（一九二三—二〇〇八），浙江上虞人，著名導演。主要代表作有《女籃五號》、《紅色娘子軍》、《磐石灣》等。六十餘年導演生涯，拍攝電影三十多部。

魯豫：回想起「文革」後期，謝晉曾被指派去拍攝樣板戲《海港》，在當時的藝術舞臺上，只有樣板戲還能得以生存。

謝晉：你呀就不能走樣，一定要照江青那樣一直拍。這個東西，我們這些人心裏都有數，沒講就是了。好嘛，你（江青）說怎麼拍就怎麼拍。

魯豫：《海港》拍攝完成之後，「文革」仍在繼續，一九七四年時政治鬥爭的大潮又將謝晉推到風口浪尖。他被指派去拍電影《春苗》。這部完全為政治服務的影片講述了在「文革」中赤腳醫生與階級敵人做鬥爭的故事。

謝晉：這個戲到現在為止大家還是認為品質很好，就是因為加了個走資派。

魯豫：如果說「文革」中謝晉遭受的苦難是一種外傷的話，拍攝這樣一部影片卻給他帶來了沉重的精神枷鎖，公式化、概念化、臉譜化，以及貫穿始終的階級鬥爭命題，都讓謝晉無所適從，如芒在背。

魯豫：《海港》啊、《春苗》啊，您想拍嗎？還是上面交給您的任務，必須要拍？

謝晉：我當時拍《海港》的時候還在幹校勞動呢，半夜裏——「你要起來了，到上海去！」「幹什麼？」「明天要成立《海港》攝製組的大會！」結果把我弄去了，還有一個導演叫傅超武，我們兩個人一起，就拍這個。當時認為很光榮的，拍樣板戲。後來，江青這個不許拍，那個不許拍，把另外一個導

演也換掉，再調一個更好的導演。謝鐵驪同志跟我關係最好了，我們兩人一道去拍電影了。

魯豫：《春苗》呢？

謝晉：那個戲根本不是我拍的，是別的導演拍的，後來說他不行，把他換掉，等了很久實在沒人了，又把我弄上去。這部戲原來的三個作家……曹雷同志你們認識吧，也是譯製片的導演和配音演員，他們三個青年寫的赤腳醫生，後來（「四人幫」）說不行，一改再改，改成走資派。這樣一種情況下，電影能拍什麼東西？而且最糟糕的是，有的人覺得自己真是不容易，能拍到樣板戲，到現在好幾個樣板戲還在放嘛，《紅燈記》啊什麼的。當年這些奇奇怪怪的事情，你想得到嗎？全國沒有什麼是電影拍的。

「文革」結束以後，過了好長時間，大家才慢慢都冷靜下來。所以，後來我絕對拍悲劇。

魯豫：「文革」結束時謝導五十四歲，不年輕了，但如果作為導演講就是創作力特別旺盛的階段。

謝晉：那時候我還踢足球呢。

魯豫：之後拍的戲，我們把它叫做充滿「反思」意味的戲。拍了有三部吧，反思「文革」那段歷史的影片。《天雲山傳奇》、《牧馬人》還有《芙蓉鎮》[1]。

[1] 魯豫，《鏡頭》（中國友誼出版社，二〇〇九年）。

謝鐵驪訪談記

謝鐵驪（一九二五—），江蘇淮陰人，北京電影製片廠著名導演。建國後，歷任北京電影學校表演系副主任，北京電影製片廠演員劇團副團長，北京電影製片廠副導演、導演，中國影協第二屆常務理事、第三屆副主席，中國文聯第四屆委員。是第五至八屆全國人大常委、第七、八、九屆全國人大教科文衛委員，中國電影家協會第六屆理事會主席，中國夏衍電影學會會長，中國電影評論學會電視部高級顧問，《中國電影電視藝術家》指導委員會主任委員，中國影視音像交流協會會長。一九七〇年，《智取威虎山》（北京電影製片廠）；一九七一年，《紅色娘子軍》（北京電影製片廠）；一九七二年，《龍江頌》（北京電影製片廠）；一九七二年，《海港》（北京電影製片廠、上海電影製片廠，與謝晉合作）；一九七四年，《杜鵑山》（北京電影製片廠）。

張：「文革」期間是文藝創作的非常時期，在此期間您拍攝了「八部樣板戲」中的五部，可稱得上是那個時期的高產導演。請您談談當年是怎樣將「樣板戲」與電影藝術相結合的？電影《海霞》也創作於「文革」期間，卻被指責為違反了「三突出」的原則。您為什麼要創作這樣一部當時屬於「異類」的作品？

謝：江青看過《早春二月》，覺得我有些能力，又看了我的簡歷，發現我跟三〇年代沒有什麼關係（江青最忌諱熟悉三〇年代她的那段歷史的人），就把我解放出來拍「樣板戲」。當時的導演都不署名，八部「樣板戲」，我參加了五部。《紅色娘子軍》當時已有另外兩個導演拍過一場，主演劉慶棠不尊重他們，江青看完樣片也不滿意，要我和錢江來拍，我們就把前面重新剪輯了一下，後面是我們拍的。《海港》是我和謝晉聯合重拍的，因為江青對前面拍的不滿意。拍「樣板戲」的時候條件特別好，要什麼有什麼。拍

《杜鵑山》需要竹子，就從江西把竹子連根拔起。用一個車皮運到北影，現在那些竹子還在；《智取威虎山》用的松林枝幹是從十三陵砍來的。「樣板戲」的前身是革命現代京劇，早就有了，不是江青的發明創造，只是她拿過來命令加工拍成了電形。「樣板戲」拍成的影片實際上是把場景電影化，但又不能動得太多，要以「源於舞臺，也動不了，在這樣的情況下，我們拍的時候就是把場景電影化，但又不能動得太多，要以「源於舞臺，高於舞臺」為原則。也挺難拍的，一部《智取威虎山》拍了二十多個月，可見拍攝時還是精益求精的。

拍「樣板戲」當中，開始了清查「五一六」份子的運動。當時，誰也不知道「五一六」是什麼，我和拍《紅燈記》的成蔭等被調到長辛店二七鐵路機車車輛廠當工人，這邊（北影廠）就搞「背靠背」式的揭發。當時，車輛廠的工人向我們提出許久沒看到新故事片的問題。我們就打報告給周總理，周總理批示應該考慮拍故事片。江青知道這事後，記恨在心。《海島女民兵》是我女兒在中學裏同學之間傳看的一部小說（當時也看不到更多好看的文學作品），我覺得不錯，便花了兩個多月把小說改成劇本《海霞》。這時，江青又派下來拍攝《杜鵑山》的任務。於是，我們一面拍《杜鵑山》一面籌備《海霞》，物色演員。我因拍《杜鵑山》沒有時間，《海霞》開始由凌子風導演，因凌子風從外地買花用火車帶回來，被人告狀後撤了下來。後來錢江、陳懷皚、王好為聯合導演，拍了一部分，攝製組出了問題，錢江請我去了攝製組。我拍了一些外景，後來的內景部分我就全身投入了。

四期《關於《海霞》的前前後後》一文，對這段歷史講述得比較全面。

《海霞》的問題一開始還是創作問題。于會泳等人卻說《海霞》違反了「三突出」原則。所謂「三突出」，就是在所有人物中要突出正面人物，正面人物中要突出英雄人物。他們這樣說，就好像違背了黨的什麼方針路線。例如有一處，說指導員掩護了小海霞，是沒有突出小海霞這一英雄形象。難道要讓小海霞去掩護自己的指導員？另一處是，解放軍把海霞煮熟的野菜吃掉，引起她一時誤會，開飯了，吃完苦菜的戰士將全都留給海霞，海霞破涕為笑。這樣一種小小的幽默被說成是違反了群眾紀律。現在回頭看這些，覺得他們的邏輯很好笑……沒想到《海霞》捲

入了一場重大的政治鬥爭。有人跟總理說，《海霞》遭到江青等人的批判，周總理在疾病中看了，沒看出什麼問題，因為是民兵故事，算軍事題材，就建議葉帥、朱老總等觀看，他們看過，也覺得沒什麼問題，可以公映。當時，鄧小平同志已經復出，他親自審查後，召開政治局會議（江青沒有出席），看過後大家認為沒什麼問題，可以公演。後來召開了「大寨會議」，以往這種會議都會叫我參加的，這一次沒叫我，會上傳來消息說是要「批鄧」。不久「批鄧」明朗化，我也被批鬥了二十個月，我家裏的電話被切斷，門口有人監視，還給我辦學習班。文化部召開批鄧大會，包括我、王昆等。還要被送往北大荒，家裏都為我做好了準備。這時，「四人幫」被粉碎，我們才得救，擺脫了厄運。[1]

「大毒草」和樣板戲

從新四軍戰士到電影導演，這中間好像沒有必然的聯繫。

一九四〇年夏末，當十五歲的謝鐵驪離開家鄉淮陰參加革命時，他還不知道電影為何物，更不會想到自己日後會成為一名電影導演。在戰爭中，他行軍、打仗、看書、寫劇本、演出，曾因編寫演出多部受人歡迎的戲劇而立下一等功。新中國成立後，他被調往北京，做了一名教員。十年後，經過自己的努力，他成為北京電影製片廠的一名年輕導演。一九六一年夏天，在北戴河海邊，他重新閱讀了五四以來一部分優秀小說，決定把柔石出版於一九二九的小說《二月》搬上銀幕。這部影片的劇本改編和拍攝得到夏衍的密切關注，並在他的授意下改名《早春二月》。在當時「工農兵」形象占領銀幕，大談階級鬥爭的時期，這部以知識份子為主人公，風格綺麗憂鬱的影片自然成為「異類」。在審片會上，喜歡它的人來不及叫好，憎惡它的人已經為它戴上「人道主義」、「小資產階級自我完善」的帽子，這使得這部影片的命運發生戲劇性的變化。它和另一部名叫《北國江南》的影片一起被定名為「修正主義材料」，並在全國一百多個大中小城市的影院放映和批判。二十年後，這個「大毒草」被香港評論界評為「最美麗的電影」。「文革」開始後，謝鐵驪因為出身清白被江青從「牛棚」中解放出來，拍攝了五部樣板戲電影。「文革」結束後，又投入到故事片的拍攝中。他後來又有過許多絢麗的稱呼如「人大常委」、「電影家協會主席」，但他最喜歡的稱呼是——「謝導演」。

一、《智取威虎山》

「文革」剛開始時，我住在西交民巷，有一天突然聽說，丁宣隊和軍宣隊進廠，宣布我們這些人都要進廠住（北影廠）。廠裏一個樓層都是地鋪，大家住在一起，一個挨一個的。不久，我接到通知讓我去看戲，好像是《智取威虎山》。我們先進場，後面進場的還有江青、周總理，「四人幫」也都在，我還有國務院辦公廳的人。這個時候，就宣布解放幾個同志，包括我。被解放後，我接受了要拍攝革命現代京劇樣板戲《智取威虎山》的任務。宣布解放是一九六九年秋天。

為什麼挑我去拍樣板戲呢？一方面看過我的大毒草《早春二月》，覺得這個人還有一點能耐，有一點藝術細胞；再一個，很重要的原因，查我的檔案，十五歲參加新四軍，尤其是我從來沒有到過上海，江青最怕在上海待過的人，知道她的底細，她非常忌諱。她喊我「紅小鬼」，實際上「紅小鬼」應該是參加長征的人。

開始拍戲後，攝製組攝製組，樣板戲團歸樣板戲團，進棚前，要學習一個小時《毛主席語錄》，主要批判導演中心制，就是批判過去電影在黑線領導下強調的「導演中心制」。儘管每天批判導演中心制，但電影畢竟還首先是個技術活，拍戲的時候，還是要聽我的。

拍《智取威虎山》，來來回回改，拍了大概二十個月左右，來回折騰。最後審查的時候，除了毛主席、林彪沒去，那些臺上的領導都去了：葉劍英、李先念、周總理。在釣魚臺的一個專門的放映室。放完以後，周總理、葉劍英鼓掌，說：「這個好啊！」江青這才開始說話。通過了。

二、《龍江頌》

毛主席說：「這個戲很好嘛。」

這個戲大概三個多月就拍下來了，因為我們已經有經驗了。《龍江頌》那時不在北京。毛主席那時也沒有什麼娛樂活動，除了跳跳舞，也想看看戲。正好《龍江頌》送去了，他說：「我也看看。」他也不從什麼燈光、鏡頭這些方面看，就說：「這個戲很好嘛，宣揚了共產主義的精神。能夠互相讓水，這種品格、風尚值得提倡！」就這樣通過了。他這樣一說，江青也就沒話說了。

三、《海港》

工人說：「能拍點故事片嗎？」

我們拍《龍江頌》同時，上影廠在拍《海港》。《海港》拍完後，審查，江青不滿意，讓重拍。當時，江青點到我的名，其他人她不管了。我是二次拍攝《海港》，我就拉謝晉跟我聯合導演。謝晉科班出身，他當副導演比我早多了。所以，現在大家看到的《海港》是第二次拍的，第一次拍的根本沒有用。拍攝過程中，謝晉提醒我上一次失敗的教訓，不要重複錯誤。這個後來也通過了，沒有像《智取威虎山》那麼複雜。上頭的審查也有經驗了。

我們慢慢跟工人熟悉起來，工人就跟我們提意見，說：「樣板戲不錯，但我們也想看點故事片，能不能拍點故事片。」

四、《杜鵑山》

「我的心思已經在故事片上了。」

在二七廠時，我跟成蔭寫了個報告給周總理，內容是說很多工人看了樣板戲和樣板戲的電影很高興，但有個遺憾，就是沒有電影故事片。這期間，有個禮拜天，我回到家裏，當時我的小女兒上初中，在看一本小說《海島女民兵》，我翻了一下，就考慮改這個劇本。改編也是零零碎碎的，一面勞動，禮拜天回家休息考慮一下劇本。後來歡迎伊文斯來中國，在人民大會堂，我們去了，見到周總理。總理說：「你們的報告我看了，批了，轉給江青同志了。」一轉給江青，我們心裏就嘀咕，但心想還有總理。

之後有一次，在天橋劇場看《杜鵑山》，我們去了。休息的時候，忽然有人來找我和錢江，我們也不知道怎麼回事，去了。進去一看，江青坐在那兒。我們幾乎都沒敢坐下，她就開始了：「怎麼？你們是不是對樣板戲拍攝不感興趣了？」這話一說，我們趕緊說：「沒有，沒有！」對樣板戲不感興趣，這是多大的罪名！她接著講：「沒有就好！今天你們看一下《杜鵑山》，看完以後，趕快把它拍出來。」

在看《杜鵑山》以前，我已經把《海霞》的劇本改好了。本來我想籌備《海霞》了，這樣一來，就只能拍《杜鵑山》了。江青那樣說了，如果我們草草收兵，拍得不如前邊，罪名就更大了。我們挖空了腦筋，各方面都很努力。所以，在這幾個樣板戲中間，《杜鵑山》是我們自我感覺最好的。

有個內景需要一個小瀑布，我們就在上面放個大水箱，預備開拍，水嘩啦啦下來。還有場戲，背景是竹林，竹葉怎麼弄也不行，怎麼弄都像是假的。江青知道這事了，說：「這個好辦，從江西運一點竹子來。」當時就把

軍隊參謀長叫來，說：「你們想辦法弄個專列，從江西運批竹子到北影。」這些竹子現在還在北影長著呢。我在拍《紅樓夢》的時候，還用到這批竹子。是從江西連根運來的，一運到我們就把它種下了。拍的時候，連包抬到舞臺中，用個小山坡擋住，拍完了就植到地裏，居然活下來了。

《杜鵑山》江青看了並不很滿意，她已經帶有成見，認為我們的心思已經在故事片上了；但是，也挑不出什麼毛病。這時，她恐怕已經參與了整個上層的政治鬥爭了。[1]

[1] 傅曉虹，〈謝鐵驪：「大毒草」和樣板戲〉，《南方人物週刊》二〇〇五年二月二十三日。

江青折騰我拍「樣板電影」

嚴寄洲（一九一七─），江蘇常熟人，導演。一九三八年赴延安，在抗大學習。在多個部隊藝術團體任演員、導演等。曾任抗大二分校文工團戲劇幹事，八路軍一二○師戰鬥劇社教員、戲劇股股長，第一野戰軍戰鬥劇社藝術訓練班主任。建國後，歷任西南軍區戰鬥文工團創作室主任、八一電影製片廠導演、中國文聯第四屆委員、中國影協第二至四屆理事。曾獲三級獨立自由勳章、三級解放勳章。嚴寄洲的電影導演作品多達二十五部，大多都在觀眾中產生了重要影響，其作品類型也涉及到正劇、戲劇、驚險等多種樣式。

一九六三年，廣州軍區劇作家趙寰，根據一九六二年臺灣當局派出九股武裝特務，竄犯大陸沿海騷擾，被大陸英勇的海防民兵一舉殲滅的故事，創作了一部多幕話劇《南海長城》。軍區戰士話劇團演出後，廣大群眾反應強烈。

一九六四年，《南海長城》奉調進北京演出，六月十九日，毛澤東和江青觀看了演出，毛澤東對該劇予以肯定。之後江青又和劇團領導及作者趙寰談了進一步修改的意見，據她說有的是毛澤東的意見。

一九六五年，八一電影製片廠廠長陳播擬將《南海長城》搬上銀幕，並決定由我出任該片導演。此時，我正在廣東湛江地區拍攝《帶兵的人》，巧的是這部影片也是廣州軍區戰士話劇團演出的同名話劇改編的，編劇是廣州軍區的作家蕭玉。

在這段時間，被人稱為「旗手」的江青，先後「嘔心瀝血」搞出了八個樣板戲。不過舞臺演出畢竟觀眾有限，影響面不大。江青一直有想拍「樣板電影」的念頭。當她獲悉八一廠要根據《南海長城》拍成電影，正合她意。為了瞭解我的導演業務水準，江青在海南島三亞地區的大東海療養地調看了我所導演的大部分影片。江青一

直對三四〇年代在上海電影界與戲劇界的藝術創作人員存有戒心，因為這些人都瞭解她在上海時的老底。而八一廠的創作幹部都是在革命隊伍中成長起來的老八路，使用起來不怕露了她在上海時那些見不得人的醜聞。而八一廠把趙寶專程從廣州來到北京，把一份江青對話劇《南海長城》的意見交給了陳播廠長，並傳達江青指示：「同意八一廠把《南海長城》改編成電影，並說劇本由你們自己去改，請嚴寄洲多多費心吧。」

我拍完《帶兵的人》返回廠裏，接受導演《南海長城》的任務時，同時獲悉此片將由江青出任藝術指導，不免心中竊喜。心想：江青懂電影，而且長期在主席身邊工作，對我拍攝這部片子，將會有極大的好處。誰知道我的這種天真，到後來卻成了可怕的悲劇。

一九六五年七月十九日，江青在中南海的豐澤園召見我們，這兒是毛澤東與中央領導們商議國家大事的地方。這次被召見的有總政文化部陳亞丁副部長、陳播廠長、故事片室主任馮一夫和我。江青一見大家便興致勃勃地說：「這部戲是毛主席看過的，一定要拍好。」繼而又講了很長時間如何突出主要英雄人物的話（那時還沒有發明「三突出」一詞），要形象高大，對劇本修改和劇情的安排都要以此為中心說是座談討論，其實是她一個人演講下，再開會。最好請軍委羅瑞卿，總政哪一位主任一起來談。」

江青參預拍攝《南海長城》，一是想打開拍「樣板電影」的局面，但主要的是想藉軍隊這座尊神，幫她通過文藝界走進政界。她對我說：「這些年我是攻來攻去攻不動，看來只有依靠解放軍。」

我以最快的速度，突擊寫出了《南海長城》的「分鏡頭劇本」，並將「導演闡述」送呈給江青審閱。

過了幾天，江青辦公室的柴祕書打來電話，說江青要和陳播廠長談事。以往江青的作風總是恣意行事，今天在電話裏卻突然講起了組織紀律性，她說：「我直接找你們談話，組織手續不太合適。是不是請你們向總政說一下，再開會。最好請軍委羅瑞卿，總政哪一位主任一起來談。」

過了幾天，江青發話要討論我寫的分鏡頭劇本了。這回到豐澤園參加討論的人除了陳亞丁、陳播、馮一夫和我，還有羅瑞卿總長、總政副主任劉志堅等人。這是討論我的分鏡頭劇本規格最高的一次了。

江青看著到會的這些頭頭腦腦，十分高興。會上只聽她一個人說，沒有插嘴的餘地。分鏡頭劇本是供攝製組人員拍攝用的，不搞這行的人看不明白，特別是那些「遠、中、近、特、推、拉、搖、跟、漸隱、漸顯、疊化」一類術語。「導演闡述」也是供攝製組拍攝中作為依據的藍圖。

江青說了一陣，小陳護士來請她去吃藥。江青一走，羅總長皺著眉頭對我大聲說：「嚴寄洲呀！你這個本子是怎麼搞的？看也看不懂。」抗日戰爭時期，我就和羅總長熟識，說話很隨便，我說：「羅總長，這分鏡頭劇本是供拍攝時用的，你當然看不懂，你只要把那些術語跳過，單看內容就行了。」

江青服完藥回來了，她翻了翻本子問我：「嚴寄洲！你為什麼在導演闡述中提出斯坦尼斯拉夫斯基的話？他的表演理論是資產階級的那一套，今後再不允許提這個名字。」我的心一沉，斯氏體系是一門科學，哪有什麼資產階級和無產階級之分，可是嘴上卻沒敢說出來。誰知江青還要把這「旨意」印發全國各文藝團體。斯坦尼斯拉夫斯基再也不提了，可是表演不沿用斯氏體系又用什麼呢？無奈中只好變著法兒，把一齣戲、一部電影的「最高任務」改稱「終極目的」，把全劇的「貫穿動作」改稱「串連線」，把「交流」改稱「觸電」，令人啼笑皆非。

江青的滔滔大論講完，羅總長說了幾句，他說：「江青同志很懂藝術，她來領導你們工作應當很幸福嘞。」不過，江青同志呀，你身體不好，有些事你就不用操心，交給我們辦好了。」羅總長的講話，江青還不便頂撞，沒再說什麼。偏偏陳播廠長也跟著羅總長的話表態：「對，對，有些事情江青同志你就不用管了，我們來辦就是了。」江青一聽臉一沉，衝著陳播說：「怎麼？是你們找我來管的，不要我管，那我就不管算了。」此話一出，弄得大家十分尷尬，會議也就此草草收場。

本來，江青看重的是我這個老八路對她那三○年代的歷史不知道，便於她指揮和操縱。後來，她突然瞭解到三○年代我也在上海。一天，她讓柴祕書通知八一廠找我去談，我忙不迭驅車來到豐澤園。見面的時間到了，江青姍姍而來。我問江青：「怎麼今天只有我一個人呀？」江青笑答：「每次大家來，盡聽我一個人說，今天想單獨和你談談，也聽聽你的意見嘛。」接著她隨便地問：「嚴寄洲，自從我頭一次見到你，我就有一個疑問，三○年代你不是也在上海嗎？」我說：「不，我不認識你。」江青又問：「你在上海是哪個文藝團體呢？」我說：「我不是搞文藝的，我在上海世界書局印刷廠當練習生。」江青說：「你在上海是哪年入的黨？」我說：「在上海我還不是黨員，只是在黨的周邊組織。我是一九三八年到了延安在抗大入的黨。」接下來談拍攝問題了。其實，這開場閒談，恰恰是她今天談話的重點，也是她的一塊心病。現在一塊石頭落地了，她的臉上有了更多的笑意。江青首先問我片中的男女主角準備選誰來扮演。我回答：

「男主角區英才準備用本廠演員劇團的趙汝平，他曾在《烈火真金》、《碧空雄師》、《英雄坦克手》和《野火春風鬥古城》等影片中擔任重要角色。女主角阿螺一角則借調上影廠的王蓓擔任。」江青皺了皺眉頭說：「趙汝平氣質倒是不錯，像個漁民。但要他扮演區英才，缺少英俊挺拔的氣質。」我問：「那你說誰最合適？」她想了想說：「你們廠裏那個張勇手行不行？我看過他的《英雄虎膽》、《海鷹》、《赤峰號》，都是你拍的片子，他的形象還可以，不過缺乏漁民的氣質，讓他到漁村去體驗生活。」回到廠裏，心想：怎麼跟趙汝平說呢？我總不能抬出江青來當擋箭牌吧。我只好歉意地找趙汝平談了此事。趙汝平說：「沒什麼，角色換人常有的事。」這樣張勇手便調到了攝製組。我試拍了他的一場戲後，送給江青審看。江青看完樣片搖了搖頭說：「張勇手漁民氣質不行，你還是把趙汝平換回來吧。」首長一句話就是「聖旨」，我只得又找趙汝平來，換了趙汝平。我心想總算主角確定下來了，可以安心籌備了。誰知天有不測風雲，幾天後，江青又打電話來了，她說：「還是換張勇手吧。」我的老天爺呀！我的腦袋幾乎要炸了！這樣走馬燈似地換來換去，叫我怎麼幹呀？誰知道，一波未平，一波又起。隔了幾天，江青又來電話說：「王蓓演阿螺不合適，小家碧玉，沒有漁家婦女那種粗獷氣質，要換。」我一聽又懵了，怎麼辦？王蓓是我費了好大勁才從上影借調來的，眼下又沒有更合適的人選，心中不免有些怨氣。我當即打電話給柴祕書，要他報告江青，要求面談。很快得到答覆，讓我去豐澤園。見了江青，我單刀直入：「我認為王蓓還是合適的，我想不出還能找誰。你如果有合適人選，我可以去調來試戲。」江青看出我的情緒說：「既然這樣，那就定王蓓吧。」我叮了一句：「定了？」江青掃了我一眼：「看你這個嚴寄洲！定了！不過，你一定要好好排她的戲。當她政治上覺悟之後，拿起槍進入女民兵佇列時，那種颯爽英姿一定要表現出來。」我連忙說：「一定，一定！」

江青的作息時間與眾不同。她夜裏辦公，十點鐘起床吃早點，午餐是下午四點。現在已經過了四點鐘了，她邀我共進午餐，誰知道席間她又來花花點子了。她說：「影片作曲要換，換瞿希賢，插曲要馬玉濤來唱。還有，攝影要換李文化，他拍的《早春二月》拍得美，有意境。」我心中雖不快，但我認為她對藝術在行，比我站得高看得遠，雖然干涉太多，出發點還是為了拍好影片嘛。

那年頭，八一廠只有辦公室和各級領導家裏才能安裝電話，我接電話要到隔四戶人家的管理科長家去接。江

青打電話每次都在三更半夜，苦了我和那個管理科長不得安生。

李文化是北影廠的攝影師，當時他正在拍攝《煤店新工人》，接到廠裏命令立即風風火火趕到八一廠我家裏，問我：「到底怎麼回事？」我把江青點名要他來的事兒說了一遍，他欣然接受了任務。然後，我領他去豐澤園見江青，江青一見就說：「李文化！你拍的《早春二月》拍得不錯嘛，色彩也很好，畫面也可以。不過，你那是為資產階級拍攝的，現在我要你來為無產階級拍攝，怎麼樣？」李文化誠惶誠恐，連連說：「是！是！是！」

我很納悶，一個攝影師根據導演意圖，把要拍的內容用攝影機拍下來，哪有什麼階級之分呀？

在試拍階段，我們使用的是阿克發彩色膠片。這種膠片彩色還原層次差，鮮豔有餘，中間色調反映不出來。江青找我說：「每次看樣片總覺得色彩不好，不是偏紅就是偏黃，你最好把膠片換美國的伊斯曼，我們廠已經沒有了。」我說：「每年各廠只能分配到一兩部重點片用伊斯曼，我們廠換不了美國的伊斯曼，拍攝低密度曝光效果特別好。」「那好吧，膠片問題你別管了。」第二天，羅瑞卿總長突然通知陳播廠長和我到釣魚臺。江青一揮手：「昨天晚上，江青打電話來，說什麼膠片怎麼著？你們知道嗎？」我連忙說：「江青同志，現在我們用的膠片不好，要換美國的伊斯曼，廠裏沒有這種膠片，須用外匯去買。」羅總長說：「你要用多少？」我說：「一萬米，一塊美金一米，一萬美金。」羅總長說：「那好吧，我跟總後說一下，以後這些事你就不用找江青了嘛，找我好了。江青她懂藝術，你要好好聽。不過，不對的話就不要聽嘛。」羅總長的最後一句話，當時我並沒有在意，我政治上遲鈍，沒有領會。

膠片問題解決了，我可以高枕無憂了。誰知半夜三更又來電話了，江青在電話中說：「嚴寄洲呀！我們拍的是無產階級的彩色片，演員的皮膚不能像資產階級少爺小姐那樣白皙粉嫩。從明天起，你要讓演員都去曬太陽，把皮膚曬得黑紅黑紅的。」

第二天一上班，我就讓演員去曬太陽，遭到化妝師的強烈反對。他們說太陽把皮膚曬暴了皮就沒辦法化妝了。至於皮膚的顏色完全可以用底子油彩解決。我覺得化妝師說得在理就不吭聲了，可是這天半夜裏又來電話了，江青問：「演員曬太陽沒有？」我支吾地說：「明天開始曬。」第二天我只得讓演員都到院子裏轉了幾個圈搪塞。這件事後來在文化大革命中成為我抗拒江青指示的一條大罪狀。

演員定下來了，作曲家瞿希賢、攝影師李文化也都來報到了。下一個階段就是由劇作家趙寰帶領大家去廣東汕尾漁村體驗生活。

過了一些日子，我們乘火車到達廣州，廣州軍區文化部一位領導已經等候在月臺上，一見到我便說：「總政文化部電話，亞丁部長命你立即返回北京，有要事商量，這是飛機票。」我只得從火車站直奔飛機場飛回北京。

在飛機上我心中直嘀咕，肯定是江青又出什麼餿點子了。到廠後，我和陳播找到陳亞丁問個究竟。陳亞丁說：「還是阿螺那個角色問題。」我說：「最後確定用王蓓是江青同志點了頭拍了板的嘛。」陳亞丁莫可奈何地說：「既然江青同志要換，你就執行算了。」我說：「換誰？江青要換誰我馬上去借調試戲。」陳亞丁搖了搖頭說：「她沒說，你是不是試一試田華？」我問：「是不是江青的意見？」陳亞丁說：「不是，是羅總長提的，這樣省得你被動。」我對陳播說：「田華現在棚裏拍《祕密圖紙》，怎麼辦？張勇手已去南海漁村，沒人跟田華配戲，攝影師李文化也去南海了。」陳播說：「《祕密圖紙》可以停拍幾天，讓王心剛配一下戲，攝影師也臨時請《祕密圖紙》的攝影師幫個忙，回去我馬上通知《祕密圖紙》攝製組，你就在他們的內景棚拍好了。」

拍完了田華和王心剛的一場試戲，等樣片一沖洗出來我立即請江青來看。她一連看了兩遍，好像已經忘了今天看樣片主要是看田華扮演阿螺的戲，開口就說：「你看，王心剛的形象什麼角度都好看，區英才就換王心剛吧。」我一聽吃了一驚：阿螺的角色還沒定下來，怎麼又冒出讓王心剛把張勇手換下來？我非常氣憤，但嘴上卻只說：「那阿螺呢？」我在放田華樣片同時把王蓓的樣片也一塊放了，以便有個比較和選擇。當時，江青反問我：「你看那兩人誰合適？」我說：「從目前這兩個人來說嘛，王蓓比較合適。」江青想了想，又說：「那好吧，王蓓就王蓓了，你們軍隊上的事你還得請總長來定。」翌日，羅總長來廠看了樣片後問我：「江青同志怎麼說的？」我如實彙報說：「江青同志看了兩遍樣片後問我，兩個人來看，還是王蓓合適，從目前兩個演員來看，還是王蓓合適，她說要你來決定。」羅總長說：「嗨！這個江青同志，她來定就算了嘛。」我又說：「男主角江青同志確定，可是我還得去南海漁村做張勇手的工作，唉！」羅總長說：「好吧！女主角用王蓓，男主角用王心剛，定了。」角色總算確定了，可是我還得去

我又重新調整了分鏡頭劇本，修改中我總是覺得政治性強了，人情味差了。一號人物區英才概念化，缺少

戲，所以我重點加強了劇中第二號人物阿螺的戲，這樣影片更具人情味和戲劇衝突。誰知，江青看後發火了。她

狠狠地衝我說：「你這是搞中間人物呀！區英才是劇中的一號人物，應該突出他的戲，把他寫得高大才好。比如

他與匪首王中王在懸崖頂上搏鬥，王中王縱身跳海逃跑，區英才手中不是拿著匕首嗎？他可以把匕首含在嘴裏，

縱身跳海追擊，那畫面該多麼精彩呀！」我實在按捺不住了，脫口說：「那不行，那麼高的懸崖，含刀跳下去，

慣性會把他的嘴震豁的。」江青把臉一沉說：「這是藝術真實嘛！」我不便再反駁，心想：由你說去，我拍攝時

再想點子，你奈我何？為此，「文革」中給我定性是抗拒偉大旗手的「滔天大罪」。

經過這一段時間的頻繁接觸，江青那種盛氣凌人的作風實在令人難以承受。我心想：藝術上的探討應當是平

等的，為什麼非要全聽她的「一言堂」不可呢？不過，我對她的特殊身份還是比較尊重的。而且，那個時期江青

正在上海開會，要我攜帶樣片到上海請江青審看。我立即飛抵上海，才知道她在上海召開一個所謂「部隊文藝工

作座談會」。參加會的僅是少數幾個部隊領導人員，有總政副主任劉志堅、宣傳部長李曼村、文化部副部長陳亞

丁，加上一個上海市委副書記張春橋。他們住在延安飯店，江青住在錦江飯店，每天看國內被點名批判的影片，

以批「黑線」為名，把江青的個人意見、觀點灌輸給與會者。後來把〈座談會紀要〉冠以「林彪同志委託江青同

志」字樣，以示這個〈紀要〉非同一般。

我住進延安飯店，第二天就高高興興去給江青審看，江青一連看了兩遍樣片，緊繃著臉半天沒吭聲。我心

裏直打鼓，知道要出問題了。果然，江青開腔了：「這個演阿螺的王蓓根本不合適，沒有女民兵那種氣質。她是

上海三〇年代的人，要撤換，班子要調整。我讓你拍成大江東去那種氣概，你卻拍成小橋流水。我建議把主創人

員都調來，大家一塊兒談談。」我一聽懵了，怎麼又蹦出個三〇年代人物來？噢！我恍然大悟，從開始江青就反

對用王蓓演阿螺，那是她自個兒賊人心虛。三〇年代王蓓在上海，一定知道她的底細，所以反對用王。其實，王

蓓早年在上海拍《烏鴉與麻雀》時還是個十幾歲的小女孩。此外，江青指責我把她要求拍成「大江東去」，拍成了「小橋流水」，此話我從未聽她說過呀！以往，只要是她的每次談話，都要整理成文列印上報和存檔的，她從來沒說過這句話。而且從拍攝的外景樣片看，李文化是她親自點名從北影借調來的，把南海漁村拍得非常優美，富有詩情畫意，扯不上什麼「小橋流水」。再說，李文化是她親自點名從北影借調來的。另外，她提出要主創人員來上海，所謂主創人員除了攝影師，全都是劇中扮演正面人物的演員（當然王蓓不在其中），而扮演反面人物的主要演員全沒份兒。我心想，在影片中不論扮演好人還是壞人，全都是演員嘛，為什麼演反面人物的演員都沒有資格參加呢？我向陳亞丁部長提出這個疑問，回答是：「江青同志怎麼指示，你就執行好了。」

人馬到齊，江青在錦江飯店召集開會。她說：「樣片我看了兩遍，心情很沉重。有些問題想和大家商量。這部電影，是由話劇改編的，主席和我都看過這齣戲。所以，一定要把它拍好，拍成樣板電影。從現在的樣片看，差距還很大，扮演阿螺的王蓓不行，小家碧玉，要換。還有那個扮演女特務「大光燈」的演員，太漂亮，太漂亮。外景重拍，怎麼樣？有信心就拍，沒有信心就算了，責任由我來負。」

我聽了她這套武斷言論頗不以為然，不用王蓓是她的陰暗心理作怪就不去說了，可是說「大光燈」太漂亮更沒道理了。劇中「大光燈」使用的是美人計，美人計如果人不美是個醜八怪，那怎麼行呢？可江青的話是「金口玉言」，沒法扭轉。我問：「那這個阿螺換誰來扮演合適呢？」江青想了想說：「祝希娟演《紅色娘子軍》的瓊花不錯。還有我最近看了一齣歌劇，那女主角也不錯，都可以借來試試戲。」聖旨一下，我不敢怠慢，馬上派人去商借。一瞭解情況，祝希娟懷孕四個多月，根本不可能參加拍攝；而那個歌劇演員，由於作風問題，劇院已經

準備處理，不可能再借來試戲。江青的建議落空了，怎麼辦？此時的江青，心中也沒個譜。無奈之際，她突然發現我身後站著一個年輕的女演員，這是我從部隊文工團借調來扮演片中另一個不太重要角色的，由於她扮演的是「正面人物」，所以有幸前來參加這次接見。江青好像突然發現了新大陸似的，指著那女演員說：「她怎麼樣？

你要培養培養青年演員嘛。」旁邊那位張春橋陰陽怪氣地走到我面前說：「你們這些當導演的，滿腦子只有白楊、秦怡。」我當時還不知道他是誰，便說：「我從來沒有請白楊、秦怡拍過戲。」此時，江青也不知道哪來一

股子邪勁，三腳兩步走到我面前，衝著我雙腿一併，裝模作樣地說：「我代表全國的青年演員求求你們啦！培養培養她們吧！我向你們鞠躬。」說著她表演似地對我深深鞠了一個九十度的躬，又說：「我向你們作揖。」說時雙手合十向我連連唱喏。我忙說：「我一定試，一定試。」當時，我窩在沙發裏竟然沒有欠身站起來，確實有些不太恭敬，弄得在座的劉志堅副主任、李曼村部長、陳亞丁副部長和演員們目瞪口呆。

鬧劇散場了，我小聲問陳亞丁：「剛才那個說白楊、秦怡的是什麼人？」陳亞丁告訴我：「他是上海市委文教副書記張春橋。」

後來，江青可能發現對我過於苛刻，於是當著演員們的面和我套近乎。她說：「嚴寄洲呀！拍完《南海長城》你準備下一部拍什麼呀？」我說：「還沒考慮。」江青說：「有一部小說《戰鬥在滹沱河上》不錯，還有《歐陽海》裏的童年部分也很好嘛。另外，《三大戰役》也應該拍呀。」我脫口而出說：「我年紀大了，準備以後不拍軍事題材的影片了。」江青一聽話音不對，立刻眉頭一皺，兩眼一瞪惡狠狠地說：「怎麼？你對我有意見呀？有意見我可以不管嘛。」我連忙解釋：「不是的，我實在是覺得年齡大了，拍軍事影片有點兒力不從心了。」這件事到了「文革」又列入了我的罪狀。

在上海這段時間裏，我實在感到頭腦發脹，無所適從，根本沒法進行藝術創作。江青看出了我的情緒，單獨召見我談話，我連忙趕到錦江飯店，等江青身邊工作人員舉著溫度表測定屋內溫度合適了之後，江青姍姍而來，身後跟著柴祕書和小陳護士。落坐之後先是談了一通她對影片的設想，接著進入正題。她問我：「嚴寄洲呀！你今年多大了？」我答：「四十九歲。」江青說：「噢，我比你大三歲。」又問：「身體狀況怎麼樣？」我答：「沒什麼毛病，只是經常有些偏頭痛。」江青回頭說：「柴祕書，你聯繫一下，上海哪家醫院好，讓嚴寄洲去看看病。」我連忙說：「不用，現在工作正忙，以後再看吧。謝謝江青同志。」江青又問：「你一個月薪金多少？」我答：「一百七十塊。」江青說：「啊，我比你多三十塊。夠用嗎？」我答：「夠，我愛人是剪輯師，她也有薪金，足夠了。」江青又問：「你家還有什麼人？」我答：「一個兒子，一個女兒，在上海還有一個老母親，住在我妹妹家，由我撫養。」這次談話，我還很受感動。其實，她是為了穩定我的情緒，好為她的「樣板電影」賣力。

不久，根據江青指示，我和攝製組主創人員再次去漁村體驗生活。就在此時，史無前例的文化大革命開始了，我們奉命返回北京參加運動。開始我還以為只是開幾天大會，討論討論文藝工作中存在的問題，誰知道一場大災難臨頭了。

文化大革命實乃「大革文化命」。八一電影製片廠作為一個文化單位首當其衝，一時間大字報鋪天蓋地，高音喇叭晝夜不停，各色各樣的戰鬥隊組織起來，廠內生產全部停頓。

一天，江青在人民大會堂召見文藝界的「左派」講話，她在長篇大論中突然冒出一句：「嚴寄洲這個王八蛋不聽話。」這一句話不要緊，八一廠的「左派」們如獲至寶，立即專門組織批鬥我這個被江青公開點了名的「黑線人物」。大會上把要演員曬太陽陽奉陰違不執行、宣揚斯坦尼斯拉夫斯基、當面向江青撂挑子、氣得江青向我鞠躬作揖等等，全都端出來上綱上線，「控訴」我的「反革命罪行」。我被強迫坐「噴氣式」，又彎腰又摁腦袋，整得喘不過氣來。突然我不知道哪來一股勁兒，摔開拽住我的打手，大聲喊道：「我能不能說話？」造反派頭頭以為批鬥起作用了，說：「好，你就交代你的黑良心吧。」我說：「王八蛋是敵我矛盾還是人民內部矛盾？

江青同志只說了我一句話，憑什麼要批鬥我？」

沸騰的鬥爭會一下子好像被潑了一瓢涼水。造反派頭頭氣急敗壞地慌忙宣布：「今天嚴寄洲的態度很壞，滾回去！」

造反派可沒有就此甘休，他們繼續上報我的所謂「黑材料」，說我把江青三〇年代的風流事兒到處散布。這可是天大的冤枉，我在上海時經常見小報的「花邊新聞」，可是我從來沒說過，因為我認為江青是毛主席身邊的人。

過了不久，江青又一次在人民大會堂接見文藝界造反派的講話中，突然插上一句：「八一廠那個反革命導演嚴寄洲抓起來沒有？他很壞，他在拍《南海長城》時，在我病中折磨了我整整三個月，我指示一次，他反對一次。」這下可定性了！完了！我一百張嘴也沒法說清楚了。

我從一九六六年七月被揪出後直到一九七二年六月，批鬥、關押、辱罵、毒打、勞改，受盡了折磨達六年之久。一九七二年六月，我剛回到八一廠，誰知「閉門家中坐，禍從天上來」。一九七三年一月，江青突然竄到八

一廠來，她在全廠大會上講話中又捎上了我，說：「你們那個導演嚴寄洲抓起來沒有呀？要專他的政。」女皇一聲令下，半夜三更一批如虎似狼的嘍囉又把我抓了起來，關押在本廠桃園內的一間小工具房內，一直到一九七四年十二月底才放回家中[1]

[1] 嚴寄洲，〈江青折騰我拍「樣板電影」〉，《炎黃春秋》二○○四年第二期。

第四篇

音樂

吳祖強訪談

吳祖強（一九二七－），原籍江蘇武進，中國作曲家。一九四七年入南京國立音樂院理論作曲系學習；一九五○年轉入中央音樂學院，一九五二年畢業留校任教；一九五三年赴蘇聯入莫斯科柴科夫斯基音樂學院理論作曲系學習作曲，回國後在中央音樂學院作曲系任教；一九七○至一九七三年任《光明日報》編輯部音樂組長；一九七二至一九七四年任中央樂團創作組組長。一九七四年回校任教；一九七八年任院領導小組副組長。歷任副教授、副院長，一九八二年起任院長。吳祖強作有管弦樂、協奏曲、舞劇、大合唱、室內樂、獨奏曲等各種體裁和形式的音樂作品，與杜鳴心合作的舞劇《魚美人》、《紅色娘子軍》的音樂和與劉德海合作的琵琶與管弦樂隊協奏曲《草原小姐妹》等。《紅色娘子軍》（現代芭蕾舞劇），六場及序幕，一九六四年在北京首演；「文革」期間作為「樣板戲」；一九七○年，由人民出版社出版全劇管弦樂總譜；八○年代後，部分恢復早期原版本；二○○四年，人民音樂出版社出版《音樂會組曲》管弦樂總譜。

＊關於《紅色娘子軍》我一個字都不想寫

曉　虹：實際上當時在一九五八年就已經開始有文化大革命的苗頭了，那時候對意識形態的控制就已經很嚴了。

吳祖強：後來文化大革命就創作《紅色娘子軍》了。

曉　虹：實際上咱們回顧您的創作歷程的話，無論是《紅色娘子軍》，還是《二泉映月》，還是《草原兒

＊江青插手後我特別彆扭

女》，歸根到底，在您的創作過程當中都可以算是您心頭的一個痛。這三個作品的創作咱們按照時間順序，您來跟我們依次講一講這個故事好不好？尤其是《紅色娘子軍》，我在以前跟您溝通的時候，您說關於《紅色娘子軍》，「我一個字兒都不想寫」。我就覺得《紅色娘子軍》對您的觸動太大了。

吳祖強：是。這沒有辦法，遇到了那個時候。《紅色娘子軍》，其實，我跟海南島也有點解不開的情結，我到那兒去體驗生活過，在那兒蒐集過素材。我在莫斯科寫的第一個鋼琴曲的主題和變奏曲，主題就是用海南島的民歌，我改寫的。所以，我對海南島還是很動感情的，很有這種聯想。後來，這個事情，當時我們想，選這個題材對於舞劇來說很新鮮。

曉　　虹：視覺上的這種衝擊感也很強的。

吳祖強：是。另外，音樂裏頭有些民間的特色，都是挺好的。而且有一個電影做基礎，老百姓很容易接受。娘子軍連唱，我覺得黃準（我國第一位電影音樂領域的女作曲家）同志這歌兒寫得很好。這個我們寫不出來。黃準同志很大方，說：「吳祖強同志，沒問題，這歌兒你們愛怎麼用怎麼用，你們要怎麼改怎麼改，都交給你們了。」她還把她在海南島蒐集的一些民間素材交給我，說：「你們要用的話沒問題，拿去用。」那個時候我們寫東西，這些作曲家們都認為這是一個國家和黨交給的任務，沒有覺得這是為自己的名或者利或者什麼東西。我覺得這些好的東西，現在想起來還是覺得很寶貴的。

吳祖強：我之所以特別彆扭，就是在後來江青插手了以後，將《紅色娘子軍》作為樣板戲。他們要這樣改、那樣改，就把我們原來有的一些構思都給換了。原來已經寫好的東西，說這也不合適、那也不合適，主題也不行，又是什麼什麼，動員了一兩百人來重新寫主題，把原來的結構全都給打散了。

我們那時候分工，是分的序幕第一長場是我，第二場是我帶了一個學生王燕樵，他那時候剛來復學。第三場施萬春，寫南霸天在大院裏頭的事兒。第四場是軍民關係，就是萬泉河那些段落，民間歌舞什麼的。第五場是打仗，在山裏頭洪常青受傷，這是戴宏威寫的。第四場是我跟杜鳴心一人分一半。第六場是洪常青就義，這一段是給杜鳴心寫的，他寫得挺好。然後，一直到最後的結束，演唱《娘子軍連歌》大家一塊兒往前進，這是受蘇聯的舞劇《巴黎的火夜》的影響，最後結尾唱《國際歌》。我覺得我是總負責人，跟李成祥（中央芭蕾舞團前任團長）他們一塊兒來構思劇本，分場景，然後分時間段，大家分頭來寫。

音樂也是半年不到就要交卷，來不及。我自己帶個學生來這樣安排了這個創作班子。緊打慢唱，還是如期完成了這個任務。後來，修改那些段落的時候，一會兒要這麼、要那麼做，做了許多莫名其妙的事情。動員了許多群眾，一百多人大家分頭寫主題，要重新改。我心想：要是弄這個，這怎麼弄啊？沒有辦法，可也對付不了。

後來，說要精簡整頓創造班子，「吳祖強不行，他是吳光的弟弟，大右派的弟弟。他來做這個，他本人沒有什麼，但是也不行，這影響不好」，把我就排除了。我是主要的音樂負責人，把我給排除了。

蔣祖慧，說她是丁玲的女兒，她也不行。第一序幕第一場是我們合作的，都是受窩囊氣。後期我一看他們改得這麼稀裏嘩啦，而且那種工作方式……江青一會兒這樣、那樣；然後，就說她挑選瓊花，不用白淑湘，說白淑湘對她態度不好，爸爸又是反革命，把她吳瓊華也給拉下來了，挑了個薛清華。江青就說：「這薛清華長得像我。給她改個名兒，別叫瓊華了，叫清華。」從人事到整個藝術都是這樣的。

曉　　虹：她完全是從一個很個人的角度，而且還是說風涼話了，我說：「我倒是因為這樣的緣故沒受這個罪。」中間那麼改、這樣改，改我的第一場怎

吳祖強：後來，我倒是說風涼話了，我說：「我倒是因為這樣的緣故沒受這個罪。」中間那麼改、這樣改，改得戴宏威和施萬春兩人晚上覺都沒法睡，說：「咱們上吊吧，沒法做這個活。」改我的第一場怎

＊毛主席全面肯定了第一版《紅色娘子軍》

曉　虹：您和江青有過正面的接觸嗎？

吳祖強：有過一點。我們《紅色娘子軍》完成的時候，她來看了。跟我們開過一個會，商量一下。這個會裏所有的創作人員跟她坐在一塊兒。那一次，她就說，有這想法、那想法，她也不是所有的想法都沒有道理。有意見可以。比如紅蓮原來是有的，後來是她主張，我們也覺得有點多餘，就把紅蓮拿掉了，她是堅決主張把紅蓮拿掉。有過一點這樣的接觸。後來，他們背後做的事情，就不找我了。

曉　虹：憋屈吧？當時是不是覺得特別……

吳祖強：當時我也覺得（接受不了），後來一看他們那麼狼狽，我也就……所以，前不久做客《藝術人生》，我還說一句，我說：「我比你們還舒服一點，我沒受這洋罪。」（沒經歷）這一段修改的過程。

曉　虹：好像是當時毛主席也看過《紅色娘子軍》，那是在沒修改之前的。

吳祖強：那是在沒修改之前。其實，毛主席那三句話已經把《紅色娘子軍》的我們那一稿全都肯定了。

麼改也改不動那個主題，因為節奏很突出，就寫瓊花的這種反抗，跟她又是一個漁民的那種感覺，還有海南的特點。他們改不動，最後把節奏留下了，換了幾個音對付了江青。江青就一定要拿小提琴曲的〈流浪者之歌〉情調來做主題。

曉　虹：整個風格都不一樣了。

吳祖強：因為，節奏要一動的話，舞蹈就不好辦了。舞蹈隊就用這種辦法，稀裏糊塗就對付這個樣板戲這一段。當然，他們演出是很認真的，因為那個時候一個音錯一點、一個音不準一點都過不去。所以，現在拿出來那個樣板戲錄音帶、光碟聽聽，那個演奏的水準還是歷史上最好的。這都沒辦法。

曉　虹：他說的是什麼話？

吳祖強：他說：「方向是正確的，革命是成功的，藝術上也是好的。」說這麼三句話。

曉　虹：給了很高的評價。

吳祖強：是。這話說在樣板戲之前。然後，江青一來，這裏要動，那裏要動。

曉　虹：又給它不同的解讀了。

吳祖強：我說：「我沒跟著你們一塊兒受這個罪，所以也是我的幸運。」這個過程折騰了好幾年，當然就沒我了。後來，把演奏作者的名字都拿掉了，叫中央芭蕾舞團集體創作，作者沒名字，什麼都沒有了。後來是江青垮臺了，他們不是又演這個，還是演那個思路。集體創作，然後把我的名字給拿了，就寫了四個人的名字，原來五個人，寫了四個人的名字，杜鳴心、王燕樵、施萬春、戴宏威，這我火了。

文化大革命也過了，我說：「怎麼我的名字沒有了，我是最早創作的，後來你們改了，這麼改，那麼改，我沒有吭氣，你們也沒跟我商量。但是，我的名字沒有了，這個不像話。」他們覺得不合適，所以送了我一張票，讓我（去看演出），我一看，作者的名單，前頭四個人都是列印的。然後換掉，（又一頁）三個大字兒「吳祖強」，手寫的。算是恢復名字。

曉　虹：他們四個人一版，您是一個人一版。

吳祖強：我一個人一版。這就是《娘子軍》的歷史。窩囊，確實也有點窩囊。

曉　虹：大環境沒辦法。

吳祖強：所以，我說我一個字兒也沒寫過，也不想寫，就是這個。我也寫不清楚，裏頭有些事兒我也不知道，有些事兒背著我幹的。但是，我是主創者之一，開頭花了那麼多功夫。而且，最後給江青搞成了這麼亂，我怎麼說啊？有些事兒我也不知道，所以，我說我所有的作品都有文章，《紅色娘子軍》，我一個字兒也沒寫。

曉　虹：確實是您心中的一個比較痛的事兒。

＊與劉德海合作琵琶協奏曲《草原小姐妹》

吳祖強：在這期間，你剛才提到的別的幾個作品，《二泉映月》，跟那什麼兒。李德倫（中國著名指揮家），我們好朋友。李德倫說：「祖強，你也別生氣，你上我這兒來，上中央樂團，你來幫助我這創作組，幹點事兒。」學校也停課了，大家都「下鄉」了。所以，我就去了中央樂團的創作組當創作組長。

我就自個兒做點什麼。我做點什麼呢？碰見劉德海（琵琶演奏家），這時候我就想起來了，我說：「我一直有這個思路，要搞中西結合。」我說：「我們中國民族音樂裏有很精彩的東西，音樂也有，還有樂器。」我說：「劉德海，你這琵琶真的是不錯。如果我把這個琵琶跟管弦樂隊結合起來，寫一個協奏曲，你覺得怎麼樣？」他說：「太好了！老吳，這個主意太好了！」他那時候是中央樂團唯一的一個民族樂器（演奏者）。他說：「我老只能彈個〈瀏陽河〉，我自個兒編的民歌，我沒東西彈，你要能寫一個大作品，那我非常感謝。」我說：「好，你跟我合作。」就合作了琵琶小協奏曲《草原小姐妹》。弄出來以後，也花了不少時間。那時候，我算是專業作曲家了，在中央樂團。

試奏的時候，弦樂隊的人有點不習慣，說：「這木頭聲，另外這音的音律都跟西洋樂器不協調，這合不到一塊兒，受不了。」所以，頭一次試奏的時候，下來反應並不是怎麼很強烈。李德倫說：「咱們再試試。」過兩天又排，哎，排著排著，大夥兒說：「還有點意思。」

曉　　虹：開始找著感覺了。

吳祖強：找著感覺，有點意思。這樣，正式試奏。試奏，來的人很多，都覺得很有意思，新鮮，沒見過這樣的作品。我把歐洲的協奏曲的寫法和交響詩的寫法，跟中國的樂器的一些傳統曲式的一些構思改

吳祖強，《踏樂而來　音樂人生》，騰訊嘉賓訪（http://news.qq.com/a/20090929/001701_11. htm）二〇〇九年九月二十九日20:03。

造，然後，中西結合的一些想法。大家都覺得挺新鮮，很多人說好。後來，那時候得要演出，說演出試試。要（于會泳）審查通過。（于會泳）聽了兩次，沒吭氣，沒做聲。正在這時間之內，是美國奧曼狄，帶著費城交響樂團來了。正好，李德倫在那兒試奏琵琶協奏曲。他聽了之後說：「哎喲，這作品太有意思了，又有中國特色，又是中西結合。」獨奏的樂器跟樂隊（結合在一起），都覺得還是挺新鮮的，

他就要這個譜子，要拿回去演。後來，李德倫就沒辦法，哪兒敢給啊？（于會泳）是聽過一下，沒怎麼說法。江青那兒得通過。於是，就跟江青彙報了一下，江青那時候正高興。奧曼狄最後一場演出，就在奧曼狄去拜會她的時候就提這事兒。「好，可以可以。」李德倫就抄了譜子，在奧曼狄上飛機時候就交給他了

後來，還有《二泉映月》。李德倫說，江青不是說歷史長河嗎，咱們弄點民間的東西，再做一點別的事兒。這就想起來了瞎子阿炳。我說：「我把瞎子阿炳的二胡曲子改成弦樂合奏怎麼樣？」這樣，我寫了《二泉映月》。[1]

六十回眸如幻想曲

殷承宗（一九四一—），中國音樂家、鋼琴演奏家、作曲家。在文化大革命期間改名殷誠忠。殷承宗出生於廈門鼓浪嶼，十二歲以第一名的成績考入上海音樂學院附中，入學兩個月後被蘇聯專家謝洛夫選入專家班。一九五九年殷承宗參加了維也納第七屆世界青年聯歡節鋼琴比賽，榮獲第一名。一九六〇年赴列寧格勒音樂學院深造。「文革」期間因成功改編、演奏鋼琴伴唱《紅燈記》和鋼琴協奏曲《黃河》而迅速走紅，並與訪華的奧曼狄、阿巴多等指揮大師有合作；目前錄製有二十多張唱片，其中他在一九七一年同中國中央樂團合作的《黃河》鋼琴協奏曲唱片發行了數百萬張。

殷承宗是個傳奇人物。他改編的《鋼琴伴唱紅燈記》被列入「八個樣板戲」名錄而家喻戶曉，之後他創作的《黃河》鋼琴協奏曲更成為中國鋼琴作品中首屈一指的代表作。

有人認為，是殷承宗讓鋼琴這個「資本主義產物」得以翻身並在上世紀六七〇年代普及全中國，在那個年代，殷承宗絕對比現在的郎朗更火。

雖然因《鋼琴伴唱紅燈記》走紅，上世紀八〇年代，殷承宗開始往西方發展，努力把中國作品介紹給全世界，這讓他迎來了事業的第二個春天。一九九六年他在紐約卡內基音樂廳演出《十面埋伏》和《春江花月夜》，一九九七年在林肯中心演出鋼琴協奏曲《黃河》。聽眾反應熱烈，輿論界給予高度評

殷承宗「黃河」鋼琴協奏曲唱片封面

＊對話殷承宗・從《紅燈記》開始

價，把《十面埋伏》譽為「中國第一狂想曲」，說殷承宗是「將東方音樂帶到西方」的中國傑出音樂家和「最令人興奮的鋼琴家」，而《黃河》則成為後來的郎朗、陳薩等中國鋼琴家在全世界演奏的經典曲目。

一九四一年生的殷承宗，已近古稀，如今剛好六十周年。而他伴隨著鋼琴起起落落的一生，將呈現在十二月十五日舉行在深圳音樂廳的「殷承宗藝術生涯六十周年紀念音樂會」當中，殷承宗將這場總結自己六十年藝術歷程的音樂會取名為《幻想曲》。

上週末的晚上，殷承宗在上海的家中，接受了本報記者的電話採訪，話題就從當年改變了他一生命運的《紅燈記》打開。

記　者：從您九歲登臺演出開始，迄今整整六十年，這些年裏，您被人提到最多的，無疑是當年為樣板戲《紅燈記》改編了鋼琴伴唱以及對《黃河》鋼琴協奏曲的貢獻兩件事，尤其是前者。在您自己看來，通過《紅燈記》找到了藝術方向，是偶然還是必然？

殷承宗：我覺得，是偶然也有必然。偶然，是因為恰好遇到了那個年代；因為我一直研習的是西方古典音樂，但是在那個時候就被迫放棄掉了。必然，是因為我感覺有著那麼多年學習的積累又不能荒廢，也覺得自己不能等死，我們國家有著非常好的音樂，並且那時大家都願意聽京劇，能為此做出一些力所能及的創作和改編也是應該的。

記　者：假如沒有當年《紅燈記》的這件事，您的藝術生涯會發生改變嗎？

殷承宗：我想我還是會一直學習和演奏西方古典音樂，現在我的身份還是重回鋼琴演奏家的行列中來。

記　者：聽說一九六七年左右，您和朋友們把鋼琴抬到天安門廣場為群眾演奏，當時不怕惹麻煩嗎？

殷承宗：對，當時的環境下存在著「是不是還需要鋼琴」的爭議。我們當時將鋼琴搬到天安門廣場去，請群眾來點他們喜歡聽的歌曲，當時並沒有考慮到其他的，就是對鋼琴熱愛的一種情緒的抒發。也是在這期間，群眾提出了用鋼琴演奏《紅燈記》的要求，這才讓我產生了改編京劇的想法。

記　　者：群眾的反響，你現在還記得清楚嗎？

殷承宗：當時我在廣場彈了三天，人一天比一天多，最後一天大概有兩千多人來聽。大家的熱情很高，我感覺大家還是很喜歡的。

記　　者：據說，是一個觀眾提出了讓你們演奏京劇的要求，因此才激發了你改編《紅燈記》的想法，為此還看了整整一個月的《紅燈記》，這是真的嗎？

殷承宗：是的，那段時間一直在聽、在看，考慮以什麼樣的方式來改編才能讓大眾和自己都能接受。

記　　者：有人說，是你讓中國人得到了最早的鋼琴知識普及。但也有圍繞著樣板戲《紅燈記》的一些爭議，您怎麼看？如何應對「投機主義」這樣的批評？

殷承宗：我想，在那個年代，一個鋼琴家即便沒有公開演奏的機會，但總歸也要做一些事情。人是不斷變化的，當從前我所學習的西洋古典音樂沒有直接的用武之地的時候，能找到一個途徑，就是合理的。我覺得，當時我們的想法比較簡單和純樸，當時在創作的時候，首先就是想讓普通的老百姓一聽就能夠懂。

記　　者：「九齡童殷承宗鋼琴獨奏音樂會」，大概是您人生的第一場音樂會了，後來您在很多地方舉行過音樂會，包括卡內基音樂廳。我想問的是：在您自己看來，這六十年裏，你認為最重要的音樂會，是哪些？

殷承宗：鋼琴家的演奏生涯很長，我舉辦過許多音樂會，五大洲都走遍了。每個階段都有不同的意義，對我來說都很重要，如果舉出一場，我想就是九歲時的第一場吧。

記　　者：這次的六十周年音樂會，以《幻想曲》為主題，請您談談這個名字和當中的曲目，有著怎樣的涵義？舒曼和蕭邦，這兩位誕辰二百周年的藝術家，是否分別對應了您回首六十年藝術生涯時所產生的感觸？

殷承宗：今年是舒曼和蕭邦誕辰二百周年，這兩位非常有成就的音樂巨匠對鋼琴藝術做出了非凡的貢獻，他們兩人是同齡人，有著不同的背景和人生經歷，但他們在音樂上的執著都是常人不能及的，這讓人非常的感動。我作為鋼琴演奏者，從他們的音樂中體會到的情感，可以讓我獲得極大的共鳴。這兩位音樂家都是我非常喜愛的，對我的鋼琴生涯都有著一定的影響。

記　者：深圳有成為鋼琴之城的理想和目標。那麼，在您看來，一座鋼琴之城，要具備什麼要素？

殷承宗：深圳是很年輕的城市，但是這座城市很注重文化的建設，我每年都會去深圳舉辦音樂會，我感受到這個城市對音樂的熱愛和需求。但是，成為一座真正的鋼琴之城，不僅是彈琴的人多了、學琴的人多了就能做到，一座城市的經濟可以爆發，但是文化卻不能，需要長期的積累和歷練。

記　者：您曾經說過：鋼琴不是年輕的藝術，藝術家年輕時，技法又不如年輕時。所以您認為，鋼琴藝術當中，最重要的是什麼？

殷承宗：作為一個鋼琴家，技術與音樂的感覺都很重要，但是在技術已經達到高峰的同時，更要對作曲家的創作理念和感情理解得深入，才能成為出色的演奏作品。鋼琴家的技術，通常在年輕時便可以解決，隨著時間的積累，勤奮的鋼琴家技法會更加精進。但是，對音樂的理解以及鋼琴家能賦予作品的第二次生命的能力，卻並不是一開始就能獲得的。[1]

我經歷的鋼琴「革命」年代

殷承宗◎撰

一、鼓浪嶼的童年

我的鋼琴之路與很多人不同，十二歲前，我幾乎沒有受過任何正規的鋼琴專業訓練。

一九四一年我出生在廈門鼓浪嶼，那時小島是外國租界，有十三個外國領事館。我們小時候都在教會小學，聽到很多教堂音樂，無形中就受到了西方音樂的影響。周圍很多人跟家裏人講，一定要讓我走這條路。我也暗暗對自己說：「一定要走出鼓浪嶼。」可在那個時代，要走出來，談何容易？父親已帶著大媽媽去了香港，母親帶著我們九個孩子在內地。廈門音協對我很好，一九五四年上海音樂學院附中招生，他們資助了我二十五塊錢學費。在卡車上顛簸四天到了江西上饒，才看到火車。再坐一天火車，終於到了上海。那一年我只有十二歲。

二、出國之路

在上海音樂學院附中時，我已被蘇聯專家挑選進留蘇預備部。一九六○年，我如期去列寧格勒音樂學院留學，那時候留蘇的人特別少，而且政審特別嚴格。

我們去的時候，中蘇關係已經開始惡化，「九評」出來後，關係徹底破裂，我們也成了最後一批留學生。在

蘇聯原定的計畫是學習五年，一九六五年結束。一九六三年，我們這批學生回國「反修學習」，我從這次比賽回來後，就被以「要保護」的名義留在國內，轉而進中央音樂學院。我後來才知道，不讓我繼續去蘇聯的原因是懷疑我要「叛逃」。也許是因為此前出過「傅聰事件」，國內對我們出國學琴的比較敏感。七〇年代我去羅馬尼亞參加演出時，有專人「保護我」，天天給我換房間，後來乾脆有一個北京市公安局的人天天跟我住一起。

三、挽救鋼琴

我帶著一腔夢想從蘇聯回國，躊躇滿志想大幹一番，但一回來就徹底傻了眼。從「大躍進」開始，就有一種論調，叫「亡琴論」。一九六六年「文革」開始後，「亡琴論」再一次總爆發。北京、上海等許多城市的鋼琴都被砸了。

那時，北京有很多「毛澤東思想宣傳隊」到街上唱歌、跳舞，我也想抬架鋼琴出來演出。因為，一九六七年五月二十三日，中央要在人民大會堂召開「紀念延安文藝座談會二十五周年大會」，我想盡量在「五‧二三」之前蒐集些「革命群眾」的意見，在這個大會之前能把意見傳上去。我組織了一個小樂隊，決定把「舞臺」放到天安門。那時候年輕氣盛，什麼都不怕。第一天我彈了《農村新歌》和一些革命歌曲，然後讓工農兵群眾隨便點歌。當時，有位觀眾提出：「能不能用鋼琴彈段京劇？」我當時對京劇一竅不通，但中央樂團已搞了交響樂《沙家濱》，我對這個劇的曲調比較熟悉。憑記憶回去後連夜寫了《沙家濱》沙奶奶斥敵那一段。第二天找了個會唱的人，到天安門又彈又唱，效果不錯。從周圍的熱烈回饋中我得到了一個結論：中國人需要鋼琴。

於是，我就找了一撥清華大學的學生，到中央廣播樂團搞創作，準備國慶演出。清華的學生很會寫詞，我和他們討論寫什麼，最後決定寫紅衛兵題材的，歌頌紅衛兵嘛。我們寫了一個很長的鋼琴交響詩，叫〈前進！毛主席的紅衛兵〉，放在下半場。前半場的節目有劉長瑜唱的京劇，我想試著用鋼琴為她伴奏，於是晚上我連夜寫了《紅燈記》的前三段，第二天找劉長瑜來合，覺得效果不錯。

一九六七年國慶日，我們在民族文化宮演出，結果那一臺節目就這個鋼琴伴唱《紅燈記》轟動得不得了。一九六八年六月三十日深夜，我被突然告知，我創作的鋼琴伴唱《紅燈記》將作為建黨四十七周年的特別獻禮在全國廣播。第二天，《人民日報》在頭版頭條以特大字型大小通欄報導了這條新聞，「新聞聯播」都報了這條消息。那時，鋼琴已被禁鋼多年，大家突然在「新聞聯播」裏聽到了鋼琴聲，都興奮得不得了。

四、從《紅燈記》到《黃河》

鋼琴伴唱《紅燈記》雖然獲得了成功，但我想，鋼琴畢竟不是主角，鋼琴要想自己站住，一定要有一部自己的協奏曲。可以說，《黃河》第一次亮相就非常成功。尤其是一九七〇年二月，周恩來總理及中央政治局全體成員在人大小禮堂審查我們節目。我記得在〈保衛黃河〉最後一段時候，鼓皮都被打破了。總理一直打拍子，最後他竟振臂高喊：「星海復活了！」如今在世界各地，《黃河》都成了我的保留曲目。可能在很多人眼裏，《黃河》已成為一個符號。一部作品能被視為一個民族精神的代表。[1]

1　殷承宗口述，李菁撰文，〈我經歷的鋼琴「革命」年代〉，《北方音樂》二〇〇七年第十一期。

殷承宗：我們無法選擇時代

年屆中年或中老的一代也許還記得他的名字。半個多世紀以來，殷承宗獲得過很多國際大獎，但是對於一般的中國樂迷來說，人們總是把他的名字和鋼琴伴唱《紅燈記》、鋼琴協奏曲《黃河》聯繫在一起，他的名字曾因這兩部作品而響亮、傳揚。

在上世紀六七○年代，殷承宗的知名度超過了現在的郎朗和李雲迪。一九六三年，殷承宗的鋼琴伴唱《紅燈記》被當作中國共產黨成立四十二週年的獻禮曲目，在北京人民大會堂演出，《人民日報》頭版頭條進行報導，殷承宗一時紅遍全國。他的名字和照片從此常見報端，甚至印在臉盆上、日記本的插頁中。

可那時的輝煌和在「文革」之後被審查甚至被隔離的日子形成巨大反差。一九七六年「四人幫」倒臺後，殷承宗隨即被作為「四人幫在中央樂團的代表」、「江青的紅人」，受到長達四年的政治審查。其中有十個多月的時間，不能回家，也不能上臺演出。在沒有鋼琴沒有舞臺、沒有觀眾的約四年的時間裏，殷承宗寫了大量的交代材料。

二○○○年，殷承宗在自己從藝五十週年的演奏會上，演奏了被公認難度最高的拉赫馬尼諾夫的第三鋼琴協奏曲。殷說選這支曲是因為：「這部高難度的作品，一方面能夠體現我的演奏技巧，另一方面它也反映了我起起落落的人生。」

殷承宗表示：「沒有這樣的經歷，就不會有現在舞臺上的我。」回首自己鋼琴歲月中的大起大落，他平靜地說：「我們無法選擇時代，榮譽也罷，挫折也罷，都是一種經歷，而這種經歷在一個音樂家的創作中會有所體現。」

＊「與專業有關的，我都很有勇氣」

近日，《中國新聞週刊》採訪了這位經歷人生數次大的起落，卻始終與鋼琴為伴的六十四歲老人。採訪是在殷承宗紐約曼哈頓的家中進行的。三架鋼琴占去了房子的大部分空間，他平日的大部分時間都在演出、練琴、教學。在家的時候，他一般每天練琴五六個小時，有時更多。他現在的生活就這樣被鋼琴充盈著，平靜而有規律。

週　刊：你的生活歷程中，有過三次「出走」：十二歲離開家鄉鼓浪嶼到上海音樂附中求學，十八歲赴前蘇聯留學，四十一歲取道香港赴美國。三次遠行的經歷，對你的鋼琴生涯有什麼影響？

殷承宗：可以說，如果沒有這些經歷，就沒有現在的我。在家鄉鼓浪嶼，雖然我聽了很多，也彈了很多，但不是一個嚴格的專業訓練，是「在家裏亂彈琴」；到了上海音樂附中後接受了高強度的、正規的、專業訓練；留學蘇聯，不僅學習到正宗的俄羅斯鋼琴學派，而且那裏的芭蕾、歌劇、繪畫等藝術給予我很多靈感；；在紐約，我則開始了職業演奏家的生涯。

週　刊：每一次改變生活環境，你為自己的未來擔心嗎？

殷承宗：其實，我並不是一個膽子有多大的人，但只要是與專業有關的事情我都顯得非常有勇氣。

週　刊：這個勇氣，是否也包括你在「文革」時，鋼琴被禁封幾乎二年之後，你把它抬到廣場上去演奏。而且，你說這樣做是為了挽救鋼琴？

殷承宗：當時沒想太多，只是想給鋼琴找出路。不過，還是有些後怕，因為在當時的情況下也可能會發生鋼琴被砸等事情。但是一連三天的演奏受到了歡迎，基本上是聽眾點什麼我就彈什麼，而在第一天就有聽眾點京劇。

週　刊：這也成就了之後的鋼琴伴唱《紅燈記》？

殷承宗：受天安門演奏經歷和聽眾點唱京劇的啟發，我找到鋼琴的一條出路——用鋼琴為京劇《紅燈記》伴唱。一九六七年完成創作的鋼琴伴唱《紅燈記》共十二段，轟動全國。我當時完全憑一種感覺、一種熱情來寫，現在看來還是比較成功的，至少是做了一種嘗試，把京劇和鋼琴結合起來。

週　刊：那接下來《黃河》的創作是受到了什麼啟發？

殷承宗：在創作鋼琴伴唱《紅燈記》之後，我開始考慮如何使鋼琴從為京劇伴唱的位置上獨立出來，突出鋼琴的地位和真正的藝術價值。後來，大家覺得冼星海的《黃河大合唱》無論氣勢還是內涵特別適合用鋼琴來表現，就共同創作了鋼琴協奏曲《黃河》。一九七〇年正式公演時非常成功。

週　刊：這些作品使你成為當時家喻戶曉的「名人」，這與後來你被審查形成了巨大反差。被審查的四年你在做什麼？

殷承宗：「四人幫」倒臺後，我曾被作為「四人幫」在音樂學院的代表，被審查了四年，其中十個月是在樂團隔離審查。每天寫交代材料，幾年下來足足寫了三麻袋。在臨來美國之前這些材料退給了我，我用了幾個小時才把這些東西燒完。

那幾年裏，我每天默誦樂譜、撐手。我本來手就小，擔心不練琴會萎縮。所以，當時我一有機會就用筷子撐手，在桌上畫線撐手。沒想到，隔離審查結束之後，我的手不但沒有縮小，反而被撐大了，能彈十度了（原來只能彈九度）。

＊政治與藝術，能夠分開的

週　刊：後來，因這個原因你遠赴美國？

殷承宗：上世紀八〇年代後，紐約成為西方的一個藝術中心，我期望在這裏學習到更多東西。我太太先於我到紐約留學，這些是促使我來美國的動因。我是一九八三年從香港來美國的，帶著五歲的女兒和全

部的一千五百美元。當時是四十一歲而不是二十一歲，而且中國與外界隔絕了二十年，壓力非常大，但是並沒有覺得生活太過艱難。

剛來時，遇到這樣一件事：當時，在紐約人們對中國人的印象大都是在餐廳打工，有一次搭計程車，司機問我在哪家餐廳打工，我說我是彈鋼琴的，司機又問：「你在哪家餐廳彈鋼琴？」

近些年來，人們對中國人的印象發生了很大變化。

週　刊：過了多久在美國舉辦第一場演奏會？

殷承宗：來美半年之後，一九八三年九月一月份開的。好的藝術作品會流傳下來，世界上有五十多個國家播放過《黃河》，而我自己彈奏《黃河》也有五六百多場。

週　刊：這麼多年，有過煩的時候嗎？

殷承宗：彈琴是我這麼多年來最喜歡做的事情。

週　刊：有沒有想過，如果沒有鋼琴你會做什麼？

殷承宗：不能想像。[1]

第五篇

電影

沒有拍完的《南海長城》

李文化（一九二九—二〇一二），河北省灤平縣人，著名電影攝影師、國家一級電影導演。一九四九年，調入北京電影製片廠，任攝影師，先後拍攝紀錄片五十餘部，並有多部優秀作品獲獎；他還拍攝過《早春二月》、《紅色娘子軍》等觀眾非常熟悉的電影，成為北影廠最有名的攝影師。一九七二年，李文化由攝影師轉做導演，《偵察兵》成為其自編自導的第一部電影。一九七九年，李文化導演的電影《淚痕》同時榮獲第三屆「百花獎」最佳故事片獎，以及文化部一九七九年優秀影片獎兩項殊榮。

一、初見江青

一九六五年七月的一天，北京電影製片廠副廠長田方急匆匆跑來找我，進門就說：「中央要找你。」我十分緊張，不知道他這麼著急幹什麼。《早春二月》作為大毒草被批判一年多了，雖然攝影師不用承擔主要責任，但我的狀態已無異於驚弓之鳥。

「中央在抓一部電影，作為典型，用來帶動全國，讓你去當這部影片的攝影師，叫《南海長城》。」

我一聽，莫名其妙：「攝影方面我雖然說得過去，可是不如那些大師啊，如朱今明、錢江、高洪濤、聶晶。我怕拍不好，能不能反映一下還是讓他們去？」

「這是江青指名要你去拍，誰也改變不了。」田方打斷了我的話，接著說：「這部影片的導演是嚴寄洲，你可以先去找他，問問情況，然後即去報到。」

第二天，我趕到八一廠導演嚴寄洲的家，問他到底怎麼回事。嚴寄洲說：「你呀，是江青親自點名要你來拍這部電影，說《早春二月》拍得好。江青一句話，就是『聖旨』。」

聽嚴寄洲提到《早春二月》，我吃了一驚，報上早就說這是大毒草，一直在批判，攝影造型也被認為是有很大問題的，都說攝影師拍得越好，毒性就越大。怎麼中央領導又說拍得好？這到底是怎麼回事？嚴寄洲說：「那是別人批判的，江青可說『拍得好』，你還是先拿《南海長城》的劇本回去看看。」

我想既然決定我做攝影師是板上釘釘的事了，也只能接受任務。

第二天，我拿著廠裏的介紹信到八一廠報到，正式進入《南海長城》攝製組。

幾天後，江青在中南海豐澤園接見了我們一行人。她身著便裝，齊耳短髮，膚色白潤，精神不錯，看起來不像年近五十的人。江青微笑著，審視了我一會，讚歎說：「李文化，你真年輕！」聽到江青這麼說，我不知該說什麼好，只好笑一笑。她接著說：「李文化！不要小橋流水，要大江東去；不要資產階級的小橋流水，要無產階級的大江東去！你拍的《早春二月》拍得不錯嘛，色彩也很好，畫面也很講究。不過，你那是為資產階級拍攝的，現在我要你來為無產階級拍攝，怎麼樣？」我趕忙點頭，連連說：「是！是！是！」

江青審視著一臉虔誠的我，又強調：「我說的意思你明白嗎？」我忙說：「明白，明白！我拍攝的《早春二月》是『小橋流水』，屬於資產階級；『大江東去』屬於無產階級。也就是說，你讓我不要拍小橋流水式的資產階級情調，要拍出我們無產階級大江東去的氣勢。」江青看了看大家，說：「哎，這就對了！」大家都笑了起來。

客廳裏放了一張圓桌，江青請我們吃了一頓飯，幾個菜一個湯，雖然簡單，味道卻極好。

二、沒有拍完的《南海長城》

在拍攝籌備過程中，羅瑞卿經常陪江青來八一廠看《南海長城》樣片。兩人在前面緩緩而行，八一廠的領導跟在後面，再後面是攝製組一行人。通往放映廳的走廊，大概二十幾米，江青往往走幾步，就示意要休息一下，

旁邊的服務人員立刻把準備好的凳子放下來，江青在那一坐，隨意和大家聊幾句；幾分鐘後，站起來接著走，不一會兒，又示意休息。短短的一截走廊，往往停下來休息兩三次。我有點奇怪，看著她精神還可以啊，想不到身體這麼弱，聽說還有病。

江青經常來廠，對演員形象提出自己的意見，光演員就來回換了好幾個。攝製組每一項準備工作，江青都要看，做指示。服裝、色彩，甚至化裝、頭飾等，都要表達自己的喜好和觀點。劇中的女演員服裝是廣東漁民的特色服裝，在大襟上要補上兩塊補丁，表示很窮。江青親自指點「這個地方應該用黃色，那個地方要用綠色」等。

鏡頭方面，江青為突出一號人物區英才的英雄氣概，設計出區英才在懸崖上搏鬥的情節。她讓演區英才的男主角王心剛叼著匕首跳崖，追捕海匪。嚴寄洲說：「不行，這麼高的懸崖，慣性會把嘴震豁，而且也不合理。」江青生氣了，說：「這是藝術嘛，藝術真實不同於生活真實。」

導演嚴寄洲很納悶：「為什麼演反面人物就不能參加呢？演了反角，就成了壞人啦？」

一九六五年冬，《南海長城》攝製組拍完全部外景片回到北京。

資料記載：廠部通知，嚴寄洲帶著全部的外景樣片到上海請江青審查。江青提出讓主創人員到上海來，一塊談談。她提出的攝製組裏相關人員名單，除了攝影師李文化屬於黑線人物和演反面人物的演員不參加外，其他全部是正面人物。

二○○一年臺海出版社出版的《紅色往事：一九六六─一九七八年的中國電影》中有這樣的記紀錄：

一行人到達上海，在會議室見到了江青。江青先是一連看了兩遍樣片，緊繃著臉半天沒吭聲。李文化心裏直打鼓，知道要出問題了。果然，江青劈頭就說：「樣片我看了，心情很沉重，有些問題想同大家商量。這是由話劇改編的，主席和我都看過話劇，所以一定要把它拍好，拍成樣板。從現在的樣片看，差距還很大。這是讓你們拍成『大江東去』，你們卻拍成了『小橋流水』。」李文化在旁邊一直戰戰兢兢，沒想到江青還是開口就否定了他的拍攝。但還沒有完，江青接著說：「從現在的樣片看，差距還很大，扮演阿螺的王蓓不行，小家碧玉，要換。」嚴寄洲說：「王蓓不合適，可是演阿螺的女演員實在難找呀。」這時，時任上海市委文

教副書記的張春橋插了一句，「你們這些當導演的，滿腦子只有白楊、秦怡。」嚴寄洲當時還不知道他是誰，便說：「我從來沒有請白楊、秦怡拍過戲。」此時，江青也不知道哪裏來的一股子邪勁，三腳兩步走到嚴寄洲面前，把雙腿一併，說：「我代表全國青年演員求求你們啦！培養培養她們吧！我向你鞠躬。」說著她表演似的對著導演深深鞠了一個九十度的躬。嚴寄洲被窩在沙發裏，一時傻了眼，在座的劉志堅副主任、李曼村部長、陳亞丁副部長和演員們目瞪口呆，現場一片尷尬……

我不知道這段材料取自何處，可後來嚴寄洲說：「有人說江青指責我把她要求的『大江東去』，拍成了『小橋流水』」，此話我從未聽她說過呀！以往，只要是她的每次談話，都要整理成文印上報和存檔的，她從來沒說過這話。而且，從拍攝的外景樣片看，李文化拍得很有氣勢，把南海漁村拍得非常優美，富有詩情畫意，扯不上什麼『小橋流水』。再說，李文化是她親自點名從北影借調來的。」

我要說明一點：上海開會，我根本沒有參加，也不知道為什麼不讓我去開會。不知情，不該問的，我也不願去問，一直蒙在鼓裏。四十多年後的今天，從網上資料中才得知我當時被江青列為「黑線人物」，沒有資格參加。開會現場的一切，我是聽傳達知道的。

我證實導演嚴寄洲的話是事實，據傳達我也從沒被江青指責把她要求的「大江東去」拍成「小橋流水」。要真是這樣，那還得了！我還清楚地記得，當時傳達過江青的指示：「江青審看樣片後，對導演、攝影師和樣片完全是肯定的。」所有聽傳達的人都很振奮！我比別人當然更高興，因為這是對我和導演工作的肯定。

還說我嚇得「戰戰兢兢」，我壓根就不在場，何來「戰戰兢兢」？故事編得太離譜了。

《南海長城》中途夭折的真實原因，至今眾說不一，我想，「文革」的惡性發展，江青政治地位的急劇上升乃至無暇過問一部影片的命運，是此片擱淺的真正原因，以後的樣板戲、樣板電影，是她政治地位穩固之後的事情了。至於十二年後公映的《南海長城》，已經不是我們當年拍的《南海長城》了。[1]

1 李文化，〈沒有拍完的《南海長城》〉，《南方週末》二〇〇九年五月二十日。

向江青推薦導演和攝影師

李文化◎撰

一九六七年九月的一天，八三四一工軍宣隊的領導狄福才帶我來到釣魚臺會客廳，但見江青身穿草綠色軍裝，齊耳短髮，面色很好，幾年複雜的運動和政治鬥爭，似乎並未在她臉上留下任何痕跡。

一見到我，她滿臉笑容，盯著我問：「你近來忙些什麼呢？」「哦，我在廠裏參加運動，在工軍宣隊的領導下每天學習。」我連忙回答。「這個我已經知道了，工軍宣隊的同志都給我彙報過了。」她輕輕接過話荏，「《南海長城》的拍攝情況怎樣？」

我答：「文化大革命一開始就停拍了。」

我看了一眼坐在一邊的狄福才，心想：「情況都知道，怎麼還問我？」「這個我已經知道一些情況了。」「現在我們主要抓樣板戲，想把革命樣板戲拍成電影。比如《紅色娘子軍》、《智取威虎山》、《紅燈記》等。你說哪些人可以用呢？」她端起細花茶杯，喝了一口茶，一邊審視著我。「您說的是導演、攝影師、美工師什麼的，主要是導演和攝影師，你給我彙報彙報情況。」我又看了身邊的狄福才一眼，他仍舊目不斜視，面無表情。

我忙說：「導演方面，北影有四大帥，就是四大導演：張水華、崔嵬、成蔭、凌子風，都導演過不少重點故事片，在我們廠算是頂尖的導演了。比四大導演年輕一輩的有謝鐵驪，《早春二月》就是他導演我攝影的。這幾個人業務水準高，政治上也可靠，都是抗戰時期的老同志。」「我們廠有四大攝影師：朱今明、錢江、聶晶、高洪濤，在北影攝影師中是最高水準的，都攝影過許多大片……比四位大師年輕一輩的，我算一個，還有吳生漢、陳國梁、張慶華也不錯……」

江青盯著我，在思考著什麼，我正想進一步介紹時，她卻「嗯」了一聲，突然說：「崔嵬就是拍攝《紅旗譜》的崔嵬吧？你說可笑嗎？他在外面非要說我是他的入黨介紹人，我什麼時候介紹他入黨了？」我吃了一驚，不知道如何是好：「這我不清楚，他從來沒有和我說過。」「他竟然當著我的面，說什麼時候什麼時候我介紹他入黨。」她忽然呵呵笑起來。

見沒有人出聲了，她轉頭問身邊的狄福才：「你覺得他介紹得怎麼樣？」狄福才也不說話，只是點了點頭。

她扭頭對我說：「那好吧。以後我們要經常見面，我們要組織一批力量把樣板戲拍成電影。」

後來，我曾經問過崔嵬。崔嵬一臉無奈，篤定得令人無法懷疑：「啊喲，入黨介紹人還能瞎說嗎？那都是有組織的，黨員都在啊，我怎麼能說不是啊，要承認不是，我就不成假黨員了嗎？」我安慰道：「她在毛主席身邊，看的全是大事，這些小事說不定都忘了，以後見面時說清清楚楚就行了。」

一九七八年，崔嵬因病早逝。在我心中，崔嵬是大導演、大藝術家、黨的文藝骨幹，他的離開是文藝界的一大損失，真可惜啊！尤其是死了還為入黨這個事糾纏不清。我至今不明白江青為什麼不願承認這件事。

李文化，〈向江青推薦導演和攝影師〉，《南方週末》二〇〇九年五月二十七日。

在江青帶領下觀摩美國電影

李文化◎撰

一九六七年九月，軍宣隊領導狄福才通知錢江、成蔭、謝鐵驪和我：江青要和大家開個會。大家當時在廠裏睡大通鋪，晚上十點多要熄燈上床的時候，在狄福才的帶領下，我們來到了釣魚臺。互相認識後，江青說：「請你們出來，就是要把革命樣板戲搬上銀幕拍成電影。」

大家紛紛發言，對以後拍樣板戲的新任務表現了極高的熱情。

江青說：「相信你們一定能拍好，在拍攝之前，我會親自帶你們看些美國片子；這些美國片子的內容和思想，我們不學習；我們主要學習它的技巧、技術。比如造型、燈光、場面調度、場景啊，為我們拍攝無產階級電影所用。」她總結說：「我們也要積聚一些力量，借鑑別人好的技巧為我所用。」

隨後的很長時間裏，江青親自帶我們在釣魚臺的放映間觀摩美國電影，其中不乏奧斯卡大片。

開始她是一個人，後來有時康生在旁邊，兩個人在前面沙發上坐著，江青腳下放著一個小小的腳踏臺，膝蓋上搭一條毛毯。我們四個人坐在他們後邊。江青一邊看，一邊點評，說給後面的幾個人聽，有時候冷不丁兒來一個提問。屬於導演方面的問題問謝鐵驪和成蔭，攝影方面的問題就問我和錢江。大家一邊要集中精神看電影，一邊還要支楞著耳朵聽江青說了什麼，精力必須十分集中，一點兒也不敢走神。而江青呢，有個習慣，說話時經常是一動不動的姿勢，不扭頭，不探肩，似乎自言自語，其實，她是在和後面的人說話。

有時候電影聲音大，大家沒聽清她說什麼，便沒回答。她就會說：「嗯？你們怎麼不說話？」有人說：「您剛才說什麼，沒聽清。」她便提高聲音說：「我問你們，你們怎麼沒聽見？」

許多個夜晚，從九十點鐘開始，一直到凌晨二三點鐘，有時候一次看一部電影，有時一次看兩部。看完了還

經常開會、分析。完了大家才回北影，睡覺休息。

這樣的日子持續了很長一段時間。我們四人基本的生活模式是：晚上九十點鐘，去釣魚臺，在江青的帶領下觀摩電影；二三點鐘回北影廠，四點睡覺；六點鐘又吹起床號了，起床訓練，一天的學習又開始了。

這樣的生活，開始大家還算頂得住，但是一連幾天連續如此，大家實在吃不消了。曾經有一次，三天三夜沒睡。軍宣隊的領導狄福才他們回來睡覺，早上也可以不必聽號聲起床，可是我們不敢，聽到號聲立即起床，參加學習勞動。

我們盼著有一天晚上可以不去釣魚臺，好好睡一覺。可是，這只能是美好的幻想，不敢不去，身心極為疲憊而又無可奈何。

果然，晚上又被叫去，江青仍舊在前面看得聚精會神，後面的我們上下眼皮卻一直在打架，腦子似一灘漿糊，黏黏乎乎，陷於停滯狀態，頭一個勁地往下垂。我天真地想：人要是可以不睡覺，只要吃飯就能有精神，多好啊！瞥一眼旁邊的同行們，一個個也都是兩眼迷離，似睡非睡，有的發出了輕微呼嚕聲。

「錢江，你看過這部片子嗎？」前面江青慢悠悠的問話聲傳來，迷迷糊糊中錢江聽到自己的名字，猛地打了一個激靈，忙不迭地回答：「是！挺好的。」江青驀然回過頭，掃視了大家一眼：「什麼『挺好的』，我問你們什麼了，挺好的？」她的聲音提高了八度，大家一下子從似睡非睡中清醒過來：「我看你們根本就沒看！」

看了兩部電影，夜已經很深了，寂靜的釣魚臺會議室氣氛緊張，江青披上了軍大衣，來來回回地踱著步，批評說：「你們怎麼在那兒睡覺呀，我這麼大歲數了，身體還有病，辛辛苦苦帶著你們看電影，帶你們學習，你們怎麼睡覺打呼嚕呢？」大家都羞愧地低著頭，有的同志主動檢討，把情況說了：「我們已經三天三夜沒睡覺了。」

每天剛一回去，又該起床了。」江青聽到這兒，似乎大吃一驚，扭頭問狄福才：「你怎麼不讓他們睡覺呢？」狄福才嘟囔著辯解了一句：「我沒有不讓他們睡覺，是他們自己不敢睡。」

那天以後，一連幾天江青沒有叫大家去釣魚臺，大家睡了幾個飽覺，精神立即恢復過來了。很快，江青又召集大家去釣魚臺，恢復了往日的生活。

1 李文化，〈在江青帶領下觀摩美國電影〉，《南方週末》二〇〇九年六月三日。

把《紅色娘子軍》搬上銀幕

<div style="text-align: right">李文化◎撰</div>

觀摩美國電影片結束後，進入樣板戲拍攝籌備階段。這一階段，開會地點改為人民大會堂。參會的人，除我們北影四人（錢江、成蔭、謝鐵驪和我），各樣板團領導、樣板戲的主要演員和編導都來了，如于會泳、浩亮、劉慶棠、譚元壽和其他主創人員等。

這一階段，幾乎天天到人民大會堂開會（晚上十點左右一直到第二天三四點），參會的創作人員有時多、有時少，北影四人每天必到。各樣板團的人，可能是根據需要確定前來參加會的人數。

參加會議的領導人也經常變。剛開始時，張春橋、姚文元也來參加，林彪的夫人葉群也經常來。葉帥、李德生、黃永勝、吳法憲也來過。周總理有時也過來。進門說：「我來晚了，接見客人。」隨即坐下，一兩個小時後，起身站起來，和江青說：「明天早上還要送客人，得先走一步。」然後就提前離開了。我心裏就嘀咕，江青太有權威了，她讓總理來，總理就來；讓葉帥來，葉帥就來。

幾個月後，樣板團拍戲的前期交流工作基本結束。大家做了分工：《智取威虎山》的導演是謝鐵驪，攝影是錢江（我曾做過分鏡頭的工作）；《紅燈記》由八一電影廠拍，導演是成蔭，攝影是張冬涼；而我被江青指定到《紅色娘子軍》攝製組擔任組長和攝影師（尚缺導演），負責與芭蕾舞劇團聯繫和《紅色娘子軍》拍攝事宜。

當時的樣板戲攝製組，不像故事片攝製組那麼龐大、複雜。樣板戲一切都是成型的，編劇、導演、編舞、布景、服裝、道具、音樂等，都是樣板了，根本不能再改動。照樣把戲搬上銀幕，做到「源於舞臺，高於舞臺」，符合「三突出」原則即是成功了。

芭蕾舞劇具有風格獨特的藝術語言，把它與電影表現手段融會貫通要下很大的功夫，對我這個舞劇的門外漢

來說，更是如此。在這幾個月內，我天天學，天天看，凡有排練和演出，我是場場必到，力圖尋求兩種藝術語言之間的橋樑。經過努力學習，對拍好這部戲心裏有了底，深入生活階段也就結束了。

江青召集樣板團和電影廠的主創人員，宣布下一階段就開始拍攝了。我向狄福才提出：「《紅色娘子軍》還沒有導演呢，怎麼辦？」狄福才說：「會給你派來的，別著急！」不久，狄福才對我說：「人來了啊，潘文展來當導演，傅傑來任副導演，怎麼拍下去呢？我意識到將來必會有麻煩。」這兩個人過去沒有深入生活，對舞劇語言也很生疏，倉促地接受導演任務，怎麼拍下去呢？我意識到將來必會有麻煩。

果然，分鏡頭工作一開始，就把導演潘文展難住了，由於缺乏準備和必要的經驗，他手足無措、一籌莫展。只是無奈地攤開手，笑著說：「大家都比我專業，大家看這個鏡頭該怎麼分？」一時間，大家面面相覷，場面十分尷尬。

無奈，我只得冒著可能被人說成「攬權」的風險，從頭分了一些鏡頭，大家認為還不錯。

製片主任王志敏回北影廠請示狄福才，他的回覆很果斷：「既然潘文展幹不了，李文化是組長，又能幹，就讓李文化幹嘛！」於是，我名正言順地接過了這攤工作。從此，我兼任了三個角色：組長、導演和攝影師。

在實拍現場，我是最辛苦、最忙的人，隨時要處理拍攝事宜，一刻也不能離開，連上廁所都要跑去跑回。其間，我的老母親病重去世，我自知請假也不能獲准，最終竟未能見上一面。

從開拍以來，江青再沒有直接和攝製組接觸，只是有時會通過文化組劉慶棠瞭解進度及拍攝情況，直到在影片完成後的審查時才見到她。那天，她和周總理坐在最前邊，後一排是吳德、劉賢權和文化組的幾個領導，包括狄福才。劇組和攝製組的主創人員全坐在後邊。影片放完後，我看她有些興奮，情緒很高，慢條斯理地問：「總理啊！你看拍得怎麼樣？能不能上映啊？」總理說：「我看拍得很好，這個戲的長處和優點通過電影藝術手段都很好地體現出來了，比舞臺戲交代得更清楚了。春節快到了，現在拿出去，一定會受到廣大群眾的歡迎。」江青高興地說：「我同意總理的意見，我看拍得挺好。舞劇有舞劇的特點，通過電影的手段，比舞臺表現得更好了。」總理都批准了，就演吧！」

近年，關於舞劇《紅色娘子軍》電影的著作權問題的報導，產生了混亂，完全與事實不符。似乎謠言說上千遍，就能夠變成真理，歷史的真相不應該遭到肆意的歪曲。

我是《紅色娘子軍》實拍現場的總指揮。《紅色娘子軍》從第一個鏡頭到全劇最後一個鏡頭，都是我一個人導演，一個人攝影的，與其他任何人無關。好在當事人劉慶棠、李承祥（舞劇編導和南霸天的扮演者）、薛菁華（劇中女主角）等，俱都健在，一問便明白[1]。

[1] 李文化，〈把《紅色娘子軍》搬上銀幕〉，《南方週末》二〇〇九年六月十日。

時代風潮中的李文化

李晨聲◎撰

李晨聲（一九四〇一），生於上海，影視攝影師。現任北京電影製片廠攝影師。曾與人合作攝影《海霞》。

李文化是我的老師，也是我的摯友。

李老師生於一九二九年，十七歲參加革命，是新中國培養的第一代電影藝術家。他拍攝的《早春二月》、《紅色娘子軍》、《海港》等，觀眾都非常熟悉。

《早春二月》是根據柔石的小說改編的，導演是謝鐵驪，孫道臨、謝芳、上官雲珠主演，李文化是攝影師，一九六四年上映。雖然《早春二月》被打成了「修正主義毒草」，在全國受到公開批判，但攝影師李文化卻因這部片子受到江青的注意，認為「拍得不錯，色彩好，畫面也講究」。她因此把李文化調到八一電影製片廠，指定李文化擔任第一部樣板電影《南海長城》的攝影師。

一、向江青推薦謝鐵驪、錢江和成蔭

「文革」中的李文化經常處於尷尬之中，可一遇大事並不糊塗。群眾組織的頭頭希望利用他和江青搭上關係，被他斷然拒絕。而此後不久，名導演崔嵬卻被利用，企圖藉江青是他入黨介紹人的歷史搭上關係，不料，卻遭到江青矢口否認，被打成現行反革命押進大牢，苦不堪言。

他的推薦，江青先後接見了謝鐵驪、錢江和成蔭等藝術家，把他們吸納入拍樣板戲的隊伍中。

江青要拍樣板戲，想起了李文化，多次召見他。每次李文化都極力推薦北影其他的大導演和老攝影師。經由

二、拍攝芭蕾舞劇《紅色娘子軍》

李文化擔任了芭蕾舞劇《紅色娘子軍》攝製組組長兼攝影，導演暫付闕如。

一天，江青突然讓空軍司令吳法憲給李文化等派專機去海南，並要求帶上攝影機和膠片。去海南幹什麼？是體驗生活還是選景？難道樣板戲要在實景拍嗎？誰也不敢去問。一頭霧水的李文化在海南轉了一圈，拍了一些風光，惴惴不安地交了上去。沒想到江青很快就有了回音，稱讚他：「拍得好，採光和構圖都不錯。」李文化這才鬆了一口氣。

軍宣隊在北影終於扒拉出一個出身好、與「文藝黑線」沾染少的老同志，派到攝製組擔任導演，人馬終於齊備，開始分鏡頭。

分鏡頭是導演最重要的工作之一，吸收了主要演員劉慶棠、薛菁華、舞劇導演李承祥，還有攝影師、美工師參加。導演總是笑眯眯地號召大家發言獻策，自己卻始終一言不發，一計不出。面面相覷了幾天，大家終於明白這位導演不大會拍電影。製片主任向軍宣隊報告，在徵得了文化組領導的同意後，決定由李文化擔當起導演兼攝影師的重任。

影片拍攝很順利。其間，《智取威虎山》攝製完畢，江青很滿意，稱讚之餘，讓謝鐵驪、錢江抽空去正在拍攝中的《紅色娘子軍》組傳授經驗。謝、錢來到《紅》組，正趕上拍《常青指路》一場。謝鐵驪建議這場戲應該從特寫拉開。劉慶棠認為：這場面，洪常青、吳瓊花、小龐同時有動作，用肢體傳輸不同內容的舞蹈語言，應該從小全景開始。爭執不下，謝、錢離開拍攝現場，從此再沒有來過。

三、在《海港》翻船

在江青對《紅色娘子軍》稱讚有加之後，又下達了把樣板戲《海港》搬上銀幕的決定；仍由李文化擔任攝製組長兼攝影，導演是上影的傅超武和謝晉。

由於輕車熟路，影片拍得很順利。攝製組全體在觀看完樣片後，情不自禁地熱烈鼓掌。江青當時無暇審看。

傅、謝暫回上影等候，告別時二導演再三叮囑：有了結果要盡速通報，以便及早分享勝利的快樂。

正在廣州的江青決定調看《海港》，也許是出於保密的原因，她採取突然襲擊的方式來到處於癱瘓狀態的珠影。匆忙找來的放映員顧不得擦拭塵封已久的放映機，分秒不敢延宕地開始放映。結果銀幕上一片灰濛濛，《海港》中的各色人等全如幢幢鬼影。江青勃然大怒，認為李文化「把方海珍拍得像個鬼」。即便不是有意破壞樣板戲，也絕對是「黑線回潮」。陪同觀看的北影軍代表狄福才，早在北影看過樣片並鼓了掌，此刻面對怒不可遏的江青卻不敢吭一聲。

江青決定：此稿作廢，另著謝鐵驪、錢江重拍《海港》。李文化、謝晉跟組學習，貶做攝影助理和場記。

李文化焦急萬分地找到狄福才：希望江青能換個放映室看一遍後再做決定。狄福才無奈地：「誰敢哪？要不你自己說去。」此後，整整四年，李文化再沒有機會見到江青，更談不上請江青重看他拍的《海港》了。

重拍《海港》時，我從幹校調回，給錢江老師當副攝影，見到謝晉一身「短衣襟，小打扮」，跑前跑後，兢兢業業地當場記。當時，謝晉已經是拍過故事片《紅色娘子軍》、《女籃五號》和《舞臺姐妹》的大導演，淪落到這步田地，真叫人哭笑不得。李文化訕訕地在一旁，實在插不上手。後來經錢江同意，悄悄地「薦退」了。據李文化說，這次貶謫，使他突然產生了一種「自由」感，他終於可以在更廣闊的領域中進行創作了。[1]

1　李晨聲，〈時代風潮中的李文化〉，《南方週末》二〇一〇年十一月二十五日。

第六篇

錄音

劉廣階訪談錄

劉廣階（一九三二─），生於江蘇揚州，國家一級錄音師。一九四九年進入上海電影製片廠，一九五五年晉升為錄音師，先後參與過《翠崗紅旗》（一九五〇）、《大地重光》（一九五一）、《南征北戰》（一九五二）、《哈森與加米拉》（一九五五）、《販白菜》（一九五六）、《女籃五號》（一九五七）、《不夜城》（一九五七）、《飛刀華》（一九六三）、《新渡江偵察記》（一九七三）、《磐石灣》（一九七五）、《阿Q正傳》（一九八一）等五十餘部影片的錄音工作。

採訪：周夏　文字整理：陳清洋

周：一九七五年拍攝《磐石灣》是怎麼找到您的？

劉：我也不知道，很意外。當時，樣板戲是至高無上的，拍樣板戲時，廠裏專門有人站崗，不能隨便出入。《磐石灣》選上我，我確實不知道是什麼原因，但是有一條，我是業務組長，主持錄音品質工作，只負責業務，行政由他人負責。

周：這部電影在錄音上有什麼特殊要求嗎？

劉：這部電影的籌備花了很長時間，導演是謝晉。大型交響樂和民族樂器，加上京劇的三大件組成了一個中西結合的龐大樂隊，上海京劇院的伴奏也是第一次嘗試，錄音工作很艱巨。由於技術廠的錄音棚太小，而樂隊太大、唱腔太高，原有場地是完成不了這麼巨大的任務的，必須另選場地。最後，選的是中國唱片廠，主要是它的容積大，但是音響並不理想，棚是石膏結構，而當時從音樂來說需要木結構的棚。在

石膏空棚裏錄音，反射很硬，聲音的色彩和柔和度很難實現。當時，我們找了設計院的聲學設計工程師劉正英，帶了一批專家來，我們廠所有資深的老錄音師也都作為後盾出謀獻策，整個組的力量是非常雄厚的。根據我的要求，劉正英提供了一條線索，市委大禮堂有一批音響反射板和吊頂閒置著。我有一個設想，這麼聽了心潮澎湃，跑到市委大禮堂找到了這一批東西，然後原封不動地全部帶回廠。我就根據樂隊的不同特點把樂隊分成幾個區域，民族樂一個區，三大件一個區，銅管一個區，打擊樂一個區，還要有演唱的區域。進而分成三個聲道：一個聲道是京劇三大件和民樂；一個聲道是管弦交響樂，主要是做背景音樂、調節氣氛；還有一個聲道留給演唱。這樣就可以分別控制聲部。我繪製好聲場環境布局圖紙，設計怎麼排放話筒，頂要多高。當時用了十幾個固定話筒。按照我的聲學知識，經過幾次反射，聲音的延遲，用話筒相互補位的方法，就可以達到不錯的效果。

周：操作上有什麼困難嗎？

劉：雖然是三個聲道合在一起，還是要以京劇三大件為主，畢竟是京劇。但從氣質來講，西洋樂器聲音很大，小號就很難處理，滲透力太強，最後只好把小號拉到門外去錄音。

周：能談談錄製樣板戲的體會嗎？

劉：在高難度的情況下，要完成一項任務，對我個人來說是一次考驗，也是一個鍛鍊。樣板戲是高規格的，在技術和藝術上要做到完美，無可挑剔。從政治角度講是一種壓抑，錄不好的話我終生就完了，所以不能失敗，只許成功。《磐石灣》之後，我對聲音的處理更成熟了。[1]

第七篇

攝影

樣板戲劇照誕生記

──「離樣板戲最近的人」張雅心自述當年

張雅心（一九三三──），一九六三年在長春電影學院攝影系畢業時，分配到新華社攝影部任記者。「文革」中，在新華社副社長、攝影部主任石少華直接領導下，他與新華社資深記者孟慶彪、陳娟美一起參加「樣板戲」劇照的拍攝工作，因此留下一大批珍貴的歷史資料。後來，張雅心調到《人民日報》任攝影記者，他是全國第一批被評為高級記者的人之一。一九七八年調入《人民日報》攝影部，任高級記者，二〇〇二年退休。

一、出身貧農被選中

我一九三三年陰曆四月初九出生在遼寧省黑山縣香屯鄉，家裏很窮，後來舉家搬到了縣城生活。

一九六〇年，我報考了剛剛成立的長春電影學院。我考上了攝影系，我是學員中唯一的共產黨員。在長春電影學院期間，我是團總支書記兼學生會主席。畢業了，我在內有五人被要到了新華社。

那時我才二十幾歲，就是縣、市、省的社會主義建設積極份子，全國第二屆社會主義建設積極份子。石少華是新華社的副社長兼攝影部主任，是他之所以讓我拍樣板戲，主要是看中我出身好──貧農、技術過硬。當時，他是「文革」時期文化組的副組長，江青是組長。當時，我從上海拍攝回來，石少華找我談話，說給我一項重要的任務，保密，不能對外說。

開始，石少華只告訴我去北影廠拍，吃住都要在那裏。後來，聽狄福才說，當時江青搞樣板戲搞不成，就去找毛主席。毛主席說：「好吧，我給你派一個認真負責、有能力的人，八三四一的副政委狄福才。」狄福才跟張

思德是一個班的，都是中央警衛團的。後來，我倆成了好朋友。狄福才也是文化小組的副組長，他是軍代表。

從一九六九年至一九七六年，八年的時間，八部樣板戲我拍攝了六部。

二、江青提出要有「出綠」和「隔離光」

從開始拍攝那天起，我就在電影廠裏跟工人們吃住在一起。當時，讓我隨意選擇住劇團還是住電影廠，我選擇了電影廠。劇團當時是江青的寵兒，吃和住的待遇都好，但是我怕那樣會脫離群眾，還是選擇了在電影廠。每天打水、掃地、跟工人們一起幹活，他們對我都很好。

我每週兩次回新華社跟石少華社長彙報工作進程和拍攝情況。江青在藝術上要求很高，她是個內行。「出綠」和「隔離光」都是她提出來的。她有時會跟我們一起看片子。

八部樣板戲不惜成本。膠片用的是最好的，攝影是大攝影師錢江，導演是大導演謝鐵驪，演員也是集中了全國最好的。唱腔是張君秋和于會泳一起設計的，作曲是于會泳和軍詞一塊搞的，武打是上海京劇院沈曉婉設計的，臺詞是北京人藝的朱琳、焦安指導的。

我拍過六部樣板戲。第二年，一九七一年，我到了長影廠拍《奇襲白虎團》。同一時間，《沙家濱》也在長影廠開拍，我一個人忙不過來，新華社就又派了孟慶彪去拍。一九七三年，開始在北影廠拍《龍江頌》，同時《紅燈記》在八一廠開拍，新華社增派了陳娟美去拍。他們兩個拍了兩部。

三、傳說「用車拉彩色膠捲」

當時，很多新聞單位都想去拍樣板戲。最初新華社派我去拍攝是很保密的，後來拍完照片回新華社沖洗，漸

漸地大家就都知道了我在拍。我成了香餑餑，大家都很羨慕我。別人用彩色膠捲一年才三個，我卻可以大書包一揹，一包一包的，每次一二百個地拿。那時候，大家一看到我就跟我要樣板戲的票。

樣板戲拍攝的最大技術問題是拍攝時的消音，因為我的快門聲不能干擾同期錄音。為了解決這個問題，電影廠的木工師傅幫我做了一個木頭盒子，把相機放在裏面，上面留出一個窟窿對焦，內壁上貼上海綿吸音，手從兩側伸進去，袖口有鬆緊帶拴著，防止聲音出來。有點像過去賣煙的小孩子那樣把盒子掛在脖子上。如果不是用這種辦法根本搶不下來，不可能再為你重演一遍讓你拍攝。再說，每天晚上排戲，今天拍不上，第二天布景又換了，拍另一場戲了。

器材方面，當時用的是最好的。全國只有三臺哈蘇相機：江青一臺、石少華一臺、我一臺。膠捲用的是柯達。我除了用哈蘇，還用萊卡。一個鏡頭拍兩張：彩色一張，黑白一張。拍攝時我以哈蘇為主。

每部戲開拍之前，我都要先研究劇本，找導演談，找演員談，列出拍攝計畫，瞭解哪些是重點。拍攝《紅色娘子軍》時，演員起跳講開、繃、直。但是，當時選照片時他們選了一張腳是勾著的，那樣不對，要繃直了才行。

那時候有一個說法：「張雅心拍樣板戲用車拉膠捲。」的確，《智取威虎山》拍了三次，每次都要拍幾十個膠捲。

四、特批家眷都調到北京

拍樣板戲的時候我很年輕，三十多歲。一個人住一間屋，年輕的女演員們天天圍在我身邊，我的家眷在黑山老家，我常年不回家，確實是個考驗。那時候價值觀不同，輿論上把所謂的生活作風看得很重。所以，無論怎樣都必須克服自己，不敢犯錯誤。

拍攝了八年樣板戲，幾乎天天都在拍攝現場，江青催得緊，連回家探親都不能。我愛人在黑山老家照顧老人和孩子，很辛苦，受不了了，寫信給我讓我回去。我跟組織上說了，石少華就跟狄福才一起出面找當時北京市長

吳德，要求特批我的家眷都調到北京來。

那時候調到北京非常難，當時我愛人正在黑山組織部幫忙，遼寧組織部打電話給黑山組織部問有沒有張桂蘭這個人，回答說：「有。」人家又問：「她是什麼人物？中央打電話來調人。」就這樣，我們一家七口人……兩位老人、加上我們夫婦和三個孩子，一下子都調進北京了。那是一九七二年。

五、現在的戲不如樣板戲講究

樣板戲是我們中華民族在文化領域的一次創新。它集中了全國最好的編劇、唱腔、臺詞、舞蹈、音樂，把古典音樂和西洋交響樂融合在了一起，演員也是最棒的，童祥苓、楊春霞、李秉叔、薛菁華、劉長瑜、高玉倩等都是非常棒的演員，所以，樣板戲可以說是經典的。現在的戲跟樣板戲比起來顯得粗糙，沒有能超越的。

現在回想起來，樣板戲的拍攝對我的人生影響很大：（一）在意志上更堅強了。（二）技術上有了很大的提高。總結出了一套如何用慢速度抓拍快動作的方法，為此我寫了一本書，專門介紹怎樣把拍攝電影的手法用在拍照片上。（三）藝術欣賞水準有了很大提高……

一九七八年，我調入人民日報社。二〇〇二年，我六十八歲的時候從人民日報社退休。

採訪地點：北京甜水園‧人民日報社宿舍

張雅心口述，畫兒記錄整理，〈樣板戲劇照誕生記——「離樣板戲最近的人」張雅心自述當年〉，《羊城晚報》二〇〇九年五月三日。

離樣板戲最近的人

張雅心◎撰

一、從新華社到《人民日報》

一九七八年按毛主席指示，《人民日報》要出彩色報紙，急需能拍彩色照片的攝影記者。在新華社工作期間，一九七七年提工資時我正在大寨採訪，由於派系鬥爭和人事關係，沒給我提工資，我很生氣，決定離開新華社。恰好那個時候《人民日報》需要拍彩色照片的記者，攝影部主任呂相友提出要我到《人民日報》社工作。經過多次交涉，新華社副社長兼攝影部主任石少華才放我去了《人民日報》工作。當時新華社社長穆青不知道我是為什麼調走的，一次接待外賓時，他看見我在現場拍攝，就問《人民日報》社長兼總編的胡繼偉：「你怎麼把我們的人挖去了？」我連忙解釋：「不是他們挖的，是我自己願意去的。」報社曾想讓我做攝影部主任，當時我提出了三個條件：（一）有獨立人事權；（二）有經濟獨立權，多勞多得；（三）版面決定權，如果定錯了，有違紀、違法行為，我甘願受到制裁。當時領導說：「其他兩條沒問題，就是人事權你說了算不行。」就這樣，我一直做高級記者。

二、被選中去拍樣板戲

一九六三年至一九七八年我在新華社工作，任攝影記者，也是對外記者組組長。文化大革命後期，江青要把現代京劇樣板戲拍成電影時，要選一名根正苗紅、業務過硬的攝影記者拍攝劇照，石少華推薦了我。那時我才二十幾歲，還是縣、市、省的社會主義建設積極份子，全國第二屆社會主義建設積極份子。組織上之所以讓我拍樣板戲，主要是看中我出身好——貧農；技術過硬——電影學院畢業；工作態度認真負責——有苦幹精神。一九六四年，我在延安拍攝了大場面，然後到了大慶採訪，接著又去了上海拍攝一月革命風暴，工作完成的得都比較好，得到了領導信任和賞識。石少華是新華社的副社長兼攝影部主任，當時他也是「文革」時期文化組的副組長，江青是組長。那時，我從上海拍攝回來，石少華找我談話，說給我一項重要的任務，保密，不能對外說。開始，石少華並沒跟我說是江青親自抓樣板戲的拍攝，只告訴我去北影廠拍，吃住都要在那裏。後來，聽狄福才說，當時江青搞樣板戲搞不成就去找毛主席，毛主席說：「好吧，我給你派一個認真負責有能力的人，八三四一的副政委狄福才。」狄福才跟張思德是一個班的，都是中央警衛團的。「文革」開始後，狄福才到北京二七機車車輛廠支左，幹得好，毛主席就又讓他抓整個樣板戲電影的拍攝。後來，我倆成了好朋友。狄福才也是文化小組的副組長，跟石少華一起配合江青抓樣板戲，他是軍代表。從一九六九年至一九七五年在長影、北影、八一電影廠，跟拍了七八年。當時江青指示不計任何成本和代價，要拍好電影和劇照。我當時唯恐完不成任務，就不斷鑽研，使我在拍攝彩色照片方面色膠捲，而我們拍樣板戲劇照時可以任意使用。我當時唯恐完不成任務，就不斷鑽研，使我在拍攝彩色照片方面積累了很多經驗。

三、樣板戲的拍攝

從一九六九年至一九七五年，八個樣板戲電影我參加拍攝了六個的劇照，另兩個也拍攝了一部分，但《海港》的劇照沒留下。一九七六年《反擊》也是我去拍的。

領導選中我拍攝樣板戲，這是一項既光榮又壓力很大的任務。初期只派我一個人拍攝，後來因為有時是同時要開拍兩部戲，在兩個製片廠，我無法分身，新華社又派了孟慶彪和陳娟美去拍。

當時，很多新聞單位都想去拍樣板戲。最初新華社派我去拍攝是很保密的，後來拍完照片回新華社沖洗，漸漸大家就都知道了我在拍。我成了香餑餑，大家都很羨慕我。別人用彩色膠捲一年才三個，我卻可以大書包一揹，一包一包的，每次一二百個地拿。那時候大家一看到我就跟我要樣板戲的票。

從開始拍攝那天起，我就在電影廠裏跟工人們吃住在一起。當時讓我隨意選擇住劇團還是住電影廠，我選擇了電影廠。劇團當時是江青的寵兒，吃和住的待遇都好，但是我怕那樣會脫離群眾，還是選擇了電影廠。每天打水、掃地、跟工人們一起幹活，他們對我都很好。

我每週兩次回新華社向石少華彙報工作進程和拍攝情況。

江青在藝術上要求很高，她是個內行。「出綠」和「隔離光」都是她提出來的，她有時會跟我們一起看片子。

八部樣板戲，用現在的眼光看也都是精品。當時聚集了最好的技術力量，不惜成本，膠片用的是最好的，直接從美國進口。擔任攝影的是大攝影師錢江，導演是大導演謝鐵驪，演員也是集中了全國最好的，唱腔是張君秋和于會泳一起設計的，作曲是于會泳和軍詞一塊搞的，武打是上海京劇院沈曉婉設計的，臺詞是北京人藝的朱琳和焦安指導的。

樣板戲是我們中華民族在文化領域的一次創新，它集中了全國最好的編劇、唱腔、臺詞、舞蹈、音樂，把古典音樂和西洋交響樂融合在了一起，演員也是最優秀的，童祥苓、楊春霞、李秉叔、薛菁華、劉長瑜、高玉倩等

都是非常棒的演員，所以樣板戲可以說是很經典的。

樣板戲拍攝的最大技術問題是拍攝時的消音，因為要同期錄音。為了解決這個問題，電影廠的木工師傅幫我做了一個木頭盒子，把相機放在裏面，上面留出一個窟窿對焦，內壁上貼上海綿吸音，手從兩側伸進去，袖口有鬆緊帶拴著，防止聲音出來。有點像過去賣煙的小孩子那樣把盒子掛在脖子上。如果不是用這種辦法根本搶不下來，不可能再為你重演一遍讓你拍攝。再說，每天晚上排戲，今天拍不上，第二天布景又換了，拍另一場戲了。

每部戲開拍之前，我都要先研究劇本，找導演談，找演員談，列出拍攝計畫，瞭解哪些是重點。拍攝《紅色娘子軍》時演員起跳講開、蹦、直。但是當時選照片時他們選了一張腳是勾著的，那樣不對，要蹦直了才行。那時候有一個說法：「張雅心拍樣板戲用車拉膠捲。」的確，《智取威虎山》拍了三次，每次都要拍幾十個膠捲。《沂蒙頌》、《龍江頌》、《杜鵑山》都拍得少一點。剛開始拍的時候欠缺經驗，到後來就有經驗了。膠捲用的是柯達。

器材方面，當時用的是最好的。全國只有三臺哈蘇相機：江青一臺、石少華一臺、我一臺。拍攝時我以哈蘇為主。

我除了用哈蘇，還用萊卡。一個鏡頭拍兩張：彩色一張，黑白一張。拍攝了八年樣板戲，幾乎天天都在拍攝現場，江青催得緊，連回家探親都不能。我愛人在黑山老家照顧老人和孩子，很辛苦，受不了了，寫信給我讓我回去。

拍樣板戲的時候我很年輕，三十多歲，拍攝了八年樣板戲，幾乎天天都在拍攝現場，江青催得緊，連回家探親都不能。我愛人在黑山老家照顧老人和孩子，很辛苦，受不了了，寫信給我讓我回去。

我跟組織上說了，石少華捨不得我走，就跟狄福才一起出面找當時北京市長吳德，要求特批我的家眷都調到北京來。那時候調到北京非常難，當時我愛人正在黑山組織部幫忙，遼寧組織部打電話給黑山組織部問有沒有張桂蘭這個人，回答說：「有。」人家又問：「她是什麼人物？中央打電話來調人。」就這樣，我們一家七口人：兩位老人、加上我們夫婦和三個孩子一下子都調進北京了。那是一九七二年。

現在回想起來，拍攝樣板戲對我的人生影響很大：（一）堅強了意志，培養了克服各種困難的韌勁。從那以後，我想幹什麼沒有幹不成的，幹不成誓不甘休。（二）審美能力也有了很大提高。我每天都是跟大導演、大演員們在一起，藝術欣賞水準得到了提高。（三）提高了技術。總結出了一套如何用慢速度抓拍快動作的方法，為

此我寫了一本書，專門介紹怎樣把拍攝電影的手法用在拍照片上。用光的講究也要歸功於八年影棚的拍攝經驗。我在電影學院學的理論在拍攝過程中得到了實踐[1]。

[1] 張雅心口述，畫兒記錄整理，〈離樣板戲最近的人〉，《中國攝影家》二○○七年第十二期。

樣板戲：代表一段歷史的特殊藝術

陳娟美（一九二九—），女，原籍浙江省定海人。一九五二年畢業於上海聖約翰大學新聞系；一九五三年到新華社攝影部工作，曾任攝影記者、編輯、技術研究室副主任，《攝影世界》主編、高級記者；一九五九年獲「全國三八紅旗手」稱號。現為中國老攝影家協會名譽副主席。主要作品有：《歡喜》入選荷蘭世界新聞攝影展，《鬧天宮》、《紅燈記》、《當毛主席進入會場時》等。

對於青年人來說，「樣板戲」可能是個較陌生的名詞了，但對於四十歲往上的人，這卻是個刻骨銘心、至死難忘的詞彙，是個揮之不去的記憶。儘管他們今天隨時都能哼上兩段兒，但那輕鬆自在的背後，卻深隱著一種難以言表的苦澀，這苦澀，類似於來自康復者對於曾經的瘋人院生活的回憶。

想當年，樣板戲的普及程度，如今的流行歌曲遠不是它們的對手——儘管彼時的傳媒遠不如此時的發達。就像流行歌曲和明星照共昌共衰一樣，當年家家戶戶掛的，除了毛主席像，就是樣板戲的大幅劇照了。平時要掛，節假日更要掛，城市裏好買，農村可就難了。過年過節時，農村牧區的人們蜂擁到當地的供銷社（商店），搶購的便是一幅幅的楊子榮、少劍波、李玉和、李鐵梅、郭建光、阿慶嫂……它們令粗陋的家居四壁生輝，給窮困灰暗的生活添加不少亮豔。

一九六四年，全國京劇現代戲觀摩演出大會在北京舉行，毛澤東等領導人觀看了部分劇碼。這一次，《紅燈記》、《智取威虎山》、《沙家濱》、《奇襲白虎團》、《杜鵑山》、《紅色娘子軍》、《海港》等都有演出。在這次的觀摩座談會上，江青以其特殊的身份談了關於京劇改革的意見，至此，江青也正式開始插手京劇的改革、樣板戲的製作及演出推廣工作。當然，此前早有毛澤東的「革命文學」作為思想基礎。一時間，從中央到地方，各種「樣板團」紛紛誕生。著名的中國京劇院、北京京劇團、上海京

劇團、中央芭蕾舞團、上海芭蕾舞團等也組織樣板團到處演出，直接把樣板戲送到了農村地頭、工廠車間。與此同時，各地的大小文藝團體也紛紛學習樣板戲，並搬回當地頻頻演出，學校音樂課的主要課程，同樣也是樣板戲。一時間，農村、工廠、部隊有線高音大喇叭裏，絕大部分時間都被樣板戲所充斥，即使少數民族地區聽不懂樣板戲，也得跟著學唱，否則就是政治問題。這麼大的國家只靠劇團演出顯然忙不過來，於是便拍成電影在全國各地放映，錄了音在電臺裏播放，各種書刊更是連篇累牘、不厭其煩。

樣板戲至高無上的文藝地位，致使拍攝中央級劇團的演出，都成為一項光榮而艱巨的任務，都是攝影師的一大榮幸。而當時進入千家萬戶的宣傳畫，就是由新華社少數幾個人長期、專職隨樣板團拍攝的。我採訪了他們中的兩位，就是新華社的陳娟美女士和《人民日報》的張雅心先生。

陳娟美：

樣板戲的劇照拍攝是跟著電影攝製組進行的。因為，要留資料，做宣傳品，又是政治任務，對燈光、色彩、造型、表情的要求極為嚴格。原則上是成熟一個發表一個，第一個就是《智取威虎山》。電影、攝影與劇組同時進棚，演出是專為拍攝而演的，指定的地方是八一廠、北影廠、新影的攝影棚。新華社由石少華親自掛帥。膠捲不限，因為張雅心拍得多，人們笑他說：「你的片子可以用麻袋裝了。」當時，指定的是四個人：石少華、孟慶彪、張雅心和我。石是負責人，拍得少；後來，孟慶彪有病了不能跟著拍，只有張雅心和我兩人一直盯了下來。

當時用的機器很好，有一三五的萊卡、一二○的哈蘇，還有上海出的「東風」牌的──那是仿哈蘇的，是試製品，外面沒有賣的，鏡頭很好，但機械部分粗糙，快門常常打不開，急死人了。一個電影拍下來至少半年，家也回不了，我的三個孩子也沒人管。天天到凌晨兩點，長期下來我得了神經衰弱症，總也睡不好。演員、攝影組完成一部可以輪休，而我們只有一個人跟著！拍完了還得送到國務院文化組讓于會泳審，批准後在全國發行。報紙、宣傳畫、畫冊連環畫等等鋪天蓋地，但沒有稿酬，也沒有拍攝補貼等等。

攝製組都是一流的人物，導演有謝鐵驪、謝晉、崔巍、錢江、成蔭、李文化等等；演員有袁世海、馬長禮、譚元壽、劉長瑜、錢浩梁（浩亮）；音樂家有于會泳、殷承宗等；芭蕾舞演員有薛菁華、劉慶棠；作家有汪曾祺、翁偶虹等。其他如樂隊、指揮也都是全國一流的。

我們拍照片，自然對燈光的要求與電影不同，他們就按我們的要求給布光。擺造型，找角度，要三突出，紅光亮。第一次拍《海港》時的一號人物造型沒通過，被江青打回來重排。結果，那個方海珍的扮演者臉形比較長，只好加點頭髮變短些。整個電影、劇照全部作廢，前後花了一年多時間。

樣板戲的拍攝、演出和宣傳是不計成本的。陳娟美跟著拍了七八年，不僅提心吊膽，直拍得筋疲加力盡。這些作品從不署名，直到一九七五年，石少華根據文化組的意思要陳娟美編一本樣板戲劇照的畫冊。那時石少華還是中國攝影學會（一九五六年成立，一九七二年改為全國影展辦，一九七八年恢復為中國攝影學會，一九七九年改為中國攝影家協會）的領導，所以就掛了學會的名，整個工作包括編輯、印刷等大部分工作是陳娟美盯著做的。畫冊的名字是《革命樣板戲劇照》，總共收錄了十七個（包括後來的交響樂、舞劇等形式）革命樣板戲的舞臺作品和電影劇照一百四十二幅，由中國攝影出版社出版。這時才第一次署上了作者的名字，到一九七六年才印出。這也是樣板戲劇照的一次集中展示。由於此時已值「文革」後期，這本畫冊的傳播也就沒有達到「應有」的程度。這幾位攝影者拍攝的樣板戲作品的壽命這時算是告一段落。大量的底片和照片都交給了新華社保存。[1]

1 巴義爾，《烙刻：記憶中的影像》（作家出版社，二〇〇六年）。

上級交給我的任務我都很好地完成了

陳娟美◎撰

一、用七年時間拍樣板戲劇照

一九六四年，我參加了大型音樂舞蹈史詩《東方紅》的拍攝。《東方紅》是一出有三千人參加的大型歌舞，用載歌載舞的形式反映了中國革命鬥爭歷史和社會主義建設的歷程，氣勢磅礴，場景宏偉。《東方紅》場面太大，拍攝時必須在二樓第一排正中位置，用九十毫米中焦距鏡頭拍攝。拍攝結束後，《人民日報》打破常規同一天刊登了兩版《東方紅》劇照，但以後沒有編畫冊，有些遺憾。

一九六七年我被安排和張雅心兩人參與了革命樣板戲的全程拍攝。你問為什麼會派我，那我就不太清楚。可能女同志拍攝文藝比較合適，或者我拍《東方紅》完成得不錯，也許知道我不會闖禍？

我參加了八一廠、北影廠《紅燈記》、《平原作戰》、《海港》、《草原兒女》、鋼琴伴唱《紅燈記》的拍攝；張雅心在長影拍攝《智取威虎山》、《杜鵑山》；張平在上海拍《白毛女》。原本讓我去長影拍《奇襲》，當時我的先生在五七幹校，家裏三個孩子實在走不開。

拍一個樣板戲的劇照一般要跟半年。劇照都是在拍電影的攝影棚裏拍攝的。電影、攝影與劇組同時進棚，在攝影棚中拍攝，不會亂哄哄的，能保證電影畫面絕對「乾淨」──這是江青的主意。開始工作前，石少華對我們講：「你們的任務就是拍劇照，別的什麼也不要管。不要搞特殊，和攝製組同吃同住。就像工人蓋房子，建房子的工人蓋完了就和這個房子無關了。拍樣板戲就是這樣。不要介入太深，不要有任何瓜葛，不要指手畫腳，不要

亂說。……」雖然，我們雖然和樣板團攝製組的關係很好，彼此尊重對方的勞動，但基本上還是樣板戲劇組的局外人，只拍照。

在拍攝樣板戲的七年裏，我們每天中午十二點進攝影棚，晚上十二點出來，有時還會到凌晨兩點。上午攝製組休息，我還要從北影趕回新華社沖片。一個劇組休息了，我們接著拍下一個。

因為要留資料，做宣傳品，對燈光、色彩、造型、表情的要求極為嚴格。膠捲不限。當時用的機器很好，有一三五的萊卡、一二〇的哈蘇。我用的是上海照相機廠出的「東風」牌的，那是仿哈蘇的，是試製品，市面上沒有賣的，鏡頭很好，但機械部分粗糙，快門常常打不開。

拍攝樣板戲嚴格遵循「三突出、紅光亮」的原則。英雄人物要高大，反面人物要低矮，正面人物側臉，還有打在正反兩種人物身上的光線也有區別。這就需要我們抓造型、找角度。第一次拍《海港》時，一號人物方海珍的扮演者臉形比較長，造型沒通過，被江青打回來重拍。整個電影、全部劇照都作廢了。後來，第二次拍《海港》時，謝晉被調來當導演。我記得他是從牛棚直接來的，褲子上還打著補丁。

我還要為我負責的樣板戲中的每個人物拍造型資料，除主角外，劇中最小的角色如「賣煙女孩」、「日寇憲兵」、「游擊隊員甲乙丙丁」我都一一拍攝。這些照片都被注明：「《紅燈記》人物造型只供學習演出《紅燈記》的劇團選用，不做公開資料供應。」

按規定，一個樣板戲的電影攝製停機後我們就要提供一套劇照送國務院文化組審定，然後作為新華社稿發給報紙出一版畫刊，我們的工作就算結束了，樣板戲底片全部交給新華社。其後報紙、宣傳畫、年畫、連環畫等等鋪天蓋地，家家戶戶都有幾張樣板戲劇照，那些照片都不署名，和作者無關。

直到一九七五年，石少華（一九一八年生任國務院文化組祕書長）根據文化組的意思要我編一本樣板戲劇照的畫冊，掛中國攝影學會（一九五六年成立，歷經演變一九七九年改為中國攝影家協會）《中國攝影》編輯部的名。畫冊的選片、編輯、版式和設計都是我做的，包括印刷等大部分工作也是我盯著做的。這本《革命樣板戲劇照選集》，總共收錄了十七個革命樣板戲（包括後來的交響樂、鋼琴伴唱、舞劇等形式）的舞臺作品和電影劇照一百四十二幅，由中國攝影出版社出版。畫冊到一九七六年才印出來，第一次署上了作者的名字。這也是樣板

戲劇照的一次集中展示。但其中我拍的照片不多，因為石少華單獨在攝影棚專門為劇組演員拍了成套劇照，我儘量先選他的。我是編輯，當然不會選自己的。

二、我沒有什麼遺憾

新華社攝影記者——我很慶幸我有這樣一份工作，接觸了那麼多的人。幾十年間，上級交給我的每一項任務我都很好地完成了。我沒有什麼遺憾。

那時的想法是：領導交給我們的任務就一定完成，不安排就不拍，拍了也沒用。我們在工作任務之外沒有留下什麼照片。記得當時有人讓老記者李基祿出去拍點什麼，他就說：「又沒任務，拍了有什麼用啊。」他的想法可能就是很多記者的想法[1]。

1
陳娟美口述，陳小波整理，〈上級交給我的任務我都很好地完成了〉，中國攝影家協會網（http://www.cpanet.cn/html/koushuxinhua/20090624/37845.html）二〇〇九年六月二十四日。

第八篇

演出

紅色芭蕾舞國外演出憶往

俞建章◎撰

一位奧地利老人說：「我是在一九七六年通過觀看一場中國的芭蕾舞認識中國的。那是一場紅色的旋風！」

一九七六年十月，中國中央芭蕾舞團（今中國舞劇團）應當時奧地利外交部長基希施萊格的邀請，前往奧地利演出。這是中國和奧地利一九七一年建交以來，中國第一次派遣大型文藝演出團體前往奧地利演出。如今這場演出已經過去三十餘年，看過這場演出的奧地利人已經不多，知道這場演出的華人就更是寥寥無幾。當年參加這場訪問演出的中央芭蕾舞團的演員白秀峰和林蘋自八〇年代初期就定居在奧地利，不久前他們在下奧地利州的寓所接受了筆者的採訪。雖然是三十年以前的事情，但是談起那次演出、談起他們在中國當時那個特殊年代的特殊經歷，一切都好像很近很近。

在人民大會堂為演出團送行合影時，王炳南堅決不與張春橋坐在一起。

事情得從一九七二年維也納愛樂交響樂團訪問中國說起。一九七一年中國和美國建立了聯繫以後，西方國家紛紛和中國建立外交關係。奧地利在一九七一年和中國簽署了建立外交關係的協定。一九七三年四月，奧地利向中國派出了「重頭」文化使者——維也納愛樂交響樂團，指揮是世界級的大師克勞蒂歐·阿巴多。維也納愛樂交響樂團在北京的演出獲得了空前的成功，當時中國還處在文化大革命時期，但是中國觀眾對於來自維也納的音樂大師們的演奏表現出了高度的熱忱。為了回訪維也納音樂使者的演山，一九七六年九月二十八日，中國中央芭蕾舞團前來奧地利進行演出。

一，扮演吳清華的戰友，白秀峰扮演老炊事班長；在演出《白毛女》片段時，白秀峰扮演楊白勞，林蘋扮演白毛女。

當時的白秀峰和林蘋都是三十歲左右，是該團的芭蕾舞演員。在奧地利演出《紅色娘子軍》時，林蘋是女主角之

白秀峰——當年的「小白」已經成了今天的「老白」——回憶道，當年芭蕾舞劇團出國的時候，正好是毛逝世後不久，國內的政治氣氛很緊張。一天夜裏，我們這些準備出國演出的團員突然被從家裏叫出，並且命令要全部穿上出國的服裝，然後被拉到人民大會堂北門。老白說：「我當時一看就驚呆了，這不是幾天前我們瞻仰毛遺容的地方嗎？」果然，過了一會兒，張春橋和幾位領導人出來了。張春橋對我們說：「在我們旁邊，一道帷幕隔著，就是毛的遺體，我就在這裏為你們壯行。」當時那個氣氛，讓人後背一陣陣發緊。張春橋接著說：「你們是我們中國在文化大革命以來第一個派往西方資本主義國家演出的團體，是我們無產階級伸向資本主義社會的一隻鐵拳頭。」他試圖給我們這些團員打「預防針」。

在關鍵的應考即將結束之前，國家歌劇院的主考官問林蘋：「你就是那個曾經在維也納演出的中國芭蕾舞的演員嗎？」

林蘋說：「是的。」

主考官說：「那個芭蕾舞劇的內容我看不太懂，但是你如果是那個劇團的演員，那麼，好，你被錄取了。」

從那個時候開始，林蘋成為維也納歌劇院芭蕾舞團的一名舞蹈演員，也是當時唯一在維也納芭蕾舞舞臺上的黃面孔、亞洲人。她以自己的出色演技和艱苦努力，獲得了維也納藝術界對她的承認，這同時也是對中國芭蕾舞教育事業的承認。

芭蕾舞團在維也納的演出連連獲得成功，同時團內的高度軍事化管理絲毫沒有放鬆。

老白和林蘋至今記憶猶新的鏡頭：

演員去Stadthalle排練或演出，在演員們乘坐的大客車前面總有警車開道，一絲不苟。有一天，應該接演員的大轎車因為調度問題沒有及時趕到酒店，這家租車公司的老闆當機立斷，招來了好多輛計程車，讓我們的演員四個人一輛。這個時候，代表團的陪同非常緊張，她要求這些計程車一輛接著一輛，不能允許別的汽車插入。這可給這位老闆出了難題，他向我們的陪同喊道：「現在不是二戰期間了！我是工人階級出身，不是蘇聯、美國間諜，再說維也納也沒有那麼多間諜。你們不用害怕！」

在演出場地Stadthalle，我們的活動範圍是被嚴格限制的，不能超越演出大廳以外二十米的範圍。Stadthalle

外面有一個街頭小花園，因為超出了二十米以外，我們一直沒有能夠去光顧一下，每次都是向那裏瞥一眼，想像一下這個花園的樣子。後來，老白和林蘋再次來到維也納以後，終於來到了Stadthalle外面那個對於他們來說一度是非常「神祕」的小花園，見到了它的「盧山真面目」。美泉宮也是如此。在維也納期間，芭蕾舞團獲得一次遊覽美泉宮的機會，時間是二十分鐘。老白和林蘋到了美泉宮以後，下了車拚命向裏面跑，跑到後花園的噴泉下，照了一張留影，然後又拚命往回跑。而另外一輛車的客人晚到了，就沒有了二十分鐘的時間，許多人沒有能夠到後花園照成相。後來，不少人有機會再次來維也納，要去重遊的地方，第一是Stadthalle，第二就是美泉宮的後花園，補拍了當年的照片。風光依舊，人卻老矣！

每天演出後從Stadthalle返回酒店，對於代表團的領隊來說是一件艱苦的工作，因為要路過Guertel（紅燈區），演出結束的時候，那裏正是紅燈閃亮的時分。老白回憶說，當時他們都還是二十多歲的小伙子，正是好奇心很重的年紀，路過紅燈店，遇到有妓女的時候不免側過頭去，想看個熱鬧。這個時候，軍代表便使用部隊喊口令的語氣命令大家：「不許回頭！」搞得全車人都緊張不堪。

那次在維也納最放鬆的時刻，是我們全體團員應中國駐奧地利大使俞沛文的邀請，到大使館吃中餐。因為，那個時候維也納還沒有什麼中餐館，我們每天都吃維也納烤雞、香腸、麵包和黃油，都倒了胃口。俞大使看到這種情況，邀請我們到大使館吃中餐，那次可是大開了胃口。時隔三十年，老白還記得，當時最好吃的就是豆腐腦；林蘋補充說，豆腐腦的上面還有切成碎末的榨菜。林蘋在大使館還和俞大使夫人認了親戚，原來她們在上海有共同的親戚。

就在中央芭蕾舞團訪問奧地利期間，中國發生了驚天動地的變化：「四人幫」被粉碎了。當時，考慮到中央芭蕾舞團是「樣板團」，一直在江青的「關懷」之下，恐怕會有不理解的情況發生。其實，「四人幫」的倒行逆施早就在全國範圍引起反感，「樣板團」受江青直接「關懷」不假，但普通團員也因此對「四人幫」早就心懷不滿。芭蕾舞團從維也納到因斯布魯克，又從因斯布魯克到西德的斯圖加特、波鴻，最後到柏林。他們其實當時已經從報紙和電視中看到一些有關「四人幫」的報導和圖片，但是還不知道究竟是怎麼回事。在西德期間，中國駐西德大使王殊才向他們大家宣布，「四人幫」被粉碎了！大家頓時熱烈鼓起掌來。

幾年之後，白秀峰和林蘋離開了中央芭蕾舞團，後來定居在奧地利。他們從來沒有想到，三十年前的那次演出訪問，不僅為促進奧地利和中國人民之間的相互瞭解做出了貢獻，也改變了他們自己的生活道路[1]。

[1] 俞建章，〈紅色芭蕾舞國外演出憶往〉，《文史精華》二〇〇七年第三期。

親歷中日芭蕾外交

朱實◎撰

「我們過去搞日本工作的都講，中美關係的改善主要是乒乓球，乒乓外交。日本呢，是芭蕾舞外交。」原上海芭蕾舞訪日代表團祕書朱實講起一九七二年上海舞劇團訪問日本，演出芭蕾舞劇《白毛女》，促進中日邦交正常化的故事。

一、火車轉飛機的曲折行程

一九七二年七月四日，上海芭蕾舞團準備去鄰國演出舞劇《白毛女》，從北京坐火車出發，經廣州到香港，再轉機去日本。在漫長曲折的旅程中，世界上已經發生了許多大事情。

當時，我們的芭蕾舞團正在準備去日本，但使命是不一樣的。先是到朝鮮，回來以後，在北京休整了一段時間，準備去日本。當時只作為友好訪問，外交目的還不是那麼明確。所以，芭蕾舞團後來能取得很大成功，有三個要素：天時、地利、人和。天時，就是芭蕾舞團轉到日本時，田中內閣成立了。

其實，以前佐藤也給我們伸出過橄欖枝。但是，佐藤這個人很反動，我們對這個人一直是批判的。後來，田中上臺，頭一句話就說：「我上臺了，跟中國要建立邦交，這是我這個內閣很重要的一個任務。」

田中講這段話也有背景，就是我們跟美國的關係出現了鬆動，跟尼克森訪華有關係。尼克森訪華以後，日本就開始動了。田中是七月七日上臺的。外交上，他把球扔過來，我接球要回過去。這個球照一般的外交慣例，在

這個國家有關的會議上或者是議會上把球扔回去。但是，因為時間很緊，所以，在歡迎葉門人民共和國訪問中國的宴會上，總理說：「田中表示要跟中國建立恢復邦交，我們表示歡迎。」這個話很快就傳到田中那裏，所以，兩方面心心相印。正好這個時候，我們芭蕾舞團去日本演出。所以，芭蕾舞團的任務，就是要促進兩國恢復邦交，整個角色改變了。

由於過去幾屆日本政府對中國採取敵視態度，兩國關係幾乎處於完全隔絕的狀態。在上海芭蕾舞團去日本的夏季行程中，日本內閣已經發生了變化，出現了恢復邦交的呼聲。

二、從「五七幹校」趕來的新團長

中央決定急調老資格的日本問題專家、外交官孫平化，擔任上海芭蕾舞訪日代表團團長。孫平化緊急從「五七幹校」調出來一個星期，就讓他臨時做這個團長，去日本了。孫平化這個人很幽默。當時，總理、廖承志下面有「四大金剛」。所謂「四大金剛」，就是日本通，是真實意義的日本通。孫平化、蕭向前、王曉雲、趙安博，這四個人對日本情況非常熟悉。要開展日本工作，總理、廖承志都要找這「四大金剛」來商量。正好到日本去的時候，孫平化、蕭向前兩個都在。而且，所有的人脈他們都熟悉，只有這樣的人才能去。

一九七二年七月十日，由孫平化任團長的上海芭蕾舞訪日代表團到達日本，受到熱烈歡迎。上海芭蕾舞團正好擔負起為中日邦交正常化牽線搭橋的任務。

三、防止右翼份子的破壞和騷擾（略）

四、農業代表團陳抗捎來的新精神（略）

五、孫平化想見新朋友

《白毛女》的故事，許多日本觀眾看得似懂非懂。但孫平化想見新朋友的消息，大家都懂了。

六、三個喜兒曾經相聚在一起

上海芭蕾舞團訪日代表團在日本東京、大阪、京都等地巡迴演出芭蕾舞劇《紅色娘子軍》和《白毛女》，在日本掀起了「紅與白」的中國芭蕾舞熱。

可能大家覺得會很奇怪，為什麼我們這個芭蕾舞團要帶著《白毛女》去演出？日本人對《白毛女》，能看明白什麼意思嗎？這個跟松山芭蕾舞團有關係。因為，毛主席肯定他們：「舞劇《白毛女》，你們是老前輩呀，你們先搞出來的。」

《白毛女》的故事，起源於晉察冀邊區白毛仙姑的民間傳說，一九四五年，延安魯迅藝術學院集體創作出歌劇《白毛女》。一九五〇年，東北電影製片廠拍成了故事片《白毛女》。喜兒是《白毛女》的主角。

松山芭蕾舞團怎麼會看中《白毛女》這個故事呢？那個時候，有三個日本人到莫斯科，在莫斯科開完會以後

到中國，其中有一個叫帆足計的日本議員。到北京以後，總理給他們看了電影《白毛女》，還把電影拷貝送給他們。他們帶回去以後，就在日本放。

一九五二年，日本議員帆足計回國後，通過日中友好協會在各種場合播放《白毛女》，非常感動。兩個人頓時成了《白毛女》迷。他們就說：「哎，我們也來創作一個《白毛女》。」這樣搞起來的。以前，那個喜兒穿的褲子都是比較寬的，松山樹子、松山芭蕾舞團在東京的一家小禮堂，觀看了中國電影《白毛女》，非常感動。兩個人頓時成了《白毛女》迷。他們就說：「哎，我們也來創作一個《白毛女》。」這樣搞起來的。演喜兒的那個主角，就是清水正夫的太太。

清水正夫決定將《白毛女》改編成芭蕾舞。松山樹子女士擔任改編綱自擔綱扮演喜兒，著手將中國故事搬上日本的芭蕾舞臺。一九五五年，松山芭蕾舞劇在東京日比谷公會堂首演芭蕾舞《白毛女》。

一九五八年，松山芭蕾舞團第一次把芭蕾舞劇《白毛女》帶到中國，到北京、武漢、南京、上海等地演出，很受歡迎。

當時中國老百姓都很喜歡，大家說，日本人的創作很動人。總理在北京的時候，把松山樹子、王昆、田華三個白毛女拉在一起照相。總理拉著三個白毛女坐在一起，這三個喜兒，王昆是歌劇的喜兒，田華是電影的喜兒，芭蕾舞的喜兒就是松山樹子。

三個喜兒是中日友誼的象徵。松山芭蕾舞團在團長清水正夫的率領下多次訪問中國，與中國人民結下了深厚的友誼。一九六五年，上海芭蕾舞團也開始排練芭蕾舞《白毛女》。

演出以後，松山芭蕾舞團還到上海舞蹈學校交流。松山芭蕾舞團演出的是整版《白毛女》，是我們現在完全知道的整個故事，他們先搞起來，從頭到尾都有。當時，上海舞蹈學校只演奶奶廟那場。後來呢，松山芭蕾舞團給了我們一些指導，等於給我們示範，等於老前輩給了我們啟發。所以，上海芭蕾舞團就開始完整地排了。最後帶到日本去、朝鮮去的都是完整的演出。

毛看了演出以後，就跟他們講：「你們是我們的老前輩呀！老師呀！所以，藝術要反映現實，但更重要的是要創新。你們有很多創新，很值得我們學習。」毛主席鼓勵他們。

跨越國界的芭蕾藝術，成了中日之間破冰融雪的友誼使者。

七、新朋友終於相繼而來

通過上海芭蕾舞團訪問日本的機會，團長孫平化等負責人領悟了中央的精神，在不同的場合與日本自民黨等黨派重要領導人切磋和交流，為中日恢復邦交正常化打開通道。

因為，當時咱們到日本，整個任務給改變了，比原來的任務要更重一些。對我們歌舞團的團員也好，工作人員也好，我們當時層層傳達以後，大家明確了就是要促、要促進田中、大平到中國來。所以，孫平化和蕭向前，可以說他們重點不在演出，因為芭蕾舞他們不熟，主要就是做那些人的工作，陪那些來的客人，自民黨的、社會黨的，陪他們看戲。當時，包括中曾根、三木武夫等日本要人都來看戲呀。

七月二十二日，日本外相大平與孫平化進行了友好會晤。

大平外相說：「我代表田中，田中跟我是盟友。他有什麼話給我講，你們有什麼話，我可以帶給他。」他這樣表態，能夠基本上完完全全地代表田中角榮。所以，孫平化跟大平外相接觸比較多。

上海芭蕾舞團在日本各地照常演出。團長孫平化一直期待的那個新朋友遲遲沒有露面。等啊等，在芭蕾舞團就要回國的前一天，終於把田中角榮首相盼來了。

田中到最後那天，八月十五日才見到。為什麼呢？因為當時自民黨裏，有很多派別，有個親臺派，基本上是反對的。他們要做工作，自民黨內部也要統一思想，要做不同聲音的一些人的工作，所以到最後，田中才見。

當時，中日邦交正以意想不到的速度向前發展，但反對勢力的活動與日俱增，自民黨內部也政見不一。在黨內阻力和右翼勢力的恐嚇面前，田中角榮表現出政治家的勇氣和果斷，他出動了。

田中來帝國飯店。田中（首相）、大平（外相）、二階堂進（內閣官房長官）一起來。田中來的時候很高興，他講：「自民黨有很多意見，我要捋捋平。」這個人是一級工程師，建築工程師，講話很乾脆。他說：「我反正這次都擺平了，下決心來了。」他很會冒汗，祕書拿手帕，給他擦汗。見面的時候，已經定下來了，所以雙

方都談得很順利。田中就說，準備到中國去。他已經表達了要去的意思。他問：「什麼時候去最好呢？」孫平化講：「哎，最好是秋天。秋天嘛，秋高氣爽，北京的天氣很好，北京紅葉很好看。」他說：「好。」大概那個時候，基本上定下來秋天了。

七月七日，田中角榮擔任新任日本首相，發出了希望日中邦交正常化的呼聲。八月十五日，田中首相和大平外相與孫平化團長會見，正式接受了訪問中國的邀請。

後來，二階堂進進來，拿了張紙頭，把當天雙方講的內容寫下來。他說：「我們準備根據這個提綱給記者發表。中方呢，你們也根據這個提綱發表，雙方都給自己的媒體發表。」這個提綱寫得很詳細，在美濃紙上寫了兩份：一份給我們，一份他們自己拿。我們一看，這個提綱都比較完整了，個別有幾個字稍微改一改，他們歸他們發表，中方歸中方發表。這樣田中訪華計畫基本上定下來了。

一九七二年的夏天，上海芭蕾舞團在日本訪問演出一個多月的日子，是中日關係史上的重要轉捩點。舞臺上上海芭蕾舞團所到之處，民眾對中日邦交正常化的意願，是通過看這個芭蕾舞劇表達出來的。日本老百姓對中國還是很友好的。他們講：「中國啊，很多日本的文化都是從中國來的。」他們也知道，真正反動的那些人還是個別的，大多數老百姓都是比較友好的。

我講一個例子。一九六〇年，日本有五個劇團到中國來演出，那時，我跟翻譯董德林在北京接待過他們。這五個都是日本有名的劇團，他們參加了上海芭蕾舞團。他們在一個澀谷的壽司店裏請客招待我們。同時，財界也請孫平化和蕭向前。但是，他們不高興跟財界多交往，匆匆忙忙，就走了，就到我們這裏來。他們一來這個地方就很緊張，因為要保證孫平化和蕭向前的安全。所以，所有的警衛都調到這裏來，那個店老闆說：「啊喲，這怎麼搞的？來了這麼多警察？」要保護芭蕾舞團、話劇團這些人，這些人都很有名的。他們就趕到這裏來湊熱鬧。

八、為未來的破冰之旅試航

由於當時北京與東京之間沒有直達航線，上海芭蕾舞團到日本，是採用了火車到香港，再轉機到日本，路上花了六天。回程怎麼走呢？

孫平化想一個藝術團體就是比較簡單，不要太花費國家的錢，他回程就定了從日本到香港的輾轉航程。因為，那個時候還沒有直通，到香港再坐火車回來。當時，有個新華社駐日本記者叫劉德有，他報導了芭蕾舞團回程這個事情。報導見報以後，總理看了說：「不行，要高規格。」

當時，日航提出來要包兩架飛機，一個是日航，一個是全日空。日航是藤山愛一郎，他有關係。全日空，跟岡崎嘉平太有關係。意思就是說：「你們完成了任務，所以要包兩架飛機，把你們送回去。」頭一架是主要的，比如孫平化那些友好人士，第二架就是媒體啊，還有一些演員。這個建議不錯。

後來，總理說：「你們應該包兩架飛機回來，不要算經濟賬了，要重視政治，這就是政治。不要再從香港轉過來了，直飛。」這個直飛還有一個意思，就是戰後二十七年頭一次直航。同時，還有一個意義，就是將來田中、大平訪問中國，這次就等於試航。

所以，他們最後就直飛，乘兩架飛機飛回來了。

一九七二年八月十六日，上海芭蕾舞團圓滿結束了訪問日本任務，包乘兩架飛機，從東京直接飛上海。這是戰後相隔二十七年日本民用飛機首次直飛中國大陸，也是為一個多月後的田中訪華試航。

田中來中國之前，好像也在國內受到威脅，所以他都不敢帶自己的女兒來了。當時，右翼就威脅他：「如果你去中國，我們要幹掉你。」他們這些右翼呀，是這樣的，右翼如果是搞搗蛋，報紙登消息登得大，錢就拿得多；登得消息小就少。媒體也被右翼買通了一部分。田中說：「我不怕。」

一九七二年九月二十五日，田中角榮首相正式訪問中國，到達北京。總理總理在機場迎接。

田中角榮來中國的時候，都抱著「有可能一死」的這樣一種信念。那麼悲壯。當時在日本，還有什麼壓力這麼巨大？他們主要就是說這個「臺灣關係」。在談判的時候，是條約局長高島一郎提出來的。我們主張，恢復邦交，這個「日臺條約」是無效的，應該取消。條約局長主張，「日臺條約」是有效的，應該繼續搞。這樣就針鋒相對，對立起來了。當時，總理就罵條約局長「法匪」，法律的法，匪徒的匪。總理罵得好，條約局長很緊張。後來，晚上他連啤酒也不敢喝。田中這個人滿有意思的。他說：「哎，中國人對朋友還是滿照顧的。條約局長放心了，就喝啤酒了。」你是我帶來的，所以，他們不會對你怎麼樣。

一九七二年九月二十九日，中日兩國正式在人民大會堂簽署了《中日聯合聲明》。聲明宣布，日本國政府承認中華人民共和國政府是中國的唯一合法政府，兩國政府決定從即日起建立外交關係。

中日雙方開展的一場芭蕾外交，直接推動了中日邦交正常化。[1]

[1] 朱實口述，馮喬編寫，〈親歷中日芭蕾外交〉，《聯合時報》二〇〇九年九月四日。

「文革」中的樣板戲風波

江培柱◎撰

江培柱：作者時為外交部亞洲司工作人員。

七〇年代初，中日兩國尚未恢復邦交，但中日友好和實現邦交正常化已是大勢所趨、人心所向的歷史潮流。

而親美反華的日本佐藤政府仍然在製造「兩個中國」的死胡同裏進行著最後的掙扎。一九七一年二月，中國邀請日本備忘錄貿易辦事處代表團來京，就兩國進出口貿易事宜進行談判。日方應邀前來的代表團最高顧問是前外相、自民黨資深眾議員和反主流派領導人藤山愛一郎先生。中日備忘錄貿易辦事處這一半官半民的重要聯繫管道是周總理同日本自民黨元老松村謙三先生多次晤面會談，達成一致而建立起來的。松村先生因年事已高，又身患疾病，交班於藤山先生。這是藤山先生擔任重任後首次來訪，首次同中方直接交往接觸。中日雙方十分重視，周恩來總理尤為關注。還與中日友好協會名譽會長郭沫若副委員長兩次會見並宴請藤山先生，雙方進行了親切友好的談話。在歷時近一個月的談判後，一九七一年三月一中日雙方簽署《會談聯合公報》一九七一年度備忘錄貿易等事宜達成協議。藤山先生出席了達成協定和合公報的簽字儀式。雙方的《會談公報》譴責了佐藤政府同美、蔣勾結的政策，再次重新確認了中日關係遵守的政治三原則（即中華人民共和國政府是代表中國人民的唯一合法政府；臺灣省是中國領土不可分一部分；不容許以任何形式製造「兩個中國」和「一中一臺」；所謂〈日韓約〉本來就是非法的、無效的，應予去除）以及政治經濟不可分的原則。日方決心排除佐藤政府設置的障礙，進一步促進日中關係正常化和恢日中邦交做出新的努力。雙方承認：增進兩國人民友好、促進兩國關係常化這股時代潮流是任何人也阻不了的，不僅符合中日兩國人民的同願望，而且也有利於維護亞洲和界和平。

周總理在會見藤山先生和日本代表團一行時，對上述〈會談聯合公報〉給予了充分的肯定和高度的評價。為了祝賀中日雙方談判達成協議和公報協定的簽署，為多做工作、爭取和推動更多的日本朋友和有識之士加人中日友好和邦交正常化的行列，周總理指示外交部上呈報告，安排一次革命樣板戲《紅色娘子軍》專場文藝演出，以此招待藤山先生一行及在京的日本和別國訪華團。報告呈上去，周總理很快批示同意，並請當時的政治局委員江青、張春橋、姚文元核閱。不料，這樣一場極為合理正常的演出安排遭到了江青一夥人的強烈阻撓和惡意譏諷。

當時，正值文化大革命時期，江青等「四人幫」頭目正在做著篡黨奪權野心的絆腳石，千方百計地尋機發難。他們把周總理等老一輩無產階級革命家看成是眼中釘、肉中刺，看成是他們實現搶班奪權野心的絆腳石，千方百計地尋機發難。他們把周總理等老一輩無產階級革命板戲」和「樣板團」視為自己的專利和御用「工具」。她在看了外交部上呈中央安排專場樣板戲演出、周總理批示同意的報告後，大為不滿並窺找到了攻擊周總理的把柄。於是，在報告上，江青更是把「革命樣圈，卻惡毒地寫了一段極為不遜的話：「不要以為演一場樣板戲像煎雞蛋那麼容易。她們學習政治、鑽研業務的任務很重，不要隨便拉她們出來演出。」江青批示後，報告又送到了張春橋、姚文元處。張、姚看後立即回應。張春橋圈閱並寫道：「完全同意江青同志的意見，以後注意不應隨意加演出任務於她們。」姚文元也圈閱寫道：「完全同意江青同志意見，要讓她們有足夠時間專心提高業務水準，下不為例。」周總理看了他們寫的所謂意見後，未予理睬，指示照常安排。

一九七一年三月二日晚，芭蕾舞劇《紅色娘子軍》在北京天橋劇場演出。出席觀看演出的不僅有藤山愛一郎先生及其所率領的日中備忘錄貿易代表團，還有日本國際貿易促進會和關西本部的代表團、日中友好農業農民交流訪華團、日本友協三重縣工人學習訪華團，以及其他國家的訪華團和在京外賓。演出獲得極大成功，受到全場中外觀眾熱烈歡迎和一致好評。這是對江青一夥陰謀阻撓的有力回擊。

當晚，日理萬機的周總理抽空到現場觀看。當周總理的身影出現在劇場時，全場觀眾起立鼓掌並發出了熱烈的歡呼聲。江青出於某種目的臨時決定到現場看戲。中間休息時，自詡為「文藝旗手」的江青在貴賓休息廳與演員們大談「保護苗條身材」時，周總理應藤山先生的要求，在會見合影的照片上，以顫抖的手簽下了「周恩來」

三個字和日期。簽完後，周總理看了看說：「手太抖，沒有寫好，等回去靜下來再好好簽一張。」周總理交代身邊工作人員隨後去取。

演出結束後已近午夜。當工作人員按照周總理指示，趕到中南海西花廳時，周總理正在燈下聚精會神地批閱文件。總理的習慣是凌晨開始新的一天的工作。工作人員把總理重新簽名的照片交給了翹首企盼的藤山先生和日本代表團，而總理那張因手抖簽出的照片也帶回外交部永存。[1]

1 江培柱，〈「文革」中的樣板戲風波〉，《黨史縱橫》二〇〇六年第七期。

革命樣板戲《杜鵑山》出國演出記

嚴廷昌◎撰

嚴廷昌（一九二七―），生於上海，祖籍江蘇建湖。中學時代參加中共地下黨，一九四六年至一九四八年，光華大學外文系肄業，在校參加學生運動。一九四八年，到蘇北解放區。上海解放後，歷任上海市總工會主席室祕書、楊浦區委宣傳部副部長。一九六一年至一九八一年，先後在中國駐馬里、阿爾及利亞、埃及大使館擔任三祕、二祕、一祕、參贊、代辦。一九八二年，任江蘇省委統戰部副部長，一九八四年，任上海市旅遊局局長。一九八六年，任中共上海市第五屆市委委員。一九九二年離休後，曾任兩屆上海市旅遊協會會長。

一九七四年十一月一日是阿爾及利亞武裝革命二十周年紀念日。以布邁丁主席為首的阿政府決定大大慶祝一番，為此向各友好國家發出邀請。阿政府除了邀請中國政府和軍事代表團參加慶祝活動外，還同時邀請了北京京劇團的《杜鵑山》劇組，另外還邀請了朝鮮歌劇團的《賣花姑娘》劇組，以壯聲勢。

出人意料的是，在演出過程中，江青全場親自陪同觀看，還不時對劇情做些介紹。可能《杜鵑山》內容和阿武裝鬥爭有相似之處，加之演出效果較好，布邁丁看了非常滿意，當場向江青表示邀請《杜鵑山》劇組參加阿武裝革命二十周年紀念活動。此事正合江青心意，她立即表示同意，當場達成了口頭協定。革命樣板戲能出國演出，為江青企圖在國際上樹立自己革命旗手和中國領導人的形象提供了極好機會。經過周密策畫、精心組織，這出「樣板戲出國」的活劇終於上演了。當時，我在中國駐阿爾及利亞大使館擔任一等祕書，負責文化處工作，全程參與了《杜鵑山》劇組在阿的演出活動。

事情的緣起在一年前，布邁丁在訪華期間的一次文藝晚會上，觀看了由北京京劇團演出的革命樣板戲《杜鵑山》。

一、下機伊始遭遇尷尬

一九七四年十月二十六日，兩架中國民航大型客機——一架波音七〇七，一架伊爾六二，先後降落在阿爾及利亞首都阿爾及爾機場。波音七〇七是寬體客機，為了裝載舞臺道具、服裝等物品，不得不把全部座椅拆除，騰出寬大的機艙裝滿了大型布景和各種演出器材。代表團官員、演員、樂隊和舞美等工作人員乘坐另一架伊爾六二。全團共一百八十三人，這樣龐大的藝術代表團是中國駐阿大使館建館以來所接待人數最多的團了。

特別要提到的是，江青為了以她的意圖來控制京劇團，選擇了一個能忠實貫徹她意圖的人充任劇團團長，此人就是她手下的一員幹將于會泳，而原來劇團的負責人擔任了副團長。這位于團長狂妄自大，目中無人，眼裏只有一個江青，對外交事務極端無知，出足了洋相。當飛機在停機坪戛然停止後，他走出艙門一看，沒有熱烈的歡迎場面，冷冷清清的機場上，只有阿文化部對外聯絡處的幾位官員和我大使館以林中大使為首的幾位外交官。當我們把于會泳引向機場貴賓廳時，面對阿方官員的熱情歡迎，他態度冷漠，一臉不高興。稍坐片刻，大隊人馬登上事先準備好的四輛大客車和幾輛小轎車，浩浩蕩蕩出發了。我「榮幸」地陪同這位文化大員乘一輛賓士轎車，沿著海濱公路駛往阿爾及爾以西七十公里處的旅遊勝地提帕薩。當于會泳得知住宿地在海濱旅遊別墅時，不知底細，欣然接受。提帕薩歷史上曾一度是腓尼基人的商業城市，西元一至三世紀為羅馬人占領，城中完好地保存著腓尼基和羅馬時期的許多遺跡。我使館同志假日常來此旅遊和休閒。七十公里並不算長，但在市區行駛車速不能太快，到海濱公路時已屆黃昏，地中海朦朧一片，也看不到什麼景色。為了解除一點車內的沉悶氣氛，我不時向于會泳介紹一些沿途風光，他似聽非聽，情緒不高。大約過了一個半小時，車隊才到達海濱別墅。

這座屬於阿旅遊部門的海濱別墅，主要供歐洲旅遊者夏天來此泡泡海水、冬天曬曬太陽度假用的，除了接待處和餐廳以外，客房像一頂頂蘑菇，星羅棋布地散落在高高低低的海邊山坡上。每個「蘑菇」裏有兩張單人床，還有衛生間、小廚房，一應俱全，這非常適合一對夫妻或情侶使用。可是，對一個團體，尤其是非常講究集體生

活的中國藝術團來說，面對如此分散的住宿條件，的確是個難題。加之初冬氣候，海風吹來已帶有寒意，也難怪于會泳和團部幾位領導不高興。

關於京劇團的住房問題，事前我們與阿方交涉時得知住海濱別墅，市內少數幾家飯店僅能供各國政府代表團使用，而中國京劇團人數眾多，已估計到會帶來諸多不便。但阿方再三解釋，並且在阿爾及爾只停留兩天即赴外地演出，為此，阿方再三請我方諒解。此外，阿方還告知，朝鮮《賣花姑娘》劇組住的是學校宿舍，連別墅還住不上呢。

為了分配住房，聯絡人員在昏暗的山坡上跑來跑去安排房號，花費了一個多小時才就緒。餐廳服務人員幾次催促代表團到餐廳就餐。餐廳裏飯菜早已準備好了，長方形餐桌上擺滿了大盤的「古斯古斯」、烤雞、牛肉、生菜等食物，這是普通晚餐。「古斯古斯」類似我國北方小米做的飯，初吃可能不習慣，加之飯菜已涼，人們胃口大減，吃了幾口就不吃了，一大半食物杯盤狼藉地留在餐桌上，弄得主人很不好意思。

第一天的接待離劇團大多數人的期望太遠了，看來我們劇團多數同志到到第三世界國家可能遇上艱苦條件，事前沒有任何思想準備。最有代表性的，是一位主要男演員對我說：「在國內，我們把外國客人當成貴賓，熱情友好地接待。這次出國本想嘗一嘗做貴賓的滋味，沒想到是『上山下鄉』來了。」

二、江青送書

京劇團到阿第二天，大使館按照國內代表團訪阿慣例，邀請劇團主要負責人到大使館會見並研究工作。這是一次非常有趣的會見。當雙方人員坐定後，于會泳從文件包內取出兩本裝幀非常精緻的線裝書《古詩源》和《詞綜》，站起來，擺出一副莊重的神態，雙手捧著書說：「這是江青同志送給林中同志的。兩本書毛主席都看過，上面有主席的親筆眉批。」林大使也站起來，微笑著雙手接過兩本「寶書」，說了聲：「非常感謝。」這時于會泳以期待的目光看著林大使，他以為林大使會發表一通感謝江青的激動人心的講話。而林大使卻從容坐下，將目光從前方移開，示翻開筆記本，示意大家開會。于會泳顯得很不自在，臉色立刻沉了下來。他無奈地坐下，

意副團長張科明彙報工作。

這是三十多年前的往事了，當時的場景至今仍歷歷在目。林中大使那種處變不驚、從容不迫的舉止，令人欽佩。但于會泳不甘示弱，接著做了如下傳達，說劇團離京前三天，除周恩來總理因病請假外，所有在京的政治局委員在人民大會堂集體接見了全團同志。江青發表了重要講話，強調樣板戲出國的重大意義，還說過去政治局中就是柯老（柯慶施）大力支持她搞革命樣板戲。此外，為了顯示對演員的關心，江青當場表示送給每位女同志一件「國服」（據說此服裝為江青設計，俗稱江青服）、一雙白塑膠涼鞋。江青還單獨召見于會泳面授機宜，授權于會泳代表她向布邁丁主席送禮並轉達問候。

散會以後，林大使獨自一人背著手，在會議室內踱來踱去思考。前一天下午在貴賓室，由外交部派出擔任劇團祕書的李培宜把林大使拉到一旁，悄悄地傳達了時任外交部主管亞非事務的副部長何英的口信：「一定要做好工作，不要給周總理找麻煩。」林大使默默地掂量著口信的每一個字和江青送的兩本書的涵義，在當時複雜的形勢下，這件工作實在太難了，但再難也要做好啊！

這天晚上，林大使叫我到他那裏去一次。前些日子，對如何接待京劇團大使館已討論過一個方案：本來接待文藝團體屬於文化處工作範圍，具體工作由文化處負責，這次為了提高規格，決定派政務參贊侯德章全程陪同，我留在使館內隨時和阿有關部門保持聯繫。但林大使考慮再三，決定讓我協助侯參贊，隨團活動，並囑咐在非原則問題上注意忍讓一點，不要把事情弄僵。

三、視外交工作為兒戲

京劇團於十月二十六日下午到達阿爾及爾。二十八日上午，阿新聞文化部長艾哈邁德·塔列布即安排接見團長于會泳。這在阿禮賓安排上是十分友好的舉動，而通常是代表團離阿前才安排會見。在京劇團來阿之前，為提請阿方在禮賓安排上重視，關於于會泳身份職務的介紹頗費一番周折。國內通知于的職務是「國務院文化組

副組長」。「組長」是文化大革命中的臨時職位，阿禮賓司怎能弄得清楚「組」是什麼意思，外文又不能翻成「Group」。於是，我們不得不反覆說明這「組長」相當於政府「部長」。儘管阿方在禮賓安排上已非常照顧，還嫌但于會泳仍舊不領情，一下飛機就提出要見布邁丁主席，說要「轉達江青同志的問候，轉送江青的禮品」，還嫌人家部長身份低，對這次會見壓根兒就不重視。

阿新聞部長接見安排在上午九時，阿方派了專車，但為保險起見，使館又派車去接。誰知于會泳不在使館，他帶著幾個演員到海邊照相去了。當于會泳到大使館時，離接見時間只剩二十分鐘。于會泳提出要吃早飯，林大使親自布置廚房準備。當林大使問他禮品準備好了沒有，于會泳突然想起禮品畫軸還沒有題詞簽名，並強調題詞須用毛筆。於是，大家忙著準備筆墨。題完詞後，于會泳旁邊有乒乓球臺，竟然招呼一名演員打起球來。使館同志見此情形都很生氣。于會泳在阿爾及利亞第一次重要的外交活動，竟遲到了半個多小時，這在外交上是一次非常失禮的舉動。

阿部長接見後，于會泳一再要求見布邁丁主席。林大使說，按阿方通常慣例，像京劇團這樣規格的代表團對阿爾及利亞在住房、餐飲等方面安排不滿的彙報，在接見一開始，他就說：「見不到布邁丁，江青同志交給我的任務就完不成了。」在于會泳的一再要求下，使館幾次商請阿外交部轉達中方的意願。阿方拖延了二十多天，為了中阿友誼大局，在京劇團離阿前兩天破格地做了安排。

十一月二十五日下午，布邁丁在主席府接見了于會泳等人。可能布邁丁已經得到中國京劇代表團對阿爾及利亞是個新興國家，各方面缺少經驗，希望中國同志諒解。」然後接著說：「一九六四年周恩來總理訪問阿爾及利亞時請我吃飯，飯桌上有松花蛋，開始我不敢吃，經周總理介紹，我吃得很香。」布邁丁講完後看了看于會泳，而于會泳竟笨拙得連口也開不了。這時，林大使趕忙出來打圓場，才避免了一場尷尬。

當于會泳向布邁丁轉達「江青同志的問候」，轉送了江青的禮物之後，布邁丁略加思索後說：「請轉達我對毛主席和周總理的問候和良好祝願。」布邁丁在提到江青時，還特別強調向鄧穎超同志問候。消息傳來，大使館工作人員個個喜形於色，一致稱讚布邁丁講得好，有水準。布邁丁是國家元首、政府總理，而江青在政府中沒有

任何職務，憑什麼以個人名義向布邁丁問候、送禮！于會泳在阿爾及利亞開口江青、閉口江青，甚至在接受阿記者採訪時大肆宣揚：「我們國家有個領導人叫江青。」使館同志對此議論紛紛，非常氣憤。

四、首場演出的風波

一九七四年十一月一日是阿爾及利亞武裝革命紀念日，也是阿國慶日，是舉國歡慶的日子。阿政府規定，十月三十一日全國舉行各種演出活動。阿方安排我京劇團在東部地區第四大城市安納巴演出。二十八日上午，京劇團到達安納巴。省長當天就接見劇團團長，並派出各種技術人員協助我舞臺工作人員一起加班加點，於三十日上午將舞臺裝好。通宵未眠的劇場經理阿古米高興地對于會泳說：「明天晚上演出不成問題了。」誰知于會泳把手一揚，冷言冷語地說：「我們還沒有準備好，明天不行。」阿古米大吃一驚，連忙把我拉到他的辦公室，說：「三十一日晚上的活動，是全國統一安排的，如果安納巴大劇院不演出，上級要怪罪我的。現在劇院的票也賣出去了，報紙也發了消息，無論如何請中方克服困難，按計畫演出。」阿古米緊緊地抓住我的手央求道：「如果明晚不演出，不但要撤我的職，甚至要坐牢。」說著說著，他幾乎要哭出聲來。我感到事情的嚴重性，立刻回去和侯參贊商量，我們一致認為，三十一日不演出是不對的，一定要說服于會泳按計畫演出。下面是侯參贊和我同于會泳交涉的對話：

侯：我們是為慶祝活動而來的，阿爾及利亞統一安排的慶祝活動，我們不演出說不過去。

于：請你們轉告對方，由於安納巴機場海關拖延了半天，耽誤了我們開箱、裝臺和彩排，明晚無法演出，勉強演出，不能保證品質。

嚴：劇場的票都已經賣出，電臺、報紙也發表了消息，全國各大劇院都在演出，如果唯獨安納巴大劇院不演出不好交代。

于：可以把劇場讓給他們，由他們另行安排。

侯：三十一日演出是全國統一安排的，這裏是我們的演出地點，他們臨時找不到劇團。

于：演出品質問題我要對江青同志負責，這兩天連續排戲，沒有休息，不能保證品質。「兩場一休」是政治局定的。

嚴：人家朝鮮《賣花姑娘》劇組一天演出三場。

于：他們怎麼能和我們相比。

侯：這些話內部好說，阿方不好理解！

于：那就說服阿方。

侯：那你去說服，你是團長，你定好了！

侯參贊和我反覆陳述理由，但于會泳的態度非常僵硬，無法說通。劇場經理又來催問，如果再不解決，他就去阿爾及爾請求處分了。我們覺得不演出是錯誤的，如果事情鬧大了，我們在政治上、外交上都將處於被動地位。雙方越爭越激動，幾乎要吵起來。侯參贊說完氣沖沖回到自己房間。在侯參贊離開後，于會泳向我咕噥了一句：「代表團歸使館領導，你們定吧。」

這句話倒啟發了我，外交部有規定，凡出訪的代表團不論是什麼級別，均須接受大使館的領導。既然于會泳自己說出「代表團歸使館領導」，我立即趁機提出此事何不請示林中大使。此時于會泳也自覺無趣，便同意請示林大使。在電話中，林大使首先詢問了演員身體狀況、準備工作進展如何，然後婉轉地表示，還是爭取在三十一日演出為好。于會泳在電話中也不得不表示一定克服困難，掛上了電話，于會泳沉思了一下說：「演出《杜鵑山》實有困難，可推到十一月二日。三十一日晚可以演出幾齣折子戲，如《沙家浜．智鬥》、《林海雪原．打虎上山》、《杜鵑山》的武打節目等。」

當劇院經理阿古米得知三十一日能夠照常演出，也不管什麼是折子戲，激動得熱淚盈眶，高興得跳了起來，緊緊抱住我說：「你們救了我，要不然別說剛上任半年的官要丟，甚至還會把我抓起來坐牢。」一場首場演出之

爭，到此告一段落。三十一日晚，安納巴劇院張燈結綵，喜氣洋洋。劇場座位無虛席，省長格札利等十三名政要全部出席，氣氛熱烈友好。而十一月二日《杜鵑山》首場演出時，當地政要只有民族解放陣線的一人出席，保留的五十個座位非常顯眼地空著。于會泳囿於保證演出品質，而喪失了《杜鵑山》首演的成功。

五、《杜鵑山》的演出效果

我京劇團訪阿共三十三天，先後在安納巴、奧蘭、阿爾及爾三個城市共演出九場。觀眾對每場演出都報以熱烈掌聲，演出收到了預期效果。在這三十多天裏，我全程陪同，九場演出幾乎每場都看，從前臺看到後臺。從觀眾的掌聲中可以看出，他們的熱情發自內心，並非僅僅出於禮貌。因為觀眾都是自己買票入場，沒有必要為不熟悉的中國京劇團捧場。在演出前，我曾擔心阿爾及利亞觀眾對中國京劇能否看得懂。京劇團可能也考慮到了這一點，事先在國內就做了充分準備，如舞臺兩邊打出阿、法文字幕，每張觀眾椅子上安裝了阿、法文「譯意風」，傳譯阿、法文臺詞，另外還發給每位觀眾介紹劇情的圖文並茂的說明書，可謂不惜工本。加之《杜鵑山》劇情緊張熱烈，一環扣一環，農民革命武裝鬥爭的艱苦曲折和勝利的喜悅，緊緊抓住了觀眾的心。演員唱腔優美，武打乾淨利索，觀眾歎為觀止。最為精彩的一幕是，當黨代表柯湘（楊春霞飾）在群眾會上大聲詢問：「凡是給地主老財幹過活的把手舉起來！」隨著臺上扮演貧苦農民的演員一個接一個舉起手來高聲回答：「我幹過！」「我也幹過！」這時在臺下觀眾席裏，突然有一位平民打扮的阿爾及利亞觀眾站起身來大聲說：「我也幹過！」全場開始為之愕然，隨即鼓掌叫好。這位觀眾真的是貧苦農民嗎？如果真是，那太感人了。即使不是，帶一點調侃，那也說明這齣戲完全為觀眾所理解，觀眾的思想感情已融入戲中。主要演員楊春霞扮演的主角柯湘，唱功、武打，文武雙全，在聚光燈下一個亮相，全場為之傾倒。在與京劇團相處的日子裏，我感到對京劇藝術的改革確有必要，如舞臺布景的現代化和伴奏音樂的改進。除了傳統的京胡、二胡、板鼓三大件之外，中西結合，大提琴、小提琴、圓號、小號等用於交響樂的樂器和京胡、二胡配合，音域遼闊，氣勢恢宏，收到了意想不到的效果。

《杜鵑山》在阿爾及利亞演出成功，絕不是偶然的，這是和全體演職人員的努力分不開的。在安納巴，我有幸幾次觀看他們夜以繼日地排練。于會泳坐在觀眾席的中間位置上，手持話筒，像指揮官一樣發號施令，不時地命令「停」，然後指點哪些不對，如何改進，再重新來一遍；一會兒又是「停」，還叫了一聲「鑔」。開始我聽不懂，原來鑔是打擊樂器，慢了一拍。就這樣錯了重來，再錯再重來，好似拍電影，一個鏡頭要來回折騰好幾次才算過關。每次排練都到凌晨一兩點。安納巴地處海濱，晝夜溫差很大，夜間非常寒冷。排練結束時，我看到楊春霞披了一件棉軍大衣，疲憊不堪地從臺上走下來。我說：「這麼晚，太辛苦了。」她說：「是的，正式演出倒不怎麼辛苦，辛苦的是排戲，于團長抓得非常緊。」這幾天我們和于會泳爭論不斷，對他實在沒有好印象。但見他為演出品質認真負責，不辭勞苦，一絲不苟，在這點上似應對他有所肯定。他原是上海音樂學院教師，在音樂上很有造詣，在樣板戲的配樂改革方面做出了一定成績。可惜他緊緊追隨「四人幫」，犯下了不可饒恕的罪行。據說他在絕命前為自己做了結論：「罪有應得，死有餘辜。」可惜啊，如果沒有文化大革命，沒有那份個人野心，老老實實地在音樂領域刻苦鑽研，有所發展，有所創新，那該多好啊！我想他在生命的最後一刻，該會想到這些的。

《杜鵑山》在阿演出成功，除了演職人員盡心盡力外，也離不開大使館的全力支持。在慶祝阿爾及利亞武裝革命二十周年期間，我國還派出了一機部李水清部長率領的政府代表團和成都軍區司令員秦基偉率領的軍事代表團。接待這兩個團，從政治意義上講要比京劇團重要得多，但大使館對他們並沒有花太大力氣，而接待後者，大使館幾乎進行了總動員，除了侯參贊和我，使館還派了翻譯、廚師和工作人員隨團活動。京劇團的吃、住、演出，大使館操盡了心。為了解決演員在外地演出前因飲食不習慣，吃不飽肚子的問題，我們動員了附近中國醫療隊同志為劇團做肉包子、茶葉蛋，在演出前兩小時準時送到。劇團裏如有人頭疼腦熱，醫療隊醫生隨叫隨到。生活上最困難的是住的問題，阿爾及利亞是新興國家，即使像安納巴這樣全國第四大城市也僅有三家旅館，而且規模不大，客房很少，無法容納一百八十多人的大團。市政府決定選擇一所條件較好的學校放假十天，騰出校舍接待京劇團。于會泳對住學生宿舍非常不滿。

為了照顧團部幾位領導和少數主要演員工作上方便，在每個城市都力爭在市內找一家旅館安排幾個房間，在安納巴連這一點都很難辦到，真可謂一房難求。最後，阿方還是在離劇場不遠處硬是擠出幾間客房。住房問題弄得阿方接待人員也很煩惱，劇院經理在我面前發牢騷說：「明明知道自己接待能力不夠，還請人家來，又招待不好，何苦來哩。」他是對自己的政府發牢騷，發布邁丁主席的牢騷，可我們聽了很不自在。在演出條件方面，劇院的條件也難以滿足京劇團的種種嚴格要求。在奧蘭邁出演時，為了戲中主角柯湘一次幾秒鐘的亮相，需要一支很強的光束從遠處射向舞臺，而當時劇場的電力負荷無法承受，不得不從一百公里以外的穆斯塔加奈爾市，臨時拉一條專用電線才解決了問題。如此，可見阿方為配合我劇團演出達到最佳效果，可謂盡心盡力了。

京劇團演出的最後一站，是阿首都阿爾及爾。此時為慶祝武裝革命二十周年紀念活動的繁忙景象已經過去。這時，大使館同志和京劇團演員交往增多，彼此甚為融洽。在文化大革命年代，政治上敏感的話題都不願涉及，但仍擋不住同志間的友誼。同志們對《杜鵑山》的演出讚不絕口。使館同志和楊春霞等演員多次在一起攝影留念。我注意到團內多數人對江青的倒行逆施多有反感，特別是那件「江青服」，女同志並不喜歡，但又不得不穿。那是一種沒有衣領的連衣裙，式樣既不大方，又不美觀。我故意問她們穿這種服裝感覺如何，有的笑而不答，有的搖搖頭。還有那雙當作禮品送給女演員的塑膠涼鞋，我說這種鞋在國外市場上很便宜，是勞動時穿著的，她們聽了擠擠眼睛笑笑。

一九七四年十一月二十七日中午，還是那兩架專機，伊爾六二乘坐京劇團成員，波音七〇七裝載道具。飛機徐徐飛離跑道，在阿爾及爾上空盤旋一周之後向東飛去。送行的大使館同志長長地吁了一口氣。這次訪問，江青、于會泳等人不但花費了國家大量金錢，而且在外事工作方面留下了諸多不良影響。值得寬慰的是，全體團員日夜奮戰，以精湛的京劇藝術表演，贏得了阿爾及利亞觀眾的廣泛讚譽。

嚴廷昌，〈革命樣板戲《杜鵑山》出國演出記〉，《百年潮》二〇〇九年第一期。

第九篇

知情者見證

「文革」前的幾場文藝風波

林默涵◎撰

林默涵（一九一三—二〇〇八），原名林烈，福建武平人，著名文藝理論家。一九五〇年被任命為政務院文教委員會辦公廳副主任、計畫委員會委員；一九五二年任中宣部文藝處副處長，一九五四年任處長；一九五九年被任命為中宣部副部長兼文化部副部長。他組織領導了現代京劇《紅燈記》、芭蕾舞劇《紅色娘子軍》的創作工作，並參與了大型舞蹈史詩《東方紅》的創作。

上世紀六〇年代是中國文藝界的多事之秋，剛剛制定了「文藝十條」，周總理、陳毅元帥在廣州會議上發表了貫徹雙百方針、糾正「左」的錯誤的重要講話，讓文藝界歡欣鼓舞。突然形勢驟變，毛澤東發表了兩個批示，康生點名批判了一批優秀電影，隨即姚文元批《海瑞罷官》的文章在江青的策畫下出籠，《二月提綱》遭到毛澤東的嚴厲批評，等等，中國處在了「文革」爆發之前的風雨飄搖之中。

作為「文革」前主管文藝的領導者之一，林默涵親歷了這幾場風波，他的回憶對我們瞭解那段歷史，提供了一些鮮為人知的內幕和細節。

＊兩個批示讓文藝界措手不及

經過調整，局面正在向好的方面轉化。但是，到一九六三年又發生了逆轉。

也正是從一九六三年開始，江青插手文藝工作。解放之初，江青在中宣部當過半年文藝處長，以後就生病了，長期沒有做事。毛主席曾對喬木說過：「江青不會做什麼工作，你們也不要用她。」但是，後來主席改變看法了，曾對周揚說：「江青看問題很尖銳。」江青到了中宣部，就發號施令。她召開會議，部長、副部長都要到會，定一同志也不好頂她。她的野心是逐步擴張的。她想先抓中宣部（文藝）、北京、上海，然後抓全國。抓中央和北京是有阻力的，她便先抓上海。抓上海很順當。柯慶施投了這個機，靠上了江青。靠上江青就等於靠上主席。江青每年都要到上海，聯繫人就是張春橋。上海市委其他人想見江青很不容易。

一九六三年四月，中宣部召開文藝工作會議，主要是為了批判「蘇修」。參加會議的人控制得很嚴，同蘇聯有絲毫聯繫的人都不能參加。在這個會上，爭論了關於「大寫十三年」的口號問題。這個口號是柯慶施提出的。柯慶施、張春橋主張只能寫關於建國後十三年的題材，不能寫別的。他們搞的華東戲劇匯演，就只能演十三年的戲，不許演別的。北京一些人不同意這個口號。邵荃麟等同志在會上發表不同意見。我在總結中說：「提出寫十三年就是沒有準備發言，為了反駁，便發言大講大寫十三年的好處。周揚要我總結，我在總結中說：『提出寫十三年就是寫社會主義時期，這沒有錯誤，也應該寫，但是不能說十三年以前的就不能寫。近百年來中國人民可歌可泣的英勇鬥爭，幾千年的優秀文化遺產都不能反映嗎？那就太狹窄了。』按照柯慶施、張春橋的邏輯，反映新民主主義時期的文藝作品不能算是社會主義的作品，連《白毛女》也不算，那麼〈國際歌〉、毛主席的詩詞算是什麼呢？

毛主席第一個文藝批示（即說文化部是「帝王將相部」、「才子佳人部」、「外國死人部」的批示）的由來是：當時中宣部文藝處搞了一份關於上海舉辦故事會有成效的簡訊，給了江青。一九六三年十二月，主席在這個簡訊上寫了批示，這就是第一個文藝批示。主席的批示不是批給中宣部，而是批給彭真、劉仁同志的。彭真看到批示很緊張，打電話給周揚和我，要我們到他那裏看批示。彭真說：「這個問題要認真處理，要向政治局寫報告，請少奇同志來抓。」因此，一九六四年元旦，少奇同志召開文藝座談會，貫徹這個批示。

實際上，一九六三年以來，各地都在抓現代戲。當時，總理也抓這個工作。中宣部、文化部都很重視。江青看了滬劇劇本以後，向中搞極端，說什麼只准演現代戲，不准演古代戲。京劇《紅燈記》劇本是她推薦的。江青國京劇院推薦，經過阿甲、翁偶虹等大幅度修改成為京劇劇本。《沙家濱》，也是江青推薦劇本《蘆蕩火種》，

經作家汪曾祺改編而成的。至於《紅色娘子軍》，同江青毫無關係，是我們定下來的。我曾帶京劇團到上海滬劇團學習過。周總理親自抓大型音樂舞蹈史詩《東方紅》的編導和排練。

正當全國京劇現代戲在北京舉行觀摩演出的時候（一九六四年六月五日至七月三十一日），六月二十七日，毛主席的第二個批示（即說文聯各協會有可能「要變成像匈牙利裴多菲俱樂部那樣的團體」的批示）下來了。這個批示的由來是：第一個批示下達後，文聯各協會都整風檢查工作。整風告一段落時，寫了一個報告交給我，我看後修改了一下，送周揚看。他不滿意，認為寫得不深刻，沒有提出改進工作的具體措施，因而把報告壓下了。後來，江青問我：「主席批示（指第一個批示）以後為什麼沒有行動？」我說：「已經進行了學習和檢查，並寫了一個總結（草稿）。」江青要看，我只好把稿子從周揚那裏取來給她。江青轉給主席，主席就在這個報告草稿上批了那麼一大段話。批示下達後，大家沒有思想準備，打了一悶棍，震動很大。

就在京劇現代戲觀摩演出結束時，周揚在會上已經做完總結，康生登臺講話了。他亂加批評，點了電影《北國江南》、《林家鋪子》、《早春二月》、《舞臺姐妹》等一大串，說都是毒草，應該批判。顯然，康生又在搞投機。康生講了，只能照辦。中宣部給中央寫了請示報告，提出公開放映和批判影片《北國江南》、《早春二月》。毛主席在報告上做了批示：不但在幾個大城市放映，而且應在幾十個至一百個中等城市放映，使這些修正主義材料公之於眾。可能不只這兩部影片，還有別的，都需要批判。[1]

楊天石，《百年潮》雜誌社編《文壇與文人》（上海辭書出版社，二○○五年）。

林默涵談《紅燈記》創作經過

林默涵◎撰

在上海休養的江青看了上海愛華滬劇團演出的《紅燈記》，她向我推薦這個本子，建議改編成京劇。我看了覺得不錯，便交給了阿甲。阿甲同志是精通京劇藝術的，他不僅寫過劇本，擅長導演，而且自己的表演也很精彩。在他和翁偶虹同志的合作下，劇本很快改編成了，即由阿甲執導排演。全戲排完後，請總理看，總理加以肯定。後來，江青也看了。在《紅燈記》的修改過程中，江青橫加干預，給阿甲等同志造成了很大困難。

一天晚上，江青忽然跑到總理那裏發脾氣，說京劇院不尊重她，不聽她的意見，糾纏到快天亮。總理無奈，只好回去休息，我叫林默涵抓，如果他抓不好，我親自抓。」第二天，總理的祕書許明同志打電話告訴我這些情況，她說：「總理說要你抓，你若抓不好，他親自抓。」我說：「這樣的事情怎麼好麻煩總理呢？我一定努力抓，請總理放心！」

為了提高《紅燈記》的演出水準，我建議《紅燈記》劇組的同志到上海學習、觀摩愛華滬劇團的演出，由我帶領；還有哈爾濱《革命自有後來人》劇組的同志也一塊去。愛華滬劇團為我們演出了兩次。為了答謝上海愛華滬劇團的同志，我們邀請了滬劇團的導演和幾位主要演員來京觀看京劇《紅燈記》的演出。那天，在人民大會堂小禮堂給毛主席及其他領導同志演出，主席同愛華滬劇團的同志們親切握手，他們非常高興。[1]

[1] 〈林默涵談《紅燈記》創作經過〉，《中國文化報》一九八八年四月二十七日。

憶老友阿甲與京劇現代戲匯演

張穎◎撰

張穎（一九二二─），出生於廣州，外交家、文藝評論家。一九三七年抗戰爆發不久即赴延安，魯藝藝術學院戲劇系首期畢業生；一九三九年調重慶任中共南方局文委祕書、《新華日報》記者、《群眾》雜誌編輯、新華社駐南京特派記者。建國後任中共天津市委宣傳部理論處處長；一九五五年調北京任劇協書記處書記、黨組書記、《劇本》主編等職；一九六四年調外交部，歷任新聞司、西歐司副司長，中國駐加拿大大使館政務參贊；一九八三年以中國駐美大使館大使夫人身份隨駐美大使、外交部副部長章文晉出使美國。出版《外交風雲親歷記（增訂版）》（湖北人民出版社，二○○八年）。

一

我與阿甲認識近七十年，是老同學、好朋友。前些年他已不幸離開人世。有些事常使我懷念：他為人善良、勤奮好學，在中國京劇改革和承傳發展民族藝術上有不可磨滅的功勞，應該記下他的歷史功績。

一九三八年初在延安，魯迅藝術學院成立之初，我與阿甲同是第一期的學生，但無論年齡和學歷，我們都相差甚遠。那時，他已是蘇州美專（或杭州美專）繪畫專業的畢業生；我僅是個十五歲的毛丫頭，陰錯陽差也進入了魯迅藝術學院戲劇系。雖然我們是同年級同學，但他年齡比我大十多歲，常常像個大哥哥那樣照顧我。魯藝第一期，設有戲劇、美術、音樂三個系，不過五十多個學生，連院長、老師、行政領導人員加起來，也不過百人。

大家相處得非常融洽，工作和生活在一起像個大家庭。那時候我想，人與人之間的關係就是偉大的革命情誼吧。

阿甲原名符律衡，是浙江人。他地方口音很重，還有點口吃的毛病，一開口說話總是先「啊，這個這個」，聽起來很像「阿甲」，以後他就把名字改為「阿甲」了。他的真名實姓後來倒到做舞臺美術工作，我們全校人手少，美術系的同學除了專業的素描寫生等作業之外，很多時間都要為戲劇系的演出做好像被人忘掉了。在魯藝初期，演出任務不少，工作常常在一起。我雖說是演員，但演出任務很少，因為我一腔廣東音無法演話劇，多數時間在後臺幫忙，在阿甲指導下搬桌椅、管服裝什麼的，所以大家很快就熟悉了。阿甲不僅是個美術家，還很喜歡京、崑，唱得很不錯。有一陣他說讓我改行學京劇，他會好好教我。我感到很可笑，北京話我都說不好，還能唱京劇？但在以後我倒成為新歌劇演員了。

在延安時，不少老首長、老幹部，包括毛主席、朱老總等，都喜歡聽京劇，不大喜歡話劇，所以，不久以後，魯藝來了一些會唱京劇、拉二胡和其他場面的學員，有金紫光、張東川、任桂林、王一達、任鈞等人，大家湊在一起，時常唱京戲，不過沒有正式演出。大概到一九三八年末，那時江青也到了魯藝當女生輔導員，她會唱幾句京戲，活動能量也大，對領導瞭解，於是排演了一齣京戲，把田漢改編的《打漁殺家》改為《江漢漁歌》，由阿甲和江青主演。這是延安首次完整演出的一齣京戲（當年叫平劇）。首長們看了很高興，於是在魯藝創辦了第一個「延安平劇團」。阿甲是個領頭的，還有金紫光、張東川、任桂林、王一達、王久晨、任鈞等人；以後又有從上海到延安的方華，大家從國統區買來戲箱、服裝頭面等等，逐漸地很齊全了。大概一九三九年初，演出了由《林沖夜奔》改編的《逼上梁山》。這時，齊燕銘、羅合如等同志都參加了平劇團的領導，從此魯藝有了「實驗話劇團」和「延安平劇團」。後來「延安平劇團」主創的《三打祝家莊》成為革命京劇的典範之作，流傳很廣，受到很高的評價。

二

新中國成立以後，成立了「中國京劇院」，原來「延安平劇團」的人員成了骨幹，而原有的中國京劇名角

梅蘭芳、葉盛蘭等人，以及戲劇名家馬彥祥，和其他解放區調到京劇院的人如馬少波等，就都到了「中國京劇院」。「中國京劇院」成為全國首屈一指的京劇團，而各地方劇種如豫劇、山西梆子、江南的越劇、淮劇也都逐漸發展壯大，在全國形成了百花齊放的局面。

在上世紀五六〇年代，無論是城市或農村，地方劇種在對廣大人民群眾宣傳教育和娛樂方面起到至關重要的作用。但是戲曲演出的劇碼，主要內容都是歷史題材，劇碼也大都是過去遺留下來的，幾乎沒有反映現實生活或先進事蹟和人物的新戲。當時曾有一些思想進步、敢於創新的戲曲工作者，開始嘗試用戲曲形式來反映當代生活和先進人物，我記得比較早的有山東呂劇《李二嫂改嫁》，郎咸芬等主演，來北京演出後引起極大的震動，好像警醒了廣大戲曲工作者，原來戲曲也可以大有作為的。文化部也表彰了這些成功的嘗試。隨後又有河南豫劇大師常香玉新創作的豫劇《朝陽溝》、山東的京劇《紅嫂》，也獲得很大成功，受到廣大人民群眾和文藝工作者的極大歡迎，並從戲劇理論和發展方向上提出了一些問題：中國戲曲雖然有著悠久的歷史，也形成了各自一套相對固定的規律和形式，不容易打破用來反映當代生活。但事實並非如此，許多劇種的大膽嘗試證明了，程式並非都是不可變更的，而唱腔和表演亦可以在原來的特點上加以繼承和發展，這就使得原來的各劇種獲得更大的發展空間。在這種情況下，對京劇提出了新的問題，由於京劇經過二百多年的不斷完善，無論唱、唸、做、打都更程式化，更難於變更，改革很容易失去原有的完整韻味和特色。雖然京劇本身有各大門派的不同，但都限於唱腔和表演上，而主要的各式框架是不變的，那麼京劇能否演當代題材呢？其實在一九五八年「大躍進」時哈爾濱京劇團名演員雲燕銘就帶來京劇現代戲《革命自有後來人》，但是由於不少問題未解決好，沒有引起京劇界的注意罷了。

三

一九六三年到一九六四年間，毛澤東對文藝工作很不滿意，曾經做過兩次批示，非常嚴厲地批判了中國文聯和文化部是「帝王將相、死人部，快要墮落為裴多菲俱樂部」等等，引起文藝界極大恐慌，並已開展對不少名作

家如田漢、陽翰笙、阿英等人的大批判。其實，這時文化部已經在籌辦全國京劇現代戲匯演，審查演出並挑選優

秀劇碼。當時，我在戲劇家協會工作，主管劇本創作，所以就參加到全國京劇匯演辦公室

讀各地送來的劇本。本來這次匯演規模不大，有實驗性質，後來國務院批示，既然是全國性匯演，那麼應該把範

圍擴大；只要有排好的劇碼都可以到北京來參演。所以，當時有數十個新劇碼。為了挑選出好劇碼，我們首先會

注意到北京的劇團，當時中國京劇院排練的《紅燈記》已接近完成。我曾到人民劇場看過幾次，這一劇碼是由以

前哈爾濱京劇院的《革命自有後來人》劇本重新改編而成的。改編者主要是翁偶虹，也有副院長張東川，總導演

就是阿甲。他們組成一個班子，包括主要演員李少春和杜近芳等人，除了故事內容和《革命自有後來人》相似，

其他的都已完全改了；特別是人物創作非常具有典型性，唱腔既沒有脫離京劇韻味，又加上音樂伴奏的創新，導

演的調度，舞臺美術現實和人物性格造型等等，不僅已經完成，而且幾近完美。我們曾去看過幾次，看過排練的

人都很讚賞。北京京劇院的《沙家濱》，是由上海滬劇《蘆蕩火種》改編的，趙燕俠、馬長禮和譚元壽等人不斷

創新，整個戲完成比較晚一些。那時，還有上海京劇院的《智取威虎山》則是由北京人藝的話劇改編的，我們沒

有去上海看排練。

周恩來總理為了推廣和發展京劇現代戲，批示只要排演出新戲的都可以到北京參演，這樣一來，我們的工作

量大為增加。我們收到二十多個新劇碼，記得已經比較完整的有河南京劇團的《朝陽溝》，雲南京劇團由關鸝鸝

主演的《戴諾》，山東有《紅嫂》、《奇襲白虎團》，湖南有《屈原》等等，把劇本寄來，我們看過都覺得很不

錯。但是，時間已不允許我們到更多地方觀看排練。比如遠道的雲南就讓他們提早進京；因為是名演員關鸝鸝創

作演出的，應該比較好。當時有一齣戲比較特別，即山東省京劇團的《奇襲白虎團》，以抗美援朝為題材，舞臺

上出現了美國兵，而且有志願軍與美軍開打的場面。這是所有劇本中獨一無二的，引起我們的極大興趣和關注。

山東省委特別重視，由省宣傳部領導，由省委宣傳部派出人員審查，我們當時也實在派不出人去濟南

看戲，就提出讓山東省京劇團提前來京，在北京審查該劇，他們知道後很快由省委宣傳部閻副部長率團到北京來。

這次京劇匯演是由國務院批准，由文化部主辦、中國劇協協辦的，中宣部也派人來參加了，林默涵是主要領

導之一。匯演本來與已經多年未參加文藝領導工作的江青無關。有一個晚上，我們正在人民劇場觀看中國京劇院

連排《紅燈記》。這時《紅燈記》已基本完成創作，只是讓有關人員再次來看彩排，並提出修改意見。當晚，林默涵和我們幾個業務有關人員到場觀看，阿甲和張東川還特別和我們坐在一起，以便互相交換意見。演到第一場時，忽聽劇場外邊傳來汽車聲，繼而是零亂的腳步闖進了劇場，大家都很驚愕。只見周揚帶領一群人走入劇場，和周同行的是一個穿軍裝、戴軍帽、披著首長軍大衣的人，大踏步走進來。這時大家都站起身來張望。周揚放大嗓門喊道：「江青同志來看望大家了！」帶頭鼓掌，又接著喊：「江青同志很關心京劇現代戲，你們繼續排練吧。」這時，在場眾人都發呆了；有些人是認識江青的，大多數人恐怕沒有見過面。阿甲走近前去，伸出手來同時又像鞠躬。江青卻打哈哈地說：「阿甲同志，大導演呀，聽說你要把斯坦尼演出體系與京劇相結合，很好嘛！」同時伸出手來與阿甲的手碰了一下（其實，她並沒有坐下來看排練），環視一下所有人說：「很好，很好，我下次再來看排練！」隨後昂首闊步走出劇場，周揚緊跟其後。

沒有過幾天，《紅燈記》排演過半，江青真的又來到人民劇場，還是由周揚陪同，坐下來看完排練。她讓所有主要演職人員，包括編劇導演、主要演員，我記得有張東川、阿甲、翁偶虹、李少春、杜近芳、袁世海、高玉倩等，圍成一圈坐下了，江青發言，很嚴厲地說：「你們的編導都沒有地下工作的經驗，難道暗號就是一盆花嗎？李玉和一家都很貧窮，怎麼穿新衣服？京劇有化子裝嘛，應該改。李玉和是工人階級，英雄人物，李少春個子太矮了，演唱都不夠有分量，缺少英雄氣。杜近芳是唱青衣的，鐵梅應該是小旦。」這齣戲還要大改，李少春、李少春、對，我們一定按照你的意思修改，如何改請你指示。只是兩個主角不能換，因為已經排了好幾個月，而且唱腔動作設計等都是李少春他們自己創作不斷修改才有今天的連排，時間很緊，演員就不換了吧，求你啦江青同志！」但江青毫無所動，站起身就走出了劇場。

一九六四年六月京劇現代戲觀摩匯演期間《紅燈記》主角沒有換，演出很成功，受到廣大觀眾的好評。大家都認為這是匯演中最成功的現代京戲：既很好地繼承了傳統，又有所創新。阿甲和張東川他們都非常欣慰。我們曾在一起談論：《紅燈記》的成功，無疑使京劇這一古老又有嚴格規律的劇種找到了廣闊的發展道路。

一九六五年底，文藝界的「大革命」之風已開始颳起來了，陰風陣陣，人人不知所措。江青活躍起來……她首先要在京劇中鬧革命，就在全國京劇匯演的總結大會上。這次總結大會原來已決定請周恩來總理做總結報告，我記得是下午兩點半開會，人們都興高采烈等著聽周總理的報告哩。全國各地來京參加匯演的領導和主創人員參加，我記得主創人員參加，可緊跟著的卻是江青和她的衛士們。這引起了會場竊竊私語一陣騷動。開會時由周揚陪同周總理來到會場，江青一行在前排坐下了，周總理即開始做總結報告，我記得主要內容是這樣的：充分肯定這次匯演的成績，為京劇改革找到了很好的道路，提供了成功的經驗；又特別提到演員們的努力嘗試和創造，尤其是不少京劇名家們如馬連良、李少春等都十分熱情地參加京劇改革，為今後改革獲得很好的經驗；鼓勵大家繼續努力，力創新績。會議由齊燕銘同志主持，周總理講話後，會議本來應該結束了；江青忽地站起來，氣急敗壞地跑上講臺，對著麥克風大聲吼叫，大家不知所措，周總理站起來，招手讓大家坐下，說：「江青同志有什麼話請講吧。」江青沒頭沒腦地就罵起來：「解放到現在你們都幹了些什麼呢？都是帝王將相、才子佳人！你們都拿著這樣的高薪，一月幾千幾萬，你們不是白吃人民的小米嗎？你們對得住人民百姓嗎？你們那些改革都是什麼？」眼看著全體人員臉色刷白，無所適從，周總理向大家招了招手說：「再見了，同志們。」獨自走出會場。江青一夥緊跟其後。

四

江青的京劇革命開始了，首遭其禍的是《紅燈記》。江青到了京劇院召集《紅燈記》主創人員會議：將總導演阿甲撤換靠邊站；浩亮換掉李少春，劉長瑜換掉杜近芳，張東川留下，修改劇本。其實，直到最後也沒改什麼，一直演到現在都與原來一樣。

一九六六年文化大革命開始不久，阿甲因「不聽首長指示」被定為現行反革命份子，關押起來；李少春被打成反動權威關進牛棚，直至鬱鬱而終沒有重現舞臺；杜近芳是幸運地靠邊站。不久之後，有關媒體就大肆宣傳，

說江青領導京劇革命獲得很大成功。《紅燈記》被樹立為樣板，於是板戲由此產生了。《奇襲白虎團》在北京試演時，文化部部長們和匯演辦公室的人都去看了，大家感覺很有特點，確實把京劇「革命化」了，特別是其中的男主角，奇襲連連長，是十九歲的青年演員宋某，他的武功根底很好，整場演出比較流暢，大家都認為是比較好的劇碼。山東省京劇團演出沒有幾天，江青就知道了，也來看《奇襲白虎團》。第三天她在中南海她自己的家中召集了個會，有文化部部長們、齊燕銘、周揚、林默涵、徐平羽等人。我也被江青召了去，我是第一次去那裏，也弄不清叫什麼廳。大廳布置得很舒適，其中最突出的是一張高背沙發，那當然是江青的寶座了。我們都靜靜地等候著。過了近半小時，隨著「噔噔」的皮鞋聲，江青神氣十足地進入大廳，直接坐上她的寶座，掃視一遍在場的人問：「通知的人都到齊了吧？」大家無聲。於是，她開講了……「我去看過《奇襲白虎團》了，很好嘛，真有點革命的味道了。聽說你們還在爭論，有什麼好爭的？我看好得很。你們大概不知道，朝鮮戰場就是毛主席指揮的，五次戰役都是。你們不知道，我可是全都知道。有什麼可爭的？」大家愕然。江青繼續說：「那個小武生多麼出色，是個可以培養的尖子嘛，這是來參演的好戲。」

文化大革命開始後不久，江青就大抓京劇革命。《紅燈記》已成樣板，有主要貢獻的阿甲卻成了現行反革命份子。《奇襲白虎團》的編導、山東省委宣傳部閻副部長呢？江青說：「那個什麼副部長，不就是省委書記譚啟龍的老婆嘛？她有本事改好京劇《奇襲白虎團》嗎？她不聽我的招呼嘛。她和譚啟龍是一路貨，反革命，要打倒！我看團長就換成小宋吧。」於是，《奇襲白虎團》又成為江青的樣板了。

我記得大概是一九八六年，我到湖南省長沙市開創作會議時，和當年的閻副部長住在同一個招待所裏。我們不期而遇，談起當年的事，她倒也是個豁達之人，對我說：「這都是陳年往事啦，江青也垮臺了，還說這些也沒意思了。」

記得在一九六三年時，在「兩個批示」以後，那時文藝界正在狠批「四條漢子」（周揚暫時除外），我所工作的中國戲劇家協會，在中宣部的嚴厲監視下，開展對田漢、陽翰笙、阿英的批判，幾乎天天開批判會。有一天，江青突然召見田漢，讓他把電影《紅色娘子軍》改為京劇。田漢開始時有點受寵若驚，對我說：「看來組織上還沒有拋棄我，江青同志還讓我寫革命京劇哩。」但時不過幾日，田漢就感到非常為難，要把《紅色娘子軍》

由電影改為京劇，有極大的難度，故事情節和人物創造都無從入手。他曾找《劇本》編輯部的編輯們共同討論研究如何著手，當然我們也拿不出好主意。田漢在天天受批判，不斷做檢討，同時也在拚命改編《紅色娘子軍》京劇本，幾次寫的稿都送給江青審查，但都被退回來重寫。這個本子至少七易其稿，但都沒能完成。於是在「文革」中，田漢又增加了一條罪狀：不聽首長招呼，抵抗樣板戲，現行反革命。田漢被抓進監獄，也死於監獄。隨後《紅色娘子軍》由北京芭蕾舞學校校長陳錦清領導，由附屬芭蕾舞團排成芭蕾舞劇，很成功。「文革」開始，陳錦清當然也成了反革命，芭蕾舞成了樣板戲。

到底江青出了多大力氣來創作該劇就不得而知了。前幾年社會上又開始演唱樣板戲了。開始時由於和江青沾上邊，所以一提樣板戲，我和許多人都很反感討厭。其實，這是不對的：江青只是霸占了樣板戲，而所有的勞動都是文藝界同志們、戲劇工作者和專家們辛勤創造的。於是，大家又慢慢喜歡樣板戲了。

一九八六年秋，在一次老延安文藝界的聚會上，我又與阿甲相遇，劫後餘生大家都非常高興；我聽說他當年在延安的伴侶方華已不在人世，而他與抗戰前的結髮妻子復合了，真是可喜可賀。他約我到他家聚會，幾天以後我就去拜訪他們了，而且留下一張照片。他還為我寫下一副對聯，他告訴我，他年事已高，淡泊名利，與世無涉，準備回到老家那美麗的江南小村安度晚年[1]。

[1]
張穎，〈憶老友阿甲與京劇現代戲匯演〉，《縱橫》二○○七年第十二期。

《紅燈記》改編、排演始末
——紀念老友阿甲逝世十周年

張東川◎撰

張東川（一九一七—二〇〇三），直隸（今河北）趙縣人，評劇導演，戲劇活動家。一九三八年參加革命工作，加入中國共產黨，曾入延安陝北公學、抗大、魯藝學習；一九四一年畢業於延安魯藝藝術文學院戲劇系。歷任延安魯藝戲劇部祕書、哈爾濱東北文協戲劇委員會副主任、東北文協京劇團團長；一九四五年後任東北評劇工作團團長、東北文聯祕書長兼副局長兼東北戲曲研究院院長、《戲曲新報》主編；建國後、東北戲曲研究院院長、東北行政委員會文化局副局長兼東北京文聯副主席，一九五六年調中央文化部任藝術局副局長（仍兼評劇院院長）；一九五四至一九五八年任中國評劇院第一任院長，一九五九年任北京市文化局副局長兼北京文聯副主席，一九六一年任中國京劇院任副院長、院長、黨委書記等工作。創作京劇現代戲《平原游擊隊》等劇本，參加導演評劇《小女婿》、《楊三姐告狀》和京劇《雁蕩山》、《恩仇戀》等。

阿甲同志離開我們已經十年了。我和阿甲在京劇戰線上共同奮鬥了五十多個春秋，回憶往事，歷歷在目。一九三八年在延安，就一起參加演出了《打漁殺家》，阿甲飾蕭恩，我飾倪榮，而蕭桂英則由江青扮演。這是京劇第一次出現在延安的舞臺上。隨後又參加演出了根據《打漁殺家》改編的漁民反霸的京劇現代戲《松花江上》。一九三九年在魯迅藝術學院，我們在「魯藝平劇研究團」（阿甲任團長）和「延安平劇研究院」工作，在此期間演出了許多傳統劇碼如《群英會》、《法門寺》、《擊鼓罵曹》等；新編歷史劇如《三打祝家莊》、《岳飛》、《武松》、《逼上梁山》等，以及反映抗日內容的如《松林恨》、《教子參軍》、《難民曲》等。在許多戲中，阿甲都參加了編劇、導演和演出。他不僅是一位優秀的老生演員，而且還潛心研究政治理論、美學理論和

戲曲理論；毛主席還曾邀請他到家中探討戲曲創作等問題。全國解放後，我們在中國京劇院期間，工作配合得十分默契。這時，他把主要精力放在導演方面，曾導演了多部新編歷史劇和京劇現代戲，如《柯山紅日》、《洪湖赤衛隊》等。但是，令他最為刻骨銘心的，莫過於對《紅燈記》的改編和導演了，他為此付出了沉痛的代價。我在這個問題上是和他同命運的，現將對《紅燈記》改編和導演的經過寫出來，也算對老友的紀念吧！

最初促使我寫這個問題，是緣於一九九○年為「紀念徽班進京二百周年振興京劇觀摩研討大會」的籌備會議。當時，由文化部、北京市政府、中國戲劇家協會、中國戲曲學會發起，並與京劇界和社會各界人士組成了紀念委員會，研究安排演出劇碼等問題。大家考慮應有傳統戲、新編歷史劇和京劇現代戲時，大家不約而同地提出了《紅燈記》。有人提出這個戲是江青搞的，不宜演出。但是，經過討論還是把這個戲列入演出項目。但我考慮在十年動亂時期，江青以「革命文藝旗手」自居，飛揚跋扈，對文藝界頻頻插手，橫加干預，致使「江青搞了八個革命樣板戲」的說法流傳甚廣，所以至今有這樣模糊看法的恐怕還有人在，很有必要加以澄清。後來，有一位中央電視臺《東方時空》欄目的彭曉菁同志找到我，說她曾看過兩折由原班人馬演出的《紅燈記》，使她非常興奮，認為是一次很大的藝術享受，因此很想追尋該劇產生的過程。我除了向她做了介紹外，感到還有必要寫成文字，使更多的人能瞭解此事的真相。

一九六三年初，我率領中國京劇院四團赴日本訪問演出，結束後回到北京時，正逢文化部決定舉辦第一屆全國京劇現代戲匯演。中國京劇院籌畫拿什麼戲參加匯演之際，阿甲對我說，文化部送來上海「愛華滬劇團」根據電影改編的滬劇《紅燈記》的劇本，並說劇本是江青從上海帶回來的。我問阿甲：「江青對改編和藝術處理提出什麼意見沒有？」阿甲說：「她只帶來一個劇本，未提任何意見。」阿甲又說，他看了劇本，認為基礎很好，可以改編成一齣很好的現代戲。於是，我們就同有豐富編劇經驗的翁偶虹先生商量，想請他來改編。但他考慮他對現代戲還不夠熟悉，最後決定由阿甲負責改編。接下來就是物色演員，為了保證此劇演出的品質，就從全院挑選；最後，選定李玉和由李少春（A組）扮演，B組由浩亮擔任。李鐵梅這一角色由劉長瑜扮演，李奶奶這一角色，阿甲提議由高玉倩擔任。當時我十分意外，因高玉倩是青衣花旦，如何能演李奶奶？阿甲對我解

釋說，他聽過高玉倩練聲，她的大嗓條件也非常好，以她的表演才能肯定能演好這一角色。於是，就定了下來。

戲中的反面人物鳩山由老將袁世海扮演，其他角色則由一團的演員擔任。這次演員的陣容，可以說相當強大。

接著是對音樂、唱腔、布景、服裝等方面做了安排。音樂方面，擬在京劇樂隊的基礎上，適當增加幾件西洋樂器。以增強音樂的厚度和表現力，請劉吉典同志負責設計。唱腔要根據人物和戲劇情節按京劇的要求重新設計，由李少春設計李玉和的唱腔；李金泉設計李奶奶的唱腔；由劉吉典、李廣伯等共同研究設計李鐵梅的唱腔。關於布景，一要反映時代背景，二要簡潔，舞臺上留給演員充分的表演空間。服裝要適合人物的身份，又要注意美觀；這些請李昌和趙金生共同設計。

一切準備就緒即開始排練。到一九六三年下半年，排到〈赴宴鬥鳩山〉一場，正好是全劇的一半，我們想檢驗一下已排出來的戲的藝術效果，於是在內部做一次彩排，請來中宣部副部長兼文化部副部長林默涵同志還有其他戲劇單位的同志觀看。演出後召開了座談會，大家都非常興奮，一致認為從這半齣戲就可以預計全劇演出是會成功的。同時也提了些寶貴意見，供繼續排練參考。

一九六四年初，全劇排練完畢，在人民劇場舉行了一次內部正式彩排，招待部分文藝界的同志。這次演出引起極大的轟動，在劇場裏，所有的藝術效果都得到了應有的反映。觀眾以十分熱烈的掌聲祝賀這一演出的成功。

這時江青從上海回到北京，聽說我們排了《紅燈記》，想要看一看。於是，我們又在人民劇場為江青舉行了彩排，江青和部分觀眾觀看。由於此劇改編和演出的成功，觀眾完全被戲的藝術效果吸引住了，當演到〈痛說革命家史〉一場時，甚至江青也被感動得流下眼淚。演出結束後，江青感謝了演員。但是，她提出還要再看一次。

幾天後，我們為她舉行了第二次彩排。不料演出後，江青的態度突然改變，不僅未予鼓勵，反而提出嚴厲的批評。她說：「這齣戲沒有排好，上海原來的劇本有〈粥棚〉一場，你們為什麼給刪去了？必須恢復這場戲。」同時，還提出把最後一場中的〈監獄〉改成〈刑場〉。這突如其來的批評，大出我們的意料。阿甲當時稍作解釋說，根據整個藝術結構，做這樣大的改動比較困難。江青很不高興的說：「應該改動！」她同時又提出，要增加李玉和的戲，要給他設計成套的唱腔。阿甲只好說：「那就再想一想吧！」江青說：「你們考慮吧！」說完就氣呼呼地走了。這就是對我們已經排出的《紅燈記》，江青插手並企圖奪取別人勞動成果的開始。

我們回到劇院後，召開了領導幹部的緊急會議，由阿甲介紹了江青對我們的批評和她提出改動的意見，阿甲也說明了他的看法。討論中大家都同意阿甲的意見，認為改編是藝術的再創造，作者有自己整體的藝術構思和情節安排，對原著應允許有取捨，但江青不是一般幹部，她是毛主席的夫人，對她的意見又不便拒絕。應如何處理此事？於是，我和阿甲只好直接向徐平羽副部長請示。徐副部長表示：「你們對江青提意見，有的接受了，有的因改動太大，不符合你們原創作的藝術結構，則應尊重領袖考慮，對她的意見可以保持你們原來的藝術安排。」由於有了部領導的支援，我們也就比較放心了。

沒想到過了幾天，中宣部周揚副部長讓祕書打電話給我，要我和阿甲到周揚副部長家裏，彙報演出劇碼的情況。當講到江青的批評時，周揚同志提醒我們要聽取江青的意見。我解釋說，江青要求我們改動的地方，凡能改動的我們都做了改動，但〈粥棚〉和〈刑場〉兩場，因改動太大，不符合阿甲原來設計的藝術結構，改動很難。

阿甲接著說：「滬劇帶有說唱藝術的特點，它的容量很大，而改編成京劇就不得不做些精減。關於〈粥棚〉一場，我們設計的是在李玉和回家時當面向李奶奶敘述，同樣表現李玉和的機智和勇敢，因此刪去了，戲也顯得精練。至於〈監獄〉一場，已表達了我們想表現的內容，如改為〈刑場〉，則變動太大，還不可避免地要去掉一些原設計的精彩的場面，也有些可惜。」周揚同志說：「江青是毛主席的夫人，也是有修養的藝術家，她提的意見也是為了把劇本改好，在藝術創作上是可以做些試驗的。」周揚同志始終未對我們做硬性安排，只是耐心對我們做說服工作。談話將近半天，我開始感到問題的複雜性，不能再僵持下去了，不要讓周揚同志為難。於是表示，願按照周揚同志的指示，回去研究，把江青的意見做一次試驗！

據事後瞭解，由於我們未接受江青的意見，她非常生氣，跑到周揚那裏告了我們一狀，還當著總理的面發了一頓脾氣。總理對她進行了勸慰，並告周揚同志來處理此事。我才知道周揚同志找我們談話的緣由在此。江青之狂妄可見一斑。

我們按周揚同志的指示，對劇本進行修改。由於江青只下了命令，並未對修改提出任何具體意見。設計情節安排和藝術處理的任務仍然落在阿甲的肩上。他還請來翁偶虹先生，一起絞盡腦汁冥思苦想，設法突破此難關。劇本最後，修改的結果是，〈粥棚脫險〉這場，簡短精練，但也不得不將其他場的戲減少時間以便能加進這場戲。劇

中既表現了李玉和對敵鬥爭的機智、冷靜和勇敢，還表現了他同群眾的魚水之情，因而能得到群眾的支援。在〈刑場鬥爭〉這場，寫李玉和一家三人同鳩山進行堅決鬥爭，使鳩山因失敗而瘋狂發出槍殺的命令，三人英勇就義，使劇情一步一步發展而最後達到高潮，使這兩場戲和已排好的戲的整個框架完全融合一起，得到良好的藝術效果。但對阿甲來說，卻是他一次痛苦的創作過程，因這樣改動，不得不把原來排的赴刑場「三人行」的一場感人至深的情節棄。

改動完成後，我們將這一喜訊報告給林默涵同志，他很高興，但要我們給江青寫一份檢討。我和阿甲感到不解。林默涵同志勸說：「你們原來沒有接受江青的意見，使她很不高興。現在你們根據她的意見，把劇本改得很好，這就很好嘛！你們把這情況向她報告，並寫個檢討，也好讓她下臺階嘛。」回來後阿甲說：「搞了多年藝術創作，由於有不同見解而寫檢討，這還是第一次。」隨後我們兩人只好寫了檢討，送給了林默涵同志。就在我們對《紅燈記》反覆修改階段，匯演已經開始，作為國家一級劇院所排的《紅燈記》竟不能上演，我和阿甲在會演中並坐觀摩別人的劇碼演出時，真是心急如焚。

全劇重新排好後，我們在總後勤部禮堂進行正式彩排。這時江青提出，要請周總理、康生、呂正操以及文化部的領導同志一起審查，儼然這次彩排是江青主辦的。演出後大家在休息室談意見，發言很熱烈。最後總理講話，主要講對李玉和這一地下工作者，在進行工作時應注意哪些方面的問題。並說：「今天戲演得很好，大家提的意見不多，我看再稍改一下就可以演出了。」由於總理的關心對《紅》劇的肯定，幫助劇院過了江青的審查關。隨後，《紅燈記》在觀摩大會上正式演出了三場，每場都引起了強烈的轟動，從藝術效果來看，該劇已獲得很大的成功。這時，江青提出要我們儘量少演出，或者暫時不要演出，注意保護好演員的嗓子，準備給毛主席和中央其他領導同志彙報演出。

時隔不久，《紅燈記》就在懷仁堂演出了。毛主席、劉少奇主席和鄧小平總書記都出席觀看。他們對演出頗為滿意。演出結束後，由周揚同志陪同中央領導同志走上舞臺，同演職人員一一握手，表示祝賀，並一起照了相。現場情緒極為熱烈，這是我們全體人員永生難忘的。

由於《紅燈記》在北京演出的成功，有的省市就要求到他們那裏演出。我們請示了江青，她同意先到廣州

和上海演出。一九六五年結束了在廣州和上海的演出後，就在北京舉行正式公演，觀眾的反應極為強烈。北京的報刊雜誌發表了不少評論文章。《人民日報》邀我撰寫了〈京劇《紅燈記》改編和創作上的初步體會〉，著重介紹了阿甲等對改編和創作方面一些經驗。《北京日報》記者找到我，以〈精益求精《紅燈記》〉為題，從主題思想、表演、如何修改加工等方面進行了訪問報導。六月間，中國戲劇家協會從全國報刊所發表的二百多篇文章中選了四十多篇編輯出版了一本《京劇〈紅燈記〉評論選集》。至此，《紅燈記》的公演即告一段落。

按說《紅燈記》作為參加全國京劇現代戲匯演的劇碼，此時已改編完成，並在北京進行多次成功的演出；但江青卻又節外生枝，她提出，黑龍江京劇團演出的《革命自有後來人》，效果不錯，但也有不足之處，讓我們和黑龍江京劇團互相學習，取長補短，互相靠近。這又給我們出了一個很大的難題。我們在中央組織部招待所租了幾間房，討論這一問題。阿甲非常為難地說：《紅燈記》和《革命自有後來人》是兩個截然不同的創作安排，了檢討。如果說讓《革命自有後來人》向《紅燈記》靠近，我們怎麼好向他們說呢？再者，如果兩個戲都強行向對方靠近，很可能使兩個戲都失去各自的特色。每個戲都應允許有自己的藝術形式，為什麼一定要讓《革命自有後來人》則是塑造一個革命事業接班人的形象，兩個戲怎麼互相靠近？如果《紅燈記》向《革命自有後來人》靠近，是否會影響李玉和的形象？因為，原來江青就告訴我們「三人行」不要影響李玉和拔得不夠高，我們還做了《紅燈記》主要是塑造李玉和這一共產黨員地下工作者的英雄形象；而《革命自有後來人》和《紅燈記》互相靠近呢？我很理解阿甲的為難之處，並同意他支持《革命自有後來人》這一演出形式。但如果不向《紅燈記》靠近，恐怕很難通過江青這一關。於是，對阿甲說：「我過去和裴華（黑龍江京劇團負責人）曾一起在東北大區工作，都是老戰友，我去找他研究一個妥善的解決辦法。」

見了裴華後，我把江青的意見和阿甲的看法都告訴了他，同時也把我們在編排《紅燈記》的過程中，由於一時沒有接受江青的意見而受到批評一事也坦率地告訴了他。裴華聽後表示：「《革命自有後來人》演出後獲得好評，演員有些「自滿情緒，聽了你剛才介紹的情況，我就以此來做演員的工作，引導他們向《紅》劇學習，將感謝對我們的關懷。《紅燈記》演出獲得很大成功，覺得應接受你們因未接受江青的意見而受批評的教訓，非常劇中的李鐵梅寫成是在李玉和的影響教育下成長起來的，這就可以做到互相學習了。」談話後，我向江青做了

彙報。

從以上事實可以看出，在我們已排演出《紅燈記》之後，江青不斷插手，不斷批評，又不斷出難題，使我們無所適從。由於《紅》劇的成功，被群眾譽為樣板戲，這是廣大藝術工作者的創造，並非所謂「江青的樣板戲」。但江青卻把這一群眾創造的藝術成果攬為己有，反而說阿甲不按她的指示辦事，是對作品的破壞。這一切給我們造成了很大困難，但更大的災難還在後頭。

一九六六年，所謂史無前例的文化大革命如疾風暴雨般襲來。那是個是非顛倒、乾坤混沌的歲月。「四人幫」橫行天下，人的尊嚴被踐踏，人身被侮辱、摧殘甚至被迫害致死，幾乎所有單位的領導人和各行各界的知名人士被批鬥、打倒。我和阿甲當然難逃劫難，被戴上走資本主義道路的當權派的帽子。江青宣稱：「在北京有兩個人最不聽話，一個是蕭甲（《沙家濱》的導演），一個是阿甲。」因此，我們被大會、小會批判鬥爭，開始鬥我，阿甲陪鬥；後來，重點轉向阿甲，我做陪鬥，戴高帽、低頭下跪等等。連同我原領導下的一些藝術骨幹四十餘人都被定為「黑線人物」，下放到「紅藝五七幹校」監督勞動，承擔最髒、最累的活，還不斷大會、小會批鬥，使我們痛心不已，精神壓力十分沉重。

在此期間還發生兩件事：一是中國京劇院成立了「《紅燈記》劇組」，根據江青的指示，將《紅燈記》進行了「脫胎換骨」的改造，並在「人民劇場」演出，京劇院的人連同我們「黑班」都被組織前去觀看。回來後阿甲對我說：「看不出什麼『脫胎換骨』，因為框架還是原來的，只有個別地方有點改動。正面人物的表演誇大了，特別是把李玉和加工到神化的地步，大概是按照江青『三突出』的思想改造的。」看了戲之後，又藉此把我和阿甲調到團部進行了幾天的批鬥。

第二件事是由江青安排，在中央刊物《紅旗》雜誌上發表了《紅燈記》劇本。在黨的刊物上發表劇本，這還是第一次。還發表一篇題為〈為塑造無產階級的英雄典型而鬥爭──塑造李玉和英雄形象的體會〉，在這篇文章中點了阿甲的名，被說成是反革命份子。這件事給阿甲造成了異乎尋常的極為沉重的壓力，認為在中央刊物上點了名，等於是已經定了性，永無翻案的可能，因此情緒極為低沉。我雖然也為阿甲擔心，但仍盡量勸慰他，使他把心放寬，認為將來總會有澄清事實做出正確結論的一天。那時在幹校的一間大房子裏，原有十幾個人同住，後

來其他人都陸續調走，在空曠的大房子裏只剩下我和阿甲兩人了，在心情十分沉重的情況下，過著淒涼、單調的生活，但緣於我們深厚的革命情誼，不斷互相鼓勵，互相慰藉，終於堅持下來。

「多行不義必自斃」，曾經倡狂一時的罪惡的「四人幫」，終於被押上了歷史的審判臺，全國人心大快。在審判江青的法庭上，曾受到殘酷迫害的阿甲，嚴厲指斥江青誣衊阿甲破壞《紅燈記》和其他劇碼的勞動果實諸多事例。江青在名阿甲為反革命份子，怒斥她稱霸文藝界，篡奪別人創作的《紅燈記》，並在《紅旗》上點這些被揭露出的罪惡面前，瞠目結舌，無言以對。

江青演出的這場鬧劇終於結束了。雖然，由於江青的施壓和迫害，使阿甲遭受了長時間的困惑和災難，但他並未屈服，豪情仍不減當年，依然戰鬥在京劇戰線上。「十年動亂」後他雖年逾花甲，也還指導和幫助導演了《恩仇戀》等優秀劇碼。由於他一生對京劇和戲曲不斷鑽研和探索，在理論、編劇、導演、表演等方面都取得了相當成就。他從實踐中解決了京劇在表現現實生活方面形式與內容的矛盾，達到完美的藝術境界。如他在改編《紅燈記》時，經過仔細研究，慎重地做了某些精減，並增加了若干精彩的情節，終於改編成了一部藝術精品，被譽為京劇現代戲中的一顆明珠。現在他雖然離開了我們，但他對京劇所做的貢獻和孜孜不倦的敬業精神，依然保留在我們的心中。我在寫這篇紀念文章時，既為逝者痛，也為逝者驕傲，同時也了卻我的一椿心願。願他在秀麗的西子湖畔，盡情領略激盪的湖光和空濛的山色吧！[1]

阿甲的藝術道路

任桂林 ◎ 撰

任桂林（一九一五——一九八九），直隸束鹿（今河北省辛集市河莊村）人，戲曲編劇。建國後，歷任中宣部文藝處幹事，文化部藝術局副局長，中國戲曲研究院、中國京劇院、中國戲曲學院副院長，中國劇協第三、四屆理事。編有《鄭成功》、《陳勝王》等。合作編有京劇《三打祝家莊》等。

一

阿甲從來沒有離開劇院，在中國京劇院幾十年的時間裏，或由別人排戲，他參加一些意見，或者由他親自做導演。他究竟排了多少戲，我是不清楚的，反正無論是改編的或新編的歷史劇，或者是現代戲，總之排了不少。有人說經過阿甲的指點，戲就可以提高，是不是這樣，我則不知道。這裏我只想就《紅燈記》的導演工作，談談我知道的一些情況。

《紅燈記》是從上海滬劇改編而成京劇的，改編者是阿甲和翁偶虹。大家都為《紅燈記》出了力，而起決定性作用的則是阿甲。這是為了參加一九六四年的京劇現代戲觀摩演出而趕排的劇碼。在這次匯演中出現了不少的優秀劇碼，比起在延安時上演的現代戲，有了很大的進步——在內容和形式上也比較和諧，再沒有舊瓶裝新酒的味道。可說《紅燈記》是阿甲的一次再創造，比如：〈說家史〉這場精彩的戲，在滬劇是放在最後，而阿甲則把它移到第五場——當李玉和被捕之後，李奶奶覺得自己難以倖免，於是對李鐵梅說明一家三代人的不同遭遇，使李鐵

梅大叫一聲「奶奶」，真是催人淚下；還有《鬥鳩山》、《粥棚》等戲，都是感人肺腑的。這個成功之作，阿甲花費了很大的精力。當時，阿甲住在北池子草垛胡同裏的一座二層小樓上，他的房間既是寢室，又是辦公室，他為了《紅燈記》的創作，晝夜不停地工作。有一次，他下樓時昏倒在樓梯上，可見他真是嘔心瀝血地在從事藝術創造。特別是對高玉倩的選擇是出人意外的。高玉倩本是演花旦青衣的，但她有婦女本聲的大嗓子，而且會演戲，於是阿甲破格選她扮演李奶奶，果然很成功。李少春演李玉和排到差不多的時候，忽然腰壞了，再也排不下去，更不能演出。怎麼辦？需要導演另選演員來承擔任務，選來選去，阿甲選中了錢浩梁，他完全按著李少春的創造，如唱腔、身段、動作等，大家看後都認為可以。

有一天清晨，阿甲到景山公園去散步，我也去景山公園散步，我倆便閒談起來。他問我：「你覺得錢浩梁演李玉和怎麼樣？」我答：「不錯。」誰知錢是個忘恩負義的小人，到了文化大革命期間，投靠「四人幫」，當了文化部的副部長，狠鬥阿甲，真是知人知面不知心啊！

另外，阿甲對劉長瑜的表演，是花費大力氣的，他認為長瑜受著舊形式的束縛，開脫不出來，劉長瑜也很虛心聽取導演的啟發，經過努力，終於達到使導演滿意的地步。比如：在李玉和、李奶奶就義之後，李鐵梅獨自回到家中，看到紅燈，悲憤至極，於是李鐵梅高舉紅燈，唱小生的娃娃調，在室內跑圓場，這都是阿甲運用京劇的誇張性設計創造的。按照現實的生活，李鐵梅守著紅燈哭一番，就沒有這樣的感染力。阿甲是重視京劇藝術的誇張性的，他甚至認為在藝術上沒有誇張，便不能成為京劇，這在許多傳統劇碼裏都說明了這一點。

二

阿甲在文化大革命期間，受到了極為殘酷的鬥爭，鬥爭他近百次，主要是他導演了《紅燈記》招來的橫禍（當然，即使不排此劇，也是在劫難逃）。當時，中國京劇院的鬥爭對象，張東川是第一號人物，後來則變成阿

甲是第一號人物。有一次，江青召見中國京劇院的同志們，她問阿甲的態度如何，有人答：「不好。」江青說：

「不好，就天天鬥他。」那時，阿甲已到幹校去勞動，又把他調回去，鬥了一陣子，卻鬥不下去了。天天鬥是鬥不起來的。當時，阿甲的態度是滿不在乎的，弄得鬥爭他的人毫無辦法，於是又把他送回幹校去勞動。

在文化大革命期間，江青掠奪了《紅燈記》的豐碩成果，還恬不知恥地說是她的功勞，有功勞的阿甲卻成了現行反革命，真是人妖顛倒到了何等程度！我知道，當阿甲排出《紅燈記》前五場之後（這是戲的基礎），

江青是連看也沒有看過的。她還說阿甲不聽話。其實，她對京劇藝術並不熟悉，頂多是一知半解；卻要瞎指揮，誰不聽她的話就是不聽。因此，她本想叫阿甲寫篇關於《紅燈記》的文章，為她歌功頌德，是她嘔心瀝血的

結果；可是，阿甲就是不寫。阿甲受這種不白之冤，並不在乎，阿甲是壓不倒的。而江青卻成了京劇革命的「旗手」，凡是知道內情的人，都知道這是假的，是她以此作為政治資本，來達到她的篡黨奪權的政治目的。也有一小撮人為她搖旗吶

喊，連林彪也為她張目。林彪和她炮製的〈紀要〉便是他倆的陰謀詭計，預示著文化大革命的災難即將降臨在中國的大地上。

三

文化大革命對中國是史無前例的一場浩劫，一下子就是十年，至今還留下難以彌補的創傷。我覺得，一個人能有幾個十年？最多不過五六個十年，有的人還沒這麼多。這時的阿甲，在藝術創作上正是精力充沛的年代，有了成功或失敗的經驗，可以說在藝術上臻於成熟的時候了，正是發揮他的才能和作用的時候；文化大革命忽然降臨，剝奪了他的導演工作的權利以及讀書研究問題的權利，只能在嚴格的管制下，去參加一些勞動，而且達十年之久。

如果沒有這十年浩劫，阿甲至少可以排出五個新劇碼，或者更多一些。無論是成功或失敗的劇碼，都會給阿甲提供一些經驗的。阿甲排戲是相當慢的，總是左思右想、專心致志地排戲。在排戲時，什麼會他都不願參加，

比如他排崑曲《三夫人》時，中國劇協正在召開代表大會，他是全國劇協的副主席，他因排戲請假沒有參加。阿甲對於開他的鬥爭會，是不大在乎的，可是他痛心的是浪費了十年的時間。他雖然沒有和我講過這方面的話，僅僅是我的猜想，但這不是憑空的猜想。文化大革命結束後，阿甲就排了三個戲，即《劉志丹》、《恩仇戀》（和張東川等合作）和《三夫人》。他不顧年高，仍然是那樣熱愛戲曲藝術。[1]

1 任桂林，〈阿甲的藝術道路〉，《戲曲藝術》一九八六年第二期。

深切懷念周信芳同志

劉厚生 ◎ 撰

劉厚生（一九二一——），原籍江蘇省鎮江市，一九二一年一月出生於北京，導演、戲劇評論家。中國文學藝術界聯合會中國戲劇家協會原祕書長、書記處書記、副主席。

就是這樣一個正直的共產黨員藝術家，一個受到黨的關懷和群眾讚賞的傑出藝術家，在「四人幫」江青、張春橋一夥眼中，成了萬惡不赦的「反革命份子」。

一九六四年，全國京劇現代戲匯演，周總理親自提議，請周信芳同志擔任大會顧問。這是非常恰當的安排，受到群眾的歡迎。那時，叛徒江青插手匯演，到處摘桃子，剽竊成果，周信芳對她從來不會逢迎諂媚、低聲下氣，對她關於京劇的許多胡言亂語更是不買賬。江青對他從此種下仇恨，散布流言蜚語，說他歷史不清楚，說不願意同這樣的人坐在一起，等等。文化大革命開始，張春橋在上海立刻藉機對周信芳下了毒手。他們把一個名演員在舊社會中無法避免的一些社會接觸硬說成是嚴重的政治歷史問題，把周信芳在藝術上不同他們合作誣陷是「反對樣板戲」，說周信芳所編演的一個與彭德懷毫無關聯的戲《海瑞上疏》是吹捧彭德懷。他們對周信芳進行了極為殘酷的「鬥爭」、拷打、遊街示眾，他的夫人為了保護他，出來替他挨「鬥」，被打得遍體鱗傷。沒有多久，周信芳被捕入獄，緊接著他的小兒子也無理被捕，周夫人很快就含冤死去。周信芳父子先後出獄，兒子、兒媳不敢告訴他周夫人的死訊，只說住在醫院裏。

周信芳出獄後還要繼續接受批鬥。過了半年多，小兒子講了幾句不滿張春橋、江青的話，在一九七〇年春節前夕，第二次被拘捕，判了五年徒刑。開始也是瞞著周信芳的。這時僅有的能夠安慰這滿腹冤恨的老人的，是他

的兩個孫女。但是，魔手也放不過這兩個戴紅領巾的孩子。大孫女是「黑幫」子女，被撕下了紅領巾；小孫女日夜想念祖母和父親，得了精神分裂症，對著母親狂喊：「求求你讓我看看爸爸！」被送進了精神病醫院。就連兒媳的住在蘇州的母親、妹妹，也受到株連迫害。這一個家庭，被林彪、「四人幫」一夥搞得家破人亡，受盡精神上的折磨、人格上的凌辱和肉體上的摧殘，苦熬時日，還要隨時準備接受「批鬥」。林彪、「四人幫」及其黨羽們的罪孽，實在令人切齒痛恨，令人髮指。

然而，就是在這樣的歲月裏，周信芳也沒有絲毫喪失對黨的信念，對毛主席的熱愛。他常常對兒媳說：「我沒有反對毛主席、沒有反對黨。毛主席、周總理都是瞭解我的。」他常常對她們回憶一九四六年，在特務密布的上海，他和歐陽予倩等同志一起受到周總理祕密接見的情景。這是他第一次見到總理，親切的接見永遠激勵著老人的心，每一想起總不免老淚縱橫地說：「現在他們這樣搞我，一定是背著周總理的，總理知道了是不會同意的。」他哪裏知道，這些吃人的豺狼正是因為他熱愛毛主席、周總理，才這樣殘酷地迫害他。

國民黨特務份子張春橋殺人不見血，幾次說過：「對周信芳不槍斃就是寬大。」一九七四年初秋，在張春橋直接操縱下，周信芳同志被「寬大」了，宣布結論是：「開除黨籍，戴上反革命份子帽子。」從此，他那一直強撐苦持的精神垮了下來，健康急劇惡化；勉強住進了醫院，因為戴著「反革命份子」的大帽，得不到應有的治療，沒有幾個月，在他小兒子刑滿出獄後一個月，就帶著對「四人幫」無比的仇恨離開人世。臨危時，他還對兒媳說：「我是愛毛主席、愛共產黨的，沒有毛主席、共產黨，也就沒有我這舊社會戲子的地位，我怎麼可能反對毛主席、反對共產黨呢！」多麼沉痛，多麼悲憤，對黨是多麼忠誠啊！從一九六六年起，九年時間，除了批鬥會，文藝界見不到這個人，廣大觀眾聽不到他的消息，他的劇本、論文和紀錄電影都當作「毒草」被掉。

華主席為首的黨中央粉碎「四人幫」，兩年多了，但我每一想起這一聲霹靂對我們祖國的偉大震撼作用，對那些屈死的和許多受盡活罪的藝術工作者得到徹底的昭雪平反，我仍然像兩年前那樣激動無已。十年陰霾一旦開，十載沉冤一朝雪，社會主義祖國依然是陽光燦爛。唯一的遺憾是死者不能復生了。可恥的「四人幫」和他們的餘黨親信馬天水、于會泳之流，想要從人民的心中、從戲劇舞台上抹掉周信芳（還有像另一個老藝術家蓋叫天等）這些屈死的和許多受盡活罪的藝術工作者得到徹底的昭雪平反，我仍然像周信芳（還有像另一個老藝術家蓋叫天等）

劇史上抹掉周信芳，抹掉許多老藝術家；但歷史無情，現在是他們自己將要作為殺人兇手被釘在中國現代戲劇史裏，而周信芳的麒派藝術、他對黨對人民的忠誠的風節，則將如蒼翠的青松，萬古流芳[1]！

[1] 劉厚生，〈深切懷念周信芳同志〉，《人民日報》（第五版）一九七八年十一月十九日。

「京劇革命」源頭補遺

胡金兆◎撰

胡金兆（一九三四─），浙江紹興人。自一九五六年任《戲劇報》戲曲編輯起，從事編輯工作近半個世紀。出版了《程硯秋》、《中國四大名旦》、《活紅娘宋長榮》、《儒伶趙榮琛》、《中國演劇歷程概要》、《百年琉璃廠》及《藝海耕耘錄──自選文集》。

讀《炎黃春秋》今年第八期王紅領〈「京劇革命」與李琪之死〉一文，對李琪同志寧為玉碎、不為瓦全的高尚品格深為敬服。而就所謂的「京劇革命」種種，願就所知補說一二；當時我在中國戲劇家協會《戲劇報》工作，很多事是親歷。

江青的「京劇革命」是有批有樹，兩手交替。早在一九六二年她就開始抓批《李慧娘》、《謝瑤環》等，直至批《海瑞罷官》，罪名一律是反黨。一九六二年秋，我在辦公室曾接到中央辦公廳一個電話，讓查找一篇署名「寒星」的談鬼戲文章。我彙報後去查找，因沒有文題、刊載報刊，一時沒找到。後來，才知中辦找的是廖沫沙同志以筆名「繁星」寫的〈有鬼無害論〉。公開批判是一九六四年七月三十一日在北展劇場全國京劇現代戲匯演閉幕總結大會上，由康生咆哮點名孟超新作崑曲《李慧娘》、田漢京劇新作《謝瑤環》是「反黨」開始（康生與孟超是上海同窗，對《李慧娘》，康生出了主意，大加吹捧；風向一變，立即落井下石）。接著，對兩劇的政治批判文章見報，主要由中國劇協寫作班子受命寫出，修改多次才准見報。直至由江青直接組織、一九六五年十一月推出姚文元的批京劇《海瑞罷官》之文達到高潮。這中間有毛主席一九六三年十二月和一九六四年六月兩次關於文藝的批示，使江青等有恃無恐。

江青的「京劇革命」的樹，其實就是「革命樣板戲」，其源頭要比王文所說為早，時間是一九六三年中秋。是晚中南海有晚會，趙燕俠有任務，江青來看戲，接見了趙，做了談話，中心意思是現代戲是方向，要大搞京劇現代戲。拿出滬劇《革命自有後來人》、《蘆蕩火種》和話劇《杜鵑山》的劇本，讓趙組織排成京劇現代戲，還鼓勵趙把一九五八年演過的現代京劇《白毛女》再加工重排演出，要搞出「幾個樣板」。此事次日我通過趙的丈夫張釗得知。

江青這麼大力推行京劇現代戲，當時我就感到她的主張明顯不符合剛閉幕的、由中宣部召開，周揚、林默涵主持的「首都戲曲工作座談會」的精神。此會針對一九六二年再次發生戲曲不良劇碼氾濫（與康生一九六一年春紫光閣講話，鼓吹《十八扯》、《胭脂虎》等戲有關），再次強調戲曲「百花齊放，推陳出新」，貫徹周總理有關戲曲劇碼應「整理改編優秀傳統劇碼、以歷史唯物主義精神的新編歷史劇和表現革命生活的現代戲三者並舉」精神，要求「方針明確，道路寬廣，步子穩妥，措施跟上」，且明確說：「推陳出新不等於就是現代戲。」江青的中秋布置，是憑著她的特殊身份和尚方寶劍，針對上有劉少奇、彭真領導，下有周揚、林默涵主管的戲曲工作，而另搞的一套。

一九六三年十二月，常香玉率專演現代戲的河南豫劇三團來京演出《朝陽溝》，親自出演拴寶娘。江青首次在公眾前露面：在吉祥戲院看《朝陽溝》，戲後上臺接見常香玉說：「這樣你的方向就對頭了。」事後常香玉請我據江青講話精神整理一文表態，發表在《戲劇報》上。

〈「京劇革命」與李琪之死〉一文說，江青強令讓刪改新排京劇《蘆蕩火種》中最精彩的〈茶館智鬥〉一場，我作為一直跟蹤此戲的採訪者卻未曾與聞。一九六三年底，為幫助排演京劇《蘆蕩火種》，上海人民滬劇團曾專程來京演出《蘆蕩火種》示範，丁是娥、邵濱蓀等演出的〈智鬥〉一場，相當成熟精彩。之後趙燕俠、馬長禮、周和桐表演的在《蘆》劇中的〈智鬥〉，不過是把滬劇演唱京劇化了，大框架沒有動。

江青懂戲，曾在山東實驗劇院學話劇時，向清朝內廷供奉、尚小雲的業師孫怡雲學過京劇，一度還隨京劇班跑過江湖，唱二牌青衣，一九三二年到北平唱戲，著名紅生李洪春曾為她配演。除非她故意找茬、整人，要刪除京劇《蘆蕩火種》最成熟的〈智鬥〉（有如《紅燈記》的〈痛說革命家史〉），公開硬幹，她會立即顯得自己外行，這種事她可能會斟酌一二。

八個樣板戲雖都有相當藝術品質，但它終究是「文革」產生的文化怪胎和政治鬥爭工具，不少人不幸死在樣板戲之手，絕非誇張[1]。

1 胡金兆，〈「京劇革命」源頭補遺〉，《炎黃春秋》二○一○年第十一期。

樣板戲往事並不如煙

──訪旅居本地上海劇作家樂美勤

樂美勤（一九四三─），生於上海，畢業於上海戲劇學院戲劇文學系。曾經被派到上海京劇院青年團擔任團長，青年團即《龍江頌》劇組。曾任上海市文化局副局長，上海文聯黨組副書記、祕書長，上海戲劇家協會副主席，中國國家文化部振興崑劇指導委員會常務副主任。為國家一級編劇。

當樂美勤去年在本地找到一本由丁望著的《江青簡傳》（香港當代中國研究出版社出版，一九六七年）時，難以相信文化大革命在中國大陸剛開始時，海外已有人看透並嚴肅批判江青的野心。

他說：「書裏說江青死揪《清宮祕史》的舊賬，召集『部隊文藝工作座談會』是為部署文藝界的大批判，是為奪取文化革命的領導權，矛頭指向劉少奇。江青是以革命樣板戲作為敲門磚，登上『文革』司令臺，江青後來當上中央文化革命小組第一副組長，攀上權力頂峰。當時還年輕的我只覺得中國大陸一團亂，而四十多年前，外面卻已經有人洞察了。」

一、親歷革命樣板戲發展

當年二十出頭剛從戲劇學院畢業，在上海文化局藝術處工作的樂美勤，可說全程參與了「文革」，自己和家人被批，也批判過別人。作為革命樣板戲發展那段歷史的親歷者，這幾年來，他四處搜尋與樣板戲相關的史料與文物，並悉心進行研究，他將在三月二十一日於《廉鳳講座》主講〈江青與革命樣板戲〉，並計畫出書。

如今已過花甲之年的樂美勤說：「巴金先生說要建立『文革博物館』，我是舉雙手贊成的，『文革』是不能被忘記的。中國人應該以苦難的名義，想想『文革』；忘記『文革』，就是對苦難的背叛。」

旅居新加坡多年任教於南洋藝術學院，目前是上海復旦大學影視藝術學院和華東理工大學文學院客座教授，樂美勤是劇作家，「文革」後曾擔任上海市文化局副局長、上海文聯祕書長和上海戲劇家協會副主席，後來樂美勤是劇作家，「文革」後曾擔任上海市文化局副局長、上海文聯祕書長和上海戲劇家協會副主席，後來

「樣板戲」一詞源於《人民日報》一九六七年五月三十一日的社論〈革命文藝的優秀樣板〉，而被正式確定為樣板戲的只有八個，其中六個與上海有關。除了《智取威虎山》、《海港》、《白毛女》、《龍江頌》來自上海之外，北京的《紅燈記》、《沙家濱》原劇本也是上海的，前者為愛華滬劇團的《革命自有後來人》，後者前身為上海滬劇團的《蘆蕩火種》。

「文革」早期，樂美勤在上海文化局與樣板戲的得力幹將于會泳共事一年。他說：「于會泳很會投機也很有才氣，樣板戲動聽的音樂很多是他作曲的。我看著他從一個上海音樂學院的普通教師到上海文化局革命委員會主任、中國文化部部長……一九七六年，他被隔離審查，每天要洗廁所。一九七八年八月二十八日，他聽到華國鋒做的政治報告中點了他的名，絕望了，喝下洗廁水的藥水自殺，腸胃全爛掉。我看著他怎樣坐上直升機，而後從高處重重摔下。」

「至於江青，當時以上海為樣板戲的基地，她來上海時很保密，文化局內部用『客人』為暗號來稱呼她。一次我恰好送文件去給局長，才通過重重保安，遠遠看見她的背影。她最後也是自殺的。當年如此飛黃騰達，最後也走向毀滅。」

二、樣板戲是「文革」的文化圖騰

對那一代中國人來說，樣板戲是當時生活中不可或缺的部分，八億人民八個戲，人人聽唱樣板戲。樣板戲以外的演出全部禁止，說是要改變帝王將相、才子佳人占領舞臺的局面。

「當時，中國人每天早晚向毛主席請示彙報，中國人以毛為神，把自己當成思想的奴隸，被集體催眠。天天演樣板戲，天天被催眠，中國人能唱的只有革命歌曲和樣板戲唱段，是很可怕的。」

「文革」期間誰家沒有悲慘故事？一九四九年前開布店的樂美勤的父親，被批為「漏網資本家」，彎腰掛個鐵牌，每天寫認罪書，有次他替父代勞，卻不小心把「認罪人」三個字寫在報紙的毛澤東頭像上。這下父親成了現行反革命，樂美勤打算去自首，但被父親追了回來說：「若你認了，前途就完了。」後來父親跪在毛主席像前很久很久，廠裏造反派才放過他。講到這裏，樂美勤眼眶泛紅。

他的弟弟是數學尖子，西安交大高才生，「文革」中畢業分配到陝西一家工廠，因在宿舍偷聽《美國之音》而被打成現行反革命，服老鼠藥自殺，雖被搶救回來，但精神失常，最後被送進精神病院。

樂美勤還目睹上海交響樂團指揮陸洪恩因在《毛選》作眉批談自己看法而關進監獄，他堅不認罪，被判死刑立即執行。那麼了不起的音樂家就這樣被槍斃了。後來，又看到有喜歡樣板戲的人組織《白毛女》小組演戲，結果被認為是在「破壞樣板戲」，又被槍斃。當時，江青說：「誰都不准插手樣板戲，老娘是要罵的。」

他說，「樣板戲鬧得轟轟烈烈，但同時，從家裏到文化局，氣氛是很肅殺的。這是『紅色恐怖』。」

現在全世界都有人研究「文革」，但對「文革」中樣板戲這一特殊文化現象，寫回憶文章的有，寫內幕故事的有，但做學術分析的少，樂美勤想要補白。而「文革」結束這麼多年來，關於樣板戲的評價也褒貶不一。

粉碎「四人幫」後，中國人對樣板戲最初是全盤否定的。樂美勤舉巴金為例說，巴金在《隨想錄》中提到，他一聽到樣板戲就全身發抖，因讓他想起「文革」；上海前衛戲劇家張獻也說，當年他看完樣板戲回家，絕望得號啕大哭，因為整個國家竟然只有這樣一種藝術。

三、應該否定的是「三突出」

到了八〇年代末九〇年代初，樣板戲開始回潮，不少中國人覺得樣板戲還滿好聽，太熟悉了，已成為集體情

感與記憶的一部分。樣板戲引起爭議，官方輿論把它歸入「紅色經典」。

關於這點，樂美勤的看法是：在政治上，對於樣板戲是應該徹底否定的，因為樣板戲是「文革」的文化圖

騰，是江青在毛澤東的支持下，為篡奪最高領導權所用的工具，樣板戲已打上「江記」標誌；文化應該百花齊

放，搞樣板戲這樣的文化專制當然要否定。但樣板戲是一種複雜的文化現象，需要細緻理性地分析，應該否定的

是「三突出」的創作原則（三突出是指：在所有人物中突出正面人物；在所有正面人物中突出英雄人物；在所有

英雄人物中突出主要英雄人物）以及人物「高、大、全」的理論等。

他說：「樣板戲充滿階級鬥爭意識，宣揚的是暴力革命，不講人性，主角人物沒有談戀愛的，男的沒老婆，

女的沒老公，即使有老公、老婆，都在遙遠的地方。」

另外，當年搞樣板戲是以舉國體制，傾全國之力，從最高指示、最大權力、最多資源。樣板戲分兩批：第一

批八個，第二批也有多個。其中，《杜鵑山》當年花了一百二十萬人民幣（當時青年工人工資三十六元），以今

日幣值算就是大約花了幾千萬人民幣來製作一個演出，太勞民傷財了。

四、樣板戲推進京劇改革

不過，樂美勤認為，今天理性地來看，樣板戲在藝術上仍有值得肯定之處。京劇一向被認為是程式嚴謹並趨

於凝固的劇種，這樣的狀態很難表現現代生活。樣板戲對京劇的改革，讓有二百年歷史的古老劇種在現代化的道

路上跨進了一步。

「文革」後被派到上海京劇院三團做團長的樂美勤本身是京劇迷，他說，京劇是聲腔藝術，樣板戲的唱腔還

是好聽的。「為什麼現在還有人喜歡聽樣板戲？因為那麼多年過去，什麼鬥爭內容都淡化掉了，好聽的唱腔旋律

留了下來。」

他說，江青是懂得京劇的，喜歡京劇也演過京劇，延安時期她和阿甲一起演過《打漁殺家》。而她集中當時中國最頂尖的人才，包括最好的作曲家于會泳、最好的編劇（如汪曾祺是《沙家濱》的編劇）、一流的演員（如童祥苓、錢浩梁、譚元壽等）、舞美等，製作非常講究。樣板戲在京劇音樂上引進西洋樂隊，豐富了京劇音樂。如果傳統京劇好比唐詩宋詞，那麼樣板戲好比現代詩歌。樣板戲在音樂上的魅力是有道理的，很多藝術工作者的努力，不可抹殺。

五、一些唱詞有文學性

比如于會泳做《智取威虎山》，引進了西洋樂隊；做《杜鵑山》花了一年半時間，引進德國音樂家瓦格納歌劇的「主導動機」手法，運用成套唱腔豐富人物。作家章詒和也認為，京劇應該要改革。現代京劇成功的還是很少，因為京劇改革不容易，二百年凝固的程式要改革很難。樣板戲客觀上把京劇改革往前推了一推。京劇的水袖到了樣板戲竟然沒有了，變成工農兵普通人的服裝，大家也能接受。樣板戲的音樂當然也有不足之處，唱腔現代化之後，對戲迷而言，韻味不如從前了。

他也提到《智取威虎山》等劇的一些唱詞，還是有一定文學性的。如《智取威虎山‧打虎上山》一段，本身是詩人的毛澤東，把「迎來春天換人間」改成「引來春色換人間」，一字之改，生色不少。

談到革命樣板戲對當時的新加坡也有影響，樂美勤說，他注意到，紅潮南下的一九六九年，曾有本地劇團把京劇《紅燈記》改成話劇演出。

來新多年，樂美勤覺得這裏環境寧靜，他以平靜心情看往昔，才看到以前看不到的。他引用老子的話「孰能濁以止，靜之徐清」來傳達自己的心境。「文革」時中國人都瘋了，當年為「神」（毛澤東）而瘋，現在不少人則為錢而瘋狂。

他說：「『文革』是鬧劇，也是悲劇，正如一位思想家說的：『笑著的哲學家與哭著的哲學家絲毫沒有對

立，同樣的情況使人笑，也會使人哭。』以今天的眼光對樣板戲做理性分析，這研究過程其實是一種反思的過程，做這件事，也是對自己靈魂的一次洗滌。」[1]

[1] 黃向京，〈樣板戲往事並不如煙──訪旅居本地上海劇作家樂美勤〉，《聯合早報》二○○九年三月七日。

黃佐臨與《白毛女》

朱士場◎撰

朱士場：上海芭蕾舞團化妝師、舞美設計師。

大型芭蕾舞劇《白毛女》自一九六五年定稿問世，先後在國內外演出達三千場以上，藝術魅力數十年不衰。

觀眾們為演員的出色表演喝彩，往往忽略以胡蓉蓉為首的導演們的辛勞，當然更不會注意到《白》劇的藝術指導戲劇大師黃佐臨了。

「文革」時，江青曾奪取了《白》劇這一豐碩藝術成果，作為她「抓」的樣板戲。其實，她除了在全劇結束後讓喜兒戴上一條紅頭巾和大春在舞臺上繞幾個圈子外，無任何作為。這條續貂的狗尾，在「四人幫」覆滅後，理所當然地被砍掉，仍然還原成當年的演出處理。

《白》劇自一九六三年試排（小型），一九六四年發展為中型，一九六五年由佐臨擔任藝術指導將《白》劇進一步發展為大型芭蕾舞劇（一臺完整的晚會），佐臨提出個精心構思的方案，首先是增加一場喜兒由黃家出走、逃亡的戲。這場戲表現喜兒逃亡後，歷經數載，逐漸變成白毛女的過程，並有所寓意的春、夏、秋、冬四個季節，抒情地、詩化地展現喜兒的性格成長的心理歷程。他設想用四個演員，即喜兒、黑毛女、灰毛女、白毛女連續不斷地變換，完成這一任務戲要一氣呵成、絕不間斷。他稱之為「腳尖的巡禮」，經過「九溪十八澗」（意思是說「腳尖的巡禮」經過了很多很多應該是很美很美的地方）從初獲自由的喜悅到歷經各種艱難險阻，與饑餓、匱乏、野獸、風霜、雨雪、酷暑、嚴寒做鬥爭，終於成長並越來越堅定，越來越堅強。不是簡單地交代情節，而是著重在情和意上渲染，所有的舞蹈化為一種情思，舞臺美術著重表現意境，尤其是最後，喜兒已經變成

白毛女，她跑下山坡，回過身來迎著撲面而來的漫天飛雪，挺身屹立，遙指遠方……這時合唱隊唱出她的心聲：

「我不死，我要活，我要報仇，我要活……」落幕。

一條短短數米長的山路，而是濃縮、凝聚地表現她終於成長的艱苦歷程。要刻畫她思想、感情、精神境界的昇華，導演們排出了一系列精彩的舞蹈。音樂也很有表現力，尤其是「春」的抒情旋律，在全劇中特別突出。在導、音、美、演通力合作下，將整場戲化為動人的情思，詩一般地表現了喜兒的形象的變換不露痕跡，流暢、自如。在導、我用了一些技術手段，如翻轉門，黑紗、黑絨鋪面的山坡，使每一次身的變化，突出了她的精神境界。為了更好地配合導演為白毛女排的最後一段精彩舞蹈，達到佐臨所要求的昇華境界，我設計了一個在山坡頂端設置的可以慢慢升起的平臺，使白毛女最後的「亮相」達到強烈、完美的效果。

正式上演後，這場戲很成功。但當時的我卻毫未意識到這也是佐臨「寫意戲劇觀」的一次嘗試，更未意識到這是多少年來傳統芭蕾舞劇在美學觀念和表現手法上的一次飛躍！

在《白毛女》中，佐臨還提供了一些創意，有的被成功地用在劇中，有的因與領導意見相左而未被採用的。現概述如下：

繡荷包：第一場，大春看望喜兒，喜兒贈送大春的繡荷包。佐臨要求不要怕誇張，盡可能突出，讓觀眾留下深刻印象。當楊各莊解放後，大春追喜兒，進山洞。認出喜兒，掏出喜兒贈給他並一直珍視的繡荷包時，不僅喜兒，觀眾一見也立刻認識。

我為了達到這一效果，在荷包上加了一排長約十公分的排穗，給觀眾以深刻印象。

「文革」前夕，因「左」的干擾，這段戲改成喜兒給大春一把砍柴的斧頭。大春一面來回「大跳」，一面頻揮斧頭，以顯示英武陽剛之風采。本來這段表現喜兒、大春之間愛情的情節，加深了情的渲染、意的纏綿，激化了戲劇矛盾，並為大春的重逢做了煽情的伏筆。當年演出時，由於音樂和舞蹈動人地表達了小兒女間美好真摯的愛情，重逢時，荷包又成為雖生離死別、歷經苦難而此情不渝的見證，前後呼應，催人淚下。然而，斧頭除了可以砍柴外，還能起什麼作用呢？而且，喜兒可以將斧頭給任何一個男人，因為它絕對不能作為愛情的信物！重逢時，大春總不能掏出這把斧頭在山洞裏來回「大跳」吧。

太陽：大型芭蕾舞劇《白毛女》在上海文化廣場樹起來了，得到各方面的好評。後來，又搬到人民大舞臺，邊演、邊修改加工，繼續提高。佐臨特來看了演出，戲結束後，他在觀眾席找我談話。我問他舞美還有什麼問題，他慢悠悠地說：「你把《白毛女》的主題歌唱給我聽聽。」我感到莫名其妙，我是個破鑼嗓子，又缺乏樂感，唱歌十分難聽，但我還是輕輕地唱了，當我唱到「太陽就是共產黨」時。他笑了，說：「太陽在哪裏呢？我怎麼沒看見太陽。……」

這意見引起我久久思考，終於領悟了佐臨的精神。因為，全劇除了在第五場山洞中，當大春與喜兒，相扶著走上坡道向山洞中走去時，有一柱陽光從洞口射進，陽光灑在大春和喜兒的身上外，別無其他顯現太陽的處理。但我們的陽光只是用一個二KW的聚光燈表現的，光亮度較弱。出太陽時，合唱隊唱的是：「上下五千年，受苦又受難，今天才看見太陽趕走了萬重黑暗……」這樣的光是配不上歌詞要求的分量的。當時，燈光設計是莊則忠，我向他傳達了佐臨的意見，先由他向上影廠借來一臺五KW的水銀燈，並告訴佐臨我們將重新的第五場對光。對光時，左臨下午一點鐘就來到劇場，和我們一起對光，直到滿意為止。

當晚演出時，合唱聲中，大春、喜兒迎著燦爛耀眼的陽光，向洞口走出時，效果特別強烈，令人振奮、激動，引出觀眾熱烈的掌聲。

此後，我向《白毛女》劇組核心小組（創排的決策領導小組）彙報了根據藝術指導佐臨的意見，我的改進方案。提出在喜兒被大春救出後，在楊各莊村頭第一次出現時，地平線上升起一輪紅日。得到核心小組的一致同意，在和燈光設計莊則忠研究如何體現這一方案時，當時剛到劇組不久、協助工作的胡冠時說，不能出太陽，因為他在《海港》的設計，也曾在結尾時出太陽，遭到「春橋同志」的批評，取消了出太陽的方案。我沒有接受他的意見，因為這方案已不是個人的方案而是核心小組的決議，又是根據第一書記親自委託的藝術指導的精神所做出的藝術改進方案，所以毫無顧慮地進行下去。

出太陽的幻燈片由傳良繪製。由於他的美術基礎好，對出太陽的意圖領會較深，他根據原背景的形象重繪製兩套可疊印的幻燈片，一為冷色調，一為暖色調，結合天幕天、地排燈光變化，從魚肚白的黎明，到朝陽冉冉升起，朝霞輝映，直到旭日當空，燦爛光華氣象萬千，達到了極佳的藝術效果。後來，導演、作露，到朝陽冉冉升起，朝霞輝映，直到旭日當空，燦爛光華氣象萬千，達到了極佳的藝術效果。後來，導演、作

曲將這段戲發展成一段配了合唱的精彩舞段，詩意地並有象徵意味：是共產黨挽救了喜兒，讓她獲得新生；表現了她獲得解放，在陽光下歡慶的喜悅心情；體現了「新社會把鬼變成人」這一思想內涵，與喜兒在暴風雪中攀登山頂的景象形成鮮明、強烈的對比。

序幕：介紹黃世仁與日本鬼子勾結、當漢奸的戲。配以合唱作為序幕，唱詞還是當時市委宣傳部副部長楊永直寫的。後因只是單純的敘事，而取消。

二度三變：佐臨還提出在最後鬥爭黃世仁、穆仁智的過程中，白毛女由灰毛女、黑毛女變回喜兒形象的創意。這想法很大膽，頗富浪漫主義精神，如果體現出來，與前三變呼應，能更完整、更統一，並將全劇推向更強烈、更感人、更富詩意的高潮。可惜當時受「寫實戲劇觀」的束縛，使這一構思未能體現。

今天，我回憶當年這些往事，不禁心潮澎湃，佐臨的「寫意戲劇觀」確是中國當戲劇發展史的里程碑[1]。

[1] 朱士場，〈黃佐臨與《白毛女》〉，《上海戲劇》一九九九年第六期。

吳德回憶文藝界往事

<div style="text-align: right">吳德◎撰</div>

吳德（一九一三—一九九五），河北豐潤人。一九三二年參加反帝大同盟，次年加入中國共產黨；一九四〇年到延安，一九四五年後，任冀東區委書記兼唐山市委書記；建國後，歷任燃料工業部副部長、吉林省委第一書記、中共中央東北局書記處書記；一九六六年後任中共北京市委第二書記，北京市革委會主任、中共北京市委第一書記，北京軍區政委；一九八〇辭去中央政治局委員、北京軍區政委和全國人大副委員長職務。

一九七一年夏，毛主席指定我任國務院文化組組長，劉賢權任副組長，文化組有石少華、吳印咸、于會泳、浩亮、劉慶棠，黃厚民、狄福才是「支左」的，也是文化組的成員，王曼恬後一些。我知道這差使不好當，弄不好哪一天江青就把我翻了。謝富治在北京醫院動手術，周總理去了，我也去了。在等待手術結果時，我向周總理指出：「北京市的謝富治病了，市裏的事多，已夠我忙的，我不懂文藝，也沒有文化，我也管不了事，可否不去國務院文化組任職？」

周總理說：「任文化組的組長，毛主席有批示，不能不去，但你可以暫時先不去，讓劉賢權負責著。」這樣，經周總理同意，我就沒有去文化組。過了一兩個月，有一天在京西賓館看樣板戲，戲演完後，周總理讓我留下，中央「文革」小組的人、文化組的人都在場。在休息室裏，江青對我大聲說：「毛主席的批示為什麼不執行？你這個組長為什麼不到任？」我解釋說：「這個工作我幹不了，我沒有文化，也不懂藝術。」張春橋一副架式，說：「你不懂，不懂就學嘛！」周總理也沒有辦法，就宣布了毛主席的批示。這樣，沒轍，我就主持文化組了。

當時，電影也不讓演，就演幾個樣板戲，大家只管幾個樣板戲。開始工作後不久，我提出群眾有意見，是不

是挑一些可以演的電影、戲劇出來演一演。當時，江青他們沒有說什麼。我讓劉賢權、石少華抽調一些電影看一看，有沒有能夠放映的。他們兩個人連天埋頭看電影，選了《渡江偵察記》、《智取華山》兩部片子，並寫了報告送給周總理和江青。報告送上去幾天後，江青、張春橋責問我。江青、張春橋問我，為什麼跟他們唱對臺戲？我愕然。她問我：「知道不知道這些電影的編劇、導演、演員有問題還是沒有問題？」我向江青搖頭，說：

「我未調查過。」張春橋說：「有一個《紅燈記》，你們就搞一個《渡江偵察記》；有一個《智取威虎山》，你們就搞一個《智取華山》。」我心裏說：江青真能扯得上！她讓我把電影的導演和演員一個一個都瞭解清楚，並讓我回來開會、檢討。回來以後，我找劉賢權、石少華說了情況；劉賢權、石少華覺得很突然，不知所措。因為正常人的腦袋怎麼也想不到的。我說你們不要檢討了，我來檢討。我寫了一個書面檢討，說我沒有仔細檢查，提出的兩部電影有錯誤。那時真難辦，我說你們不要檢討了，我來檢討。有一次，八個樣板戲之一的山東的《紅嫂》劇組到北京，住在市委的招待所裏。我步步小心，在文化組受的罪大了。那時真難辦，特別是浩亮、劉慶棠他們打了我很多「小報告」，我經常挨批評。我讓石少華去接待一下，問一問有什麼困難。石少華說：「需要什麼修改，你們提出來，我再去請示。」這本來是很普通的一件事，不知怎麼反映到江青那裏去了。要改動樣板戲，那還了得？江青打電話到市委在電話中對我說：「有人破壞樣板戲，你知道不知道？」怪事太多就不怪了，我平靜地說：「我不知道。」江青大發脾氣，話筒震耳朵。她問我：「石少華不請示就那麼說？」我說：「我沒有聽石少華講過這個問題，我再問一問情況，瞭解瞭解。」這又是一場，江青又說讓我檢討破壞樣板戲。我說：「不是，只是招待時說話不慎重。」這樣，石少華就檢討了。這樣的事情很多啊！檢討沒完。

一、首先被整的是狄福才

一九七一年夏，中央指定我做國務院文化組負責人，我感到很難辦。萬里同志為我出主意說：「要有一個能

和毛主席見得上面、說得上話的人進文化組才好。」我說：「到哪裏找這樣的人呢？」萬里說：「可以把王曼恬調到文化組來。」王曼恬是王海容的姑姑，和毛主席是親戚。她是在天津造反起家的，當時任天津市委書記處書記。有一次，她到北京來，我找她談了這個問題，提出文化組要請她來兼職，她在天津的工作可以不動，每星期來一兩次參加文化組的工作即可。她說她本人同意，但要請示毛主席。我說：「那是不是就由你給毛主席寫一封信，看一看毛主席有什麼意見。」後來，王曼恬給毛主席寫了一封信，把在文化組兼職的事情報告了，毛主席同意。這樣，王曼恬每星期來一兩次。她在文化組的這一段時間，應該說表現還是比較好的，向毛主席反映了一些情況，幫助解決了文化組的一些問題。文化組的人很多被江青整了，首先被整的是狄福才。

狄福才是八三四一部隊在北影廠「支左」的，他是個老粗、不懂文化、藝術、電影。可能是在北影廠或科影廠開的一次會議上（這次會議我沒有參加），劉慶棠他們提出「江青是文化界的旗手，一切要按江青的指示去辦」的意思。狄福才也發了言，他強調應該按照毛主席的指示做事。這下闖了禍，得罪了江青。不久，江青、王洪文發動北影、科影的造反派貼揪狄福才的大字報。當時，我不知道狄福才在會議上講話的情況，在和王曼恬商量了怎麼批判狄福才等問題時，我說狄福才是八三四一部隊派來「支左」的，是毛主席派來的人，批判狄福才，影響不好。我提出先開小會，大家在會上對狄福才可以提意見。說是小會其實也不小了，大概開了兩次，有一百多人參加，提出的意見無非是「支左不力」、「不懂裝懂」、「整人」等等。然後，開了一次大會，有幾千人參加，這時，局勢就控制不住了。

一次文化組開會，于會泳、劉慶棠、浩亮等人提出要讓狄福才檢討為什麼不尊重江青的問題，他們要在這個問題上做文章。我說：「這是一個原則問題，我們不能把毛主席和江青對立起來，我認為你們這樣做是錯誤的。」王曼恬附和我的意見，她提出意見說：「不能這樣搞，也不能再搞下去了。」她說要維護八三四一部隊「支左」的威信。王曼恬一說話，于會泳他們就縮回去了。不久，在一次政治局會議上，王洪文主持會議，我趁便對王洪文和江青說：「對狄福才，已經開了大會和小會，批判了。狄福才是個老粗，他連高小都沒畢業，電影這些他不懂。他是八三四一部隊派出來的，繼續用鋪天蓋地式的大字報批判，影響不好。是否適可而止？」我知道是王洪文派他的祕書蕭木和廖祖康去點的火，很顯然是王洪文他們商量後搞的活動。所以，滅火的事還得由他

們去做，才能做得下來。王洪文說：「可以適時地停止下來。」我和王曼恬商量了大會如何召開的問題，決定群眾發言以後，就宣布大會不再召開了，有意見可以用書面或口頭形式提出。王曼恬就按照這個方案去主持了大會。于會泳等人也不知道王曼恬的做法是否有毛主席的支持，參加大會的人看到這些，也同意不再開會了。

大會後，我找狄福才談話，讓他給江青寫個檢討，檢討有些什麼錯誤。狄福才有氣，不願意寫。我說：「你把檢討寫好後，我去向王洪文、江青建議把你撤回八三四一部隊去，免去你在文化組的職務。」狄福才覺得這樣做可以脫身回去，才同意寫檢討，以應付一下。在這個問題上，王曼恬就起了這樣的作用。以後，文化組是一個人、一個人地被整，先是石少華，然後是黃厚民。石少華因為《紅嫂》一劇出了問題，江青說他不可靠，讓他寫檢查。檢查以後，我提出石少華是搞攝影的，是否回本單位工作。江青沒有異議。我找石少華談過一次話，他後來回新華社了。

當時，戲曲方面辦了一個學校，把那時不被喜歡的京劇演員都集中在這個學校裏，我記得有李世濟、李萬春等著名演員，組織一部分學生在這個學校裏學唱京劇。這個學校由吳印咸負責，好像只辦了一年就停辦了，吳印咸也就勢退出文化組，他比石少華多待了一段時間。江青這個人要當旗手，權慾薰心，喜怒無常，翻手為雲，覆手為雨。這樣的事情很多。原來管樣板戲的人是溫玉成，他是軍委辦事組的成員，是江青讓他管的。有關樣板戲的往來信件以及其他問題，先要經過他看，在這個問題上，江青好像發了很大的火，說是偷看了給她的信件。可能還有其他的問題，我不清楚了，然後，溫玉成就調離衛戍區和軍委辦事組了。溫玉成走後，讓謝富治負責管樣板團。謝富治生病以後，毛主席有個批示讓我來管。當時，還有一個原因，國務院處於癱瘓狀態，樣板團的財政、後勤工作都依靠北京市保證，謝富治病後，北京市還要出人來管。

先念同志為此跟我談過話，我提出不好辦，先念同志說：「現在不能提意見，于會泳、浩亮等人在文藝界還不行，文化組長要有一位老同志出來在前面當門面。」先念同志還提醒我：「如果一出現問題，他們會把你推出來的。」我提出不懂文藝，應該調一些老文化部的幹部回來工作。這一提議遭到了江青的反對，于會泳等人也反對。周總理也在場，江青他們給我定了兩條界線：第一條是不准和舊文化部的人、文藝界的人沾邊，要和他們劃清界線；第二條是藝術上的事情不要多管，搞好八個樣板團的後勤。我說：「是啊，藝術上的事情我也不

懂。」當時，我還想過把下放到農村的歌舞團、京劇團調一些回來，稍微放鬆一些，但又未獲同意。在這樣的情況下工作很困難，反正當時北京市有錢，要錢我就給錢。文化組的副組長是劉賢權，發軍衣有權，從軍委辦事組領一些軍衣、軍大衣發給樣板團。當時樣板團的人都穿軍裝。

談一下歡迎蓬皮杜總統時出的一件事。一九七三年，法國總統蓬皮杜總統訪華，九月十二日舉行歡迎蓬皮杜總統的文藝晚會，由中央芭蕾舞團演出《紅色娘子軍》。周總理陪同蓬皮杜總統觀看演出，江青也出席了。晚會中間休息時，在去休息室的路上，外交部禮賓司的同志提出《紅色娘子軍》演完後，是否唱一支歌，以表示熱烈的歡迎氣氛。周總理同意。外交部的同志選了〈我們走在大路上〉那首歌。

外賓退場後，江青讓我留下來。她說：「〈我們走在大路上〉的歌是誰讓唱的?」問我：「聽了這首歌後發現有什麼問題沒有?」我不明白江青是什麼意思，但心裏想：壞了，江青又要在雞蛋裏挑什麼骨頭了。我說：「我不懂歌曲。」江青說：「這個歌是反革命份子李劫夫譜的曲，為什麼要拿反革命份子的作品來歡迎外賓?」我被問得愣住了，我說：「我不知道這個情況，我瞭解一下。」江青還說：「李劫夫和黃永勝的關係很密切。」江青說完就走了。我馬上找來劉慶棠，問了這首歌的情況，還問了李劫夫是什麼人等問題。劉慶棠說他不在場，唱這首歌是周總理決定的。我說：「李劫夫是個壞人，我沒說過，如果有問題，首先由我們負責，不管你在場不在場，你先檢討，你檢討後，我再檢討。」我還說：「周總理當時沒注意這個問題，外交部禮賓司一提就同意了，我就在旁邊，不能說是由周總理決定的。」聽我這麼說，劉慶棠當時就很不滿意。幾天後，江青召集我們去開會，到會的有我、劉慶棠、浩亮等人，江青又問起了唱歌的問題。劉慶棠真會做戲，當場大哭起來，說他不在場，是外交部提出來由周總理點頭的，現在出了問題倒要讓他負責，他感到委屈。

我說：「頂多是外交部禮賓司提得不對的問題，我在場，首先由我負責，因為我沒有發現這首歌有問題。」江青不甘休，繞來繞去說「究竟誰要負責」等話。散會後，我對劉慶棠說：「我們不是已經說好了由我們負責，你為什麼要這樣做呢?好像要委屈你了!」我向周總理彙報了這個情況，周總理只說了「這沒有什麼了不起」一句話。這時，我知道江青的矛頭是對著周總理的。果然，在一次政治局的會議上，江青又提出了這個問題。周總理淡淡地解釋了一下，沒多說。江青繼續說個沒完，好像非要追究到底不可。我提出：「我當時在場，我來負責，

我應該負責，我沒有在節目演出之前去檢查一次。」江青在這次政治局會議上鬧了很久，周總理在解釋後就沒有再理她。在電影《中國》的問題上江青也表演了一番。電影是由義大利的安東尼奧尼拍攝的，江青大概看過了，她找我去談話。她說：「這個片子拍了中國的陰暗面，是誣衊偉大的中國人民的。」我說：「我沒有看過這個電影。」江青要我看一看，並說：「查一查是什麼人批准讓他來拍攝的，什麼人陪他去拍攝的。」[1]

[1] 吳德，《十年風雨紀事——我在北京工作的一些經歷（吳德回憶錄）》（當代中國出版社，二〇〇四年）。

我所知道的京劇改革

李莉◎撰

李莉（一九二三—），山西省交城縣人，曾任農林局副局長、黨組成員。一九八〇年十一月至一九八三年三月，先後任林業局黨組書記、局長。她的愛人李琪[1]在「文革」期間曾經任北京市委宣傳部長。

一

京劇改革是文化大革命前文藝界中很重要的一件事，這場鬥爭是江青與北京市委的前哨戰，也是文化大革命爆發的原因之一。我的丈夫李琪時任北京市委宣傳部長，參與了京劇改革，因在這項工作中與江青意見不合而得罪了江青。一九六六年五月，中央「文革」小組成員戚本禹在《人民日報》發表文章點了李琪的名。七月，他含冤而死。一九七六年粉碎「四人幫」後，他才真正得到平反。在這個過程中，不少同志向我講述了事實真相。幾十年來，我做過一些調查。現將我的所見、所聞寫出來，供研究歷史的同志參考。

江青在北京搞所謂的京劇改革調查研究，以京劇革命的「旗手」自居，把「女皇」的淫威發揮得淋漓盡致；

[1] 李琪（一九一四—一九六六），山西省臨猗縣人，曾任中共北京市委常委、宣傳部部長。抗日戰爭和解放戰爭時期，他長期戰鬥在晉綏邊區敵後，多次出生入死。他寫的〈《實踐論》解說〉、〈《矛盾論》淺說〉風靡一時。在擔任北京市委宣傳部長期間，他是彭真的得力助手，積極貫徹「雙百」方針，「文革」中不幸遭「四人幫」殘酷迫害而死。

李琪就是在這種複雜微妙的情況下堅持工作的。原北京市委宣傳部文藝處處長路奇的紀錄，可以證明李琪在每次部務會上都要研究文藝工作和京劇改革，重要的報告及有關社論、報導都是李琪親自動手寫的。從與李琪一起工作過或有過文化工作接觸的同志的回憶文章裏，都能看出當時北京市委和李琪堅持正確方針，與江青展開針鋒相對鬥爭的事實。

李琪多次強調，對待古老劇種的改革，必須保留劇種的特點。一九六四年一月，北京日報社舉辦了關於京劇改革的專題研討，李琪提出了「兩條矯正線，一個出發點」。「兩條矯正線」是：從右的方面反對「絕對分工論」，從左的方面反對「話劇加唱」。「一個出發點」：就是既是現代戲又是京劇。一九六四年十月，李琪在藝術工作負責人會上講道：「不要趕浪頭，不要急躁，對戲曲、音樂一定要在原有基礎上發展，脫離了原來基礎就脫離了群眾，失去了劇種的特點，就等於宣布這個劇種的取消，百花齊放也就不存在了。在當時的情況下，李琪的表態堅持了實事求是的原則。

江青對豐富的戲曲遺產採取了民族虛無主義的態度。江青說，她是同傳統戲決裂了。江青還指責說：「北京市委有人對傳統戲很感興趣。」李琪不同意這種說法，他說：「這樣，歷史傳統戲就會絕跡於舞臺。」百花凋謝，是一花獨放的政策，是「左」的做法。李琪和鄧拓一起主持召開崑、梆劇本創作會，會上提出，這幾個古老劇種排演傳統戲、新編歷史戲和現代戲，三者不可偏廢。

一九六三年十二月十四日，《北京日報》發表社論〈讓現代戲之花盛開〉，李琪特別讓加上：「演現代戲光榮，演優秀的歷史戲同樣是光榮的……過去藝術實踐證明，凡是經過認真推陳出新的傳統劇碼，或用新的觀點來編寫的優秀歷史劇目，同樣能很好為今天廣大人民服務。」他宣傳和堅持了「三並舉」（傳統戲、新編歷史戲與現代戲並舉）的方針。後來，李琪說江青看了這篇社論很不滿意，認為是表面擁護京劇改革，實際上是反對京劇改革。

一九六四年八月，李琪在市委召開的文藝工作會議上指出：「我們主要應該演現代戲，歷史戲也可以演一些，好的外國戲也可以演。有的同志講要百分之百地演現代戲，我看不要把話說絕了，將來又會走向反面。歷史戲不能完全不演，特別是京、崑、梆是長期演歷史戲的，有些戲還是群眾喜愛的。」

李琪還要市文化局提出一百個歷史戲的清單，並於一九六五年一月向中宣部報告，公演一些新編歷史戲和傳統戲。在當時的情況下，報告沒有發出。三月，李琪還叫京劇團二隊排演些歷史戲。劇團領導不敢演，李琪指出：「為什麼有悠久文化傳統的中國不敢演歷史戲呢？」在「五一」節招待國際友人的劇碼中還是演出了幾場歷史戲，證明了李琪保護歷史戲的決心。

北京市委很重視現代戲的編寫和演出，一方面抓歷史優秀傳統戲，一方面抓現代戲。老舍編的《龍鬚溝》，由北京人民藝術劇院（簡稱「北京人藝」）演出，受到群眾的熱烈歡迎；它反映了共產黨愛人民，把臭氣熏天、到處是污泥濁水的龍鬚溝一帶治理成清水長流、清潔優美的地區，人民得到了實實在在的好處。老舍和北京人藝及時地反映出共產黨為人民服務的事蹟，人們是永遠不會忘記的。

北京市委和市委書記彭真尊重作家和演員，對文藝工作常抓不懈地做了大量的工作。一九六三年十二月，毛澤東對文藝工作做了批示後，北京市委抓得更緊，即時對北京的文藝工作進行了全面總結，提出了改進和加強的措施。市委宣傳部將其當作一項重要任務和中心工作，部務會議幾乎每次都要研究，傳達領導指示，商量切實可行的具體辦法，改編歷史傳統優秀劇上演，要求作家深入創作，編寫現代戲。為使有關領導和相關方面及時瞭解情況，出版了《文藝戰線》，即時反映各種情況，即時傳達領導批示。李琪對《文藝戰線》很重視、很關心，親自指導和審稿。文藝工作開展得更好，文藝工作者積極執行毛澤東給市委的批示，取得了很多成果。

然而，就在這時，江青打著對北京文藝演出進行調查研究的幌子，搞京劇改革來了。市委歡迎她來，文藝工作者也尊重她的指示。但她以特殊身份出現，不是來調查研究，而是指手畫腳，挑剔刁難，使大家誠惶誠恐，不敢大膽工作。為了文藝工作的發展，大家盡力避開江青的阻礙，克服困難，各盡其職。江青否定十七年來黨的文藝工作的成果，把周揚等人都批成「黑線」人物，把文藝工作者都批為「黑幹將」。

李琪說：「江青不許別人提不同意見，哪怕是稍加說明，就會被說成是不聽她的話、驕傲自大，如不說話就會被說成是有意反抗，多說幾句就說你大逆不道，並懷恨在心，尋機大罵，還必須隨叫隨到，洗耳恭聽。

二

李琪負責文藝工作，對劇本的創編、修改和排演，都要和同志們一起研究，所以看戲多。我也很喜歡戲，不論是現代戲還是傳統戲，我都喜歡看。李琪從小就愛看戲，特別是參加京劇改革，又和江青聯繫，所以與江青對戲劇有不同看法，不分什麼劇種，有時就跟我說說。我列舉幾齣戲的演出，可以看看江青的態度：

《地下聯絡員》——是根據滬劇《蘆蕩火種》改編的，李琪說原本是江青推薦的，劇作家汪曾祺等改編。李琪根據彭真的意見，親自領導實踐，積極發揮文藝工作者的才智，集思廣益，聽取大家的意見，劇團領導蕭甲又是這齣戲的導演，大家都很滿意，可是江青不滿意。她把蕭甲等幾位負責人找去，要他們把〈茶館〉一場戲去掉。大家討論幾次，不同意去掉。茶館裏的三方對唱也是劇中重點的一場，唱、演都十分精彩，可以說是戲中之戲。蕭甲說：「掌握生死簿的人，教生才能生。」引起眾人大笑。經過大家努力爭取，〈茶館〉一場戲總算保留了下來。李琪和彭真都認為必須保留，周恩來後也說保留得好。大家都學著唱，說明群眾很喜愛這段唱。後來，毛澤東看了演出，肯定這齣戲，並上臺和演員合影留念。大家十分高興，說明群眾很喜愛這段唱。後來，毛澤東說劇名改為《沙家濱》更好。李琪說：「大家勝利了。」如果沒有毛澤東的肯定，江青可能要堅持去掉〈茶館〉一場。這齣戲在一九六四年全國匯演中，也得到大家的好評。成功的好戲最後卻成了江青的「樣板戲」，成了「旗手」的功勞。

這齣戲排演後，李琪同意大家的意見，面向群眾公開試演，目的是聽取群眾的意見。劇團開始登廣告賣票，賣了三天票，票賣得很快，可是李琪在家忽然接到江青的電話：「堅決取消公演。」李琪氣得臉煞白，兩手發抖，坐下久久不開口。我問：「怎麼了？」他未回答，馬上給劇團負責人打電話。他說：「江青同志堅決不許上演。改演別的戲，給群眾解釋，不願看的可以退票。她原來同意，可是又變了。只得照辦，麻煩你們了。」他在說服劇團同志後，又對我說：「江青搞突然襲擊，給北京下馬威，以炫耀她的權勢。害得大家白忙了幾天，真

難為劇團同志們了，辛苦了幾天賣票，還得辛苦地把票收回來，得費多少口舌，還會引起群眾不滿。群眾不知原因，定要怪劇院多變。江青居高臨下，說一不二，又反覆無常。遇到這種人真沒有辦法。」

《箭桿河邊》──是北京作家劉厚明在順義縣根據一些素材創作的，反映農村的階級鬥爭。江青看了說：

「正不壓邪。」李琪說：「不能把敵人寫得都平庸，寫出邪與惡，才能反襯出英雄。」

《杜鵑山》──是反映堅持井岡山鬥爭的戲。由北京劇團演出，主角烏豆由裴盛戎扮演，女主角黨代表由趙燕俠扮演。這齣戲的排演和演出我都看過，演得好，劇情教育人、激勵人。李琪說江青看了有意見，認為沒有突出黨代表，女主角唱詞也少。她還說：「男主角用錯人了，聽說演員抽過大煙，這種人演主角有損英雄人物的形象。」李琪認為：「對從舊社會過來的名角，不能要求太苛刻，有演現代戲的要求，排練時很賣力，演出後反應很好。」江青說：「不好，現代戲還必須是中青年演。」李琪說：「對於中青年演員的培養使用也得有個過程，北京很重視人才的培養，譚元壽、馬長禮、李元春等，擔子都很重。青年人也需要中、老年名演員帶，這和幹部的培養使用是一個道理。而演戲更是不同，唱、唸、做、打等等，都不是一日之功，得經過嚴格的訓練。培養一個好演員比培養幹部還難，只是性質不同罷了。」後來，江青又組織汪曾祺、張艾丁等重新改編演出，也成了她的「樣板戲」。

《紅岩》──劇作家汪曾祺根據同名小說改編，由北京人藝演出。演出了江姐的勇敢和機智。一九六四年要移植成京劇，要求演員到渣滓洞去體驗生活。趙燕俠病了也得去；後來，她請假回來了，江青很不高興。李琪知道後，通知趙燕俠先安心治病休息。江青知道後說：「連體驗生活都經不起，哪還能演出好戲呢？對演員不能太遷就！」李琪說：「對人要講人情，封建朝廷還不用病人呢。就是對身體好的人也不能用真的刑具考驗，江青怎麼不自己先去考驗考驗？坐著說話不腰痛，盡瞎來。」原北京市委文藝處處長路奇說，當時李琪要求《文藝戰線》反映趙燕俠的病情，才頂住了江青施加的壓力。

三

北京市委還開展了各條戰線的文藝活動。開展群眾性的文藝活動，也是十分重要的任務。自編自演節目，為文藝戰線增加了活力，形成了業餘的文藝力量。彭真提出要發動作家和群眾寫北京、演北京，專業作家和業餘作者都很活躍。一九六四年，市總工會組織業餘匯演，我們林業戰線也參加了。市文化局曾派人到林業文藝班進行培訓。王純、李琪、趙凡、趙鼎新、路奇等人到市委黨校看工人們演出，並接見、鼓勵大家。李琪說：「業餘文化隊有力量，同志們有生活的實踐，又有人才，一定要重視。這對各系統、各單位業餘文化活動的開展是很好的推動。」江青看不起業餘演出，不僅認為是分散精力，還把「寫北京、演北京」列為北京市委的罪狀。

北京市委在京劇改革中做了大量的工作，對文藝工作做出很大貢獻。北京的劇團演出了很多現代戲，京劇、話劇、曲劇等都有。劇團積極認真地工作，可是江青還不滿意。這位「旗手」把成績歸於自己，「樣板戲」就是她的資本；把所謂的錯誤、不足都說成別人的，動輒給別人扣上「破壞戲劇改革」的罪名。

一九六四年，市委根據毛澤東的指示，多創作、多演戲、多拍好電影，改編各劇種，創作、演出京劇《地下聯絡員》、《箭桿河邊》，評劇《向陽商店》、《奪印》、《祝你健康》，曲劇《雷鋒》，話劇《山村姐妹》、《霓虹燈下的哨兵》，電影《青春之歌》、《紅旗譜》，以及經得起考驗的優秀傳統劇碼，市委要求一定要抓緊時間排練和上演，這都是為人民服務的任務，也是人民所喜愛的。凡是外地來京演出的李琪從小愛看書，又愛讀古書，愛看戲。他對我說，他的不少知識是從戲中得到的。他對家鄉戲蒲劇一場不漏，對傳統改編戲更是愛看，如對《薛剛反朝》、《櫃中緣》等連看幾場。他擠時間也要去看。特別是對家鄉戲蒲劇一場不漏，對傳統改編戲更是愛看，如對《薛剛反朝》、《櫃中緣》等連看幾場。他擠時間也要去看。特別是對地方劇團也很關心，每次都到他們的住處去看望。有一次，我同他去劇團，他看到名演員如閻逢春、王香蘭幾個人住的、吃的、穿的都很簡樸，建議提高他們的待遇，使他們能住好、吃好、穿好，要像

演戲一樣有氣派。他還為劇團題詞，可惜他的手稿和送的題詩都在「文革」中被毀掉了。他愛戲，買了許多戲的唱片，有時間打開唱機，把唱詞給我看，他跟著唱。他喜歡的劇種有蒲劇、京劇、秦腔、晉劇。

一九六五年七月，李琪帶隊參加華北局在太原市召開的京劇革命現代戲觀摩演出後，十分高興。京劇演員李元春說：「北京參加的劇碼有《南方來信》等四個。」北京又組織了名演員顧問團，馬連良、張君秋、裘盛戎、馬富祿等都參加了。李琪對大家關心備至，連吃飯都要他們吃得如意，組織大家認真觀摩、座談，對現代戲匯演起到了積極的作用。李琪曾跟我說：「這次名演員和大家都很積極地參加活動，表演也很認真，又一次證明北京京劇團是在出色地搞京劇改革，而且成效很大，得到會議的讚揚。」

一些一到會的領導人都知道這些名家，又愛看歷史劇，想看名演員演的歷史劇。李琪解釋說：「這次不能演歷史戲，如有人反映了，讓江青知道了，還能放過？她可以說成演現代戲是假，演歷史戲是真，並以此為把柄整人。」大家聽了覺得有理，因此未演歷史戲，只是小範圍組織了兩次清唱。大家更認為傳統優秀歷史戲不能禁演。正如池必卿所寫，接受李琪的意見避免了一場風波。[2]

李莉，〈我所知道的京劇改革〉，《黨史博覽》二〇〇七年第一期。

李琪在「文革」發動前後的日子

<div style="text-align: right">李莉◎撰</div>

一、「我真倒楣，碰上這麼一個太后」

二十世紀六〇年代，北京市積極回應毛主席對戲劇改革的指示，首先從現代戲劇入手。在各劇團的領導、劇作家、演員的共同努力下，嘔心瀝血，把傳統藝術與現代劇融為一體，取得很大成績，演出了《蘆蕩火種》、《箭桿河邊》、《紅燈記》等優秀的名劇。

一九六三年春，江青突然提出來要在北京搞京劇改革。彭真同志和市委決定由李琪（時任中共北京市委常委、宣傳部部長——編者注）與江青聯繫。李琪認為自己管理文藝工作才兩年，又不懂京劇，後經彭真同志解釋才勉強接受這一任務。他對我說：「江青不好共事，又是主席夫人，萬一出了問題，非同小可。對我個人事小，對市委事大。」因此，他在與江青打交道的過程中，一直謹言慎行。有時，他給我講一些情況，看到我很擔心就對我說：「有市委集體領導，又有彭真同志，不會出什麼大錯，你不必擔心。」不料，事情的結果比我們預想的嚴重得多。

江青剛到北京市時，李琪對她是很尊重的。最初，江青對北京市委安排由宣傳部部長和她聯繫感到不滿意，認為接待規格太低，要求由一位書記與她聯繫。彭真同志向她介紹了李琪的能力和人品後，她才勉強同意。經過一段接觸後，她覺得李琪是一個思想敏銳、有才幹的人，於是把李琪介紹給毛主席。在中南海，李琪將他寫的《〈實踐論〉解說》和〈《矛盾論》淺說〉送給毛主席指正。後來，主席見到李琪說寫得好，要他多寫些哲學方

面的文章。在請毛主席觀看京劇《蘆蕩火種》時，彭真同志要李琪坐在主席身旁，便於彙報，李琪推辭，彭真同志風趣地說：「今天陪主席，是你演主角。」他只好遵命。主席看完戲，指示將劇名改為《沙家濱》，說這樣更符合實際，然後上臺接見演員，大家都很高興。

江青在北京市搞所謂京劇改革時，不僅把自己凌駕於市委之上，發號施令、頤指氣使，而且經常出爾反爾，使下面的同志感到無所適從。如有一次經江青同意演出《沙家濱》，票已經售出了好幾場，江青又下令停止演出。我記得李琪對此事感到很為難，只好讓劇團想辦法退票。江青還要求把〈智鬥〉一場戲去掉，李琪及有關同志都感到難以理解，因為〈智鬥〉一場戲非常精彩，是重頭戲，因此堅持不能去掉。直到毛主席看過戲以後，江青才不再提這件事了。

《沙家濱》是以新四軍的鬥爭為題材的，它的排演過程始終得到中央領導同志的關心，周恩來總理看過這場戲，陳毅副總理也看過好幾遍。彭真同志更是對此劇進行了直接的指導，他親自召集馬連良、張君秋、趙燕俠等老藝術家以及青年演員座談，並做出具體安排。在同志們的共同努力下，這個劇碼取得了很大成功，深受觀眾的喜愛。但後來江青卻將這一切功勞都據為己有，把自己標榜為京劇改革的「旗手」。

李琪沒有想到的是，江青到北京後，作風越來越霸道，她想怎麼幹就怎麼幹。本來說好給她一個實驗團，可她要求把其他實驗團都合併過去，對演員也是挑三揀四，要把所有的好演員都調到實驗團。儘管市委盡量滿足她的要求，她仍然不滿意，而且意見越來越多。李琪心裏明白，要把江青這樣做不僅是對著他來的，而且是衝著市委和彭真同志來的。他對江青的蠻橫態度只能忍耐和做些解釋。一天，李琪心情沉重地對我說：「主席的夫人哪像個女同志的樣子，簡直就像潑婦，憑藉主席耀武揚威。我真倒楣，碰上這麼一個太后。」聽了他的話，我心裏一驚，不知說什麼好。我們相對沉默了很久，忽然間，李琪笑了起來，我說：「這麼大的事你還笑！」他說：「不會的，我只怕以後我們連笑的機會都沒有了。」「會不會出什麼事？」我問。他看到我很緊張，就趕緊說：「恐是說說而已。」看到他心情沉重的樣子，我知道他哪兒有什麼心情笑啊，只是以此輕鬆一下。李琪曾對我說過，江青甚至還不如封建社會的開明皇后。他給我講了歷史故事：李世民屢次被魏徵當眾頂撞，他感到很惱火，說非要殺掉魏徵不可。這時，皇后盛裝向李世民跪拜。李世民問其原因，皇后說：「有開明的皇帝，才有敢於直言的

大臣，因此應該向你祝賀。」李世民瞭解了皇后的意思，笑著將她扶起，不再提殺魏徵了。李琪說：「封建時代的統治者尚能如此，今天的共產黨就更應該重視民主問題了。」

一九六五年，李琪到房山縣黃辛莊搞「四清」，他以為這樣可以避開江青，感到很高興。但江青還是把他叫到上海，但又不見他。每天張春橋都去看李琪，勸他在上海多看看，再等等。半個月後江青才召見他，一見到李琪就指責說：「不准老子試驗，老子到別處試驗。」

李琪於一九六六年春節前兩天（一月十九日）回來後，向劉仁、萬里、鄭天翔三位書記做了彙報。市委研究後同意了江青的意見，決定讓李琪以個人名義給江青寫一封信，向她告知市委的決定。「文革」結束後我看到了這封信：

江青同志：

我從上海回來後，即把您的意見向市委做了彙報。市委討論以後，我當即把討論的意見在電話中扼要地告知李鴻生同志，想已知道。

（一）把北京京劇團全團作為您的實驗團的問題，市委又做了最後的確定。薛恩厚同志已向全團宣布，目前團情況很好。

（二）關於取消北崑充實京劇團的問題，市委已做了決定。北崑現有一百人（演員四十餘人），北京京劇團準備挑選七十人左右，包括你說的人，由文化局安排。當然還會有些同志有不同的意見。如果原來的崑劇演員要實驗一點革命戲，也可容許他們試驗。

（三）關於馬連良、張君秋、裘盛戎的問題。根據您的意見，裘仍然留在北京劇團（春節中他演出《雪花飄》小劇頗受觀眾的歡迎）。關於馬連良、張君秋的問題，市委研究了您的意見。他們又有演現代戲的要求，也還有些觀眾看，因而決定他們到京劇二團，除了在戲校教戲外，也還可以演一些他們能演的革命現代戲，或演允許演的老戲。我昨日已找他們談了，準備過幾天他們就到二團去，可以演允許演的老戲。社會主義建設的革命現代戲、大型的革命現代戲，他們也可以學過來演。

以上就是市委討論的意見，特此函告。

李琪

二月二日

這封信寫好後送市委主要領導同志審閱，他在上面這樣寫著：「劉仁、天翔、萬里、鄧拓同志，送上我給江青同志寫的一封信，彭真同志說請你們看後再還給他看。」

這封信經過書記們的傳閱，做了一些改動，如把「市委照辦」改為「市委同意」。李琪對此是有顧慮的，擔心江青認為這是市委在壓她，激起她的不滿，因此他向彭真同志建議不發為好，但彭真同志堅持要發，並要他不要膽小怕事。本來他從上海回來後心情就不好，給江青寫信後心情就更沉重了。

李琪從大局出發，為了把工作做好，他對江青的惡劣作風一忍再忍，本想惹不起就躲，但躲也躲不開。他給彭真同志寫過一封信，談了他對江青的看法，大意是在與江青的兩年多的接觸中，感到江青以權貴自居，橫行霸道，無事生非，比呂后、西太后還壞，把別人當成奴隸，使他無法工作，無法忍耐。他有責任反映這一切。他把信送走後回家告訴了我，我說：「你是不是說得太重了？」李琪說：「我說得還不夠。江青人品太差。不能想像主席怎麼能和這樣的人一起生活。」我聽了他的這番話，心裏害怕，我說：「你的膽子也太大了！萬一這封信失落，江青能饒得了你嗎?」他聽後，很有觸動，在屋裏走來走去，隨即給彭真同志打電話。張潔清同志說：「彭真不在家。」並說已看到了信，認為李琪對江青的認識是對的。江青不單單是對著他，也是針對彭真和市委。中央的同志對她都瞭解，但對她毫無辦法。勸李琪還要忍耐。信由祕書保管，也可能已燒毀了，萬無一失。這時，我們才稍稍放心了。李琪對我說，他應該寫這封信，這是一個黨員的責任。當然他也認為當面說更為妥當，並讓我不必為他擔心。

「文革」開始後，有人揭發此信是李琪反對江青的證據。一九七八年彭真同志從陝西回來後接見我時，曾對我談到，李琪給他的這封信不知下落，要我請專案組找找。彭真同志認為李琪的這封信有力地揭露了江青的真實面目，也是對江青的一份很好的控訴書。可是，這封信始終未能找到。

一九六六年二月，江青又將李琪叫到上海。這次與上次不同，江青馬上見了他，還和他一起看了幾場電影，並向他談了她在軍隊召開文藝座談會的情況，並由毛建議中央軍報中央批准，心情也輕鬆起來。江青態度大變，使他感到意外，摸不透江青的用意何在。

令人感到意外的是，經毛澤東審閱修改，以後的工作會好做一些了，心情也輕鬆起來。江青態度大變，使他感到意外，摸不透江青的用意何在。

同志委託江青同志召開的部隊文藝工作座談會紀要〉。在這篇來者不善的〈紀要〉中，江青大放厥詞，說什麼建國以來「文藝界被一條與毛主席思想相對立的反黨、反社會主義的黑線專了政」，「要堅決進行一場文化戰線上的社會主義大革命，徹底搞掉這條黑線」。這篇〈紀要〉措詞的嚴厲令人震驚，充滿了不祥之兆。李琪對我說：

他不該與江青打交道。他做事過於認真，不靈活，得罪了江青，給自己也給市委帶來大禍。

江青對李琪的手段是軟硬兼施，又拉又打。李琪告訴我說，江青找他多次，但他在同江青的交往中，對江青的作風越來越反感。李琪為人正派耿直，對任何人都不會阿諛奉承，因此他對江青是敬而遠之。「文革」中我看到過印發的江青講話的小報，江青說她本來希望挽救李琪，但他是彭真的死黨，是死不悔改的走資派。這都證明了李琪的人格和品德，他是不會向惡勢力低頭的。

二、「人都是有尊嚴的，被扣上大帽子挨批判好受嗎？」

一九六六年三月七日晚上，周總理找李琪和林默涵同志研究準備六、七月份在京舉行京劇改革匯演事宜，之後又單獨把他留下，詢問北京市預防地震的情況。談完後已快十二點了，總理一直把他送上車，他們邊走邊談，總理還記得李琪是晉南人。李琪回到家後很高興地對我說：「總理過問戲劇改革工作就好辦了。江青如果有總理千分之一的能力和人品，事情就好辦了。」「四清」也快結束了，他要執行好總理的指示。他還說總理過去和他談到反對幹部特殊化的重要性，總理平易近人、關心幹部。當時我也很高興。第二天一早，他就回農村去了。

四月二日夜裏十二時，李琪突然回來了，臉色非常不好。我問他：「你怎麼這麼晚還回來了？」他沒有回答

我的話，坐在桌前沉默不語。我給他倒了一杯開水，坐下後才對我說：「告訴你一件事，你可不要緊張。」

我以為又是江青找他的麻煩，沒想到他說：「今天晚上市委通知房山縣委立刻派車送我回來，我進會議室一看，

彭真同志也在，彭真是很少參加常委會的。我一坐下，劉仁就宣布開會。彭真同志說：『毛主席派康生回京，要

周總理找我談話，毛主席批評我抓文化工作落後了。總理勸我儘快表態，好向毛主席回京。』彭真又指著鄧拓

說：『你們寫文章也不注意，又是和吳晗、廖沫沙合寫《三家村》簡記。』鄧拓馬上檢討說他對不起市委和彭真

同志。」李琪還告訴我說在場的人聽了彭真同志的話都面面相覷，非常緊張。劉仁同志宣布馬上組織批判《三

家村》的文章，鄭天翔宣布由劉仁、萬里和他本人組成三人領導小組，李琪、范瑾、張文松、宋碩組成四人辦公

室，第二天就開始組織寫文章，同時把吳晗從「四清」點調回來，要他做檢討，以便及早向黨中央和毛主席有個

表示。這次，不僅要批判副市長吳晗，還要批判市委書記鄧拓同志。聽到這些，我真是目瞪口呆，完全不能理解

發生的事情。

批判《三家村》的文章發表後，我問李琪是否去看過鄧拓，李琪說鄭天翔和項子明同志去看過他了，鄧拓

始終沉默不語，一句話也沒有說。因此，他們告訴李琪鄧拓夫人丁一嵐談了話，丁一嵐說，鄧

拓本來說要好好考慮一下自己的錯誤，但當他看了《北京日報》的「編者按」後，就再也不說什麼了。李琪勸慰

了丁一嵐，要他們保重身體，讓她理解市委的難處。李琪還給鄧拓子女所在學校打了電話，要求他們不能歧視子

女，同時還囑咐鄧拓祕書劉玉梅同志照顧好鄧拓同志。我對李琪說他做得對。李琪說他能想到的都做了，應該幫

助在困境中的同志。

李琪等人忙了半個月，反覆修改，終於在四月十六日的《北京日報》上以「編者按」的形式發表了批判《三

家村》的文章。他們當時都鬆了口氣，以為這樣可以過關了。萬萬沒有想到的是，這篇「編者按」後來被批判為

「丟卒保將」的反黨文章。

吳晗同志從「四清」點回來後，對讓他再檢討的事想不通。他說，《海瑞罷官》是胡喬木同志要他寫的，喬

木說毛主席稱他是《明史》專家，希望他寫這個題材，政治術語都是胡喬木加上的。現在卻叫他檢查，吳晗對此

不服氣。大家只好勸他以大局為重，再做個檢查，好對中央有個交代。

四月十九日，國務院副總理李富春打電話給中宣部副部長許立群同志，讓他轉告李琪停發對鄧拓的批判文章，對吳晗則繼續批判，何時批判鄧拓要等中央通知。李琪立即向市委領導彙報了李富春同志的指示。記得李琪對我說：「不知是因為批判得不夠還是批判得過頭了？」不久，中央停止了彭真的工作，「五一」時彭真也沒有見報，這一切都預示著北京市委的厄運。

四月，毛澤東主持中央政治局常委會，會議通過了後來被稱作〈五一六通知〉的文件草稿，決定撤銷由彭真同志任組長的文化革命五人小組。五月初，萬里召集北京市局級及大專院校負責人會議。會上，萬里向大家逐字宣讀中央常委會通過的那個文件。後來，王純副市長又在體育館召開的幹部大會傳達中央常委會的精神。市委還召開市委委員擴大會議，對北京市委的工作做了檢討。所有這一切都是為了表明市委在認真執行中央和毛主席的指示。但是，這一切努力都無濟於事，對北京市委的批判由「獨立王國」升格為「修正主義集團」，而「修正主義」就是「反黨」的同義語，屬於敵我矛盾。北京市的幹部在這個突如其來的打擊下發懵了，大家在幾天之內由革命幹部變成了「修正主義份子」。

五月二十日，李琪告訴我他看到鄧拓的遺書時掉淚了。他說：「鄧拓才華出眾，革命一生，卻落此結局。」同時又說：「鄧拓這樣結束自己，也許是個好辦法。」我當時就說：「你可不能這樣想。」他說他是不會這樣做的，讓我放心。我說：「鄧拓這樣做，那不就成了真正的叛徒了嗎？我不能想像好好的一個人怎麼能下這樣的決心。」李琪說：「人都是有尊嚴的，被扣上大帽子挨批判好受嗎？不能簡單地評價這一行為。一切讓歷史來做評價吧。」那一天，我們心情都非常沉重，很長時間都相對無言。

三、「我的文章對人家上綱上線已經夠虧心的了，還批判我是包庇」

五月七日《人民日報》刊登了關鋒的一篇署名何明的文章。就在同一天，華北局工作組進駐，接管原北京市

委的工作。五月八日，《解放軍報》發表了江青化名為高炬的文章。六月一日，《人民日報》發表聶元梓在北京大學貼出的大字報，毛澤東將之稱為「全國第一張馬列主義大字報」。

六月三日，原北京市委被改組，新市委成立，李雪峰任市委第一書記，吳德任第二書記。

在此之前的五月二十三日，在北京飯店召開了北京市工作會議，市委機關和市政府各單位的一、二把手參加。我和李琪都參加了會議。為了節約開支，規定家在城裏的同志晚上都回家住。由於李琪在《人民日報》上被中央「文革」小組戚本禹點名，我們家受到不明真相的群眾圍攻，於是臨時安排我們住在北京飯店，李琪住在三層，我住在一層。

在北京市工作會議上李琪是受批判的重點，我在我們小組也成為被批判的重點之一，另外兩位是清華大學黨委副書記劉冰和團市委書記張進霖。儘管我在小組受到批判，但我自認為沒有什麼問題，因此我最擔心的還是李琪，每次會議休息時我都去他的住處看他。那時，北京市委處境非常困難，會議氣氛非常緊張，人人自危，對眼前發生的一切難以理解，而對未來的形勢更是一無所知，因此心情是非常憂慮的。在會議期間，我和李琪談了許多事情，從過去談到現在，又談到將來。

李琪說：「這次運動是對準彭真和市委來的，去年十一月十一日《北京日報》已經轉發了姚文元批判吳晗的《海瑞罷官》的文章，市委還讓范瑾給上海打電話，質問他們：『這樣做是什麼意思？為什麼上海批判北京的副市長不向北京市打招呼？』結果對方置之不理。市委要我和鄧拓寫文章批判吳晗，周揚同志也寫了文章。這三篇文章發表後，大家都以為批判就結束了，沒有想到竟被說成是假批判。」

五月十七日，戚本禹在《人民日報》上發表文章，誣陷鄧拓是叛徒，置鄧拓於死地，並點名批判李琪為吳晗拋出第二個救生圈。他看了報紙說：「如果能救了吳晗，倒是做了一件好事，我的文章對人家上綱上線已經夠虧心的了，還批判我是包庇，難道要把吳晗吃了不成?!吳晗是歷史學家，歷史會證明這位歷史家對還是錯。對鄧拓、《三家村》的批判，北京發表了『四·一六』編者按，調子定得夠高了，還是過不了關，難道把他們都一棍子打死才算是真批判嗎?!」

我問他怎麼理解市委的「修正主義」問題，他說：「你不要問我，我也說不清，看報好了。不過，要用自己

的腦子想。把市委的領導幹部都批成『黑幫』是不妥當的。由他們去吧。」李琪說：「批幹部是『黑幫』是錯誤的。」我問他：「為什麼總是批判你和范瑾、張文松，不批判彭真呢？」他說：「批判我們就是對著彭真的，彭真在國際上也有影響，不能公開點他的名。把我們批倒了也就是把彭真批倒了。」他又接著說：「這也需要歷史評定。」我最怕聽「黑幫」二字，我說：「帽子戴得多了，

當時，《光明日報》和《北京日報》都發表文章批判他寫的〈《矛盾論》淺說〉是反黨、反毛主席，他生氣地說：「胡說！真是顛倒黑白，運動結束後我要寫文章和他們辯論。吳傳啟帶頭寫文章批判我，給我扣大帽子，他們倒成了革命派了！」我問他這些問題什麼時候能夠搞清楚，他說：「歷史上有過不少冤案，岳飛的冤案是到他孫子岳珂時才翻了過來。」他看到《北京日報》批判他的文章，說他在「四清」中只抓生產，不抓階級鬥爭。他說：「這個村的群眾都對大隊幹部郭月等人沒有太大的意見。難道把所有的幹部都撤職才是抓階級鬥爭嗎？前幾個月還寫報導說是好典型，現在又全部推翻。這是向我潑髒水，落井下石。」

當時，我在小組會上也成為被圍攻對象。我告訴他我準備檢討一下我抓生產多、抓政治學習不夠的問題。他勸我說，一定要表態同他劃清界線，要批判他，還讓我不要太緊張，要想得開。我告訴他我們組裏有的人態度轉變得很大，以前總是說市領導重用他，現在又說是排擠他，王純、賈庭三等都當了副市長，他還只是個副局長，他要揭發市委。李琪說：「每個人的表現不同。」

我在組裏受到批判的主要原因是同李琪的關係，認為我不揭發市委和李琪的反黨行為。我分辯說：「他們沒有反黨，我沒有什麼可揭發的。」有人就大聲訓斥我態度不好。我感到很委屈，哭了。同李琪說起這些情況時，我又哭了。他說：「不要哭，哭是軟弱的表現。這才是剛開始，要學會忍受。」李琪還說：「我們對黨和毛主席一片忠心，心中無愧，受點委屈不要太難過。那些開國元勳，如彭德懷等人，在廬山會議提意見，開始大家都很佩服彭老總，認為只有他敢說真話，但後來被定為彭、黃、張、周反黨集團，他們不委屈嗎？說彭真市委修正主義集團，讓人很難理解，前些時候還說北京的工作怎樣好，現在一下子又成修正主義？林副主席講不理解的也

要理解，可是我們理解不了。」

有一次我們談話時，我說是彭真把北京市委害了，李琪立即說：「不能這樣說，彭真是誰害的呢？各人有各人的責任。倒是我不會辦事，得罪了夫人，害了市委。」我說：「你就不應該接受彭真讓你同江青搞戲劇改革的事。」他說：「那不是個人的事，是任務。黨員哪能不聽上級指示呢！」他還說：「彭真有兩個對頭，一是江青，一是林副主席。」

他還說：「我曾對你說過，江青如此胡來，我總有坐牢、殺頭的一天，要你思想上有個準備。其實，當時也就是說說，殺頭是不會的，這是毛主席的政策。可是，林副主席講罷免一大批、關一大批。如果我坐牢了，咱們就離婚。」我說：「你不要胡說，你真的坐牢了，我到監獄去看你。」「如果我被送到邊疆呢？」「我跟你一塊去！」他說：「那孩子們怎麼辦呢？」「只有讓兩個大孩子照顧三個小的了。」說到這裏我們都很傷心。他看到我掉淚馬上安慰我：「不說這些了，至多不讓我們再工作，當教員我們還是夠格的。」我又跟他說到兒子海淵和吉瑪的婚事，他說：「為吉瑪的前途著想，他們應該斷絕關係。不過，這要看吉瑪的態度了。你不要想得太多。」我說：「希望吉瑪能和海淵好下去。」他說：「你只為兒子著想，沒有原則。不能只為自己的孩子著想。」他希望子女都能長大成人，並希望他們都做老實人。

他一再對我說，如果以後生活困難，就是把書和字畫賣了也要供三個小女兒讀書，他說：「不要看現在批判知識界，沒有知識是不行的。眼光要遠一點，有知識才能對社會做出貢獻。不過，不要學政治，要搞技術。」他很後悔讓大女兒海文學了政治，希望她畢業以後當個中文老師。「教語文就沒有政治嗎？」我問他。「那就讓她去搞生產讓工作去吧。」他又說：「不說了，我的看法不一定對，這一切我們都管不了了，由他們去吧！」

他還對我說：「現在批判我與楊獻珍劃不清界線，每年都去看望他，還讓他給市委幹部做報告。批判楊的『合二為一』不見得對，就是他犯了錯誤，我又怎麼不能去看呢？何況他還是我的老師。」

那時，他經常勸我不要太緊張。他說：「萬里、趙凡、王純、王憲同志他們都瞭解你，他們都還在工作，會為你說話的。你又是搞林業的，沒有什麼問題。另外池必卿、李立功同志也會關照你的。批判結束後會給你工作做。如果不給你工作，你願意的話，咱們就到邊疆勞動去。你是好妻子，我害了你，連累了你，我很痛心，很難

過。」我說：「不要說這些了，你想得太悲觀了。」他說：「不，我們要有思想準備！要吸取教訓，過去我們看問題太簡單、太單純、太幼稚了！」

那時，我最盼望的就是運動能早日結束。我問李琪的看法，他估計：最早也要到年底，但春節時應該結束了。

還說：「原則上，運動的重點是文化藝術界。」但現在教育界也開始搞運動了，南京大學也開始了（六月十六日《人民日報》報導了鬥爭南京大學校長匡亞明的消息）。我們那時哪裏能想到這場運動竟持續了十年之久呢？李琪那時還為他牽扯到其他人感到自責，他說：「宣傳部開始批鬥處長，京劇團也在批鬥胡斌、胡沙，是我連累了他們，內心感到過意不去。」[1]

1 李莉，〈李琪在「文革」發動前後的日子〉，《百年潮》二〇〇三年第八期。

第十篇

觀眾

「樣板戲」

巴金◎撰

巴金（一九〇四—二〇〇五），原名李堯棠，四川成都人，祖籍浙江嘉興，文學家、出版家、翻譯家。同時，也被譽為是「五四」新文化運動以來最有影響的作家之一，是二十世紀中國傑出的文學大師、中國當代文壇的巨匠。巴金晚年提議建立中國現代文學館和文化大革命博物館。一九六六年，受到上海市文聯「造反派」批判，開始了靠邊、檢查、被批鬥和強迫勞動的生活。被關在上海文聯資料室的「牛棚」裏。上海作協「造反派」抄家，這期間，蕭珊也頻遭批鬥。

好些年不聽「樣板戲」，我好像也忘了它們。可是，春節期間意外地聽見人清唱「樣板戲」，不止是一段、兩段，我有一種毛骨悚然的感覺。我接連做了幾天的噩夢，這種夢在某一個時期我非常熟悉，它同「樣板戲」似乎有密切的關係。對我來說，這兩者是連在一起的。我怕噩夢，因此我也怕「樣板戲」。現在我才知道，「樣板戲」在我的心上烙下的火印是抹不掉的。從烙印上產生了一個一個的噩夢。

我還記得過去學習「樣板戲」的情景。請不要發笑，我不是說我學過唱「樣板戲」，那不可能！我沒有唱任何角色的嗓子。我是把「樣板戲」當作正式的革命文件來學習的，而且不是我自己要學，是「造反派」指定、安排我們學習的。在那些日子裏，全國各省市報刊都在同一天用整版整版的篇幅刊登「樣板戲」。他們這樣全文發表一部「樣板戲」，我們就得至少學習一次。「革命群眾」怎樣學習「樣板戲」我不清楚，我只記得我們被稱為「牛鬼」的人的學習，也無非是拿著當天報紙發言，先把「戲」大捧一通，又把大抓「樣板戲」的「旗手」大捧一通，然後把自己大罵一通，還得表示下定決心改造自己，重新做人，最後是主持學習的革命左派把我痛罵一通。今天在我眼

前，在我腦中仍然十分鮮明的，便是一九六九年深秋的那一次學習。那次，下鄉參加「三秋」勞動，本來說是任務完成回城市，誰知林彪就在那時發布了他的「一號命令」，我們只好留在農村，當時連「革命群眾」也沒有居住自由的「人權」，他們有的就是那幾本「樣板戲」。雖然經過「革命旗手」大抓特抓，調動一切藝術手段盡量拔高，到「四人幫」下臺的時候也不過留下八本「三突出」創作方法的結晶。它們的確為「四人幫」登上寶座製造過輿論，而且是大造特造，很有成效，因此，也不得不跟著「四人幫」一起下了臺。那一次，我們學習的戲是《智取威虎山》，由一位左派詩人主持學習。參加學習的「牛鬼」並不多，因為有一部分已經返家取衣物，他們明天回到鄉下，我們第二批「休假」的就搭他們回來的卡車去上海。離家一個多月了，我沒有長期留在農村的思想準備，很想念家，即使回去兩三天，也感到莫大的幸福。就在動身的前一天還給逼著去罵自己，去歌頌「革命旗手」，去歌頌用「三突出」手法塑造出來的英雄人物。本來以為我只要編造幾句便可以應付過去，誰知偏偏遇著那位青年詩人，他揪住我不放，一定要我承認自己堅決「反黨、反社會主義」。過去有一段時間我被分配到他的班組學習，我受到他的辱罵，這不是第一次，看到他的表情、聽見他的聲音，我今天還感到噁心。他那天得意地對我獰笑，彷彿自己就是「蓋世英雄」楊子榮。我埋著頭不看他，心裏想：「什麼英雄！明明是給「四人幫」鳴鑼開道的大騙子。」可是，口頭上照常吹捧「樣板戲」和製造它的「革命旗手」。

我講話向來有點結結巴巴，現在淨講些歌功頌德的違心之論，反而使我顯得從容自然，好像人擺地攤傾銷廉價貨物一樣，毫無顧忌地高聲叫賣。我一點也不感覺慚愧，只想早點把貨銷光回房休息，但願不要發生事故得罪詩人，我明天才可以順利返家。雖然挨了詩人不少的訓斥，我終於平安地過了這一天的學習關。只有回到我們的房間裏，在一根長板凳上坐下來疲乏地吐了一口氣之後，我才覺得心上隱隱發痛。痛得不太厲害，可是時時在痛，而且我還把痛帶回上海，讓它破壞了我同蕭珊短暫相聚的幸福。「樣板戲」的權威就是這樣建立起來的。在我的夢裏那些「三突出」的英雄常常帶著獰笑用兩隻大手掐我的咽喉，我拚命掙扎，大聲叫喊；有一次在幹校我從床上滾下來撞傷額角，有一次在家中我揮手打碎了床前的小臺燈。我經常給嚇得在夢中慘叫，造反派說我「心中有鬼」，這倒是真話。但是，我不敢當面承認，鬼就是那些以楊子榮自命的造反英雄。

今天在這裏回憶自己扮演過的那些醜劇，我仍然感到臉紅，感到痛心。在大唱「樣板戲」的年代裏，我受過多少奇恥大辱，自己並未忘記。我絕不像有些人過去遭受冤屈，現在就想狠狠地撈回一把，補償損失。但是，我總要弄清是非，不能繼續讓人擺布。正是因為我們的腦子裏裝滿了封建垃圾，所以一喊口號就叫出「萬歲，萬萬歲！」難道今後我們還要用「三結合」、「三突出」等等創作方法塑造英雄人物嗎？難道今後我們還要你一言、我一語、你獻一策、我出一計，通過所謂「千錘百鍊」，產生一部一部的樣板文藝作品嗎？

據我看，「四人幫」把「樣板戲」當作革命文件來學習，絕非因為「樣板戲」是給江青霸占了的別人的藝術果實。誰不知道「四人幫」橫行十年就靠這些「樣板戲」替它們做宣傳，大樹它們的革命權威！我也曾崇拜過「高、大、全」的英雄李玉和、洪常青……可是，後來就知道這種一片一片金葉貼起來的大神是多麼虛假，大家不是看夠了「李玉和」、「洪常青」們在舞臺下的表演嗎？

當然，對「樣板戲」各人有各人的看法。似乎並沒有人禁止過這些戲的上演。不論是演員或者是聽眾，你喜歡唱幾句，你有你的自由。但是，我也要提高警惕，也許是我的過慮，我真害怕一九六六年的慘劇重上舞臺。時光流逝得真快，二十年過去了。「過了二十年又是一個……」阿Q的話我們不能輕易忘記啊！

<div style="text-align:right">五月二十八日</div>

——巴金，〈「樣板戲」〉，香港《大公報‧大公園》（連載）一九八六年六月十五、十六日。

我對「樣板戲」的看法

微音（一九一九－二○○四），本名許實，曾任廣東省人大常委會委員、廣東省新聞工作者協會副主席，《羊城晚報》前任總編。

微音◎撰

「文革」期間，「樣板戲」曾風行一時，大行其道。其他話劇、影視以及文學等作品，幾乎全被掃到茅坑裏去了；「百花齊放、百家爭鳴」的方針，也被扔到了垃圾箱。這是「四人幫」的醜行之一。

文化大革命頭幾年，我的頭上戴滿了「走資派」、「牛鬼蛇神」的一堆帽子；軟禁、遊街、彎腰挨鬥與打倒之聲不絕於耳，哪有機會和心情去欣賞「樣板戲」呢？直至二十世紀七○年代初，「摘帽解放」後，我被恩寵貶到故鄉擔任佛山小報第三把手，方有心情欣賞這八個「樣板戲」。孤立地就這些戲來說，無論唱腔、表演、情節，均千錘百鍊，堪稱精品。尤其是《紅燈記》、《智取威虎山》、《沙家濱》等劇，看後至今仍歷久難忘。在打倒「四人幫」後，「樣板戲」停演，因其時「文革」的傷痛尤深，情有難堪，這是理所當然。

但不可否認，這些作品大都產生於「文革」之前，是從文藝基層中產生，經眾多大藝術家加工錘鍊而成的。這些作品，有力地宣揚了我國人民的偉大革命精神，宣揚了革命鬥爭的艱苦性，宣揚了為革命無私無畏所做的傑出貢獻，宣揚了老一輩革命家的崇高品質與革命理想。

然則，「四人幫」既是個反革命集團，為何又要大肆吹捧「樣板戲」呢？問題正出在這裏。

「四人幫」既要搞反革命，就必然要用革命的面孔來裝潢自己、粉飾自己。他們之所以大肆宣揚「樣板戲」，利用這些文藝作品，樹「八個」，打一大片，扼殺廣大文藝工作者的創造性，以文藝專制始，以思想專制終。

有人說：「樣板戲」是江青的傑作，演出「樣板戲」等於宣傳江青。錯了！就總體來說，「樣板戲」是當年傑出的藝術創作家與出色的表演藝術家共同創造的碩果，絕不能因江青個人插手而以偏概全，以個人一得之見而否定集體創作之功。如果是這樣，江青在九泉之下，也會拱手為之致謝的。總之，還這幾個戲以本來面目，是應該的。

茲值中山紀念堂行將演出六個「樣板戲」之際，茲將愚見公之於眾，藉諸商榷。

微音，〈我對「樣板戲」的看法〉，《羊城晚報》（第一版）二〇〇二年七月二十九日。

我們對「樣板戲」的看法

金敬邁、章明◎撰

金敬邁（一九三〇─），江蘇南京人。一九四九年參加中國人民解放軍。歷任第四野戰軍後勤部文工團、西南軍區文工團演員，廣州軍區戰士話劇團演員、創作員，軍區政治部文藝創作組創作員。著有長篇小說《歐陽海之歌》。

正當「樣板戲」以鹹魚翻身、得勝回潮的姿態捲土重來，即將在本市江青紀念堂──不！不！錯了。不是江青紀念堂，是中山紀念堂，特此更正──粉墨登場之際，微音先生「非常及時、完全必要」地在七月二十九日《羊城晚報》頭版發表了《我對「樣板戲」的看法》一文。

乍一看標題，嚇得我們張口結舌，寒毛倒豎，渾身直顫。對「樣板戲」敢有「看法」？大膽！如果「旗手」健在，「老娘」會殺掉你的頭！這並非什麼遠古的傳說，而是三十年前多次發生過的活生生的事實。

我們受到了微音先生的鼓舞，既然您「殺開了一條血路」，我們願緊跟在後，也來說說我們對「樣板戲」的看法，以就教於微音先生。

微音先生斷言：「有人說：『樣板戲』是江青的傑作，演出『樣板戲』等於宣傳江青。錯了！」好一個「錯了」！真是擲地有聲！恕我們冒犯地說上一句：「沒有錯，錯的正是先生您自己！」

「樣板戲」是戲嗎？不！「樣板戲」從來就不是戲。彭、羅、陸、楊的「反革命罪狀」之一就是「破壞『樣板戲』」；彭真作為中央政治局委員、中央書記處書記、北京市委第一書記，僅僅因為關心過北京京劇團排練的《蘆蕩火種》（《沙家濱》的前身），就被認為是「黑手伸進了『樣板戲』」，觸犯了天條。一個戲神聖到連

政治局委員關心一下都不行，那還能稱之為「戲」嗎？「樣板戲」是御用的屠刀，是飛機大炮，是無堅不摧的原子彈，林彪、江青一夥用它來剷除異己、清洗政壇，以樹立他們在黨內的絕對權威，順便也把千千萬萬無辜的人們打得血肉橫飛，江青一夥除掉它來剷除異己、清洗政壇，以樹立他們在黨內的絕對權威，順便也把千千萬萬無辜的人們打得血肉橫飛，家破人亡。多少民族的精英……吳晗、鄧拓、老舍、傅雷、羅瑞卿、張志新、遇羅克……以及劉少奇、彭德懷等黨和國家的元勳們也是在「樣板戲」高亢的唱腔伴奏中或含冤死去、或上吊、服毒、投水、跳樓乃至於被槍決的！上下五千年只剩下八齣所謂的「戲」，國家命運、民族存亡全都不在話下了！「樣板戲」是棍子，把我國幾千年來的文化藝術成果（包括「五四」以來新文藝成果）掃成「一片白茫茫大地真乾淨」！「樣板戲」又是神，它幾乎和「紅寶書」享有同等的輝煌，不得懷疑，不得唸錯，它比聖經還聖經，比憲法還憲法，神聖不可侵犯。世上有這樣魔法無邊的「戲」嗎？

微音先生又下了結論：「就總體說來，『樣板戲』是當年傑出的藝術創作家與出色的表演藝術家共同創造的碩果，絕不能因江青個人插手而以偏概全，以個人一得之見而否定集體創作之功。」（引者注：後兩句文理不通，先生是否「蘿蔔急了不洗泥」了？）請問：您所說的江青的「一得之見」指的是什麼？我們說：「對不起，先生，您又錯了！歷史是塗改不了的，誰也無法把『樣板戲』和江青分開。」歷史文獻鐵案如山：「『樣板戲』是江青同志嘔心瀝血的結晶。」江青自己也說：「誰反對樣板戲就是反對老娘！」而她的一大幫孝子賢孫甚至說江青單憑這項「功勞」就完全可以當黨的主席，紛紛然大上其「勸進表」。怎麼能說「樣板戲」是什麼「集體創作的碩果」呢？難道不怕「老娘」的陰魂來要您的小命？一九六六年中央正式發下的《林彪同志委託江青同志召開的部隊文藝座談會紀要》中，已經把江青在所謂「京劇改革」的「偉大作用」說得清清楚楚，何曾提到什麼「藝術家的集體創作」？

「樣板戲」到底是什麼玩意兒呢？一九八七年，章明這樣寫過：

用「狼孩」來比擬「樣板戲」，也許是再恰當不過的。所謂「八大樣板」的母本，都是「文革」前較好的作品。江青把它們叼了去之後，抽筋扒皮，脫胎換骨。使原作優美、誠實與鮮活之處盡失，代之而來的是

就總體說來，「生身父母」們無不遍體鱗傷，個個在劫難逃。我們隨便舉出兩位：一位是《紅燈記》的原改編者、導演和奠基人、一九〇七年出生的大師級戲曲專家阿甲。他曾對江青橫霸劇壇、自封「旗手」表示不滿，江青大怒，斥之為「陰魂不散」，長期遭受殘酷迫害，可謂九死一生！還有一位就是電影《紅色娘子軍》的編劇梁信。就因為有人問他芭蕾舞劇《紅色娘子軍》是不是根據同名電影改編的，他據實以告。於是，一項「以『樣板戲』的原作者自居」的罪名加到了他頭上，被罰到洞庭湖區勞改多年，回來落下了久治未癒的心臟病。「傑出的藝術創作家」命運如此，「出色的表演藝術家」呢？京劇名旦趙燕俠、芭蕾舞優秀演員白淑湘都是全國的尖子，但是江青的作風原來是「順我者昌，逆我者亡」，兩位名演員稍有不慎，立即被「老娘」打成「黑幫份子了」！繼趙燕俠之後扮演阿慶嫂的名旦劉秀榮不知怎麼得罪了江青，嚇得發瘋似地跪在江青的照片前請罪認罪，最後還是被一腳踢踢開。

「集體創作」云乎哉?!「出色的藝術家」魂安在?!

「狼孩」可以說是正常的人嗎？為林彪、江青的封建法西斯王朝衝鋒陷陣的「樣板戲」可以說是「戲」嗎？瘋子希特勒也畫過幾幅水彩畫，至今還有留存在世上的，也有好奇的收藏家以賤價收購，但他們並不認為它是藝術品，而且從不公開展覽。

如果說「樣板戲」是戲，是「當年傑出的藝術創作家與出色的表演藝術家共同創造的碩果」，那麼，為什麼馬思聰、賀綠汀作了一輩子曲，他們一個個被鬥得死去活來，或投入監獄，或關進牛棚，而同樣是作了個曲（嚴格地說是編曲）、跳了個舞的于會泳、劉慶棠之流卻加官晉爵，不可一世呢？皆

（一一八）

的「狼孩」。當年，這「狼孩」縱橫奔突，晝夜嘶鳴，為「女皇」打江山立下了汗馬功勞。這「狼孩」能抓善咬，首先把自己的生身父母（原作者們）咬死咬傷，然後把廣大文藝工作者咬得七零八落……（請參看《章明雜文隨筆選》頁

幫氣、霸氣、戾氣、個人迷信、僵化的性格、刻板的模式……總之，它們變成了江青一手奶大而又聖，誰稍有微詞就是反革命，為此喪生、致殘者大有人在。這「狼孩」神，極左律條、個人迷信、僵化的性格、刻板的模式……總之，它們變成了江青一手奶大

因為他們搞的是「樣板戲」，沾上了仙氣。沾上仙氣的「板人」格外神氣（並非所有參加了「樣板戲」演出的人都是「板人」，必須嚴格區分）。

金敬邁受到江青的瘋狂迫害，身陷囹圄十年零八個月之久，是廣州軍區文藝工作者中受害最慘的。劉慶棠、殷承宗就因為是「板人」，便神氣活現地親臨秦城監獄，以「上頭首長」的身份，「提審」過金敬邁。「提審」的情景如下：

……這位姓劉的當然是要吹鬍子、瞪眼、拍桌子地……吼了一通，東拉西扯，雖然說的是中國話，可我們沒聽懂。臨走了，劉副部長拉開了架式……「你，和陳伯達有過接觸吧，你，看有什麼問題需要交代的，我——這次來，就——是要看看你的態度。你——不要再抱什麼幻想，要——認真揭發。好，就——這樣。」

在把我關進秦城之前，有次他單獨提審我，也是擺著副架子罵爹、罵娘地髒話不斷。髒話能顯示威風，髒話還能顯示氣派、顯示地位，可惜髒話不能顯示水準，管你爹的、娘的、放屁之類，顯示的是低水準，小流氓的水準，瘟三的水準。可憐，一個跳舞的、平時又不愛學習，論拉腔拿調還不如話劇舞臺上任何一個跑龍套的ＡＢＣ。（請參看金敬邁長篇小說《好大的月亮好大的天》頁七八至七九）

劉慶棠到底是搞藝術還是搞政治？這樣的政治打手小瘟三，這樣的「出色的表演藝術家」能搞出什麼來？這樣的人擔綱主創的戲，能夠稱得上是「戲」嗎？

如果說「樣板戲」是戲，那麼，總得讓人家談論一下吧，總得允許觀眾品評品評吧？不！碰都碰不得，誰敢提意見就犯下了滔天大罪！武漢軍區的著名劇作家所雲平就因為議論了一下阿慶嫂這個人物，立即被宣布為「現行反革命」，不得翻身。全國因犯了「破壞樣板戲罪」而判刑、坐監乃至送命的該有多少？請問，何年何月、哪朝哪代，有這樣一條「談戲有罪」的刑律？何年何月、哪朝哪代，有這樣恐怖、這樣可怕的「戲」？

如果說「樣板戲」是戲，那麼，江青又何必派遣一些特殊人物，到處偵查「反對樣板戲的階級鬥爭新動向」？一九七四年春，詩人張先生以「江青特使」的身份蒞臨廣州，有天下午忽然輕車簡從親自來到章明家中。

章明以為大禍臨頭，手足無措。張特使坐下後，一無寒暄，板著面孔，劈頭就問：「你們這裏（指廣州軍區文藝團體和廣州市文藝界）有沒有反對樣板戲的，啊？有沒有攻擊江青同志的，啊？」章明恍然大悟，原來是替江青尋找「炮彈」的。雖然明明知道當時有不少人對樣板戲學習得不透，絕對沒有人反對樣板戲！」張特使當即教導說：「學習得不透，領會得不深，還不算大問題嗎？別說你們，就是我們，啊，搞這個東西的人，有時也還覺得跟不上江青同志的思想哪！」教導完畢，揚長而去。

章明納悶：既不許大家發表意見，又來暗中情報。這算什麼呢？

微音先生的文章還有許多邏輯不通、自相矛盾、強詞奪理的地方，如說：「『四人幫』既要搞反革命，就必然要用革命的面孔來裝潢自己、粉飾自己。」試問：「四人幫」當時倒行逆施，開頭就說：「我們是和尚打傘，無法無天。」何曾「裝潢、粉飾」？他們一直是明火執仗、為所欲為的。無視憲法，害死國家主席，他們「裝潢、粉飾」過嗎？打垮各級黨委，大演「奪權」鬧劇，他們「裝潢、粉飾」過嗎？微音先生又說：「他們之所以大肆宣揚『樣板戲』，利用這些文藝作品，樹『八個』，打倒一大片。」這句話表明，微音先生到現在還認為「樣板戲」和它們的「母本」是同一回事。何其糊塗乃爾！是真糊塗還是鄭板橋的「難得糊塗」？微音先生接著說：「（『四人幫』）以文藝專制始，以思想專制終。」既然微音先生承認「樣板戲」是文藝專制，那麼今天又大唱特唱「樣板戲」，是想要復辟「四人幫」的文藝專制嗎？……如此種種，不堪一駁，限於篇幅，我們就點到為止了。

微音先生，您德高望重、歷盡滄桑，並非無知的純真少女。微音先生，您是過來人，「樣板戲」害死了多少人、傷了多少人，您未必完全不知道吧？可為什麼也曾為老百姓說過幾句公道話的人，今天突然替「樣板戲」打抱不平來了？我們百思不解。此中奧祕，恐怕只有微音先生自己知道了。

恩格斯說過：「偉大的階級，正如偉大的民族一樣，無論從哪方面學習都不如從自己所犯的錯誤中學習來得快。」文化大革命結束二十多年了，雖然有人想極力抹去這段歷史，但那場浩劫所提供的深刻且沉痛的歷史教訓，卻是無數人的眼淚、無數人的鮮血換來的。這點，也可以不予理睬。但是，為民族計，為子孫萬代計，誰也無權淡化、更無權美化史無前例的災難。

五羊城，競風流，既迎新，又懷舊，匯演「樣板戲」，全國拔頭籌。江青若死而未僵，必欣然讚曰：「好！後繼有人。是大好，不是小好！」不過，章明表示：「倒貼二百塊現大洋，我也不屑一顧！」金敬邁則說：「我已通告全家，凡我兒孫，若遇『樣板戲』，立即換臺，稍有怠慢，我就砸爛電視機。」以上就是我們兩個落伍的老兵對「樣板戲」的看法。

即便如此，我們仍然尊重微音先生的喜好，祝「樣板戲」演出大獲成功！當然，也要敬祝微音先生欣賞得盡情盡興！

│金敬邁、章明，〈我們對「樣板戲」的看法〉，《羊城晚報》二〇〇二年八月九日。

「文革」中看電影

陸谷孫◎撰

陸谷孫（一九四〇─），復旦大學外國語言文學學院教授，上海翻譯家協會理事，中國作家協會上海分會會員。主要從事英、美語方文學的教學、研究和翻譯工作，專事於莎士比亞研究和英漢詞典編纂。主編《英漢大詞典》，譯有《幼獅》，撰有《逾越空間和時間的哈姆雷特》等論文四十餘篇。

那是八億人民八個樣板戲的「文革」年代。因為戲少，為紓解文娛饑渴，就一戲多演，連帶無線電加大街小巷的有線喇叭，無休止地播放其中的唱段，搞「飽和轟擊」。一次，學校請來一位御用才子宣講，說江青同志如何嘔心瀝血、巨細靡遺、精益求精培植那些樣板戲，一會兒指示正面人物服裝上的補丁也應該打得整整齊齊，以免襤褸而損害高大形象（如不信，可看李玉和的鐵路職工制服），一會兒指示那兒的布景和燈光都要「出綠」，弄得內景像個戶外大草原。那種講座可不像今天的于丹或易中天，愛聽不聽由你，那可是師生必修的功課之一，要點名排隊入場。照例，聽完之後，隨即放一場樣板戲電影，就算你看過了Ｚ次，也得克服「審美疲勞」，虔誠正襟危坐，苦捱兩小時，準備看戲之後，各回所屬「連隊」（當時都搞軍事編制，「全國人民學解放軍」嘛）認真討論。無怪乎，一些「文革」的過來人聽說今天的教育部規定，作為國粹教育，樣板戲京劇進入中小學課堂，都面面相覷，悚然失色，以為要「王政復辟」了。

這邊銀幕上正唱得起勁：「獄警傳，似狼嚎，我邁步呃呃呃呃呃出監⋯⋯」那邊後座突然傳來一聲高過一聲的「呼嚕」。黑黢黢的劇場中，大家齊齊往後望去，主要倒不是尋找聲音來源，而是想把這位不虔誠的觀眾趕快弄醒，免得麻煩。打呼嚕的是我的老師伍況甫先生，一位類似十九世紀英國查理斯・蘭姆（Charles Lamb）的人

物：自己終身不娶，侍奉寡姐。這位伍先生與他的胞弟、同樣供職於我系的一位曾經鋒頭甚健的伍教授，迥隔天壤。況甫先生永遠穿著一身比自己身軀小一至二號的衣物，上身的「人民裝」繃得連紐子也扣不上；圓口布鞋擠腳，行路如踮地；腦門覆一頂污漬斑斑的「解放帽」，根本遮不住那肥碩的後腦。大一時，他來代課教過幾節語音，那發音字正腔圓，遠勝其侈談美學和文論的胞弟，而且一肚子的「雜學」，諸如⋯olive乃地中海盆地特產，不是中國人熟知的橄欖，應稱「齊墩果」或（地中海產）油橄欖⋯panda叫熊貓是俗稱，學名應作「貓熊」。這些資訊我從學生時代牢記到今天。我懷疑他是學過拉丁的。

伍況甫先生開會時永遠挑最遠的離群一隅落座，尋常不發言，也極少與人交談。孤形隻影，那時開會又無不「馬拉松」，久而久之，便形成了小眠的條件反射。這時，只聽見劇場裏一個尖利的女聲大喝：「伍況甫，儂要死啊，看革命樣板戲打瞌睡！」那是來自紡織系統的工人毛澤東思想宣傳隊一位隊員的怒叱。事後，伍照例被一頓狠批。要知道，當年如對革命樣板戲大不敬，小則「吃生活」，大則吃「花生米」也有可能。上海不是有個說書先生在茶樓講樣板戲，難免添枝接葉，擺些小噱頭，結果真給槍斃了。不過，「熟則生狎」（Familiarity breeds contempt）是條規律，譬如我的一位師弟打橋牌得一手多張同花好牌時，就會唱出「我家的表叔數不清」，成功將某種花色「打大」（即英文裏所稱 establish）時，得意忘形，脫口而出，便是⋯「大吊車，真厲害⋯」師弟唱戲，天機盡洩，所以屢戰屢敗。

江青曾三令五申，正面人物與反面人物相比，正面人物為主。可是《沙家濱》裏有兩個反面人物特別受歡迎⋯草包司令胡傳魁和陰陽怪氣的刁德一。說也奇怪，群眾就愛看他們兩人的戲，看兩個漢奸跟阿慶嫂鬥智。我們下鄉勞動，工餘唱戲娛樂貧下中農，唱別的段子，無人要聽，這時田頭倒是會齊聲起鬨：「來一段〈智鬥〉！〈智鬥〉！」我曾暗自思忖，要是「文革」再拖它幾年，想來這段戲也非給江旗手刪了不可。

「文革」時偶爾也放過《列寧在十月》之類的舊片子，觀眾喜看愛學。列寧不是愛兩手拇指插在西裝背心裏大發宏論嗎？學生紅衛兵就學樣，只是西裝背心變成了夏天的男式汗馬甲。雙手一插，自覺成了革命導師，說話便肆言無憚，百無禁忌，有的學我們這兒的革命導師，用湖南高腔喊出「yin min van sai」（人民萬歲），有的仿各種方言學污言穢語，包括「標準滬罵」××；如我記憶不謬，「麵包會有的」這句名言也是當年這樣流傳下來

的。還有個哭哭啼啼的《賣花姑娘》，據說是北鄰慈父領袖夫人的傑作，可與此間「國母」的大手筆有得一比，也算熱過一陣。

放批判電影時的盛況最為令人難忘。看《不夜城》之前先把主演孫道臨揪來批鬥一通（巴金因為一直被關押在復旦，自然陪鬥）；《兵臨城下》、《早春二月》、《清宮祕史》……每逢放這類內部批判片時，禮堂門前早早已是麕至遝來，人頭攢動，據說還有自己仿造戲票——原來造假並非今日始——混進場內，一場映完，興猶未盡，賴著不走，續看下場的。曾有傳聞要放《第四十一》、《一個人的遭遇》等蘇修片，本以為一人傳虛，萬人傳實，等著一飽眼福，但不知什麼原因，終未成真。倒是在一九七四年前後吧，隨著鄧公復入中樞，突然在正規影院放了三部《山本五十六》等供內部參考和批判的日本電影，是因為小毛頭林立果他們搞了個唐德剛先生所稱的「童子軍帳篷筆記」〈五七一工程紀要〉，其中提到了這部日本電影裏的「聯合艦隊」、「江田島精神」等等，看了電影有利於批判，還是有什麼更深層的用意和玄機？這就非你我草民可知了。反正那真是一次「文革」中難得的「眼盛宴」：超寬的銀幕、七彩的畫面、大海、戰艦、綴了勳表筆挺的潔白海軍制服、海空立體、關於二戰的「宏大敘事」，一下子就把那嘔心瀝血的八個戲比下去了。電影散場，我曾聽人小聲感慨：「這才真叫電影哩。」[1]

一 陸谷孫，〈「文革」中看電影〉，《南方週末》二〇〇八年十月十五日。

我的父親

邢小群◎撰

邢小群（一九五二─），中國青年政治學院中文系教授，口述歷史學者。曾經做過訪談系列《專家視野中的中國經濟》。以口述方式記錄歷史人物，訪談系列《凝望夕陽》保存下了老一代的珍貴個人資料。作品散見於《老照片》、《溫故》等雜誌及網路，著有《丁玲與文學研究所的興衰》、《凝望夕陽》、《才子郭沫若》、《往事回聲》等。

也許，父親邢野算得上是一個有點名氣的作家。與其說是人有名，不如說是他的作品有名，那就是一九五五年上演的電影《平原游擊隊》。這部電影是根據父親一九五○年寫的話劇《游擊隊長》改編的，合作者是劇作家羽山。

一、《平原游擊隊》修改記

有一次，我問父親：「重拍的彩色電影《平原游擊隊》您參與了嗎？」父親就和我談起江青讓他修改《平原游擊隊》的經過。

「文革」中，江青曾讓劇作家阿甲修改電影《平原游擊隊》，並且提出要把電影劇本再改成京劇劇本。阿甲找到父親，請他把「李向陽」的生活原型介紹給他，說想積累些素材再修改。父親為阿甲寫了介紹信，找到了

「李向陽」的生活原型甄鳳山。甄鳳山把自己一生的經歷都和阿甲談了。詳細情況是：鬼子既打不垮甄鳳山，又不能使他投降，就想了個邪招：趁甄不在家之機，捉走了他的妻子。又給甄寫信：「你要是投降就放了你老婆，否則就殺了她。」甄鳳山決定帶人進城，以牙還牙。他瞭解到，城裏有一處朝鮮人開的「白麵」館，恰與日軍中隊長的家一牆之隔。一天，他趁日軍中隊長不在家，到了「白麵」館，在牆上鑿了個窟窿，進去把鬼子中隊長的媳婦掏了出來，然後也給鬼子中隊長寫了封信：「你要是放我媳婦，我就放你媳婦；你要是殺我媳婦，我就殺你媳婦；你要互換，咱就交換。」最後，事情辦成功了。但事後甄鳳山挨了軍分區政委王平的批評；晉察冀軍區司令員聶榮臻也說甄鳳山做得不對，既成事實，也就算了。

阿甲認為這個材料有意思，就寫進了修改本。江青看到修改本大怒，說：「這是侮辱我們共產黨和八路軍！」就不讓阿甲繼續修改了。劇本沒改成，阿甲還挨了一頓批。江青這才又指派父親和賀敬之、崔嵬、馮志、李英儒共同修改這個電影劇本。父親說，他當時被借到北京，周巍峙是他們的組長，主要負責生活問題；林默涵領導他們修改劇本。

父親還說：「要按我的生活，還掌握很多豐富的事情，使劇本再豐滿一些並不成問題，但很多事件要麼不能寫，要麼裝不進去。」

父親說，不能改還有一個原因，他說：「我在作協外委會工作時，曾陪同一位德國作家去中南海接受陳毅的接見。在此之前，我就德國作家將要提出的問題向陳毅做過彙報。陳毅問我：『你就是《平原游擊隊》的作者呀？寫得還可以。但是，我提點意見：你這個劇本最後把敵人都消滅了，還把松井打死了，這是把敵人估計得太孬了，敵人並不是那麼好消滅的，這是個弱點。』陳毅說得對。事實上，我們確實沒有消滅過日軍一個中隊，只消滅了一個小隊。我為什麼這樣寫？因為我的思想中追求的還是所謂的『革命浪漫主義與革命現實主義相結合』。認為打死松井，消滅日寇，一定是群眾喜聞樂見的。對這個問題，過去沒有人提出過意見，但是陳毅提出來了，可見他是有藝術見解的知識份子。陳毅還舉例說：『比如說托爾斯泰寫《戰爭與和平》，因為托爾斯泰沒有參加過戰爭，他的戰爭那一部分就寫得不夠好。』

但是，即使以前陳毅提出了這個問題，那時我也不能修改，如果江青問到你這個意見從何而來，我怎麼回答呀？一九六二年在廣州召開的『話劇、歌劇、兒童劇座談會』上陳毅的講話，『文革』中是被否定的。所以說，有的應該改，也可以改，但是我不能改。」[1]

[1] 邢小群，〈我的父親〉，《老照片》第五十六輯（山東畫報出版社，二〇〇七年）。

塵埃落定說《紅燈》

<div style="text-align: right">沙葉新◎撰</div>

沙葉新（一九三九─），江蘇南京人，回族，國家一級編劇，中國戲劇家協會常務理事、中國戲劇家協會創作委員會副主任、中國作家協會會員、上海戲劇家協會副主席、上海作家協會理事、上海市文學藝術界聯合會委員。其作品有《假如我是真的》、《大幕已經拉開》、《馬克思祕史》，《尋找男子漢》、《無標題對話》、《江青與她的丈夫們》等。

（沙葉新按：最近教育部決定將十多齣樣板戲列為中小學的音樂教材，網上為此議論紛紛，由此我想起我十年以前的一篇舊文，重新貼出，為的是「塵埃並未落定」，也為的是讓自己參加這次的討論，重新提高認識，歡迎諸位批評。）

古今中外，上下幾千年，縱橫千百國，有哪一個國家像二十世紀六〇年代的中國？又有哪一個年代像中國一九六六至一九七六那一瘋狂的年代？自有人類以來，自有戲劇以來，不論關漢卿的劇，還是莎士比亞的劇，又有哪一齣劇能像二十世紀中國的那一瘋狂年代的那一個紅得發紫、紅得發燒、紅得發燙、紅得發瘋的京劇，能家喻戶曉，能名滿神州，能傳遍天南地北，能傳唱億人之口？曾幾何時啊，幾乎無一人不熟悉它的唱詞，幾乎無一人沒聽過它的唱腔；大街小巷「提籃小賣」，男女老少「謝謝媽」，舉國上下「聽奶奶講革命」，神州大地「獄警傳似狼嚎」……這樣的全民普及，這樣的深入人心，非親身感受、親身經歷者，難以思議；證之於中國及世界藝術史，史無前例。

這齣聲名顯赫的京劇，便是《紅燈記》！真是沒有哪齣戲能有《紅燈記》這樣的殊榮：偉大領袖親臨觀賞，第一夫人親自督導，尊之為樣板，奉之若神明，發社論一再宣揚，要國人百看不厭，說它是思想改造的武器，稱它為政治革命的動力。在那紅潮滔天的年代，一切都被打倒，一切都被毀滅，幾乎所有的書籍都被焚燒，唯獨四本書必須人人誦讀，這便是雄文四卷；幾乎所有的藝術都被禁絕，唯獨幾齣戲必須個個觀看，這便是八齣樣板戲。雄文四卷，被副統帥讚頌為人類思想的頂峰；八個樣板，被「旗手」欽定為文藝革命的峰頂。而《紅燈記》則是樣板中的樣板，是第一樣板，其地位之崇隆早已超出文藝範疇，成了傳世的法典，不朽的聖經！

又有哪個劇本和它的演出，能像《紅燈記》那樣的神聖不可侵犯：唱錯一句臺詞，便是對偉大領袖的不忠；唸錯一句道白，便是對革命樣板的歪曲。鐵梅的扮演者劉長瑜，因「提起敵寇心肺炸」一句唱腔不是高八度，便被江青認為是「路線鬥爭和階級鬥爭問題」，是對抗江青，罪莫大矣。《紅燈記》的原編導阿甲，因在劇本的修改問題上有不同意見，便被江青認為是抵制和反對革命現代戲，在「文革」中關進牛棚，打成反革命。文化革命中更有一些中小城市以及區縣的劇團在排演和改編《紅燈記》時，因條件所限，在藝術上沒有達到某些要求，便被目為階級鬥爭的新動向，是瀆神，是辱聖，是蓄意竄改和破壞革命樣板戲，以致被捕下獄，甚至慘遭槍決。

又有哪齣戲和它的音樂能像《紅燈記》那樣不但紅得發紫，而且紅到令人發顫。當時在牛棚和私設的公堂裏，在用各種酷刑來摧殘善良的人們時，常常播放《紅燈記》，既能讓「提起敵寇心肺炸」這樣的革命唱段激起打手們的「無產階級」鬥志，又能用這種高亢激越的唱腔淹沒受刑者撕心裂肺的叫喊。於是《紅燈記》在某些無產階級革命左派的魔掌上，蛻變成了造反者鞭打「牛鬼蛇神」時的背景音樂，變成了革命派對無辜者施虐的伴奏，變成了掩蓋專政者的罪行和被專政者的痛苦的黑色音幕。《紅燈記》對這樣一大批曾在「文革」中受到迫害的特殊的聽眾來說，是臨終時的喪鐘。以致至今還有一些倖存者，一聽見《紅燈記》的旋律，仍會毛骨悚然，心有餘悸；這就如在牛棚裏硬逼著「牛鬼蛇神」強行背誦《毛澤東選集》第四卷中的〈敦促杜聿明投降書〉一文一樣，即便這些無辜受害者如今已平反，已昭雪，已事隔多年，可一見到這篇文章的標題仍然會像當年在牛棚、在監獄中一樣，會恐怖，會發顫。藝術竟成了幫兇，美妙的京劇音樂竟成了霍霍的磨刀聲，這倒是《紅燈記》的創作和演出者甚至它的「旗手」江青都始料所不及的，這也是藝術史上的一個特例。

一九六五年三月，中國京劇院《紅燈記》劇組來上海獻演，我去看了，地點是在上海九江路的人民大舞臺。

我坐在樓下第一排的邊座。大幕在開場鑼鼓聲中升起，第一場是〈粥棚〉，李玉和在和交通員接關係，矛盾突出，衝突激烈，極為簡練地就將全場觀眾立即帶入戲劇的規定情景之中，令人不得不看下去。隨著劇情的發展，高潮迭起，精彩紛呈，我熱血沸騰，情緒高漲，鼓掌拍紅了雙手，眼淚模糊的雙眼：那樣的激動，那樣的亢奮，那樣的感動，那樣的讚歎，直至劇終都覺得自己的情感在燃燒，從面頰到周身血液都是火辣辣的。這樣的觀賞經驗，令人久久難忘，如今已事過三十多年，和當年一同看過此劇的朋友談起第一次的觀劇感受，還是那麼的激動不已。需要說明的是，我們看此劇是在一九六五年，那時文化大革命還沒開始，雖然政治颱風已起於青蘋之末，但整個社會還沒經過「文革」那樣政治狂暴的大沖洗，當時的氣氛還不像一年之後那樣的緊張和肅殺，文藝欣賞活動也還沒有完全被宗教化、政治化。那時對我以及絕大部分的觀眾來說，看戲還僅僅是看戲，是欣賞，是玩樂，是嗜好，是享受；並非朝聖，並非拜佛，不是上課，不是受教。那時藝術欣賞中的觀演之間的關係還屬正常；雖然政治第一仍被視為金科玉律，但也還沒有絕對化到以後那樣嚇人的程度。鑑賞心態還是自然的，並未完全扭曲。所以，我和我的同時代人那時在觀賞《紅燈記》時所獲得的強烈情緒，除了被政治內容感染外，也被它藝術原素的精美所吸引。眼淚絕不是硬擠的，掌聲更不是奉命的。

我之所以說出當年我觀看《紅燈記》的經歷和感受，是想說明《紅燈記》儘管在「文革」中被神化，被罩上一層靈光，被異化成一種政治權勢，被供奉為一種文化宗教，但它在此之前，你不得不承認它在藝術表現形式上自有強大的魅力，它確實是好，確實是美，確實是令人激動。雖然它也有時代局限，但不論從劇本本身還是從演出的「表導演、音舞美」的水準來說，都代表了那個時代京劇藝術的最高水準，尤其在用古老的京劇藝術形式來表現現代生活方面它更取得了突破性的成就。正因為如此，它才能被那個時代的觀眾普遍接受，才能感動當年整個一代人，以致對它如癡如狂。我本來就是一個京劇迷，小時候也學過一些京劇唱段，看了《紅燈記》之後我又成了現代京劇迷，迷上了樣板戲。我女兒是在「文革」中出生的，我給她取了個樣板名字，叫「沙智紅」，即《沙家濱》、《智取威虎山》、《紅燈記》。當時全國一共只有八齣樣板戲，我讓我女兒一人就占了三齣，可見我對以《紅燈記》為代表的樣板戲的癡迷。現在想想也有點可笑。但有什麼樣的時

代就有什麼樣的戲劇，有什麼樣的戲劇就有什麼樣的觀眾。當年像我的這樣癡迷於樣板戲特別是《紅燈記》的觀眾為數並不少。這和在「文革」後再度觀看此劇時的感受大不相同了，尤其是對其內容，我已無法接受。

《紅燈記》在藝術表現形式上之所以能達到當年京劇發展的最高水準，是幾代京劇藝術家共同努力的結果，江青貪天之功，攫為己有，自有其政治目的。一九八〇年十一月二十日在審判江青時，《紅燈記》的原編導阿甲出庭作證，他怒斥江青說：「江青，你看看我是誰？我是沒被你整死的阿甲！你無中生有、羅織罪名、迫害文藝界人士，我本身就是見證。你……你算個什麼東西！」阿甲說的基本上是實情。但江青並非白癡，並非外行，她畢竟還是上過舞臺、拍過電影、演過京劇的演員，還算是懂行的。當年在《紅燈記》中扮演鐵梅的劉長瑜說：「現在回過頭來看，說句公道話，江青還是挺有藝術品味的，畢竟她搞過藝術，所以我認為她的有些建議還是可取的。」如果不因人廢言的話，我認為劉長瑜的這番話不失公正。

當年在《紅燈記》中質問道：「《紅燈記》是你搞的嗎？呸，無恥之尤！」阿甲手指江青

有詩一首：

當年的風雲都已消散。江青被判死緩，自殺身亡；阿甲歷盡磨難，得享天年；李鐵梅看破紅塵，皈依佛門；李玉和息影舞臺，蟄居一隅；餘者也大都垂垂老矣，也難於再「痛說革命家史」了……《紅燈記》雖風光不再，但舞臺上偶爾一唱的「我家的表叔」，仍然能激起雷鳴般的掌聲，因為那一代觀眾還在，最年輕的也要四十歲了吧？

有詩一首：

塵埃落定為言早，文革陰魂又甚囂。
樣板聲中君切記：有人一直在磨刀！

沙葉新，〈塵埃落定說《紅燈》〉，《世紀行》一九九九年第十一期。

一九九九年七月十四日作文
二〇〇八年二月二十七日作詩
上海善作劇樓

真是個——裝不完、卸不盡的上海港

劉嘉陵◎撰

劉嘉陵（一九五五——），遼寧瀋陽人，中國作家協會會員，中國電視藝術家協會會員，《鴨綠江》月刊編輯部主任，《遼寧電視》雜誌副主編、副編審。現任遼寧電視臺電視劇製作中心副主任、編審。著有隨筆集《記憶鮮紅——關於紅色戲劇、紅色電影和文藝宣傳隊的往事》（中國青年出版社，二〇〇二年），該書中的作品曾經發表於如下刊物：〈紅色娘子軍〉，《北京文學》一九九九年第七期；〈奇襲白虎團〉，《青年文學》二〇〇一年第六期；〈龍江頌〉，《青年文學》二〇〇一年第十一期；〈我這裏舉紅燈〉，《北京文學》二〇〇〇年第十期；〈平原游擊故事的蒸餾過程〉，《上海文學》二〇〇二年第三期；〈我們的父親楊白勞〉，《上海文學》二〇〇二年第七期。

一九六七年，瀋陽城「文革」宗派之間的「大辯論」聲嘶力竭，「批判的武器」逐漸被「武器的批判」取代，口沫橫飛換作了刀光劍影。初夏的日子裏，我們這些停課在家的孩子正在街頭閒逛，忽然發現了大批大批的遊行隊伍，清一色的壯漢，清一色的工裝，清一色的柳條帽。他們人手一副標語牌，全是一人多長的粗木棒，根部削得溜尖。

柳條是那個時代的重要條徵：工人戴著用它編織的帽子抓革命促生產，家庭條件好些的知青帶著用它編織的箱子「上山下鄉」。也正是這樣的歷史時刻，八個樣板戲中唯一一部「工業題材」的革命現代京劇《海港》，戴著顏色微黃的柳條帽，走入我們的視界。上海港碼頭工人將裝裝卸卸、搬搬運運的勞動當作反對帝國主義、支援世界革命的特殊戰鬥，他們揮動拳頭，做著弓箭步，昂首高歌：「萬船齊發上海港，通往五洲三大洋。站在碼頭

放眼望，反帝怒火燃四方！」

早期的《海港》並不非常的「革命」，一九六四年它剛剛出現在全國京劇現代戲觀摩演出的舞臺上時，還是一齣教育青年工人敬業愛崗的戲劇。主人公是一個男性青年裝卸工，讀了點書，因此就不安心碼頭上的體力勞動。後來，他經過組織上和大家的幫助，終於改正了錯誤，成為一名熱愛集體也熱愛本職工作的好工人。所有和我一樣熟悉《海港》的朋友都知道，這個人物就是後來的高中畢業生韓小強，穿著漂亮的海魂衫和小白鞋，高唱著漂亮的【西皮流水】：「下班好似馬脫韁，海鷗展翅要飛翔。電影票勾起我航海理想，我要去乘風破浪遠涉重洋！」但是最初，他並不叫韓小強，卻叫了個小康色彩很濃的「余寶昌」，從「舊社會」走過來的中國人裏，叫「寶昌」這種名字的人準能有個萬八千人。江青同志不喜歡這個名字，更不喜歡這個的受教育對象來做主人公成何體統？非常有趣的是，當年那個一號人物「余寶昌」是由後來我們非常熟悉的京劇《智取威虎山》裏楊子榮的扮演者童祥苓扮演的。江青同志說，這麼好的演員，就是美化了「中間人物」。不行，戲必須重寫，要突出裝卸隊的女支部書記，而且要突出碼頭工人「立足碼頭，胸懷全球」的「國際主義精神」。後來，童祥苓就換上了虎皮坎肩，說著黑話打虎上山去了，我們這些喜歡他的觀眾只好憑藉想像力，讓他退回到當年，戴上碼頭工人的柳條帽，用【二黃】或【反二黃】的成套唱腔來表示自己的悔過心情。

「文革」初期的《海港》中，老工人馬洪亮還不是韓小強的「舅舅」呢，後者管前者叫「老馬師傅」。老馬師傅處處事事以管教好這個後進青年為己任：韓小強想當海員，周遊民辦，他要管；韓小強學舊職員錢守維的話說碼頭工人是「臭苦力」，他要管；韓小強撿了工作證，並請求調轉工作，他更要管；而且怒火萬丈，裝投卸隊女支書方海珍勸他不要發火兒，他大叫著「我不發火兒」向階級鬥爭紀念館跑去，準備再對韓小強進行新的一輪教育。一九七二年以後，定了稿並加上交響樂隊的《海港》裏，老馬師傅搖身一變，忽然成了韓小強「舅舅」，這讓當時的觀眾們吃了一驚，因為還沒有哪一齣「十年磨一戲」的樣板戲人物關係是這樣改動的，李玉和還是李奶奶的義子，獵戶老常還是小常寶她爹，沙七龍雖然已經叫沙四龍（沙奶奶的兒子也不再是七個），但娘兒倆還是娘兒倆。可是您瞧，老馬師傅居然變成了韓小強的「舅舅」！但是，很快的我們就明白了，這樣的改動「匠心

獨運」。你老馬師傅再苦大仇深，覺悟再高，出發點再好，也沒有權利纏著人家小青年不放啊，你以為你是誰呀？己所欲，也勿施於人啊。而一旦兩個人成了舅甥關係，思想教育披上了家族和親情的外衣，一切便順理成章了。中國傳統社會裏，舅舅可以作為母系的代表，對外甥們發號施令，甚至行使監護權，這是遙遠的母系氏族社會「母舅優先權」的長久後遺症。一九七二年以後的京劇《海港》裏，做了舅舅的馬洪亮在教育外甥不果的情況下，也一再要動用家法，行使他的「母舅優先權」，對方海珍說：「這還得了？我非教訓教訓他！」早年的許多階級教育的戲劇和電影裏，常有些聲淚俱下的老工人、老農民對某個年輕人說：「孩子，你忘本了！」現在，既然小強的爸爸已不在了，這種一字千鈞的話就要由親娘舅來說了。

偉人毛澤東不喜歡韓小強。七〇年代初，中南海，毛澤東由一個姓韓的女服務員陪同，在電視上觀看了現代京劇《海港》。看罷戲，這位女小韓攙扶著老人家回辦公室，毛澤東走著走著忽然對她說：「他是韓小強，你就應該當個韓小弱，不要當韓小強。」回到辦公室後，毛澤東又對她說：「像韓小強那樣的強，還不如弱點好。」並當即撕下一張紙，揮筆為她題了五個字：「韓小弱同志」。一年後，這位進步很快的女小韓入黨了，她在黨旗下這樣宣誓：「不當韓小強，要當韓小弱，要為真理而鬥爭，要為共產主義奮鬥終生！」

《海港》中除了老工人馬洪亮外，還有個重要人物也對韓小強產生了重大影響，這就是調度員錢守維。早期的《海港》裏，錢守維只是個「從舊社會走來」的思想有問題的留用人員，他慫恿韓小強棄掉這份「見人矮三分」的「臭苦力」工作，去當周遊世界的海員，還贈送韓小強一張反映海員生活的電影票。小強後來思想上發生的一切不良的變化，都可以在這個舊職員身上找到邏輯前提。這位老錢肯定是個問題人物，不過也僅此而已。但是後來，伴隨著《海港》調門的升級——國際主義和階級鬥爭兩大主題的強化，錢守維也升格為十惡不赦的階級敵人了。散包小麥裏混進了「人吃了就有那生命危險」的玻璃纖維，從前的版本裏本是小強散包後，慌亂中用玻璃子連同散包小麥偶然帶進麥包裏的，但是定稿本的這一關鍵情節卻改成了錢守維趁小強走開時，蓄意將地上的玻璃纖維硬裝進麥包，並紮好了口袋。這個階級敵人早年間就曾攪亂運輸線，破壞過抗美援朝，現在又不遺餘力地同方海珍們「爭奪下一代」，並在革命勢力支援亞非拉的鬥爭中製造了種種的麻煩，最後甚至揣上「美國大班的聘書、國民黨的委任狀」和兇器「畏罪潛逃」。

這一系列重大的改動當然也是「鬥爭的需要」，《海港》劇本醞釀重大修改的時候，窗外的大上海已被「文革」的狂熱點燃起沖天烈焰，造反者憤怒地將靜安區、長寧區更名為「延安區」、「戰鬥區」、南京路、淮海路更名為「五洲大街」、「反修大街」，肇嘉濱路也更名為「憶苦思甜路」。而和平飯店被改作「人民戰爭飯店」，大世界也有了兩個十分革命的名字：「東方紅大化宮」和「工農兵友誼劇場」，兩個更名方案的宣導者並為此爭吵不休。西式點心、八寶飯、口紅、指甲油、大包頭、尖皮鞋晝夜之間便無影無蹤。

《海港》的女一號人物方海珍幾乎男性化了，穿著味同嚼蠟的素色工裝，永遠是天降大任於斯人的派頭，令氣氛陡然緊張起來。

永遠一副教育者、拯救者、戰鬥者的姿態，出現在舞臺的每個角落，都會「發現問題」，她遠離任何世俗生活，是個更為徹底的獨身主義者。《沙家濱》裏的女英雄阿慶嫂好歹還有個在外面「跑單幫」的丈夫，《杜鵑山》裏的女英雄柯湘好歹還有個「結婚三載的貼心人」，雖然那個男人在來杜鵑山途中「遭遇敵人，英勇就義」了。在樣板戲裏唯一能同方海珍做伴的只有《龍江頌》裏的女一號江水英，但獨身主義戰友江水英至少還有個田園懷抱中的家，還穿著彩色的服裝，給李志田熱飯，管富裕中農叫「常富叔」，這使這個人物好歹沾了些人氣兒，沾了些女人味。方海珍則徹底地與這些人間煙火決裂了，人生意義完全體現在鬥爭上：「這是一場政治戰」，「暴風雨更增添戰鬥豪情」，「老趙，我發現你近來的階級鬥爭觀念淡薄了」，「任憑他詭計多瞬息萬變，我這裏早已經壁壘森嚴」！離開這些，她一無所有。她是樣板戲年代政治教義和鬥爭哲學的集大成者。我們原來不喜歡她，還以為是這個人物不真實，其實就那個年代來講，方海珍有著充分的現實依據，她一直活在我們的房前屋後和我們的呼吸裏。

在我農村中學的文藝隊裏曾有一位帶隊的女教師，她就孤身一人，在履歷表「婚否」一欄始終要填上後面那個字，中學時代的文藝隊是浪漫主義的天堂，在沒有愛情的革命時代，只有文藝隊裏的亞當、夏娃們可以以革命的名義目傳情，悄悄潛入「準情愛」階段。但是這位女獨身把我們這一切都給攪了，每到晚間排練，我們見到那張門板一樣的面孔時，心裏就咯噔一下，像《白毛女》裏的喜兒在積善堂裏見到了黃世仁他媽。我們那位帶隊女教師身材和相貌一點意思都沒有，而比這些更沒意思的是她的嚴厲、冷峻、指手畫腳。是的，她是剛剛從瀋陽市的一個什麼學習班榮歸故里，並且一再被一些披著草綠色軍大衣的傢伙「親切接見」，但並不等於說，她

就成了我們必須搭個板供起來的祖宗。我們每個人都有一肚子難聽話，可那又怎麼樣？我們敢怒不敢言啊。這位女教師渾身上下沒一個地方裝著「文藝細胞」，但她動不動就擺出一副見多識廣的派頭，張口閉口：「我在瀋陽和市革委會首長一塊看演出時如何如何⋯⋯」有一個貧下中農熱愛解放軍的女聲表演唱裏缺少一個合適的集體動作，大家正在想轍，她卻當仁不讓了，說她在學習班時看過一臺演出，有一個集體動作特別好，背著一隻手，另一隻手在胳肢窩下掏來掏去。天哪！那些妙齡的少女呀，一下子都被這個女巫變成了笨重的企鵝，接著便讓女孩子們照她說的樣子做。這肯定是我們一生中見到的最愚蠢的舞臺動作，可那又怎麼樣？我們一驚一乍地向後踢著，腳下還一邊扭來扭去。還有一次，我們正在吹拉彈唱地緊張排練著，坐在一旁監視我們的女教師忽然打了個嗝兒，聲音真是古怪得聞所未聞，男孩子們憋不住都笑起來。女教師大發雷霆，說發生了這樣的事情「絕不是偶然的」，她可不打算「孤立地看這件事情」。並且咬文嚼字地說：「我請問你們喜從何來？」

這位女教師就十分崇拜方海珍，她的幾乎男人化了的髮型即是從方海珍那裏抄襲來的。她也總是比別人更能「發現問題」，喜歡背剪著雙手踱步、沉思。革命女士方海珍在《海港》裏偶爾還笑一笑，我們那可敬的女教師可從來沒給我們好臉兒。除了她，我還認識一大串現實生活中的方海珍，比如在大忙季節的晚間會議上厲聲訓斥打盹的老社員的女工作隊長、喜歡千涉年輕幹部下戀愛婚姻及全部私生活的女處長、以革命的名義捉了一輩子「奸」的城市街道辦事處的女主任等等。如果諸位感興趣，我可以一口氣給你們講個幾天幾宿。

同多數樣板戲相比，《海港》的工業化和階級鬥爭觀念影響了它在民間的普及，只有工廠裏文藝活動中，才偶爾可以聽到它的聲音。「復課鬧革命」以後，我所在的瀋陽二十中學在鐵西區一家工廠「下廠實踐」，孩子們每天上午在車間和工人師傅一塊勞動，下午在簡陋的工棚裏學習無產階級專政理論。一個悶熱乏味、東倒西歪的下午，我們的男班主任正做著手勢痛斥第二國際的機會主義份子考茨基呢，忽然隔壁響起了尖厲的京胡聲，一個女文藝活動積極份子唱道：「全世界鬧革命風起雲湧，覺醒的人民仰望著北京⋯⋯」（幾年後，第二句改作「覺醒的人民心連著心」。）那當兒，我不知好歹地從屁股底下的葦席中抽出幾條葦片，做了個京胡的形狀，左右開弓起來。學習結束時班主任總結說：「有的同學思想溜號，聽到人家唱戲，他在底下做起了拉琴的動作。我先不點你的名，希望你下次不要再犯類似錯誤。」聞聽此言我就如常言所說，「臉羞得跟紅布似的」，好多男生、女

生都把目光拋向了我，班主任那叫「不點名的點名」啊。那一天還發生了一件事情：廠門外的馬路上正在開過去一輛解放牌大卡車，忽然從廠裏跑出一個穿工裝的男人，搶先把腦袋送到了車軲轆（好像是後車軲轆）底下。能將「提前量」設計得如此精確的人應該是個搞技術的，他驚人的快動作也如常言所說，「飛也似的」。

六○年代末的瀋陽八一公園裏，時常有一些夠水準的票友們在夏日的傍晚聚集在一起，由「三大件」演唱那時候還沒有大面積流行開的現代京劇的唱腔。拉京胡的老頭兒白淨斯文，頭髮跟銀絲似的，十分優雅地踐著二郎腿，一段一段地為大家伴奏。那時候京胡還使用絲弦呢，外弦叫子弦，裏弦叫老弦。配合拉京胡老頭兒的還有另外兩個老頭兒，也許那時候他們也就是五十多歲，但在我們看熱鬧的孩子眼中，他們足夠做「老頭兒」的了。拉京二胡的老頭兒我已記不得模樣，彈月琴的老頭兒好像有些駝背，身板不像拉京胡的老頭兒那樣挺得倍兒直，也許是月琴這種圓圓的樂器把他搞成了這副樣子。這老頭兒不但駝背，好像還是獨目將軍，更絕的是，他的月琴只有一根弦。三位老人配合得那叫天衣無縫，烘雲托月，我至今見到過的多少撥公園裏的京劇樂隊，還從來沒有過那樣的水準。雖然沒有鑼鼓家什兒，但拉京胡的老頭兒用嘴把這個問題解決了：在【導板】與【回龍】之間，老爺子先歇了京胡，有板有眼地唸道：「倉才、倉才、頃倉──倉！」然後，大家再往下繼續進行。老爺子把最後一個「倉」字唸成了「長」，而這個字也確實比其他字唸得長些。我一直認為，他們一定都是從京劇院裏退役的專業樂手，或許由於成分不好，都是些「歷史反革命」什麼的，因此被剝奪了為「革命現代京劇」伴奏的權利，只好跑到八一公園過戲癮來了。他們伴奏時有個規矩，就是先【二黃】，後【西皮】，你唱什麼都成，你來者不拒，但你不能在【二黃】和【西皮】之間跳來跳去。唱戲的票友們也一個比一個夠水準，他們很少唱短段子，動不動就是大段成套唱腔。唱之前，先對拉京胡的老頭兒說唱段的間三個字或四個字：「朔風吹」、「披荊棘」、「聽對岸」、「一石擊起」……【二黃】唱得差不多了，拉京胡的老頭兒又對眾票友說：「唱【西皮】吧。」然後，重新調弦。那樣清脆的調弦聲穿透了瀋陽的夜霧，傳得很遠很遠。對於熱愛京劇的人來說，聽到那樣的聲音骨頭都要酥了，大家就是循著那種聲音大老遠跑來的。

在所有夠水準的票友中間，一個清瘦的中年男子出現了。此人面孔黧黑，卻穿著一塵不染的白襯衫，袖子挽到肘部，下襬掖到深色褲子裏，在漸漸深重的夜色中泛著銀朗朗的光。他從不與票友們說笑，唱戲之前和唱戲之後

我們都感覺不到他的存在，好像是從天上掉下來的。這個人是位男旦，但他專唱《海港》。唱之前，他要客客氣氣地向眾票友點頭示意，然後客客氣氣向拉京胡的老頭兒說「午夜裏」，或是「進這樓房」。這兩段【二黃】和【反二黃】是裝卸隊女支書方海珍的重要唱腔，行家說裏面有程派的意思。男怕【西皮】，女怕【二黃】。這個人倒是男的，但他唱的是女的，他應當既怕【二黃】又不怕【二黃】吧。巧的是，每次唱這兩段唱腔時，八一公園都已入夜，遊人越來越少，四下裏靜起來，因此這位男旦的唱腔淒清如水。「午夜裏鐘聲響，江風更緊，同志們翻麥倉心潮難平……」「進這樓房常想起當年景象，這走廊上敵人曾架起機槍……」雖然夜色迷茫，誰也看不清誰的臉，可大家分明覺出了他的悲愴神情。我們不明白一齣豪邁的革命現代戲裏面，如何藏著這樣大的悲涼？我們一面用手轟著蚊蟲，一面死死盯著他，卻只見一件雪白的襯衫在閃閃爍爍。尤其聽他唱到「到天明」這三個字時，我真想痛痛快快地大哭一場。「文革」的公園夜晚實在是世外桃源，但是他媽的遲早又會「到天明」啊。我不喜歡一受審查了許多時日，這個大人嗚嗚咽咽的唱腔讓我心裏不是個滋味。那時候，我的父親已經在單位接個男人捏著假嗓唱這麼讓人難過的東西，他後來即使用明快的花腔唱「長風送我們衝破千頃浪，明燈給我們照亮了萬里航程」、唱「解疑難須依靠碼頭工人，他們能山頭踩出平坦路，他們能海底撈出繡花針」時，我還是覺得心裏頭酸酸的。

那大約是一九六八年夏季，中央已經嚴令「立即停止武鬥，解散一切專業武鬥隊」，知青就要大批大批地「上山下鄉」了，我十三歲。就是那時起，我慢慢地走進了這齣不打仗的現代京劇《海港》。可惜那樣的夜晚並不多見，一個多月後的一天，八一公園的京劇票友們正唱到酣暢之處，天還沒黑透呢，忽然十幾米外疾駛過一輛吉普車，下來幾個人，圍住一隻石凳，用賊亮的手電筒照來照去。這邊的一夥票友們遂偃偃息鼓，過一會兒就散了。到底發生了什麼事情？幾天後我們才聽說，那隻石凳上出現了「反動標語」。寫的什麼不知道。但從此後，八一公園裏我再也不見了那些夠水準的票友。我們喪蕩遊魂地在公園裏閒走，耳朵像驢子一樣高高豎起，可哪裏還有那尖尖的琴聲哦？

後來，我們家就「下鄉」了。鄉村的有線廣播裏或播放《海港》的唱腔，而在農人的眼睛裏，遙遠的大城市裏一齣搬搬運運故事，和他們毫無關係。在公社的舞臺上，社員、知青和孩子們學唱過大部分樣板戲的唱

段，而唯獨沒有人學唱《海港》，就連馬洪亮那段已經算是膾炙人口的「自從退休離上海」，也沒有出現在公社的舞臺上。七〇年代初我到瀋陽去玩，工廠區的一家大影劇院裏正在上演瀋陽版的京劇《海港》，我興高采烈地買了張票，晚上早早地到了劇場。一個穿紅色背心的男演員正在院子裏劈腿，他長得十分英俊，妝化得也帥氣奪人。他身旁的鐵柵欄門外就是大街，可是來來往往的路人並沒有像早年間那樣在門外圍觀，這讓我有些驚訝。演出開始後，場內只坐了六七成的觀眾，每個人都很冷靜，就像是些石頭人。我按照自己一向的習慣，在二樓正對著樂隊的地方選了個位置。那天為《海港》拉京胡的是個中年男人，按照樣板團的規矩，穿著白襯衫，草綠色軍褲。這個人有些與眾不同，他在左腳下面墊了塊紅磚頭。樣板戲年代，即使拉胡琴的彷彿也一塊跟著革除了好些舊習慣，比如蹺二郎腿。大家都把左腿老老實實地放到地上，但是我眼前的這一位，分明覺得位置太低，便把左腳墊起來。他拉得實在是太好了，清脆響亮，派頭十足，讓我崇拜得五體投地。我當時一直在想，他每到一個演出地點，臨時選一塊乾乾淨淨的磚頭呢，還是一直用著這一塊，用報紙包好，走到哪兒就拎到哪兒？那天的演出我覺得非常之好，沒有上海方海珍那麼多的戰鬥氣和滄桑氣，一點也不比上海京劇團的遜色，演方海珍的演員年輕漂亮，聲音也清亮亮，革命阿姨，她唱每一段唱腔時，我都為她鼓掌，但是劇場裏始終冷冷清清，我就沒敢輕舉妄動。演出結束謝幕時，並未出現我預期的狂熱場面，人們急匆匆地往外走，只有我和少數幾個人用力拍巴掌。這樣的時刻令人傷感，我像這齣戲的主要演員，為他們受到的冷落難過著。瀋陽和東北許多城市才是正宗的工業重鎮，可歌頌工人階級的樣板戲卻選中了使用半兩糧票的上海。只有在一些重大的節日裏，在萬人體育場的露天舞臺上，幾千名瀋陽市產業工人才戴上柳條帽，紮上白手巾，齊聲高唱：「真是個——裝不完、卸不盡的上海港，千輪萬船進出忙。」裝卸工左手高舉糧萬擔，右手托起千頓鋼！」

按我個人的記憶，《海港》的早期音樂中沒有〈國際歌〉的旋律，一九七二年定稿以後，《海港》由原先教育青工安心碼頭工作的主題拔高成國際主義和階級鬥爭這雙重的「人主題」，交響樂隊遂開始奏起激昂的〈國際歌〉，與此同時，音樂部分也把原來的〈咱們工人有力量〉的旋律剔除得一乾二淨。天地廣闊的上海港，高高的

燈塔上寫著「總路線萬歲！」「大躍進萬歲！」戴著簡陋的柳條帽的碼頭工人在同樣簡陋的勞動條件下熱火朝天地幹著體力活兒，這時期，在江浙民歌色彩的旋律中，〈國際歌〉以複調的形式出現了[1]。

[1] 劉嘉陵，〈真是個——裝不完、卸不盡的上海港〉，《人民文學》二〇〇〇年第十二期。

我們那英雄楊子榮

劉嘉陵◎撰

許多年以前，瀋陽城的男孩子中間，流行過這樣一段順口溜，其中幾句是：

楊子榮，假胡彪，
坐在坑頭啃年糕，
氣死老匪座山雕。

幾十年過去了，那些頑童早已長成鬍子拉碴的大老爺們，比當年那位冒名頂替的偵察英雄還要大上幾歲，而他們的孩子們卻不再知道也不想知道楊子榮是誰了。他們中間流行的是另外一類順口溜：

假冒經理，參加婚禮，
人家吃飯，他啃苞米。

想當年，便是民間流傳的順口溜，包括小女孩跳猴皮筋時哼的歌謠，也帶著英雄崇拜和尚武精神的痕跡，這是那個時代的主流文化對民間文化覆蓋滲透的結果。不過，英雄們也未免瀟灑得離了譜兒，他們神通廣大，戰無不勝，略施小計便可置頑敵於股掌之中。你瞧，我們的偵察排長子榮同志啥也不必做，只消坐在坑頭啃年糕，便能把崔旅長活活氣死，這得算是革命浪漫主義之最了。

凡是捧著曲波小說《林海雪原》長大的過來人都知道，引崴的楊子榮打進匪窟之前的蹣跚行程中，哨的是冰冷的林米飯團，渴了就吃幾把林中的白雪。更不妙的是那種前途未卜的心情，凶多吉少啊，準敢保證他就一定能騙過老奸巨猾的座山雕呢？不錯，他是會講一大串土匪的黑話，知道在「天王蓋地虎」的後面接上一句「寶塔鎮河妖」，坎子禮什麼的也不在話下，還會哼幾句土匪中的流行金曲「提起宋老三，兩口子賣大煙……」可假的畢竟是假的，紙裏包不住火啊。子榮同志倘若當年沒有犧牲，二十多年後看到舞臺上的童祥苓唱【二黃導板】「穿林海，跨雪原」時那樣豪氣沖天，老人家一準會苦笑加冷笑的。

唱京劇的楊子榮面對有聲無形的「猛虎」，比景陽岡上的武松和真正的楊子榮精彩多了，一個凌空大劈叉，一個瀟灑天下，卻還那樣妙趣橫生，有驚無險，就是一個瀟灑啊！走到舞臺的任何一個角落，都有人圍前圍後，矮扁扁地簇擁著你，亮晃晃的追光走哪兒跟到哪兒。少年時代，我們正是在這樣一種迷狂狀態中走近京劇《智取威虎山》的。

樣板戲年代我們之所以對英雄們無比神往，沒別的，就是覺得當英雄是件美差，是個肥缺，名滿天下，槍聲也同時響了。老虎一槍斃命，「天靈蓋都打碎了」。可是面對土匪的喝彩，唱京劇的楊子榮卻還滿不在乎地說：「牠撞在我的槍口上啦！」

一九六八年，坐落於瀋陽北市場西部的遼寧京劇院首次上演《智取威虎山》，那時候現代京劇還用民樂隊伴奏呢，加上西洋樂，用圓號吹〈打虎上山〉的前奏音樂是一九七〇年以後的名堂。瀋陽的老式戲臺小而多塵，臺上鋪著一張非常陳舊的編織地毯。從前那些才子佳人就在這舊地毯上咯咯呀呀，甩著水袖。現在，工農兵終於奪回了舞臺，在那上面叱吒風雲，喝令三山五嶽開道，可腳底下依然是那張褪了色的舊地毯。楊子榮打旋風腳，少劍波領著小分隊戰士一蹲一起做滑雪動作時，那舊地毯（和它的味道）讓人不舒服，怎麼努力也沒法把它想像成皚皚白雪。《急速出兵》之後的大型滑雪舞蹈，民樂隊中的二胡、琵琶、中阮和三弦勉為其難地使自己盡可能雄壯一些，迅疾一些。翻跟頭、折把式的武生們與民樂隊共同分享一個狹小的舞臺，兩種力量之間只一板之隔，楊子榮和座山雕之間一面打著，一面小聲嘀咕著什麼，然各自心領神會，配合默契，誰也別傷著誰。大家都小心翼翼，互相照應。最後一場《會師百雞宴》，開打時，我們發現民兵和土匪、

話雖這麼說，我還是非常迷戀那樣的演出。有幾次我都是從後幾場開始看的，並且一直站在過道上，因為我是個沒有戲票的小混子。這家劇場二樓的廁所一直開著窗子，從後院到那牆下張望一番，就覺得那簡直像是高一點的一樓。牆角剛好又支楞八翹地堆著一些木頭架子，我和一些膽大包天的男孩子就從那兒三番五次爬進二樓廁所，潛入劇場。有一次，幾個小發燒友都爬上去了，我最後一個爬到窗口時，剛好把門的老頭來上廁所，看見我他大吼一聲，我嚇得匆匆順原路退回。過了十幾分鐘，我重新鼓起勇氣，告訴自己說：「要是你連這點險都不敢冒，你就連那個點頭哈腰的小爐匠都不如了！」我再次爬上窗口時，廁所裏倒沒人了，可幾米外的柵欄裏面卻有幾個演員正在休息，一個扮夾皮溝群眾的女演員望著飛簷走壁的我，喊了一聲：「喂！」我慌忙回望了她一眼，因哇！那真是個英姿颯爽的女演員，她化著濃妝，梳著齊耳短髮，穿著粉色格上衣，渾身上下充滿了革命美女的魅力。我正在空中愣神的時候，她又說了一句：「你？怎麼回事？」她的口氣雖然兇了一些，但一點都不嚇人，因為她太漂亮了，況且還扮著「自己人」。我沒再猶豫，一步就跨進了二樓廁所。

跑到劇場裏時，戲已經演到第四場〈定計〉了，少劍波正在唱他的【西皮原板】「楊子榮有條件把這副擔子挑」。少劍波是楊子榮的頂頭上司，在小說《林海雪原》裏他是主角，年輕英俊，大權在握，代號二〇三，是個前途無量的一號種子選手。三十六人的小分隊中唯一的女性白茹「小白鴿」，對這位年輕的首長產生了愛慕之情，劍波後來發現自己也墮入了愛河，他的四十四行長詩〈萬馬軍中一小丫〉可以為證。可誰料到，京劇版的《林海雪原》經過「文革」前後的反覆折騰，劍波漸漸地由主而次，變成了子榮的綠葉。尤其是「三突出」原則時興後，這位正營職的一把手在舞臺上處處心平氣和地陪襯著他的部下楊排長，集體行進的場面他甚至矮著身腰屈居排尾，讓部下楊子榮高大地站在排頭，揮手指方向。這同其他許多樣板戲都大相逕庭，你瞧，無論是《沙家濱》、《紅色娘子軍》還是《海港》、《龍江頌》、《杜鵑山》，一號人物都是清一色的黨支部書記一把手，少劍波在定稿的一九七〇年版的《智取威虎山》裏甚至連名字都叫不得了，只剩下個沒滋沒味的符號——「參謀長」。而他的情人白茹也沒有叫名字的權利，變成了另一個沒滋沒味的符號——「衛生員」。為了徹底滅掉我們大家的念想兒，京劇團還特意選了一對老成持重的大叔、大嬸扮演那兩個不幸的人兒。所有讀過《林海雪原》的讀者再看戲時，無不淒淒慘慘戚戚，簡直就像這樣的設計顯然比《智取威虎山》更符合中國特色。尤其不幸的是，少劍波在定稿的一九七〇年版的《智取威虎

自己失戀了一樣：好端端一對有情人，就這樣被拆散了。

「二〇三」一天天走出我們的興奮中心。

因此，一九六八年春季，那個從廁所悄悄潛入遼寧京劇院的男孩子，在過道上眼看著少劍波在表演，心裏卻盼著這片級別很高的「綠葉」早些唱完，讓他所陪襯的英雄部下儘快上場。我們多喜歡後者那一身匪氣和滿嘴的黑話呀。

那個對我喊「喂」的女演員和那個把門老頭誰也沒有窮追猛打，把我這個異己份子清理出去，我得以站在過道上一直受完了革命傳統教育。我真要感謝這兩個好人。

戲演完後，謝幕的時候，楊子榮站在全體演員的最前面，優美地打著拍子，指揮觀眾們齊聲高唱〈大海航行靠舵手〉。那個莊嚴神聖的時刻，我夾在觀眾中間，一面唱著「魚兒離不開水呀，瓜兒離不開秧」，一面盯住子榮看個不休。他的一生讓人著迷。既是個欽定的英雄，可又允許他喝喝酒，說說黑話，放鬆放鬆。這樣的英雄誰個不愛？誰個不羨？誰個不想當一當啊[1]？

大木倉胡同「百雞宴」

汪國真　撰

汪國真（一九五六—），出生於北京，祖籍福建廈門，中國大陸當代詩人。出過多部詩集如《年輕的潮》、《年輕的思緒》等。

一九六四年一月，父親從勞動部調到教育部工作，當時教育部的地址和今天一樣，在西城區大木倉胡同三十五號。我從七歲多到大學畢業後很長一段時間裏，都和父母一起住在教育部機關大院裏。

教育部大院原是清朝鄭王府。鄭親王濟爾哈朗是清太祖努爾哈赤之弟舒爾哈齊的兒子，自幼為太祖撫養，以軍功著稱，並以軍功封為和碩鄭親王。當年的鄭親王府全部面積為八十餘畝，房屋九百餘間，為清代四大王府之一。鄭王府在解放前一度曾為中國大學校舍，中國大學於一九四九年停辦，解放後成為教育部機關所在地。教育部一部分幹部的家屬宿舍也在其中。

作為教育口最高的管理機關，教育部所屬的各類學校，幾十年來培養國家棟樑、政軍精英無數，而大院裏成長起來的數百子弟，有大「出息」的卻不多。記得我小時候，心氣甚高，覺得如要為官，即便當不了宰相，起碼也得弄個樞密副使之類的幹幹。及稍長，知為官之不易，生怕副使沒幹上，到頭來熬個副科就告老還鄉、貽笑大方。於是，早早就斷了這方面的念想。

在大院裏長大，兒時印象最深的是「百雞宴」。那是「文革」期間某日清晨，教育部大院裏的許多養雞戶一覺醒來，忽然發現自己家籠子裏養的雞不見了。由於丟雞的人家挺多，一時人心惶惶，議論紛紛，最終驚動了教育部保衛處。保衛處陳處長如臨大敵，親率若干要員明察暗訪，很快真相大白。原來，大院裏一幫比我們大一些

的孩子，大概是樣板戲《智取威虎山》看多了，為了給他們的頭兒過十六或十七大壽，學著樣板戲裏的座山雕，要搞什麼百雞宴。他們的策畫是這樣的：雞是一定要吃的，宴是一定要擺的，壽是一定要賀的，至於丟的雞，讓養雞戶以為是黃鼠狼來給雞拜年了，因為當年大院裏平房甚多，還有假山、花圃等。孩子們的計畫自以為周全，其實是百密一疏，他們也不想想，得多少黃鼠狼傾巢出動，吹響集結號，才能鬧出這麼大動靜。果如此，堂堂教育部大院豈不真成了「鼠」輩橫行了。事情弄明白了，因為當事人全是孩子，此事又純屬偷雞摸狗，並未對人民生命財產構成重大損失，保衛處對他們的頑劣表示了強烈不滿，批評訓誡了一番，也就不了了之了，可當時卻把我等晚輩羨慕得蠢蠢欲動，恨不能早生幾年，拉幫入夥。

我記憶中，讓大院裏的孩子露臉的還是上世紀「文革」剛剛結束時恢復的高考。剛恢復高考那兩年，錄取率奇低。許多想上大學的人和應屆高中生，甚至知難而退，乾脆不參加高考。我居住的教育部大院裏，和我年齡相當的孩子的父母幾乎都是知識份子。在這樣的氛圍中，環境對升學產生很大壓力，幾乎所有的孩子都要考大學，很少有人例外。值得慶幸和驕傲的是，大院裏和我一起參加高考的夥伴全部錄取。「金榜題名」，我們決定小聚一餐慶賀慶賀。於是，一行十四人浩浩蕩蕩開赴西四的砂鍋居。

這頓給彼餞行的飯我們吃得特別開心，服務的女孩子對我們客客氣氣、彬彬有禮，讓我們受寵若驚，大為感動。大家決定聯名寫一封表揚信。這封表揚信未見得寫得如何文采飛揚，但署名卻著實吸引眼球。我們署的是北京大學某某、清華大學某某、中國科技大學某某……一共列了十幾所名校。我所考入的暨南大學在其中算是一般的，但也貴為「一本」。一封普通的表揚信上列了十幾所名校的名字，拿到表揚信，那些女孩子高興得花枝亂顫。

我們歡樂，我們興奮，我們對未來充滿憧憬。我們那時哪裏有曾細想，一條一眼望不到頭、起伏不平的人生之路才剛剛在我們面前展開。[1]

1 汪國真，〈大木倉胡同「百雞宴」〉，《北京晚報》二○○九年十二月二日。

給阿慶嫂提意見

康偉◎撰

「文革」時期，文藝生活極度貧乏。舞臺上、銀幕裏，翻來覆去就是八個樣板戲。我父親單位的青工小王，是一個高中生，人很聰明，又有文化，再加上出身好，一直都是單位的重點培養對象。小王思想活躍，凡事愛動腦筋，對許多問題有自己的獨立見解。沒想到，這個優點卻成了禍根。這不，小王因為給《沙家濱》裏的阿慶嫂提了一點意見，就惹來一場禍事。

事情的起因是這樣的：在單位的一次例行學習會上，讀了一通報紙上的時事新聞後，大家便開始了天馬行空式的討論。這類學習會基本上就是走過場而已，大家也樂得藉機放鬆放鬆。那天，討論時不知怎麼就扯到樣板戲《沙家濱》來了。小王突然一語驚人：「依我看，阿慶嫂的工作方法是有問題的。」

此言一出，鬧哄哄的會場一下子變得安靜起來，誰也沒有想到樣板戲中的正面人物居然還是「有問題的」。主持學習會的小組長覺得在這種大是大非的問題上應該即時表明立場，就說：「小王你莫要亂說，阿慶嫂是革命者，能有什麼問題？有問題的是胡傳魁、刁德一這類壞人。」

這本是給小王一個臺階下，但是小王偏偏不開竅，還振振有詞地說：「我這麼說是有根據的。比如說刁德一第一次見到阿慶嫂，就發覺了『這個女人不尋常』。這說明什麼問題呢？說明了阿慶嫂這個老闆娘裝得還不像，她的地下工作還做得不夠好。騙一下胡傳魁這種草包可以，遇到刁德一這類狡猾的敵人，馬上就要露出破綻。還有，刁德一說阿慶嫂『她態度不卑又不亢』。請問，你一個開小茶館的老闆娘，見到這些有權有勢的客人本該是極力奉承討好才正常，但你居然能做到不卑不亢。從角色上說，你就不像是個老闆娘，更像個共產黨。難怪會招來刁德一的懷疑。」

有人反駁說：「阿慶嫂是個地下工作者，是有革命覺悟的人，她怎麼可能和那些唯利是圖的老闆娘一個樣。」

再說，她對階級敵人有著刻骨仇恨，怎麼可能對胡傳魁這類人奉承討好，這不是喪失原則立場嗎？」

小王說：「什麼是地下工作？地下工作就是要把自己隱蔽得越深越好，你越是尋常，敵人就越不懷疑你，你的工作就越容易開展。打入敵人內部，你就得像個敵人；裝老闆娘，你就得有老闆娘的樣子。不然的話，你乾脆上戰場真刀真槍去跟敵人拚算了，還搞什麼地下工作！所以說，我認為阿慶嫂的地下工作是有問題的，『不尋常』本身就是個問題。」

小王說完，會場靜默了十幾秒鐘。從常識上說，大家都認為小王說得有道理；但從形勢上說，又覺得小王的話實在是離經叛道，必須要給予反駁批判。小組長帶頭開火了，他說：「毛主席也看過《沙家濱》，連他老人家都沒說阿慶嫂有問題，你小王難道比毛主席還高明？」

小組長的發言如同點燃了大炮引信，立即引來大家對小王萬炮齊轟。

「這是一個對樣板戲的態度問題，你必須說清楚！」

「不是阿慶嫂有問題，而是你的思想有問題！」

「這是在變相貶低革命樣板戲，屁股坐到地富反壞右那邊去了。」

「沒想到你的思想竟然墮落到了這種地步。」

「關鍵是站在什麼思想立場來看革命樣板戲，是無產階級立場還是資產階級立場？」

「這是對革命樣板戲的惡毒攻擊，是可忍，孰不可忍！」

「小王不投降，就叫他滅亡！」

……

面對一個比一個猛烈的炮轟，小王起先還竭力為自己辯護，大有舌戰群儒之勢。

小組長說：「小王你不要執迷不悟了，如果再拒絕大家對你的批評和挽救，你就滑落到階級敵人陣營中去了。」後來小王總算是認清了形勢，明白了這不是一個可以講道理年代，這裏也不是一個可以講道理的場合。他最後不得不屈服，檢討了自己的錯誤，甚至還掉了眼淚。學習會終於在清算了小王的錯誤思想後宣告「勝利」結束。

但事情還沒有完，小王後來還在全廠大會上做了深刻檢查。因為他年輕，所以還沒有給他上綱上線，只是批評教育了事。但小王的政治前途卻因此受到影響，由「重點培養對象」劃為「有思想問題的青年」，在單位裏好幾年都抬不起頭來。

這已是三十多年前的往事了，當年的小王早已變成了老王。每當回憶起這段令人啼笑皆非的往事，他都不勝唏噓，曾不止一次地對我們這些晚輩說：「當年那些事兒，是你們這些年代的人理解不了的啊⋯⋯」[1]

1 康偉，〈給阿慶嫂提意見〉，《龍門陣》二〇〇九年第三期。

農村普及樣板戲紀實

張年如◎撰

革命樣板戲作為特定歷史條件下的特殊產物，演出之後在全國影響極大，到二十世紀六〇年代後期，在廣大農村也迅速得到普及。一九六八年，我們定襄縣一些條件較好的大村、大隊開始排練並演出樣板戲，一九六九年進入高潮，差不多村村排練樣板戲，即使條件不行的小村大隊，也演選場，唱片段。劇碼以《沙家濱》為最多，《紅燈記》次之，《奇襲白虎團》、《智取威虎山》則很少。唱腔都採用地方戲的腔調，以晉劇為主，中路梆子、北路梆子、上黨梆子都有。到一九七〇年冬，流入農村的革命現代戲明顯多了起來，有的村子就又排練了《紅色娘子軍》、《紅嫂》等等。到一九七一年農村自編自演的革命小戲，包括新詞舊調的「二人臺」之類也就登上了舞臺。到這時，除了專業劇團外，農村的宣傳隊就不再演樣板戲了。

本文以定襄縣牛臺村（那時改叫「工農大隊」）為例，對當年排練樣板戲的過程做個回憶，以起窺斑見豹之效吧。

在「文革」中更名為「工農大隊」的牛臺村，在定襄縣屬於小村大隊，二百多戶人家，八百多口人，且位居半坡區，經濟也不很發達。這個村自古以來就有一種正月十五鬧紅火的老傳統，而且爭強好勝，鬧紅火年年不甘落人後。在普及樣板戲的過程中，該村不顧村子小、人才少的困難，「沒有條件創造條件也要上」。決定排練《沙家濱》全劇。村幹部還提出一個革命口號：「明知征途有艱險，越是艱險越向前。」（《智取威虎山》唱詞）青年們熱情衝動，熱烈響應。社員們聽說上邊又允許「鬧紅火」了，也很高興。

那時候，村裏的紅火隊也改為「宣傳隊」，有一段時間叫「毛澤東思想宣傳隊」。一九六九年，因排練《沙家濱》，實際上宣傳隊又變成了「劇團」，演員一般都來自基幹民兵和由其骨幹組成的「戰天鬥地突擊隊」裏。

他們白天幹著高強度的活兒，晚上練戲。那時已是秋末冬初，「突擊隊」的主要任務是深翻土地，就是用長條鐵鍬（鍬頭呈長方形，長尺餘，寬數寸）去翻已秋收過的土地。突擊隊翻地，很有一種氣勢——十多個男女青年，一字兒排開，間隔一米多，身著黃、灰兩色流行裝，在獵獵紅旗下，刷刷刷，衝衝衝，颯爽英姿！四尺鍬，陽光底下顯英豪——那時候「突擊隊」幹活還確實含有一種表演出來讓廣大革命社員檢閱的意味。

「劇團」的領導班子也沒有怎樣的「組閣」過程，民兵連長兼突擊隊長自然就又兼上了劇團團長，其他的民兵幹部如指導員、副連長們都也不言自明地去掌辦劇務，跑前跑後。

主要演員的挑選，既要看本人的長相、身段、嗓音，更要看出身、身份和職位（有的村也把出身不大好的青年選為主要演員，但那畢竟是「特殊人才」）。《沙家濱》中的一號人物、「高、大、全」的革命形象——傷兵連長郭建光就由革命委員會主任兼民兵連指導員擔當（本人的演技和嗓音也並不怎樣），阿慶嫂的扮演者是民兵副排長，後來的婦聯主任，沙奶奶的扮演者是副連長的妹妹，刁德一的扮演者是民兵連長，胡傳魁這個草頭王倒是看準了演員的長相，但他也是貧農子弟、民兵骨幹，只因斗大的字不識半口袋，腦子又笨，所以他付出最多，辛苦最大，表現得特努力，一句臺詞要求人手把手地教五六遍，一個動作也要讓人糾正七八次，但終究還是攻克難關，完成了革命任務。那時還出現了一個真實的笑話：村裏的老支書被鬥下去之後，一位較年輕的新支書上任，他到任後，《沙家濱》已經開排，可這位支書也想演演戲，就只好把一位群眾演員頂下來，整場戲下來，他只跑一個過場，只喊一句臺詞：「鬼子進村了！」可這位支書卻一直演得挺認真，從沒有馬虎過。總而言之，那時候能在革命樣板戲中當上一名演員，那可是莫大的榮幸和至高的榮譽，村裏人甚至外村人都要另眼看待。

《沙家濱》劇組是一個很不小的隊伍，除了演員外，還有文武場（絲弦樂隊和鼓板隊）和勤雜人員，共四十多人（有人還兼職，一項二差），而這些人，無論是淨、末、生、旦、丑，還是跑龍套、打雜，或是打鼓、拉胡琴，都是義務，都是為了宣傳革命或叫搞革命宣傳，無論搞到深夜還是凌晨，沒有一分錢的補助，人們的心中就純粹沒有加班補助那樣的概念。如果到外村宣傳演出，演職人員可以提早收一會兒工，當然也不扣工分。劇團組建起來之後，第一件事就是解決「唱」的問題。什麼人物遇到哪段唱詞該如何唱。這事兒如果正兒八經理論起

來，可是個大事兒，「唱腔設計」很是需要專業人才反覆研究的，但事情落到了像牛臺這樣的農村，就變得簡單多了。把幾個能哼幾句山西梆子的所謂「戲迷」湊在一處，你一個建議，他一個意見，你試唱別人聽，別人再唱你再聽。這樣，也沒用幾天（這裏的「天」只指勞動之餘那段時間，不是整天），唱腔就定了下來，然後就叫演員去練。總的說來，唱詞長的用【平板】，短點兒的用【夾板】或者【二性】，動了感情的就來段【流水】，且有旦調，黑有黑腔，還很有梆子味兒。教唱得準不準確，是不是合譜合拍也說不上，反正演員就那麼唱，樂隊就那麼跟，京胡、二胡、板胡、胡琴，吱吱扭扭很來勁。後來，請一些懂戲的老者們看了，高興地說：「也還行！」

各自的唱段練到了一定的火候，就進入了排練階段。這就遇到了第二個大問題——演員出臺的動作、互相之間的配合，武場（梆鼓鑼鈸）的烘托……也就是如何導演的問題。「導演」之類的人才在牛臺這類村子裏就十分難找了，在大一點的村子裏，可能有在專業劇團上工作過的，起碼是見識過那場面，當時如果從外村聘請一個「內行」，很不現實，因為村村都演樣板戲，一來人家不會來，二來演員和導演互相極不適應——導演不適應這群土把式掉渣的演員，反過來，慣於鬧紅火的這些土把式也不適應那些過分嚴格的「規矩」。後來的事實也證明了這一點：縣裏聽說牛臺村演整本《沙家濱》，就派了縣劇團的一位旦角下來輔導，那天破例讓演員沒有下地，可是輔導了老半天，效果也不大，一齣戲，文武帶打，一招一式，抬手動腳，都是有「路數」、有「名堂」的，那一套大家還一時半會兒領會不了，掌握不了，所以，人家走後，僅做了「參考」。

土劇團就是有土辦法，開始是演員自己思謀，大家共同出點子。後來，村裏的一位回鄉知青（「文革」前高中畢業，理解力強，想像力也豐富），他認真研讀過劇本之後，就大膽設計出了一套舞臺動作，拿出來之後，得到大家的一致認可，後來就由他來指導排練，但終究不稱呼「導演」。經過幾遍實際排練，再演再改，終於定了型。演員出場後，邁步、抬手也有了個架姿，轉身、亮相也有了位置，該坐、該站心中有了個數，也能踏上鼓點，配上鑼鼓，就有了「唱大戲」的味道了。

整個排練過程中，演員們始終呈現出一種熱情飽滿的精神狀態，人人用心，個個認真，那種執著，那種服從，真叫人感動。因為一個動作做不好挨批、挨罵、挨斥是常有的事，尤其是那位脾氣暴躁的團長，眼珠一瞪，連吼帶喊，真讓人發慌。一些女演員實在吃不消了，就背過身去擦幾把眼淚，很快就又得服服從從地上場。集體

排練完了，個人還要練還要琢磨，有時還把「導演」拉過去給自己吃偏飯。

第三件事，就是解決服裝、道具、化妝品等演出必需用品的問題。由於大隊革委員的支持，這事兒倒沒有多費難，但總的原則是：「花小錢辦大事，不花錢也辦事。」記得去了太原一趟，買回十多套新四軍灰軍裝，一套胡傳魁司令的黃呢軍裝，一套刁德一參謀長的黃軍裝，還買了一個阿慶嫂平絨圍裙。跑了一趟縣城，扯了幾丈淺灰色的確良布縫製成幕布，買了一把二胡，其餘都是自備。像阿慶嫂、沙奶奶及眾多群眾演員的服裝都是自己解決。樂器大都由個人自備，鑼、鈸、鼓、梆都是歷年來鬧紅火的傢伙。化妝品更簡單：凡士林、白粉胭脂，還有墨汁。凡士林打底，撲上白粉，再調以紅色胭脂即成，眉眼就用墨汁勾畫，後來演員們感到不好受又改為眉鉛。說起來真讓現在的人笑話，但那個年代，只要為了「革命」，什麼都好說。不過，此一時彼一時，那時在舞臺上兩支一百瓦的燈炮照耀下，演員個個演得很興頭，而且還頗能吸引觀眾。

經過冬天三個月的緊張排練，基本上成功了──說「緊張」，那可是真「緊張」。白天緊張地在地裏勞動（時間緊，任務也緊），晚飯緊張地扒上幾口，就到排練場緊張地排練。那時候，晚上還多有各種會議，如學習會、批判會、傳達精神會、自我解剖會等等，常常是緊張地參加完會，繼續排戲劇，所以十二點以至凌晨一點、兩點散場是常有的事。第二年春節，工農大隊的《沙家濱》就開始到外村巡迴演出了（這也是定襄人的一種傳統），每晚跑一個村。一般是下午五點出發（演員們可在四點收工，比別的社員提前近二小時），到了目的地，布置舞臺、演員化妝須近一個小時，到七點多鐘，社員們吃罷晚飯，陸陸續續聚攏而來，戲即可開演。不管怎樣，出外演出，交通工具主要是自行車，不少人連自行車都沒有，有的找伴搭車，有的乾脆就步行。那時候宣言劇團每到一處，不僅臺上演得賣力，臺下得也很認真，配合得十分默契，沒有一個呼嘘吹哨的，連小孩都安安靜靜的。這自己的東西自己帶。順便插一句，那陣子劇團裏有幾對男女青年已經明顯地相好起來，他們時不時地言蜜語相擁相抱，也引來不少羨慕的眼光；但不知什麼原因，到後來這幾對有情人卻沒有一對終成眷屬的。那個謎使人百思不得其解。或是當年的農村文化生活太枯燥了，人們無論看到什熱鬧都有一種解渴之感；或許是當年的革命社員太守紀律了；也或許是革命樣板戲本身所特具的威嚴人們唬住了；也或許樣板戲的所唱所白把大家強烈吸引住了……或者兼而有之。

樣板戲的演出也給農村的文化宣傳開了一條路，像牛臺村過去從來沒有人上臺演過戲，從這以後連續三年，每年的春節、元宵節都有舞臺節目[1]。

[1] 張年如，〈農村普及樣板戲紀實〉，《文史月刊》二○○二年第七期。

不老的樣板戲

傅春桂◎撰

時期是指上世紀六〇年代末七〇年代初。關於這一時期，我有很多的背景記憶，這裏我只說樣板戲。我曾經寫過一篇〈長途跋涉只為趕一場停電的電影〉，這其中就有看過數遍的樣板戲。我至今仍然記得《杜鵑山》、《沙家濱》、《智取威虎山》、《平原作戰》、《紅燈記》、《白毛女》、《海港》、《紅色娘子軍》、《龍江頌》、《奇襲白虎團》中的部分唱腔。

那時我還小，對於我這個年齡層的人，能夠記住這些樣板戲，而且能稔記其中的唱段已屬不易，難的是我就此迷上了京劇，我家裏收藏著各個時期的樣板戲版本和京劇帶子，我每天都要聽上幾段，那種著迷的程度寧可食無肉。對於樣板戲的過度依賴，讓我唯心而偏激地覺得，目前充斥市場的音樂和文化，只不過是文化背景中一些虛無內涵的東西，很少有能讓我像記住樣板戲那樣記住它。我總認為目前的音樂和電影缺少一種打動我心靈的東西。究竟為什麼，很複雜。沒有人能幫我改變這種固執和偏見，沒有人能幫我克服銷聲匿跡的樣板戲帶來的孤獨，所有的物質的東西都無法讓我的孤獨隨著靈魂隱形旅行，除非它是一支〈家住安源〉這樣溫暖的曲子。只有這種溫暖而悲愴的樂曲，才能陪伴、送走我的孤獨。

在我十多歲的時候，演革命樣板戲成為一種時尚，專業文藝團體和業餘演出隊都在排練。我就讀的鄉辦中學很偏僻，也十分閉塞。校舍前有一塊泥坪，填滿了碎石和河沙，自製的籃球架上安裝了高音喇叭，整天播放樣板戲的唱段。每天放學後，學校毛澤東思想文藝宣傳隊就在這塊坪地排演節目。當時只有八個樣板戲，而這八個樣板戲中，《紅色娘子軍》和《白毛女》是革命現代芭蕾舞劇，《沙家濱》則是革命交響音樂。誰演英雄，誰演叛徒，很是傷腦筋。沒有導演，沒有劇本，沒有總譜，沒有道具，更別談服裝，而且二十天內要排出戲來參加公社匯演。

我不記得當時是怎麼解決這些困難的，我只記得當時演的是《杜鵑山》片段，我演溫其久，我的同學傅永輝演柯湘，高年級一位同學演雷剛。指導老師李連香，一位很漂亮的大學畢業生。

我不喜歡溫其久這個角色，倒不是因為戲少，是因為我討厭叛徒，為此我鬧過情緒，這種情緒一直到公演，以至於在演出中沒有把握好角色，把溫其久演成了一個很軒昂磊落的英雄。那時候，把叛徒演成了一個很英雄的形象，是不得了的政治大事。為此，我便以美化叛徒的「罪名」接受了一個星期「批鬥」。

儘管我受到了批評，儘管後來同學們不再喊我名字而喊我溫其久，也不能減少我對樣板戲的癡迷。在以後的幾年中，我們相繼演出了《沙家濱》、《紅燈記》、《紅色娘子軍》和《海港》。我飾演的角色不是漢奸惡霸，就是一些諸如沙四龍一類的小人物。我雖然也有些想法，但我會認真對待，細心揣忖角色應把握的度，爭取演得真實傳神。

最令我難忘的是一九七八年我參加到部隊後的一場演出。當時，我們接到命令，部隊要開赴越南作戰，臨行前要舉辦一次文藝演出。部隊沒有專業的演出人才，我們草草地編排了幾個節目，其中就有樣板戲《紅燈記》片段。演出那天，淅淅瀝瀝下著小雨，戰士們列隊坐在操場中，後來雨越下越大，演員化的妝被雨水沖壞了，一個個花臉，雨水還濕透了戰士們的衣服，然而秩序十分地好，戰士們很安靜地看著演出，不時爆發熱烈的掌聲……那種演出的情景，真可以讓人沒齒不忘。

時光已經遠去了，過去的人和事也面目全非。然而，樣板戲對我的影響已超越了時光。這裏面凝聚了對傳統文化的繼承、揚棄和再造輝煌所富有革命性的思想和行動，從某種程度上來說，《沙家濱》中柯湘趁著夜色、帶著農民自衛軍如天兵神將一般潛入三關鎮，都在電閃雷鳴中如泰山頂上的青松，《杜鵑山》中柯湘趁著夜色、帶著農民自衛軍如天兵神將一般潛入三關鎮，都是帶有史詩性質的民族神話。而這類民族神話，只有一個深受壓迫的民族在解放運動的過程中不斷地覺醒、不斷地前進才能製造出來，這一切可以說不會比拉丁美洲的《百年孤獨》所涵蓋的精神力量遜色[1]。

[1] 傅春桂，〈不老的樣板戲〉，《瀟湘晨報》二○○四年四月三日。

看一場革命樣板戲

阿依黛◎撰

對於樣板戲的認識，完全緣於我年幼時的孤寂，爸媽總是不停地忙於他們各自的工作，身邊亦無兄弟姐妹的陪伴，唯有守著家中一臺「紅燈牌」收音機，來打發無聊的光景，用手不斷地旋轉著白色的按扭，從這個臺到那個臺，聽來聽去都是《紅燈記》、《沙家濱》、《智取威虎山》，還有《海港》、《龍江頌》、《白毛女》、《紅色娘子軍》，並且播送的也只是一些唱詞唱腔或音樂的選段，所以，我從來就沒完整地聽過一齣樣板戲。而那段記憶也終因時間的過於短暫，年代的過於遙遠，如今回想起來，顯得模模糊糊的。只記得從前，每每聽李鐵梅甩著大辮子脆聲聲地叫道：「奶奶，你聽我說──」就忍不住淚水漣漣。偶被父親發現，還以為我是為劇中人而哭；其實，只不過是因為聽到人家喊奶奶喊得那麼真切，就深深地勾起了我對已故去奶奶的思念。

後來，隨著那四位權重人物政治勢力的瓦解，就再也沒有聽到過收音機裏傳出過樣板戲的旋律。而那時，我也到了讀書上學的年紀，全新的生活裏瀰漫著文藝復興的氣息。偌大的省圖書館裏也擺放出一排排被禁錮多年的名著，母親有張那裏的借書卡，她常常會在休息日揹個印有「為人民服務」幾個紅漆字的黃帆布書包去借書。通常母親是不允許我翻她看的書的，或許她認為我當時還沒到閱讀那些大部頭的年齡吧。可人是有逆反心理的，這一點在我身上表現得尤為強烈，寒暑假中，趁母親去上班的時候，我偷偷地拿起她放在床頭的小說，一本接著一本地看了起來，也不管能不能讀懂，反正是從頭到尾地將內容過了一遍。

腦海裏印象最深的便是《林海雪原》了，特別是對書中的第九章〈白茹的心〉，從磨損較為嚴重的頁面上不難看出，肯定有不少同年齡性別的讀者都和我一樣愛看這一節，那是整部小說裏最溫柔的篇章，可謂是萬綠叢

中的一點紅，女衛生員白茹，她既深愛著「二○三」，又是楊子榮心中的一朵花，她一反當年電影裏常見的女革命戰士留個短髮，穿著打了補丁衣褲的公式化形象，去見少劍波時，她甚至「兩手迅速地扯下小辮子上的紮帶，被辮帶紮得彎彎曲曲的滿頭黑髮，像小瀑布一樣披在她的肩上。」這樣的描繪，我看了又看，想像了又想像，一個美麗的精靈般的女子就活生生地出現在了我的眼前，她穿著合體的軍裝，再用寬大的軍用皮帶將腰身束得緊緊的，顯出女性特有的曲線美，再披上一件白色的披風，穿行在白茫茫的雪原之中……不要說少劍波了，我想所有的男性讀者都會忍不住愛上她的。事實上，也的確如此：在若干年後的某幾次聊天中，每當提及〈白茹的心〉這一章節，我發現男同胞的眼中會閃爍出一種特別明亮的光。只可惜到了樣板戲裏，我最喜愛的白茹卻沒有了，只有「女衛生員」這一個不起眼的小配角，她揹著十字箱走上臺時，成了女一號小常寶的陪襯，在戲裏也只有幾句簡單的臺詞，不過是閃了幾下身影就下去了。惹得我眼望著臺上，心裏空落落的。說來可笑，雖然對樣板戲並不陌生，可我卻是不久前，第一回在長沙看了場完整的由湖南省京劇團演出的現代京劇《智取威虎山》。

大幕拉開後，隨著熟悉的音樂響起，楊子榮領著一排威風凜凜的戰士上臺來了，感覺他們的動作有點像在跳現代的軍中舞蹈，體現出一種雄性的陽剛之氣，男一號的扮相自然也是令人眼前一亮，整個人看上去精神抖擻，頗有「穿林海，跨雪原，氣沖霄漢！」的魄力，只是年齡看上去比小常寶還要小。小常寶的唱腔非常悅耳，只是怎麼看怎麼都像是李鐵梅，好在她沒有在臺上大聲喊「奶奶」，否則，肯定不用幾下就會把我給引得淚如雨下。演少劍波的是個老生，我愛聽他唱戲，可卻不喜歡他的模樣。小說裏少劍波是這樣的：「那對明亮的眼睛，不單單是美麗，而且裏面蘊藏著無限的智慧和永遠放不盡的光芒。他那青春豐滿的臉腮上掛著的天真熱情的微笑，特別令人感到親切、溫暖。她甚至願聽劍波那俏爽健壯的腳步聲，她覺得這腳步聲是踏著一支豪爽的青年英雄進行曲。」可臺上的這個少劍波身材瘦小，長得和演小品的鞏漢林差不多，穿了套小一號的軍裝在身上，怎麼也看不出英雄的氣概來，特別是當他唱道：「我們是工農子弟兵來到深山，要消滅反動派改地換天。幾十年鬧革命南北轉戰，共產黨毛主席指引我們向前。」時，細細的胳膊敲在瘦骨嶙峋的胸前，簡直讓我替他擔心，要是真的來了個反動派，他那麼弱小，拿什麼去抵擋壞人啊？這時我心裏不禁又暗自慶幸道：好在沒有白茹的戲，要是配這麼個少劍波給她，那難受的可不止我一個了。哈！

再看臺下，整個省委禮堂裏座無虛席，雖說是以中老年觀眾為主，但凡是有特別經典的唱腔出現，他們就熱烈鼓掌，齊刷刷地高聲喝彩，那份熱情和衝動，並不亞於我們在體育館看羅大佑的個唱會。我身旁的那個男觀眾，大約四十五六歲的樣子，從開場的第一句臺詞，到終場的最後一段唱腔，他居然可以完完全全地、一字不漏地背出來，真正是讓我驚訝的眼神，他和他同樣人到中年的太太都笑了，笑容裏我看到一種屬於他們那代人才有的自豪與驕傲。他們的笑容令我想起了公司裏的前輩們，還有那些比我們年長些的學兄和學姐們，和他們去K歌時，常常不太理解他們為何特別衷情於唱樣板戲，而且百唱不厭。只有到了演出現場，我才深深地感受到，正是樣板戲裏那一段段熟悉的唱腔臺詞，喚醒了他們曾經的青春歲月啊，他們是唱著樣板戲成長起來的一代人，他們是見證樣板戲風風雨雨的一代人。總是有些東西，在生命的過往中，沉澱在人的心裏，想抹也抹不去。或許號稱「文藝革命旗手」的江青，也未曾料到，許多年後，還會有這樣一些人，他們聆聽著樣板戲，就想起了他們經受過的尷尬歲月，蹉跎人生，數十年的沉沉浮浮，什麼都變了，唯有這樣板戲的曲調，再次奏響時，依然是那麼激蕩人心。[1]

１ 阿依黛，〈看一場革命樣板戲〉，紅袖添香（http://article.hongxiu.com/a/2005-8-5/806947.shtml）二〇〇五年八月五日。

我的樣板戲情結

柳采真◎撰

一日酒後聽到老闆高聲吟唱：「臨行喝媽一碗酒，渾身是膽雄糾糾……」不禁眼前一亮，似乎忘記了眼前的一切，茫然間恍然間又置身於三十年前，我那童年、少年時代。

還是在莫斯科，○五年過春節，那是我第一次在國外過春節，聽到樓宇間一位女同胞細聲哼唱：「我家的表叔數不清，沒有大事不登門……」啊，樣板戲！革命樣板戲！那個曾經那麼熟悉，那麼親切，又曾經那麼遙遠，那麼陌生。此時此刻卻讓我激動得不禁淚下了。

聽人說，人的一生要數童年時代的記憶最難忘記，也最覺美好。而我的童年、少年則是伴隨著八個革命樣板戲成長起來的，樣板戲深深地植入我的生命之中，早已構成了自己生命的一部分。記得還是上小學開始，那是一九七一年冬天吧，父親買來一臺半導體收音機，好像那是全村第一臺收音機了，從此這臺收音機成了我的寶貝，也就從那時起，電臺裏播放的樣板戲成了我幾乎唯一能聽到的娛樂節目了。《紅燈記》、《智取威虎山》、《沙家浜》、《奇襲白虎團》、《龍江頌》、《紅色娘子軍》、《平原作戰》、《杜鵑山》裏面的所有唱段、對白自己幾乎都能唱下來，唸下來。那時，無論是廣播，還是群眾演出，還是學校文藝演出，都是排演樣板戲。有次中學高年級同學在我們村演出《智取威虎山》，簡易的演出舞臺上，大哥哥、大姐姐們穿著草綠色軍裝，紮著軍帶，一板一眼地唱著，自己在臺下看得羨慕極了，真想上臺和他們一起唱。當時的情景，今天還記得清清楚楚。演出前都在自家院子裏反覆練唱。那時，同村的社員們，尤其是知青們，一到國慶日也都排演樣板戲。可在當時，他們收了工還都有說有笑，政治熱情高漲，不是參加批鬥地主活動就是排演節目，今天看來也不知從哪裏來的那股勁頭了。

那時，社員們平時的勞動強度都很大，遠比今天的民工辛苦，吃的還不如今天的民工們好，可在當時，他們收了工

童年少年的記憶幾乎都是小夥伴們在野地裏的打豬草，在魚塘裏戲水，在青紗帳裏抓野兔，爬樹掏鳥蛋，在河溝抓魚，也曾經幾次被蛇追得丟了魂兒沒命地飛跑。傍晚，伴著西下的餘暉，揹著滿滿一筐豬草，一路高聲唱著一段段樣板戲：「我們是工農子弟兵，來到深山要消滅反動派，改地換天鬧革命……」上中學了，騎車要一個小時的路程，不論是一月早晨刺骨寒風的上學路上，還是四月飄蕩著柳絮暖暖春風的放學後，一路上幾個同學也總忘不了唱上幾段。

上大學後第一個晚會，同學們個個都拿出看家節目，有說快板的，有說笑話兒的，也有說相聲的，自己還是唱了一段《奇襲白虎團》嚴偉才那段〈打敗美帝野心狼〉，那是我第一次登臺，嘴巴都不知怎麼張了，腿肚子都直哆嗦。好在自己這些唱段很熟，也博得了同學們的喝彩。自那以後，自己成了全班京劇界代表和權威，只是我們的班長總不服氣，老說樣板戲不是正統的京劇。從那以後自己才真正下決心學傳統京劇了。

參加工作後，遇到晚會自己照例還是唱樣板戲。這時，傳統戲自己也開始入門，梅蘭芳、張君秋唱段是我的最愛，才逐漸領略了傳統京劇的博大精深，但也始終替代不了樣板戲在自己心中的位置。那是二○○○年夏天，單位組織去北京十渡旅遊，自己和三個男同事第一次蹦極，在克服恐懼後毅然躍入七八米高空。那天，我們幾個人成了英雄，晚上的篝火晚會上，喝了很多酒，推杯換盞之間正遇一個東北旅遊團二個人唱〈智鬥〉，缺阿慶嫂，自己壯著酒勁自告奮勇走上前客串了青衣，大獲成功，贏得滿堂喝彩。

幾十年來，樣板戲伴隨了自己的風風雨雨，酸甜苦辣，不論高興還是痛苦，是痛快還是鬱悶，自己也會在樣板戲的哼中得到釋放和慰藉。情緒高漲時會唱道：「今日痛飲慶功酒，壯志未酬誓不休。」煩悶時會唱：「風聲緊，雨意濃，天低雲暗……」想念親人好友時會哼起：「支委會上，同志們語重心長，千叮嚀萬囑咐，給我力量……」

自己也時刻留意媒體上對樣板戲的任何資訊，不客氣地說，直到今天，我們的社會沒有一個科學嚴謹公平的態度來評價對樣板戲。被西方洗腦了的精英們控制的不良媒體更是竭盡一切不實之詞對它惡意嘲諷和謾罵，最典型的一句話是：「八億人八個樣板戲。」什麼臉譜化，什麼公式化、左傾，不一而足。

但樣板戲似乎永遠活在百姓心中，今天四十五歲以上的中國人恐怕沒有不會哼唱幾段的。

我也同樣看到不少八〇後們剛一接觸到樣板戲的唱段被震撼和折服的樣子，《紅燈記》在臺灣的演出更是盛況空前，不少現場老觀眾沒等看完淚流滿面⋯⋯

自己最珍愛的收藏也是樣板戲的，從最初的磁帶到VCD光碟，到現在的VDD光碟，自己無論走到哪裏，不論是湖南、湖北、廣東、山東，凡聽到哼唱樣板戲的都會覺得找到知音一樣的激動、親切，沒有了距離感。

自八〇年代以來，樣板戲在舞臺上、廣播、電視等媒體上漸漸退出人們的視線。有些人總會帶有情緒化的觀點去說樣板戲，有的人甚至說樣板戲早已經變成文化上的恐龍化石，但如果你去看看近些年每次復排演出的盛況，臺下那黑壓壓的觀眾，那張張激情澎湃的臉，就會覺得樣板戲並沒有消亡，她深深地植根於經歷過那個時代千千萬萬的百姓中間，生命力依然那樣頑強。客觀地說，以樣板戲為代表的現代京劇實際上達到了中國京劇藝術的一個高峰，無論是題材、唱腔、配樂、道白、武打、布景，甚至觀眾人數，遠非傳統戲可比。備受一些人質疑的極左色彩，其實也是那個年代真實歷史的反映，並無一絲誇大。歷史就是歷史。

每次聽到樣板戲那動人心魄、鏗鏘有力、渾厚陽剛的旋律時，總是有些難以控制地全身顫慄。那些看不起「文革」時期只有「八個樣板戲」的，也不知道能舉出改開三十年以來的哪一部電影、電視劇、歌舞劇等來做例子，從而論證現在的藝術成就超越了那幾部樣板戲。也因此證明能有一部作品可以從最深處打動幾乎所有的觀眾。他們是舉不出來的，不要說超越的沒有，就是比肩的，也絕無僅有。成千上萬的藝術作品，竟然加起來也抵不過任何一部樣板戲！

經歷過樣板戲的洗禮，再來看看這些年京劇界的所謂「弘揚」劇碼，猶如痛飲一杯瓊漿後再喝白水一樣索然無味。今天的電影更是遠離了百姓，充斥了商業炒作。和今天無病呻吟的影視人物相比，李玉和、楊子榮、嚴偉才、郭建光、洪常青、江水英、趙永剛閃亮的形象隨著時間的推移，仍然是那麼高大魁梧，英氣逼人。」

一 柳采真，〈我的樣板戲情結〉，樣板戲吧（http://tieba.baidu.com/p/848770895）二〇一〇年八月四日。

樣板戲的記憶碎片

袁念琪◎撰

一九七〇年八月五日，星期三，天氣：晴

革命京劇《紅燈記》、《智取威虎山》電視實況轉播螢幕複製片隆重上映（當時，為了普及、宣傳和學習樣板戲，最早在電影院放映的樣板戲是電視臺錄製的舞臺演出電視片，就像今天舞臺劇的現場直播。差別就是，那時的片子是黑白的。中國彩色電視正式對外播出是在之後一九七三年的「五一」勞動節，而且只在北京地區。用電影膠片拍彩色樣板戲始於一九六九年五月，第一部是北京電影製片廠拍攝的《智取威虎山》，導演謝鐵驪）。

這是毛澤東思想的偉大勝利。

熱烈歡呼《紅燈記》、《智取威虎山》電視實況轉播螢幕複製片上映。

毛主席萬歲！萬萬歲！

一九七〇年八月九日，星期日，天氣：晴

今天，我和媽媽、妹妹到黃浦劇場（開辦於一九三四年元旦的老影院，初名為金城大戲院，一九五七年改為現名，地址在上海北京東路七八〇號）去看電視實況轉播螢幕複製片《智取威虎山》（由當時名為北京電視臺的中央電視臺製作，全劇十二本，黑白片）。我要向楊子榮學習「明知征途有艱險，越是艱險越向前」的革命大無畏精神。過去，我的膽子很小，這是不對的。今後要改正。

一九七〇年八月十一日，星期二，天氣：晴

今天，我到人民電影院（「人民」是這家電影院在「文革」時改的名，之前和「文革」後都叫「國泰」）。早在上個世紀的三〇年代，這家建於一九三二年的影院就是上海六家一流電影院之一。開張那天，在《申報》的廣告寫道：「富麗宏偉執上海電影院之牛耳，精緻舒適集現代科學之大成。」地址在淮海中路八七〇號）去看《紅燈記》（其為電視實況轉播螢幕複製片）。我過去膽子小，這是不對的。通過看這兩（部）樣板戲後，我要向李玉和學習，為革命粉身碎骨也心肝（甘）。

一九七〇年八月二十九日，星期六，天氣：雨

今天是（我）的正式生日八月二十九日（指我的西曆生日。中國人一般過兩個生日，還有一個是農曆的，也稱陰曆；那西曆就是陽曆了），我大了一歲，就多懂一歲（時為十二歲）。爸爸來信說我看了樣板戲，要多學英雄人雄（物）。而我學反面（人物），這是不對的。今後要用毛澤東思想對照行動（的）一切。

一九七〇年十月二十六日，星期一，天氣：陰雨

今天上午，我校（時稱上海茂名南路第二小學，後改名清華小學）開了「高舉毛澤東思想偉大紅旗，革命樣板戲交流大會」。我班（六年級三班）在集體交（合）唱時，不嚴肅，這是不對的。要以滿腔熱忱的態度唱出英雄的英雄氣魄。做一個毛主席的好戰士。

今天下午，我到人民電影院去看電視實況轉播螢幕複製片《白毛女》（為八個樣板戲之一、由上海市舞蹈學校演出的革命現代舞劇）。我要做宣傳樣板戲的尖兵、捍衛革命樣板戲的忠實保衛者。

一九七一年一月二十六日，星期二，天氣：晴

今天是十二月三十，明天就是春節了。我今天就不高興。原來是這（麼）一回事。我爸爸二十三日回來了。那（哪）知，水中撈月一場空，爸爸把戲票（為八個樣板戲之一、上海京劇團演出的革命現代京劇《智取威虎山》的戲票）送給趙伯伯了（時為浙江省輕工業局軍代表）。我就不高興了。回來就和爸爸發脾氣。爸爸給我做思想工作，我不理他。這是不應該的，今後一定改正，做毛主席的好學生。

（，）他託上海電視臺宋丹伯伯（時任上海電視臺革委會主任）賣（買）了戲票。我想，他一定會給我看的。那

一九七一年一月二十七日，星期三，天氣：晴

今天是春節，趙伯伯來了。他給我道歉。我真不好意思。他說：把《智取威虎山》戲票讓給從邊疆來的同志看了。我想：為什麼趙伯伯和我想的不一樣。（？）我從個人的利義（益）出發。（，）就想自己去看戲。他卻不同，把戲票讓給別人，讓更多的人受教育。這是兩種思想、兩種世界觀的鮮明對照。可以說（，）我的頭腦沒有用毛澤東思想武裝。今後一定要向解放軍學習。做毛主席的好學生。

一九七一年一月二十九日，星期五，天氣：晴

今天下午六時零五分，我去上海電影院看了電影。電視實況轉播螢幕複製片《沙家浜》（此為八個樣板戲之一、由北京京劇團演出。還記得那天，電影院已掛出滿座，但對解放軍實行優惠，從部隊回家休假的父親買了兩張保留票）。電影反映了革命群眾和新四軍聽毛主席的話，跟共產黨走，消滅敵人。我看了真感（激）動人心。今後，我一定要向沙奶奶、郭建光、阿慶嫂等學習。做毛主席的好孩子。

一九七一年三月二十九日，星期一，天氣：雨

今天上午我報了名，寫了決心書（，）請求批准我去野營拉練。我一定要（以）解放軍為榜樣。發揚光輝（光榮）傳統，以革命先輩為榜樣，做毛主席的好學生。

下午四時二十五分，我到上海電影院（建於一九四二年，在上海復興中路一一八六號。原名上海大戲院，一九五六年改為現名）觀看革命舞劇彩色影片《紅色娘子軍》（這一芭蕾舞劇為八個樣板戲之一、由中國舞劇團演出。影片導演先有李文化、潘文展和傅傑，後有謝鐵驪、錢江加入。北京電影製片廠攝製）。我一定向洪常青、吳瓊華學習。發揚一不怕苦，（、）二不怕死的革命精神。做毛主席的好戰士。

一九七一年三月三十一日，星期三，天氣：陰有小雨

今天上午，老師把我分在第四班，（。）按照（這麼）說，我是第二十團、第二營、第六連、第三排、第十二班衛生員。我一定要擔當起衛生員的擔子。

下午四時四十分，我和妹妹、外婆、奶奶到上海電影院觀看革命樣板戲之一、彩色影片《紅燈記》（這是在《智取威虎山》拍成影片後，投拍的第二部革命樣板戲，由八一電影製片廠製作，導演成蔭）。我一定要向李玉和、李鐵梅學習，做一不怕苦，（、）二不怕死的小尖兵。

一九七一年四月二十三日，星期五，天氣：晴

今天中午十二時三十五分，我和外婆、好婆（犧牲的范琪伯伯的母親）（好婆是江蘇崑山、蘇州一帶對奶奶的稱呼。范琪伯伯是父親的好朋友，兩人原同在上海永安公司當練習生。抗日戰爭爆發後，一起離開上海參加了

新四軍。一九四八年七月，擔任連指導員的范琪在雎杞戰役中犧牲，年僅二十二歲。我的名字「念琪」，是對烈士的紀念）、妹妹一起到上海電影院觀看彩色影片革命舞劇《紅色娘子軍》。我一定要向（ヽ）洪常青那樣，為革命、為解放全人類，甘灑熱血為人民。

一九七一年五月四日，星期二，天氣：晴

晚七時，我到徐匯劇場（地址在上海肇嘉濱路一一一一號，後拆。原地現為美羅城，成為徐家匯一個熱鬧繁榮的綜合性大商城）觀看革命樣板戲《智取威虎山》。革命樣板戲在江青同志的親自培育下，放出燦爛的光芒。我一定要向楊子榮學習，學習他大無畏的革命精神，發揚「二不怕」（即「一不怕苦、二不怕死」之簡稱）精神。做毛主席的好戰士。

一九七一年五月七日，星期五，天氣：晴

今天晚七時（ヽ）我到文化廣場（位於上海復興中路五九七號，過去是法國人邵祿開辦的遠東最大的賭窟之一──逸園跑狗場。建於一九二五年，占地七十八畝；在沒有首都的人民大會堂之前，曾是中國最大的萬人會場。在一個時期內，它成了上海政治、文化的一個中心舞臺。後成為上海最大的花卉批發市場，現市場已被拆除）觀看向北京學習劇碼《紅色娘子軍》（由上海舞蹈學校演出，原創版權屬於北京的中國舞劇團），（。）我一定要向洪常青、吳瓊華學習，發揚（「）二不怕（」）精神，做毛主席的好戰士。

一九七一年五月二十八日，星期五，天氣：雨轉陰

毛主席〈在延安文藝座談會上的講話（〉）也（已）經發表了二十九年了。在二十九年裏，文藝戰線取得了很

大的勝利，（。）我今後一定要唱革命戲（，）學革命人，立革命志，走革命路，迎接學校大（合）唱的到來。

一九七三年十月十一日，星期四，天氣：雨

連日來，因受颱風影響陰雨綿綿。

上午，班級（杭州第十二中學初三一班）開了「學工總結交流會」（「文革」期間，在校中學生每個學期都要抽出一個月左右的時間，停課進行學農或是學工勞動。那年的九月十八日到十月六日，我們在杭州鑄造廠學工三週），大家都交流了，我也不例外。不知能否評上「學工勞動積極份子」。看明天——

下午四時十分，在新華電影院（當時位於杭州國貨路六九號）觀看了一九七三年重攝的革命現代京劇《海港》（上海京劇團演出的《海港》為八個樣板戲之一，一九七二年由北京電影製片廠和上海電影製片廠合拍成舞臺片，導演為上影的傅超武、謝晉和北影的李文化。因江青對該片不滿意，北影的謝鐵驪和錢江替換了傅超武和李文化，並以謝鐵驪為主。重拍片於一九七三年八月完成）。受了一次極為深刻的階級鬥爭教育，方海珍（劇中主角，上海某港區裝卸隊黨支部書記）等人是我們學習的榜樣。那〈壯志凌雲〉這一場，馬洪亮（劇中正面人物，退休的老碼頭工人）對韓小強（劇中落後人物，碼頭青年工人）的唱段和小強的唱段〔立志在海港，百練（鍊）成鋼這段〕使人非常感動。那句句唱詞扣人心弦。

《海港》也引起我的（對）故鄉的思念，那黃浦江畔的燈火是多麼熟悉啊……總有一日，我定要回到我朝思暮想的故鄉——上海。

醞釀寫一篇散文之類的文章，定要寫好，爭取投進《上海少年文藝叢刊》。父親還沒有給我修改〈趕路〉，耽誤時間了——明日有許多事要辦！

一九七四年八月四日，星期日，天氣：晴有陣雨

今晚放映了彩色影片《白毛女》（看電影而無在何家影院的紀錄，那是因為讀中學度暑假在父親的部隊。

這次看的樣板戲《白毛女》，不是四年前的黑白電視實況轉播螢幕複製片；而是上海電影製片廠於一九七二年攝製，導演桑弧），看後有新的收穫。第二場（即〈衝出虎狼窩〉）喜兒（劇中主角和正面人物，被地主逼進深山，成了白毛女，也就是「舊社會把人變成了鬼」，之後被共產黨、八路軍救出，重回人間）在黃世仁（戲裏的反面人物，地主，後被八路軍槍斃）家遭受毒打時，電影的鏡頭推到黃家佛堂的一塊橫（匾）上，上書三個大字「積善堂」。黃世仁與其母是孔孟之道的忠實信徒（「孔孟」即孔子和孟子。一九七四年一月十八日，中央下發〈林彪與孔孟之道〉等文件。隨即，全國開展了聲勢浩大的「批林批孔」和「評法、批儒」運動），嘴唸阿彌陀佛，仁義道德，而同時又毒打喜兒。取名世仁，而行的是殺人，十足的（地）暴露了儒家徒孫的虛偽面目。影片對於當前運動有推波助瀾的作用。

現在，我覺得日記沒有過去記得好，什麼道理？退步了！[1]

[1] 袁念琪，〈樣板戲的記憶碎片〉，《美文》二〇〇六年第十七期。

在看樣板戲的日子裏

袁念琪◎撰

說起「文革」十年的文藝生活，有句大家耳熟能詳的話，那就是：「八億人民八個戲。」

在這八個樣板戲中，有六個是直接或是間接出自上海。京劇《智取威虎山》、《海港》、芭蕾舞劇《白毛女》由上海創作。改編上海原創作品的有京劇《紅燈記》和《沙家濱》，前者來自愛華滬劇團的《革命自有後來人》，後者則源於上海人民滬劇團的《蘆蕩火種》。那交響音樂《沙家濱》，不過是同名京劇的一個衍生品罷了。

到了「文革」後期，上海的京劇《龍江頌》成為繼八個樣板戲之後的「新的革命樣板作品」。這樣，上海就有了四個樣板團，其中《智取威虎山》、《海港》和《龍江頌》這三個劇組，後來成了上海京劇院的一、二、三團。一度就駐紮在東平路上的上音附中，直到一九八○年才搬出校園。在這六個直接或是間接出自上海的樣板戲中，有兩個是我可以套近乎的，與我父親和他所在的部隊搭界。

《海港》是來自淮劇《海港的早晨》。編劇李曉民在上海剛解放時，就參加了二十軍六十師文工隊，我父親那時是師文工隊的隊長。李叔叔後來轉業到人民淮劇團，創作了這個劇本。不幸的是，他已在去年夏天故世。

另一個就是改編自滬劇《蘆蕩火種》的《沙家濱》，那關係就更為密切了：一是與父親所在的部隊有關；該劇取材二十軍五十九師一七五團的歷史，它的前身，就是在「江抗」三十六個傷病員和二十多個守備隊員基礎上發展起來的新四軍六師十八旅五十二團。二是最早寫這個題材的作者崔左夫是父親的朋友，崔叔叔和父親在上個世紀五○年代一起參加革命回憶錄《星火燎原》的寫作，他寫的《血染著他們的姓名》，率先報導了陽澄湖三十六個傷病員的故事。三是推動滬劇《蘆蕩火種》問世的陳芸蘭是父親的戰友。陳阿姨轉業到上海人民滬劇團擔任黨支部書記，是她推薦了這個素材，並帶創作人員一起下部隊，使火種得以燎原。

雖說我是個上海人，上海又出了那麼多的正宗的樣板戲，可在「文革」十年裏，一塌刮子只看過兩個上海出品的樣板戲。

看《智取威虎山》是在徐匯劇場，前些年已經拆了，原址建了美羅城。那天，扮演楊子榮的不是A角童祥苓，而是從外地調來的B角張學津，演參謀長和座山雕的也不是A角沈金波和賀永華，而是B角李崇善和周魯中。而出演常寶、李母、欒平的，倒是A角齊淑芳、王夢雲、孫正陽。

與《白毛女》面對面則是客居在杭州的時候，演出是在人民大會堂。那天運道不錯，所有主角的扮演者，包括指揮和獨唱，統統是A角。喜兒是茅惠芳，白毛女是石鍾琴，王大春是凌桂明，黃世仁是王國俊，穆仁智是陳旭東；指揮是陳燮陽，女聲獨唱是朱逢博，男聲獨唱是簡永和。

《白毛女》不僅在杭演樣板戲，還演出歌舞音樂專場。印象最深的就是朱逢博唱的〈請茶歌〉和〈採茶舞〉插曲，我看的那場，她一氣唱了七個；但觀眾還長時間鼓掌，期盼唱第八個的奇蹟出現。

一天，聽說松木場軍代表招待所圍牆上宣傳廊裏的《白毛女》劇組在杭活動照片被盜，我們放學後就趕往案發地點。果然，一個櫥窗的玻璃被打碎，裏面空空蕩蕩。「粉絲」們鋌而走險劫得偶像歸。

我還看過拷貝的樣板戲，那分別是上海舞蹈學校、浙歌（江浙歌舞團）演的《紅色娘子軍》。兩家節目單的封面，都寫著「向北京學習劇碼」。

我住在茂名南路一六三弄，十號有個孤老頭叫阿慶，長得瘦小兇相，抽的是雪茄。最給他增添反派元素的是天熱總穿的那件黑色香雲衫，與《紅色娘子軍》中南霸天手下的老四是一路打扮。當年看了《沙家濱》，我們懷疑他就是那個與阿慶嫂拌了兩句嘴後就到上海來跑單幫的阿慶。

前後鄰居中，也有在樣板團的。與阿慶同住十號、我們小學裏陳老師的女兒是《白毛女》裏跳群舞的，從〈看人間〉跳到《大紅棗兒甜又香》。十七一弄六號裏「肥皂頭」的爺，是《智取威虎山》劇組吹號的，一聽到〈打虎上山〉開場的旋律，「肥皂頭」就會告訴我們，裏面的「噠嗒噠嘀」就是伊格爺吹的。

聽我的一個親戚說，該劇的音樂出自後來做了文化部長的于會泳。他是在《海港》擔任作曲得到江青的賞識後，到《智取威虎山》劇組做音樂設計組組長的。在這部戲裏，他把傳統京劇與西洋樂曲結合，尤其是在〈打虎

上山〉的開場和〈迎來春色換人間〉的前奏中，京劇鑼鼓的點子與銅管樂器中的圓號更是結合得水乳交融。

在臺下見到樣板戲中人，多半是在「文革」結束之後。一九九六年，在國際飯店參加一個活動時，吃飯時正好與〈龍江頌〉的主角、演大隊黨支部書記江水英的李炳淑坐一桌。我拿著她發的名片說：「李老師，二十四年前，我沒看過您的〈龍江頌〉，倒是看過您主演的〈審椅子〉。」李炳淑告訴我們，這些年，常有遭遇洪澇災害的地方請她去唱〈龍江頌〉。那天，她即興唱了一段──「有私念近在咫尺人遙遠，立公字遙距天涯心相連。」

也是聽我那個前輩親戚說，毛主席在看了《龍江頌》後，請李炳淑到中南海。她在那裏唱了幾段劇中的唱段，還唱了幾段老戲。毛主席在和她的談話中，提到了魯迅的《奔月》，在講到其中的后羿、嫦娥吃炸醬麵時，毛主席說：今天請「嫦娥」在這裏吃炸醬麵。在此之前，我去山東青州參加桃子節，與《紅燈記》主角李玉和的扮演者、曾經做過文化部副部長的浩亮同住一個賓館。我們去樓上他的房間串門，他正看一部寫七三一細菌部隊的電視劇。他說，上海人熱情，有一年到上海的大舞臺演出，戲散後，還有不少觀眾在場外等他⋯⋯樣板戲裏的不少臺詞，活躍在我們的日常生活裏，不僅在過去，有的至今還能耳聞。

對比較「作」的女生，就會冒出《沙家濱》裏刁德一見到阿慶嫂的感覺：「這個女人不尋常。」想賺外快，得用上《龍江頌》李志田指出的：「堤外損失堤內補，農業損失副業補。」適用的場合似乎更多。

《紅燈記》李玉和那句：「有您這碗酒墊底，什麼樣的酒我全能對付。」

還有些個臺詞成了專用名詞，其中影響比較大的有：「老九不能走。」語出《智取威虎山》，但這個老九已不是冒名頂替胡標的楊子榮，而是指知識份子。

「我家的表叔數不清，沒有大事不登門。」（《紅燈記》李鐵梅唱段）「表叔」成了香港人對大陸人的一個頗有意味的稱謂。

小時候，同學的綽號多有抄襲樣板戲的，一般都用反派角色。住家對過有個叫「鳩山」的，他不是日本人，而是小名叫九九。有時候鬧著玩，也會對對戲裏的黑話暗語，譬如「臉紅什麼」、「天王蓋地虎」什麼的；在影片《陽光燦爛的日子》中，用了《奇襲白虎團》的「古倫姆──歐巴」，這一句有點顯得曲高和寡了。

當我認錯時，就學《智取威虎山》的欒平欒副官，一邊做自打耳光狀，一邊說：「我該死，我對不起長官。」可見到中意的女生，是絕不敢像《沙家濱》的刁小三那樣說一聲：「我還要搶人呢。」[1]

[1] 袁念琪，〈在看樣板戲的日子裏〉，《檔案春秋》二○○七年第一期。

樣板戲的記憶

楊餘泓◎撰

我對「樣板戲」的癡迷，源於我的少年時代。

我一九五八年出生於合肥，在省城長到十五歲。「文革」前，我家從當時阜南路東段一座淨是草房的小四合院搬到阜南路中段的一棟青磚黑瓦木質樓裏。青磚樓的正對面是原合肥晚報社大樓，西邊是緊挨著的是一棟ㄇ字形紅磚樓，即當時的安徽省京劇團宿舍。

當年安徽省京劇團的一些主要演員，是五六〇年代上海專業劇團支援內地京劇調到合肥的，著名的有謝黛林、徐鴻培、薛浩偉等人。而徐鴻培（當時在省藝校任教）、薛浩偉（後來成為京劇理論家），以及當年在省城劇壇頗有名氣的董樹鵬、張菊隱、王元錫等人的家就在ㄇ字形紅樓裏，自然成了我的街坊叔叔，而他們的兒子，以及ㄇ字形樓裏其他演職人員的兒子，就在成了我的鄰居小夥伴，有的還是同學。

演員講究曲不離口，不演戲也要吊嗓子。每到晚上或週六、週日下午，ㄇ字形樓裏總是傳出樣板戲裏男主角的唱段，在一個演員或拉京胡的人家裏，圍坐著三五人，其中一人操琴，其餘的人轉流演唱。由於是專業演員，他們唱得音高調長，慷慨激昂，很有穿透力，我們在青磚樓裏聽得很清楚，並常常到他們家的窗口，現場聆聽他們的演唱，晚上直到大人循著唱腔喚我們回家睡覺，我們才戀戀不捨地離開。這大概就是我最初的京劇啟蒙。

我們青磚樓的平民孩子與ㄇ字形樓裏的藝人後代幾乎每天都在一起玩耍，春天採桑葉，夏天逮蛐蛐，秋天打彈子，冬天踢毽子，什麼滾鐵環、拍畫片、擊桃子核、賭香煙紙，無所不玩。經常三五結伴去東邊幾百米處的市體育場踢足球，如遇到別處的小夥伴也在踢球，就各自成隊打起比賽，而擔任守門員的是某位演員的兒子，他們

受其父的影響（或指導），身手比一般人敏捷，往往能魚撲救險球。市體育場內有座露天游泳池，暑假期間我們就常到游泳池裏戲水，青磚樓裏的孩子最多在中池裏游上一段，而藝人的孩子則喜歡在深水池畔翻著跟頭往水裏跳，有點像跳臺跳水，有的還跳真跳得像那麼回事，沒少博得大人的稱讚。

現今安徽省徽京劇團當家老生、戲劇「梅花獎」得主（上世紀九〇年代曾主演京劇《徽班進京》和《程長庚》）董成，就是我們的其中一員。記憶中的董成好像小我一兩歲，小腦袋瓜子很聰明，嬉鬧中喜歡出些餿主意，使別的小夥伴吃虧。踢球時董成是守門員，經常雜耍般地撲球；游泳時他的跳臺跳水跟斗飄，壓水美；踢毽子他又踢得相當好，右腳的內側、外側、腳背、後跟在左腳的配合下，能踢出令人眼花繚亂的花樣。這或許就是他的藝術天賦。

除了玩，就是看戲。在那個「破舊立新」年代，省京劇團一齣接一齣地排演那幾個樣板戲，我就和董成他們經常去「合肥劇場」，免費觀看他們爸媽的演出。

當年「合肥劇場」坐落在阜陽路和淮河路交叉口，是省京劇團的專用劇場（東邊不遠處就是「江淮大戲院」）。我們一幫小孩不是趴在舞臺的下沿看戲，就是竄到後臺休息室裏看看暫不上場的演員或補妝或閒聊。青磚樓裏的孩子中數我的戲癮最大，所以去「合肥劇場」看戲的次數最多，像《紅燈記》、《沙家濱》、《智取威虎山》、《奇襲白虎團》、《海港》等不知看了多少遍，時間一長，就與那些街坊演員叔叔、阿姨們混熟了，他們有的還能叫出我的小名。

出身梨園世家，自然受到藝術的薰陶，又看了那麼多遍樣板戲，劇情的進展、角色的臺詞、人物的唱段、演員的動作，甚至京胡的疾緩、鑼鼓的節點，董成和其他演員的孩子都熟記於胸，經常在放學後和星期天，因地制宜地「演」了起來。楊子榮、座山雕，加上幾大金剛，就是一場《打進匪巢》；郭建光帶領七八個傷病員，就是另一場《蘆蕩槍聲》。我雖不是他們的同類，但我喜歡樣板戲，又是他們的好夥伴，所以我也時常參加他們的「演出」，扮演金剛一或戰士乙等小角色。而楊子榮、郭建光等主要英雄人物角色則非董成莫屬，他稚嫩舒展的唱腔、抑揚頓挫的臺詞、維妙維肖的動作，往往把我們一二十人帶進劇情之中，引得過路人也駐足觀看。

學校組織排練樣板戲折子戲，董成率他的「全班人馬」擔綱上演，在學校操場、在單位禮堂、在人行道上，化了戲妝、穿上戲服、拿著道具的「楊子榮」、「郭建光」演得格外認真，並隨著劇情發展不時做出幾個「高難

動作」，贏得陣陣掌聲。一時間，「小童祥苓」、「小譚元壽」的讚譽，誇得董成笑眯眯的，我作為他們中的一員，也覺得美滋滋的。

後來，我進了中學，董成他們還在小學，在一起玩耍的次數不像以前那樣多了，再講，我們正慢慢長大，知道害羞了，也很少在光天化日之下「演」樣板戲。這時候到了「文革」後期的七〇年代初，各行各業開始恢復正常，省城幾家文藝單位，如省文工團、省藝校、市廬劇團等紛紛招兵買馬，我們業餘宣傳隊中有幾個小「演員」幸運地考了進去，令人羨慕地拿起了工資。我也兩次進入省藝校和市廬劇團的複考，最終被淘汰。不久，合肥市成立半專業性質以演京劇為主的「紅小兵宣傳隊」（即後來聞名華東地區的「合肥青年京劇團」），我的那些「演員」夥伴大都加盟，可是「男一號」董成卻不在其中，這大大出乎我的意料。當時，我和董成來往少了，也沒有專門去問他是什麼原因。

就在我為董成惋惜之際，他考入了當時很少招人的安徽省京劇團，如願以償地當上了正式京劇演員。我還未來得及向董成祝賀，就隨家離開了合肥，從此和他失去了聯繫。沒想到多年後，董成成了一名頗有建樹、聞名國內的京劇藝術家；更沒想到二十六年後我不但見到了董成，而且還以記者的身份採訪了他[1]。

[1] 楊餘泓，〈樣板戲的記憶〉，安徽文化網（http://www.ahage.net/zhuanti/hzjs/24765.html）二〇一二年三月二十九日。

排演「樣板戲」的歲月

王德彰◎撰

王德彰（一九三八—），河北省蠡縣人，編審。一九六五年，畢業於南開大學中文系。歷任河北省戲曲研究室主辦的《河北文學‧戲劇增刊》編輯、河北省藝術學校辦公室主任、河北省肅寧縣副縣長、河北省河北梆子劇院院長、河北省文化藝術中心主任、河北文化音像出版社社長兼總編，現任河北省政協主辦的《鄉音》雜誌主編。為中國戲劇家協會會員、中國期刊協會理事。

準確地說，「文革」期間唱響全國的那些被稱為「樣板戲」（全稱是「革命樣板戲」）的劇碼，並非誕生在「文革」期間，而是早已有之；只不過在「文革」期間進行了一些正常的和非正常的改編、修改、「昇華」，成為江青「欽定」的「樣板戲」。這樣，「樣板戲」遂成為「文革」期間的特有名詞而廣為人知。

我接觸「樣板戲」較早，在其未冠名之前，就看過好幾齣。一九六五年我從南開大學畢業後，即被分配到設在時為河北省省會天津的河北省戲曲研究室（今河北省藝術研究所的前身），從此混跡省直文藝界，後又參與河北省藝術學校（今稱河北藝術職業學院）的籌建工作，且在此供職多年；再後來，又擔任河北省河北梆子劇院的主要領導工作，並與「樣板團」的一些演員多有交往。可以說，我與「樣板戲」廝守大半生，不僅從其起源、發展、興旺、寂寞，再到今天的復興，歷經了「全程」，而且親歷、親聞了諸多「樣板戲」排演期間的奇聞軼事。

面對近年來一些劇團由唱「樣板戲」選段，到復排上演全齣（如《沙家濱》、《紅燈記》、《智取威虎山》、《平原作戰》等），難以名狀的心緒時時縈繞心頭，腦際間不由湧現出當年排演「樣板戲」的一幕幕情景。

「樣板戲」的稱謂是誰最早提出？

「八大樣板戲」究竟指哪幾個？

讓我們先來瞭解一下「樣板戲」稱謂的來龍去脈。

「樣板戲」於「文革」期間正式命名，始作俑者是康生。一九六六年十一月二十八日，在中央文化革命領導小組（簡稱「中央『文革』」）召開的萬人參加的「首都文藝界無產階級文化革命大會」上，中央「文革」小組顧問康生宣布：京劇《智取威虎山》、《紅燈記》、《海港》、《沙家濱》、《奇襲白虎團》，芭蕾舞劇《白毛女》、《紅色娘子軍》，交響音樂《沙家濱》等八部文藝作品為「革命樣板戲」，這八個演出團體為「樣板團」。這是「樣板戲」一詞的最早出處。不過，將《紅燈記》稱為「樣板」，時間更早一些。一九六五年春《紅燈記》到上海演出，三月十六日的《解放日報》就發文稱《紅燈記》是「一個出色的樣板」，但這時還沒有「樣板戲」的稱謂。一九六六年至一九六七年，伴隨著文化大革命的深入發展，「樣板戲」的演出更為紅火，「樣板戲」一詞出現的頻率更高，幾乎充斥了全國的報紙、傳單、造反小報和廣播，當時電視尚不普及，卻國人皆知。

一九六七年五月，為紀念毛澤東《在延安文藝座談會上的講話》發表二十五周年，江青、康生「欽定」的八個「樣板戲」全部調進北京，舉行盛大的「革命樣板戲大匯演」。「兩報一刊」（指《人民日報》、《解放軍報》、《紅旗》雜誌）大力宣揚，既發文章又發社論，還發表了三年前即一九六四年七月江青在全國京劇現代戲觀摩大會座談會上的講話〈談京劇革命〉，將「樣板戲」的宣傳推向了極致。一九六七年第六期《紅旗》雜誌發社論〈歡呼京劇革命的偉大勝利〉稱：「京劇革命，吹響了我國無產階級文化大革命的進軍號。」「樣板戲」「不僅是京劇的優秀樣板，而且是無產階級文化大革命各個陣地上『鬥、批、改』（『鬥、批、改』三詞是「文革」綱領的縮稱，出自一九六六年八月八日中國共產黨八屆十一中全會通過的〈關於無產階級文化大革命的決定〉，即〈十六條〉。原文是：『在當前，我們的目的是鬥垮走資本主義道路的當權派，批判資產階級的反動學術權威，批判資產階級和一切剝削階級的意識形態，改革教育，改革文藝，改革一切不適應社會主義經濟基礎的上層建築，以利於鞏固和發展社會主義制度。』）的優秀樣板。」權威刊物將「樣板戲」提高到這樣的高度，便使這一原本就很難量化並缺乏科學性的名詞，塗上了濃重的政治彩色。亦即是說，「樣板戲」不僅是戲，更是政治。

現在人們口頭說起抑或當年報刊上宣傳的「樣板戲」，籠統地稱「八個樣板戲」或「八大樣板戲」，但究竟是哪「八齣」卻說法不一。當時「官方」「欽定」的「八齣」，即康生宣布的那「八齣」，是第一種「版本」；

第二種「版本」是一九九五年二月光明日報出版社出版的《八大樣板戲（珍藏本）》一書，該書刊出的「八齣」是京劇《智取威虎山》、《紅燈記》、《沙家濱》、《龍江頌》、《奇襲白虎團》，現代舞劇《紅色娘子軍》、《白毛女》，並將京劇《平原作戰》和《杜鵑山》作為「附錄」刊後，示意《平原作戰》、《杜鵑山》不在「八大樣板戲」之列，還有一種「版本」是將《杜鵑山》、《平原作戰》和鋼琴伴唱《紅燈記》也列入「八大樣板戲」……名目繁多，眾說紛紜。

現在無論怎樣從那十多齣「樣板戲」中歸攏出「八齣」，都不是什麼原則問題，也不會再被強加上「破壞樣板戲」的罪名。我感到，在「八大樣板戲」是哪「八齣」問題上，之所以出現提法上的差異，是因為看這些劇碼的角度不同。康生宣布那「八齣」時，是在一九六六年十一月，當時有些「樣板戲」還未出臺，當然他不會提到，這是從時間上說的；後來又出現了幾齣，如《龍江頌》、《杜鵑山》，其影響遠遠超過交響音樂《沙家濱》，所以現在人們提到「八個樣板戲」，就很少涉及交響音樂《沙家濱》了。

戲劇界對「八大樣板戲」的說法，有個不成文的「共識」，即認為按時間順序上說，康生說的那「八齣」，是「第一批樣板戲」，而在一九七〇年以後出現的京劇《龍江頌》、《杜鵑山》、《紅色娘子軍》、《平原作戰》以及《紅嫂》、《磐石灣》等，稱為「第二批樣板戲」。不過，平心而論，在這第二批中，除《龍江頌》、《杜鵑山》的水準和影響尚可與第一批比肩外，其他幾個就遜色多了，有的甚至已被觀眾遺忘。比如說京劇《平原作戰》，表現的是抗日戰爭中毛澤東「兵民是勝利之本」的思想，主題是積極的，但那些劇情都是從人們耳熟能詳的電影《平原游擊隊》、《地道戰》、《地雷戰》和小說《鐵道游擊隊》、《敵後武工隊》的有關情節中拼湊起來的，沒有什麼新意，人物形象也幹乾巴巴。只是，主要演員李光（扮趙勇剛）、李維康（扮小英）、高玉倩（扮張大娘）有上乘的表演，成為「人捧戲」，才使該劇有了一些影響，及至今年紀念抗戰勝利六十周年時，又由中國京劇院復排上演。這次復排演出，我從電視轉播上看過，從唱、唸到表演，都是一種模仿，較之「李光版」又差了一大截。通觀「樣板戲」的稱謂，有一個很奇怪的現象，即三十多年來，「樣板戲」一詞只見於領導

講話、報刊發文和口頭流傳,而正式出版的「樣板戲」劇本、舞臺演出字幕和「樣板戲」電影字幕上,均稱「革命現代京劇」和「革命現代舞劇」,而從不用「樣板戲」一詞。也就是說,在這些地方還保持著一定的嚴肅性和科學性。我在河北省藝術學校工作多年,師生們演出「樣板戲」時,我常和教務處的同志商量,咱們的字幕上就寫「革命現代京劇」和「河北梆子現代戲」,不要用「樣板戲」一詞,因為「樣板團」演出時的字幕上也不寫「樣板戲」。多年來省藝校就這樣做了。

一、「樣板戲」全國大普及,戲曲院校教材「樣板戲」成為唯一

上個世紀六七○年代,「樣板戲」作為中國的一種政治文化現象,其普及程度,當時的坊間俚語「八億人民八齣戲」,即是生動的印證。一九六七年春,「樣板戲」已成為「獨放」的「一花」,是年五月一日,「八個樣板戲」齊聚北京舉行大匯演直到六月中旬,歷時三十七天,演出二百一十八場,觀眾達三十三萬人。當時看「樣板戲」,是我供職的戲研室的一項業務,也是政治任務,自然對這次大匯演特別關注。單位領導派我提前到北京買票,戲票搞定後再招呼同事們赴京觀看。當時戲票非常難買,天不亮就得到位於前門大柵欄的一個售票點排隊,長長的隊伍擁擠不堪,臨到窗口時擠得喘不過氣來,若非年輕力壯絕不能勝任。拚死拚活總算買到了兩場票,後又通過「樣板團」的朋友搞到幾場,才鬆了一口氣。這樣,匯演中我一一看了《紅燈記》、《沙家濱》、《海港》、《智取威虎山》。記得在看中國京劇院的《紅燈記》時,開演前主要演員(絕不要反面人物)一律著戲裝站在臺上,手捧《毛主席語錄》貼在胸前,和觀眾一起唱〈東方紅〉,唱畢才開戲。戲結束時,主要演員又帶妝站在臺上,在強烈的音樂伴奏下高唱〈大海航行靠舵手〉,直至目送觀眾退場,演員才退回後臺卸妝。這種做法影響到全國。當時省會石家莊演「樣板戲」時,也大都這樣做,很多時候演員不僅高唱著〈大海航行靠舵手〉目送觀眾退場,有時還手拉手把觀眾送出場外,然後才回去卸妝。北

京的這次匯演，影響極大，六月十七日毛澤東、周恩來等中央領導觀看了《智取威虎山》，六月十八日《人民日報》發社論，發出了「把樣板戲推向全國去」的號召。

「文革」期間，《人民日報》社論有至高無上的權威性，在民眾的心目中，《人民日報》社論就是黨中央的聲音，就是黨中央的指示精神。所以，「把樣板戲推向全國去」的號召一發出，全民開始學唱「樣板戲」，上至耄耋老人，下迄幾歲的孩童，不論有嗓無嗓，不論五音全不全，大都能照貓畫虎地唱出幾段「提籃小賣拾煤渣」、「臨行喝媽一碗酒」、「我們是工農子弟兵」、「我家的表叔數不清」等等。甚至連《沙家濱》中戲極少的配角沙四龍那四句【西皮二六】【西皮快板】「四龍自幼識水性，敢在滔天浪裏行」，許多人也學唱不誤。至於《沙家濱》中胡傳魁唱的【西皮二六】「想當初老子的隊伍才開張」，在車間、地頭更是隨處可聞。可以說，「京劇樣板戲」全民大普及的程度，在中華民族的歷史上形成了一種罕見的文化現象。你還別說，劇團的演員講究幼工，京劇演員一般十二三歲進戲曲專科學校「坐科」八年，打下紮實的唱、唸、做、打（表）基功，演唱風格上還要分「流派」。然而，從工農兵中選拔的演員，僅是憑著一條好嗓而來，沒有幼工，更無「流派」可言，進劇團後只好補學身段表演；因其進團時大都在二十歲上下，有的已近三十歲，重學武功已不現實，只好在身段表演上修修補補，所以上臺表演時往往被行家稱為「老鬥」（鬥讀dòu，不會表演的意思）。當然，也有出類拔萃的。

在全民大唱「樣板戲」的同時，全國範圍內的專業劇團又大辦「樣板戲學習班」，地方劇種的劇團紛紛組建「移植學演樣板戲」的機構，就連新疆維吾爾自治區歌舞團也以維吾爾歌劇形式移植了《紅燈記》。這樣的移植機構全國計有數百個，僅河北即有三十三個之多。當年，河北省河北梆子劇院移植的河北梆子《龍江頌》因突破唱腔設計禁錮，達到了相當高的水準，成為該院的保留劇目，社會影響很大，至今舞臺上還常演出江水英的唱段。石家莊市絲弦劇團移植的《智取威虎山》、保定地區老調劇團移植的《紅燈記》、邯鄲地區平調落子劇團移植的《紅色娘子軍》、唐山市評劇團移植的《智取威虎山》，當年我就看過多次，也都有一定的水準，至今印象很深。加之當時「樣板戲」劇本破天荒地在「兩報一刊」發表，報刊上的「樣板戲」劇照鋪天蓋地，使「樣板戲」成為全國人民關注的生活「熱點」。那種「熱度」，可謂空前，也可以說是絕後。

一九七〇年夏天，我被從正在勞動改造的隆堯縣唐莊幹校抽出來，參與河北省藝術學校的籌建工作。參與籌建的還有牛樹新（原河北省戲劇學校副校長、延安平劇院研究員、京劇《三打祝家莊》中顧大嫂的首演者，一九八四年病故）和郭暘（原河北省戲劇學校語文教師，一九八四年病故）。我們三人奉命去省革委政治部領任務，負責這項工作的杜榮泉同志發給我們每人一本《毛主席論教育革命》，並提出了具體要求，我們即到正在平山縣中學搞鬥、批、改的省梆子劇院座談、搞方案。

至一九七〇年底，辦校方案經上上下下反覆修改方定；另一條戰線的招生工作也結束，很快就開學了。因為新校舍未建成，此後兩三年的時間內省藝校借住河北師大數學樓。十二月二十八日新生入學那天，無論男生還是女生，都是十二三歲這個年齡段，依然沿續幾十年來戲曲學員的坐科學齡，因為再大了，就練不出武功。入學那天當晚，在河北師大風雨操場開「迎新會」，孩子們都會唱，男孩子們唱〈臨行喝媽一碗酒〉、〈共產黨員時刻聽從黨召喚〉，女孩子們唱〈我家的表叔數不清〉、〈八一三，日寇在上海打了仗〉，〈早也盼，晚也盼〉；孩子們唱〈共產黨員時刻聽從黨召喚〉、〈早也盼，晚也盼〉；不僅是那麼個味兒，而且連行當各自也已選定了。戲曲班的一百多名孩子，大都來自農村，入學前都能唱兩口，可見當年「樣板戲」在農村的普及程度。這屆學生中的鄒立功，來自饒陽縣，形象頗佳，嗓音洪亮，聽他唱京劇《共產黨員時刻聽從黨召喚》，字正腔圓，很有韻味。只是開學後分班時，把他分到了河北梆子班。畢業後他改行經商了，現任河北省政協中山賓館總經理。

「文革」期間，傳統戲俗稱「老戲」，一律被斥為「封、資、修」，大加撻伐，演傳統戲的演員多數被批鬥，謂以前演傳統戲為「放毒」！一九六九年冬，我們從唐莊幹校到柏鄉縣搞鬥、批、改，有一天在縣禮堂演節目，讓省戲校教師、著名評劇演員曹芙蓉上臺唱一段，曹上臺後第一句話就自誣：「我過去淨放毒了！」所以，省藝校京劇、河北梆子班的學員自然而必須地只能學演「樣板戲」，而不能奢望其他，甚至談傳統戲而色變。當時，我在省藝校辦公室工作兼上文化課，文化課的教材也是清一色「樣板戲」劇本，而不能講其他，也沒有其他。我先後給學生講了《紅燈記》、《沙家濱》、《智取威虎山》等劇本。公正地說，在學演「樣板戲」的熱潮中給學生講「樣板戲」劇本，這對進一步加強學生對劇情和唱詞的理解是有幫助的。

京劇、河北梆子班的老師，大都是老教師，許多人過去又是著名演員，教「樣板戲」雖說是個「新活兒」，但他們提前學一步，就算「現蒸現賣」，教起學生來也得心應手。在我的辦公室兼排戲課堂上，我常常是一邊辦公，一邊聽著名京劇演員劉會琦老師給京劇班學生教唱《沙家濱》選段。她按照「樣板戲」中洪雪飛飾演阿慶嫂的唱腔，一絲不苟地教練，僅〈授計〉一場中阿慶嫂的那段【二黃慢三眼】「風聲緊，雨意濃，天低雲暗」，就教十天半月的，摳得極細，就像現在中央電視臺戲曲頻道每晚的《跟我學》節目一樣。京劇班老師教《沙家濱》、《紅燈記》、《智取威虎山》，完全按照「樣板戲」的標準曲譜；河北梆子劇院老師照省梆子劇院移植的梆子曲譜，不走樣地教唱。學生進展都很快，也培養出不少著名演員，而今活躍在舞臺上的河北省京劇院一級演員、省政協委員張豔玲，省梆子劇院院長李建鎖、一級演員王雲菊、一級編劇王新生，都是這一屆的畢業生。當年時興「開門辦學」，師生把廣闊農村當課堂，在饒陽縣五公村、在趙縣南解，一住就是幾個月。在這些地方，白天參加農業勞動，晚上義務演出「樣板戲」，群眾非常歡迎。有時哪個地方演得與「樣板戲」不大一樣，老鄉們還給提出來。

教學劇碼不敢言傳統戲，但學生的基本功訓練卻是依照「祖宗之法」進行基功、毯功、武功、把子等的訓練，不如此，就培養不出幼功紮實的演員。「樣板團」的演員也都是這樣訓練過來的，不然他們也演不好「樣板戲」。基功的訓練無所謂「樣板戲」、「傳統戲」，教基功也不會有「破壞樣板戲」之嫌，所以老師們在課堂上完全放得開。也正是學生們有了一定的基功，所以才能勝任「樣板戲」的演出。

一九七六年十月粉碎「四人幫」，其後的兩三年內，戲曲院校的教學基本上，戲曲舞臺上，仍是以「樣板戲」為主，「傳統戲」只是偷偷地開放。當老師們拿出劫後餘存的靠旗、馬鞭、厚底靴，學生們像見到「出土文物」一樣的驚詫。一九七九年二月五日至二十二日我到北京參加全國藝術教育會議時，許多省、市、區的戲校領導還在私下互相打聽傳統戲教學在整個教學中所占比例問題。新疆藝校的一位領導對我說：「我們教學中的傳統戲占百分之三十，你們河北呢？」我說：「還沒有什麼安排，看上邊的要求吧。」這次會議後，傳統戲教學才逐漸開放，戲曲舞臺上的傳統戲也逐漸上演了，「樣板戲」熱開始降溫。

二、學演「樣板戲」不許「走樣」，違者以「反對『樣板戲』」罪名論處

一齣戲的劇本，是劇作者完成的一度創作。至於劇本怎樣處理、音樂怎樣設計、演員如何表演、舞臺怎樣裝置，那屬於二度創作，都是根據劇團的實際情況和演員條件而定，不同劇團和不同的演員在同一個劇本的處理上往往是不一樣的，也不可能完全一樣。比如，據明代文學家馮夢龍所撰《玉堂春落難逢夫》改編的京劇《玉堂春》，自清代就有演出，梅、程、荀、尚四大流派都擅演，但風格各異。在〈起解〉一場中，這四派均唱「蘇三離了洪洞縣」，而「張君秋派」卻唱「低頭離了洪洞縣」。行家、觀眾不但不認為「張派」「不標準」、「走了樣」，反而感到這是不同流派的不同特點。再如，同是演「水滸戲」中的林沖，京劇演出戴「倒纓盔」即清伶楊小樓創造的「林沖盔」，而崑曲演出卻戴軟羅帽。觀眾一看這不同的盔帽，不用聽唱腔就分清了劇種。我們看到的大批傳統戲，正是因為遵循了藝術規律，尊重了不同流派的不同特點，才有了戲曲舞臺上的流派紛呈，異彩多姿。

這種情況不必扯得太久遠，就是「樣板戲」確立之前的同一劇碼，也允許有各自的唱、唸、做、打和舞臺調度。這裏只說後來極盡紅火的《紅燈記》。這齣戲的題材來自於電影文學劇本《革命自有後來人》，一九六三年長春電影製片廠將之拍成故事片後，影響很大，許多戲曲劇團爭相以此為題材編演現代戲。我當時就知道哈爾濱市京劇團、上海愛華滬劇團、河北省河北梆子劇院都據此改編成不同劇種、不同風格的《紅燈記》；而後來成為「樣板戲」的中國京劇院的《紅燈記》，即是由翁偶虹、阿甲根據滬劇《紅燈記》改編的本子。一九六五年秋天，時為河北省戲曲研究室編輯的我，曾在邯鄲市看過河北梆子劇院自編自演的《紅燈記》（那晚李先念副總理也在劇場看戲），高明利扮李玉和，齊花坦扮鐵梅，路翠閣扮李奶奶，可謂名家濟濟。這齣戲的唱、唸與後來的「樣板戲」大不相同。記得李玉和被捕後在獄中有一【安板】段唱：「老人家莫要悲痛莫心酸，報仇雪恨總有那一天。」鐵梅在獄中也有一【二六】段唱：「抬頭望斷南飛雁，低首思親眼望穿。」這些雖無豪言壯語但充滿深情厚意的唱段，優美而深沉，後來在按「樣板戲」重新移植後，不復存在了。

本來，各劇種不同版本的《紅燈記》，按自己的條件和風格演出著，就很好，但自京劇《紅燈記》「欽定」為「樣板戲」後，各劇種必須照此移植，而在移植過程中卻嚴重地破壞了藝術規律，有的甚至還因此帶來種種災難。對於學習移植「樣板戲」，一九七一年初的《人民日報》和《文匯報》都明示「地方戲曲移植革命樣板戲是一場革命」，要求各地方劇種「在『樣板戲』創作原則指導下，對自身的劇種藝術進行革命化的改造」。並嚴格規定，學演必須「不走樣」。上海越劇院排演《龍江頌》時，于會泳就下達過中央「文革」指示：「詞兒一個也不能改，調度一點也不能動，就是唱腔用越劇的，其他都要按京劇原樣來演」，各地方劇種不得不違背自身的劇種特點，使地方戲難以發揮自己的唱腔特點，甚至有的變得不倫不類。

在以「樣板戲」創作原則「對自身的劇種藝術進行革命化的改造」的指令下，河北省河北梆子劇院只好對原來演出成功的《紅燈記》推倒重來，按照「樣板戲」的模式重新移植。表演上還好說些，按「樣板戲」的路子走就是了，但唱腔卻是個難題。因為河北梆子唱腔和京劇唱腔是兩個完全不同的聲腔體系，「不走樣」實在難辦。音樂設計人員只好按照梆子的板式硬套：京劇若是【導板】，梆子就用【尖板】；京劇若是【散板】，梆子也用【散板】；京劇若是【西皮三眼】，梆子就用【大慢板】。在節拍上，京劇若是四小節，梆子必須也是四小節，不得越雷池一步。要達到這樣的效果，設計人員只好招著碼錶來設計唱腔，不能長，也不能短。這種設計方式，現在聽來很可笑，但在當時卻是很嚴肅的政治任務。這樣做的結果，不僅束縛了創作人員的創作才能，而且設計出的唱腔總帶京劇味。這也是把戲曲唱腔「政治化」帶來的惡果。當時，有一位在唱腔設計上造詣很深的專家氣憤地說：音符有什麼階級性，哪個階級的音樂不都是1、2、3、4、5、6、7嗎？但這樣的言論必然招致禍災，遭到批鬥。

在「不走樣」的藝術桎梏下，排演「樣板戲」的演職員人人自危，生怕在哪個關節上，一不留神兒出現差池而招來禍端。比如，《紅燈記》中李鐵梅穿的上衣是什麼顏色、打了幾塊補丁、補丁補在什麼地方、有多大面積，各劇團、各劇種的李鐵梅的上衣，必須完全一樣，否則就是「破壞『樣板戲』」。一九七四年，河北省藝術學校京劇班師生排演了第二批「樣板戲」中的《杜鵑山》，在農村和石家莊多次演出。有一次在石家莊八一禮堂（現已改建為「世紀大飯店」）演出，我負責「跟幕」，親睹了舞臺工作人員風聲鶴唳的緊張情狀。這齣戲的第四場叫〈青竹吐翠〉，劇本中關於這一場的布景提示是：「新竹泛綠，青翠欲滴；杜鵑盛開，絢麗多彩……」

舞臺隊的一位極細心的老教師，因多次觀摩過「樣板戲」，記下了舞臺上的許多細節，這次演出她回憶起「樣板戲」《杜鵑山》布景上的杜鵑花是五十四朵，生怕我們學演的《杜鵑山》「走樣」，開演前她就急匆匆地在臺上一朵一朵地數，看是不是五十四朵。數的結果是五十四朵，她才長長吁了一口氣。其實，李鐵梅上衣的補丁補在哪兒、有多大，杜鵑山上的杜鵑花有多少朵，完全可以依據演員的身材和舞臺的大小而定，沒有必要這樣嚴苛。再者說了，《紅燈記》劇本關於劇中人服飾提示上，並沒注明必須是多大的「補丁」。補丁大是窮人家的孩子，補丁小也是窮人家的孩子；《杜鵑山》劇本關於布景提示上也只說「杜鵑盛開，絢麗多彩」，也沒注明必須是多少朵花。五十四朵的叫「絢麗多彩」，五十三朵也可叫「絢麗多彩」。這就像傳統京劇《空城計》中諸葛亮所用的「城樓」，不同劇團演出時大小、高低各不同，不也很好嗎？話是現在這麼說，在當年是萬萬不可出此言的。

在「文革」那樣的特殊年代，無論是排演「樣板戲」，還是移植「樣板戲」，因稍有不敬的言論或「走了樣」的舞臺演出而被扣上「反對『樣板戲』」罪名的情況，多有所見所聞。東北某市有個京劇團演《紅燈記》，演到第六場《赴宴鬥鳩山》，劇本規定情景是：日本憲兵隊的伍長將李玉和拉下去受刑，但李玉和寧死不講，伍長復上場後向鳩山道：「報告，李玉和寧死不講！」鳩山道：「寧死不講？」伍長：「隊長，我帶人到他家再去搜？」鳩山：「算了。共產黨人機警得很，恐怕早就轉移了。」可能是由於扮演伍長的演員過於緊張，他復上場後說成了：「報告，李玉和招了。」扮鳩山的演員一聽滿擰了，但他很機靈地來了個「救場」：「招了？不可能吧？算了……」演出結束後，扮伍長的演員以「破壞『樣板戲』」罪名被定為「反革命」，遭長期批鬥。應該說，扮伍長的演員是嚴重的失誤，但「鳩山」的「救場」、「救」過來，接受教訓也就是了，不至於被打成「破壞『樣板戲』」的階級敵人遭批鬥。上海郊縣的一位鄉間戲曲藝人，因學演「樣板戲」時加進了一些「噱頭」笑料，即被定為「現行反革命」判處死刑。北京有位舞蹈專家，在為「五七幹校」學員排演《紅色娘子軍》時，因舞步稍加改動。就這麼一點改動，竟被扣上「破壞革命樣板戲」的罪名，對之進行殘酷迫害，那位演員在無法忍受的情況下被迫自殺。──這些都是有據可查的真人實事。這許許多多的冤案，揭示出「四人幫」極左文化專制在「文革」時期橫行肆虐之一斑。

不過，在「天高皇帝遠」的情況下，出現對「樣板戲」不恭的表現，也就無法問罪了。我的家鄉冀中蠡縣愛唱戲，「文革」時許多村鎮仍有民間劇團，當時也只能演「樣板戲」。記得一九六八年春節我回家探親，村裏來了淶龍河南岸某村的一個劇團，頭天晚上演《沙家濱》，演胡傳魁結婚那場戲時，竟增加了一個打扮妖冶的女子舞著綢子滿臺跳舞，胡傳魁和刁德一也不知穿的什麼部隊的服裝，兩個人還都戴著眼鏡，他們可能認為凡大官都戴眼鏡吧？唸白是滿口蠡縣話，至於低八度的唱腔更聽不出哼的什麼。第二天晚上演《紅燈記》，所有演員的服裝都是農民常穿的衣裳。李奶奶、鐵梅穿什麼，戲裝和農民衣裳不好分也就罷了，這還能湊合，但也讓日本憲兵隊的侯憲補穿著農村男式對襟小棉襖，留著寸頭，不戴帽子，脖子上圍著白毛巾，左腋下還夾著一個六〇年代辦公用的硬紙板板做成的文件夾，這就有點不倫不類了。——這樣學演「樣板戲」，如在城市必然會被抓起來，但在窮鄉僻壤卻安然無恙，老百姓看後一笑也就拉倒了。

當年，坊間還有一些傳聞。如說某劇團演《智取威虎山》時，第六場〈打進匪窟〉，劇本規定是——座山雕：「臉紅什麼？」楊子榮：「精神煥發！」座山雕：「怎麼又黃啦？」楊子榮：「防冷塗的蠟！」扮演楊子榮的演員可能由於太緊張，這段對話的臺詞變成了——座山雕：「臉紅什麼？」楊子榮：「防冷塗的蠟！」座山雕一時沒反應過來，照問不誤：「怎麼又黃啦？」扮演楊子榮的演員一聽，第一句說錯了，又不能收回，遂改口現編詞兒：「又塗了一層蠟！」另據聞一個區級劇團演《紅燈記》，在〈刑場鬥爭〉一場，鐵梅在監獄中見到了李玉和，李玉和欲道明他與鐵梅的關係，即他不是鐵梅的親爹，按劇本唱道：「有件事幾次欲說話又嚥，隱藏我心中十七年。我……」這時鐵梅打斷李玉和的唱，應急忙說：「爹！您別說了，您就是我的親爹！」據傳扮鐵梅的演員看到臺下有某大人物看戲，緊張過度，竟說成了：「爹！您別說了，我就是您的親爹！」這些帶有某些調侃的「版本」，現在很難查考。其實，也沒必要查考，它們之所以在群眾中廣泛流傳，或者是由於「不許走樣」原則搞得演員非常緊張，把臺詞說錯了，這就是人們生活中常說的「越怕越出錯」；或者是觀眾出於對「不許走樣」文化禁錮的不滿而演義出來的。

在排演「樣板戲」整個過程中，不僅是學演、移植不能走樣，而且江青橫行霸道，頤指氣使，對原「樣板戲」的編演人員稍有不從，也以「破壞『樣板戲』」治罪，「卸磨殺驢」，睚眥必報。如：著名導演阿甲，是

「樣板戲」《紅燈記》的主要創作人員,既是導演,又是編劇之一,他早在一九三八年於延安時就與江青同臺演過反映抗日的京劇《松花江》(套用的傳統戲《打漁殺家》的形式),阿甲飾父親,江青飾女兒;由於他在《紅燈記》修改過程中幾次抵制過江青的不合理意見,竟被打成「破壞《紅燈記》的反革命份子」,遭殘酷迫害達十年之久。著名京劇表演藝術家趙燕俠,一九二八年生,祖籍河北,七歲登臺,十五歲出名,曾與楊寶森、金少山、馬連良、侯喜瑞等京劇大家合作演出,蜚聲劇壇;一九六四年,她在《沙家濱》中扮阿慶嫂,一炮打響,毛澤東看戲後稱許「阿慶嫂演得好」,並說:「你是京劇阿慶嫂的第一個扮演者。」後遂有「第一阿慶嫂」之譽。開始江青對趙燕俠關愛有加,甚至還親手剝糖塊放到趙的嘴裏。後來,江青送給趙一件毛衣,趙看不慣江青的橫行霸道、反覆無常的作風,藉口自己體胖而未穿,江青遂派人將毛衣取回。對「不識抬舉」的趙燕俠,再演「樣板戲」《沙家濱》時,江青堅決把她拿掉,換上了崑曲演員洪雪飛。著名京劇表演藝術家李少春(一九一九—一九七五),河北霸州人,工武生、老生;一九三八年,拜「余派」名家余叔岩為師,武生又宗「楊(小樓)派」,文武兼備,無人能比。一九六四年,他作為A角李玉和,主演《紅燈記》,飲譽京華。當時,錢浩梁(「文革」中江青為之更名「浩亮」)只是B角。只因當時設計《紅燈記》唱腔的李少春有自己的主見,沒有聽江青的瞎指揮,江青便找個託詞指責李少春,說他扮演的李玉和「沒有工人階級氣魄,不像個工人」,後換上了錢浩梁。……這樣的事例不勝枚舉。在十幾個「樣板戲」中,大都是憑江青的一句話即主角易人,前者被一棍子打入地下,後者一步登天。如此這般,廣大觀眾就只知「樣板戲」中那些主要演員的大名。其實,公正地說,現在「樣板戲」中那些主要演員的藝術造詣和演藝水準固然不錯,但若讓被換下來的趙燕俠、李少春等名家來演,一定不會在「樣板戲」演員之下[1]。

1 王德彰,〈排演「樣板戲」的歲月〉,《文史精華》二〇〇五年第十一期。

鄉下人的「樣板戲」

路來森◎撰

我上小學的時候，正值「樣板戲」在農村最流行的時期。

那時候，「樣板戲」真是遍地開花。似乎每一個較大的村莊，都有自己的「樣板戲」劇團，演得好的劇團，還可以在周圍的村莊四處巡演。我所居住的村莊，人口有一千多，莊子較大，自然有自己的「樣板戲」劇團。演員、樂手，均出自本村。

排練，主要在秋後的農閒季節；地點，就在小學校園內。幾乎是每天晚上，都會有一個人早早地到校，把「氣燈」燃亮，掛在校園邊的一棵樹的樹杈上。耀眼的亮光，刺向夜空，照徹了大半個村莊。隨後，當當鏘鏘的鑼鼓也響起來了。村子裏的男女老少便稀稀拉拉地向學校聚攏。大人們想看一下，自己朝暮相見，熟焉甚詳的鄉人，穿上戲裝後，是怎樣的一個扮相，值不值得他們評價幾句；小孩呢？則大都起鬨、湊熱鬧，他們東躥西跳，尋找自己的那份樂趣。

處處在演「樣板戲」，時時在談「樣板戲」，人人能哼幾句「樣板戲」。

演出是有一定程式的：先清唱「選段」，再演出整部大戲。「選段」是戲文中公認的精彩戲段。如《沙家濱》中的〈智鬥〉，《奇襲白虎團》中的〈夜襲〉等。這些唱段、唱腔、唱詞是深受群眾歡迎的，且是一種出自內心的喜歡。《紅燈記》中李鐵梅唱的〈我家的表叔數不清〉，《智取威虎山》中楊子榮的〈打虎上山〉，《紅燈記》中李鐵梅唱的〈我家的表叔數不清〉，《智取威虎山》中楊子榮的〈打虎上山〉。

由於演員多是農民，文化程度普遍不高，雖經過「教師」的點撥，但推出整部大戲登臺上演，也是困難重重的。最大的困難是記不住戲詞。於是，就只好安排人手持劇本，在幕後提詞。有時演員忘了臺詞，提詞的人又走了神，就難免冷場，甚至鬧出笑話。與我居住的村莊鄰近的一個村子，有一次，整部演出《紅燈記》，演到李奶

奶為李鐵梅講家史時，有這樣的對白：

（舞臺上）

李奶奶：「你爹爹，他……」

李鐵梅：「爹爹他怎麼了？」

此時，「李奶奶」忘記了臺詞，臺下一片靜寂，提詞的人卻默然無聲。「李奶奶」只好「急中生智」，來了一句：

「你爹爹他，出門去了（走親戚），還沒有回來……」

聲音拖得很長很長（原臺詞的大意應為：你爹爹鬧工潮，犧牲了）。靜寂的臺下，頓時發出一片歡騰的笑聲。可這些善良的鄉人，並沒有起鬨，他們只是「樂壞了」。他們明白，這才是鄉下人自己的「樣板戲」[1]。

1 路來森，〈鄉下人的「樣板戲」〉，《半島晨報》二〇一一年八月二十一日。

尼克森憶「樣板戲」

尼克森◎撰

理查·米爾豪斯·尼克森（Richard Milhous Nixon，一九一三——一九九四），美國第三十七位總統。一九七二年二月訪華，打開了兩國關係的大門，成為訪問新中國的第一位美國總統。

那天晚上[1]，周和毛澤東的妻子江青陪我們去看京戲。他們安排了一場專場演出，是由江青設計和搬上舞臺的大型節目《紅色娘子軍》。

我從事先為我們準備的參考資料中得知，江青在意識形態上是個狂熱份子，她曾經竭力反對我的這次訪問，她有過變化曲折的和互相矛盾的經歷，從早年充當有抱負的女演員到一九六六年「文化革命」中領導激進勢力。好多年來，她作為毛的妻子已經是有名無實，但這個名在中國是再響亮沒有了，她正是充分利用了這個名來經營一個擁護她個人的幫派的。

在我們等待聽前奏曲的時候，江青向我談起她讀過的一些美國作家的作品。她說她喜歡看《飄》，也看過這部電影。她提到約翰·斯坦貝克，並問我她所喜歡的另一個作家傑克·倫敦為什麼要自殺。我記不清了，但是我告訴她好像是酒精中毒。她問起沃爾特·李普曼，說她讀過他的一些文章。

毛澤東、周恩來和我所遇到的其他男人具有的那種隨隨便便的幽默感和熱情，江青一點都沒有。我注意到，替我們當譯員的幾個年輕婦女，以及在中國的一週逗留中遇到的其他幾個婦女也具有同樣的特點。我覺得參加革

編者注：一九七二年二月二十四日晚，芭蕾舞劇《紅色娘子軍》在北京作為一項「極為重要的政治任務」演出。

命運動的婦女要比男子缺乏風趣，對主義的信仰要比男子更專心致志。事實上，江青說話帶刺，咄咄逼人，令人很不愉快。那天晚上，她一度把頭轉向我，用一種挑釁的語氣問道：「你為什麼不早一點到中國來？」當時，芭蕾的演出正在進行，我沒有搭理她。

原來我並不特別想看這齣芭蕾舞，但我看了幾分鐘後，它那令人眼花繚亂的精湛表演藝術和技巧給了我深刻的印象。江青在試圖創造一齣有意要使觀眾既感到樂趣又受到鼓舞的宣傳戲方面無疑是成功的。結果是一個兼有歌劇、小歌劇、音樂喜劇、古典芭蕾舞、現代舞劇和體操等因素的大雜燴。

舞劇的情節涉及一個中國年輕婦女如何在革命成功前領導鄉親們起來推翻一個惡霸地主。在感情上和戲劇藝術上，這齣戲比較膚淺和矯揉造作。正像我在日記中所記的，這個舞劇在許多方面使我聯想起一九五九年在列寧格勒看過的舞劇《斯巴達克斯》，情節的結尾經過改變，使奴隸取得了勝利。[2]

2 [美]理查・尼克森，馬克生等譯，《尼克森回憶錄》（中冊）（世界知識出版社，二〇〇一年），頁六八三至六八五。

參考文獻

（一）報刊雜誌

于雪，〈殷承宗：六十回眸如幻想曲〉，《深圳商報》二〇一〇年十二月三日。

王德彰，〈排演「樣板戲」的歲月〉，《文史精華》二〇〇五年第十一期。

巴金，〈樣板戲〉，香港《大公報·大公園》一九八六年六月十五、十六日。

卞文超，〈朝鮮戰場上誕生的樣板戲〉，《大眾日報》二〇〇九年九月十八日。

任桂林，〈阿甲的藝術道路〉，《戲曲藝術》一九八六年第二期。

朱士場，〈黃佐臨與《白毛女》〉，《上海戲劇》一九九九年第六期。

朱實，〈親歷中日芭蕾外交〉，《聯合時報》二〇〇九年九月四日。

江培柱，〈「文革」中的樣板戲風波〉，《黨史縱橫》二〇〇六年第七期。

汪曾祺，〈關於「樣板戲」〉，《文藝研究》一九八九年第三期。

汪曾祺，〈關於《沙家濱》〉，《八小時以外》一九九二年第六期。

汪曾祺，〈「樣板戲」談往〉，《長城》一九九三年第一期。

汪曾祺，〈江青與我的「解放」〉，《明報月刊》一九八九年一月號。

汪國真，〈大木倉胡同「百雞宴」〉，《北京晚報》二〇〇九年十二月二日。

邢野，《平原游擊隊》修改記〉，《百年潮》一九九九年第五期。

李文化，〈沒有拍完的《南海長城》〉，《南方週末》二〇〇九年五月二十日。

李文化，〈向江青推薦導演和攝影師〉，《南方週末》二〇〇九年五月二十七日。

李文化，〈在江青帶領下觀摩美國電影〉，《南方週末》二〇〇九年六月三日。

李文化，〈把《紅色娘子軍》搬上銀幕〉，《南方週末》二〇〇九年六月十日。

李莉，〈我所知道的京劇改革〉，《黨史博覽》二〇〇七年第一期。

李莉，〈李琪在「文革」發動前後的日子〉，《百年潮》二〇〇三年第八期。

李晨聲，〈時代風潮中的李文化〉，《南方週末》二〇一〇年十一月二十五日。

何兆武，〈「文革」歷史記憶應該搶救〉，《南方週末》二〇〇八年十二月十七日。

沙葉新，〈塵埃落定說《紅燈》〉，《世紀行》一九九九年第十一期。

金敬邁、章明，〈我們對「樣板戲」的看法〉，《羊城晚報》二〇〇二年八月九日。

周揚，〈在戲曲劇碼工作座談會上的講話〉，《文藝研究》一九八一年第三期。

阿甲，〈遺作四篇〉，《藝術百家》二〇〇四年第六期。

張士敏，〈我參與修改樣板戲《海港》始末〉，《書屋》二〇〇六年第八期。

張雅心口述，畫兒記錄整理，《樣板戲劇照誕生記——「離樣板戲最近的人」張雅心自述當年〉，《羊城晚報》

二〇〇九年五月三日。

張雅心口述，畫兒記錄整理，〈離樣板戲最近的人〉，《中國攝影家》二〇〇七年第十二期。

柳戈，〈「樣板戲」仍然是京劇歷史上的里程碑〉，《北京晚報》二〇〇五年五月二十六日。

胡金兆，〈「京劇革命」源頭補遺〉，《炎黃春秋》二〇一〇年第十一期。

高牧坤，〈那時候我們搞創作是「赤膽忠心」〉，《新京報》二〇〇九年一月二十二日。

周夏、嚴玲、陳清洋，〈劉廣階訪談錄〉，《當代電影》二〇一〇年第十一期。

俞建章，〈紅色芭蕾舞國外演出憶往〉，《文史精華》二〇〇七年第三期。

袁念琪，〈樣板戲的記憶碎片〉，《美文》二〇〇六年第十七期。

袁念琪，〈在看樣板戲的日子裏〉，《檔案春秋》二〇〇七年第一期。

馬賽，〈當年我在樣板劇團〉，《滇池》二○○○年第七期。

殷承宗口述，李菁撰文，〈我經歷的鋼琴「革命」年代〉，《北方音樂》二○○七年第十一期。

傅春桂，〈不老的樣板戲〉，《瀟湘晨報》二○○四年四月三日。

楊益言，〈謝鐵驪：「大毒草」和樣板戲〉，《南方人物週刊》二○○五年二月二十三日。

康偉，〈給阿慶嫂提意見〉，《龍門陣》二○○九年第三期。

陳徒手，〈汪曾祺的「文革」〉，《讀書》一九九八年第十一期。

張年如，〈農村普及樣板戲紀實〉，《文史月刊》二○○二年第七期。

張彤，〈排演《奇襲白虎團》的風風雨雨〉，《濟南時報》二○○九年三月二十六日。

張穎，〈憶老友阿甲與京劇現代戲匯演〉，《縱橫》二○○七年第十二期。

張東川，〈《紅燈記》改編、排演始末——紀念老友阿甲逝世十周年〉，《中國戲曲學院學報》二○○四年第一期。

黃維鈞，〈阿甲談《紅燈記》〉，《中國戲劇》一九九一年第三期。

黃向京，〈樣板戲往事並不如煙——訪旅居本地上海劇作家樂美勤〉，《聯合早報》二○○九年三月七日。

楊益言，〈江青的江姐夢〉，《名家》二○○○年第三期。

楊益言，〈江青插手《紅岩》製造陰謀始末〉，《文史春秋》一九九五年第六期。

路來森，〈鄉下人的「樣板戲」〉，《半島晨報》二○一一年八月二十一日。

微音，〈我對「樣板戲」的看法〉，《羊城晚報》（第一版）二○○二年七月二十九日。

趙起揚，〈「文革」中焦菊隱〉，《縱橫》二○○五年第十二期。

蒯樂昊，〈明星童祥苓：「楊子榮」的寵辱一生〉，《南方人物週刊》二○○六年第三期。

劉厚生，〈深切懷念周信芳同志〉，《人民日報》（第五版）一九七八年十一月十九日。

劉慶棠口述，陳徒手採訪，〈劉慶棠：我們這些人的那些事〉，《信睿》二○一二年第十二期。

劉嘉陵，〈真是個——裝不完、卸不盡的上海港〉，《人民文學》二○○○年第十二期。

劉嘉陵，〈我們那英雄楊子榮〉，《青年文學》一九九八年第三期。

嚴廷昌，《革命樣板戲《杜鵑山》出國演出記》，《百年潮》二〇〇九年第一期。

嚴寄洲，〈江青折騰我拍「樣板電影」〉，《炎黃春秋》二〇〇四年第二期。

譚宏偉，〈殷承宗：我們無法選擇時代〉，《中國新聞週刊》二〇〇六年三月二十七日。

記者李培、實習生莫楊冰、通訊員葉藍，〈老照片重現「樣板戲」〉，《南方日報》二〇一〇年一月十三日。

〈「文革」中看電影〉，《南方週末》二〇〇八年十月十五日。

《林默涵談《紅燈記》創作經過》，《中國文化報》一九八八年四月二十七日。

《剽竊《紅燈記》成果 誣陷作者是反革命 阿甲出庭指出江青人格卑鄙、手段殘忍〉，《人民日報》（第四版）一九八〇年十二月二十四日。

（二）專著

王蒙，《王蒙自傳》（花城出版社，二〇〇七年）。

巴義爾，《烙刻：記憶中的影像》（作家出版社，二〇〇六年）。

汪曾祺，《說戲》（山東畫報出版社，二〇〇六年）。

翁偶虹，《翁偶虹編劇生涯》（同心出版社，二〇一一年）。

楊天石，《百年潮》雜誌社編《文壇與文人》（上海辭書出版社，二〇〇五年）。

魯豫，《鏡頭》（中國友誼出版社，二〇〇九年）。

〔美〕理查‧尼克森，馬充生等譯，《尼克森回憶錄》（中冊）（世界知識出版社，二〇〇一年）。

鳳凰衛視《鳳凰大視野‧風雨樣板戲》欄目組，《風雨人生樣板戲》（中國友誼出版公司，二〇〇七年）。

（三）電子媒介

阿依黛，〈看一場革命樣板戲〉，紅袖添香（http://article.hongxiu.com/a/2005-8-5/806947.shtml）二〇〇五年八月五日。

汪曾祺，〈說裘盛戎〉，咚咚鏘：梨園軼事（http://www.dongdongqiang.com/lyys/034.html）。

沈步搖，〈我只是個演員、劇團抓業務的幹部——「洪常青」回憶樣板戲〉（http://news.163.com/09/0817/12/5GTSNHFU00013KOD.html）。

柳采真，〈我的樣板戲情結〉，樣板戲吧（http://tieba.baidu.com/p/848770895）二〇一〇年八月四日。

吳祖強，《踏樂而來 音樂人生》，騰訊嘉賓訪談（http://news.qq.com/a/20090929/001701_11.htm）二〇〇九年九月二十九日20:03。

陳娟美口述，陳小波整理，〈上級交給我的任務我都很好地完成了〉，中國攝影家協會網（http://www.cpanet.cn/html/koushuxinhua/20090624/37845.html）二〇〇九年六月二十四日。

黃子安，〈看革命樣板戲《紅燈記》勾起的回憶〉（http://www.kmtv.com.cn/files/KMDS/2009010510325210.htm）二〇〇九年一月五日16:05。

楊餘泓，〈樣板戲的記憶〉，安徽文化網（http://www.ahage.net/zhuanti/hzjs/24765.html）二〇一二年三月二十九日。

上海東方電視臺的紀實頻道，二〇〇七年二月二十六日。

網易女人，〈芭蕾舞劇《白毛女》第一代「喜兒」〉（http://lady.163.com/09/0818/16/5H0VIF0900263JU9.html）。

魔方網，《風雨樣板戲》（一）（http://v.mofile.com/show/Q15SRJID.shtml）二〇〇九年十一月五日。

魔方網，《風雨樣板戲》（二）（http://v.mofile.com/show/Q15SRJID.shtml）二〇〇九年十二月一日。

後記

如果說歷史事件具有其客觀性的話，那麼，本書中近七十位作者的講述則是對客觀歷史的一次主觀發現、闡釋與重建；本書編者通過講述者對史料的重構試圖展現歷史的可能情形，則是對歷史的第二次重構；而本書讀者的閱讀是對歷史發現的再發現、對意義重建的再重建。不同主體的同一次閱讀，同一主體的不同次閱讀，都是對歷史意義可能狀況的反覆質詢與探索。

因而，本書對「樣板戲」歷史事實的重審，並非意味著意義的終結，而恰恰是通過建構一個公共討論的平臺，將歷史意義的闡釋空間進一步放大。歷史閱讀是讀者想像歷史的一種方式，沉默的歷史通過讀者的發現才得以「復活」。

歷史是人的歷史，人是歷史的主體。人是生物中唯一具有文化記憶的物種，還有重返文化記憶、精神還鄉或懷舊的傾向與衝動，歷史資料的編撰則試圖滿足人們回顧與反思的需要，從而啟動歷史記憶，重返歷史現場。歷史的閱讀不但再現了過去的生活，而且也是讀者當下意識對歷史的重新解釋。歷史通過閱讀者的今夕對話變成為活生生的當下生活體驗，因而一切所謂歷史都銘刻在鮮活的當下時刻。讀者對過去的理解也受到對未來期待的制約，因而也可以說，關於歷史的理解也包孕著解釋者的未來意識與關懷。從本質上說，人類的理解行為說到底是一種關於「歷史」的想像，而「歷史」的內涵交織著主體此在對於過去與未來的感受與思考。

德國哲學家凱西爾說：「藝術和歷史學是我們探索人類本性的最有力的工具。沒有這兩個知識來源的話，我們對人會知道些什麼呢？」[1] 本書包含著藝術與歷史的回憶錄，則是編者試圖發現中國人在特定時期生存方式

[1] ［德］恩斯特・凱西爾，甘陽譯，《人論》（上海譯文出版社，一九八五年），頁二六一。

與精神結構的藍本。本書原計畫取名為《「樣板戲」往事》[2]，編撰過程中發現這個書名意義有些模糊，因此，最後改名為《「樣板戲」記憶：「文革」親歷》。意在明確回憶的主體（「文革」親歷者）、回憶的時間（「文革」結束後）與回憶的對象（「樣板戲」）。

本書與之前出版的《「樣板戲」編年史》是一個有機整體，該書側重「文革」結束之後的史實重述，後者則側重現場歷史。如果再做延伸的話，可以有一本敘述「文革」結束後的《後「樣板戲」史》，這樣的書應該算作對「樣板戲」以及「樣板戲」歷史的重構了。上述三者從不同視角出發，可以由之觀照「樣板戲」的全景。

之所以做這樣的史料編撰，應該感謝臺灣政治大學的蔡欣欣教授。在哈佛訪學時，蔡老師經常向我介紹她的臺灣古典戲曲、地方戲曲的研究心得。她主張學院派學者應該把案頭文本和劇場表演結合起來，重視戲曲文物和口述歷史的發掘整理。並且贈送了她主編的作品《牡丹花開：廖瓊枝七十風華》[3] 供我學習。深受啟發之餘，我利用哈佛大學十分豐富、完備的圖書館藏與電子資料庫，立刻動手編撰本書。斬獲之多，效率之高，未曾料想，我在極度興奮中忙碌數月，竟幾至虛脫。又經過回國之後兩年時間的四方蒐羅與思考沉澱，雖然有心竭澤而漁，但是事實上未必能夠做到。更多的「文革」親歷者的回憶文章與口述訪談仍將不斷出現，因而，本書還只是接力競賽中的起跑一棒。期待讀者指出我的缺漏、疏忽之處，也期待學界出現關於「樣板戲」史料更深、更廣的深挖之作。

最後，特別要感謝的是本書中講述「樣板戲」獨特記憶的各位作者，正是各位對於自己親身歷史的忠實記載，為我們打開了一扇通往過去革命年代的大門。跨過這扇大門，我們才得以在今夕情感與觀念的對話中獲得交流、碰撞的空間。

二〇一三年清明於武漢大學

李松

2 參見《「樣板戲」編年史・後篇・一九六七—一九七六》一書的〈後記〉（秀威資訊科技股份有限公司，二〇一二年）。

3 蔡欣欣主編《牡丹花開：廖瓊枝七十風華》（臺北縣新店市：廖瓊枝歌仔戲文教基金會，二〇〇四年）。

現當代華文文學研究叢書12　PC0343

「樣板戲」記憶：「文革」親歷

編　　者/李　松
主　　編/宋如珊
責任編輯/王奕文
圖文排版/楊家齊
封面設計/陳怡捷

發 行 人/宋政坤
法律顧問/毛國樑　律師
出版發行/秀威資訊科技股份有限公司
　　　　　114台北市內湖區瑞光路76巷65號1樓
　　　　　電話：+886-2-2796-3638　傳真：+886-2-2796-1377
　　　　　http://www.showwe.com.tw
劃撥帳號/19563868　戶名：秀威資訊科技股份有限公司
　　　　　讀者服務信箱：service@showwe.com.tw
展售門市/國家書店（松江門市）
　　　　　104台北市中山區松江路209號1樓
　　　　　電話：+886-2-2518-0207　傳真：+886-2-2518-0778
網路訂購/秀威網路書店：http://www.bodbooks.com.tw
　　　　　國家網路書店：http://www.govbooks.com.tw

2013年11月　BOD一版
定價：590元
版權所有　翻印必究
本書如有缺頁、破損或裝訂錯誤，請寄回更換

國家圖書館出版品預行編目

「樣板戲」記憶：「文革」親歷 / 李松編. -- 一版. --
臺北市：秀威資訊科技, 2013.11
　　面；　公分
ISBN 978-986-326-199-5(平裝)

1. 中國戲劇　2. 訪談　3. 口述歷史

982.665　　　　　　　　　　　　102020938

讀者回函卡

感謝您購買本書，為提升服務品質，請填妥以下資料，將讀者回函卡直接寄回或傳真本公司，收到您的寶貴意見後，我們會收藏記錄及檢討，謝謝！如您需要了解本公司最新出版書目、購書優惠或企劃活動，歡迎您上網查詢或下載相關資料：http:// www.showwe.com.tw

您購買的書名：＿＿＿＿＿＿＿＿＿＿＿＿＿＿＿＿＿＿＿＿＿＿

出生日期：＿＿＿＿＿年＿＿＿＿＿月＿＿＿＿＿日

學歷：□高中 (含) 以下　　□大專　　□研究所 (含) 以上

職業：□製造業　□金融業　□資訊業　□軍警　□傳播業　□自由業
　　　□服務業　□公務員　□教職　　□學生　□家管　　□其它＿＿＿＿

購書地點：□網路書店　□實體書店　□書展　□郵購　□贈閱　□其他

您從何得知本書的消息？

　□網路書店　□實體書店　□網路搜尋　□電子報　□書訊　□雜誌

　□傳播媒體　□親友推薦　□網站推薦　□部落格　□其他＿＿＿＿＿＿

您對本書的評價：（請填代號　1.非常滿意　2.滿意　3.尚可　4.再改進）

　封面設計＿＿＿　版面編排＿＿＿　內容＿＿＿　文／譯筆＿＿＿　價格＿＿＿

讀完書後您覺得：

　□很有收穫　□有收穫　□收穫不多　□沒收穫

對我們的建議：＿＿＿＿＿＿＿＿＿＿＿＿＿＿＿＿＿＿＿＿＿＿

＿＿＿＿＿＿＿＿＿＿＿＿＿＿＿＿＿＿＿＿＿＿＿＿＿＿＿＿＿＿

＿＿＿＿＿＿＿＿＿＿＿＿＿＿＿＿＿＿＿＿＿＿＿＿＿＿＿＿＿＿

＿＿＿＿＿＿＿＿＿＿＿＿＿＿＿＿＿＿＿＿＿＿＿＿＿＿＿＿＿＿

11466
台北市內湖區瑞光路 76 巷 65 號 1 樓

秀威資訊科技股份有限公司　　　收

BOD 數位出版事業部

..

（請沿線對折寄回，謝謝！）

姓　　名：＿＿＿＿＿＿＿＿＿　年齡：＿＿＿＿　性別：□女　□男

郵遞區號：□□□□□

地　　址：＿＿＿＿＿＿＿＿＿＿＿＿＿＿＿＿＿＿＿

聯絡電話：(日) ＿＿＿＿＿＿＿＿＿　(夜) ＿＿＿＿＿＿＿＿＿

E-mail：＿＿＿＿＿＿＿＿＿＿＿＿＿＿＿＿＿＿＿